ONCE UPON A TIME IN HOLLYWOOD TAIWAN

ALL VOICES FROM THE ISLAND | 島嶼湧現的聲音

目次

推薦序　膠卷轉動的起落

王君琦（國家電影中心執行長、東華大學英美語文學系副教授）

二〇一九年，眾所矚目的金馬獎頒獎典禮開場表演，以當屆入圍最佳影片的電影為引子，帶入改編自電影《阿嬤的夢中情人》、同樣刻劃臺語片黃金年代的音樂劇《臺灣有個好萊塢》。一段精采歌舞後，透過戲中人的串場，音樂劇的臺語主題歌配上了金馬獎的精采歷史回顧，接著，舞臺上演繹六〇年代臺語片圈的演員們唱起了華語的金馬獎主題曲，但耳熟能詳的副歌出現了臺語的新創歌詞。在表演的尾聲，兩首主題曲以對位歌的形式呈現，獨立又和諧共存的寓意不言而喻，象徵了臺灣電影的過去、現在與未來，只是臺語片的起落比起舞臺上的勵志情懷還要更為曲折、也還要更有力量。

這也正是音樂劇主要顧問之一、本書作者蘇致亨所企圖刻劃的臺語片精神。

這本書並非是第一本走進臺語片的專著，但蘇致亨以嚴謹濃密的檔案研究和深度訪談，建構了不同於前人觀點的歷史現場。回溯歷史，第一次系統性地將臺語片拼回臺灣電影的嘗試，要起於一九八〇年代末期。當時為金馬獎策展的電影圖書館（現為國家電影中心）在規劃「臺語片」專題時，意識到膠卷佚失、史料匱乏的嚴重問題。一九九〇年六月，在井迎瑞前館長的催生下，電影圖書館成立「臺語片小組」，就此開啟了第一步。臺語片小組口述歷史的成果於一九九四年集結成《臺語片時代》一書，而在此之前，已有資深影劇記者黃仁的《悲情臺語片》（1994）、文史工作者葉龍彥的《春

花夢露：正宗臺語電影興衰錄》（1999）等針對臺語片所撰寫的專著，學者盧非易《臺灣電影：政治、經濟、美學》（1998）及李天鐸《臺灣電影、社會與歷史》（1997）也在討論臺灣電影的通論中，觸及臺語片產業發展的政治與經濟條件。儘管如此，前人著作皆未能帶出行動與結構之間的辯證，蘇致亨社會學背景的訓練，讓他的臺語片研究能夠帶領讀者既瞭解國民黨政府的政策所設下的限制，如何影響臺語片生產方式與產業結構，也認識到臺語片從業人員如何發揮能動性，依據自己的需求重新詮釋和運用手中握有的有限資源，與結構協商周旋，進而突破重圍。本書尤其不避諱提及二二八事件、白色恐怖等重大政治迫害所帶來對個人及社會的沉重壓力，正如光鮮亮麗的好萊塢在冷戰時期也有因麥卡錫主義而黯淡的一段黑歷史。

本書將政治實體和政治環境如何影響臺語片產業的討論聚焦於物質技術，尤其是過去從未被進一步討論的膠卷底片。科技決定論不能定義電影史，但電影的物質技術對電影發展的影響無庸置疑，無論是盧米埃兄弟兼具拍攝、沖洗、放映的輕便攝影機（Cinématographe），一九二〇年代迫使默片步入暮日的光學聲軌系統，推動新浪潮電影運動的手持攝影機和高速型柯達 Tri-X 底片，還是今日為電影帶來根本性改變的數位媒材，物質技術都扮演了絕對關鍵的角色。同理可證，對臺語片的討論勢必不能跳過物質技術所帶來的衝擊，但同時，工具和技術是中性的，可以被國家及資本主義等各種政治與經濟機制左右，是故政治和社會脈絡決定了物質技術帶來的是優勢，抑或是難題。本書縝密地論證出「膠卷底片—國家—臺語片產業及影人」三者之間的連動關係，據以呈述臺語片的興衰。隨之揭示的，還有臺語片及臺語影人為何可以、又是如何移動於國與國之間。當代文化研究常

言及的地緣政治、離散文化，與自我族群及國家認同，以盤根錯節的交纏，支撐起引人入勝的故事篇章。過往臺語片被介紹時，往往有個清楚的起訖——一九五五或一九五六至一九七〇年代。如果如哲學家柏格森（Henri Bergson）所言時間是綿延的，那麼以時間為本質的歷史就無法被以單位切割。這本書除了處理一般人所熟知的十多年光景之外，還往前走到了戰前的日治時期考察彼時臺人的電影夢，和七〇年代之後在其他場域的派生。除了年代，我們對臺語片的普遍理解也有具體的地理空間，就是我們所在的這個島嶼，而這本書卻是以島上的電影為圓心，把圓周半徑拉到因為電影而與臺灣產生緊密互動的日本、香港與中國和東南亞「福佬文化圈」。

動用了諸多學理概念卻不選擇學術語言是本書的特色與優勢之一。四年前拿到這本書的前身——碩士論文〈重寫臺語電影史〉時，我折服於致亨對檔案資料蒐羅與解讀的功力，如今拿到這本大幅改寫的出版著作，我則是傾倒於他的妙筆生花。本書書寫內容不僅奠基於豐富的史料和扎實的研究，也成功跳脫了學術書寫的僵化無趣，以說書人般的口吻讓讀者不知不覺進入現場，與活靈活現的歷史人物相會。研究者們常會自嘲，研究生涯最大的成就，是有朝一日自己的父母能明白自己在做些什麼，這本書為我們做了極佳的示範。知識的公共性不僅來自於對外開放，也關乎使用的語言是否具備親民性（accessibility），而高度親民性這一點巧妙地與臺語片最為人所知的特點遙相呼應。不僅如此，本書無論是口語或是描述，致亨所使用的文字都能流暢地於臺語與華語之間轉換，透過一般民眾熟悉的中文文字巧妙精準地傳達出臺語的慣用詞彙。這個書寫方式在透露出臺語文教育不足之餘，亦有效地讓慣用華語的讀者可以藉此接觸到臺語文對人事物獨特的形容方式。值得一提的

是，這不僅與文采巧思有關，還涉及到文化翻譯，也就是透過創意手法在不同的脈絡、心態和文化間生產意義，而這正是臺語片的重要精神——轉化現代的、外來的電影，為本地觀眾建構出在地的文化意象，創造在地認同。

這本書補充了前人的未竟之功，構築起比過往都還要更清晰、更立體的臺語片形貌，同時也為後進研究者帶來許多的刺激和啟發。忝為臺語片研究的先行者，我欣見致亨無論是在觀點上或是方法上都更勝於藍。這本著作當是我的案頭書，除了藉以思考臺語片研究如何拓進之外，也讓我因著書裡臺語影人克難硬頸的精神而獲得鼓舞，繼續為保存他們曾經拚搏出的燦爛時光而努力。

推薦序　曾經，臺灣有個講臺語的電影盛世

黃秀如（左岸文化總編輯、第一代「臺語片小組」成員）

致亨第一次到訪應該是四年前的這個時節，當時坐在左岸隔壁的同學衛城剛出版了若凡的碩士論文《成為他自己》。把具有潛質的碩士論文慢慢打磨，讓研究者的企圖透過出書的形式被看見，是衛城當時正在發展的一條路線。負責致亨的責編是電影咖意寧，她說因為我是國內第一個把臺語片研究寫成論文的人，所以她要致亨來跟我拜碼頭。（嗯，這算是某種歷史地位嗎？）致亨非常有禮貌地對著我點頭，送我一本裝訂精美的論文，說請我指教。

我低頭一看，題目是〈重寫臺語電影史：黑白底片、彩色技術轉型和黨國文化治理〉。黑白底片是電影產業的物質基礎，黨國文化是電影產業的上層結構，這個故事要怎麼講，才能從小見大，呈現臺語片在發展過程中，既受限於物質條件的不足，又受制於意識形態的操控呢？這位解嚴後才出生的年輕人，有辦法欣賞從現在的眼光看來會被說成是「粗製濫造」的老電影嗎？他會怎麼爬梳過去針對臺語片所寫的文獻，又會對前幾代的我們提出什麼樣的批判呢？我感到手裡那本論文的重量，一方面對年輕人有志研究臺灣史萌生敬意，一方面對自己當年倉促寫就的論文心虛無比。

時間刷地過去。衛城的同學們改披春山戰袍已經一年。前些日子莊小瑞在臉書上敲我，說致亨的書要出版了，新書名為《毋甘願的電影史：曾經，臺灣有個好萊塢》，希望我幫他寫推薦序。從編

輯的角度來看，這個新書書名取得好哇，拋棄了硬邦邦的學術語言，改為訴求讀者對臺語片、臺灣電影、臺灣史的好奇心與認同感。一想到我的名字即將留在一本嚴肅出版社所出版的關於臺語片研究的嚴肅出版品書頁上，而不是連同我的碩士論文被埋藏在臺大研究生圖書館的某個角落，我二話不說就答應了莊小瑞。

＊＊＊

結果比我想得還要美妙。原本論文是圍繞著底片進口限制了臺語片轉型為彩色這個主題，簡單說，臺語片＝黑白、國語片＝彩色這樣的對比，不只是新開發的彩色底片價格昂貴、進口手續繁複，以致民間的臺語片根本比不上背後有公營片廠支持的國語片，再加上政府以日片配額鼓勵放映國語片，於是臺語片逐漸在大銀幕上「被消失」了。可喜的是，到了成書的階段，這本論文竟然搖身一變，成為一部透過臺語片的身世來確立臺語（臺灣）認同的故事。

致亨提到自己從小跟阿公阿嬤一起看午間的臺語綜藝節目《天天開心》，卻直到大四才看了人生的第一部臺語片，言下之意似乎認為自己對臺語片幾乎一無所知是不行的。但是四十幾年前，像我這樣在天龍國長大、深受黨國教育薰陶的五年級生，有很多人在很小的時候就失去「臺語人」身分了。我們在內心深處擔心自己不經意流露出來的臺語腔，會成為老師和同學訕笑的對象。不只是害怕被罰站、罰錢、罰抄寫，也是害怕不講國語、講不好國語，往後的人生就會變成黑白的。

國語政策開始在我身上發揮效用的時候，臺語片已經走下坡了，我連有臺語片這件事也不復記憶。直到上大學之後，第一次在南昌公園聽到黨外的政見發表會。本來應該是臺語人的我，可能有一半的字彙都聽不懂，還要高雄來的同學翻譯給我聽。我同學那「簡直不可思議」的表情，到現在仍然像個槌子那樣聽不時敲打著我。那種不適感，就是致亨所說的，在故鄉的異鄉人。

這或許也是我無法認真念研究所的心理因素。西方政治思想也好，中國政治思想也好，救不了活在八〇年代後半的政治所研究生。我跑去立法院當助理，又轉去《首都早報》跑選舉新聞，見證了五二〇農民運動、民進黨地方包圍中央、鄭南榕自焚、詹益樺自焚、八九年中正廟的聲援六四以及九〇年的野百合、「幹！反對軍人干政」，直到覺得自己盲目丟出去的愛臺熱情非得像鉛球那樣掉在某個地方為止。那裡，就是臺語片研究小組。

我的臺語不行，而且在進入這個小組之前，也沒看過任何一部臺語片。我每每在訪談老影人時必須臺語轉國語，不然就問不下去；當老影人眉飛色舞臺語暨日語雙聲道全開，我也常常招架不住，必須請他重講（或翻譯）。老實說，小組的夥伴們跟我大概是半斤八兩。這些在臺語片全盛時期名利雙收、人人尊稱為「先生」的創作者，等到我們進行訪談的一九九〇年，早已沉默多年。我們這群連臺語都講不好的年輕人，對臺語片的荊棘之路完全沒有體會，如果不是老前輩們耐著性子，對著錄

音機和攝影機一遍又一遍地把自己和臺語片的故事說出來，也不會有現在被納入臺灣史研究一環的臺語片研究。

臺語片小組一年的工作成果，後來就成為我的碩士論文〈臺語片的興衰起落〉最重要的依據。我自知那本論文不是我一個人悶在研究室裡寫成的，那是在井迎瑞館長和李泳泉老師的領頭下，黃庭輔扛著攝影機，帶著薛惠玲、吳俊輝、林文珮、石婉舜、黃書倩、蔡菁菁和我這群小毛頭，用一年的時間所跑出來的訪談寫成的。接下來的幾年，臺語片研究小組經常被讚譽對挖掘、保存臺灣電影史有功，但我認為（我想我的夥伴也會同意）其實是臺語片改變了我們每個人的人生。

從那之後，欣賞臺語片、修復臺語片、尋找臺語片、把臺語片放在更大的電影史甚至更大的臺灣史脈絡來看，儼然成為一項值得投入的工作。但我後來放棄走電影研究這條路，改到出版界工作，就慢慢地沒在注意臺語片研究的發展，直到《毋甘願的電影史》出現。這本書不只是一部涵蓋編、導、演、技術、製片、發行、映演等各環節的臺語片通史，同時也討論到給予臺語片養分的新劇與歌仔戲，臺語片的競爭對手國語片，以及透過國語政策、公營片廠、輔導、配額、補貼、電檢等官方工具，讓國語片把臺語片打趴的黨國體制。

即使面臨挨打的局面，臺語片也曾有過無限風光的年度盛事：一九五七年由《徵信新聞》主辦的「第一屆臺語片影展」，以及一九六五年由《臺灣日報》主辦的「國產臺語影片展覽」，這兩個臺灣史上僅有的臺語片影展，在當年受到矚目的程度絕不下於後來由新聞局主辦的「國片」金馬獎。有人說，二〇一九年的金馬獎因為香港的反送中與臺灣大選將屆，使得每年都來、每屆都大有斬獲的中國出

品或合拍片拒絕前來，因而星光黯淡。事後發現，在中國因素退去之後，我們自己的陽光還挺燦爛的。

值得一提的是，致亨並沒有從一九五五年的第一部臺語片《六才子西廂記》講起，他也沒有在一九八一年最後一部臺語片《陳三五娘》時打住，他從一開始提起，到最後作結的電影，都是把背景設在二二八事件前後的《悲情城市》（1989），全片除少數日語、廣東話、上海話、北京話之外，幾乎都講臺語──讓本來講什麼話的角色就講他會講的話。囿於篇幅，致亨沒辦法多討論對我們這一代失語的臺灣觀影人真正造成震撼的「臺灣新電影」，沒關係，我期待他下一本書就寫這個。

＊＊＊

謝謝致亨、意寧、小瑞和春山，給了我幾頁篇幅向臺語片致敬。最後，講一段當年電資館（今國家電影中心）進行臺語片露天放映的小故事。放映的片目是《康丁遊臺北》（1969），放映地點是北美館的戶外廣場。我當時坐在觀眾之間，想知道這麼老的電影，又是講臺語的，觀眾會不會接受度不高。當銀幕上出現農村來的青年康丁與盲女雪英在河邊互訴衷情的那一段，不少年長的觀眾開始交頭接耳，試圖確認那一條河就是北美館旁邊的基隆河。我身旁坐著一對母女，和我年齡相仿的媽媽，正小聲地操著比我好太多的臺語，跟還沒上小學的女兒解釋劇情。雖然已經是二十幾年前的事，我到現在還記得當時的自己感動地偷偷拭淚，慶幸露天放映只能在黑夜裡。

二〇一九年十二月九日

《康丁遊臺北》畫面（國家電影中心典藏）

序言

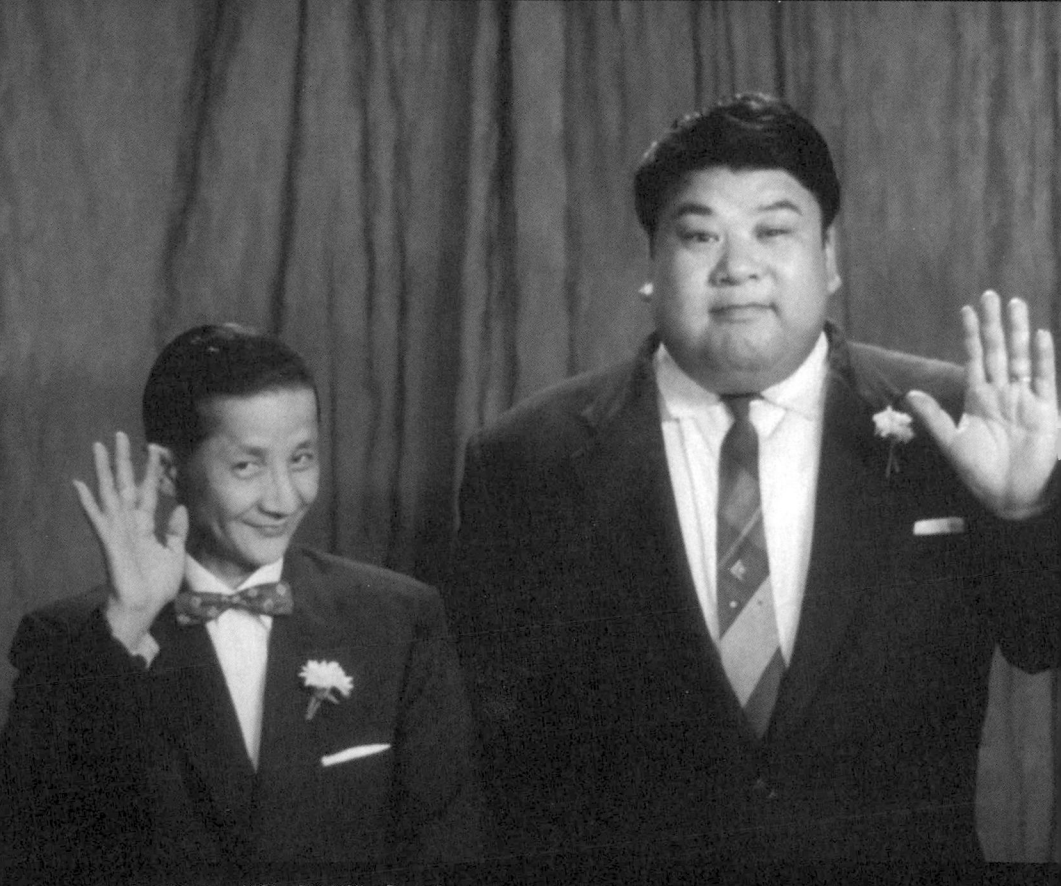

《王哥柳哥遊臺灣》畫面
（國家電影中心典藏）

「咱本島人上可憐，連鞭（liâm-mi，一下子）日本人，連鞭（一下子）中國人：眾人吃，眾人騎，沒人疼」，在一九八九年侯孝賢的電影《悲情城市》中，男主角陳松勇以這麼一句臺語，說盡被殖民者的悲哀。這是臺灣解嚴後第一部談及二二八事件的電影，也是臺灣電影第一次在國際頂尖影展上贏得殊榮。諷刺的是，在金馬獎當年仍是為「獎勵優良國語影片」而辦時，《悲情城市》是以全片超過七成以上的臺語對白，帶領臺灣電影走向國際。在威尼斯影展的頒獎典禮上，侯孝賢形容臺灣電影正是「在這塊爛泥地裡，開出最美麗的花朵。」[1]

不過，早在侯孝賢執導《悲情城市》的二十五年前，在臺灣這塊「爛泥地」上，就出現過另一部《悲情城市》。同樣是臺語片，片名靈感來自同樣一首〈悲情的城市〉，一九八九年參考自歌星洪榮宏翻唱的版本，而一九六四年主題曲的原唱，就是洪榮宏的父親洪一峰。只是今日，我們可能都只記得侯孝賢的《悲情城市》，卻完全不瞭解這段在「臺灣新電影」以前的臺語電影史。[2]

騎著三輪車，一胖一瘦的王哥柳哥，可能是我們在許多懷舊風情復古老店最常看見的臺語電影角色形象，也曾經是我心目中最「本土」的臺灣印象。從一九五〇年代中期開始盛行的臺語片，給我的印象，就像是王哥柳哥一般，有種既熟悉又陌生的感覺。我在七年前看的第一部臺語片就是《王哥柳哥遊臺灣》，看電影時候心中想起的，是小時候跟阿公阿嬤在家一起看布袋戲和《天天開心》的時光。後來我才知道，原來王哥柳哥也沒那麼「本土」，不只飾演片中胖子王哥的演員李冠章其實不會講臺語，這一胖一瘦的角色形象，其實也是借用自美國好萊塢電影《勞萊與哈台》的形象。到更後來我也才發現，在總量上千部的臺語片裡頭，除了王哥柳哥，原來也有豪宅男主人過著現代生活會去揮桿打

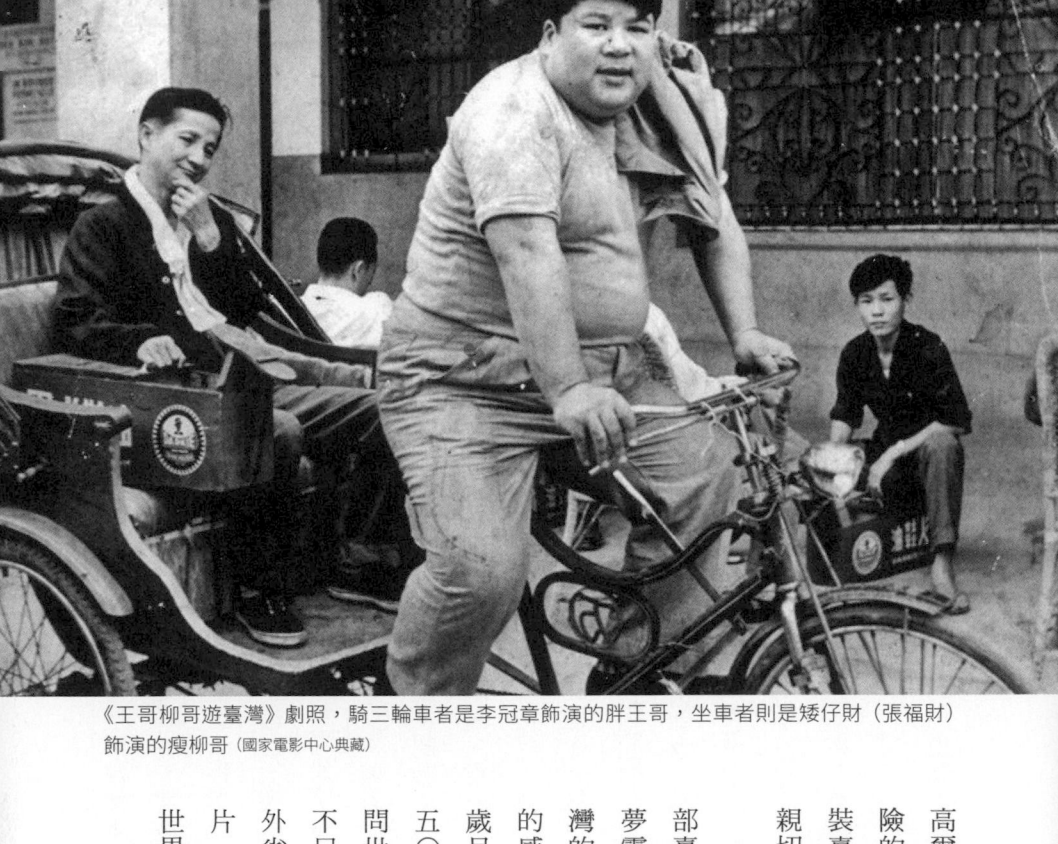

《王哥柳哥遊臺灣》劇照，騎三輪車者是李冠章飾演的胖王哥，坐車者則是矮仔財（張福財）飾演的瘦柳哥（國家電影中心典藏）

高爾夫的《地獄新娘》，有尺度前衛超乎想像的《危險的青春》，有新奇程度令人折服的「天然景禽獸裝臺語童話故事片」《大俠梅花鹿》，各種情感上親切，理智上卻非常陌生的「本土」形象。

事實上，在七年以前，我完全說不出任何一部臺語片的片名。我聽過美國同一時期的瑪麗蓮夢露和詹姆士狄恩，卻說不出在六〇年代紅遍臺灣的明星有誰。我相信，這種在「故鄉的異鄉人」的感受，不是只有我獨有。臺語片擁有過的輝煌歲月，幾乎已被集體遺忘。我們不知道，在一九五〇和六〇年代，每年平均能有上百部臺語電影問世，等於每個禮拜就有三部臺語片搶著上映。不只以臺語為母語的本省人拍臺語片，客家人、外省人、香港人，甚至日本影人，都投入拍臺語片。臺灣也因此成為聯合國教科文組織認證的全世界第三大劇情片生產國，僅次於日本和印度。[3]

那是臺語依然盛行的年代。至少七成以上本

島人視臺語為母語，臺灣電影以臺語發音是再自然不過的事。臺語片的世界裡什麼都有，有臺灣人自己寫的小說，有在臺灣發生的各種歷史故事，當然也有歌仔戲電影。臺語影壇不只與臺灣文學、音樂、戲劇、廣播、漫畫和藝術界互動密切，日本或美國正流行什麼，臺語影壇也能在一個月內就改編推出，於是我們有過臺語版的泰山、〇〇七與盲劍客。報紙每天都會有臺語片專欄，臺語影壇也有專屬的雜誌刊物，民間還在一九五七年率先舉辦臺語片「金馬獎」，比官方金馬獎早了好幾年。

小鬼頭們沒錢也要「抾戲尾（khioh-hì-bué）」，搶看電影院最後十五分鐘免費放送的精采大結局；女學生爭先排隊要簽名的，是跟她們一樣講臺語的大明星。臺語片的外銷蹤跡，更遍及整個東南亞的「福佬文化圈」，也曾前進日本。我們可以說，從一九五〇年代中期揭開序幕的臺語片，是臺灣電影邁向產業化的真正起點。

奇怪的是，一度為臺灣電影主流的臺語片，為什麼在相關書寫中分量這麼輕，淪為尷尬的邊緣者呢？當我們講到「國片」的時候，首先想到的，或許是侯孝賢、楊德昌代表的「臺灣新電影」，再把時代往前推一點，會被討論的，往往是配上了「標準國語」的彩色國語片，像是中影六〇年代出品的《蚵女》和《養鴨人家》。臺灣電影史的專書，常將臺語片視為「外一章」，定調其為起始於一九五六年《薛平貴與王寶釧》，結束於一九八一年《陳三五娘》的一段「支流」。這種定調方式，不只在史實上有誤，更讓我們看不見臺語電影工作者做為臺灣電影的重要先鋒，其發展是如何承先啟後，影響臺灣影視娛樂史的完整譜系。

在臺灣戰後文化史書寫中，臺語片的角色就更無關緊要了。所謂的臺灣本土文化，好似在經歷

二二八事件和白色恐怖後，就陷入一九五〇和六〇年代的黑暗時代。日本殖民統治下的臺灣《跳舞時代》摩登男女，《日曜日式散步者》現代詩人和前衛藝術家，這些文化人到了戰後，要不因為政治局勢而沉潛，要不因為國語更替而失聲。好像得要到一九七〇年代，鄉土藝術和鄉土文學論戰浮現後，才又有了值得一書的本土文化大事件。在反叛文化舉世狂飆的六〇年代，臺灣能接上軌的，似乎只有《劇場》雜誌這一幫「外省掛」或大都「講國語」的文青而已。然而，正是在這個本土文化彷彿一片空白的黑暗時代，臺語電影恰恰來到它產量上的巔峰。臺語片榮景的存在，豈非既有臺灣文化史敘事的一大矛盾？

這本書正是要直視並處理這樣的矛盾，藉由重寫臺語電影史，重建我們對臺灣戰後文化史的認識。過去我們所認為有價值的文化典範，若不是有黨國體制的肯認，就是能在臺灣民族主義建構過程中獲知識分子稱許的對象。像臺語片這樣的大眾娛樂，即便是在「鄉土文化」系譜中，其受重視程度，都遠不及文學、藝術或者是臺語歌謠。我們看待臺灣戰後文化史的目光，已經停留在菁英視角，尤其是官方視角太久，若我們願意稍微轉移一下視線，將臺語片擺在正中央，全新的臺灣文化史敘事將隨之呈現眼前。

* * *

早在一九五〇年代，就有臺語片元老級導演何基明執導過《青山碧血》，記錄一九三〇年發生的

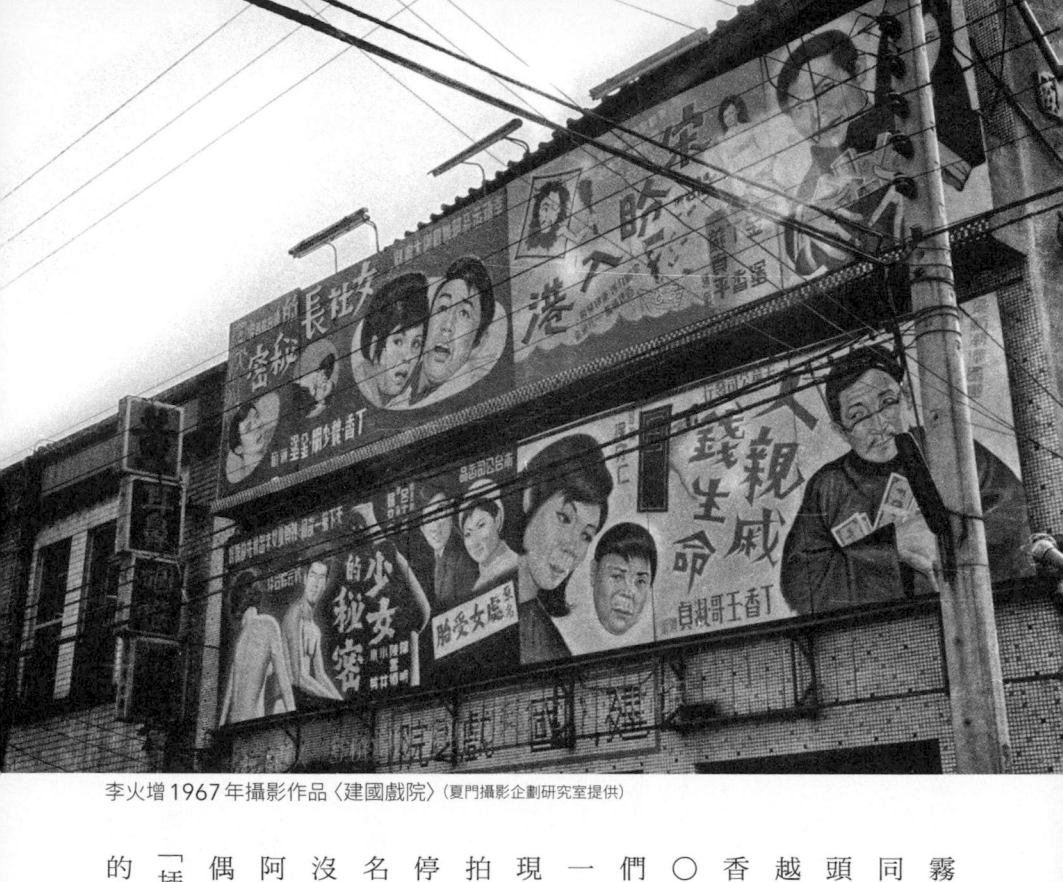

李火增1967年攝影作品〈建國戲院〉（夏門攝影企劃研究室提供）

霧社事件，堪稱是六十年前的《賽德克‧巴萊》。

同樣在一九五〇年代，三峽大豹煤礦的「少年頭家」林摶秋，就興建起占地十餘甲，規模超越臺灣各大公營片廠的湖山製片廠，發展得比香港邵氏還要早。但是，如果你問在六〇或七〇年代出生的人「什麼是臺語片？」浮現在他們腦海中的印象，卻通常不是太正面。對於那一輩的人來說，臺語片，就是當國語片已經出現《梁山伯與祝英台》，臺灣各大公營片廠已經拍出《蚵女》、《西施》等彩色電影的時候，仍停留在黑白片的那種「粗製濫造」的電影。片名不是《包你笑》就是《爽歪歪》，只會出現在沒有冷氣而老舊的二流戲院。觀眾大多是鄉下阿伯，他們著迷的可能也不是電影劇情，而是偶爾會切進女性「褪腹裼（thng-pak-theh）」的「插片」畫面。對於沒能趕上臺語電影茂盛風華的人而言，臺語片除了海報是彩色、插片是「黃

色」以外，就只剩下低俗的黑白印象而已。

這應該是臺灣電影史上最令人好奇的一椿謎案。曾經那麼「奢颺（tshia-iānn）」的臺語片時代，為什麼不只風光無法延續，反而會在七〇年代急遽衰亡呢？關於臺語電影的歷史記憶，怎麼會完全沒了影人們的豪情壯志，只留下「眾人嫌」的低俗汙名？六〇年代每年能出品上百部新片的臺語影壇，自從一九六九年的年產量與國語電影出現「黃金交叉」後，簡直是急速崩潰：一九七〇年，從前一年的近百部跌到二十部以下；而往後幾年，竟只剩下個位數，甚至幾近停產。對此，過去常見的解釋或可粗分成兩類：一種是譴責受害者的「市場決定論」，強調在國語片起飛、日片重新進口、電視陸續開播後，臺語影壇面臨強大競爭對手，品質卻因製片短視近利而未能提升，水準粗製濫造，開始有黃色鏡頭摻雜其中，自然遭觀眾淘汰；另一種解釋，我稱之為「政治決定論」，論者多強調是因為國民黨政府推行國語運動，屬行檢查制度，乃至於白色恐怖的政治環境，才使得臺語片時代戛然而止。坊間著作更常出現的，或許是綜合兩者的「多因並陳論」，認為前述原因的總和，就足以勾勒臺語片衰亡的全貌。[4]

不過，前面幾種論點，都無法解釋核心的時間點問題，即：臺語片年產量為何是在一九七〇年衰退？對「市場決定論」而言，難道一九六九年的臺語片拍得特別差嗎？從「政治決定論」來看，也沒有任何證據能支持國民黨政府在一九七〇年有特別加強壓制臺語片的力道。更何況，當臺語依然有廣大使用人口和一定娛樂需求的情況下，無論是臺語流行歌、臺語歌仔戲、布袋戲和電視劇，這些臺語文化都在一九七〇年代後仍保有一定發展空間，為何獨獨臺語片銷聲匿跡了呢？因此，我們

需要深入歷史現場，才能找出導致臺語電影衰亡的關鍵機制。

在我看來，要完整解釋臺語片的興衰起落，語言政治和技術政治會是兩條重要的分析軸線。而更重要的，是看見這兩條分析軸線的彼此交疊，即：威權政府推行的語言政治，如何藉由電影技術轉型的過程，介入電影產業發展。語言政治，指的是國民黨政府戰後推行的國語運動。而技術政治包含的，一是電影從黑白到彩色的技術轉型，二則是電影製作最基本的生產原料——膠卷底片——之供應情況。國民黨政府是怎樣打造出「臺語＝黑白＝低俗」而「國語＝彩色＝精緻」的文化形象，導致上千部的臺語片中，竟只有不到百分之一的彩色臺語片？臺語影人的製片能量，先是隨著膠卷底片的供應情形起伏，後又在六〇年代面臨到難以突破的「彩色天花板」，而無法跨越彩色電影的製作門檻，最終因黑白底片取得不易而提早消失於大銀幕——這一切是怎麼發生的？本書都將娓娓道來。

電影從黑白轉向彩色，是一九五〇到七〇年代全球電影技術史的共同課題。每種技術轉型過程，如同電影從默片到有聲引起的變化一樣，總是有人能因此得利，也有人無法適應而遭到淘汰。世界各國那些跟臺語片一樣，在「彩色化歷程」中遭淘汰的電影類別，論者目前大多傾向強調其製片品質本身的粗製濫造，或是發生在同一時期的電視媒介競爭帶來的影響，鮮少有人會將彩色技術轉型帶來的製片門檻提升視為關鍵。背後反映的，或許是電影的彩色化歷程（同時也是美國伊士曼柯達公司逐漸壟斷全球底片市場的過程），常被視為是理所當然的「進步」，鮮有深刻反省。[5] 彩色化歷程影響的，不只有臺語片，也包含臺灣的客語片、香港的粵語片，以及其他地方各種製片成本相對低的電影類別。我相信，臺灣的臺語片個案，做為全球電影彩色化歷程中極具代表性的獨特案例，其技術

轉型背後的政治經濟學，將會帶給我們一套能取代粗製濫造論或電視競爭論的嶄新解釋途徑。

本書內容雖是立基於嚴謹的學術研究，但是開展方式仍會以「說故事」為主，說出一個以臺語影人為中心的故事。這並非第一本討論臺語片的專書，卻是第一本大量使用一手史料並以國際比較視野來討論臺語片的專書。關於資料的蒐集，我同意研究者王君琦的觀點，如果當年的電影人已經具有跨國（臺灣、香港、中國、日本、東南亞等）和跨域（電影、戲劇、廣播、音樂、文學、漫畫、藝術乃至於技術、市場和政治面向）的互動習慣，研究者就應該同等注重多元史料的查找，並且在「後見之明」的優勢上，盡可能理解個別當事者難以掌握的產業史全貌。

我相信，要打破過去的刻板印象，寫下更深刻的歷史敘事，最需要克服的，是史料不足，以及不同研究領域間缺乏聯繫的情形。以電影史而言，在史料持續低度開發的情況下，常見的情形是被忽略的故事始終被忽略，而類似的故事或傳聞則不斷被重複抄寫：例如當談到一九六三年香港邵氏《梁山伯與祝英台》在臺灣有多轟動時，大家老愛說當年有位六十五歲的王太太總共看了六十五次《梁祝》的軼聞。因此，在我七年來的研究過程中，除了晚近各領域研究和早年《聯合報》、《徵信新聞》、《臺灣日報》、《影劇周報》、《臺灣電影》等報導外，我也從國家電影中心、中研院近史所檔案館、國史館、臺灣大學、政治大學、財政部關務署、文化部等單位調閱相關史料。碩士畢業後，我有幸獲得國家文化藝術基金會的調查研究補助，並在任職於國家電影中心期間，持續進行相關影人訪談，並整理中心自一九九〇年成立「臺語片小組」以來的訪談逐字稿，才有條件完成這部以臺語影人為主角的《毋甘願的電影史》。

本書除序言和結論外，全書結構一共分作三部。第一部為一至四章，我將從一九五六年出品的第一部「正宗臺語片」《薛平貴與王寶釧》開始，介紹臺語影壇兩大龍頭——何基明的華興和林摶秋的玉峯——是如何從日治時期開始學做電影人，締造臺語片的第一波高峰。第二部包含第五、六、七章，從臺語電影年產量在一九六〇年跌至谷底後的復甦開始，說明彩色片的出現，特別是一九六三年香港邵氏《梁山伯與祝英台》的上映，帶給臺語影壇的刺激與挑戰。正是在彩色國語片相繼出現的六〇年代，臺語電影也來到它每年平均能有上百部年產量的第二波高峰。最後，我在第三部提出了「兩階段衰亡論」，第八章將說明臺語影壇為何無法跨越彩色電影的技術門檻，只能受困在「彩色天花板」底下，成為「長不大的臺語片」；第九章則將說明臺語片最後如何因黑白底片斷源而消逝，以及臺語影人轉戰電視圈後的際遇，留給臺灣影視產業什麼樣的發展遺緒。

* * *

從一九六四年的《悲情城市》到一九八九年的《悲情城市》之間，臺灣電影並不只有新與舊的斷裂，也有影人之間的傳承與延續。一九八九年《悲情城市》的男主角陳松勇曾說過，侯孝賢之所以會找上他當男主角，正是因為看過臺語影人蔡揚名在一九八八年執導的電影《大頭仔》。曾經當過蔡揚名場記的侯孝賢，還特別請蔡揚名幫他提醒陳松勇，演他電影的時候記得「收」一點。蔡揚名是何許人也？他就是一九六四年那部臺語片《悲情城市》的男主角——陽明。[6]

第一部「正宗臺語片」《薛平貴與王寶釧》的導演何基明，他在一九八九年看完《悲情城市》後，年過七旬的他，還忍不住對侯孝賢的「寫實」皺眉頭。何基明就說，電影片頭日本天皇宣布戰敗的「玉音放送」，明明是發生在一九四五年八月十五日的正中午。所有人在臺中州廳廣場上立正站好聽廣播的畫面，何基明過了再久都不會忘記。以何基明的寫實標準來看，侯孝賢的《悲情城市》一開場就把「玉音放送」安排在半夜：「好壞我不會說，不過自己看完感覺就是怪怪。」[7]

當年曾經能主宰臺語電影在全臺灣院線排片情形的製片人戴傳李，身為白色恐怖受害者的他，話說得更是大器：「我覺得《悲情城市》這部片該由我來拍才對，因為基隆中學事件中的鍾校長（指鍾浩東）是我的親姊夫，那故事我最清楚。如果提早十年環境容許，我一定拍《悲情城市》，哪會輪到他們拍！而且我想成績絕不會輸於他們，也許更好也說不定，至少也差不多。」[8]正如同七年前帶領我認識臺語片的沈曉茵老師所寫：「臺語片、臺灣電影、臺灣電影研究就是要有這種（或許有點阿Q）的信心：不管環境如何，戮力而為，捨我其誰。」接下來，就讓我們從第一部「正宗臺語片」開始，重訪臺語影人在過去那沒能實現的未來。[9]

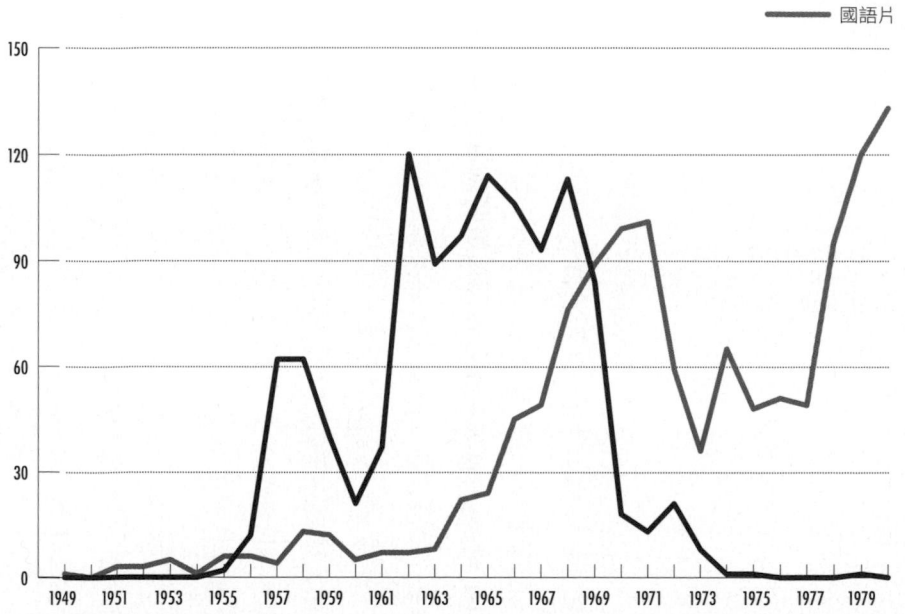

國／臺語送檢影片數量曲線圖（1949-1981）[10]

關於臺灣電影的年產量，本書與前行研究者相同，皆參考自盧非易在《臺灣電影：政治、經濟、美學》一書附錄頁公布的統計資料。盧非易的研究團隊在九〇年代有機會能完整查閱前新聞局所藏之電影片檢查申請書檔案（現藏於文化部影視及流行音樂產業局，國家電影中心有部分影印複本），仍是目前唯一的完整統計。須注意的是，這張圖表反映的是各年度電影片通過檢查並取得准映執照的數量，與各年度實際上映情形相比，自有未送審即偷映的「黑數」存在。此外，我在研究過程中也發現，盧非易及其團隊編成的「臺灣送檢影片暨短片片目：1949-1994」，裡面若干電影的資料登載難免有錯漏之處。因此，我會建議研究者對各年度電影年產量的具體數字持保留態度，惟本圖表所呈現之趨勢，仍頗能如實反映臺灣電影在此數十年間的製片情形演變。

◎第一章◎

臺語片出頭天

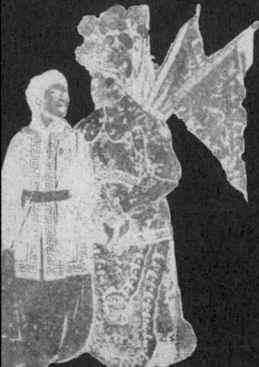

《薛平貴與王寶釧》報紙廣告
《聯合報》一九五六年一月五日

一九五六年一月，西伯利亞強烈寒流來襲，不只陽明山下起皚皚白雪，臺北市更出現歷來罕見的五點二度低溫。整個週末街上沒什麼行人，唯獨電影院門口排隊得長龍依舊。[1] 位於臺北後火車站的中央戲院，一大清早就擠滿人潮，為的可不是哪一部外國電影，而是臺灣第一部「正宗臺語片」──《薛平貴與王寶釧》。[2]

一月四日首映當天一早，主演這一部「臺灣第一砲古裝鉅鑄」[3] 歌仔戲電影的雲林麥寮拱樂社成員們，就一一站上小貨車，奏樂踩街宣傳。到了中午放映前，觀眾早已將中央和大觀戲院擠得滿滿滿。有人記得：「去到那，進不去，一些少年郎就把戲院後門踢爛，窗戶弄破，欲跳入裡面看。」[4] 整個臺北市在當天，似乎再也沒有比這部片上映更重要的事了。

對於本省籍的臺灣觀眾而言，《薛平貴與王寶釧》的出現別具意義。因為這是第一次，大家終於能夠聽見大銀幕上的明星說著自己親切熟悉的臺語。有人就說，「不管是龍山寺前的老先生們，還是過路人，看到《薛平貴與王寶釧》的看板，都認為臺語片終於替阿海（指本省人）出了一口氣。」經歷二二八事件後，所謂的「光復」，並未替臺灣找到出路。日本和國民黨政府先後推行「國語」的殖民統治，更壓抑臺語戲劇和電影的發展。一九五六年出現的《薛平貴與王寶釧》「終於突破這道藩籬，像雷般巨響，告訴臺灣人『咱臺灣人總有出頭天的時陣』。」[5]

上映第二天，當同檔期洋片《泰山肉搏獅王國》一天只賣出三百張票的時候，《薛平貴與王寶釧》就創下四十倍於洋片，單日一萬二二三五位觀影人次的票房紀錄。原本專映西洋片和國語片的美都麗及明星戲院，眼見《薛》片氣勢如虹，也先後加入聯映。《薛》片更打敗日本電影《荒城之月》，穩

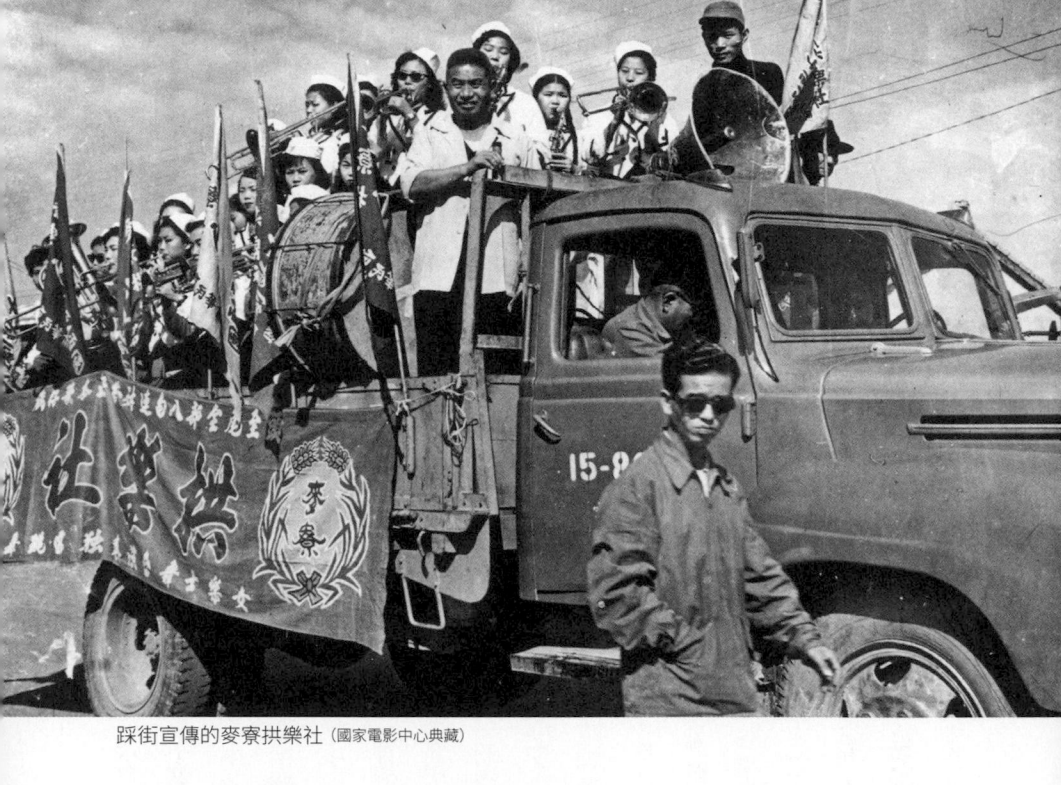

踩街宣傳的麥寮拱樂社（國家電影中心典藏）

何基明與陳澄三的相會

做為臺灣赴日學習電影技術第一人，何基明的心底一直有個未完成的電影夢。他總覺得：「咱臺灣人本身怎麼沒一個正確的臺灣話電影，想要拍霧社

開始說起。

的故事，就讓我們從負笈日本學電影的導演何基明灣本地的民間藝術抬頭」[8]呢？敲響這「平地一聲雷」五年內，臺灣電影人就能夠成功打響頭陣，帶起「臺影之不振，「正觸在缺乏設備的暗礁上」，[7]何以不到明明幾年前，報紙上仍有專欄評論我國民營電

房紀錄。[6]越了當年《罌粟花》和《梅岡春回》等國語電影的票巡迴上映，總收入高達五五萬七〇〇六元，遠遠超淨收入就近十八萬。之後更在全臺北市這四間戲院五五四一位觀影人次。光是在臺北市這四間戲院，坐同期票房之冠，在臺北連續上映九日，計有七萬

事件。」畢業於東京寫真專門學校藝術學院編導科和 TEK 映圖研究所的何基明，起初是不把歌仔戲放在眼裡的。9 比起歌仔戲，他更醉心於日本歌舞伎的「舞踊」藝術，甚至在二戰後找過舞蹈家，在家鄉臺中成立「梅蕾舞蹈班」。10

何基明與歌仔戲的初次結緣，始於在臺中經營戲院「樂舞臺」的親戚向他抱怨生意變差。何基明便提議，不如在歌仔戲班演出過程中「插電影」看看。此即所謂的「連鎖劇」，簡單來說就是「戲中戲」：當戲演到一半，舞臺上就降下布幕，播放那些預先拍好，沒辦法在現場呈現的上山下海打鬥畫面。「早上拍，隔天下午播下去，那天晚上觀眾就嘩嘩叫，人就一直來了。」11

與何基明合作的，是他一同赴日學電影的攝影師弟弟何錢明。兄弟倆在臺中的平等街老家成立了電影製作社，砸重金買下一臺三十五釐米的 Eyemo 攝影機及相關設備，不只拍攝連鎖劇，也跟《民聲日報》合作，拍過臺中雪花齋月餅、臺北伍順腳踏車等公司的紀錄片。但何基明並不滿足於接案維生。年近四十的他，仍有著想拍劇情長片的電影夢。一如所有電影人，何基明也為錢發愁：「如果自己弄，要四、五十萬，捨不得去賣土地來拍。」畢竟都快四十了，要是拍片失利，一敗塗地可就慘了。12

一九五五年，一位比何基明小兩歲的伯樂出現了。他是麥寮拱樂社的創辦人陳澄三。陳澄三從少年時期就相當追求生活品味：穿衣講究，常去臺北一流的男裝社訂製西服。當他二十歲成為史上最年輕的「囡仔保正」時，就曾穿著全套白色西裝騎馬巡田。在眾人心目中，陳澄三不像傳統「整戲班」的頭人，反倒斯斯文文的，像個知識分子，興趣是撞球、攝影和薩克斯風。但在白西裝底下，陳澄三更有一顆愛玩敢闖的心：他會在陣頭遊行中表演跳火圈和踩高蹺，他養的寵物是隻猴子，他甚至因為

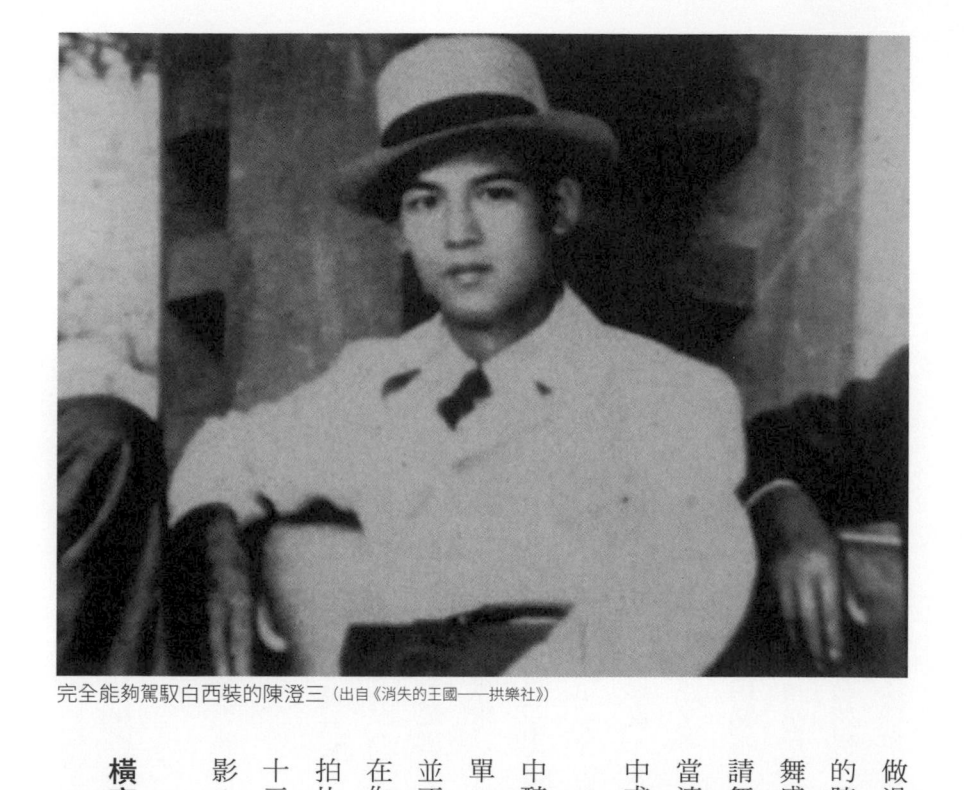

完全能夠駕馭白西裝的陳澄三（出自《消失的王國──拱樂社》）

做過走私，曾被擄為人質。有著這樣冒險心靈的陳澄三，帶領拱樂社的做法也很新潮：當跳舞盛行，他就將拱樂社打造成「少女歌劇團」，請舞蹈老師來教這班歌仔戲演員踢踏和芭蕾。當連鎖劇盛行，他亦不落人後，決定親自去臺中求師，想帶拱樂社進軍大銀幕。[13]

經友人介紹，陳澄三與何基明相約在臺中醉月樓大酒家。但何基明並未對美酒佳餚買單，一開頭就表明他對歌仔戲沒興趣。陳澄三並不堅持什麼，只說了一句：「無要緊，就隨在你用就好。」[14] 就這樣，在那當下，一個新的拍片計畫誕生了。[15] 沒想到，同一年的六月二十三日，一部號稱「本省第一砲」的歌仔戲電影《六才子西廂記》竟先橫空出世。[16]

橫空出世的邵羅輝

當年所有人都在問，這謎一般的製作團

隊，究竟從何而來。導演邵羅輝出身臺南，小時候總覺得被日本警察管得「沒意沒思」，就想去日本

闖番事業，看看有朝一日能不能反過來管管日本人。小何基明二歲，從小就有舞蹈和美術基礎的邵

羅輝，一樣曾買下一張二十多塊的船票，坐上四天三夜的船，負笈日本，最後順利考進東京俳優學

校學電影。每天一早起來，什麼文武功課都要練，連布景繪製也要跟著學一點。畢業後更曾在日本

松竹擔任演員，藝名中村文藏。[17]

當年，東京流行「時裝片」，京都則專拍「時代片」，也就是一般稱作「チャンバラ（Chambara）」

的日本武士電影。像邵羅輝一樣在臺灣出生的「外人」，因為幾乎不被允許飾演有臺詞的角色，自然

多走向武士電影的動作片路線。心心念念要努力闖出名堂，否則漏了氣哪有臉回臺灣的邵羅輝，就

決定從東京搬到關西，以舞蹈和武術為專業。後來，邵羅輝在大阪不只娶了日本人為妻，更成功爭

取到在大阪中央及每日會館的表演機會，更獲封「中日之俳優王」。他順利當上舞蹈老師，在華僑投

資的歌舞團教日本人跳舞，終於有機會能管管日本人，也算是一償宿願。[18]

一九四七年一月十三日，邵羅輝獨自一人返臺，計劃在這段時間舉辦他的首次歌舞發表會，演

出《木蘭將軍》。他給自己取了個藝名，叫作「梅芳玉」，用意是想沾沾戲曲大師梅蘭芳的光。其實邵

羅輝也不是他的本名。他本名邵守利。父親邵禹銘在日治時期曾經以松本道明的日本姓名，經營臺

南的國風劇場（原臺南大舞臺），戰後曾任臺南市信用合作社經理，閒來喜歡拉胡琴、唱京戲，甚至

也會登臺演出。邵羅輝在臺北的發表會最後反應如何，我們並不得而知。但原先發表會結束後，邵

羅輝就計劃要回大阪與他太太團聚。沒想到，因為二二八事件，邵羅輝此生竟無緣再與他太太相見。

藝名「梅芳玉」的邵羅輝（國家電影中心典藏）

時代的動盪，迫使他成了負心漢。[19]

「藝，是救我們的命的。」邵羅輝記得，他在日本的舞蹈老師曾經跟他說過這麼一句話。他起初不以為意，覺得「騙人的啦，哪有這回事。」但是戰前，邵羅輝在日本接到徵兵令，同公寓的日本歐巴桑以一句「不要毫無希望地去面對死亡」慫恿他逃亡，他就靠著賣藝討生活，從逃亡者搖成了戰勝國的僑民。到了戰後，邵羅輝隻身返臺又碰上「亂得一塌糊塗」的二二八，阿兵哥們開卡車出來抓人，差那麼一點，邵羅輝和他的朋友就要被抓走。也是幸好，在軍隊裡有位阿兵哥，正巧看過那場「梅芳玉」的《木蘭將軍》發表會，邵羅輝才逃過一劫。回頭想想，邵羅輝不得不承認：「如果沒有這個藝，我早就已經死了。」[20]

廈門來的都馬班與廈語片

因故滯留臺北的，還有來自廈門的都馬劇團團長葉福盛，一九四八年十月率都馬班渡海來臺，

起初無戲可演，發展不順，劇團甚至落魄到得暫住豬桐仔班」。但廈門戲班來臺落難的消息傳開後，同行無不出手相助，都馬班終於漸漸打開戲路。葉福盛也決定將原「都馬調」的戲文濃縮減半，加快節奏，終於以不同於臺灣「七字調」歌仔戲的「雜碎仔調」迅速竄紅。[21]

一九四九年，國民黨敗戰來臺，都馬劇團從此有鄉也歸不得。一九五〇年，同鄉的「廈門小姐」鷺紅因為一部廈語片《相逢恨晚》在臺上映而走紅，[22] 葉福盛即動念想拍片。不過，得知內政部電檢處因為「提倡國語」而不准人拍攝臺語片，葉福盛不得不暫時打消念頭。[23] 但他心中難免不平：廈語與臺語明明同屬閩南語系，都算是廣義的「福佬話」，只是腔調多少有別，許多廈語片後來在臺灣也會以「臺語片」之名宣傳。那麼，憑什麼香港人出品的廈語片就能來臺放映，在臺灣反而不能拍臺語片呢？

廈語片在臺灣大受歡迎，有志拍電影的臺灣人都看在眼裡。何基明就說過，他在一九五五年看了江帆和鷺芬主演的《山伯英台》後，覺得廈門腔尾音拖很長，「聽得很艱苦」，就想拍一部「正確的臺灣話電影」，《薛平貴與王寶釧》在上映後也特別以「正宗」臺語片做為區隔。而且《山伯英台》在何基明看來，不只節奏緩慢，動作和對白都像慢半拍，最後那場祝英台頭撞墓碑殉情的經典戲碼，女主角頭一撞，竟然整個鏡頭都在搖，讓他覺得相當幼稚與荒謬，憤而決定要拍好臺灣電影。[25]

一九五四年二月，電檢處正式從內政部改隸新聞局。葉福盛便決定與導演邵羅輝合作再次闖關。

邵羅輝被迫滯留臺北後，開始四處教跳舞：他教過拱樂社等歌仔戲班，也進過校園指導學生參加民族舞蹈比賽。教課之餘，邵羅輝也和攝影師陳千萬等北部友人組織起來，希望有朝一日能「全部用臺灣人來拍電影，拍臺灣的藝術，臺灣的故事。」葉福盛找上邵羅輝的時候，邵羅輝才正拍完一部十六釐米的教育電影《親愛精誠》，卻苦無資金，無法錄音，只能帶著無聲拷貝四處放給人看。好不容易兩人相聚，都馬班有人有資源，邵羅輝終於有機會一展長才。26

然而，邵羅輝和都馬班的合作，卻碰上最關鍵的限制——攝製器材。在國民黨政府嚴格控制外匯的情況下，電影器材不再如過去，有錢就能訂購，反而開始受管制。一九五二年就有專欄寫下，在臺灣要拍電影，握有資金且有興趣者，「最感到缺乏的卻是設備、機器和膠片。」27因此，葉福盛只能買下一臺日本人戰後留下的十六釐米 Bell & Howell 的 Filmo 攝影機和上萬呎反轉片，開始一場克難的電影實驗。28

《六才子西廂記》的電影實驗

邵羅輝與都馬班的拍片之旅，從一九五四年十二月正式開始。只是開拍沒幾天，邵羅輝就發現一件麻煩事。葉福盛買來的這臺攝影機，一次最長只能拍個十幾秒，光要錄完戲班唱一首歌都有困難。幸好，成員當中任職於教育部的錄音師兼攝影師陳千萬，知道教育部當年正好有批從南京撤來的機器，就藉職務之便，借出一臺以電動馬達運作的十六釐米攝影機，每顆鏡頭的拍攝長度終於變長，這才解決拍片遇上的第一道難題。29

再來，因為用的是價格較便宜的反轉片，拍攝好的底片沖洗後即可當作正片放映，但反轉片感光度較低，必須有足夠光源才能拍攝。因此，劇組大多只能出外景，以日光克服照明設備不足的困境。

拍攝期間戲班仍得表演維生，邵羅輝等人就要跟著都馬班四處巡迴取景。[30]

白天拍完電影，晚上都馬班正在戲院演出的時候，邵羅輝也不得閒，必須就地搭建臨時暗房沖洗。相關設備也全得土法煉鋼，一手包辦。過程同樣費工：顯影、漂白、定影的程序，每次都得在暗房內摸黑耗上半小時才能完成。早期的臺語影人，都記得自己是如何在日光下一次又一次練習捲底片和沖洗程序，熟練後才能實際進暗房，摸黑見真章。[31]

儘管麻煩，邵羅輝等人仍在《六才子西廂記》中，展現十足的實驗精神。《西廂記》講的是書生張君瑞與相國之女崔鶯鶯相戀的故事。張生先是替崔家擊退了孫飛虎搶親後，在婢女紅娘的協助下，終能互通情意，許諾終身。但張生與鶯鶯的戀情卻受到崔母悔婚阻撓。幾經波折後，張生考取狀元歸來，在白馬將軍的見證下，有情人終成眷屬。[32] 全片分成三十場，有一經典片段，是張生餞別鶯鶯，赴京趕考後，在夢中與鶯鶯相會的「草橋驚夢」。邵羅輝為此夢境，特別選用柯達的 Ektachrome 彩色片拍攝。這短短一百呎的彩色片段，不只請人專門支援拍攝，還不辭千里寄到夏威夷檀香山的柯達公司沖洗。[33] 在底片極有可能寄丟或者被洗壞的年代，第一部電影就願意挑戰彩色片段的創舉可說相當勇敢。

就這樣，一行人一邊巡演一邊拍片的克難實驗之旅，過了將近四個月，終於在一九五五年三月殺青。[34] 標明「臺語發音」的《六才子西廂記》，在新聞局電檢處的檢查意見中，除了特別記錄「本片

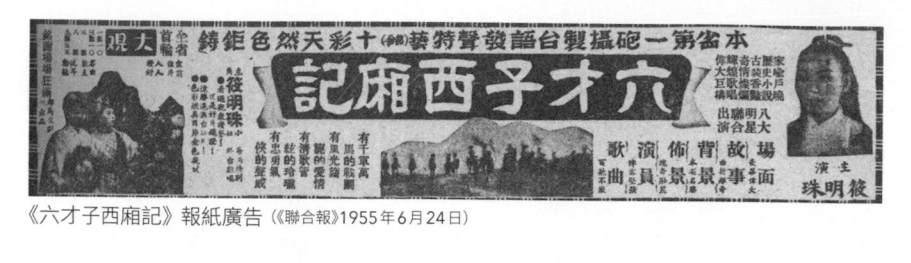

《六才子西廂記》報紙廣告（《聯合報》1955 年 6 月 24 日）

閩南語發音」外，其他一概無不妥之處，在一九五五年五月順利取得准演執照。[35]好戲終於能夠登場。

一九五五年六月二十三日，因為只有一個反轉片拷貝，本片最後是在臺北市萬華大觀戲院獨家上映。「臺灣人拍電影」這件事可說是前所未聞，何基明和陳澄三，以及好幾位在公營片廠任職的外省影人，全都慕名而來。然而，即便有著「特藝（部分）十彩天然色」的彩色片段噱頭，《六才子西廂記》最終仍反應不佳。本片錄音兼攝影師陳千萬還記得：「不是戲的內容反應不好，完全是技術上的問題。」[36]

原來，《六才子西廂記》的最後一哩路，敗在放映技術上。當年全臺各家電影院用的已是三十五釐米的放映設備。所謂的十六和三十五釐米，是指底片的寬度，不同寬度各有其專屬攝影、後製及放映設備。為了生出一臺能夠支援《六才子西廂記》放映的十六釐米放映機，陳千萬特別找來日本光音（Ko-On）公司出品的中古貨，再把這原本用「電球（燈泡）」發光的中古貨，改裝成碳精棒發光，才夠在大型戲院放映。光音的機器雖能支援有聲放映，但聲音與影像要能完全同步仍有困難，若再碰上攪片或聲帶脫落情形，自然就差得更遠，嚴重時候甚至必須得暫停放映。再加上部分片段仍有沖洗問題，時而烏漆墨黑，時而白閃閃。錄音音質也不好，有時說什麼都聽不大清楚。種種技術困難，導致這場臺語片實驗儘管吸引到不少內行人一探究竟，最終仍僅先後在大觀和永樂戲院各上映三天便草草下片。[37]

然而，《六》片的用心嘗試，仍獲得幾位記者大力讚許。那一場彩色夢境，記者盛讚「不但彩色好，戲也特別精采，比起香港設備完全的片廠拍出來的『楊貴妃』之類，不知要高明多少倍。」受邀觀看試片的《聯合報》記者黃仁，更將邵羅輝等人克難的實景拍攝方式和工作精神，比擬為義大利導演羅塞里尼（Roberto Rossellini）的新寫實主義。一如黃仁所說，「如果他們也有過像義大利電影工作者的藝術修養，我們敢說他們就拍不出《不設防的城市》嗎？這話也許有點過獎，但我們擁有完美設備和製片廠的藝術家們，又曾拍出幾部怎樣高明的片子呢？」[38]

《薛平貴與王寶釧》的籌拍

「看你要怎樣，一切都照老師去用。」[39]看完《六才子西廂記》後，陳澄三更加體悟到必須尊重電影藝術的技術專業。在決定以《薛平貴與王寶釧》戲碼打頭陣後，各環節的磨合才正要開始。故事雖然取自歌仔戲名段，何基明仍將本片定調成一部歷史古裝片，不只是歌仔戲電影。陳澄三原本委請拱樂社當家編劇陳守敬來編劇本，沒想到，何基明一看到腳本就說不行，因為怎麼可能一場戲就要二、三十分鐘。何基明只好找來畢業於廈門大學，當年在中影臺中廠實習的李泉溪幫忙，將劇本改成拍片用的分鏡腳本。[40]

《薛平貴與王寶釧》的完整故事拆成了上下兩集，每一集以「十本」膠卷拍攝，每集共一百分鐘。第一集從薛平貴行乞於長安城郊，偶遇蘇龍、魏虎贈食開場，中間經歷王寶釧拋繡球選中薛平貴，三擊掌斷絕父女關係後嫁進寒窯，到薛平貴最終率兵遠征西涼為止。[41]

劇本定案後，何基明開始擔心起演員。起先醉月樓相會時，陳澄三聽到何基明要求一切寫實，

也擔心戲班內「那些女孩子不知道會不會」。為此，何基明在開拍前一個月，就先到拱樂社看人，並

利用戲班休息時間教寫實表演。42 沒多久，陳澄三和何基明就碰上了第二個磨合關卡——選角。

選角不只關係到演員在鏡頭前上相與否的「卡麥拉費司（camera face）」，也涉及戲班人事的各種

「眉角」。男主角薛平貴，若論輩分，理應由拱樂社三十六歲的當家小生麗錦順出演。但是麗錦順的

臉，若放到大銀幕上，年齡差異與其他演員十分明顯，陳澄三就決定起用養女劉梅英飾演薛平貴。

至於女主角王寶釧，何基明原本相中了嘴角有顆痣，苗條又秀麗的許金菊。但她並非陳澄三「買斷」43

的「養女」，只是簽下一定年限契約，期滿就能重獲自由的「贌戲囡仔」，相比之下仍是「外人」。最

後何基明只好起用具有養女身分的吳碧玉飾演王寶釧，金釧、銀釧的姊妹角色，最後也都由陳澄三

自家養女們飾演。眼看主要角色已成定局，當年已有一定名氣的許金菊就賭氣放話：要是這次沒能

上鏡頭，就別再找她一起登臺演出，最終於為自己掙得了代戰公主一角。44

下一個困難，出現在何基明原以為能夠輕易買到的黑白底片。當年國民黨政府對於電影事業「寓

禁於徵」，所有相關設備都成了需課徵重稅的「奢侈品」，在外匯管制下甚至無法自由進口。可以說，

即便有錢都無法買到一捲能夠拍電影用的三十五釐米底片。45

所幸，何基明在臺中認識不少任職於公營片廠的影人。他向中影臺中廠技術主任陳棟說：「貴一

點也沒關係，但你一定要給我一些底片。」陳棟想起公司片庫仍有將近一萬多呎底片即將過期，經公

司同意後便賣給何基明試用。試拍效果不錯，何基明就跟中影談妥合作辦法，由中影臺中廠供給膠

片及代為沖印剪接配音。[46]

　公營片廠平白無故為什麼要販售底片，並出租片廠提供「代客製片」的後製服務呢？背後原因其實也與公營片廠的營運情形有關。在當年，無論是國民黨黨營的中影（中央電影事業股份有限公司）、臺灣省政府新聞處的臺製廠（臺灣省電影製片廠）或國防部管轄的中製廠（中國電影製片廠），這三大公營片廠，都奉令必須拍攝政宣電影。只是臺灣觀眾對於國語政宣片完全不買單，因此這幾間片廠可以說是每拍一部就多虧一部。

　據一九六一年接任中影董事長的蔡孟堅表示，中影在一九五〇年代就已積欠臺灣銀行新臺幣三千五百萬元（若以購買力換算，約為今日新臺幣三億二千萬元），名下原有三十間電影院，在他接任前也多已賣出，只剩十間。箇中原因，正是因為中影拍片「須選與黨史有關劇情，劇本須先送中央文工會審查，因劇情受限制，影片多枯燥無味，票房紀錄很低，注定賠錢。」[47] 在拍片入不敷出，又需兼顧成本收益考量下，各公營片廠才藉臺語片出現的機會，開始販售底片並提供代客製片等服務。只是何基明記得，後來他每次去買底片，價格都會比上次更高一些…「錢雖然不是我出的，但是他們這樣實在很惡劣。」[48]

　負責出資的，當然是掛名監製的陳澄三。拍電影是相當燒錢的事業：底片要錢、燈光和攝影設備要錢、請美術搭布景要錢、開拍後每天每餐的伙食費也要燒錢。經何基明估算，《薛平貴與王寶釧》的製作成本預計要四十萬新臺幣。四十萬在當年劇務李泉溪口中，不誇張，已經能在臺北市中山北路上買一棟四層樓透天厝。陳澄三再怎麼有錢，也沒那麼多現金。拍片過程中，還是得跟親戚朋友

們調錢，後來也向銀行抵押了田地祖產和房子做擔保借款。李泉溪至今仍記得，陳澄三的夫人每天從華南銀行抱著一袋現金來的畫面。[49] 有錢有底片以後，電影總算能夠開拍了。

《薛平貴與王寶釧》開鏡了

中臺灣的八月天，太陽像是會咬人一樣。一九五五年八月二十日，一行人在南投草屯「戰甲揹旗，香汗滲溢」，《薛平貴與王寶釧》正式開鏡了。走在炎熱的石子路上，一場武打戲搞得大家「打不死熱死」，小姐們無不暗暗叫苦。只是現場再熱，劇組們卻是「艱苦也不知道艱苦，受苦也不知道什麼叫受苦」，只想著要認真做下去就對了。「大家都像牛一樣，天亮做到暗，暗時錄影又沒睡」，只因為所有人都很高興：「要做電影明星了！」草屯、南埔一帶的居民，聽到拱樂社要來拍電影，也是家家戶戶總動員。全臺各大報紙，也陸續以大幅版面刊載《薛》片動態，「足有數以百萬計的本省觀眾寄于《薛》片熱誠的期待。」[50]

想當年拍電影，導演若不滿意喊「卡（cut）」，演員們「眼淚就掉出來了」。再演一次不要緊，只是光這一聲「卡」，陳澄三就不知道要燒掉多少錢了。大家都知道底片貴，拍一吓就能抵好幾打「麥仔酒」，犯錯的演員下戲後，日子當然就不好過。在底片購買不易又所費不貲的情況下，拍片只能格外講究：有時候只剩七、八吓的零頭底片，何基明也捨不得丟掉，拿來拍空景鏡頭日後剪接做轉場畫面，更堅持在演員沒問題前，絕對不用攝影機拍。[51]

儘管如此，劇組拍片毫不馬虎。拍攝騎馬場面前，何基明一定讓演員學會一身玩槍騎馬英姿。

一場在北后里拍攝薛平貴降服紅鬃烈馬的戲，光是一顆鏡頭足足拍了大半天。[52] 騎馬如是，吃飯走路

亦如是。何基明還記得，有位差不多五十來歲的演員，當年員外的衣服一穿上去，走起路來就「三角

六肩（sann-kak-làk-king）」裝派頭。光是走路，就被何基明修戲修了數十次。沒想到演員火氣上來竟

喊著「不要演了」。陳澄三一旁見狀，馬上跳起來罵：「最好你不要演！叫你走個路你也不會，員外

也是照本來這樣普通走，不然要怎麼走，去跟導演會失禮」，這才讓事件平息。[53]

不過平時拍片現場的陳澄三，對於劇組上可說是相當禮遇。出外景天氣熱，陳澄三每天中午一

定送上冰棒給眾人緩暑。[54] 要是不幸碰上下雨天沒得拍攝，當天伙食費就等於白耗，陳澄三也只一句

「運氣不好」就笑著帶過。擔心何基明這些戲班外的成員吃不慣大鍋飯，甚至特別請人燒飯，用電鍋煮

蓬萊米，買魚買肉，要讓所有人至少都能吃得好。幾次趕通宵，天氣冷，陳澄三還自己在旁燒水沖茶，

泡好後不是先給導演，而是先倒給最基層的場務，讓當時擔任編劇兼劇務的李泉溪對他印象極好。[55]

導演何基明和攝影師何錢明兄弟倆的工作團隊，不只有李泉溪來幫忙，何基明的女兒們也是幕

後幫手。何基明的小女兒至今仍記得幫忙裝底片的畫面：因為底片不能曝光，在外面拍片又沒暗房，

她們就要找個大布袋，把底片跟攝影機內的片盒裝進去，兩隻手伸進布袋，努力把底片裝進片盒內，

這摸來摸去的過程她們都叫作「抓老鼠」。[56]

何基明當年用的設備，已經是三十五釐米一百呎的發條式 Eyemo 攝影機，因為馬達是用發條驅

動，所以也有每段最長只能拍攝二十五至三十秒的問題。每當有唱歌場景或其他大場面時，何基明就

會向中影商借以電動馬達驅動的 Mitchell NC 攝影機或 Eyemo 攝影機，因此，當年在中影臺中廠的攝

何基明（左）、何鍈明兄弟與400呎Eyemo電影攝影機（國家電影中心典藏）

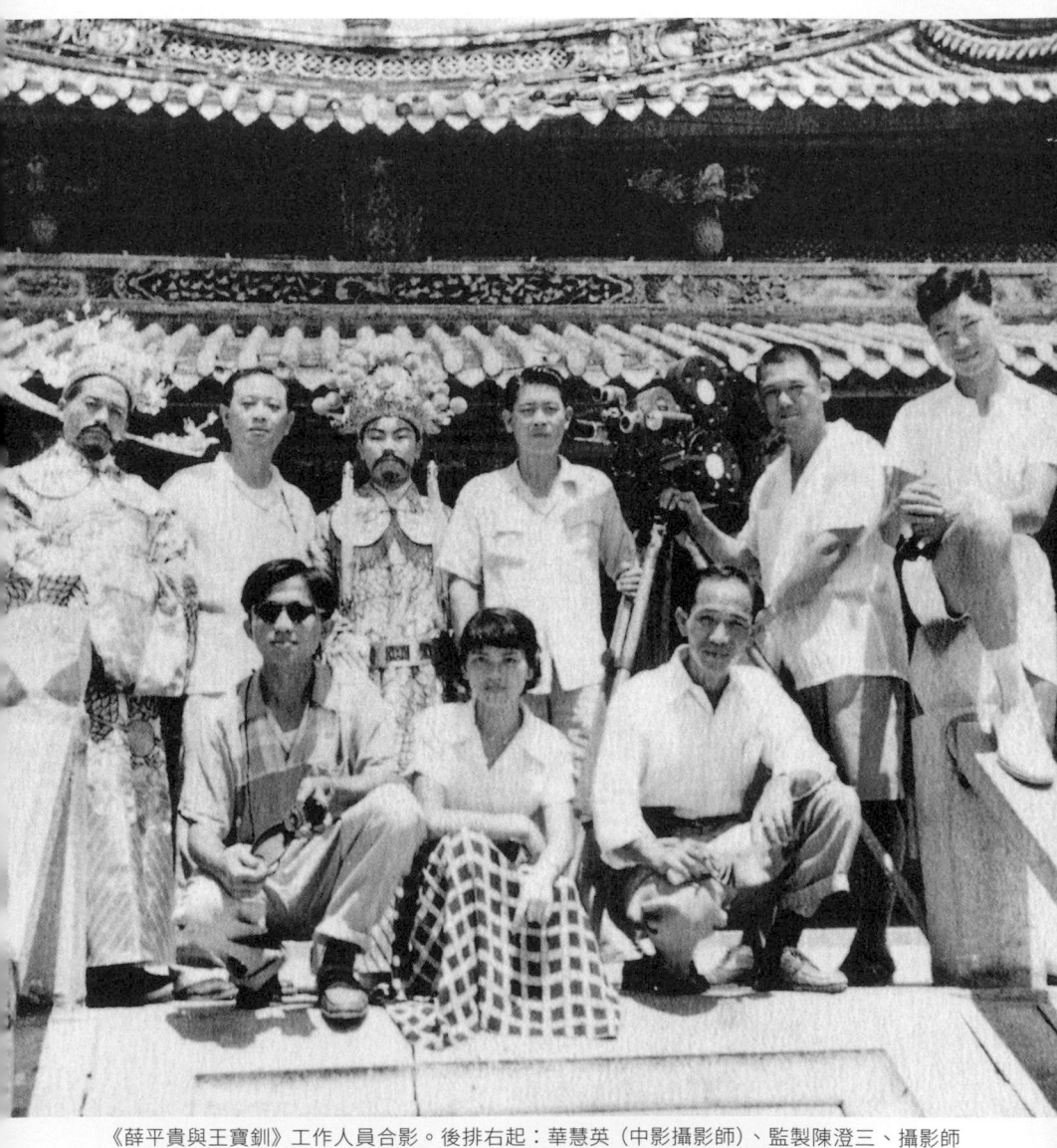

《薛平貴與王寶釧》工作人員合影。後排右起：華慧英（中影攝影師）、監製陳澄三、攝影師何錢明，導演何基明（左二）。前排右起：編劇兼劇務李泉溪、場記陳淑玲、照明廖萬文（國家電影中心典藏）

影師如華慧英和林贊庭，多少都有參與《薛平貴與王寶釧》拍攝的經驗。

何基明嚴謹的工作態度，就連中影的攝影師都感敬佩。當年還是實習生的林贊庭記得，何家兩人拍片時候可是一板一眼，對他們這幾位從中影來的攝影助理要求也很嚴格。兩兄弟的工作模式，就是用他們從日本學來的方法，跟林贊庭過去看到的上海老師傅們很不一樣。林贊庭就說，「大陸來的導演好像很權威，很威風，今天要拍什麼，只有我一個人知道，到時候再給攝影師；那何基明的方式是學日本的方式，事先每天把工作進度都規劃好，然後攝影師一份、導演一份，都有分鏡表出來，指導拍遠景、近景、大特寫，事先都有記號，就是日本人拍片的那一套，真正的把它帶到臺灣來，很可惜他的設備很簡陋，沒什麼器材，但工作真是很認真，日本話說很傻勁啦！」[58]

何基明不只有傻勁，更有巧思。李泉溪記得，何基明當年想拍能隨著劇情變化的「浮雲掩月」，就「參考日本手法，用廁所燈罩限制光源充當月亮，以貼在玻璃上的棉花當作浮雲，慢慢移動玻璃片」：悲傷時候，就移近棉花，遮住月亮；當薛平貴與王寶釧團圓時，移開玻璃，月亮就出來了。雖然是土法煉鋼，但是效果奇佳。研究者王亞維更細緻分析，《薛平貴與王寶釧》全片約由五百二十顆鏡頭所組成，遠遠超越同期香港廈語片只三百到四百顆鏡頭，何基明分鏡之細膩可見一斑。[59]全片歷時兩個月宣告殺青，苦盡甘來的時刻就要到來。

在《薛平貴與王寶釧》之後

回首《薛》片拍攝路，何基明曾寫下：「余當時最大的操心是演員的水準問題。但出乎意外的，

57

58

這班初上銀壇的牛犢，竟肯廢寢忘食，日夜苦練，因此上鏡時不僅動作自然，熟練，而且每個人對她所飾的劇中人性格和特出典型，均能予以充分的把握和發揮。」演員有多敬業？二〇一三年，佚失半世紀的《薛平貴與王寶釧》電影拷貝意外「出土」經修復後，我們得以有幸親見本片的原初影像。能看見飾演薛平貴的劉梅英當年為了開場受贈飯糰那一幕，被導演一再命令重吃，「為了那個鏡頭狼吞帶嚥，足足吃了十多個飯糰！」[60]

拱樂社戲班成員的苦，觀眾有目共睹。她們終於成為了夢想中的「電影明星」。「隨片登臺一直轉，每場都滿臺。要登臺的時陣，戲院口塞到進不去，攏愛像現在總統出門要有人顧路一樣。」「戲演完，大家就要找阮簽名，那時候阮就不識字」，飾演代戰公主的許金菊記得，「李泉溪就叫阮，你這隻筆拿出來就要學簽字喔，頭腦就要拿起來。彼時陣光學許金菊這三個字就學到快吐了，我最記得就這三個字，學這三個字許金菊，是學到目屎 khok-khok-liân（眼淚一直掉）。」[61]

《薛平貴與王寶釧》的一大貢獻，正是將過去認為電影院「烏漉漉（oo-mih-mah）」而從來不看電影的歐巴桑和歐吉桑們帶進電影院。[62] 眼見「本省藝術第一砲」[63] 如此賣座，陳澄三和何基明便決定將原先預定的下集加油添醋，拆成續集和第三集，二部片分別在同年（一九五六年）九月和十月風光上映。[64]「刘愛斷腸去平番」的薛平貴，終於能「改換素衣回中原」，與「苦守寒窯十八年」的王寶釧團圓。三集故事不只紅遍全島，更外銷至日本和東南亞各國：一九五六年十月，由復旦影業公司接洽，將《薛》片出口到日本上映；[65] 一九五八年更配成潮州語版本，易名為《石平貴回窯（上下集大結局）》，在泰國曼谷蘆溝橋戲院風光上映。[66]

眼見《薛平貴與王寶釧》成績如此亮眼，臺灣戲劇界有志之士們就想要跟進。其中，曾榮獲「臺灣省全省地方戲劇比賽」內臺（室內）歌仔戲組冠軍的美都歌劇團動作最快。團長蔡秋林當年也是臺灣省地方戲劇協進會理事長，《薛》片開拍時，蔡秋林就已請託他在協進會的祕書、已有無數戲劇編

《薛平貴與王寶釧》畫面（臺南藝術大學音像藝術媒體中心提供）

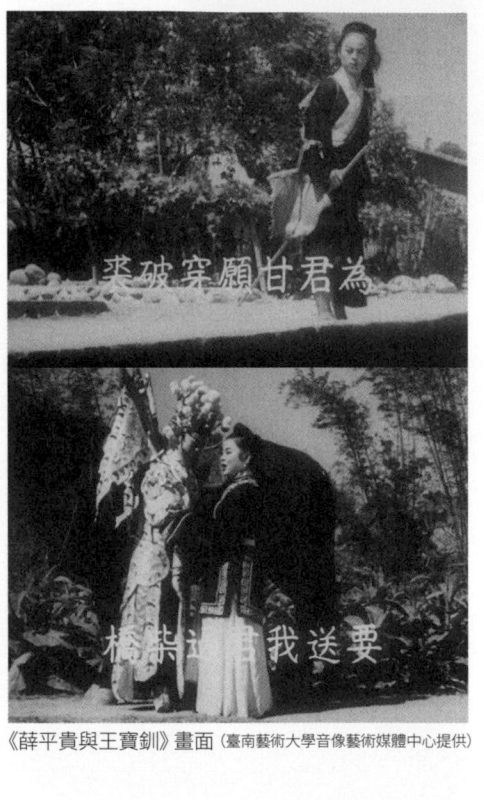

《薛平貴與王寶釧》畫面（臺南藝術大學音像藝術媒體中心提供）

導經驗的辛奇，由他口述「句踐復國」的故事，辛奇改寫成電影劇本《范蠡與西施》。待《薛》片上映後，蔡秋林便特請何基明導演、何錢明攝影。一九五六年三月，《范蠡與西施》在臺中開鏡。部分大規模場面，更動員到臨時演員五百餘人，馬匹三百多匹。全片四月即殺青，八月上映時候一樣場場滿座。67

曾經榮獲地方戲劇比賽話劇組冠軍的正鐘聲劇團也不落人後。在三部古裝

臺語片相繼出品後，鐘聲劇團想拍的，是臺灣第一部臺語時裝片。團長田清一樣把辛奇請來，將劇團內發想自臺灣歌謠《雨夜花》的故事改編成電影劇本；田清並找來《六才子西廂記》的攝影師陳千萬合作，兩人原先說好要「一人出一半」，沒想到，田清出的一半是演員，陳千萬出的一半是技術，最重要的資金根本毫無著落，談來談去談空的。68 最後，田清找上陳澄三，成功說服他出資四十萬，跨足新劇界，搶拍臺灣第一部「正宗臺語時裝片」。

關鍵的攝影設備，相較於何基明等「臺中幫」是以中影臺中廠為後盾，在臺北的攝影師陳千萬，則是向位於北投的中製廠買底片，並以沖印等後製作業都在中製完成為條件，請中製免費租借他們

三十五釐米 Bell & Howell 攝影機和三盞聚光燈等器材。陳千萬也趁此機會，與友人籌設萬國電影製片廠。美其名為製片廠，陳千萬笑稱那時候其實「連個螺絲角都沒有」，只是將淡水一間舊戲院改造成攝影棚而已。69

萬事俱備，電影終於要開拍。起初，團長田清本想親自執導，並請編劇辛奇擔任執行導演。沒想到開鏡第一天，毫無實際電影製作經驗的兩人簡直「導無路」，一到現場整個傻掉。已經拍過《薛平貴與王寶釧》的陳澄三見狀當然喊停，勢必得幫這部《雨夜花》找個稱職的導演。70 這時候，陳澄三想起過去曾有一位登門找他放過一部無聲教育電影的留日導演。邵羅輝終於再次登場。

鐘聲劇團與《雨夜花》

相較於歌仔戲演員對於電影導演的百依百順，鐘聲劇團這群自詡為「文化人」且自認早已嫻熟寫實表演的新劇演員們，可就沒這麼聽話。所謂新劇，顧名思義，是指相對於歌仔戲等固有戲曲的現代舞臺劇。在幾位新劇演員眼中，「導演只是喬角度而已」，若講演戲，他就還是外行人，沒我們內行呢。」71 團長田清在拍戲時候，更曾和出錢的陳澄三吵架，甚至脫口而出我們新劇團「水準和你們歌仔戲不一樣」，氣得陳澄三賭氣不理他。導演邵羅輝這時還得出面緩頰，讓他直喊：「仙拚仙，拚死我這個猴齊天。」72

鐘聲劇團這次要拍的《雨夜花》，講的是一段曲折的愛情故事。故事男主角燕清是一位臺北的富二代，一次打獵時，救了失足墜河的女主角英秋。兩人日久生情，英秋病癒之日，即燕清得愛之時。

但是這段戀情，卻受到女方父親和男方青梅竹馬紅梅的百般阻撓。兩人依舊不畏艱難，共結連理。

此時，燕清收到出國留學通知，小倆口不得不暫別離。沒想到，在紅梅設局下，已有身孕的英秋，竟被燕清的父親逐出家門。有娘家卻歸不得的她，只好暫住友人家中，賣菸維生。七年後，燕清返臺卻誤信讒言，對愛生厭，日日流連歡場。英秋得知燕清返臺，本想洗刷冤屈，無奈自卑作祟，只留下一封信，請友人將小女撫養成人，便離家出走，計劃跳海自殺。友人見信，急向燕清說分明。

先前曾阻撓兩人戀情的紅梅也良心發現，將實情全盤托出，一切真相大白。男主角燕清一家人便急尋英秋，總算破鏡重圓。73

演員陣容堅強。男主角燕清自然由團長田清出任。田清也請來多位劇場界的知名演員，如天炮枝、矮仔財和郭夜人等人共同演出。導演邵羅輝也相中田清八歲的小女兒陳秋燕。人稱「小燕」的她，四歲就已跟著父母巡迴公演，一曲〈可愛的故鄉〉技驚四座。若有人稱她是「臺灣的美空雲雀」，她還會抗議：「我不是什麼臺灣的美空雲雀，我是臺灣的小燕。」小小年紀志氣就跟爸爸一樣高。74

至於女主角英秋，田清特別說服了因結婚生子已退休三年的劇團紅伶小雪復出。小雪復出的消息一傳開，就有報導盛讚，寫她「一顰一笑，都有令人昏迷的惑力」，再配上窈窕的外型，是適合開麥拉的一切條件。」過去鐘聲劇團的演出，只要有小雪，場面總是爆滿。小雪記得有次去雲林西螺，很多女學生們喜歡她，禮物一直送，惹得校長下令：「以後鐘聲劇團到我們這兒，要注意不要讓學生去看。」但是再怎麼禁止都失敗，弄到最後校長自己都來看。小雪原先擔心自己生了一子一女，身材臉蛋早已走樣，最後是在田清再三邀請，加上親戚一句：「你話劇演那麼好，怎不拍一部電影做紀念」，

《雨夜花》劇照，田清與小雪（國家電影中心典藏）

這才下定決心要挑戰大銀幕。[75]

電影在一九五六年三月正式開拍。小雪因為頭一次拍片，仍感覺無限的膽怯，因為「大家也是外行，我也是外行，邵羅輝導演說他有去日本看過，但講起來也不是正經正內行的。」小雪記得，一開始出外景，邵羅輝說化妝就「粉底貼一貼就好」，不用撲粉。結果毛片沖出來一看，「像黑人拍片一樣，大家都變黑人」，邵羅輝這才讓大家自行撲粉上妝。演員們也清楚舞臺和電影的差別：電影的鏡頭這麼近，粉就要撲薄一點，而且演戲就要「實實的，不要大動作，就是平常心，平常在講話，日常生活的那種樣子。」即便環境克難，下了戲還得餵孩子吃奶，但是只要攝影機馬達一轉，眾人無不兢兢業業認真演出，是讓邵羅輝相當滿意的一群專業演員。[76]

歷時三個月，《雨夜花》終於在一九五六年五月底殺青。拍片的重擔才剛放下，馬上又得緊張票房。擔心「片子出來要是沒人看就漏氣到要死」的小雪，甚至緊張到不能吃不能睡。畢竟那年代大家都很省，捨不得花錢，一張電影票兩塊多，也不是那麼簡單隨隨便便就能看場電影。但十月五號上映當天，戲院同樣是

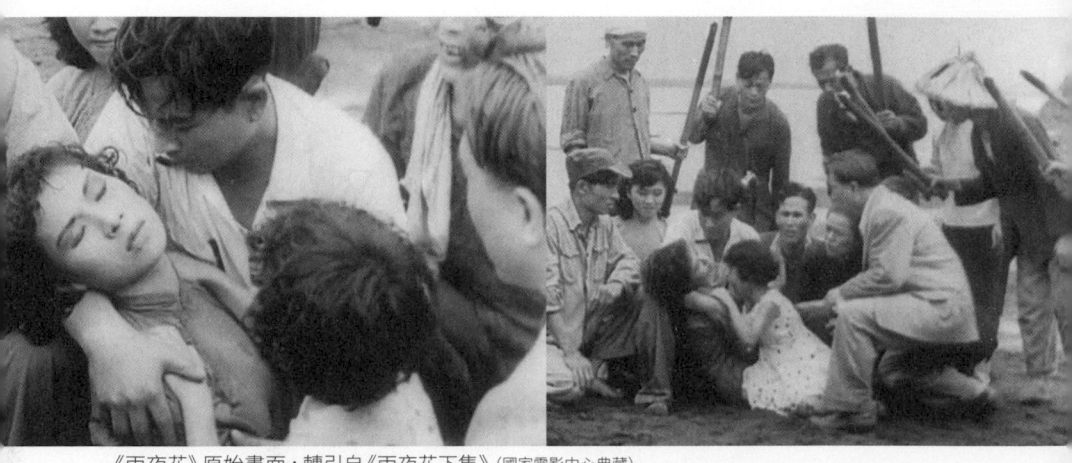

《雨夜花》原始畫面，轉引自《雨夜花下集》(國家電影中心典藏)

滿滿滿。小雪的姑丈騎著一臺孔明車，一下去萬華大觀戲院，一下又到大稻埕的大光明戲院，「這邊人多，那邊人也很多。一張票從兩塊半賣到四塊半。」《雨夜花》最終成為了一九五六年臺語片票房之冠。許多人認為，《雨夜花》這種時裝片，才有展現出電影的現代性，帶動了所有臺灣人的電影夢。[77]

只可惜，本片膠卷佚失，僅存一九六二年由另一位導演拍的《雨夜花下集》留有當年《雨夜花》約兩分半鐘的精華片段。[78] 儘管我們仍能看見眾人最後拿著火把到海邊找小雪的場面，但已看不見邵羅輝說他們曾經「搭了布景再燒房子」的大手筆安排，[79] 也看不見當年有人投書報紙，控訴主管機關審查不周所提及的那些畫面──放任本片設定女主角賣菸，受流氓欺凌得不到保障，又被誣指販賣私菸而坐冤獄。[80] 導演在二二八事件後，是怎麼在電影中處理私菸這樣敏感的設定呢？種種問題，如今都因膠卷未存而無法回答，只留下《雨夜花》傳奇般的票房紀錄。

何基明導演在《薛平貴與王寶釧》的電影本事曾表示：「電影是藝術中最尖銳，最難隱藏的一門藝術。可以從事電影事業的人，第一個需要懂得而必須掌握和發揮的，就是把藝術搬進了大眾的眼簾。」[81] 而在《薛》片續集的本事中，更有篇評論寫下：「大凡最受人歡迎的藝術，都是從民間來的。我們只用看《薛平貴與王寶釧》壓倒一切的賣座紀錄，就已經知道這部片子的藝術價值如何」。《薛》片不只帶動了《范蠡與西施》和《雨夜花》的攝製，更讓曾在臺灣轟動一時的日本電影開始有「江河日下的趨勢」。背後原因，正是「臺灣本地的民間藝術抬頭」。[82]

從電影本事和報紙廣告中，我們看見這幾位「打頭陣」的臺語影人，他們強調本省，看重藝術，以大眾和「正宗臺語」為準則。他們的夢想，是希望以「大眾化電影」提升臺灣戲劇的藝術價值，帶領本土文化向前邁進。《六才子西廂記》的實驗精神，讓大家看見「臺灣人拍電影」的可能；《薛平貴與王寶釧》的雷聲初響，將過去不看電影的觀眾大把抓進了戲院；《雨夜花》的驚人票房，更帶動臺語片後來如雨後春筍般成長。凡事起頭難，這幾位或留學日本，或服務於公營片廠的導演和攝影師，為藝術犧牲奉獻的歌仔戲和新劇演員，以及不畏市場風險勇於投資的製片，正是帶動臺語片，帶動臺灣電影起飛的藝術家。不過，起飛前的臺灣電影，究竟是什麼模樣呢？讓我們先將時間序往前回撥，看看在日本殖民統治時期，臺灣人究竟是如何成為電影人。

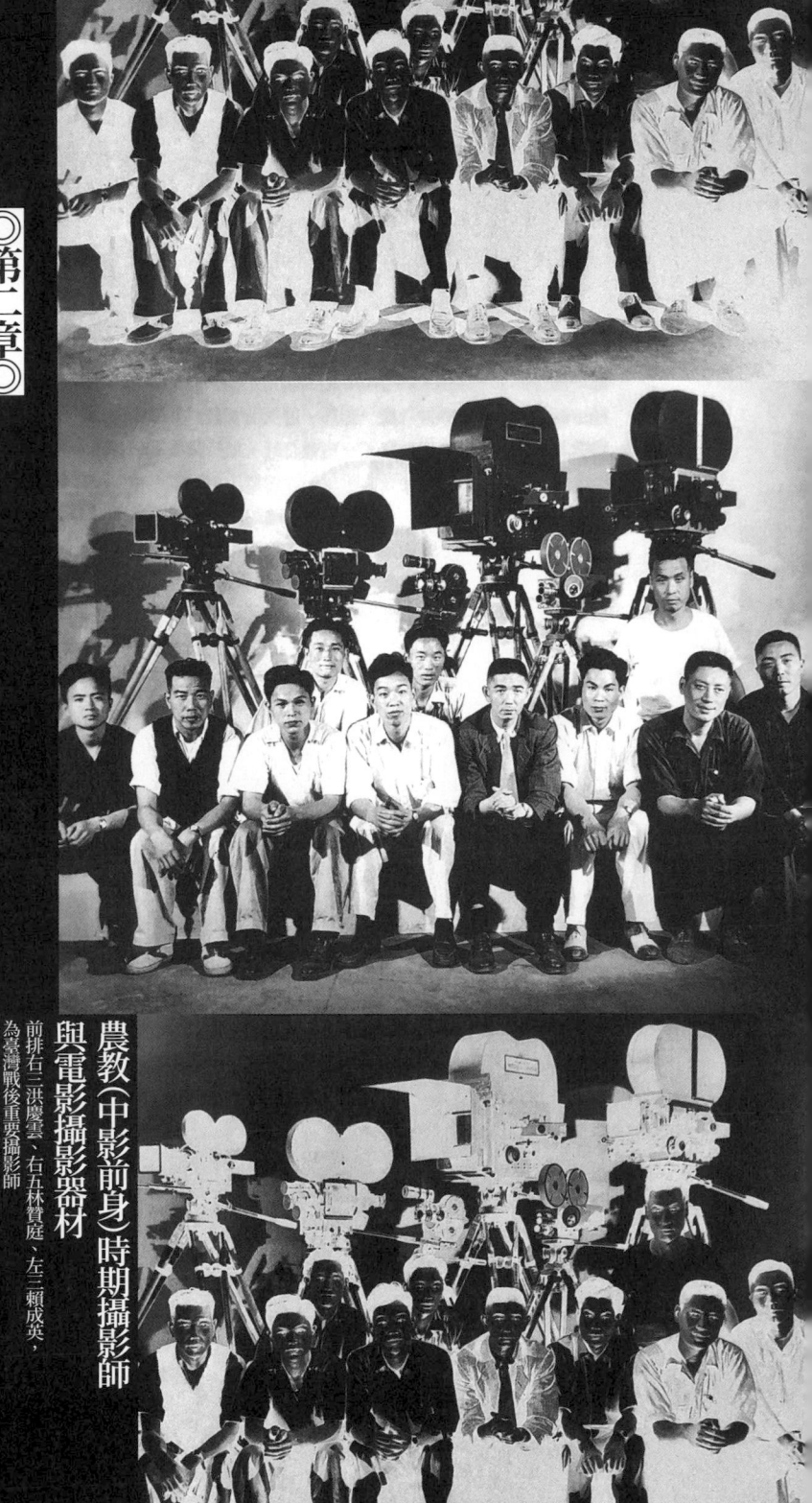

◎第二章◎

遲來的發聲練習

農教（中影前身）時期攝影師
與電影攝影器材
前排右三洪慶雲、右五林贊庭、左三賴成英，
為臺灣戰後重要攝影師
（國家電影中心典藏）

《薛平貴與王寶釧》做為臺灣第一部自製臺語電影，在一九五六年問世時，確實帶給國人莫大鼓

舞。但若攤開全球電影史，臺語電影的出現，卻已晚了世界潮流至少二十年。早在一九二七年，美

國就已經推出第一部在市場上大獲成功的有聲電影《爵士歌手》，並於一九二八年推出全片皆為有聲

對白的《紐約之光》。而一九三一年，中國第一部國語有聲電影《歌女紅牡丹》誕生；同年，日本也

完成首部日語有聲電影《夫人與老婆》。世界各國其他語言的有聲片，如法語、德語、俄語、菲語、

泰語等，也在一九三○年代相繼問世。就連與臺灣同樣受日本殖民統治的韓國，也在一九三五年就

拍出由韓國人擔任導演和攝影的韓語電影《春香傳》。這樣看來，也難怪導演何基明會困惑：為何臺

灣經過日治時期和戰後第一個十年，卻遲遲沒能拍出「正確的臺

灣話電影」？[1]

從目前已知的紀錄來看，當日本一八九七年二月始有電影正

式放映紀錄後，臺灣很快地就在一八九九年八月也出現「西洋演

戲大幻燈」將在大稻埕城隍廟開演的消息；[2] 九月，又有新聞報

導：美國愛迪生（Thomas Edison）發明的「活動電氣寫真」《美西戰

爭》等短片，將在臺北城內北門街的十字館上映，「彷如身臨其

境，完全與實戰相似。」[3] 緊接著在一九○○年六月，又有日本人

引進法國盧米埃（Lumière）兄弟的放映系統來臺，在臺北淡水館放

映《火車到站》等十餘部短片。[4] 若由此來看，電影來到臺灣的時

日治時期活動寫真露天放映情形

間一點都不晚。[5]

不過，從看電影到拍電影，臺灣人的起步確實晚了不少。當日本殖民統治時期，韓國人總共製作近百部無聲劇情片和至少二十部韓語發音有聲劇情片的時候；臺灣人自製劇情片的數量，竟只不到十部，甚至在戰後十年內，電影總產量也只有二十餘部。[6] 這種落差為何存在？這一章，我將重訪《薛平貴與王寶釧》誕生前的臺語電影史前史，看臺灣人是如何在日本和國民黨政府連續殖民的政治環境下，在「帝國」與「祖國」的徘徊夾縫間，在電影從無聲到有聲的技術變遷中，開始學做電影人。

小小何基明的電影驚奇

「學校又沒死人，幹嘛架張白布？」一九二〇年代，不到五歲的何基明，跟著他姊姊走了半小時路程到公學校，看到的，竟然只是一塊十幾尺的白布，心底難免有些失望。但過沒多久，操場上已經聚集了上百人。沒想到，幾聲哨音後，一道光就這麼放了出來。忽然間，白布上就有人、有車、有街道了。「奇怪，到底是為什麼？」小小何基明實在太好奇了，急忙跑向白布看個究竟，甚至想要把布拆開來，看看那些人車是不是藏在裡面。白布只有一層，當然撕不開。不甘心的何基明只能在白布和放映機之間來回走了好幾遍，雖然最後什麼都沒發現，還是覺得好稀奇。這就是何基明的電影初體驗。像這樣由日本人在學校舉辦的放映活動，也是許多臺灣人在日本殖民統治時期初次看見「活動寫真」的共同經歷。[7]

何基明第二次的電影驚奇，發生在他上小學以後。家境優渥的何基明，父親安排他就讀的，是

日本人在念的臺中第一尋常小學校。有一次，老師特地把全班帶到「臺中座」看電影，何基明記得看的是「阿里山蕃」的故事。經查，應是一九二七年出品的《阿里山の俠兒》。值得一提的是，這部電影的副導演（「応援監督」），正是後來以《雨月物語》等電影享譽國際的溝口健二。不過當年才小學三年級的何基明，印象最深刻的，反而是電影裡有個男的，「奇怪，不就是隔壁鄰居嗎？」回到家以後，何基明馬上跑去問他：「你怎麼跑進電影裡面？」鄰居哥哥只笑笑說：「對啊，被抓去拍片。」何基明這才搞懂「拍片」是怎麼一回事。8

臺灣人登上大銀幕，何基明的鄰居哥哥並非第一人。一九二四年，原本任職新高銀行的劉喜陽，就曾經在日本人來臺拍攝的黑白默片《佛陀の瞳》飾演反派大官，成為臺灣影史上目前所知的第一位男演員。此前，日本人來臺拍攝的更多是紀錄片，如一九○七年的一系列《臺灣實況紹介》，用意在向各界展示日本政府優異的治理成績。至於日本人在臺灣拍攝的劇情片，內容則多與原住民有關，也常有政策宣傳意味，例如一九三二年導演千葉泰樹與「灣生」安藤太郎合作的《義人吳鳳》，正是為配合「蕃社教化」政策方針而製作。9

何基明第三次體驗到電影的不思議，是在他實際握到攝影機以後。「那時候臺灣流行什麼，就是開車、收音機、小提琴和照相。」何基明回想，當時因為年紀小沒得開車，一次觸電經驗讓他對收音機不感興趣，課後補習日文補太晚所以無法學小提琴，剩下來的照相，就這樣成為了何基明的兒時興趣。何基明替同學拍了一捲又一捲底片，結果在不懂感光原理的情況下，洗出來的照片竟然全是黑的。在照相館老闆的指導下，小小何基明才漸漸抓住了要領。10

照相照一照，旅居日本的叔叔有次竟帶回了一臺九點五釐米的手搖電影攝影機和放映機，引起村裡一陣騷動。何基明也因此有機會能轉動攝影機搖桿，記錄家庭風景。印象最深刻的，是有幾次調皮，故意不照叔叔說的速度去轉搖桿，有時故意轉得快，有時故意轉得慢，沒想到後來沖洗好的影片，當初轉得快的部分竟成了慢速播放，轉得慢的地方每個動作都在快轉，看得大家哄堂大笑。還有一次，堂哥趁著叔叔不在把機器偷出來，也搞不懂搖桿該怎麼轉，直接轉反了方向，結果原本應該是人從樹上跳下來的影片，成了人倒著走回樹下跳上去。這些無意間發現的「特技」，讓小小何基明印象十分深刻。[11]

這三次的啟蒙，讓何基明從小就對電影有著極高興趣。當他一九三五年從中學校畢業，帶著父母要他學醫的期望來到東京後，才沒幾天，補習學校的朋友就跟他說有間「東京發聲映畫製作所」正要開幕，一去參觀，何基明就被電影給迷住了。他瞞著爸媽，念完補習學校之後並未報考醫科，反而考取東京寫真專門學校，開始他一輩子的電影生涯。小他七歲的弟弟，原本就讀於早稻田中學的何錢明，後來也一樣進到同間學校，學習電影攝影和沖印技術。[12]

摩登少年的電影夢

飛到日本學電影，是許多臺灣電影人在日治時期的第一選擇。但這也並非唯一的路，也有一群臺灣人，選擇在臺灣這塊土地上，持續摸索該如何拍出本土第一部自製電影。臺灣人拍電影的起點，可以從一九二○年代，臺灣第一位電影攝影師李書開始說起。

那是咆哮的二〇年代：爵士樂在美國興起，費茲傑羅（F. Scott Fitzgerald）旅居巴黎寫下《大亨小傳》，北美與西歐各國在一次大戰結束後又再重振起紙醉金迷、華麗絢爛的藝文生活。在臺灣，一九二〇年代也是臺北大稻埕的文化輝煌盛世。以茶葉聞名全世界的大稻埕，是當年全臺灣貿易最繁盛的港口，更是一條專屬於本島人的市街。以「圖謀臺灣文化之發達」為宗旨的臺灣文化協會，就是在一九二一年成立於大稻埕，以世界性的眼光自許，要將臺灣文化貢獻於改造世界的大業。畫家郭雪湖也曾經以一幅描繪大稻埕風景的《南街殷賑》，榮獲臺灣美術展覽會臺展賞。在《南街殷賑》的左下角，郭雪湖畫了個電影廣告牌，上頭寫著「紅蓮寺，三集連（連續播放三集），永樂座」，在一九二四年開幕的永樂座，正是往後幾十年臺灣本土戲劇和電影的重要據點。[13]

一九二五年的一晚，梳著一頭油亮頭髮的李書，才剛停好他的哈雷機車，準備走進大稻埕第一間西洋料理餐廳永樂亭裡頭。時間已經是晚上八點，店內聚集三十幾名和他一樣做英國紳士裝扮的摩登少年。有幾位日本人，但絕大多數都是臺灣人，其中只有兩名女性。這是一九二五年五月二十三日，臺灣歷史上第一個電影研究組織「臺灣映畫研究會」的成立現場。[14]

組織的首要發起人，就是臺灣第一位電影演員劉喜陽。劉喜陽在演完電影以後，毅然辭去銀行工作，與友人發起一場「群眾募資」：共分五千股，每股二十圓，預計募集十萬元，要成立一間「活動寫真株式會社」。在大稻埕茶商首富李延旭的支持下，募資一下子就達標了。很快就有了這個會一同看片，一同討論劇本琢磨演技的「臺灣映畫研究會」。登報兩週招募會員，來了三十幾名文藝青年。有志於攝影的李書，正是其中之一。[15]

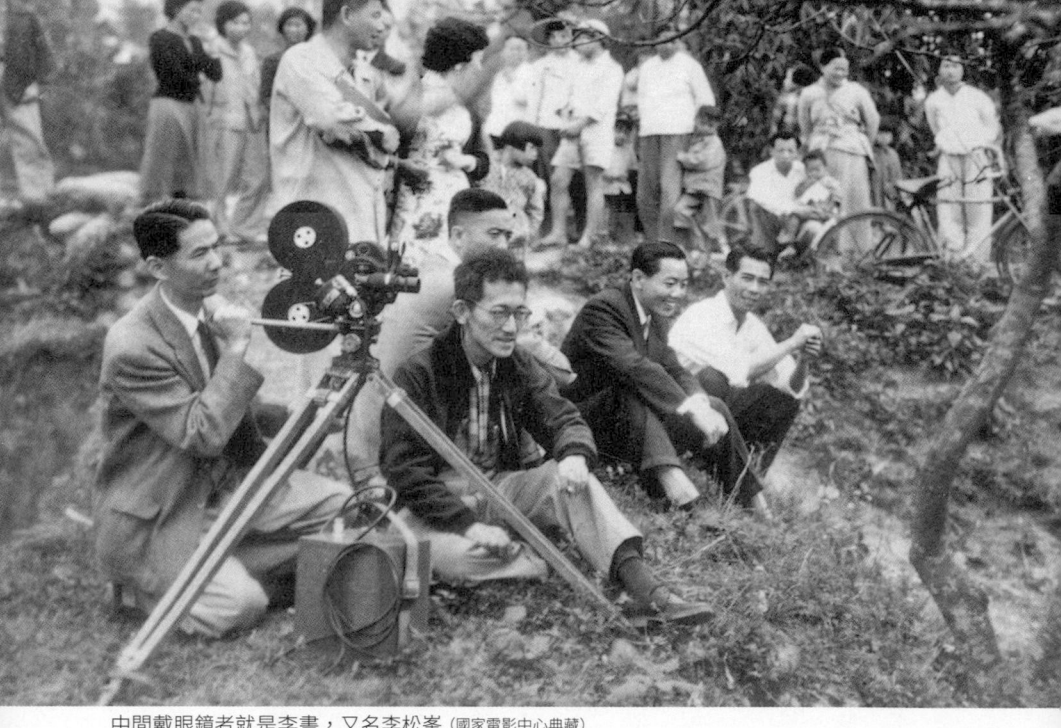

中間戴眼鏡者就是李書，又名李松峯 (國家電影中心典藏)

李書從臺灣商工學校畢業後，曾經短暫任職於新竹電燈會社，一九二一年就改到總督府殖產局工作，是殖產局林務課的小職員。後來因為對於電影攝影感興趣，除了向日本攝影師友人請益外，李書開始靠閱讀英文及日文書籍自學，甚至特別從芝加哥郵購一臺Universal牌電影攝影機。一九二三年，仍在殖產局工作的李書還特別報名《臺灣日日新報》開設的活動寫真班。李書對電影製作技術的熱情，更促使他前往上海學習電影沖洗技術，並自己組織一間電影公司，從中國進口導演但杜宇的默片《弟弟》來臺放映，也成了臺灣映畫研究會第一次聚會的研究素材。成員事後還寫了影評登報，批評該片「布景陳設不自然、化妝失敗、攝影有光量等技術問題。」[16]

研究會的成員們不只看片，也準備要來拍電影。片名叫作《誰之過》，由劉喜陽編劇，講的是礦山技師青年救美，終成佳侶的愛情故事。[17] 他們也向美國伊士曼柯達公司（Eastman Kodak）訂了八千呎底片，不

到兩個月就已抵達臺灣。[18] 一九二五年八月九日，一個週日的清晨五點，劉喜陽和李書一行人，就帶著幾匹馬，搭上「汽動車」抵達新北投，宣布《誰之過》正式開鏡，引起當地「各旅館浴客，及附近內地人，多奔往觀。」[19]

只可惜，《誰之過》九月十一日在永樂座上映後，並未引起熱烈迴響。雖有評論盛讚女主角連雲仙「豔影驚鴻，尤富於表情」，有凌駕中國女演員之勢，但是在無聲電影的情況下，「純臺灣製影片出世」似乎未能特別吸引到觀眾。臺灣映畫研究會因此解散，劉喜陽也回銀行界任職，雖然與林獻堂等名流仍多有來往，卻就此在臺灣的電影舞臺上消失。

儘管同伴四散，但李書還在。《誰之過》失敗的隔一年，已經辭去殖產局職務的李書，開始替桃園歌仔戲戲班江雲社拍攝連鎖劇，成為臺灣自製連鎖劇的首例。結果大獲好評，李書因而重振自信，一九二九年就與昔日研究會友人張孫渠創立百達製作公司，準備開拍《血痕》。電影由張孫渠編導，擔任本片攝影師的李據說是個多少帶有反日意味的故事，旨在影射社會不公及身處殖民地的悲哀。最後用一萬呎底片拍完全片，還把自己關在六坪大的房間整整三天才完成了底片和拷貝的沖洗作業。[20]

一九三〇年三月，《血痕》同樣在永樂座上映。雖然賣座，但收入依然難與成本打平。李書等人原想一鼓作氣挑戰有聲電影，最後仍因風險太大，資金難到位，只能感嘆「兵足糧不足」。[21] 李書後來還是接拍了多部紀實影片，包含地方顯要的葬禮、《臺灣日日新報》的新聞片等，獲「攝影技術優越進步」、「使用現在這種破舊的器材尚能展現如此技巧，讓人對其深表敬意，若日後設備精良，筆者

確信定能創造出技術不輸上海電影的好成績」等正面評價。然而，這群摩登少年的大眾電影夢，最後還是不得不在有聲電影的製片門檻前暫時止步。[22]

跳舞時代的娛樂業

即便本島自製的有聲電影還未出現，臺灣人的娛樂需求似乎也沒有不滿足。畢竟比起看電影，看戲，才是臺灣人當年的娛樂首選。「本島人享受戲劇一事是超乎內地人想像的」，有一位日本警官曾寫下，「不問貧富上下階級，冠婚、葬祭、悲喜的一切場合，露天搭臺就開演戲劇。從遠處一手拎著椅凳一手拿著扇子陸續集結的光景，一口氣連續搬演至半夜兩三點也不停息的情景，是唯有經驗過臺灣鄉居生活的人方才知曉的。」[23]臺灣人愛看的戲劇也很多元：從歌仔戲、京劇、布袋戲、南管戲到現代舞臺劇形式的新劇，都能受到熱烈歡迎。

若是要看電影，在日本殖民統治時期最受臺灣民眾歡迎的，其實是中國電影。從一九二〇年代中期開始，臺灣人就會直接赴上海進口中國影片，或從廈門或南洋購買二手拷貝。一九三〇年代在永樂座上映的《火燒紅蓮寺》，就曾掀起全臺灣觀眾搶看中國武俠片的風潮。其他如阮玲玉主演的《戀愛與義務》、近年在挪威重新尋獲拷貝的《盤絲洞》等黑白默片，就連蔣介石與宋美齡的結婚典禮影片，在上映時，全場觀眾的拍手喝采聲都從不停歇，「臺灣人對於中國人物的敬慕，可謂熱烈極了。」對此現象，總督府認為是臺灣民眾對日本政府的反抗心理及其中國民族認同所致。《臺灣民報》在一九二八年也寫到，從中國電影在臺灣的好評，「足見民族心理不同，對於趣味娛樂自然不能一樣，同

化政策之不可行，於對影戲的嗜好之不同，也是以充分證明其誤謬。」[24]

不過，對於日治時期的臺灣民眾而言，光是電影這項新媒介，本身就是相當新奇的新興娛樂。有日本人就回憶，當年去到「說明界大王」詹天馬的場子，邊聽臺語邊看電影，「本來是日本電影變成像看中國電影似的。」[25]辯士在當年可是具有電影明星般的地位，甚至有過之而無不及。有人就曾經形容，後來在大稻埕開設天馬茶房的詹天馬，「當他手持洋拐杖，帶勁闊步於大稻埕時，威風堂堂，實有不可一世之感。」[26]辯士的現場演說是如此具有影響，是以有研究者認為，正是因為辯士們能以臺語解說各國電影的「臨場式本土化」，具備與臺灣人自製電影相匹敵的魅力，替代了臺灣人對自製電影的需求。[27]

這種「本土化」不只出現在辯士身上，一九三〇年代，也開始出現了中國電影的臺語主題曲。第一首代表作，就是阮玲玉主演的《桃花泣血記》，由辯士詹天馬親自創作七言歌詞：「人生相像桃花枝，有時開花有時死」的宣傳曲，後來也由歌手純純錄成唱片，沿街放送，《桃花泣血記》就此超越了一九二九年那首「名為流行，實為不流」的《烏貓行進曲》，成為第一首真正紅遍全臺的流行歌曲。

臺灣唱片業也在一九三〇年代迅速起飛，來到滿街音樂的「跳舞時代」。[28]

臺灣的電影院也在一九三〇年代陸續邁向有聲時代。當一九三一年法國有聲片《巴黎的屋簷下》來臺灣申請電影檢查時，更讓警務局既驚訝又無奈，「因官方沒有有聲片放映機器，只好借用民間新世界館，暫時繼續奇妙的檢查。」[29]同一年，又有一群文藝青年組成臺北電影聯盟，他們選擇在成立

大會上討論的第一部電影，正是這部《巴黎的屋簷下》。[30] 而為響應臺灣總督府在一九三五年斥資鉅額，動員全島舉辦的「始政四十周年記念臺灣博覽會」，各地也開始興建以鋼筋水泥建造的現代化大型電影院，配的自然是有聲電影的放映設備：臺北的第一劇場、臺灣劇場、國際館和大世界館，臺中的天外劇場及臺中座都在一九三五、一九三六年相繼落成；此前也已有新竹有樂館、嘉義電氣館、臺南世界館、高雄金鵄館和壽星館等戲院先行開張。一九三六年，臺北與日本福岡的定期航線開通，更讓原本在東京上映後至少需半年才能來臺放映的影片，縮短成只要一個多月後就能在臺灣上映，一樣大大促進了臺灣電影娛樂的發展。[31]

發聲失敗的臺灣人

電影從無聲到有聲的技術轉型，代表的也是製片門檻的提升：能在這一場「聲音革命」下存活的，多半是規模相對大的製片公司。這場聲音革命在世界各國也都面臨獨特考驗：在美國，二〇一一年上映的電影《大藝術家》就拍出昔日好萊塢演員因口條或表演方式難以調整，導致演員大規模失業的情形；在中國，光要決定以哪一種語言發聲就是難題，更困難的，是如何調整好各省分演員們南腔北調的口音；在日本，則出現昔日負責解說電影劇情的辯士以及現場樂師們的強烈反抗，有辯士甚至直接要求電影院關掉聲音，把原本的有聲片硬是當成了默片繼續解說。然而，這些抵禦終究擋不住有聲時代的浪潮來襲。

臺灣並未完全落後於有聲電影的腳步。一九三〇年一月十七日，就曾有美國福斯公司（Fox）的

攝影師帶著有聲電影的製作團隊來到臺灣。他們在前一年的三月先去了日本，這次在臺灣待了將近一個半月。我們今日仍可從美國南卡羅萊納大學的公開館藏看見這幾部有聲新聞片：有在大稻埕霞海城隍廟前叫賣的身影、新年期間臺南開山神社（即今延平郡王祠）和興濟宮的聯合遶境活動、桃園角板山交易所的原住民、山林間的輕便推車，以及漁民歸航的景象。[32]

在紀錄片以外，臺灣最出名的辯士詹天馬差點就能成為臺灣有聲電影第一人了。一九三四年，日本入江影業正籌拍一部有聲喜劇片《雁來紅》，改編自日本文豪久米正雄的作品，講的是一臺灣製茶會社社長巡視日本分公司的故事。久米正雄當年與臺灣首富茶商陳天來的藝術家兒子陳清汾是至友，遂以其為本，寫下這部作品，盼趁此機會，「可以認識真實之臺灣，解消一部分內地人誤解臺灣為取人頭顱之生蕃島及寒熱病發生地之危險地帶。」詹天馬原受邀飾演電影裡陳社長的祕書，最後卻因母親生病住院，無法赴日，錯過了他演出有聲電影的機會。[33]

另一位差點就能演到有聲電影的臺灣人，是從臺灣的內地南投赴上海發展的羅朋。一九三三年，上海聯華影業原本計劃拍攝一部有聲電影《漁光曲》，後來卻因為設備問題而作罷，只在隔年拍成一部有同名主題曲的無聲片。《漁光曲》也成為中國影史上一則「叫好又叫座」的歷史傳奇：在上海連映八十四天，

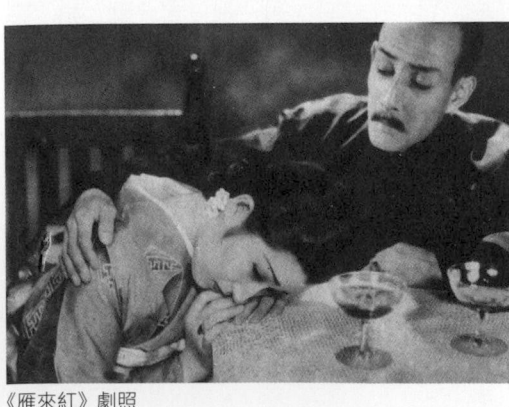

《雁來紅》劇照

並榮獲蘇聯莫斯科電影展覽會十大影片，是中國影史上第一部在國際影展獲獎的電影。一九三六年來臺上映也引起熱烈迴響，《臺灣新文學》雜誌特別在臺中舉辦一場「談中國影壇」座談會，邀請羅朋分享中國影壇現狀。與會者有楊逵和張深切等文壇人物，以及同樣赴上海發展的臺灣電影人何非光和張芳洲。[34]

關於何非光和張芳洲，又是另一組無緣拍出臺灣第一部有聲片的傳奇人物。本名何德旺的何非光，一九一三年出生在臺中，比同鄉的何基明導演大三歲。何非光從小就和他六哥何德發進出臺灣文化協會，聽他六哥與張深切等人討論孫中山和辛亥革命等國家大事。何非光剛考進臺中一中的一九二七年，他六哥就和張深切共同發起了「臺中一中罷課事件」，反抗校方剝奪宿舍學生自治權；何非光也因為在學校被日本人辱為「清國奴」而與人大打出手，被校方「自動退學」後轉赴日本升學。[35]

到了東京的何非光，不只熟讀歌德、雨果、川端康成與芥川龍之介，也看了非常多電影，視卓別林為終生偶像。沒想到隔年，竟接到六哥何德發過世的消息。原來他六哥後來被日警視為「赤化嫌疑分子」，成天遭到監視、盤問、拘留，因承受不了折磨而發瘋，甚至曾焚書引起火災。家人在不得已情況下，只好將他用鐵鎖栓在木柱上，何德發最後決定自殺。六哥的死，讓何非光深受打擊，對日本帝國主義更感憤怒，從此燃起他內心尋求民族自尊的靈魂渴求。[36]

一九二八年回臺奔喪的何非光，因家庭經濟不允許，只能留在臺中。同年二月，出現一則報導，有位赴上海投入電影界返臺的南投子弟張芳洲，計劃要以臺灣這「環球所命名美島、公認之樂園」的天然美為景，「編成喜活悲社會諸劇並古裝歷史劇等，盡拍入於銀幕中介紹於宇宙」，盼能募資拍片，

但最後無疾而終。[37] 翌年，這位張芳洲再發起一「籌備光亞影片」計畫，這次的主要參與者，就有何非光了。彼時報導指出：「近來臺灣的娛樂界影戲頗盛，但合於臺灣人觀覽的影片，概是由中國輸入的，所以於表演的情節難無多少與臺灣人的生活不同」，正因如此，張芳洲和何非光等人計劃自行拍片，才能「於臺灣映寫最合臺灣人生活的電影，以滿足臺灣人之娛樂興趣」，並能「將臺灣的材料映寫於銀幕上，介紹於世界各地。」[38] 可惜的是，這次行動一樣沒有具體成果。失望之餘，張芳洲決定先赴日本，持續進修，考察有聲電影製作技術後返回上海。[39] 何非光則認識了羅朋的小舅，在其引介下，不只瞞著家人，也不顧日本政府允許他赴中國的護照（時稱「旅券」）遲遲未核准下來，就在一九三一年佯裝留學日本，偷偷坐上了中途停靠上海的長崎號，準備前往上海發展。[40]

何非光到上海之後，羅朋只特別提醒他，若有人問起籍貫，回答福建即可，千萬別透露自己是臺灣人：一來何非光是偷渡出境，怕他惹來麻煩；二來，當年仍有許多中國人視臺灣人一如日本人或朝鮮人，皆避而遠之。此時的何非光還來不及想到，日後要成為一位終其一生在中國求生存的臺灣人，是多麼艱辛與哀傷。[41] 本名何德旺的他，這時候苦惱的，是他那「何得旺」的姓名，簡直像在唱衰自己的星運。與張深切多次討論後，何非光以加入中國電影界「非常光榮」為本，將自己藝名取作「非光」。[42] 或許改名真的有差，何非光後來星途一帆風順：從臨演到與羅朋一樣受邀加入上海聯華影業，演出《再會吧，上海》成為聞名中國的反派小生，更與大明星阮玲玉結為莫逆之交。

一九三五年，何非光在上海碰到對籌拍有聲片感興趣的投資者，希望能夠從日本引進製作技術。對方考慮到先前曾有部與日本合作的有聲片《雨過天青》，上映之際卻發生日本侵略中國東北的九一

八事變而遭抵制，因此叮囑何非光務必低調行事。何非光馬上想起了才剛從日本考察完有聲電影的張芳洲。沒想到，在他出門找張芳洲的時候，竟然先被兩位日本特務找上。原來何非光沒有簽證偷渡上海的事早已被盯上，日本政府更不滿於他參與敏感電影的演出。何非光遭日本拘禁在領事館整整兩天後，直接被「保護遣送」回臺，拍片計畫也因此告吹。若非如此，何非光與張芳洲的有聲電影夢，或許早已實現。[43]

消失的銀幕女王詹碧玉

如果詹天馬、羅朋、何非光和張芳洲都無緣成為臺灣有聲電影第一人，那麼最後搶下這頭銜的，又會是誰呢？帶著這樣的疑問，我發現，答案很可能是一位幾乎消失在臺灣電影史中的女演員──詹碧玉。而且，她所演出的，還可能是臺灣觀眾第一次在大銀幕上聽見自己母語的福佬話電影──《豪俠神女》。

一九三六年四月，一則過去未曾有人提及的《臺灣日日新報》報導，標題就叫作〈全臺灣語發聲影片上映〉。報載：「高雄詹碧玉孃於上海明星公司攝製《豪俠神女》一劇，前後兩集十八卷中之武俠愛情。歌唱對白純用臺灣語，聲影嘹喨分明，得未曾有。訂來二十三日起六日夜，由西瀛有聲影片公司，在稻江永樂座上映也。」上映三天後，亦出現「臺灣語發聲之豪俠神女大博好評，殆見滿員云」的紀錄。[44]

詹碧玉是何許人也？根據《大阪每日新聞臺灣版》[45] 的報導，出演《豪俠神女》的詹碧玉，是高

雄旅館（高雄ホテル）老闆詹家樹的女兒。不到二十歲的她，原本是在父親兼營的國王沙龍（サロン・キング）咖啡店擔任櫃檯，記者形容她冷若冰霜，總是以「身體不好，所以無法結婚」為由，婉拒那些被她的美貌與儀態給吸引而來的年輕人。因為在她心中，始終懷抱著一個夢想，是要前進上海，成為真正的銀幕女王。她不想只在高雄做為人妻失去她的青春，因此她苦學北京話，打扮成各種模樣拍照，甚至跟兄弟們練鬥拳。一九三五年九月，二十歲的她在寄出照片和報名信件後，終於獲得上海明星影片公司邀請她面談的好消息。[46]

報載，經過詹碧玉在上海經營旅館的親戚柯副女士的斡旋下，她認識了月明影片公司的社長夫人及當家女演員鄔麗珠，三人甚至結拜成為姊妹。詹碧玉的星途充滿著意想不到的幸運：先是在粵華公司出品的《山東響馬》中，獲得與名演員賀志剛演對手戲的機會；更因此博得好評，被拔擢擔當《豪俠神女》的女主角。「碧玉女士做為唯一一位出生於臺灣的明星」，《大阪每日新聞臺灣版》記者在一九三五年十二月二十日的這篇報導寫道：「大家能在全島各地的銀幕上，看到她那雙引人遐想的雙眸的日子已經不遠了。」[47]

不過，該報導內容關於詹碧玉赴中國後的發展經歷不無誇大嫌疑，真實性仍有待確認。舉例而言，關於《豪俠神女》，一九三六年十月的上海《電聲週刊》有篇文章報導，《豪俠神女》的主演，其實是錢似鶯與賀志剛，故事則「全照著前友聯公司武俠片《山東響馬》」，是一位臺灣片商拿出三千元錢來，託神怪武俠片老手導演洪濟代拍的。但是，「那位盲目的片商卻是倒楣極了，他在花錢拍戲之外，冒了偷運出口的危險，繳納值百抽五十的臺島入口稅費，以及合著運費等等在內，連本共費近六

全臺灣語發聲
影片上映

高雄姈碧玉孃。於上海明星公司。攝影《豪俠神女》一劇。前後兩集十八卷中之武俠愛情。歌唱對白。純用臺灣語。聲影晚分明得未曾有。訂來二十二日起六日夜。由西瀛有聲影片公司。在習江永樂座上映也。

《豪俠神女》上映消息（《臺灣日日新報》1936年4月17日）

台灣が生んだ
映畫界の女王
美貌と端麗な碧玉さん

「電影界女王」
詹碧玉
（《大阪每日新聞臺灣版》
1935年12月20日）

千元；不意臺灣開映結果，成績惡劣過甚，賣錢不夠戲院開支；因此所有全部資本，便都盡付東流了。」這個說法與《臺灣日日新報》四月刊載《豪俠神女》上映的滿座盛況明顯有點出入。[48]

不過，一九三七年七月的《風月報》，有另一篇報導寫道：「臺南柯氏副女士，久在上海活躍商界，又於影片界指導臺語，編成《豪俠神友》（應為女之錯別字）映畫劇。曾與西瀛公司外數名同志合購該片歸臺，近為便宜上歸柯氏獨引受經營。此片一出定博好評，諸股東均感柯氏之美意，乃於江山

樓開宴道謝云。」證明詹碧玉的親戚柯副女士確有其人，《豪俠神女》也確實在一九三六和一九三七年兩度在臺上映。[49]關於《豪俠神女》，我們目前或許難再查到更多線索。但是，幾則報導至少已能證明，臺灣觀眾其實早在一九三六年，就曾經在銀幕上欣賞過一部福佬話電影，而且還是一部臺灣演員演出的福佬話電影。

日治時期在臺灣上映過的福佬話電影，也不只《豪俠神女》。據一九三七年三月的上海《影與戲》雜誌記載，至少還有另一部福佬話電影《陳三五娘》，也曾經在臺灣上映。根據中國電影史學者黃德泉的考證，二戰以前，以福佬話發音的《陳三五娘》其實有兩部：一是在一九三四年出品，一是在一九三六年出品。而前者，極可能是全世界第一部福佬話電影。

第一部福佬話電影之謎

誰是第一部福佬話電影，至今其實未有定論。我在一九三三年七月二日的《電影日報》，發現一則名為《廈門人事組織「島上有聲影片公司」完全廈門話》的報導。報載，有青年阮某等人正在募資拍片，另由導演吳村主持在上海事務。可惜關於這間「島上有聲影片公司」，後續未有下文。而早先，香港電影史學者余慕雲認為：第一部福佬話電影，應該是上海暨南影業一九三三年在蘇州拍攝的《陳靖姑》，導演是香港人馮志剛。不過，目前研究者仍查無這部《陳靖姑》的其他相關紀錄，本片在影史上是否真的存在，其實尚有疑慮。再者，一般多認為香港導演馮志剛出道於一九三七年，也比這一部《陳靖姑》晚了四年。[50]

對此，我查找上海《申報》發現，影史上確實曾有部《陳靖姑臨水平妖》。報載：「華僑影片公司宣稱公司現新攝一極偉大完全科學化神怪的影片《陳靖姑臨水平妖》。該劇取材係完全福建民間實事，陳靖姑即閩省呌（同叫）臨水夫人之平生事跡，本公司不惜巨大資本，特將實事攝取南台大橋、鴨母州等二處之古跡。斯劇為名導演魏先生導演，現已攝竣。」本片最後在一九三二年九月，改以《臨水平妖》為名上映，雖與余慕雲所指《陳靖姑》主題相同，但無論出品方、導演和拍攝地點都不同，應該不是同一部片；且《臨水平妖》若是在一九三二年即以有聲技術製作，理應加以宣傳。因此，估計《臨水平妖》很可能只是另一部以「陳靖姑」為題的黑白默片。[51]

不過，我還發現，原來香港導演馮志剛過去曾另有藝名「馮挺」，一九三五年就執導過上海暨南影業一部《風雨狂宵》。報載，《風雨狂宵》是馮挺在擔任過編劇以後的導演「處女作」，女主角王萌「原籍廈門，長於南洋，年十八，慧賢可人，歌喉天賦」，歌曲由「碧虹音浪社主辦人怒濤」所作。[52]《風雨狂宵》在導演和出品方與余慕雲的《陳靖姑》說一致，而且暨南影業早在一九三一年就曾經出品《白雀寺》和《雨過天青》等有聲電影。[53]從《風雨狂宵》有歌曲，女主角又來自廈門判斷，《風雨狂宵》很有可能是一部福佬話電影。或許能大膽一點推測：余慕雲提出的一九三三年《陳靖姑》一說，也許是誤植了這部一九三五年《風雨狂宵》的資訊。

查找福佬話電影的歷史為何如此困難？研究不盛、史料稀缺是原因，而最大關鍵，是當年國民政府對於「方言」的敵意，讓這些電影很可能規避相關檢查，成為從開鏡到放映都只在地方低調行事的「黑」電影。早在一九三二年年底，國民政府內政部和教育部合組的電影檢查委員會，就曾基於推行國

語運動，認為國片若摻雜滬、閩、粵等地方俚語，不利國語統一，多次下令各影業應該使用國語。[54]

電影史學者黃德泉推斷為第一部福佬話電影的《陳三五娘》，一九三四年十二月三十日在廈門中華大戲院上映，就一度遭國民政府禁止。事情起源於廈門地方教育局發現本片「內容誨淫、對白鄙野」，主動電詢中央，才發現這部《陳三五娘》根本「私攝未檢」。電檢委員會便下令禁映，並裁罰暨南影片公司三百元，地方也派出特種公安局取締。正因為《陳三五娘》「私攝未檢」，所以本片自然沒有申請准映或申請出國的相關紀錄，形成我們確認更多細節的困難，只能從報導得知一九三四年的這部《陳三五娘》，是「由當地公妓為主角」。[55]

至於在臺灣上映過的，應是一九三六年出品的另一部《陳三五娘》。上海《影與戲》雜誌有一則詳細報導：「福建方面有廈門對白的影片，『陳三五娘』為福建地方戲中人人知道的一個『名劇』，現在也攝成了廈門對白的電影。」此外，「該『陳三五娘』的監製人為『黃槐生』、導演人為『陳雲』，此二君都一向在上海的，前者是暨南影片公司的老闆，後者也有許多人都認識他，看來，這部福建方言的影片，還說不定是在上海攝製的呢？這真是奇怪得很。」而且，據《影與戲》一九三七年三月的這則報導：「這『陳三五娘』正在臺灣開映，風魔了臺灣境內的福建同鄉，雖然片子壞極，生意卻是一反比例，每屆開映，總是客滿。」由此，我們又再找到一部一九三〇年代在臺上映的福佬話電影。[56]

那麼，日治時期的臺灣，除了有福佬話電影上映的紀錄，島上有沒有製作出品福佬話電影的行動出現呢？一九三六年九月，上海《電影時報》刊出一則〈臺語電影將出現〉的神祕報導：「日本某映畫會社將在臺灣攝製臺語影片，（按臺灣語即廈門語）以推銷南洋群島及小呂宋等地。查上列各處華

僑，均為閩南人，如成事實，國產電影將受嚴重打擊矣。」57 可惜最後結果只聞雷聲響。不過，倒是有一群日本人在這段時間完成了第一部在臺灣製作的有聲劇情片。但他們拍的，當然就會是一部日語片。

皇民化下的發聲練習

一九三六年，有間東京國粹發聲電影製作所來臺，拍攝有聲片《嗚呼芝山巖》。電影一半由臺灣人出資，一半由國粹影業負責底片和攝影機等相關費用，導演及攝影師都是日本人，另亦有招募臺灣人擔任演員和實習生。58 有一說攝影師李書也曾參與本片攝影，但目前並無其他資料足以佐證。59

故事以「芝山巖事件」為背景：一八九五年，曾有六位日籍教師在芝山巖教日語，卻在一八九六年元旦遭抗日人士斬首，總督府便立碑紀念，每年並慎重祭祀。「灣生」竹中信子女士，對此曾寫下一則小故事，當年遭殺害者其實不只六人，還有一位工友小林清吉，卻因身分落差，未獲同等對待，過了幾年才有人替他募資建碑。60

這部日語電影《嗚呼芝山巖》講的是當年「芝山巖遇難的教師，如何引導遭繼母虐待而成為不良少年的孩子走上正途，最後成為社會上有用之人」，目的是希望加強本島人的「皇民教育」。61 飾演片中女配角的，是任職於大稻埕知名咖啡店「維特（エルテル）」*，有「五百萬元美人」（指其身價，但也有一說是二萬圓）之譽的奈奈子（ナナ子）陳寶珠。62 關於本片，現有兩篇日本觀眾留下的紀錄皆評價不惡，但臺灣辯士陳勇陞記得，本片「因為是悲劇，動作太遲緩」，不算是太成功，而且「劇中的臺灣人

穿臺灣的衣服卻說日語，感覺很奇怪。」[63]

「過去在臺灣拍攝的電影，因為大多委託給不熟悉本島風俗慣習人情的製作所，裡頭介紹的臺灣沒有心臟，與我們島民實際生活有著遙遠隔閡。」對此興嘆的，是在一九三七年五月有志於以「映畫報國」，因而組織起臺灣第一映畫製作所的吳錫洋。他的外公是臺灣首富，茶商陳天來。陳家在一九三五年興建的第一劇場，就由吳錫洋負責經營。吳錫洋本次組織起映畫製作所，是想拍一部有聲電影，「從原作、導演、演員、攝影等均仰賴本島，努力描繪有著我們生命脈動的臺灣，以彌補內外電影帶來的空虛。」[64]

吳錫洋決定將李臨秋作詞、鄧雨賢作曲的臺灣歌謠〈望春風〉改編成電影劇本。《望春風》的故事主角秋月與清德，原本是對戀人，因生活貧困，秋月繼母拒絕兩人親事。清德決定負笈日本，冀望日後能更有所成，提高地位；但秋月卻被迫賣作藝妓。幾年後，回臺任職於紅茶會社的清德，受社長千金惠美愛慕，卻不願對秋月死心。社長千金惠美知情後為了失戀而痛哭，但是在社長夫人的鼓勵下，仍發揮「日本女性的精神」，放棄自己的愛情，並努力幫助秋月贖回自由身；另一方面，女主角秋月在得知千金惠美愛慕清德後，卻想主動退讓，以免破壞清德的將來，最後甚至臥軌自殺被人送醫急救。故事最後，依然盼望清德能夠和惠美過著幸福生活的秋月，就在友人唱著〈望春風〉的歌聲中，靜靜闔上了眼，結束她可憐一生的戀愛夢。[65]

參與本片的演員，除了《嗚呼芝山巖》的女主角，「五百萬美人」奈奈子陳寶珠以外，還有許多社會名流：如新竹的撞球好手彭楷棟、板橋林家出身的林玉淑、東大法政畢業的臺中蔡家公子蔡槐

墀，以及後來接任馬偕醫院院長的大稻埕名醫李天來等人都一同共襄盛舉。[66]

沒想到，電影開拍沒多久，就碰上一九三七年七月七日的盧溝橋事變，日中戰爭全面開展。總督府八月即設置臨時情報部；九月，設置國民精神總動員本部，要將同化政策和為了戰爭動員人心的「皇民化」方針，滲透至島民生活的細部。[67] 在皇民化的時代氛圍下，吳錫洋是這麼介紹自己的：「進入電影界，且做為一個電影人，我一直在內臺融合與教化上懷抱著一種對我來說最緊要的使命，我深感自己對於要達成這個使命有著幾分責任，因而首先在此完成我的第一部作品。」[68] 同樣受到時局變化影響，吳錫洋不得不放棄檔次較高的第一劇場，在一九三八年一月改手經營永樂座。一九三八年一月十四日，《望春風》終於在永樂座舉行試映會，並在隔日正式上映。

《望春風》雖然有聲，可是除了最後那首〈望春風〉是以臺語發音外，其他對白全是以日語發音。而

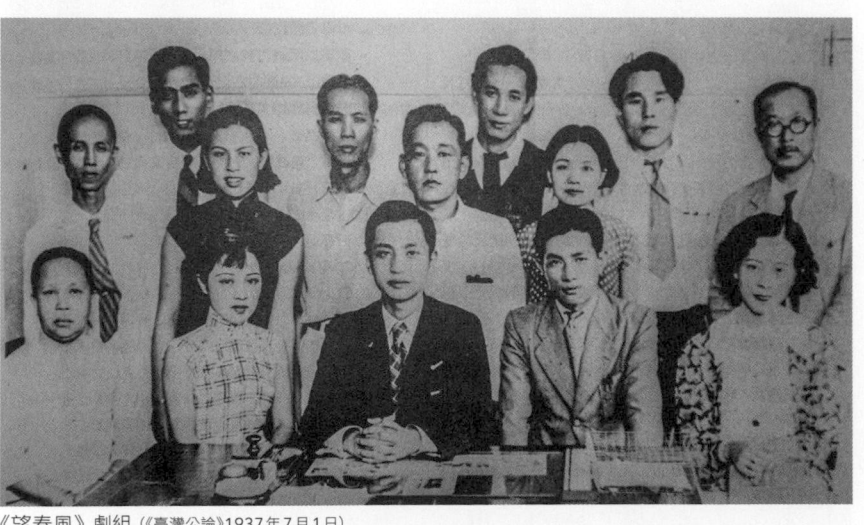

《望春風》劇組（《臺灣公論》1937年7月1日）

且據觀眾說法，放映時候，一樣有辯士忽男忽女地用臺語翻譯演員們的臺詞，有人就批評：「假設還是要另外翻譯，就完全營造不出它的感覺了。既然這樣，那就乾脆不要採用全有聲，以無聲片來呈現不就好了嗎？」不過，《望春風》上映以後，依然吸引大批人潮，「盛況幾乎要擠爆永樂座」，也贏得許多好評。同一位評論在觀影後就先寫下：「當許久不見的臺灣風景隨著令人懷念的音樂在畫面出現時，感到一種莫名懷念的愉悅」，但「看到代表臺灣的事物一個一個被破壞殆盡，無法壓抑心中憤然的寂寞感。」[69] 也有另一位評論認為：「錄音或許會產生干擾，但不論怎麼說，做為第一部全部採用本島人出演的娛樂電影，在此意義上，這部電影是值得被高度評價的吧。」[70]

皇民化下的電影宣傳

戰爭期間的電影院，反而每天都擠滿了人潮。只是大家搶著看的，通常不是劇情片，而是報導前線實況的新聞電影。在那個沒有電視新聞的年代，新聞電影就成為人們感受戰爭最直接的媒介。

從一九三七年七月開始，只要是新聞片，如《前線總攻擊》或《南京大攻略》，就幾乎是場場滿座。

有日本人曾經在總督府發行的《臺灣時報》上表示新聞電影的影響：「對大眾而言，再也沒有一種思想比透過眼睛所接收的震撼力還要強烈，特別是在國語尚未普及的本島農村裡，這種情況更加明顯，沒有一種教化方式〔比透過電影〕更快更有效。」[71]

戰爭爆發後，臺灣總督小林躋造更積極對於臺灣人推動「皇民化政策」。用小林躋造自己的話來說，臺灣「已成為神國日本的南方玄關」，因此「必須使該地方的人民，具備不愧為神國日本之玄關

子民的教養，故致力於所謂的本島人皇民化運動」，此即「皇國精神強化運動的省略，讓他們變得像真正的日本人一樣。」72 皇民化時期的「國語運動」與過去最大的差異，在於設定之目標，已經是要消除臺灣社會過去雙語並用情形，將臺灣社會根本改造成為全日語生活。公學校漢文科和報紙漢文欄雙雙廢止，臺灣人民過去熱愛的中國電影，也從一九三七年十一月一日開始全面禁止進口。除了開始認證表揚「國語家庭」，全臺各地也陸續設置「國語講習所」，並在鄉村地區舉辦「部落振興會」，更出現一系列壓抑臺語等本土語言的措施和報導。73 這時候的日本殖民政府，需要更多能深入人心的故事，而「君之代少年」和「莎韻之鐘」，就成為皇民化時期被一再傳頌的經典案例。

「君之代少年」故事發生背景是在一九三五年四月，造成全臺死傷超過三千二百人的臺中大地震。有位十二歲的少年詹德坤，從小到大堅持不說臺灣話，因為地震受重傷，臨死前還向父親表示想唱日本國歌〈君が代〉，最後就在微弱歌聲中病逝長眠。故事的真實性當然令人存疑。但是當年這則愛國故事，不只收錄在教科書中，還有學校為他設立銅像，規定學童每天上下學經過，都得向它脫帽鞠躬才能離開，甚至曾經大手筆拍成教育電影。74

「莎韻之鐘」講的則是一九三八年，泰雅族少女莎韻‧哈勇（サヨン‧ハヨン）因為替日籍教師搬運行李渡河，不幸失足溺水身亡的故事，被刻意用以宣傳日本政府「理蕃政策」的成功。一九四一年，新上任的臺灣總督長谷川清特別接見莎韻的家屬和原住民青年代表，頒贈刻有「愛國乙女サヨンの鐘」（愛國少女莎韻之鐘）字樣的銅鐘，並要求臺灣作家吳漫沙為莎韻立傳，更出資委請民間拍攝電影《莎韻之鐘》，特請滿洲國頭號明星李香蘭主演。75 李香蘭當年最有名的臺灣「鐵粉」，當屬臺中

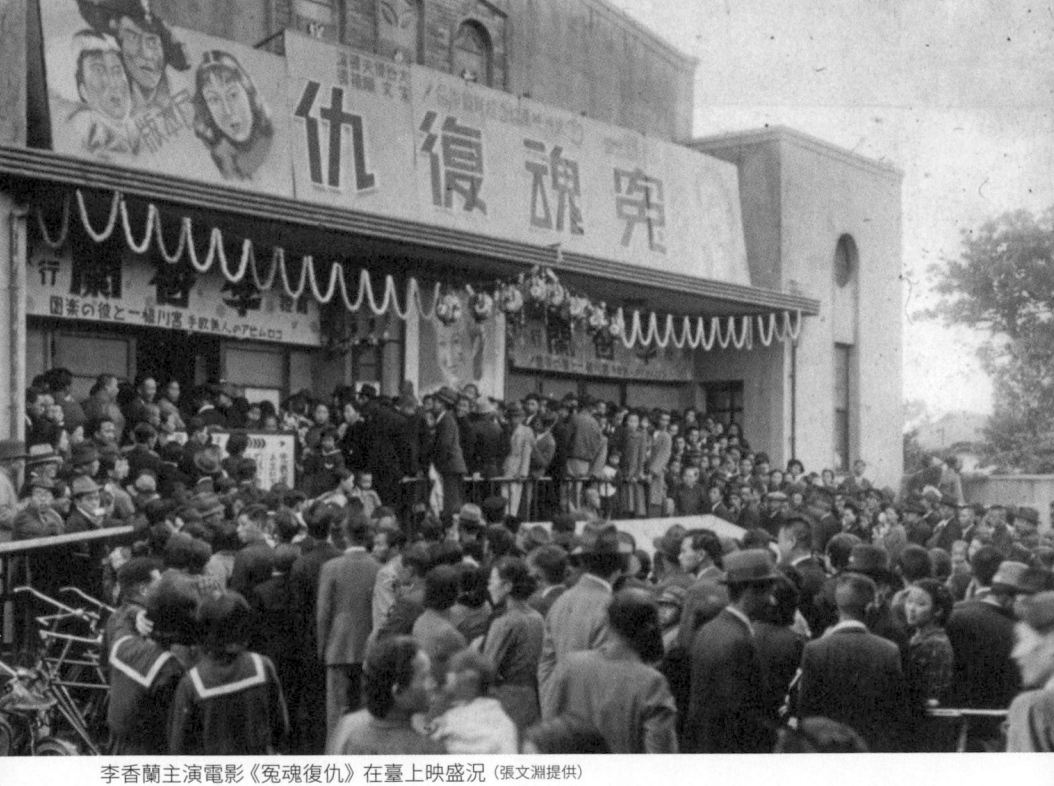

李香蘭主演電影《冤魂復仇》在臺上映盛況（張文淵提供）

士紳林獻堂。她幾次來臺勞軍演出或拍片，林獻堂定會設宴款待，還曾專程為「巧遇」這朵「扶桑解語花」飛往日本。明星魅力可見一斑。

　　無論是新聞電影、教育電影或是商業電影，戰爭期間都被用以進行皇民化宣傳，可見電影媒介的重要影響。也因此，赴日留學的何基明，一九三七年九月就被總督府給請回臺灣，從事視聽教育。自日本學校畢業的何基明，原本先是進入銀座十字屋電影部，在科學攝影大師鈴木喜代治身旁，一同拍攝毛毛蟲蛻變成蝴蝶等「理科映畫大系」教育影片。何基明還曾經向公司請假，特別跑去新宿學沖印，「經過一、兩個月之後便出師了。」一九三七年九月，他恰巧與楊逵坐上同班輪船從日本返臺。何基明還記得，回到臺灣後印象最深刻的，就是為了防空施行的「燈火管制」，整個晚上變

得烏漆墨黑，連在家裡開燈看書、穿針引線的自由都沒有，跟在日本的燈紅酒綠有著天壤之別，馬上感受到戰爭前線的氣氛。[77]

回臺後的何基明，白天擔任臺中州廳民政局社會課電影股股長，晚上任教於村上國民學校（今臺中西區忠孝國小）。何基明的工作，是要以各界捐給臺中震災的經費，籌組「臺中州學校映畫聯盟」，負責一步步教導各校職員如何放電影，如何把這些影片從素材開發成對學習更有幫助的教案。何基明更以他個人資源，委託友人成立「臺中州映畫奉公會」，只為擴大電影教育的推動能量。[78]

何基明也會親自巡迴放映電影。當年擔任股長已屬官職，需著官服，甚至佩刀。兼任臺中州理蕃課囑託（類似顧問職）的何基明，成為極少數獲准進入山區與原住民互動的漢人。那年頭的放映，靠的是一拉繩子就會砰砰叫的發電機，再接上一臺五十多公斤重的放映機。何基明就與他的夥伴們，走遍中部各個部落，放映新聞片、軍教片以及小朋友最喜歡的《二等兵小黑》等動畫電影給大朋友小朋友欣賞。[79]在過程中，何基明也蒐集到許多一九三〇年霧社事件的資料，深深感受到日本殖民政府「沒把高砂族當作人」的差別待遇，導致原住民族教育及生活環境惡劣的悲哀與憤怒，從此埋下了他日後拍攝《青山碧血》的種子。[80]

在帝國與祖國的夾縫間

至於另一位何導演何非光，一九三六年在昔日同窗、藝術家李石樵的協助下，再次來到東京留學，進入日本大學電影系，也有機會到日活影業的製片廠學習有聲電影製作技術。這段期間，何非

光常與中國留學生來往，參與戲劇演出，也參加魯迅過世的追悼會，認識郭沫若等人。何非光卻也因此又被日本警方盯上，警告他「不要再跟中國留學生混在一起，回到臺灣去。」離開拘留所後，何非光並未回到臺灣，而是抱持日本終究打不過中國的想法，在李石樵資助旅費下，二度前往中國，決定投身中國陣營，加入抗戰。[81]

何非光輾轉來到剛從武漢搬遷至「大後方」重慶的中國電影製片廠。一開始，要等機器來，還要等攝影棚重建，所有人都只能閒在那看報紙。何非光看到了日軍在東北把中國人抓去當苦力，打了啞吧針，還將許多女性抓去做慰安婦的新聞，想起父母講過日本人一八九六年雲林大屠殺將臺灣人燒殺活埋的殘酷情形，興起撰寫抗日劇本《保家鄉》的念頭。儘管編導委員會的左派文人們，對於這位臺灣來的演員興趣缺缺，弄得何非光「眼淚都往下滴──看不起呀！」所幸他的昔日好友，時任軍事委員會政治部廳長的郭沫若對他情義相挺，終於掙得了當導演的機會。然而資源極有限，何非光還是得在牆上貼著「一寸膠片一滴血」的標語，新建築甚至還會在拍片過程中被日軍炸毀的克難環境下，拍出他在中製廠執導的第一部電影《保家鄉》。[82]

幸運的是，何非光的下一部片《東亞之光》，為他贏得「中外戰爭電影中空前之奇蹟」的盛讚。這是一部起用日本戰俘參與演出的半紀錄片電影，因此可以說只有何非光這種「留日派」有能力拍得出來。故事主要說的是中國民眾與日本戰俘，因為彼此都有終結戰爭的心，最後終於能放下對立，團結一致。[83]拍片過程也確實充滿挑戰：自願出任電影主角的日本戰俘，拍攝第二天就離奇死亡，估計是遭到其他戰俘下毒暗殺；有的戰俘也會在外景過程中趁機逃跑，最後還是被抓回來。電影總共

費時八個月，總算順利完成。苦盡甘來後，何非光就曾經投書：「別的國家巴不得解除敵兵的武裝，我們的國家反而讓敵兵自由武裝，而沒有出事情。世界上，哪裡有像我們這樣偉大的國家！」[84]

《東亞之光》最後在中國各地盛大上映。就連一九四一年底日軍進入香港後，日本占領軍高層雖大發雷霆，但也有日本人表示：「有一個場面讓我深受感動。那就是沿長江逆流而上的日本砲艦，雖然開火攻擊重慶方面的船隻，但彈藥上卻寫著拙稚的『MADE IN U.S.A.』。何非光導演很清楚日本的戰力是仰賴美國，也知道自己的陣營受到美國與英國的協助。最讓我感到佩服的是，以一個彈藥的影像，清楚地象徵了美國與其說是援助日本讓亞洲人同室操戈，不如說是給予日本侵略的凶器。當時重慶方面要如此露骨地批判美國，需要很大的勇氣。」[85]

戰爭陰影下的攝影師

一九四一年太平洋戰爭爆發，臺灣總督府組織起「臺灣映畫協會」和「臺灣興行統制會社」，前者結合全臺各地映畫協會，包含何基明的臺中州映畫協會在內，主掌電影製作和巡演宣傳；後者以發行網概念串連起全臺各地電影院，規範具有「正面要素」的電影才能在臺灣發行，將臺灣的電影產業徹底推向一元化，並由總督府一手掌握。[86]

戰事全面開展的情況下，不只飛機不能飛，一九四三年更有輪船高千穗丸遭到擊沉。交通狀況受阻，讓各地製片條件都變得更加嚴峻。在中國的何非光，因為中製廠底片短缺，拍片計畫一再停擺，只好前往香港尋找拍片機會，沒多久卻又發生香港淪陷，只能輾轉逃回重慶，陸續完成《氣壯山

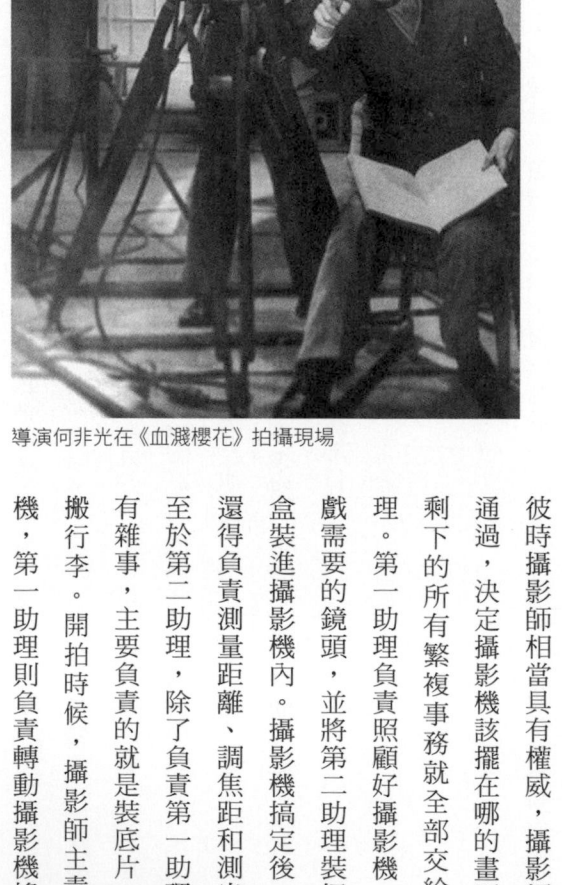

導演何非光在《血濺櫻花》拍攝現場

河》和《血濺櫻花》等片。在臺灣的何基明也無法倖免。原本還能偶爾拍點短片寄到東京沖洗，戰爭影響下只能自力沖洗。為了買洗印材料，還得時常從臺中跑到位於臺北車站附近的南邦映畫工業社。

而昔日臺灣第一位電影攝影師李書，此時就正任職於這間由日本人開設的南邦映畫，只是過沒多久，李書就去總督府成立的臺灣映畫協會了。[87]

起初，李書在臺灣映畫協會一樣負責攝影，後來則改從事燈光和沖印工作。當年在攝影部門的，還有在校長推薦下加入臺映的陳玉帛。從攝影師第二助理當起的他，從沒想過這一待就是四十年。

彼時攝影師相當具有權威，攝影師與導演溝通過，決定攝影機該擺在哪的畫面構圖後，剩下的所有繁複事務就全部交給助理們處理。第一助理負責照顧好攝影機，裝上每場戲需要的鏡頭，並將第二助理裝好底片的片盒裝進攝影機內。攝影機搞定後，第一助理還得負責測量距離、調焦距和測光等工作。

至於第二助理，除了負責第一助理交辦的所有雜事，主要負責的就是裝底片、扛電池和搬行李。開拍時候，攝影師主責操作攝影機，第一助理則負責轉動攝影機搖桿，第二

助理就只負責聽令操作攝影機開關。

陳玉帛擔任助理期間拍攝的，是給全臺灣民眾看的《臺灣映畫月報》新聞電影。此外，他們也曾經為了動員較能適應叢林環境的原住民們參與「高砂義勇隊」，來到霧社拍攝原住民們唱日文歌、說日語的影片，用以「感化」其他同胞願意赴南洋征戰。一九四五年，更曾經奉令拍攝日本「始政五十週年紀念」的宣教電影《六百五十萬的感激》。最令陳玉帛印象深刻的，是在一九四五年美軍「臺北大空襲」期間，日籍攝影師竟然在三重捕捉到三架美軍飛機遭日方擊落的畫面。這段影像公開後，美軍氣得每晚都來轟炸臺北城。後來陳玉帛看到美軍飛機飛過來，嚇都嚇死了，當然也就沒敢再拍。[89]

電影史視角的終戰那一天

一九四五年，日軍前線戰情吃緊，後方人民生活當然就更加艱困。六月，為期八十二天的沖繩島戰役結束，日本兵敗，美軍占領琉球群島。陳玉帛說，空襲時候他還沒覺得戰爭離自己很近，是當美軍登陸琉球八重山群島後，他才第一次真正感覺到戰爭已然逼近。[90] 同一年八月，美軍先後在廣島和長崎投下兩顆原子彈，造成當地數十年不可逆的苦難。

一九四五年八月十五日，早報頭條仍是帝國後備軍人會總裁，要各界「各自盡全力以求戰勝，報答浩蕩聖恩，回應國民的極大信賴，完成聖戰目的」。日本政府一如往昔，發表日方在沖繩、印尼和菲律賓的戰果。[91] 這場戰爭彷彿會這麼沒完沒了下去。沒想到，當天中午，日本天皇就突然以廣播「玉音放送」，宣布戰敗。就在那一刻，臺灣人民從一九三七年「聖戰」開打以來累積的皇民認同和激

昂情緒，似乎就這麼瞬間蒸散了。

後來，臺灣映畫協會和寫真協會合併成了「臺灣電影攝製場」。原本還只是攝影助理的陳玉帛，一夕之間反而成為了能決定日本人去留的接收人員。幾位日籍成員遭返前的最後一項任務，就是記錄十月二十五日在臺北中山堂的受降典禮。接手臺灣電影攝製場的，是國民黨派來的臺灣省行政長官公署宣傳委員會。[92] 陳玉帛的對口，是來自廈門的導演白克。白克來到臺灣那一年只有三十一歲，個子不高的他，總戴著一副黑框眼鏡，頭髮梳得整整齊齊，嘴角帶著微微笑意。大家都說溫文儒雅的他，也能給人一股說不出的威嚴。[93]

一九四六年，臺灣電影攝製場從大稻埕搬遷至臺北植物園內的武德殿。慢慢開始有了更接近正規製片廠該有的攝影棚、錄音間、洗印房和放映室。昔日只是攝影助理的陳玉帛，也被迫得獨當一面，出面記錄許多關鍵時刻。一九四六年十月，蔣介石和宋美齡來臺視察，負責捕捉他們下飛機畫面的陳玉帛，就成了「第一位見到蔣介石的臺灣人」。他還記得，當年他看見宋美齡在房內抽菸，本想跟拍，卻被專門替蔣介石拍照的攝影師攔阻，因為「女人抽菸形象不好」，所以「這個不要拍」，只好悻悻然離開。[94]

唯獨一九四七年的二二八事件，臺灣電影攝製場沒有任何畫面。沒有人敢出門，外省人怕被本省人打，人人都得至少學會一句臺語叫「家己人，免打」；本省人更怕被射殺，因為「軍隊會從長官公署樓上往下開槍，用卡車圍起來開槍。」一直要到三月十八日，陳玉帛才被白克交付任務，要跟時任臺灣警備總部參謀長的柯遠芬坐上同一輛吉普車，跟拍在二二八事件後來臺宣慰的國防部長白崇

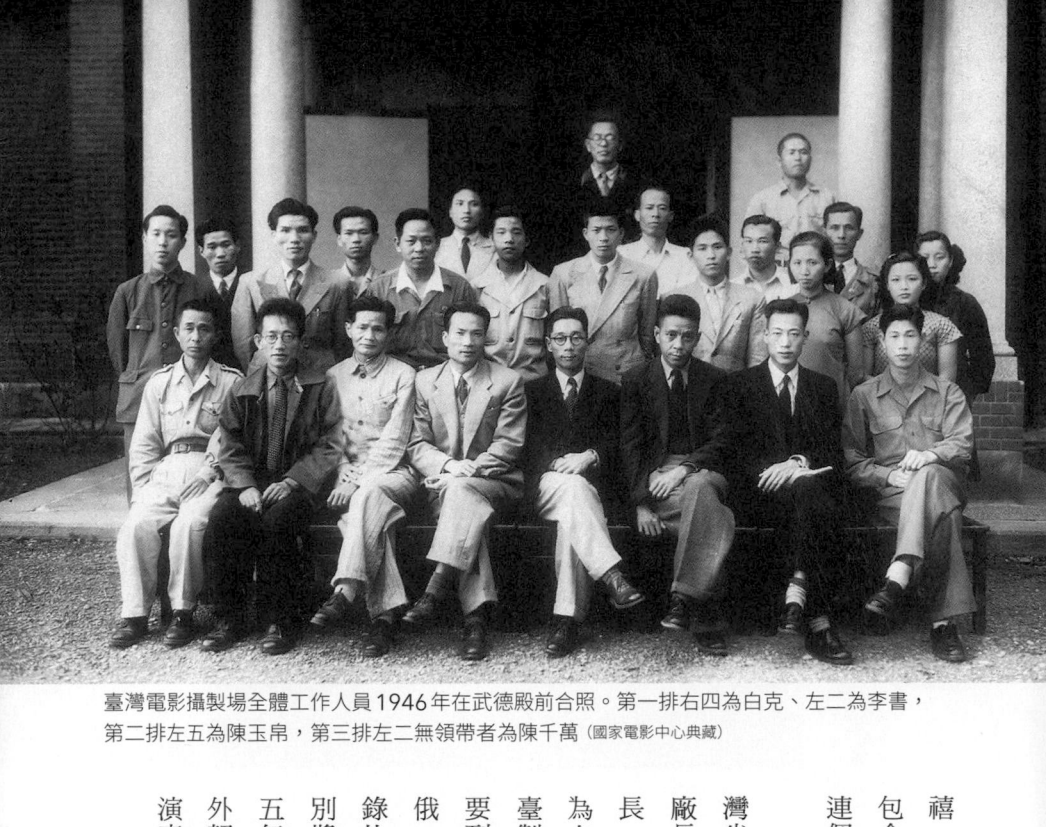

臺灣電影攝製場全體工作人員 1946 年在武德殿前合照。第一排右四為白克、左二為李書，
第二排左五為陳玉帛，第三排左二無領帶者為陳千萬（國家電影中心典藏）

禧。沒想到，過沒多久，攝製場內就出現派系鬥爭，包含陳玉帛在內，好幾位臺灣人都無緣無故被資遣，連個資遣費都沒有。[95]

一九四九年一月，臺灣電影攝製場正式改列臺灣省政府新聞處轄下，更名臺灣省電影製片廠。臺製廠長由省政府新聞處長吳錫澤兼任，白克則出任副廠長。陳玉帛很快就被白克聘回臺製廠，與李書等人成為在廠內極少數的本省電影人。不過，陳玉帛回到臺製以後，被調到放映隊「冷凍」了好一陣子。一直要到一九五六年，有位從蒙古來到臺灣，曾經留學蘇俄、美國和日本的「將軍編導」王大川，找他擔任紀錄片《臺灣農業》的攝影師，榮獲第三屆亞太影展特別獎後，陳玉帛才又重新受到重視，一直拍到一九八五年才以技術課課長一職退休。至於那位與陳玉帛意外契合的王大川，後來則去到國立藝專教書，成為導演李安在藝專時期對其影響最大的恩師。[96]

公營片廠的臺語片初體驗

「電化教育事業必須先要由國家經營，更要特別重視電影的內容與廣播的節目，充實其內容，提高其品質，以達成保持與增進國民心理康樂的目的。」一九五三年十一月，總統蔣介石發表了《民生主義育樂兩篇補述》，強調電影產業的重要性。國民黨政府也在一九五四年九月，將從南京搬遷至臺中的「農業教育電影公司」與管轄戲院的「臺灣電影事業股份有限公司」合併改制成影響臺灣電影史深遠的中影，即中央電影事業股份有限公司，並改歸國民黨所有，原臺影董事長戴安國續任中影董事長，農教董事長蔣經國則改任中影董事。[97]

國民黨黨營的中影，就與臺灣省政府新聞處轄下的臺製，以及後來改隸於國防部總政治部（蔣經國時任總政治部主任）的中製，並列為臺灣三大公營製片廠。一九五五年，蔣介石更在總

右：《黃帝子孫》畫面
（國家電影中心典藏）

左：導演白克，其子為
臺灣奧美廣告公司
董事長白崇亮

動員會議會報當中裁示：「電化教育不但收效較速，而且易於普及，教育部應於本年內督飭臺灣各製片廠，拍竣臺灣歷史教育影片及社會生活教育影片各一部，闡明臺灣之歷史，日據時期臺胞生活與當前生活之比較，務使臺胞均能珍惜當前之地位與生活。」[98] 臺製廠就在一九五五年十月二十五日「光復節」，開拍公營片廠的第一部臺語電影《黃帝子孫》，由白克擔任導演，王大川與鄧綏寧擔任編劇。

《黃帝子孫》的要旨，從片名就不難想見，是要消弭省籍隔閡的「地方觀念」，形塑「臺灣是中國一省」的歷史淵源。全片於今日看來，簡直是一部「統戰說帖大集合」：故事背景設定在一國小，老師一開場就在歷史課課堂上問：「你們是誰的子孫？」有小鬼頭調皮答：「我是我阿公的子孫。」這當然不是老師心目中要的答案，正確答案應是：我們都是「黃帝子孫」。

電影開始於一堂從黃帝講到蔣介石的歷史課。學者洪國鈞更形容，整部電影根本就是堂大型歷史課，一有機會就忍不住要說教。當老師斥責正在吵架的本省和外省籍學生時，仍不忘提醒「臺灣是中國的一省」，區別本省、外省實在「地方觀念真重」；參觀臺南各名勝古蹟，也要反覆強調「所有臺灣人的祖墓都在大陸上」；劇中人物要看戲，看的也是漢人殖民神話推崇的《吳鳳》；就連吃個麵線也不忘補一句：「臺灣人大部分都由福建來的，所以福建有的麵線，臺灣當然也是有」；更安排各地華僑同聚一桌的聚會場合，為的是宣揚偉大的中國在全世界共有一千三百多萬名華僑，但也不忘提醒，「咱中國的所在雖然是真大，風俗人情習慣攏嘛同款」：例如廣東的天后，就是臺灣的媽祖。

故事結尾收在一九五五年十月二十五日「光復節」，四位外省籍男子就在中山堂光復廳迎娶四位本省籍女士。電影在小學生們合唱「我們是黃帝的子孫／不分省市不分縣／千枝萬葉一條根／一條根／一條心／同心合一滅共匪／再造中華享太平」的歌聲中結束。[99]《黃帝子孫》拍攝過程中，據報載：「附近市民扶老攜幼聞訊而來者，絡繹不絕」，甚至有名七十歲的阿公告訴記者，他雖然有看過電影，但「如何拍法，他簡直『嘸爪羊（毋知影）』」，所以他特地從三重帶著五歲孫兒趕來，劇務也貼心地請他來當臨演，「樂得那滿是皺紋的臉上，掛下縱橫的老淚。」[100] 只是《黃》片攝製完畢後，劇務也貼心地請他制在院線放映。最後是到了一九五七年六月才送至臺灣各農村招待民眾免費欣賞。

在農村巡迴放映的臺語片，還有一部農復會一九五五年投資拍攝的《農家好》。情節一樣「超展開」：女主角農村少女阿秀與鄰居原是一對青梅竹馬，沒想到在某次農會講習會上，阿秀移情別戀，愛上了來教大家如何使用氮、磷、鉀施肥的農業指導員，甚至邀請他來家中視察。但故事最後，指

導員「不愛美人愛化肥」，離開了阿秀家，繼續前往推廣肥料施用的下個行程。留下了也才相處一個早上，就能為愛爬上樹，癡癡望著指導員離去的阿秀。[101]

相較於這些專門拍給農村鄉親們看的臺語片，鄉親們更喜愛的歌仔戲戲班，反而在戰後第一個十年，未能在大銀幕上一展長才：一方面是礙於外匯限制下，電影製作設備進口困難，另一方面，內政部電檢處起初也不鼓勵臺語片製作，如一九五〇年即勸阻了都馬班的拍片計畫。

不過，此時還沒能躍上大銀幕的臺語戲曲明星們，卻一個個早已是死忠電影迷，甚至會「現學現賣」，把看過的電影劇情隔天直接搬上舞臺。就像歌仔戲戲班出身的洪明雪，就曾經把美國片《無情荒地有情天》，雜揉日片《湯島白梅記》和另一美國電影《審判》情節，改編成戲碼《有荒之地不了情》。而最喜歡奧黛麗·赫本的她，送

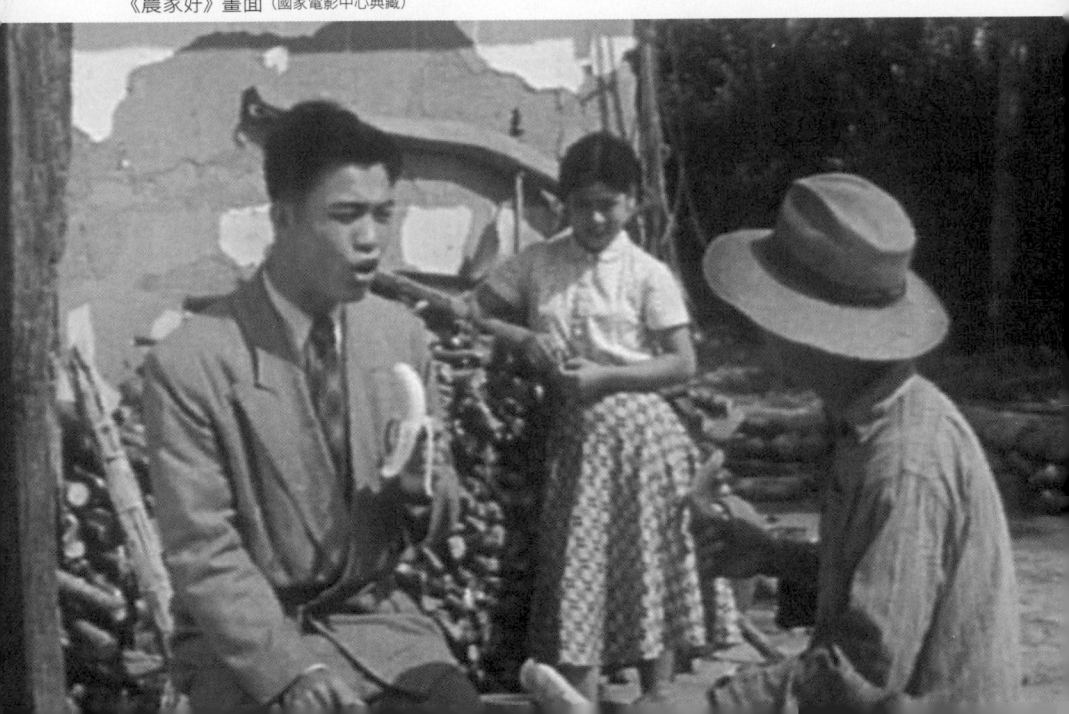

《農家好》畫面（國家電影中心典藏）

給影迷的簽名沙龍照，更模仿了赫本在《羅馬假期》中的造型。102

在殖民地的政治陰影下，臺灣人想讓自己熟悉的語言登上大銀幕，依舊晚了其他國家一步。所謂的政治陰影，對於何非光這種跨境尋求理想的臺灣人而言，更是雙重的：陰影不只來自「帝國」不平等的對待及不信任的眼神，陰影也可能來自他所認同的「祖國」而更顯哀愁。比何非光更極端，也更無辜的案例，莫過一九四〇年在上海遭暗殺的劉吶鷗。他是公認的「新感覺派文學」代表，是一位小說家，也是一位電影人，只是其電影作品多已佚失，只留下紀錄片《持攝影機的男人》。劉吶鷗曾說過：「碰到日本人，在言談之間，如說起我是臺灣生的，馬上能感受到對方露出的那種輕蔑。我知道中國人也以一種特殊的眼光來看我。從他們雙方投來的目光，都是如此充滿著猜疑。」這樣對於國族認同灰心的人，後來卻被冠上「漢奸」罪名，更有傳言指他在上海被槍殺，是國民黨特務下的手。103

臺灣人不只在二戰前，面臨「帝國」與「祖國」的夾擊；二戰後，更遭遇另一個殖民政權的「重層殖民」：對於臺灣本省人而言，他們面對的，是在本質上一樣不平等的政治、經濟和文化待遇，只不過「國語運動」的「國語」，從日本話變成了北京話，同樣導致這座島嶼上的本土文化無端受到壓抑。104 在戰前一直渴望拍攝有聲電影的張芳洲，戰後旋即組織起「臺灣電影促進會」，本想砸下大手筆，拍攝十六部屬於臺灣的歷史電影，最後卻沒能來得及等到國民黨政府對於臺語片解禁即病逝。在沒能留下任

何一部代表作的情況下，張芳洲的故事，早已被多數臺灣人遺忘。

至於何非光，一九四八年曾經受國民黨政府邀請，來臺拍攝臺灣第一部國語電影《花蓮港》，特[105]別聘請臺灣文學家張文環擔任原住民文化顧問，外景在臺中霧社和臺東等地拍攝，卻未到花蓮取景。配樂則主要取材自臺灣音樂家許石創作的臺語歌曲《南都之夜》。[106]《花蓮港》完成後，何非光本想先回上海一趟，完成他正在拍的電影《人獸之間》，對於當年所謂的「國共內戰」，他原本單純以為：「大家都是中國人，兄弟鬩牆不會很久就和解了。很快就能返回故鄉，完成在故鄉建電影廠的志願。」沒想到，與故鄉的這一別即是永恆。[107]

被迫滯留中國的何非光，後來也面臨政治鬥爭的無情遭遇。「國民黨說我投共，共產黨一直把我當國特，文革前就被鬥，文革期間鬥得更慘，好幾次被整得死去活來。」[108]這一位在臺灣與中國電影史學界被訛傳離世好幾次的傳奇導演，一九九七年十一月，本想在臺灣電影史學家黃仁的安排下返鄉，參與臺灣替他舉辦的研討會和回顧展。沒想到，何非光卻在當年他八月二十四日的八十四歲生日當天病倒住院，九月六日即病逝，來不及一解他五十年後重新踏上故土的鄉愁。[109]

何非光生前本想在臺灣興建製片廠。他想拍的電影題材，有鄭成功來臺的「赤壁之戰」，[110]也有記錄臺灣原住民英勇抗日故事的「霧社事件」。[111]何非光大概沒想到，最後會是與他同鄉同姓的另一位何導演，接續完成了他沒能實現的電影夢。下一章，我們將看到，那另一位何導演——何基明——最後是如何突破重重限制，在臺灣興建華興電影製片廠，並在一九五七年拍出描寫「霧社事件」的《青山碧血》；臺語片又是如何在一九五〇年代末掀起第一波高峰，成功帶起臺語文化的新高峰。

＊「維特（ヱルテル）」是由畫家楊三郎的大哥楊承基所經營，在一九三一年從有販賣咖啡、茶飲和茶點的「喫茶店」，轉變成提供西洋料理、酒精飲料，並有「女給」服務的「咖啡店（カフェー）」。在此工作過的廖水來與王井泉也先後另起爐灶，分別在一九三四年和一九三七年開設「波麗路」西餐廳與臺菜餐廳「山水亭」，成為日本殖民統治時期臺灣文人的重要聚會場所。而「維特」在戰後一九四五年轉型成「萬里紅」酒館（公共食堂），又在一九六四年改名成「黑美人」大酒家，直到一九九六年才歇業。改名原因，坊間說法是原店名「萬里『紅』」，不見容於國民黨政府當年的反共態度。有趣的是，新店名的「『黑』美人」，並非 Black 的意譯，而是其英文店名「All」Beauty 的臺語音譯。

◎第三章◎

臺語片的第一波高峰

黃慧書小妹妹從評審林海音手中
領取第一屆臺語片影展
最佳童星獎
（國家電影中心典藏）

一九五七年十一月三十日，即將迎來新年的星期六夜晚，臺北市星光熠熠，才剛落成的國際學舍體育館（原址已改建為大安森林公園）就已擠滿人群。館內坐滿了身著西裝華服的男男女女，場面盛大而隆重，為的就是臺灣有史以來第一座「金馬獎」的頒獎典禮。[1]

臺灣第一座「金馬獎」，最早就是出現在民間徵信新聞社（中國時報前身）主辦的第一屆臺語片影展閉幕典禮，是專門頒給臺語影人的。當年一共有三十三部臺語片參展，九十九位影星參與觀眾人氣獎票選。一口氣頒發由十四位專家學者評選的金馬獎，和超過十五萬名觀眾票選出的十大最受歡迎影星銀星獎。大家都沒想到，距離第一部臺語片問世不到兩年，臺灣電影竟然已經能從原本的一片荒蕪，蓬勃興盛到足以辦這樣一場隆重盛大的頒獎典禮了。[2]

才剛就讀國小一年級的黃慧書小妹妹，以一部六歲小丈夫護送五歲童養媳私逃回家的《小情人逃亡》，榮獲最佳童星獎。現場頒獎給她的，是本屆金馬獎的評審委員，作家林海音和劇作家李曼瑰。記者還特別稱讚黃小妹妹能說一口流利的國語，聽她的國語，誰也不相信她竟然是在臺語電影中初露光芒的小彗星。在國民黨中央主掌藝文及政治宣傳事業的第四組主任馬星野和臺灣省議會副議長謝東閔都蒞臨影展開幕，頒獎典禮現場更高掛中華民國國旗。[3]

在這別具意義的一晚，唯獨以八萬三千九百多票壓倒眾星，榮獲觀眾票選銀星獎第一名的小艷秋缺席了。原來，這位臺灣人心目中的影后，早已紅到海外，給人重金禮聘到香港拍片去了。[4]臺語片的熱潮不只席捲全臺，喚醒無數少男少女的明星夢，更吸引全球各地，特別是東南亞華僑的目

光，不僅主動來臺灣投資拍片，更有不少人特別將臺語片明星請去拍戲宣傳。

臺語電影從一年不到十部的年產量，瞬間躍升至每年有超過六十部作品誕生，平均每個月都有五部新作品問世。比起國語電影的持續低迷，臺語片深入民間的影響力，已經成為臺灣社會不容忽視的一股新浪潮，更是一門人人搶著進場投資的好生意。拍臺語片這回事，究竟是怎麼從傾家蕩產還可能無法實現的高風險事業，變成連外行人只要集集游資也能達成的熱潮呢？這一章，讓我們從原本不鼓勵民間拍攝臺語片，後來卻願意出席臺語片影展的國民黨政府開始說起。

無心插柳的意外高峰

臺語片的興起，可以說是國民黨政府無心插柳的意外結果。要理解國民黨政府在冷戰時期的宣傳工作，最需關注的，是其競爭對手——中國共產黨。一九五〇年十月，共產「新中國」頒布《國外影片輸入暫行辦法》，管制具「反中國民族利益」等內容的電影進入中國；[5] 隔年九月，國民黨政府就公布《戡亂時期國產影片處理辦法》，嚴禁「在匪區或在匪控制利用下攝製」的電影，以及「附匪」影業或影人之作品來到臺灣。[6]

冷戰時期，國共兩黨競逐電影事業的一大重點，是受英國殖民統治的香港電影界，以及香港電影所能影響的海外華僑民心。香港影壇的左右陣營，也因此壁壘分明：親近共產黨者，成為所謂的「左翼」影人，四處組織「讀書會」，代表影業有長城、鳳凰、新聯；相對的「右派」影人，則在國民黨政府支持下，成立「港九電影戲劇事業自由總會」，握有星馬多間戲院的影業巨擘——香港邵氏影業和

新加坡國泰機構都在其中。一九五二年，與國民黨屬同一陣線的港英政府，將好幾位「左翼」影人驅逐出境。為此，中共即下令禁止港片進口。左右兩方電影市場從這一年就此隔絕，無人不受影響。[7]

當「自由」影業失去中國市場後，便多次向國民黨政府請命，國民黨就藉黨營的中影出手相救。

中影的明定任務之一，就有「以投資及貸款方式協助發展我國電影事業，包括協助辦理香港自由製片貸款。」永華、新華這兩間香港影業就曾經在中影、邵氏和國泰協助下撐過難關，卻也成為中影嚴峻的財務負擔。[8]

左右影業間雖有競爭，卻也暗中合作：香港影業的製片資金，多需仰賴海外發行收入，而長城、鳳凰和新聯等左翼影業在星馬的發行權利，多交給邵氏和國泰。可以說，正是邵氏、國泰這兩間右派影業，為保障旗下電影院有充足的優質片源，持續支持左翼影業的發展。[9]

正是在這樣的大時代下，國民黨政府為攏絡更多香港影人「投奔自由」，一九五六年在教育部成立電影事業輔導委員會（簡稱影輔會），並核定那一項日後意外帶起臺語片風潮的《底片押稅進口辦法》。一九五三年，當「自由影人」首次組團來臺，為蔣介石祝壽兼勞軍時，就有影人向蔣總統反映：臺灣進口稅太重，香港影業無力負擔，導致他們沒能多多來臺拍片。國民黨政府因此在一九五五年首開先例，「自由影業」返臺拍攝的第一部作品《山地姑娘》，經財政部關務署核准，所需的底片和電影器材都能免稅進口。[10] 一九五六年，國民黨政府更將該辦法制度化，在十一月核定《海外國產片自由影業商來臺拍片自攜軟片及器材入口辦法》，俗稱《底片押稅進口辦法》。[11]

戰後初期，國民黨政府考量外匯拮据，不只申請不易，底片和製片相關器材也被視為奢侈品，

要再「寓禁於徵」：若進口來臺，仍需課徵百分之三十至五十不等的高額稅金；[12]但《底片押稅進口辦法》實施後，海外各地的「自由影業商」來臺拍片，只要劇本經教育部影輔會審查核可，進口器材來臺灣時，只需要先在海關押付進口稅金，等到影片拍攝完畢送出口沖洗後，押付的稅金就能全數退還，形同享有底片和電影器材都能免稅進口的莫大優惠。

這套辦法的出現，讓原先苦無底片可用的臺語影人終於找到「鑽漏洞」的機會：他們開始找香港影業掛名，或直接到香港虛設行號，再以臺語影業「合作」名義，或臺方受香港「委託拍攝」名義，享有免稅優惠，買到一開始根本難以申請進口的底片。每部電影最多能進口一萬五千呎的底片，以及聲片、正片、翻底片等，總計最多八萬七千呎。根據統計，一九五七年向教育部影輔會申請的一一九部片當中，有一一一部是臺語片。其中，核准予以輔導者共九十九部，全年得以免稅進口的底片、聲片和正片，多達五七九萬二三六○呎。何基明導演《薛平貴與王寶釧》後來的完結篇，就是靠著陳澄三跟過去專門發行外片的「中一行」老闆朱宗濤合作，先行成立「香港高和影業公司」，再假借「從香港來臺攝製而成」。[13]

正因《底片押稅進口辦法》打開「合法」管道，臺語影人反倒成為了國民黨政府攏絡香港影壇政策的實際受惠者：臺語影壇就從一九五六年不到十部的年產量，一口氣上升至一九五七和一九五八年各有六十餘部作品產生。曾經高不可攀的製片門檻終於下降，臺灣人對臺語片的渴望不減反增。有利可圖，就有更多人願意投資，促成臺灣電影第一次真正邁向產業化，許多臺灣人終於有機會得以實現電影夢。

何基明與「臺商回流」

「今九月二十四日我正在打掃辦公廳時無意中在《商工日報》上看到了《運河殉情記》一欄記事，從這裡面我看到了『華興』的主人何先生您，我為了前途，為了發揮藝術天性，且相信臺灣影壇尚欠有多量的人才，鄙人虛心盼望您能給鄙人一個機會，赴貴公司拜訪您一趟。」「您為藝術的大革命，將要訓練一批從影新人，是嗎？我為這群能被錄取的未來明星祝福，但也很羨慕這群幸運兒。何先生！您能允許我參加這隊優越而令人羨煞的隊伍嗎？」[14]

自從登出招考演員的啟事後，何基明的信箱每天都湧進數以百計像這樣的報名信。此時是一九五六年九月，年初他的第一部電影作品《薛平貴與王寶釧》才剛上映，現在竟已要執導他的第五部臺語片《運河殉情記》了。這次找上他的金主，一樣大有來頭，是曾任嘉義縣第一屆縣議員的林章。林章以經營林業起家，早年曾投資香港影人拍攝廈語片《聖母媽祖傳》，並創立南洋影業，負責外片發行。眼見島內電影事業興起，林章決定回臺投資，可以說是《薛平貴與王寶釧》帶動的第一波「臺商回流」。[15]

《運河殉情記》九月二十三日正式開拍，當天還在醉月樓設宴招待記者宣傳。故事取材自真實事件，講的是臺南一位養女被養母逼迫下海，愛人為替她贖身，冒險走私卻被抓，雙雙步上絕路，最終投河殉情的故事。電影在臺南運河實地取景。消息一出，路人爭相趕來看明星，河邊竹筏、小船全被一搶而空，甚至有人專程開船來參觀。何基明一喊「預備，開麥拉」，還有影迷興奮到手滑，相機掉入水中，提前上演「照相機殉情記」。一九五六年十一月電影正式上映，卻不巧與香港廈語片《運

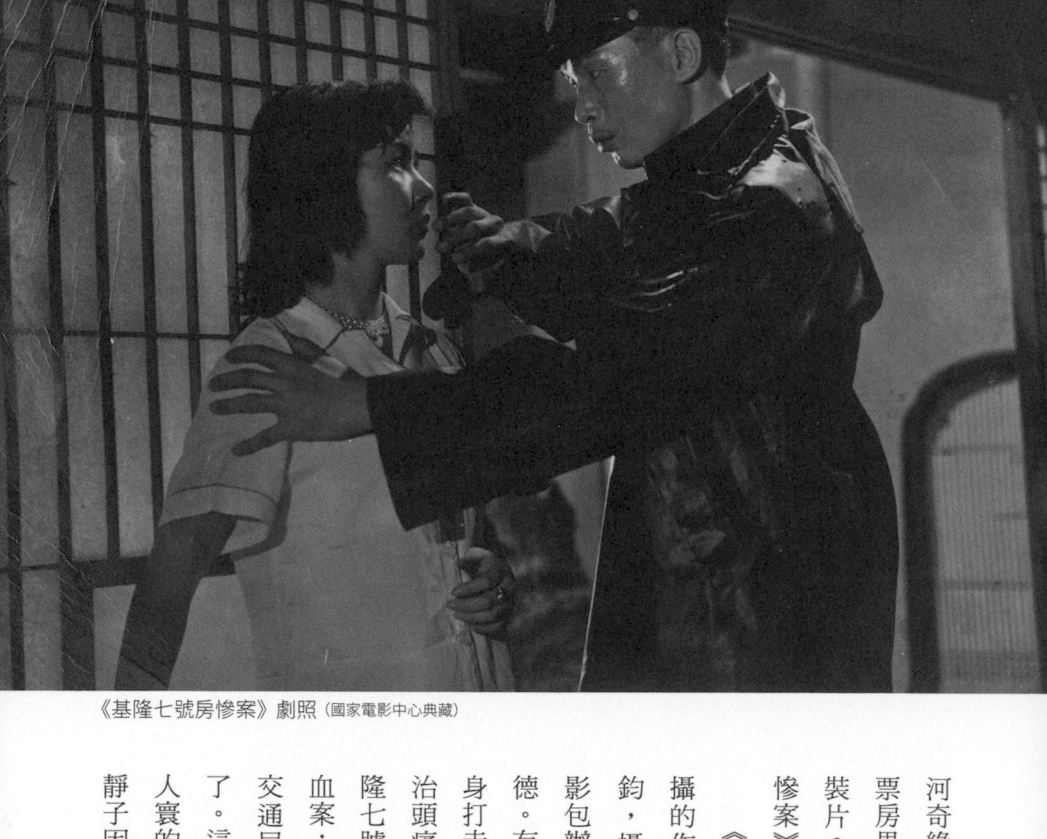

《基隆七號房慘案》劇照（國家電影中心典藏）

河奇緣》打對臺。主打「本省牌」的《運河殉情記》，票房果然力壓廈語片。投資有成，林章就決定再拍古裝片《陳春生與馬義順》及轟動全臺的《基隆七號房慘案》。[16]

《基隆七號房慘案》是由南洋出品，委託中影代攝的作品。導演是來自上海的中影劇務組主任莊國鈞，攝影、燈光、錄音、剪接和洗印人手也全由中影包辦。編劇則是專擅喜劇，外號「笑破天」的洪信德。有人說他寫劇本時，總把自己關在旅館房間，半身打赤膊，穿條白內褲，整天就靠著檳榔、米酒和專治頭痛的成藥「腦新」配稿紙工作。他所編劇的《基隆七號房慘案》，是發生在一九三〇年代的一樁真實血案：一班從高雄開往基隆的火車上，任職於總督府交通局的日本人吉村，與美麗妖冶的藝妓靜子相遇了。這場通俗的豔遇邂逅，沒想到最後竟衍生出慘絕人寰的殺人案。吉村原有一妻竹美，納靜子為妾後，靜子因妒意竟又慫恿吉村殺死竹美，兩人將之分屍，

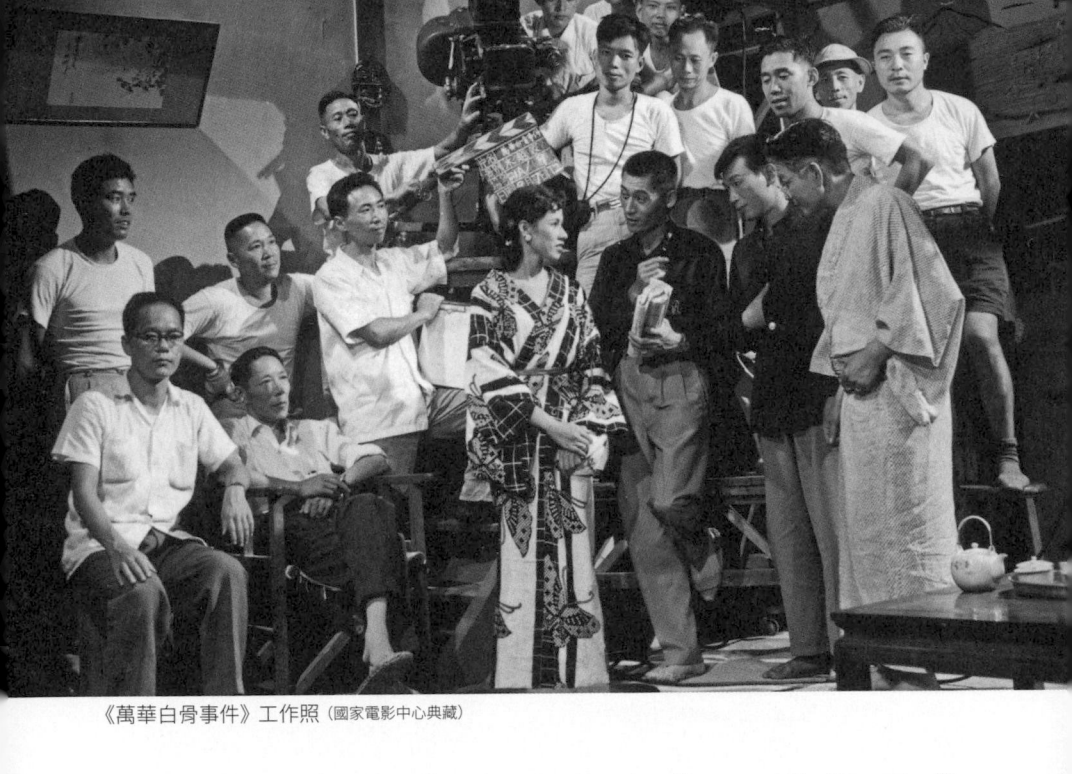

《萬華白骨事件》工作照（國家電影中心典藏）

同鄉同樣懷有導演夢的林福地帶進影壇。[18]
承租下來，改裝成攝影棚，執導《望你早歸》，並將
導演的嘉義朴子人涂良材，就奉命回嘉義把農會倉庫
業也開始起用新人，從臺大外文系畢業，原任劇組副
奇案》的「慘案潮」，更外銷東南亞。出品方南洋影
後續跟拍《萬華白骨事件》、《火葬場奇案》和《金山
過四十八萬，更勝去年度冠軍《雨夜花》成績，引發
房冠軍，在臺北上映三十六天，光臺北市總收入就超
的《基隆七號房慘案》一舉拿下一九五七年臺語片票
有劇組為了拍片直接包下整節車廂。改編自真實事件
路局包租一節平等號快車車廂，是臺灣影史上第一次

　　為了拍攝男女主角初次碰面實景，劇組更向鐵

更是唯一一位在臺灣被判死刑的日本官員。[17]
犯，也是日本殖民時期第一個在臺受極刑的罪
案後，吉村成為日本實施新刑法後首位被判絞刑的罪
裝入汽油桶，丟置基隆港中。罪行遭臺籍警方偵辦破

何基明與《青山碧血》

何基明儘管片約不斷，仍不忘實現他要拍攝霧社事件的心願。為了這部電影，他賣掉在臺中平等街約五十坪大的店面當作基金，在下橋仔頭蓋起占地一百二十坪的攝影棚。除了在參觀中影臺中廠後土法煉鋼改裝出一些電影器材，更大手筆從國外進口三十五釐米 Eyemo 攝影機，以及剪接、沖片、印片、放映等設備，要打造能夠獨當一面，不再仰賴公家單位的臺灣第一間民營製片廠。一九五七年更獲本省作家徐坤泉的弟弟徐仁和投資，將華興擴大成資本額達兩百萬的股份有限公司，只為「製作有益國計民生的優良影片」。「攝製優秀的作品，來提高臺語片的藝術水準，促進本省製片事業的發達和繁榮。」[19]

華興擴建後，何基明一九五七年就拍出這部描寫一九三○年霧社事件的史詩巨作《青山碧血》。

事發當年，就讀中學一年級的何基明就曾目睹賽德克族原住民被綁腳鐐，一卡車一卡車載下山的場景。留日歸國，實際進入山間從事電影教化教育的何基明，才更有機會聽見當地原住民的殖民悲歌，立下一定要將「這一頁本省山胞以鮮血寫成，驚天地而泣鬼神的真實故事」搬上大銀幕的志向。何基明從日治時期就開始進行田野調查，以日文訪談，蒐集史料；二二八事件後，也藉由宣輔工作機會，去到山區每個村的派出所，從書記簿抄回事件相關紀錄，再與服務於警界及新聞界多年的洪聰敏合力完成劇本。[20]

拍的是臺語片，但劇中主要角色都是原住民，所以選角上第一考量就是外型。男主角洪洋是臺中一中畢業的「泳壇健將」，有記者盛讚：「當你看了他那英俊面孔和健壯體魄便會承認，他實在有

資格扮一個被山地姑娘愛慕，山地壯
男折服的英雄。」女主角則是臺中女中
畢業的何玉華，本名卓春枝的她，改
以何基明的姓，配上藝名「玉華」後
正式出道。何玉華聲音偏低，記者稱
讚她「富有東方女性柔美氣質」，卻有
著「逼近世界最性感明星的標準」，身
材，才剛踏入影壇，就成為黑松和維
他露汽水爭相邀請的代言女星。21

還有那一位不斷寫信給何基明，
最後甚至在信中寫下「立志影壇是我
的歸宿。如果您不錄用，我就決定終
生志願去當職業軍。以沉痛的心打消
此志」的歐威。歐威本名黃煌基，時
年二十一歲。平日一身皮衣勁裝牛仔
褲，褲管反摺，配上馬靴的他，一心
期盼能成為詹姆士・狄恩（James Dean）

右：《青山碧血》工作照（國家電影中心典藏）
左：以詹姆士·狄恩為偶像的歐威
（國家電影中心典藏）

般的性格小生。寫了好幾封信給何基明都未獲回應，歐威甚至好幾次從臺南老家坐火車到臺中登門拜訪，卻只敢在外徘徊不敢進去。直到最後這封情緒勒索信，終於打動何基明，讓他獲得機會，飾演《青山碧血》片中的原住民青年——歐威。[22]

全片在十月二十七日「霧社山胞起義紀念日」開鏡，典禮舉行於霧社事件紀念牌樓前，外景也都在霧社周圍實地拍攝。全片共分三部。第一部「美麗平和的山地」，就以「清溪裸浴情侶相逢」開場。[23] 當年在技術組身兼數職，既要負責打光，還得下水保護女主角安危的助理小弟林紹甲，至今仍忘不了因此得以親見夢中情人裸身戲水的畫面。說得輕鬆，但拍片現場，何基明導演可是出了名的嚴厲：演對了會稱讚，出錯了罵人就罵得凶。[24]

第二部「倭寇暴虐政策」，女主角因為被日本巡查看上，被迫與男主角分離。「連婚姻也要聽從官命，視我們山地人如同奴隸」，劇中，有段原住民族警察花岡一郎和二郎的對話是這麼寫的：「我們雖然用盡苦心努力皇民化，日本仔也是瞧不起我們山地人，表面上雖對我們先覺者施惠些優遇，

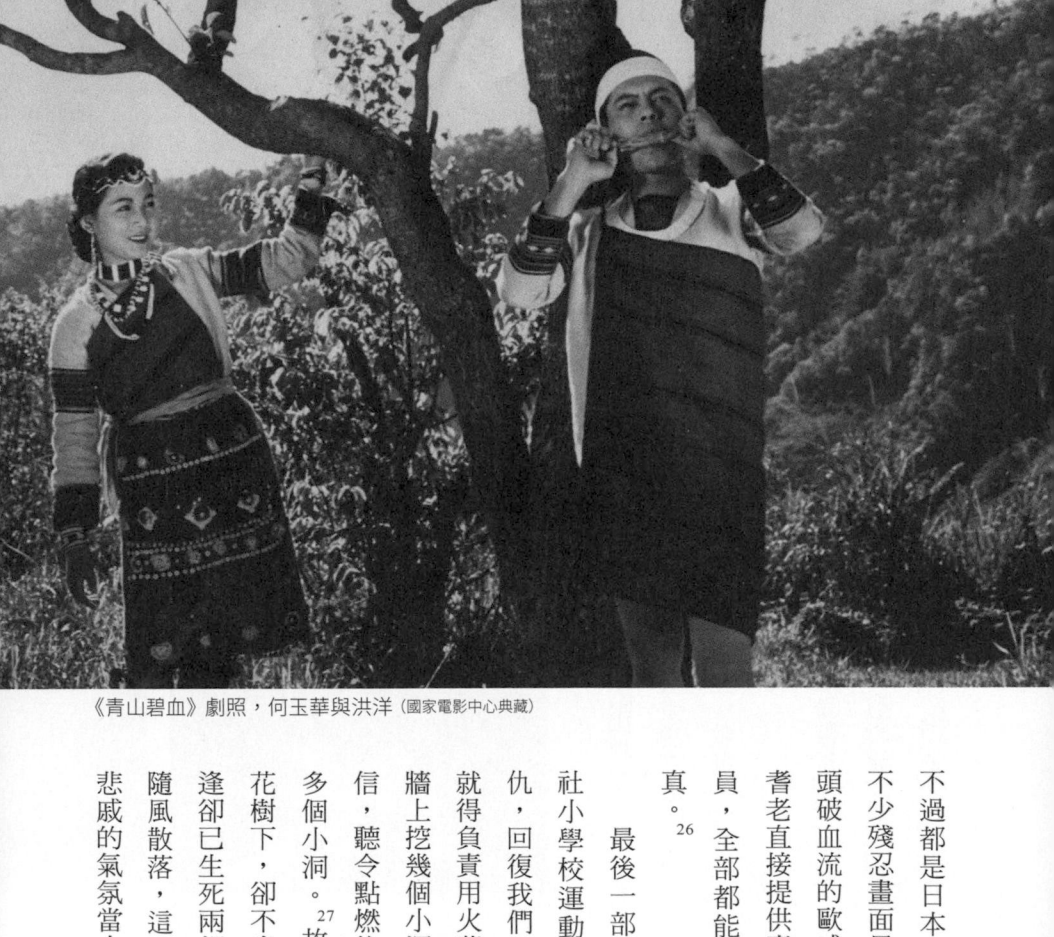

《青山碧血》劇照，何玉華與洪洋（國家電影中心典藏）

不過都是日本仔的一種懷柔政策而已。」[25] 劇中更以
不少殘忍畫面呈現日本人的殘虐，教劇中被警察打得
頭破血流的歐威，險些肩頭要裂開。過程中也有當地
耆老直接提供意見，所有服裝、獵刀、織布和臨時演
員，全部都能就地參考，以求每個細節都能如實如
真。[26]

最後一部「碧血英風，萬世流芳」，終於來到霧
社小學校運動會的起義現場，準備「以血來洗刷此
仇，回復我們山地自由生活。」要拍流彈四射，助理
就得負責用火藥做出爆破效果：跟屋主溝通後，在土
牆上挖幾個小洞，把鞭炮放進洞裡，接上引
信，聽令點燃後，牆壁就真的像是被槍擊般陸續出現
多個小洞。[27] 故事最終，女主角帶領一群婦孺逃到櫻
花樹下，卻不幸身中流彈。男主角趕赴現場，戀人相
逢卻已生死兩相隔，只能撫屍傷痛。櫻花樹上的花瓣
隨風散落，這段「血染櫻花」的故事，就這麼結束在
悲戚的氣氛當中。[28]

《青山碧血》耗費六十萬元鉅資和近一萬呎底片拍攝完竣，最後在一九五七年七月二十四日上映，

不是在臺語片慣常排定的大觀和大光明戲院，而是在評定為「甲級」＊的臺北和中央戲院上映，更另

外加配國語版服務外省客群。電影在離霧社最近的埔里戲院上映時，更一連上映十天，許多人觀影後

特別寫信讚許電影之寫實，也有影評盛讚《青山碧血》是近年來「唯一能發揚民族精神的作品」，更榮

獲第一屆臺語片影展最佳編劇獎。[29] 反而是在國民黨政府內有雜音，擔心《青山碧血》會破壞臺灣與

日本從一九五二年簽訂和約後「化敵為友」的友好關係。[30]

至於那位立志成為臺灣詹姆士‧狄恩的歐威，何基明回憶，他為了一顆鏡頭，願意從五公尺高

的山崖奮力往下跳，和劇中日本警察纏鬥滾下山，連何基明喊「卡」都停不下來，只求逼真。歐威在

本片雖身軀瘦削，卻在一股正氣下更顯強悍，這正是何基明相信用他定能展現出的精神，也是《青

山碧血》代表的抗日意義。歐威在《青山碧血》雖然戲分不算多，卻願意比其他演員更早開始研讀劇

本、揣摩角色、請教內心戲，這種真心渴望成為演員的努力，終於讓他在下一部電影《金山奇案》獲

提拔為第二男主角，並藉此片贏得第一屆臺語片影展最佳男配角獎。[31]

臺妹們的大學姐：紅遍香江小艷秋

《底片押稅進口辦法》帶動的臺語片熱潮不只引起「臺商回流」，臺語影壇與香港影壇的互動，

更引起一股臺語影人的赴港熱潮。臺語影壇赴港拍片第一人，就是開頭提到那位因此缺席第一屆臺

語片影展的小艷秋，她憑藉演出白克執導的《瘋女十八年》技驚四座，竄升為人氣紅星。養女出身的

她，十四歲國民學校畢業後就加入日月園劇團，與「男裝麗人」素梅枝的組合，很快就成為日月園的當家臺柱。每當後梳油頭的素梅枝一身西裝，輕摟小艷秋細腰，兩人漫步在華爾滋旋律的浪漫模樣，不知令多少女性觀眾癡迷。這對組合曾在臺南連演九個月場場滿座，創下臺灣新劇賣座紀錄，兩人為了讓演出戲碼不斷推陳出新，還會趁演出空檔去電影院看《魂斷藍橋》、《請問芳名》或是李麗華主演的國語電影，並很快改編成臺語舞臺劇版本，票房甚至勝過還在上檔的電影。

小艷秋要到二十二歲才有機會登上大銀幕，首部作品是由大同影業和香港中國聯合影業共同出品的《桃花過渡》。導演是曾經幫日月園拍攝連鎖劇，後來赴上海編輯《電影月刊》的郭柏霖。攝影師則是臺灣第一位電影攝影師李書。《桃花過渡》片中收錄十幾首臺灣民謠小調，電影在臺灣雖未特別賣座，依然外銷東南亞，讓小艷秋芳名遠播，很快就有人邀請她赴港拍片。[33]

就在有人已與小艷秋家人簽訂赴港合約後，大同影業老闆正想請她繼續參演下一部電影，眼見赴港計畫半路殺出，只好以兩萬元高薪為條件，請她無論如何都要留到電影殺青再離開。在其他演員片酬至多三千時，這種大手筆可說震撼影壇，電影還未開拍就已達宣傳效果。這部片即是《瘋女十八年》。小艷秋也以她的演技，向老闆證明這兩萬元花得值得。劇中，她要先從賣身葬父的可憐孝女，轉為受氣的養女，再到見了陌生男人也得賣笑的酒家女，之後改做賢妻良母，最後再被逼瘋。最為人稱道的，是當女主角發瘋被關進木籠的那場戲，小艷秋要披頭散髮、兩眼直瞪，眼球不能轉動、臉部肌肉痙攣。為此，小艷秋每天都在鏡子前練習，直到能控制臉部肌肉神經自主跳動。導演白克也為這場戲的一句話甚至一個小動作，「重複排練達數十遍之多」，為的就是讓她演活一副瘋樣，成

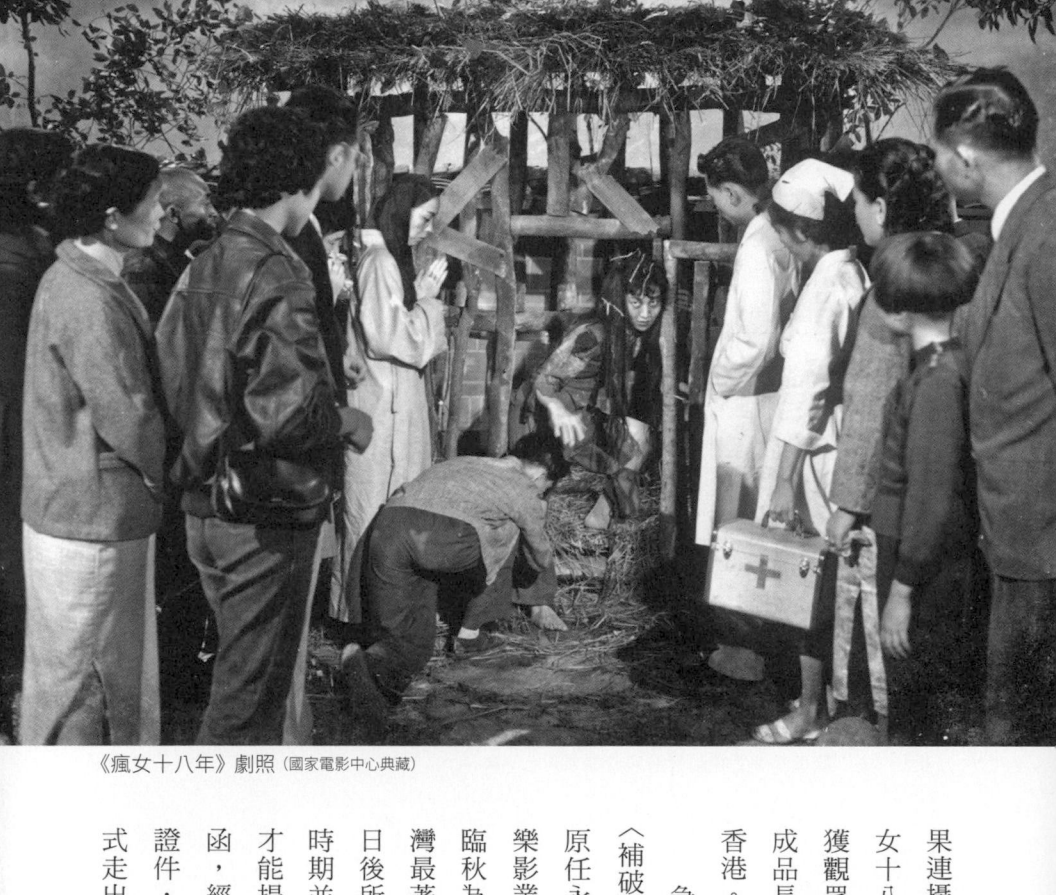

《瘋女十八年》劇照（國家電影中心典藏）

果連攝影棚內工作人員看了都起雞皮疙瘩。《瘋女十八年》最後也因此賣座全臺，小艷秋更榮獲觀眾票選十大明星之冠，只是後來她連電影成品長怎樣都來不及看到，就被抓上飛機飛往香港。[34]

急著安排小艷秋赴港的，是〈望春風〉、〈補破網〉等歌曲的作詞人李臨秋。李臨秋戰後原任永樂戲院（即永樂座）經理，後來成立永樂影業，計劃在香港籌拍廈語片《桃花鄉》。李臨秋為吸引海外片商投資，千方百計要勸動臺灣最著名的女明星赴港拍片，小艷秋因此成為日後所有赴港女星的大學姐。出入國境在戒嚴時期並不是件容易的事：得先有特殊業務需求才能提出申請，還需香港公司出具證明及邀請函，經政府跨部會聯合審查，再向外交部申請證件，最後透過航空公司向警總呈報，才能正式走出國門。因此，光能出國，在當年竟也像

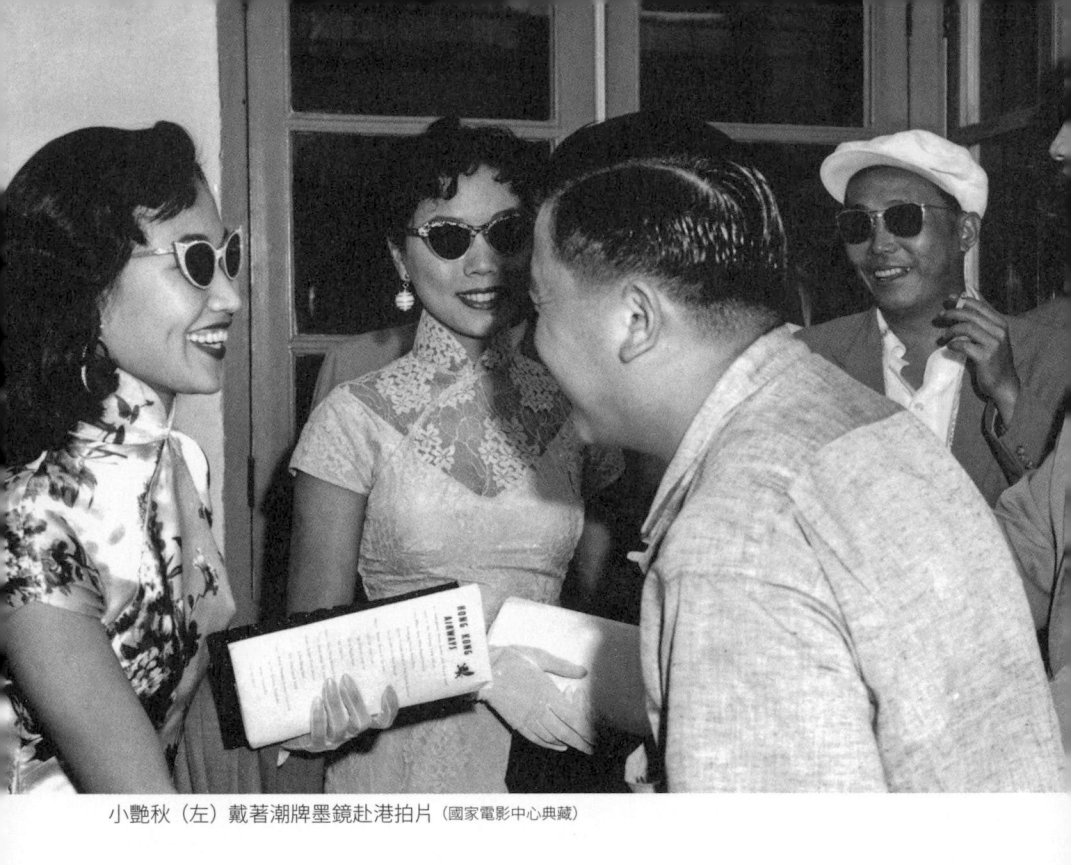

小艷秋（左）戴著潮牌墨鏡赴港拍片（國家電影中心典藏）

得美了」，百餘張新拍的簽名照在機場就被接機襟的長旗袍，讓大家直稱「香港生活把她陶冶到膝蓋的旗袍，小艷秋一身月白軟緞、斜角開讚她已有「港式明星派頭」，相較於臺灣人穿只港，依然有「鍍金」效果：一抵臺，記者就盛已先在一九五七年四月返臺。但臺語影星去香臨秋最想拍的《桃花鄉》還沒拍成，小艷秋就為兩部片卻白困在香港四個月的窘境，最後李業籌資困難，片子遲遲無法開鏡，讓她陷入只十天就能拍完一部戲的「高效率」，卻也遇上影子。[36] 這次香港行，小艷秋徹底體會廈語影壇叫「小娟」的凌波還在《雪梅思君》中飾演她兒的《雪梅思君》和《亂世姐妹花》，當年藝名仍與「廈語片皇后」江帆合作香港閩聲公司出品

小艷秋一九五六年十二月四日赴港，先是

什麼天大的榮耀，是會「六親臨門恭喜，媽祖廟中拜拜」的一大喜事。[35]

影迷一掃而空。

返臺後的小艷秋，在趕拍完《海邊風》、《阿蘭》、《火葬場奇案》、《明知失戀真艱苦》等臺語片[37]後，又再度赴港拍攝《愛情與金錢》、《愛的誘惑》和《人鬼戀》。獲利之豐，讓她得以在臺北投資產超過二十萬，更打算籌設一間屬於自己的「艷秋影片公司」，並向記者表示，公司將以「發揚祖國文化，加強華僑對祖國的瞭解，宣揚我國反共聖戰中可歌可泣的事蹟，及介紹祖國的進步情形」為主，「她願在影劇工作崗位上，發一分熱與光！」[38] 同樣的呼聲也來自香港，成立「香港廈語電影製片公司聯誼會」的張國良就曾經登報表示：廈語影人「因都是共匪叛亂前後從閩南逃到香港的難胞，所以他們對共匪瞭解最清楚，思想也最堅定」，全都有參加國民黨政府支持的「自由總會」，甚至還把「共匪導演」爭取過來，觀眾數字「海內外有三千萬人之多」，已經超過國語電影，呼籲國民黨政府應該把廈語片視為「真正民間藝術」和「文化武器」。來自臺港電影界的各種呼籲，正是為了向國民黨政府爭取在電影輔導上能有不論語言、一視同仁的平等待遇，希望高層看見福佬話電影在發展文化產業、培植影業人才的深遠影響，也能夠重視「這支文化新軍，在團結海內外民心上」的確有其不可忽視的力量。」[39]

學做電影人：全島男女的明星夢

當紅牌出走，自然就有新人上前補位。小艷秋發現，在她暫時離開臺灣的這段日子，臺灣影壇早已新秀輩出。此前，電影演員多是從歌仔戲戲班或新劇劇團發掘，如今則已有愈來愈多素人，藉

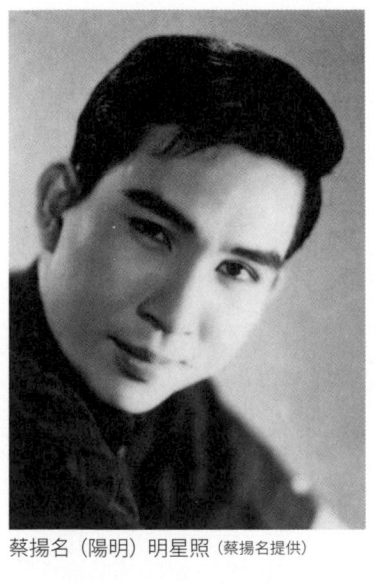

蔡揚名（陽明）明星照（蔡揚名提供）

由徵選或訓練班，直接以「電影明星」之姿冒出頭。影壇開始出現成熟的人才培育再生產機制，正是臺灣電影走向產業化的代表現象之一。

通過激烈徵選有機會當演員是一回事，能否通過攝影機考驗，並受觀眾喜愛，又是另一回事。

徵選出身，以藝名「陽明」聞名全臺的蔡揚名，在他成名前，也走過一段鮮為人知的未成名之路。

一九五七年有一長河影業，老闆郭鎮華特邀日本導演岩澤庸德來臺拍片，舉辦演員海選，從上千人中精選五女兩男，其中一位就是當年以「易明」為藝名的蔡揚名。想當年他在五分埔一片稻田中與表弟分享想報考演員的心願時，對方忍了五秒還是忍不住大笑，覺得他簡直在開玩笑。沒想到，為了當演員還努力去健身的蔡揚名真的就給日本人選上了。但他很快就嘗到失敗滋味：那部《紅塵三女郎》中，一場只那麼一句臺詞「祝你一路順風！」的戲，蔡揚名在聽到導演喊下「預備（よ〜い），

Start」、攝影機馬達聲隆隆響起後，不是手抖就是嘴巴抖，整個人緊張到說不出話來，足足NG了三十二次。當天下戲之後整個人痛心到想撞牆，原有的戲分可想而知也全部被刪光。[40]

對電影仍不死心的蔡揚名，後來找到一間不收學費、義務教學的影劇訓練班「中興臺語實驗劇社」。沒想到在此走紅的，仍不是改名成「白俊」的他，而是與他同期的同學奇峰。開辦中興影劇班者，是原本服務於臺灣省地方

戲劇協進會的辛奇，因為是向國民黨中央黨部和省政府社會處申請補助，所以才不必收費，只需徵

選。考題是無實物表演：「你自己一個人住，去外面喝酒，地上標一條線代表門，裡面有桌子、水壺、

杯子和一盒火柴，電燈很暗，想點火柴，但竟然燒到整間房子燒起來，最後要喊著『火燒厝！』逃出

門。」奇峰還記得，開訓時，負責教授表演的徐守仁導演就向最後錄取的五十人檢討，大家徵選都太

緊張，竟然沒一個人記得要先把無實物的門打開，就通通「破門而出」。影劇班當年男女分班，每週

一三五從晚上七點到九點上課，主要是由辛奇、徐守仁和編劇李川授課，其他師資還有攝影師陳千

萬、中影編導陳文泉等人，每期訓練三個月，兩年內總共開設過五期。[41]

教授導演課程的徐守仁，是大家心目中「不按常理出牌」的靈感型導演。他最擅長的電影類型，

首先是喜劇，有人笑稱他是「見樹就爬，見水就掉，看到蛋糕一定要砸」；另一是文藝愛情片，徐守

仁的第一部作品，就是李川編劇，台藝影業邀請執導的《心酸酸》，徐守仁也起用奇峰擔任男主角。[42]

女主角則是曾與小艷秋合作《海邊風》並主演辛奇導演《薄命花》的女星陳茵。《心酸酸》賣座非常

成功，奇峰和陳茵坐上吉普車全臺灣登臺時，沿路都在放鞭炮，有軍人是忠實影迷，「上臺送禮，還

給你敬禮」，甚至每晚還有數十位影迷守候在陳茵下榻的旅社門口，風光非凡。台藝影業也續請徐守

仁、奇峰和陳茵的黃金組合，將李川改編日本《女優奈奈子的審判》而成的《孤兒怨》搬上大銀幕。[43]

除徵選和民間影劇班外，也有人選擇報考國立藝專，例如至今仍活躍於影壇的陳淑芳。本名陳

笑的她，出生於瑞芳九份，是礦坑坑主的獨生女，叔叔更曾任瑞芳鎮長，也算小有家世。陳淑芳從

小就對民族舞蹈特別感興趣。一九五六年的二月十五日戲劇節，她在導演張英集結起自由中國影劇

界聯合製作的舞臺劇《漢宮春秋》中，主跳一支宮廷舞而嶄露頭角。陳淑芳也成為國立藝專影劇科第一屆學生當中僅四位本省人之一，但她在藝專時候卻因本省人身分而受輕視，學校公演得不到機會，連一個「本省人下女」的角色都不讓她演出。「既然我喜愛這個行業，我就要做到好」，陳淑芳後來是在臺語影壇才獲得自我實現的機會：主演的第一部電影，是李泉溪執導的《誰的罪惡》，改編自邵榮福的廣播小說《爸爸的罪惡》，一拍就是三集，榮登該年度臺語片賣座前十名。陳淑芳就此以「袖珍美人」美名出道，開始她一輩子的專業演員生涯。[44]

至於蔡揚名，雖然這時候還沒能成名，但也因禍得福，有幸被找去擔任頂雙溪戲院經理。平常需要向片商購片的他，有次碰上想從中圖利的日片代理商，也老老實實地把五百元回扣金交還給老闆。在那五百元堪比今日五千元的年代，蔡揚名的正直，獲得老闆極大的信任。他不求這種「外快」，因為能夠每天坐在他最愛的電影院裡，已經是一件夠幸福的事。經過先前拍電影NG三十二次的慘痛教訓，他開始用心看電影學習，每部電影都能入迷看上好幾遍。蔡揚名自言，他對電影藝術的認識，都是在那兩年戲院經理時期自己從各國電影學來的，為的就是等待下一次能重返大銀幕的機會。[45]

女性出頭天的臺語影壇

有趣的是，臺語影壇在一九五七年至一九五九年的第一波高峰時期，呈現相當程度的「陰盛陽衰」。《徵信新聞》主辦的觀眾票選銀星獎，前十名有八位是女性；《影劇周報》舉辦「最喜愛的十位臺語影星」投票，女星也包辦九席。無論是哪家投票，小艷秋總能榮登冠軍，名列前茅的還有何基

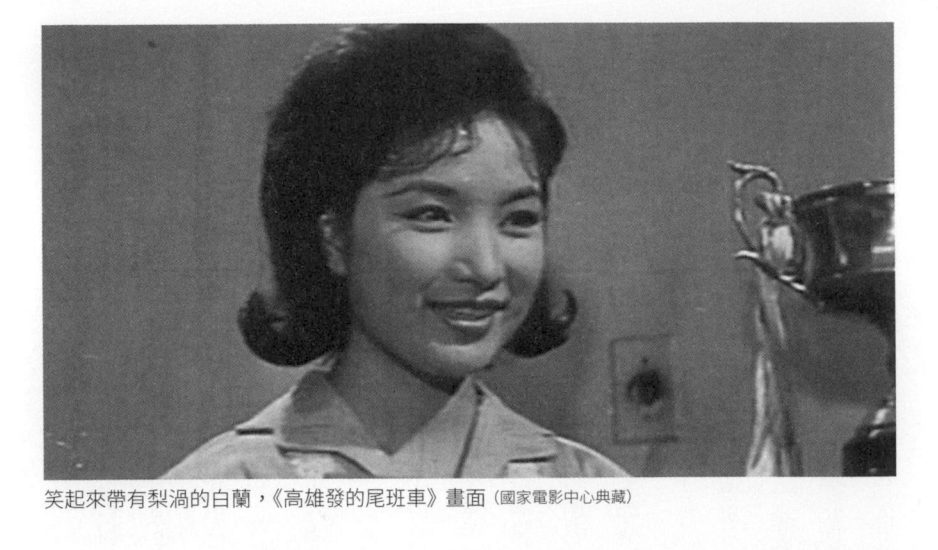

笑起來帶有梨渦的白蘭，《高雄發的尾班車》畫面（國家電影中心典藏）

明在華興培養出的何玉華，以《運河殉情記》出道的柯玉霞和洪明麗，以及主演《雨夜花》的小雪。唯一上得了榜的男星，則是與小雪搭檔的田清。[46]

眾多女星當中，星途最坎坷，卻最受人喜愛的，當屬「出租明星」白蘭。起初白蘭也跟所有人一樣，看到一間中華影業正在招考演員就前往報名。老闆一見這位本名傅錦滿的府城姑娘，有著笑起來任誰都會陶醉的梨渦和「蕙質蘭心」的特質，就為她取下「白蘭」這藝名，並慈愛她父親為十七歲的她和公司簽下為期九年的合約。公司後來卻因老闆經營問題沒錢拍片，白蘭成為被合約冷凍的「無片明星」。[47]

中華影業後來同意將白蘭「租借」給亞洲影業與小生陳揚合作《港都夜雨》等臺語片。亞洲影業付中華一萬元「租金」，但中華一樣只給白蘭每個月五百元固定薪資，讓她成為臺語影壇最窮女明星：每天只十塊錢伙食費，平均一餐只三元三角，吃麵還配不起小菜，想吃冰只能花三角買冰水。後經亞洲影業丁伯駪出面協調，白蘭終於與她的經紀人重獲自由之身。[48]

白蘭也以她美豔外表旋即走紅：她赴馬祖勞軍，國防部長

俞大維興致一來，就將馬祖高登島「二〇四高地」改叫「白蘭高地」以茲紀念。我們如今熟悉的「白蘭」洗衣系列，也是後來利台化工的老闆請她來代言，並買斷她藝名來命名洗衣粉的結果。[49]

一九五七年，臺語影壇也出現臺灣第一位女導演，她就是興建並經營三重大明戲院的陳文敏。從小讀漢文私塾的她，自己編寫了《薛仁貴與柳金花》及《薛仁貴征東》劇本，並特請臺語片元老邵羅輝負責導演。邵羅輝後來與陳文敏鬧翻，電影沒拍完，陳文敏只好自己出面收尾。[50]

頭都洗下去了，陳文敏決定之後乾脆自己出馬當導演。有些影人回憶，陳文敏雖懂戲，卻對鏡頭沒什麼概念，起初拍片不只不懂分鏡，甚至喊下「卡麥拉」後自己人還擋在鏡頭前。[51] 但在劇組通力合作後，仍然完成一部部叫座作品。陳文敏編導的幾部作品，大多是「女人為難女人」的故事：《茫茫鳥》寫酒家女奸惡陰險，鳩占鵲巢，害孤兒弱女走投無路的故事，《苦戀》寫風流女子遭富翁強娶為後妻，憤而與同村姘頭謀奪富翁財產，最後遭姘頭背叛的故事，《妖姬奪夫》則是「媳婦沒生，受婆苦毒，逼子娶妾，痛苦萬分」的一夫二妻典型家庭通俗劇，捧紅鏡頭上楚楚可憐的白蓉和外表冶豔的「惡女」金楓。[52]

不只女明星各領風騷，就連童星界也是小女孩們的激烈競爭。彼時臺灣童星界討論度最高的，就是國、臺語界兩位「小燕」。一是在國語片《聖女媽祖傳》飾演媽祖幼年，一九五八年贏得第五屆亞洲影展最佳童星獎，長年活躍於演藝圈並榮獲金鐘獎終身成就獎的張小燕。一則是在《雨夜花》當中飾演田清和小雪女兒，後來再以同樣組合出演《破網補情天》、《何日花再開》、《半路夫妻》、《小燕

《流浪記》等臺語片的陳秋燕。53 不過，榮獲臺語片影展最佳童星獎的，則是另一位黃慧書小妹妹。她不只演出《心酸酸》和《小情人逃亡》等二十多部電影，報導更稱年方六歲的她，是「中華婦女反共抗俄聯合會附設惠幼托兒所的高材生」，生在臺灣家庭，「卻講得一口流利的國語」，常代表婦聯會向友邦來訪貴賓獻花獻舞。黃慧書招待過的貴賓，有美國副總統尼克森伉儷、日本首相岸信介和羅馬教廷主教等人，可謂比影壇其他姐姐們見過更多世面的「國民外交家」。54

學做電影人：當導演的第一步

臺語影壇在第一波高峰時期雖然鬧「小生荒」，但能手執導演筒的，除陳文敏一枝獨秀外，其他清一色是男性編導。導演邵羅輝繼《雨夜花》後，又以「百變妖姬」白虹主演的《乞丐與藝姐》榮獲一九五八年票房冠軍。電影講的是乞丐「開」藝姐的故事，但乞丐要怎麼花錢「開」藝姐呢？故事始於一青年富商愛上白虹飾演的紅牌藝姐，百般獻媚，卻發現她只是逢場作戲，財盡情空。數年後，見白虹依舊大張豔幟，憤而僱用染患性病的乞丐扮作小開嫖玩，白虹知道自己中計染病後終於發瘋，淪落街頭。55

飾演乞丐的，是邵羅輝的弟弟邵耀輝，藝名邵關二。幾場乞丐戲，兄弟倆處理得頗有巧思：劇組包下大稻埕的蓬萊閣拍攝，紅磚街巷裡，一群聽聞能嫖妓而樂壞的乞丐們群魔亂舞，既討喜又帶邪氣；而當樣貌福態、雙頰圓潤飽滿的邵關二，被富商帶去理容院梳妝後，邵羅輝先拍他志得意滿、眼睛笑到瞇成條縫的模樣，再轉焦到他身後的一尊彌勒佛借喻，巧妙手法讓觀眾們笑成一團。邵羅

輝這部《乞丐與藝妲》，不只開啟後續跟拍風潮，更帶領弟弟邵羅二出道，邵羅二後來也自己執導《小姨何玉華》等片。[56]

在那年代，導演們沒有太多可以參考的學習資源，導演技術只能從研究外國片和跟拍過程「做中學」。曾經任職於中影臺中廠的李泉溪就記得，他們年輕時，會趁中影的戲院打烊後，把義大利的《單車失竊記》、日本的《羅生門》等電影拷貝借回中影剪接室，用剪接機逐格搖著分析，仔細研究每一顆鏡頭的運用方式和剪接技巧，一大早再騎著腳踏車把拷貝拿去還。[57]

跟著嘉義同鄉進到南洋影業製片廠的林福地，他的導演技巧，則是看白克導演刊登在報章雜誌上一篇篇影評和介紹「蒙太奇」等電影理論的文字自學而來。林福地早年在臺南師專念美術，曾經擔任過話劇隊隊長，因此懂得怎麼用凡士林調粉上妝，成為早年罕見的化妝師。一九五七年，林福地好不容易以攝影師助理的身分，有機會跟在白克導演身邊觀摩拍攝《臺南霧夜大血案》。劇組到屏東出外景時，租來拍片的日式住宅因欠繳電費被斷電，補繳電費後，本來得等電力公司一星期派人來接電，做過接線兵的林福地就自告奮勇爬上電桿接電成功，省下劇組不少時間金錢。白克導演對此非常滿意，知道他喜歡電影，就特別送他一本《電影導演學》，並跟他說：「學電影沒有訣竅，只要肯虛心地學、用心地看，一定會學會」，成為影響林福地一生的電影啟蒙。[58]

後來與林福地在臺灣電影界齊名的郭南宏，則是在一九五五年二十歲時，看見一則亞洲影業「招考影劇人員訓練班學員」廣告。「就像二次世界大戰 B29 轟炸機投下巨型炸彈一樣」，他從小想當編劇的電影夢開始轟隆作響。出生高雄的他，不顧父母反對，放下原本負責畫電影廣告看板的美術社工

作，隻身跳上高雄發的北上尾班夜快車。坐了將近十小時，終於在清晨抵達風雨大作的臺北。坐上三輪車，來到位於今羅斯福路上的亞洲影業，準備好十塊報名費，一步步走上公司三樓，看見滿滿報名人潮。沒想到，迎接他的卻是個噩耗──這是一間只招收演員的訓練班。

郭南宏謝過櫃檯後只能黯然離去。難掩失望的他，在樓梯口撞見負責人丁伯騄夫婦。丁伯騄聽完他的訴求，決定再開一班，替他請來白克、陳文泉等藝專名師開授編導課程。為期三個月的訓練過去後，郭南宏不負所望，隔年就順利賣出他的第一部臺語片劇本，賺進二千元，又獲得機會親自執導這部《古城恨》，不只再賺四千元，更成為臺語影壇出名的「青年編導」。[59]

江山代有才人出，還有位鄭義男，臺語影壇最年輕編導。鄭義男是小艷秋過去所待日月園劇團的名編導鄭政雄之子。鄭義男十七歲從雄中畢業後，就跟著父親拍攝《月夜愁》等臺語片。一九五八年，鄭義男十九歲的編劇處女作《雌雞隨鳳飛》也被父親拍成電影，父子倆持續合作《假車夫》《飼老鼠咬布袋》等片，鄭義男也從原本負責分鏡和場記的副導演，獲得執導《駝背男與大肚女》的機會。

片名雖俗，但《影劇周報》專訪這位「最年輕的天才編導」時，鄭義男也展現出他的奮鬥精神和溫文爾雅的風度。問他對電影的看法，他認為電影自無聲到有聲，後來還有彩色、立體以及「新藝拉瑪（Cinerama）」和「新藝綜合體（CinemaScope）」等寬銀幕，甚至還出現過「有味電影」，代表藝術「最主要的是富有創造性，千萬不在守舊，所以不論在導演手法的技術方面，演員方面，都需要繼續地創造。」

鄭義男在其他影人的評價中，是臺語影壇少見能熟悉世界潮流，既有文藝氣質，又富有實驗精神的新銳導演。只可惜，關於他的作品，留存的影片和資料極少，只能成為一則紙上傳奇。[60]

不會說臺語的外省導演

雖然戰後初期外省人只占臺灣總人口不到一成，但攤開一九五〇年代的臺語片導演來看，外省籍導演占了將近一半。許多不會講臺語的外省籍導演，同樣參與了臺語片時代。有的導演二戰前就已經在中國拍過不少片，來臺後苦無用武之地，臺語片的興起，終於給了他們能再一展長才的舞臺。

臺語片與外省籍影人的關聯，背後也有制度因素。因為《底片押稅進口辦法》需要仰賴與香港影業合作，促成了具有相關人脈的外省籍影人參與；也因後製設備昂貴，需要倚賴公營片廠「代客製片」，許多影業老闆索性直接聘請公營片廠的外省編導。

中影的外省籍導演，可以說人人都兼差拍過臺語片。因為早期中影出品的政宣電影賣座不佳，每年只敢拍一部片負責參加影展，整間製片廠都晾著沒事幹。難得遇上臺語片興起，一來能滿足拍片成就，二來能賺點外快，自然吸引影人投入，如導演宗由執導《母子淚》和歌仔戲劇本改編的《白蛇傳》、導演田琛則與小艷秋合作《海邊風》等臺語片。導演們只需請一位通曉國臺語的演員或副導演充作翻譯，就能解決語言問題。原本在中影只擔任編審職位的副導演李嘉，這時候順勢發揮他福建出身，能通臺語的語言優勢，在一九五六年早一步升格導演，執導臺語片《補破網》，又再請同事潘壘擔任編劇兼副導，完成《瘋癲女》和《真假美人心》等電影。一心渴望投身影壇的潘壘就說：「臺語片出現，帶給我們生機，因為終於有了正式學習磨練的機會，像在黑暗中看到一線光明，振奮無比。」[61]

不只在公營片廠的導演請假出來拍片賺外快，就連任職於電影主管機關教育部的申江和張英，

也加入拍攝臺語片的風潮。導演申江原本在教育部社會教育司的電化教育組工作，負責拍攝政治宣傳短片。一九五七年索性離開教育部，執導他的第一部長片作品《破網補情天》。同年還報名參加首屆臺語片影展，以《三美爭郎》讓女主角柯玉霞贏得最佳女主角獎。導演張英更是教育部電化教育科科長，他請來童星黃慧書主演的《小情人逃亡》，成績亮眼，兩人一舉贏得臺語片影展最佳導演和最佳童星獎。62

非屬公營片廠也加入臺語片行列的外省籍導演，則以出身廣東、家在香港、隻身來臺的梁哲夫為代表。在香港已有多部粵語電影執導經驗的梁哲夫，本來只是從香港陪堂哥來臺北玩，沒想到因盲腸炎住院時，剛好碰上廣東同鄉想要自創影業，梁哲夫就在病床上跟他簽了三部片約：分別是小艷秋的《火葬場奇案》、何玉華在過年檔期上映的賣座喜劇片《添丁發財》、小艷秋和何玉華合作的《明知失戀真艱苦》。部部賣座下，梁哲夫就自己一個人留在臺灣了。在梁哲夫眼中，「臺語片進步得很快，無論演員、職員均能在克難中去為藝術奮鬥，可是限於製片成本，而使製作不能精益求精」，但他認為：「我們不能因噎廢食，我們一定要使出品站在水準之上，打通海外銷路市場，增加收益，才是一個徹底解決的辦法。」因為拍片拍得快，梁哲夫可以說是在臺語影壇最吃香的外省籍導演，拍片祕訣就在他善用「大表」規劃拍戲場次的紙上作業，等於把「場表」觀念從香港帶進臺灣。臺語影壇的第一部武俠片就出自梁哲夫之手，與四十年後的李安同樣取材自王度盧的小說《臥虎藏龍》，臺語片版本片名叫《羅小虎與玉嬌龍》，飾演女主角玉嬌龍的是小艷秋。63

臺語片不只是臺灣商業電影產業化的起點，更是許多臺灣電影藝術前輩的從影起點。臺語片出

身，後來在國語影壇最出名的外省籍導演，當屬李行。李行在一九五八年和田豐、張方霞聯合執導了一部家喻戶曉的臺語喜劇片——《王哥柳哥遊臺灣》。其中，飾演胖子「王哥」的，是本人不會說臺語，只能用國語演出再請人配音的李冠章；與他搭檔的瘦子「柳哥」，則是從日治時期便投入新劇演出並紅遍全臺的「喜劇泰斗」矮仔財。「王哥柳哥」也成為臺灣電影中承接美國好萊塢《勞萊與哈台》一胖一瘦系譜的甘草人物形象，開啟後續《王哥柳哥好過年》、《王哥柳哥過五關斬六將》、《王哥柳哥百子千孫》、《王哥柳哥零零七》到《王哥柳哥遊地府》的系列潮流。不過，李行等劇場出身的導演，當年可以說是「懂戲」，但不懂電影」，只會「說故事」：「想看到兩傻已經洗完澡，穿著和服，躺在楊榻米上等按摩女進來。」反而是靠臺籍攝影師陳忠信，請助理在房間邊角架高臺，攝影機架上去，擺好從上往下的俯拍鏡頭，李行等新手導演們才知道如何在鏡頭中捕捉畫面，是像這樣在拍片現場從攝影師身上邊看邊學，才慢慢掌握鏡位、分鏡和剪接是怎麼一回事。[64]

學做電影人：攝影師的試金石

等待練兵機會的，不只有任職於中影的外省籍導演們，還有一群從戰後就加入中影訓練班的本省籍攝影師練習生。攝影師前輩林贊庭記得，一開始，臺灣人要向中國來的「老師傅」學習總有困難，得先從端茶、掃地開始才能勉強摸到皮毛，學到的也全是難以言傳的某種「感覺」。直到中影臺中廠後來有從美國紐約大學畢業的首任廠長胡福源，跟著剛赴美學習彩色電影技術歸國的副廠長王士珍，以及曾在中國向日本人學習的技術組主任陳棟，開設一系列正規技術訓練課程後，林贊庭等實習生

才學到「先有數據，後用感覺（經驗之累積）」的正統方法：舉凡沖片沖多久、藥劑怎麼調，不再是靠可能失準的肉眼來「感覺」，藥劑成分從此固定，沖印時間也要看錶來量測，才真正把中影帶向一個「現代化，科學化的製片廠」。[65]

和林贊庭同期的練習生賴成英則回憶，廠長胡福源第一堂課就是用他鄉音超重的廣東腔國語，從底片（film）這個字開始教起：一秒跑二十四格的底片，構造是什麼、有哪些化學成分、所謂十六和三十五釐米有何不同，以及底片感光和沖洗的相關原理。訓練課程當中，有時要開箱整理一批批從南京運回來的攝製器材，有時分組帶開，跟著業師們學習攝影、燈光、布景、照相、錄音、剪接、沖印和放映技術。正式課程外，這幾位練習生們還會私下買書自學，英文不好的就買日文，看完電影後也會聚在一起討論：畫面鏡頭怎麼擺、燈光怎麼打、攝影機怎麼移動，畫面與畫面之間又是如何剪接。經過六週試用期和六個月全面訓練後，終於能有擔任助理跟拍電影的實戰經驗。[66]

電影攝影在那年代的技術條件下，可不是件容易的事。一九四五年戰後一開始用的，是日本人留下的 Eyemo 攝影機，尚無法同步錄音攝影。一九四九年，國民黨政府撤退來臺後，帶來一臺 Mitchell Standard 攝影機，雖可同步錄音，但缺點是噪音極大，所以要用棉被包住攝影機，只露出旁邊觀景窗，避免影響錄音品質。當年若是管得嚴的劇組，只有導演和攝影師本人有資格看觀景窗，其他助理在拍片現場，寶貴的攝影機可是連碰都不能碰。就連如何看觀景窗，在當年也是需要學習：早期攝影機的觀景窗和實際拍攝到的影像其實有偏差，所以攝影師的基本訓練，就是要能記住其偏差來調整畫面。是在後來的美援協助下，自香港進口 Mitchell NC、Mitchell BNC、Mitchell Mark II

等最新攝影機型後，因為攝影機本身有隔音罩，才不用再蓋棉被消音；觀景窗上也裝設焦距偏差校

正儀，看到的畫面終於能夠接近最終成果，大幅增加攝影師的工作效率。[67]

臺語片在一九五七年掀起第一波高峰後，林贊庭和賴成英等練習生才有機會成為獨當一面的攝

影師。拍臺語片最苦惱的，就是底片有限。在申請「底片押稅進口」時，政府有個不成文的限制：每

部電影正片額度只有二萬六千呎、底片一萬五千呎，相較於香港影壇每部片平均能用上正片三萬七

千呎、底片二萬七千呎，臺灣的製片環境相形拮据。[68]不只各環節沒得NG，連攝影師每顆鏡頭前要

拍的「打板」畫面（即在黑板上標注片名、場號、鏡號、日期等資訊方便剪接師查找），都力求快狠準，

不能多浪費任何一格底片，否則老闆就要在一旁碎嘴。拍攝每場戲，林贊庭也都會自己做紀錄——

使用的底片牌子、攝影機和鏡頭，以及曝光情形、地點環境、時間、氣候、主要光和簡單感想——

方便後續沖印調整。[69]

彼時的攝影器材來源，除公營片廠外，民間也開始有「電影攝製社」出現，如臺灣第一位電影攝

影師李書即創辦永順電影攝製社，承包過不少臺語片技術組生意。林贊庭一九五七年拍攝《愛情十字

路》時，攝影器材就是向永順租借。《王哥柳哥遊臺灣》攝影師陳忠信的哥哥陳忠義，早年先在嘉義

開設寫真館，到臺北後也是先任職於永順，在此接到電影《心酸酸》的攝影師職務，並榮獲臺語片影

展最佳攝影獎，後來陳忠義、陳忠信兩人也自立門戶，成立另一技術組「忠義製片廠」自行接案包拍

臺語片，開啟他們家族到下一代的攝影生涯。[70]

左手打右手：電影檢查與教育部影輔會

「近來本省電影界拍製臺語片頗見蓬勃，上映時因地利人和關係獲大量觀眾，農村觀眾占大部分，但一般臺語片，多以本省民間故事為題材，往往內容荒誕，多有破壞民間感情者，無論在宣傳上或教育上都是弊多利少，宜設法轉移片商攝製對象，使其在獲利以外，並負宣傳及教育意義。」[71]

臺語片的意外崛起，也確實引起國民黨黨中央的關切和進一步回應，甚至出現黨國體制內不同單位間「左手打右手」的內部衝突。前段引文，出自一九五七年國民黨省黨部的社調報告。報告顯示，臺語片那時受到關切的原因，不是語言，而在「內容荒誕」和「破壞民間感情」。引文中所謂的「本省民間故事」，最具代表的，就是背景分別發生在臺南與臺北的「南林北周」：臺語電影《林投姐》和廈語片《周成過臺灣》。兩片情節類似，講的都是本省癡情女被外省負心漢所騙，最終冤魂化作厲鬼，終於報復薄情郎的故事。

臺灣省警務處就曾經在《周成過臺灣》上映後，發現「本省人看完本片後在影院門口即開口謾罵阿山（即外省人）都卑鄙惡無人性」，認為本片觸犯三大罪狀：一是周成殺妻不但「有乖人道，且易增加臺胞對大陸人民之隔閡」，二是周成殺妻後夢見「陰曹受審，刀山處刑」實屬「荒誕不經，宣揚迷信」，最後則是全片情節「均足以助長殺人與自殺風氣。」至於《林投姐》在警務處眼中，也「不免有挑撥臺胞與大陸同胞之感情。」劇中女主角死後冤魂現身，導致薄情郎最終殺子，「實屬提倡迷信，有違倫常」。總之，警務處認為，這兩片「此時此地，映出利少害多」，應「立予吊銷執照，以免影響民心。」[73]

凡此種種皆非單一個案。攤開電影檢查資料，會發現當年有關單位的意見實在有夠多。以一九五七年的《紅塵三女郎》為例，出席單位就有國民黨中央黨部第四組（即後來的文化工作會，簡稱國民黨陸工會）、國民黨中央黨部第六組（即後來的大陸工作會，簡稱國民黨文工會）、臺灣省政府新聞處、臺灣省保安司令部（即後來的臺灣警備總司令部）、行政院內政部、教育部以及新聞局電檢處代表。事後上映情形還有臺灣省警務處會到電影院現場查看。臺語片《紅塵三女郎》講的是一名妓女、一名酒家女和一名幼稚園教師的故事，電影上映前，電檢處就有諸多要求：「序幕關於故事發生在臺北市的說明刪除」、「風化區陋巷鏡頭縮減」、「酒家中男女擁抱跳舞鏡頭刪除」等，甚至回頭發函檢討一開始負責審查劇本的教育部影輔會：「嗣後審查類似影片之劇本，希更為慎重處理。」[74]

至於一九五八年的《王哥柳哥遊臺灣》，電檢處先是剪了「王哥柳哥化裝為女人，王哥與一男人並坐，以腿翹上男人腿之鏡頭」。警務處還不滿意，發函電檢處：有一幕是在新北投旅社入浴，兩女客「在更衣室一件一件地由上至下脫得淨光乃至赤身露體，一絲不掛由更衣室慢步至浴池旁邊，再做種種猥褻姿態，其性感之誘惑有勝蛇蠍，使人不堪入目，現實社會之大諷刺。」警務處斥責電檢處，表示政府在查禁黃色書刊和歌曲上至為嚴格，電檢處卻對「類此猥褻淫穢影片竟能網開一面」，直說：「如不予刪除，不獨影響青年男女心理之健康，尤對社會風氣之貽害，更不堪言。」警務處不只要掃黃，還管到「每支歌甚至連音樂配音無不用日本歌曲的舊調」，此舉「不但有失我國固有文化且影響民心，擬請有關單位加以改善，必要時應禁止其發行。」[75]

國民黨中央負責管理政治宣傳事務的第四組，一九五七年就曾九度發函教育部影輔會，要求影

輔會應限制臺語片攝製。沒想到，教育部長張其昀竟答覆：經影輔會「審慎研究」，「以為禁止臺語影片之攝製，目前尚無法律根據。就政策言，似亦非宜。」要限制臺語片，「其重心，仍須置重於質，若質優，則量方面自無加以限制之必要。」事實上，教育部影輔會也只在一九五七年一月和四月的兩次會議中討論過保守輿論反映的臺語片問題，會議也無具體決議，只待「有關機關會商討論後請示中央決定。」從教育部影輔會回函給中四組的意見看來，站在影輔會立場，將來只會是「以輔導方式，對臺語影片力事加強管理。切實寓管理於輔導中，以避免硬性的官式管制。」[76]

當年，社會上對於臺語片有種常見批評：「臺語片之多產現象，重量不重質，憂心耿耿，以為它們簡直是糟蹋藝術，對國產片的前途，沒有多大裨益。」任職於教育部影輔會的祕書何高億，一九五八年在官方刊物《教育與文化週刊》上反駁，認為此種說法「似是學院式的書生之見」。在他看來，「影片畢竟是一種商品」，「若於此時對此一新崛起之商品，予以過多限制，則市場窒息，必然扼殺此一新興事業。」影輔會的政策立場是「不願影片『載道』過重，負荷太多的教育重任，而致失去其娛樂面目的本位，因而失去其商品性格與市場需要」，對影輔會主責的劇本審查，倒想「儘量寬大，蓄意要把電影事業這一新生幼苗，從量的方面，先行壯大起來，然後逐年把握質的改造。」[77]

簡言之，以「輔導國產影業發展」為己任的教育部影輔會，當時並不覺得因《底片押稅進口辦法》興起的臺語片浪潮有何不妥，甚至把臺語片視為任內「開出的第一朵燦爛之花」。畢竟，「在國語片產量太少而供不應求的情形下，輔以臺語影片，也未嘗不是一時權宜之計。」影輔會很清楚臺灣影業「利用法規空隙，假借與海外自由影業商合作的名義進口膠片」的事實，但他們不僅不制止，更索

性在後來頒定的輔導辦法中，明列不只「自由影業商」，國內影業商同樣能「將攝成之底聲片免稅出口。」藉此，「政府便不會再被人譏為『遠交近攻』，而他們也會感覺身為忠貞的臺灣影業商，是可以獲得與海外自由影業商平等的輔導。」影輔會全體輔導委員一致認為，「在理論上他們不但應獲得平等的輔導」，甚至「應該獲得更多的輔導。」78

教育部影輔會的「平等輔導原則」，既包含海外與臺灣之間應該平等，公營與私營之間應平等，也包含國語和臺語，同屬「國產片」，應該平等輔導，畢竟『國產影片』四字，並不能解釋臺語片即不是國產影片」。在影輔會眼中，臺語片的興起不只能替國家省下購入日片放映的外匯，也能引導新臺幣近三千五百萬元的臺灣及海外資金投資於國產電影，更培植許多演員、編導及技術人員。臺語影人「兢兢業業的態度，努力降低成本的事實，生產進度增速，數量加多」，甚至能刺激「具有規模的國營製片廠發奮努力」。影輔會還代民營影業向公營片廠喊話：「但願已具規模的國營製片廠，應以為民服務的精神，老大哥的姿態，多多幫助與指導，使彼等均能健全而壯大。」79

就這樣，在教育部影輔會力排眾議、默默庇護下，臺語片也逐漸展露出產業化的曙光。在不久的將來，臺語影壇也確實如影輔會所願，成為彩色電影數年之後在臺灣發展的一大推力，奠定「國片起飛」的堅實基礎。臺語電影的大眾影響力，更成為民選政治人物亟欲收編的對象：臺語影壇的著名諧星天炮柯枝，就曾擔任臺北市長高玉樹競選時期的司儀，他在一九五八年意外過世後的出殯現場，更是政商影劇界名人雲集。出席臺語片影展和頒獎典禮，或開鏡剪綵、贊助投資，甚至在議會為臺語片請命，可說是一九五〇年代政治人物不可少的公關行程。此一時期的臺語影人也很懂得展

現「政治正確」：何基明的華興製片廠和其他各家影業，無不在報紙投書、電影題材和本事中展現「拍片報國」的情懷，例如華興拍攝的兩部抗日電影，《青山碧血》和《血戰噍吧哖》——後者描寫一九一五年的「西來庵事件」，還獲得教育部嘉獎，本事上更貼心附有片名國語讀音的注音符號；民間甚至在一九五八年出現臺語反共電影《枉死城》，由外省籍導演胡傑執導，電影上映也加上國語字幕對白。[80]

第一屆臺語片影展

一九五七年八月十六日，現《中國時報》的前身徵信新聞社聚集了數十位臺語片從業人士，召開一場「臺語電影事業促進座談會」。《徵信新聞》社長余紀忠開場即強調政府應該「對電影事業要公平合理，不能因語言之分，厚此薄彼」，獲得現場如雷掌聲。座談會結束前，十餘家製片公司和影劇公會、片商公會代表皆希望《徵信新聞》能舉辦一年一度臺語片影展，以期「從觀摩競賽中求進步與發展。」臺北市商會本來也打算在商人節舉辦臺語片影展，幾經協調，最後仍由《徵信新聞》主辦，時

《血戰噍吧哖》宣傳小冊封面（國家電影中心典藏）

間訂在十一月一日商人節正式起跑。[81]

影展在臺北國立藝術館開幕。國民黨中四組主任馬星野、新聞局長沈錡、臺灣省議會謝東閔副議長、臺北市長黃啟瑞等貴賓都受邀出席。《徵信新聞》另發起「十大臺語明星選舉」投票，在影劇版上印好選票，一報一票，不只成功宣傳影展，更藉臺語片熱潮促銷《徵信新聞》。當年就有各家影業和明星大量買報以「買票」，使得《徵信新聞》每天發行的報紙不夠賣，乾脆將「只印有選票的那半張，成捆成捆地賣給影片公司和臺語片明星，獲利甚豐。」最後總共有十五萬一一一六人次參與投票。[82]

閉幕暨頒獎典禮則在十一月三十日舉行。當天除頒發由專家評選的「金馬獎」，還有觀眾票選的最受歡迎十大影星銀星獎。「金馬獎」十四位評審分別是臺大教授心理學家蘇薌雨、社會學家陳紹馨、作家及立法委員李曼瑰、陳紀瀅、《聯合報》副刊主編林海音、藝術家郎靜山、藍蔭鼎、陳清汾、劉達人和音樂家李金土，以及電影界袁叢美、吳強、舒曉春和影評人鄭炳森。曾任臺製廠長的導演袁叢美就回憶：「看了三十多部臺語片，對有些學者來說是苦差事，我卻覺得很愉快，因為這是入鄉隨俗，認識本土電影的好機會，雖然有些臺語片略顯粗糙，但也有些作品水準超越國語片，可看出其中也不少真為電影藝術努力人士，並非投機。」評審團最後頒給《青山碧血》最佳劇本獎，由作家張深切編寫的《邱罔舍》獲得故事特別獎，莊國鈞導演、賴成英攝影的《萬華白骨事件》則以攝製優異獲得技術特別獎，但最佳影片獎從缺。[83]

頒獎典禮從晚上七點開始，與會貴賓將典禮現場擠得滿滿滿。不過，不只開場主持的《徵信新聞》社長講國語，評審團代表致詞時講國語，遠道而來的香港反共影星黃河講國語，就連得獎的臺語片

明星們，上臺領獎接受訪問時，開口講的也全是國語，甚至連準備好的表演歌曲，從〈夜來香〉、〈紅豆詞〉到〈窈窕女郎〉，除了有人唱一首英文歌外，也全是國語。演講比賽出身的小生趙震以一口標準京片子受稱讚，何玉華則為自己「國語講得太差，不知怎麼說好」感到難為情。第一屆「臺語電影片展覽會」閉幕暨頒獎典禮，就在一片國語聲中，直到凌晨十二點放映完臺語片《三美爭郎》結束。

然而不知何故，說好了明年再見的臺語片影展卻未再舉行，僅此一屆即告落幕。第一屆也成了最後一屆。[84]

從頒獎典禮上臺語影星人人開口說國語，我們能夠清楚感受到這段時期「語言階序」的氛圍：

儘管臺語影壇已經具有遠比國語電影更大的民間影響力，眾人心中仍隱約有著國語優於臺語的次等卑微心態。就連小艷秋從香港回臺後，拍攝新手導演潘壘的國語電影《合歡山上》，飾演一位原住民女性，媒體都要稱她是「晉升」國語片圈。事實上，小艷秋去拍國語片，中製廠還嫌棄她「國語不夠標準」，請了中廣的播音明星代她配音，只為了讓「電影裡個個說出來的都是京片子的標準國語。」

但在導演潘壘眼中，小艷秋的表演方式生活化，相較於其他國語演員「表演方式略帶舞臺味」、「舉止不太自然」就更顯難得。一直要到隨片登臺的時候，這個國語劇組才親眼見識到，什麼叫作臺語影人的票房魅力。[85]

儘管如此，臺語電影在《底片押稅進口辦法》解決底片困境和教育部影輔會的支持下，終於讓臺灣電影史一個難能可貴的本土大眾電影時代，更是臺語文化在電影、歌曲、廣播、戲劇全面活絡起來的臺語文藝復興風潮。何基明的電影夢，在完成《青山碧血》和《血戰噍吧哖》後又有了新的目標。一九五八年三月一日，何基明坐上前往日本的飛機，準備赴日考察電影最新製作技術，要「把臺語片帶進寬銀幕的彩色片階段去」。[86] 眼見有愈來愈多熱愛電影的朋友加入臺語影壇行列，臺語片這把火，很快就要再燒得更旺了。

* 一九五六年六月，臺北市政府召開多場影劇院劃分等級會議，由市警局局長主持，將臺北市的電影院劃分成甲、乙、丙三級，臺北市影劇公會並據以協調票價。所謂的甲級戲院，如中國（前身為臺灣戲院）、國際、大世界等，大多是千席以上、內裝冷氣、環境整潔、服務良善的新式電影院，在六○年代票價從八元到二樓特別席十元不等，部分強檔影片上映時更會調成十到十二元。早年國語乙級戲院如大觀，票價則是五到七元不等；丙級戲院則有大光明、永樂和松芳露天戲院等，票價最便宜者不到四元。早年國語和臺語電影大多只能在乙級和丙級戲院上映，甲級戲院多只選映外國電影。對此，國語片片商曾經在一九五六年成功爭取到「國語影片配映實施辦法」，規定每間甲級戲院每兩個月至少必須上映六天國語電影，該辦法後於一九五七年取消。

可以參考葉龍彥，《臺灣戲劇發展史》（新竹：新竹市影像博物館，二○○一），頁一四一至一四三、一七二至一八○；相關報導另可參見〈北市戲院等級確定　新售票辦法今商討　警處擬草案手續不簡單〉，《聯合報》，一九五六年六月六日，第三版；〈國防特捐停征　影戲院票價明起將降低　國片請獎期限延長半月〉，《聯合報》，一九六三年六月三十日，第八版。

華興全盛時期演職員合照（國家電影中心典藏）
前排坐者右起林鏡桐、何錂明、何基明、徐仁和、何炯明、李昆寮、何木澤。後排站者左五
何玉華、左七最後方者洪洋、左九何基明正後方者歐威。

◎第四章◎
臺灣文藝復興的理想與幻滅

玉峯影業創業作《阿三哥出馬》
預告片收錄之歌舞場面拍攝畫面
（國家電影中心典藏）

這臺語片予何基明先生點起一䖆火，職馬卜著呀卜著、卜滅呀卜滅，咱鬥陣過來，用手共這䖆火圍起來，看會使予伊燒旺起來無。

（這臺語片由何基明先生點燃了火種，現在火苗將燃將熄，我們一起過來，用手將火苗圍住，看能否使它燒旺起來。）

──林摶秋 1

那是臺語影壇最豪氣干雲的一段時光。當何基明一九五八年飛往日本考察新興技術，為華興製片廠添購寬銀幕設備時，以「玉山之峰」為名創辦玉峯影業的林摶秋，也在今鶯歌與桃園龜山的交界帶，蓋起占地十餘甲的湖山製片廠。工程規模之壯大，不只已經超越中影、臺製等公營製片廠，更搶在香港清水灣的邵氏影城開幕前，成為「亞洲除日本、印度之外的最大民營製片廠」。2

一九五八年七月七日片廠落成。林摶秋在現場八百多名與會來賓面前喊道：「我就毋相信講臺灣人佇臺灣拍臺語片，臺語片袂興起來。」林摶秋的一席話，燃燒了臺下眾人長年以來追求一場「臺灣文藝復興」的夢想。現場冠蓋雲集：有小說家張文環、音樂家呂泉生和郭芝苑、舞蹈家李彩娥、長期關注臺灣藝文的律師陳逸松，以及企業家辜顏碧霞等人，就連臺北縣長戴德發、前後兩任臺北市長高玉樹和黃啟瑞、曾任臺灣省民政廳長的楊肇嘉都是座上賓。3

關於戰後臺灣文化史，迄今不絕的一種常見論調，是認為在二二八事件後的白色恐怖期間，本省籍文化菁英大多沉寂失聲，臺灣文化的活力也隨之低落消沉。這種情形確實存在，但是只說出了

部分的現實。臺語電影的成就，正顯示仍有不少文化人，即便經歷政治事件的劇烈衝擊，依然持續在為臺灣文化事業奮鬥。

「有人看不起臺語片，但湖山製片廠將會是未來臺語片的大本營」，外省籍導演白克曾經投書表示：「這該是自由中國電影界可以自豪的一件事，相信它會引起海內外人士的重視，而政府當局一定也會支持它。」4 眼見臺灣文化的遠大前程就要展開，故事的起點，讓我們從玉峯影業的「少年頭家」，一生致力於將「理想現實化，現實理想化」的林摶秋開始說起。

少年林摶秋的戲劇夢

在臺灣人首次拍出有聲電影《望春風》的一九三八年，新竹中學肄業的林摶秋，正飄洋過海，來到傳聞中什麼都好的「內地」留學。沒想到，在日本學校報到的第一天，只因日文漢字沒有「摶」字，林「摶」秋就被強制改名成了林「博」秋。縱有不滿，也只能繼續以這名字走跳。5

從小，林摶秋就常和媽媽坐上鄰居的黑頭車，專程從桃園到臺北看戲。林摶秋還記得，日本政府慶祝「始政四十周年」時，來了好多難得一見的戲班和劇團，媽媽不但不在乎他因看戲而受影響的在校成績，甚至說：「學校讀到留級還能再念一年，戲沒看到，以後就沒機會看了。」有這樣愛看戲的母親，林摶秋也就結下此生與戲劇的緣分。當他如父親所願，考取明治大學政治經濟科後，仍不忘每晚造訪東京那間屋頂有著紅色風車，向法國巴黎紅磨坊致敬的新宿座劇院（現址為新宿國際會館大樓），常駐劇團叫作「ムーラン・ルージュ（Moulin Rouge）」，一般翻譯作紅磨坊。6

一九四二年，因日本青年幾皆投身向大東亞戰爭，於是乎林摶秋大學還沒畢業，就在紅磨坊新宿座負責人佐佐木千里的介紹下，破例進入向來只錄用日本人的東寶影業，成為導演助理。在人手不足的情況下，林摶秋從導演、編劇、攝影、剪接到美術、化妝都得做。在東寶，演員們通常會尊稱導演為「老師（せんせい）」，就連對這位過去未曾有電影實際製作經驗的導演助理，演員們一樣尊稱他一聲「小（ちいさい）老師」。這一年在東寶的「小老師」經歷，就埋下林摶秋日後投身電影業的種子。[7]

林摶秋不只投身電影，也參與劇場演出。同樣在一九四二年，他受邀加入紅磨坊新宿座的劇團文藝部負責編導，首部作品，就是描寫臺灣原住民的《奧山社》，成為《東京新聞》報載「臺灣本島人第一位劇作家」。每年寒暑假，林摶秋回到桃園，也會與他遠房親戚簡國賢加入的在地青年劇團「雙葉會」玩在一塊。一九四三年，東寶原本指派林摶秋赴滿洲拍片。途經臺灣時，簡國賢編有取材自吳鳳神話的劇場作品《阿里山》，想邀請林摶秋執導。沒想到這次的導演經驗，竟意外改變了林摶秋的人生軌道。[8]

一九四三年一月十七日，《阿里山》在桃園首演，廣受好評。同樣曾經參與東寶劇團，有「臺灣第一才子」美譽的小說家呂赫若，回家後不忘在日記稱讚：「相當好，令我感動讚賞。」這可不是件容易的事。因為呂赫若對戲劇的品味可是出了名的挑剔：他在東京看日本人的演出，痛斥「戲劇上的構成俗不可耐」，想著「這種水準的演出，在臺灣也能做得到」；回到臺灣後，看到臺灣人在豐原大舞臺的演出，也恥笑：「好像兒童的學習成果發表會。」這樣自視甚高的呂赫若，不只私下讚許《阿里山》，更主動向《興南新聞》投稿，公開評論。他稱[9]

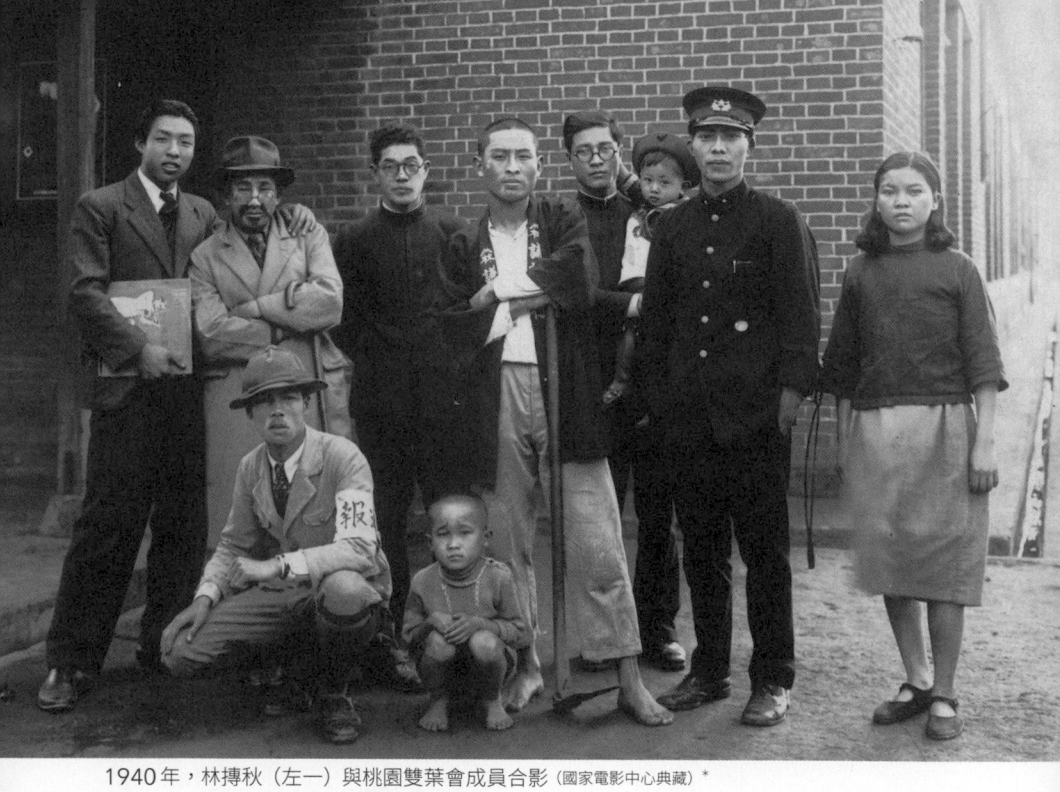

1940年，林摶秋（左一）與桃園雙葉會成員合影（國家電影中心典藏）*

讚簡國賢的劇本「臺詞技巧簡潔、使用語言優美，還能把劇中人物性格描寫與心理狀態，確確實實地表現出來」，更推崇本戲之所以如此令人感動，關鍵在於這位二十三歲的林摶秋「非常出色地醞釀出『戲劇高潮』」的導演技術。「果然是新宿紅磨坊的導演部門出身，在導演很多，卻沒有導演技術的臺灣，但願林君能努力奮鬥不輟」，相惜之情可見一斑。10

同樣激賞林摶秋的，還有臺灣演劇協會的主事者松居桃樓。出身戲劇世家，曾任松竹影業文藝部顧問的松居桃樓，看完《阿里山》後，即邀請劇組在臺灣總督將出席的「臺灣文化獎之夜」演出。演出後，林摶秋就與東寶影業取消赴滿洲的拍片行程，決定留在臺灣，加入臺灣演劇協會，回饋家鄉。11

在那「父母無聲勢，生子學做戲」的年代，好不容易培養一位獨子念到大學畢業後竟去做

厚生演劇的「文化仙」

戲，讓一心渴望林摶秋能接掌家中礦業的父親氣炸了。回到臺灣幾個月後，失望的卻不只有他父親，就連林摶秋本人都對自己的工作內容感到不滿——原先以為能將所學貢獻給臺灣戲劇，沒想到實際做的，卻是替政府審查臺灣人的創作思想。愈想愈不對勁的林摶秋，不到半年就決定辭職不幹了。[12]

留在臺灣，有失也有得。因為《阿里山》的緣故，林摶秋被來看戲的呂赫若帶進人稱「文化仙仔」的朋友圈，成天泡在劇運老將王井泉開的臺菜餐館山水亭裡頭。這幾位對本島文化充滿理想的山水亭文友，以方頭大臉的「大哥班長」[13]張文環為首，在一九四一年創辦《臺灣文學》雜誌，繼承臺灣新文學運動的寫實主義路線，與日本人西川滿的雜誌《文藝臺灣》分庭抗禮。雜誌由律師陳逸松出資，封面和內頁插圖則由臺陽美術協會李石樵、楊三郎、李梅樹等臺灣藝術家設計。[14]一九四三年，這群「文化仙」又因不滿皇民精神的「國民演劇」出現，決定承繼臺灣一九二〇年代張維賢等新劇運動前輩的改革種子，成立「厚生演劇研究會」，要創建本島新文化。[15]

「唯有將現實理想化、理想現實化，才會出現

《閹雞》第一幕劇照（石婉舜提供）

感人的戲劇。」[16] 厚生演劇研究會的成員們曾經寫下，他們就像是「一步步前進的牛」，視戲劇為對生活的創造，心無旁騖地在藝術這條道路上前進。對他們而言，藝術這條道路，表面上華麗，實際走踏卻須如履薄冰。但是既然「有志於樹立新文化」，就將「以戲劇探求在這個時代中真摯地生存的方法。」[17] 時任厚生編導部主任的林摶秋就說：「只要活著就要奮戰到底，因為我們有著舞臺這等壯麗的死所呀。」[18]

一九四三年九月二日，厚生演劇研究會將張文環的小說〈閹雞〉改編成舞臺劇，在永樂座首演。舞臺劇更改小說原著的主題與結構，故事從一九一九年五月，一間以店內木刻閹雞裝飾聞名的中藥房說起，藥房鄭姓老闆垂涎鎮上一塊做為火車站預定地的土地，因而積極為兒子阿勇與地主林家女兒月里談親。林家同樣覬覦藥房的潛在商機，遂在藥房換土地的利益條件下，議定阿勇與月里的婚事。下

半場，地主林家因經營藥房而得勢，藥房鄭家卻因鐵路計畫生變而沒落，被迫住進簡陋農舍，昔日那隻木刻閹雞只能收到桌下。眼見公公積鬱成疾，月里本想回到現由娘家經營的藥房為公公取藥，卻遭到父兄嘲諷拒絕，失望而歸。公婆相繼離世後，月里眼見丈夫阿勇軟弱無能，自己不得不變得更加堅強。頹喪的阿勇，最後因為聽到窗外農夫唱著臺灣民謠〈六月田水〉充滿活力的歌聲，備受鼓舞，在月里陪伴下，誓言將堅強振作。[19]

《閹雞》演的，配樂呂泉生曾說，「是臺灣人的悲哀，是臺灣人對生活的無奈。」何謂臺灣人的悲哀？林摶秋就覺得，「咱臺灣人就親像有錢人家的查某嫺（婢女），穿的是綾羅綢緞，吃的是山珍海味，但就是不能有自己的主見」，因此他編導《閹雞》這齣戲，就是期待臺灣人「什麼時候才能像農夫的女兒，就像月里最後那樣，有自己一塊小小的土地，今天想種芋頭就來種芋頭，明天想種番薯就來種番薯」，雖然物質環境不那麼好，但總能有自主決定生活的機會。「給來看戲的觀眾知道以前的人是怎樣生活，而咱的祖先曾經那麼樣打拚。」[20]

出資者陳逸松則回顧，這齣戲的發想過程，起初是討論「如何把日本總督府要使臺灣人忘記自己是臺灣人的政策予以諷刺」。最後，《閹雞》呈現的，是「臺灣人古老的音樂的世界，臺灣人舊來的服裝，古怪青藍的臺灣色彩，落後但保留著好處的臺灣習慣」。陳逸松認為，「這些都是日本人掩目不敢正視的幻象，同時也是現代臺灣人知識分子雖在心底不讚美，但就偏偏都要給日本人看看聽聽，使其反省殖民地政策之愚〔蠢〕的東西。」厚生演劇研究會在一九四三年九月除《閹雞》外，也演出同由林摶秋編導的《高砂館》、《地熱》和《從山上看街市的燈火》等戲碼。不過，厚生的文化行動，

在戰事吃緊，殖民當局大力限縮創作空間的情況下，同樣被迫於首演結束後暫時止步。[21]

天猶未光：二二八前夕的臺語戲劇

一九四五年，戰爭終了，政權更迭。林摶秋等人重聚山水亭，興奮地聽著律師陳逸松從中國帶回的「國歌」唱片，由呂泉生一句一句教唱。市街上四處皆聞爆竹聲，飄滿燒香味，響起胡琴、銅鑼和大鼓奏出的臺灣音樂，這種終於脫離殖民的氛圍，令人直呼：「這或許是臺灣有史以來最幸福的年代。」[22]

臺語戲劇也陸續重現。一九四五年九月，王育德在臺南為學生聯盟慶祝「光復紀念日」活動，編導戲劇《新生之朝》。劇本以一養女暗喻臺灣命運，寫她先遭養父母欺負，被帶回親生父母家以後，卻過起自由放縱、自甘墮落甚至害病的生活，諷刺時下臺灣社會。一九四六年元旦，曾經就讀日本大學戲劇相關科系的辛奇，也與陳學遠和經營臺灣劇場（後更名為臺灣戲院、中國戲院等）的張武曲等人，在臺北籌組「臺灣藝術劇社」，演出穿插有日文歌曲的臺語歌舞劇《街頭的鞋匠之戀》和另一國語獨幕劇。[24]

沒多久，昔日厚生演劇研究會成員也決定將臺語戲劇的製作能量開枝散葉拓展出去：山水亭老闆王井泉和林摶秋在一九四六年成立「人人演劇研究會」；一九四三年那齣《阿里山》的編劇簡國賢，好友張文環、王井泉等「文化仙」亦為顧問。宋非我日治時期曾榮獲新劇祭最佳演技獎，戰後主持廣播劇《土地公遊臺灣》，藉土地公走遍全臺灣見聞，控訴也跟演員宋非我籌組「聖烽演劇研究會」，

各地貪官惡行和百姓們從希望到失望的困苦慘狀，獲得熱烈迴響。[25] 簡國賢和宋非我也來找辛奇，並發表宣言：「在這個高貴成了卑鄙，陳舊變作新潮，所有事物價值的顛倒變化如怒濤般渦旋的時刻，想必兄弟姐妹們要開闢這個混沌現實的激昂之心是越來越堅定了吧。在此當頭，我們深感演劇也必須承擔某種任務不可，於是召集一些年輕朋友，組成『聖烽演劇研究會』。」對於幾位「文化仙」前輩的邀請，辛奇自然沒理由拒絕。[26]

聖烽二字，即表示劇團「要站在最前鋒，做臺灣的火把，照亮臺灣人的路。」[27]「走鋼索者的命運就是只可前進，不許後退。唯有前進的人，前方才有活路」，劇團在一九四六年五月成立時，曾有一份公開的日文宣言寫著：「在喪失理性的時代中，我們以在藝術中最具理性傾向的演劇做為立足點，摸索學習在這個時代該如何上進，如何生存下去。我們既無經濟能力，也沒有權力，唯有熱情而已。兄弟姐妹們啊，我們得要仰仗各位的誠摯指導和激勵了。我們的工作要開出美麗的花朵，結出美好的果實，就待各位施下美好的肥料了。」[28]

一九四六年六月，聖烽推出由簡國賢編劇、宋非我導演、辛奇（化名辛超喜）擔任舞臺監督的《壁》，宣傳詞寫著：「我們現在的社會，你要用什麼樣的眼光來看它──應該要用很尖銳的批判。」[29]《壁》在臺北中山堂的舞臺上，以一堵牆壁為界，一側是宋非我飾演的失業工人許乞食，另一側是矮仔財飾演的囤米奸商錢金利。劇末，許乞食貧病交迫，走投無路，毒死母親和孩子後服藥自殺。瀕死前，隔壁卻傳來奸商家中響起的華爾滋樂聲，許乞食搥牆控訴：「只有這一層壁的遮隔，情形是這樣不同。壁是這麼厚又這麼高，想打破這層壁，可惜我的拳頭太小，我的手太細。壁呀！為什麼這

層壁不能打破？壁呀！」最後以頭撞壁，吐血倒斃。[30]

聖烽緊接著再推出宋非我編導的諷刺喜劇《羅漢赴會》，描寫一群乞丐大鬧救濟單位宴請仕紳名媛商討該如何救濟貧民的偽善場合。因為《壁》與《羅漢赴會》的好評不斷，桃園青年們譽之為「發揮時代的理性」、「擁護人民的藝術」[31]，聖烽決定加演，經憲兵隊通過後，卻遭臺北市警局禁止。藝文圈大表不滿：「到底誰在負戲劇審查的責任？同時同地，憲、警的意思竟不一，又憲警是否有審查戲劇、操生殺之權，我們更是不解。」[32]

起初，《壁》的編劇簡國賢也邀請林摶秋來執導。但林摶秋看過劇本後，卻覺得「色彩強烈」。雖有人道主義，但「根本整齣是紅通通的，末了主角要死的時候血還噴得整堵牆面都是」，林摶秋便好心勸導：「這時候演出這部戲太危險了，先擱著比較好。」一九四六年八月，臺灣省行政長官公署公布《臺灣省劇團管理規則》，規定劇本都須先送審。審查時候，只因「戲裡面的臺灣兵，不是死就是傷，整齣戲太暗太悲傷」就遭查禁；但劇場檔期都敲好了，林摶秋遂臨時改演舊作《醫德》，並請辛奇共同導演舞臺劇《罪》。[34] 林摶秋大概沒料到，劇本審查的尺度遠比他所設想的還要嚴格。[33] 林摶秋自行編劇的《海南島》，描寫日治時期被日軍徵調到海南島的臺灣兵，戰後卻無人聞問，受盡歧視。

一九四六年雙十節，在臺南一中任教的王育德為學生編導《青年之路》，在臺南延平戲院首演後也遭關切。劇中一幕，舞臺左側一群從海南島返臺，曾受中國人虐待的臺灣士兵們進場，並痛斥…「什麼祖國？憑什麼說那是我們的祖國？」、「說什麼同胞！這難道是對待同胞的做法嗎？」；舞臺右側，

則是一群小學生們天真地唱著「臺灣今日慶昇平／仰首青天白日清」的〈歡迎歌〉登場，極其諷刺的對比，引起滿場喝采，王育德的檢察官哥哥王育霖也對他竟有這般戲劇才能感到佩服。但演出結束後，教育處旋即發函學校，要求檢討，王育德先是驚訝於當天滿場狂熱的觀眾中，竟也藏有會打小報告的爪牙；繼而心生恐懼，擔心事情一發不可收拾；後來又心生反彈，想著怎可屈從於政治壓力；最後仍在校長勸說下，決定酌修劇本，交差妥協。不過，王育德仍因此進了國民黨的黑名單。[35]

而一九四六年十二月，又有「實驗小劇團」搬演法國劇作家莫里哀的《守財奴》。實驗小劇團同時推出國語和臺語兩版本，臺語版是由辛奇（化名辛超甫）和來自福建的陳大禹（字居仁）自日文版劇本翻譯改編，並由陳大禹執導、臺籍演員演出。在一九四六年十二月的演出本事中，劇團介紹的《守財奴》，是一位固執自私的老人阿巴公，吝嗇成癖，唯錢是命，就連他的兒女們都因此痛苦無窮的故事。更誇張的是，風流的阿巴公後來竟愛上自己兒子的愛人，因而鬧出一系列荒謬的喜劇橋段。編導陳大禹將重點放在受磨折的青年身上：「廣泛性的失業潮浪、飢寒威脅著每一個不能自立的青年，他們面對著殘酷的事實，而豎不起自己的脊椎骨，委屈、忍辱一直突不破這道難關，他們輾轉在顯得可笑的情勢下，呼喚著生存的慾望。」非常特別的是，時任警備總部參謀長的柯遠芬也在專刊中稱讚，說這是「當前極具意義的一齣好戲，在目前利慾薰心，大家爭著發財的時候，實在有出演此戲的價值，尤其希望發財的人們多看。」沒想到，在演出結束後不到三個月，影響臺灣歷史甚鉅的二二八事件就要發生。[36]

戲劇史視角的重構二二八

一九四七年二月二六日晚上，簡國賢特別為一群大學生從桃園北上，因為他們正計劃演出由他和張淵福共同編寫的劇本《趙梯》（tiō-thui，與臺語有照打、討打之意的「著推」諧音）。但二十七日晚間七點半，引爆二二八事件的緝菸血案在臺北爆發，消息當天晚上就傳回桃園。簡國賢回到桃園鎮上時，廟口早已人山人海。有青年跳上戲臺，批評政府無能腐敗，高呼「打倒貪官汙吏」，簡國賢也決定與妻子投身抗爭行動。而《趙梯》的另一編劇張淵福也記得，事件爆發後沒幾天，他本來在臺北騎著腳踏車依約要為學生們看排。一到北門口，只見城內開出一輛軍用卡車，狂衝下車的軍人們，也沒說一句話，直接用機關槍掃射人群，他嚇得趕緊跳趴地上才逃過一劫。這一幕也讓張淵福心生恐懼，趕緊將那諷刺腐敗官僚的《趙梯》劇本全數銷毀。[38]

當事件從「緝菸血案」擴大成「武裝軍警掃射民眾」，民間組織扮演的角色，也就從與政府協調的折衝者，轉變成提出政治訴求的改革者。當中同樣有文化人的身影：三月五日上午，與辛奇共同組織臺灣藝術劇社的張武曲和陳學遠，就與蔣渭水之弟蔣渭川成立「臺灣省自治青年同盟」，提出「建設高度自治，完成新中國的模範省」、「迅速實施省長及縣市長民選，確立建國基礎」、「發揮臺胞優秀守法精神，為促進民主政治的先鋒」、「把握國內及世界新文化，貢獻民族及人類」等綱領。同一日下午，二二八事件處理委員會發布組織大綱，宣布處委會將以「團結全省人民，改革政治及處理二二八事件」為宗旨，並提出後續擴充成為〈三十二條處理大綱暨十項要求〉的〈八項政治根本改革方案〉，訴求包含追求臺灣自治、保障基本人權及確立合理制度。背後關鍵人物，正是「文化仙」律師

陳逸松。[39]

沒想到，三月八日，來自福州的兩營憲兵部隊抵達基隆港，就此展開大規模的武力綏靖與「清鄉」……或強行逮捕，或逕自「密裁」，甚至以遊街示眾、公開槍決、曝屍恫嚇的封建做法殘殺臺籍菁英。會發生如此悲劇，在「清鄉」會議中妄稱「寧可枉殺九十九個，只要殺死一個真的就可以」的警備總部參謀長柯遠芬自然難辭其咎。王育德在他檢察官哥哥王育霖被逮捕槍決後，就從香港輾轉逃亡日本保命；張武曲被冠以內亂罪嫌遭到通緝，國民黨臺灣省黨部更因此拒絕支付先前接管其臺灣劇場而遭判的賠償金，沒多久張武曲即病逝家中；宋非我也因為執導《壁》和《羅漢赴會》等「鼓動無產階級鬥爭，並以驅逐臺灣政府機關與建立赤色政權為中心」的劇作遭逮捕，雖因查無犯罪事實獲保釋出獄，卻又因不堪騷擾而離開臺灣，先流亡日本，再轉赴中國。[40]

戰後蓬勃的臺語戲劇也因此一度暫停。直到二二八事件結束半年後，實驗小劇團後續才又在一九四七年九月推出陳大禹執導、曹禺編劇的戲劇《原野》，一樣有國語和臺語兩組演出。默默捐助劇團營運的山水亭老闆王井泉，看完戲後不由得感慨：「這是臺灣文化再生的呼喚，由於這次演出，我們又生發了無限的希望，因為所謂文化交流，絕不是把自己任人沖洗的解釋，我們必須要有說明自己存在的機會。」[41]

陳大禹更在一九四七年十一月一日推出自行編導的四幕喜劇《香蕉香》，並請來辛奇（化名辛超甫）擔任設計，希望藉這齣戲，讓觀眾「思考與反省『二二八』事件的前因後果」，希望表示「真正仇恨的是腐敗的政治，而不是人與人之間的關係」。劇情說明寫著光復時候，對外省同胞而言，「臺

灣總以明媚的風光招待落荒的心情」。但是故事主角陳明心來到臺灣後，卻感到「本省人和外省人之間，有著一種心的隔閡，情感失調的現象，這實在是復興建設最大的阻礙。」對此，他想「獻出自己而化成溝通的橋梁」，但「事實的演成，已經不是幾個中間者所能協調的，一切的決定，還必須建立在一個可以望見安定和繁榮的新轉變上。」但是他不懂，他只是傻直地喊著：「為什麼我們不能把阿山與阿海變成彼此間最親熱的稱呼呢？」沒想到，這樣的戲碼在演出現場，軍方甚至派出三輛卡車，士兵然吵得不可開交，所有人都在指責這齣戲劇哪裡有問題。為免滋事，本省籍與外省籍觀眾依們帶著機關槍，團團包圍中山堂。臺北市長游彌堅接到消息後，就以「具煽動性，加深本省與內地同胞間的隔膜，增加彼此仇恨」為由禁演本戲。辛奇不得不坐上漁船逃離臺灣避風頭，實驗小劇團也因此解散。[42]

其後，一九四八年秋冬之際，在省立師範學院（今臺灣師範大學）的校園內，也有先前受王育德啟發的嘉義朴子人蔡德本，組織臺語戲劇社，將曹禺名作《日出》改編成《天未亮》，不只在校園演出，也回到朴子榮昌戲院和嘉義中山堂搬演，更獲得《台灣新生報》副刊主編歌雷的支持，舉辦座談，討論臺語的書寫與表現方式。蔡德本自述，臺語實在是「受盡虐待的語言」，他成立臺語戲劇社的宗旨，正是要「研究那些佚失的字句，提高語言的格調，進而發揚臺灣文化。」戲劇社成員涂炳榔並直言，臺語話劇是一種「更貼近人民的戲劇」，是更能夠通向工農勞動者的一種「鄉土藝術」的實踐。雖然臺語戲劇社代表的「話劇熱」，後來也在一九四九年師範學院和臺灣大學發生「四六事件」後迅速退燒，但《天未亮》的演出，已是「政治新劇」在二二八事件後仍有延續的重要案例。[43]

至於林搏秋，二二八的動盪，讓他決定聽從父親的要求，接下林家在三峽的謙記商行大豹炭鑛

事務所，暫時告別文化圈。與他相熟的友人，例如「臺灣第一才子」呂赫若和編劇簡國賢，皆因投身

共產黨遭緝捕：前者死於山上，後者被判死刑，兩人都在三十七歲英年早逝。一段令人玩味的故事

是，簡國賢生前曾流亡到三峽圳仔頭基地，因與共產黨省工委一干弟兄山窮水盡。一段令人玩味的故事

地富商勒索鉅款。簡國賢預備勒索的對象，正是接下大豹炭鑛的林搏秋。他寫了封信，便動腦筋要向當

了子彈，要求林搏秋支持他們的行動。只是最後，此計畫始終未曾施行，簡國賢就因行蹤曝光離開

了圳仔頭基地，直到一九五四年在臺中被捕。對此，林搏秋後來在接受日本人專訪時也表示，他因

為與簡國賢的淵源陷入了大麻煩：「當時受到蔣介石的特務威脅，幸好我父親相當有名，所以有人為

我多方奔走，幫了我不少忙，要不然一個弄不好，我也會被政府槍決吧！」44

昔日曾有「島都文化界梁山泊」之稱的山水亭，在一九五五年也因為「文化仙」四散和時代環境

的衝擊，由王井泉宣告落幕。一如畫家林之助歌詠山水亭的詩作：在「又窄又陋的半樓」內，「曾蠢

動過臺灣文藝復興的氣流／有喜氣洋洋的景象」，到了最後，卻只留下「訴不盡的哀愁」。45

麥子不死：從文化劇到臺語片

出版過詩集《荊棘之道》，論者多以為在戰後就已沉寂的詩人王白淵，其實也在一九五七年為臺

語電影的發展撰寫過專文。對於臺語登上大銀幕的重要，王白淵認為：「過去的演戲及電影，除了歌

仔戲及新劇以外，沒有以臺語表現者，如今臺語竟在銀幕上能表現出來，和慣用臺語的觀眾相見面，

左二陳大禹、右一辛奇（國家電影中心典藏）

臺語電影的第一波高峰在一九五〇年代末

這亦是臺語片應負的一個使命。」[47]

過臺語片來回復臺語本來的面目與其藝術性，我們希望能透作的優秀藝術品普遍於世之故。禁止使用臺語所致，另一原因是日據時代全，講得漂漂亮亮，其一部分原因是大多數對自己慣用的臺語，很少有人能講得完言是生活感情最直接的表現，但是本省人的絕尖端的事業了。」王白淵更進一步強調：「語有企業性及藝術性的電影，在本省已成為一種絕大多數的本省人「精神上的飢餓」，「此種富術部門。」王白淵也指出，只有臺語片可供給在本省文化界而論，是一個很富有將來性的藝「以本省演員，本省語言所表現的臺語片，

鄉下人非常非常高興，這是語言的魅力。」[46]語片後，嘆曰『皇帝會講臺灣話了』，使這個這是非常有魅力的一回事，一個鄉下人看了臺

興起後，日本殖民統治時期的新劇運動伏流也就再次湧現。從中國避難回臺的辛奇，不只協助鐘聲劇團編寫臺語片劇本《雨夜花》，也曾在一九五八年將《閹雞》改編成臺語片《恨命莫怨天》。宣傳詞寫著：「不怕片比片，只怕你不看臺語片！」林摶秋還玩笑問辛奇怎麼偷改他劇本，辛奇就「追本溯源」打趣地回：我改編的不是你的劇作，而是張文環的小說！[48]

而編寫《趙梯》的張淵福，日治時期曾以劇本《月夜之碼頭》榮獲臺灣演劇協會最佳劇本獎，戰後也成為臺語影壇的王牌編劇。據他自述，巔峰時期一週就能拼出兩本劇本，創作總量絕對超過上百本。就連一九二〇年代即活躍於劇場界的「臺灣新劇第一人」張維賢，一九五八年也與音樂家呂泉生合作，在他攝影師弟弟張才提供底片下，拍攝「一部最具藝術良心的臺語片」，片名原本或許是想向臺灣人第一部自製劇情片致敬，也取名叫作《誰之過》，後來則改作《一念之差》。[49]

「我們對臺語片的好壞不無道義上的責任，希望我文化界對臺語片有更加一層的關心和協助。」以此自我期許的，是曾經在一九三〇年執導臺語戲劇《暗地》，並在日本殖民統治時期發起「臺中一中罷課事件」的張深切。他在二二八事件後曾隱居南投半年，期間著有《孔子哲學評論》等書。一九五六年，張深切專程北上拜會「文化仙」律師陳逸松，盼能「協力改造臺灣電影界」。陳逸松記得，當天碰面，張深切「談起臺灣話電影的事，他的熱心非常動人。他說臺灣話語的電影近來很多人亂拍一場，毫無文藝價值，敗風壞俗，表示臺灣人的無智殘忍，確是臺灣文化人不可置之不問。」[50]

在二二八事件經歷過一段政治磨難的陳逸松，一九五〇年代也曾看過幾部臺語片：「其中有一片是描寫一個中了狀元的無情郎，對其前來找他的糟糠之妻施與非人道的虐待，特別是把其舌根剪斷

使其口血滴滴，哀慘之狀不忍卒睹，傷害觀眾之優美情感莫此為大，而該作片家為當時有名的人物，得意揚揚，賺錢為目的，不顧其他。」經查，陳逸松批評的，應是何基明一九五七年推出的《蘇文達薄情報》，但他真正不滿的對象，從其回憶錄看來，應是特指那位「作片家」，辜顯榮之子辜京生──

「大家都說臺灣人很愛看，我卻很討厭也很憤慨，心想拍那種戲會讓全世界說臺灣人真殘忍，真沒文化。」[51]

陳逸松在日治時期不滿於西川滿出版的《文藝臺灣》，就協助張文環主編《臺灣文學》；看不慣日本人的國民演劇《赤道》，就資助厚生劇團推出《閹雞》。到了戰後，眼見親日辜家公子盡是投資「下地獄割舌頭、妻妾勾心鬥角之類的低俗故事」，陳逸松就有意製作一部有文化又有趣味性的臺語片，「叫人家不哭、不流淚、不殘忍，而能夠捧腹大笑的。」陳逸松決定與他眼中足以「代表臺中所謂『文化城』的思想人物」張深切，以及時任華南銀行董事長的劉啟光、曾任臺灣省政府民政廳主祕的林快青等人共組「藝林電影公司」，推出由張深切擔任編導的臺語喜劇片《邱罔舍》。[52]

其實張深切在戰後完成的第一部電影劇本，名為《霧社櫻花遍地紅》，講的也是霧社事件。作家巫永福也曾勸他第一部電影先拍觀眾熟悉的「陳三五娘」，其他題材就等賺了錢再說。[53] 但是他們仍決定在一九五七年首先推出改編自民間故事的《邱罔舍》，並請到何基明擔任顧問。電影因笑料帶有深刻諷刺、高雅幽默，榮獲臺語片影展故事特別獎，但票房表現卻不如預期。林搏秋看過《邱罔舍》後，覺得是導演把細節「交代得太工夫、太囉嗦」。陳逸松則自述，「《邱罔舍》確確實實不會令人感覺殘忍無情，不會使人誤會臺灣人是這樣非文化的民族，我們的目的在這一點是成功了。但經營上

「台藝」標誌

稻埕首席設計師」美譽的美術顧問黃捷陞表示，這標誌正是「希望台藝的攝影機時刻不停地轉動」。[55]

而台藝的電影片頭，更以臺灣第一高峰玉山為象徵，黃捷陞自言意義有二：一是創業維艱如登山，「登山探險的精神，也象徵台藝的精神，經過一段艱苦過程後，進入巔峰狀態」；再者，穩坐臺灣正中央的玉山，巍巍然為群山之冠，既可雄視太平洋，亦可遠望中國，「象徵著台藝的製片作風：穩重而不守舊；台藝的出品堪稱臺語片的王牌，以玉山代表台藝，這不是再適當不過了嗎？」[56]

高度超過三九五〇公尺的玉山，日治時期即因高度勝過日本最高峰富士山，成為抱有臺灣認同者的精神指標和民族象徵：從臺灣文化協會〈臺灣自治歌〉的那句歌詞「玉山崇高蓋扶桑」、藝術家陳澄波的《玉山遠眺》及其遺作《玉山積雪》，到台藝影業社以玉山為象徵的電影片頭，皆有其政治意涵。而一九五八年建起全臺規模最大製片廠的林摶秋，影業之名即是「玉峯」。

是失敗了，人也四散去了。」不過，張深切等人以為「不應把這綜合藝術的電影事業，只讓歌仔戲班和改良戲班去經營」，因此「妄想要改革臺語片，使臺語片納入電影的軌道」的心聲，確實引起迴響。

戰後曾經與辛奇成立臺灣青年文化協會的陳學遠，後來也成立「台藝」影業社，以「提高臺語片水準，轉移社會風氣以及提倡高尚的娛樂」為目標。一九五七年推出的創業作，即是榮獲臺語片影展最佳攝影獎的《心酸酸》。台藝的標誌，乍看像是一臺攝影機，細看即是「台藝」二字。素有「大[54]

玉峯影業與湖山製片廠

其實最一開始，林摶秋並沒有打算將青春奉獻給臺語片。促成林摶秋在戰後投身影壇的關鍵，是一次被韓國人「剾洗」的經驗。挖苦他的，是一位與他同一年考進日本東寶的朴姓友人。這位朴先生隨著韓國使節團來到臺灣，特別找林摶秋，想順道見識臺灣的舞蹈和電影。「這叫芭蕾舞？這是小孩子的學藝會吧。」「你讀導演，你看得懂嗎？剪接那樣接對嗎？」面對心直口快的朴先生，林摶秋聽了只能摸摸鼻子說：「片又不是我接的，跟我又沒關係。」沒想到林摶秋反遭朴姓友人斥責：「你要以為是你父母供你到日本讀書，讓你有機會學電影的，是臺灣人給你這個機會的。難得臺灣人栽培讓你懂電影，你也應該出來為臺灣人服務才對。假使我今天沒來找你看電影，難道你連臺灣電影長什麼樣都不知道？」[57]

被韓國友人這樣刺激，林摶秋心底一陣鬱悶，去向曾任臺灣省政府民政廳長的前輩楊肇嘉取暖，竟也得到差不多的答案。「人家批評得也沒錯啊，」楊肇嘉對林摶秋說，「你既然懂電影，就應該要傳授出去。不要說你自己懂就好，然後眼睜睜地任由它無法發達，這樣的話真的就不好哦……」楊肇嘉不只幫腔，更幫忙找資金，開口便要他時任彰化銀行總經理的女婿吳金川投資林摶秋三百萬。曾因協助呂赫若而身陷囹圄的辜顏碧霞也有意出資。[58]

「製片廠是製造夢的工廠。電影是文化的代表，也是教育的力量，況且其大眾性勝於任何大眾娛樂，影響極大。」在一九五八年的《教育與文化週刊》上，一篇以林摶秋的岳父邱木掛名作者的文章，寫下他們投資成立玉峯影業、興建湖山製片廠的夢想：「為要實現我個人的夢，同時也要實現大家的

花瓜來加菜，一餐席開始四到五桌。九點整開始上課，在興建攝影棚時期，眾人還得每天從山下擔二十個磚頭上山。用過午餐後，下午、晚上再繼續上課。師資全是一時之選：林摶秋教表演、身兼顧問的張文環教文學、呂泉生教聲樂，師承日本現代舞之父石井漠的李彩娥教跳舞，更請郭芝苑指導樂隊並替電影配樂，另有化妝、交際舞和電影概論等課程。[62]

每當有人問起林摶秋，怎麼不藉此豐厚資源拍攝國語電影時，他只回答：「我拍電影是要讓鄉下種田種得很辛苦的阿伯、阿嬸看，看國語他們也看不懂，當然是拍臺語片。再說，國語我自己也不通。」林摶秋對於臺灣本土文化的堅持，從公司名稱和標誌設計也可見一斑。「玉峯」，取自「玉山之峯」，與「台藝」影業一樣，代表追尋理想的本土精神。更有趣的是，玉峯影業的英文名，用的是臺語發音的 Giok Hong，而非國語發音的 Yu Feng；相較之下，何基明的華興則是以 Hua Shing 標識，更曾在電影本事旁附注國語讀音的注音符號。[63]

玉峯影業的創立，可以說是昔日「文化仙」在二二八事件後的東山再起。張文環曾撰文期許臺語影壇的文化使命：「製片者應該考慮到臺灣在世界文化界所站的位置和所負的使命，由此我們可以知道我們臺灣應該持有哪種道德觀，於此，我們須知觀眾所要求的東西，同時也會知道必須提高臺灣的文化水準和社會道德。」正是這種圖謀臺灣文化向上，與世界並駕齊驅，不願媚俗，但同時追求讓藝術面向大眾的理念，引領眾人重整再出發。只是底片和電影器材託人從香港進口過程曠日費時，為了不讓眾人閒著，林摶秋決定先導演一齣「Operetta」——古裝臺語歷史歌劇《鳳儀亭（貂蟬）》，做為攝影棚落成的開幕典禮首演。[64]

《鳳儀亭》演出一景
（國家電影中心典藏）
小林（吳東如）飾演
呂布、李玉芬飾演貂蟬

以 Giok Hong 為英文的玉峯影業，《五月十三傷心夜》畫面（國家電影中心典藏）

「這無疑是臺灣文藝復興的好兆頭。」張文環在《鳳儀亭》的本事中寫道：

「藝術文化，是培養客觀性批判力最好的方法，能客觀地批判自己，這才是人的完成，才算做了真正的善人。」在《鳳儀亭》中，貂蟬聽命王允，離間董卓和呂布後自刎的戲碼，對張文環而言，就是在藉劇中角色的內心兩難，刺激眾人反思：「自己個人的修養，在乎批判自己，所以自己本身無論如何總得認識自己民族傳統的文化，臺灣的文藝復興，其必要性，亦在於此。」林摶秋更將這一齣臺語歌劇定位成「我中華民族」的現代式改良「國劇」。65

時任臺北市長的黃啟瑞，來到湖山製片廠看過上午李彩娥舞蹈研究所的學員呈現和下午《鳳儀亭》演出後，力邀玉峯眾人再到臺北永樂戲院（即昔日曾演出《閹雞》的永樂座）加演《鳳儀亭》。沒想到，一九五八年十月，《鳳儀亭》上演之際，卻正好與香港邵氏的彩色電影《貂蟬》撞期。玉峯的臺語歌劇《鳳儀亭》，不只由郭芝苑指揮的樂隊現場配樂，全劇三幕八場，場景幾無重複，戲服也全數新製，相當用心。即便對手只是一齣舞臺劇，香港邵氏對玉峯也絲毫不敢輕敵，從東南亞調集十二支拷貝，擴大上映和宣傳規模，免得已砸重金拍攝的彩色國語電影《貂蟬》，票房會被玉峯這齣臺語歌劇《鳳儀亭》所代表的「臺灣文藝復興」潮流給沖垮。66

壯志未酬的玉峯影業

好不容易，同樣趁著《底片押稅進口辦法》的機會，藉香港影業進口的電影底片終於抵臺，林搏秋決定首先推出賴耀培編劇的諷刺喜劇臺語片《阿三哥出馬》：「用新奇的手法畫一幅人生的沉浮圖」，「希望對臺灣的電影界，貢獻我們小小的力量，跟各位先進共同來發展電影藝術。」

沒想到，《阿三哥出馬》竟遭新聞局電檢處百般刁難。電影從一九五七年七月第一次送審，拖到一九五九年才終於獲准上映。電影內容在描寫原任師公的男主角張三，中了愛國獎券後，竟妄想競選市議員，過程中笑話百出，最終人財兩空。林搏秋回想起這部創業作，「實在有夠可憐，檢三四遍攏不過，被人剪得爛糊糊」。光是片名就被刁難有「親印」嫌疑，當年臺灣與印度交惡，電檢處就罵：「片名取作阿三哥，就是印度阿三的意思。」這令林搏秋頗無奈：「確實不是那個意思，我們臺灣人沒人在說印度阿三，那是只有你們外省說國語的才有這種說法。」[67]

導演　林博秋

編劇　賴耀培

《阿三哥出馬》劇照
（國家電影中心典藏）

被刁難的不只有片名。最慘烈的，莫過於片中原本是安排阿三哥競選「和平市」議員。「和平」兩字，在那時局也不巧犯忌。只因為中國共產黨宣稱要以「和平攻勢」來「和平解放臺灣」，蔣介石直斥「和平」是種「謊言」，所以只要片中出現「和平」字樣的片段，就一律被電檢處視同「親匪」，要全部剪掉。林搏秋大感不滿：「我女兒讀師範大學就在和平東路，我的事務所也在和平街上，和平這詞本身又沒什麼壞意思，大家不都愛好和平嗎？」但「不行就是不行」，慘遭硬剪。林搏秋只好把片中所有的「和平」片段，全部花錢改作「延平」重拍才能交差。就連電影出現乞丐也不准，只因為「臺灣不能給人壞印象」。好不容易上映後，還因為男主角張三是師公的設定，「減低道士之聲譽」，被道教會投訴到警備總司令部檢舉，最後必須調回重檢。68

林搏秋甚至懷疑，是當初「打對臺」的香港邵氏去關說國民黨政府，要求國民黨政府特別修理玉峯，因為「玉峯倒了他（邵氏）才能安心」。林搏秋還補充，像玉峯出身的女演員，有三、四位特別漂亮的，後來也被邵氏以五千元美金的高薪挖去香港，但去到香港也沒真的拍戲，只是冰起來領乾薪。林搏秋感嘆：「彼時陣，臺灣民營就這間玉峯最有規模，有關係的人用各種方法向你施加壓力也不能說沒有。」69

原本拍臺語片只是想「爭一口氣」，沒想到出師未捷，創業之作竟被剪得面目全非。從此，林搏秋拍片變得謹慎，只能夠拍「透明無色」的電影，因為「那時候國民黨絕不准你有『色』，你如果拍紅的，共產的，有三條老命也不夠死；如果拍黑的，那時候流行，但流氓崇拜主義不能拍；黃色的也不能拍；就只能拍透明的，就手巾拿來哭不停那種的」，而且偏偏「哭得越凶越有人要看，要不然

就是做那種『空空肖肖』的戲。」雖然遭受敵視，甚至被貼上「帶有思想色彩」的紅色標籤，林摶秋仍不由得替替臺語影人抱不平，感慨他們受限劇本難以發揮：「實在說，臺語片的俳優（演員）真有那麼差嗎？」70

即便對電影檢查和觀眾口味感到灰心，林摶秋還是堅持電影「要大眾化才對」。林摶秋對觀眾的尊重，從他寫過的一篇報紙投書就能感受得出。他說他當年這樣寫道：「請觀賞臺灣電影吧！雖然臺灣電影還很青澀，但沒有比這個更便宜的電影了。付個三元五十錢，就能對導演從頭批評到腳、對演員的演技批評到體無完膚，沒有比這個更便宜的電影了，所以請盡情觀賞吧！同時，你的自尊心——或者說尊嚴，也會跟著提高的喔！」71

林摶秋也點評日本導演大島渚等人在一九六〇年代的新浪潮電影：「依我在看，這樣的電影敢有好？他們的電影我看起來沒戲肉、沒場面，實在說，看不太懂。「電影不就要做一個讓人能感動的，就是我剛才說的要大眾化。」72所幸，玉峯的第二部作品，改編自張文環短篇小說〈藝旦之家〉的《嘆烟花》，上映後叫好又叫座。電影分做上下兩集，不只捧紅女主角張美瑤，更實現張文環的期待，擔負起引領文化向上又能兼及大眾性的文化使命。只可惜影片已經佚失。

素有「寶島玉女」美譽的張美瑤，也繼續領銜主演玉峯一九六〇年推出的第三部作品《錯戀》。電影自日本作家竹田敏彥一九三九年的小說《淚的責任》，以及一九四〇年松竹拍攝的小說同名電影改編，劇本原名《一粒母心萬點情》，又稱《一馬兩鞍》。《錯戀》在一九六〇年首映後，也在一九六六年重新剪接，以更通俗的片名《丈夫的祕密》重映，國家電影中心現藏有此版本拷貝。

《嘆烟花》女主角張美瑤（國家電影中心典藏）

片中張美瑤飾演的女主角麗雲，是因為命運捉弄而難以脫身酒場的煙花女，獨自撫養著她與初戀情人的孩子愛松。電影開始，麗雲巧遇昔日女中同窗秋薇，意外發現入贅到秋薇家為婿的秋薇丈夫，竟是她另一位軟弱的舊情人守義。秋薇苦於不孕，守義則誤以為愛松是他與麗雲的孩子。昔日同窗與舊情人重逢，不只展開一場錯綜複雜的愛戀關係，更論及婚姻中的個人如何處理自身和對方歷史的課題。[73]

這種「苦情女」與「無能男」的組合，是文藝臺語片的經典套路。學者王君琦就強調臺語片裡面的女性角色，除了悲情以外，更常有「女人何苦為難女人」的「善讓」美德和女性情誼，具有推動敘事前進的潛能。學者沈曉茵也指出，就像是《錯戀》當中，麗雲後來懷了守義的孩子，解開僵局者，也是守義

《嘆烟花》下雨
場景工作照
（國家電影中心典藏）

的太太秋薇。秋薇決定收養麗雲腹中的孩子，並視如己出，不顧長輩嘲笑「小老婆的兒子竟當長子」，並強調「林家的財產是我的，誰有權力來計較」，終於闖出一條眾人皆能幸福的路——「林家有後，秋薇仍舊是太太，守義成

為心存感激又愧疚的入贅丈夫，麗雲成為『肚子借人生子』的女性友人。」影評人張亦絢對此安排更精準指出：「林摶秋對女人掌權顯然毫無怨念，對母親『養大於生』的肯定，也是一代知識分子走出封建的文明渴望。」電影結局，麗雲與女性同事帶著愛松，竟然還在圓通寺碰上改邪歸正的初戀情人。孩子與生父重新團聚，成為臺語片中罕見的大團圓。74

《錯戀》更因精確且耐人回味的影像細節，晚近備受影評和研究者重視，躋身華語電影兩百大之列，獲譽為「臺語片的傑作，臺灣影片的珍品」。75 最受討論的，是片中一顆長達三十三秒的「固定景深長拍」鏡頭：前景兩個流氓坐在車內靠在椅上翹起二郎腿。從另一側車窗看去，麗雲及友人自遠而近、自小而大地奔近。麗雲彎下身，靠在車窗，懇求兩位流氓：孩子生病，能否改日再見？後景有抱著愛松的幫傭，中景則有男性路人走過，看著眼前這場好戲。流氓們拒絕，車子載著麗雲開走後，觀眾才發現，原來鏡頭內還藏有左鄰右舍孩童們的觀望。麗雲備受他人眼光指點的委屈，也就無言地「形象化」出來。76

之所以能完成這麼一顆饒富細節的鏡頭，除了林摶秋的場面調度功力外，也有賴玉峯攝影設備

病生子孩小……起不對，生先王

《錯戀》經典的固定景深長拍鏡頭（國家電影中心典藏）

的進步。林摶秋透過美國西電公司的香港區經理，率先進口臺灣第一臺德國製的三十五釐米 Arriflex IIA 攝影機，以及美國 Bell & Howell 的 Eyemo 71 QM 攝影機，全套配備，才有辦法在《錯戀》拍出三十三秒的「長拍」鏡頭。此外，其他精采的運鏡調度，也奠基於玉峯相關器材和移動車軌道的一應俱全。同一時期，何基明也剛從日本進口新藝綜合體（Cinema Scope）寬銀幕電影的製作設備回到華興，搶在一九五九年，由弟弟何錢明擔任導演，推出臺灣第一部新藝綜合體寬銀幕喜劇電影《無膽英雄》。[77]

當林摶秋準備和導演白克合作玉峯的第四部作品《桃花夜馬》時，林摶秋更出資贊助張美瑤到臺北的威廉英文補習班學英文，甚至計劃要派她赴日，與日本日活影業當紅大明星石原裕次郎等人合作拍片，要將張美瑤打造成為臺灣第一位跨越華語語系的國際巨星。[78] 然而，無論是林摶秋的玉峯，或是何基明的華興，兩人的遠大前程，卻都在一九六〇年代幻滅。

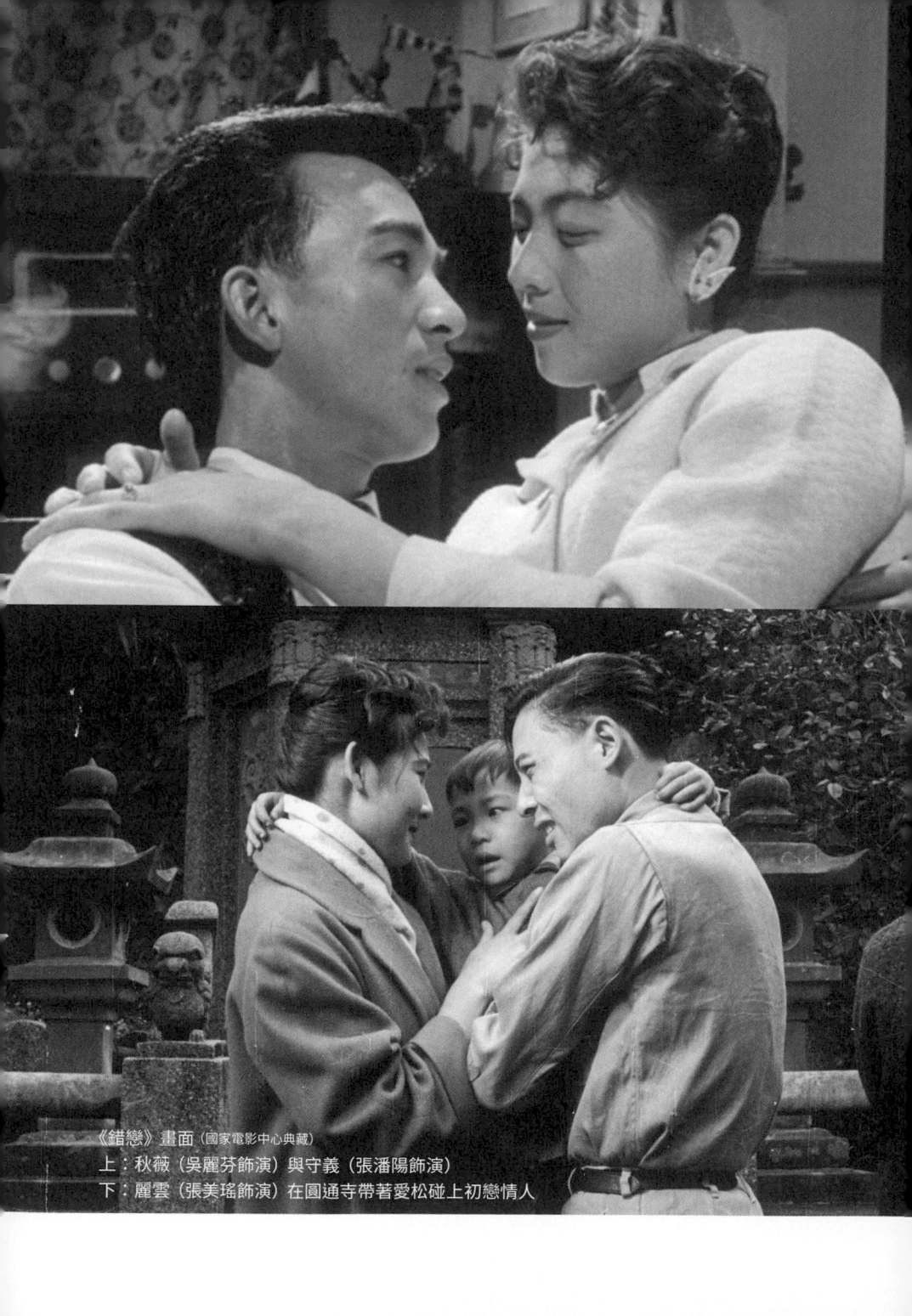

《錯戀》畫面（國家電影中心典藏）
上：秋薇（吳麗芬飾演）與守義（張潘陽飾演）
下：麗雲（張美瑤飾演）在圓通寺帶著愛松碰上初戀情人

理想幻滅的臺語電影夢

臺語片第一波高峰的頹勢，出現在一九五九年，到一九六〇和一九六一年則更顯嚴峻。先前因教育部影輔會的支持和《底片押稅進口辦法》的「漏洞」，臺語片在一九五七和一九五八年的年產量都分別有六十部以上。然而，這個數字到一九五九年就跌了三成，剩下四十餘部。一九六〇和一九六一年，更只剩下二十餘部。既有解釋多將臺語影壇這波製片潮衰頹，歸因於個人或個別企業的經營不善。[79] 但若拉高視角，俯瞰結構面，我們會發現，除了個體的倒閉，總體制度環境的惡化，可能更是導致臺語影壇在一九六〇年代一度走向低潮的關鍵。

原因外，總統制度環境的惡化，可能更是導致臺語影壇在一九六〇年代一度走向低潮的關鍵。

教育部影輔會的裁撤，正是一大主因。一九五八年七月，行政院長俞鴻鈞下臺，閣揆一職改由副總統陳誠兼任。同年十月，陳誠不顧總統蔣介石反對，以曾任北大校長的梅貽琦，取代原本較親「CC派」**的教育部長張其昀──張重視電影宣傳，並在臺語片政策上，主張以輔導取代禁止。同年十一月，行政院下令裁撤影輔會，並將電影輔導業務，從教育部移交到新聞局電影檢查處。新聞局電檢處為同時辦理檢查與輔導工作，提出組織改組需擴增人力預算的修法要求。[80]

然而，以CC派為大宗的立法院卻與國民黨中央不同調：CC派立委電影輔導事業續由教育部辦理，但行政院和國民黨中央卻堅持移交。因此，占據立法院席次優勢的CC派立委，決定阻撓新聞局請增人力及預算的組織法修法之路。改組願景無法如願，新聞局電檢處就只能在不增加人力預算的前提下接手業務，可想而知，最後實際情形就是只能維持原檢查任務，新移入的輔導業務則多遭擱置。[81]

原先教育部影輔會時期不分語言別的「國產影片」相關輔導措施，移交到新聞局電檢處後，「國產」二字都被改為「國語」，對於臺語影業的輔導即被取消⋯如《國產影片獎勵辦法》在一九五八年被改成《獎勵國語影片辦法》，新聞局長沈劍虹更在一九六一年指示要替該政策籌辦頒獎典禮，此即「金馬獎」的由來。當香港影業一九六〇年再次向國民黨請求協助，召開的「輔導港臺影業貸款製片辦法草案」研討會，最後也將相關辦法名稱定為《輔導攝製國語電影片貸款辦法》，同樣將臺語片排除在適用範圍以外。82

至於關鍵的《底片押稅進口辦法》，根據研究者鄭玩香查找到的檔案，一九五九年，在國民黨主掌文化事業的中央第四組總幹事屠義方曾表示，臺語片在以往教育部時期因為押片制度得以發展，輔導工作移新聞局辦理後，「臺語輔導即告中輟」，並且應對臺語片進行嚴格審查。83 可見，國民黨也清楚臺語片是因《底片押稅進口辦法》才能迅速成長，便修正該法，使得臺語影業再也無法藉此進口免稅底片，成為影響臺語影壇製片環境的最關鍵因素。少了免稅優惠以後，製片成本直接提升，投資臺語片不再是那麼容易就能回本的事。更嚴重的是，失去這個進口底片的合法管道後，就連要去哪裡找底片，都成為臺灣電影從業人員的一大難題。

攝影師林贊庭記得他在一九六一年拍臺語片的時候，「開拍前一日，老闆先交給筆者一千呎裝的柯達Plus-X黑白底片共兩千呎，以便分成六卷，供攝影機使用，並強調臺北缺貨買不到底片，但已經託人尋找採購。」後來，「製片交給攝影師的第二批底片是柯達Background-X底片，裝底片的鐵盒外表也已生鏽，顯示這批底片應該已經過期。筆者雖不滿意卻只能勉強使用。」沒想到最後，「製片又送

來 Agfa NP-20、Rollei、Gevaert Gevapan 等三種不同廠牌的底片」，幸虧林贊庭手上有一本《美國攝影師手冊》，才能查出各家底片的感光度，判斷各牌底片的適用時機。林贊庭的回顧，生動地表達臺語影業在一九六〇年代初面臨「底片荒」的左支右絀，由此，我們也不難想像臺語影業只能無奈減產的困境。[84]

做為臺語影壇兩大龍頭的玉峯和華興，在臺語影壇這波低潮中也無法倖免。一九六〇年，玉峯的第四部作品《桃花夜馬》還沒拍完，林摶秋便決定停拍，宣告將暫停營運，無奈遣散所有師資和學員。玉峯編劇辛文亭決定在外自立門戶，執導臺語電影《生母奪親子》；有人去重慶南路開書店，慨嘆師生最終竟在一夕之間流離失所；有的女學員學了一身表演技藝卻失去舞臺，只能去舞廳當舞女陪酒；[85]原是茶葉工廠童工的張美瑤，電影夢因而幻滅，從聞名全臺灣的女明星，一夕之間又掉落回埔里鄉下做裁縫。張美瑤自述，在那段期間，她從過往對明星頭銜的熱愛，一下子轉變為極度憎惡。[86]

何摶明的華興製片廠，也在一九六〇年代遭遇嚴重困境。何摶明的女兒何淑娟還記得，華興的全盛時期，員工多到過年做甜糕得用支木槳來攪拌，誰能想到最後卻賠得連祖產都拍賣掉了。何基明只能在一九六一年宣告華興倒閉，將職員相繼解散，製片廠也讓渡給親戚改做紙廠。深受父親電影夢影響的何淑娟，原本還考上國立藝專編導科，沒想到讀到一半卻連學費都快繳不起，在朋友支持下才辛苦將學業完成。畢業後本想拍電影，但迫於生計，只能在家人介紹下改到學校教書。[87]

「公司倒了，整個經濟都有問題，家庭生活是很困難的。債主臨門，真的是好苦好苦的日子過下來的。」何淑娟回憶起那段時光，每天看著何基明失落的神情，很替她爸爸傷心悲哀：「我奶奶很生氣，

《龍山寺之戀》畫面，戽斗與莊雪芳（國家電影中心典藏）

說他什麼工作都不去找，還是想盡辦法想要突破拍電影那種困境，可是再怎麼樣，還是沒辦法，所以我奶奶真的是很氣，她就罵：『生活都沒辦法了，還是這麼堅持。』可是我一想到我爸爸那個樣子，那個神情，我真的是好難過。這是他一生以來的夢想啊！他年輕時就去日本學電影，他就是堅持這個夢想，想要把它做好，但是就是沒辦法，到最後就是很失落。」[88]

當臺語影壇兩大製片廠相繼歇業後，許多影人只能另謀出路，等待機會再出發。自玉峯離開的張美瑤和李玉芬，也在玉峯編劇老師辛文亭、賴耀培等人介紹下，來到一九六一年剛成立的國華廣告。國華廣告一時之間，幾乎成為第二個玉峯。同樣來到國華的，還有出身華興的歐威，以及曾經任職於地方戲劇協進會的導演辛奇和製片戴傳李。張美瑤在國華除了擔任臺語播音員外，也兼拍平面廣告，其後便因

擔任鑽石牌鞋油的日曆模特兒，被臺製廠長龍芳相中。龍芳三顧茅廬，張美瑤終於答應再次從影，

擔綱彩色國語片《吳鳳》的女主角，重回影壇。[89]

與林摶秋沒能合作拍完《桃花夜馬》的白克，後來在一九六二年與新加坡影后莊雪芳合作，執導

一部象徵本省外省大和解的國臺語雙聲道電影《龍山寺之戀》。電影亦符合國民黨政府一九五七年的

政策指示：「在題材上必須強調本省同胞與外省同胞之間可以互相合作無間。」《龍山寺之戀》電影片

頭，是演員屍斗在臺北艋舺龍山寺前，以一口流利的臺語順口溜「養精神，顧元氣」，叫賣「回春妙

藥大雄丸」，沒想到生意後來竟全被隔壁攤莊雪芳飾演的「外省婆仔」的歌聲搶走了。劇情不斷在化

解本省家庭對於外省民眾的憎惡之情，強調不能因省籍厭惡他人。白克也在結尾安排屍斗和莊雪芳

合唱臺灣民謠〈丟丟銅仔〉來賣藥，象徵從此不分省籍的「大和解」。莊雪芳以本片在臺灣、香港、

星馬、泰國和菲律賓等地，隨片登臺超過十七個月。昔日曾為玉峯學員的龍松也因本片獲得香港邵

氏青睞，改名凌雲，赴港發展。然而，導演白克卻在電影上映該年因涉及政治案件被國民黨政府逮捕，

一九六四年二月二十二日清晨遭到槍決，成為白色恐怖受難者。[90]

＊＊＊

回首這段電影路，林摶秋曾表示：「這段路，就是等待咱臺灣人自己懂得拍電影就好，養成咱臺

灣人自己會曉作臺灣電影，我的任務就到這裡……」面對曾遭受電影檢查刻意刁難，他也感嘆：「電

影不是那麼簡單可以拍的，終歸是政治因素的緣故。」這一條臺灣文化人從新劇到臺語片的道路，不只展現出一股追求臺灣文藝復興的文化理想，也反映臺灣影劇與政治的關聯。只可惜，許多臺語電影人的理想，只能被迫在一九六〇年代初期暫時畫下休止符。91

這群「文化仙」過去面對企圖磨滅臺灣認同的殖民政權，選擇以戲劇演出「展演臺灣」，不只不想被日本人看輕，更懷著要將臺灣文化貢獻予世界的遠大理想。二戰結束之後，本來以為能歡天喜地地慶祝「光復」，碰上的卻是二二八事件的政治浩劫和另一個推行「國語」的殖民政權。即便如此，這一群「文化仙」戰後仍願意在中華民族的國族框架下，藉由電影藝術，追求一場本土文化向上的臺灣文藝復興理想。而且，臺灣文化從不是次一等的「本省文化」或「地方文化」，正如同臺語歌劇就是「國劇」，臺灣文化就該是能代表中華民國的「國家文化」。

抱持這一股理想的臺灣文化人，卻碰上此一時期只渴望「反共抗俄」並進行權力鬥爭的國民黨政府。對此，臺語影人雖然也曾經在國民黨政府為求反共，籠絡香港影人的制度縫隙下，找到得以進口底片、自主發展的空間，甚至能從美援對公營片廠的技術支持間接受益，自一九五六年到一九五九年，「借」來一段臺語影壇為期近四年的首波高峰。

只可惜，臺語影業的生存空間很快就在電影主管機關更迭後受阻。主事者先是從教育部影輔會與新聞局電檢處的「雙頭馬車」，變成只剩新聞局電檢處的「有檢無輔」；輔導原則也從「國產」電影不分語言一律平等，變成獨厚於「國語」的差別待遇。此一更迭背後，反映的是國民黨內部CC派與陳誠之間的權力鬥爭：從親CC派的教育部長張其昀遭撤換，到CC派為首的立法院拒絕配合電檢

處改組修法皆然，臺語影人成為國民黨內部這次派系鬥爭下最無辜的犧牲者。臺語片從《薛平貴與王寶釧》掀起的第一波高峰也因此暫告中止，結束了臺灣電影本能走向產業化的曙光。

＊　林摶秋導演相關圖像皆取自開放博物館國家電影中心典藏，原始提供者為林摶秋之子林嘉義先生。若有疑義，請洽春山出版詢問。

＊＊　中央俱樂部（Central Club）簡稱「CC」，為一九二七年八月蔣介石第一次下野時，指示負責黨務工作的陳果夫等人成立，是中國國民黨主要派系。因此也有一說是CC派名稱來自雙陳（Chen）陳果夫、陳立夫兄弟的英文姓氏縮寫。以上參見陳翠蓮，《重構二二八》（臺北：衛城，二〇一七），頁一六二。

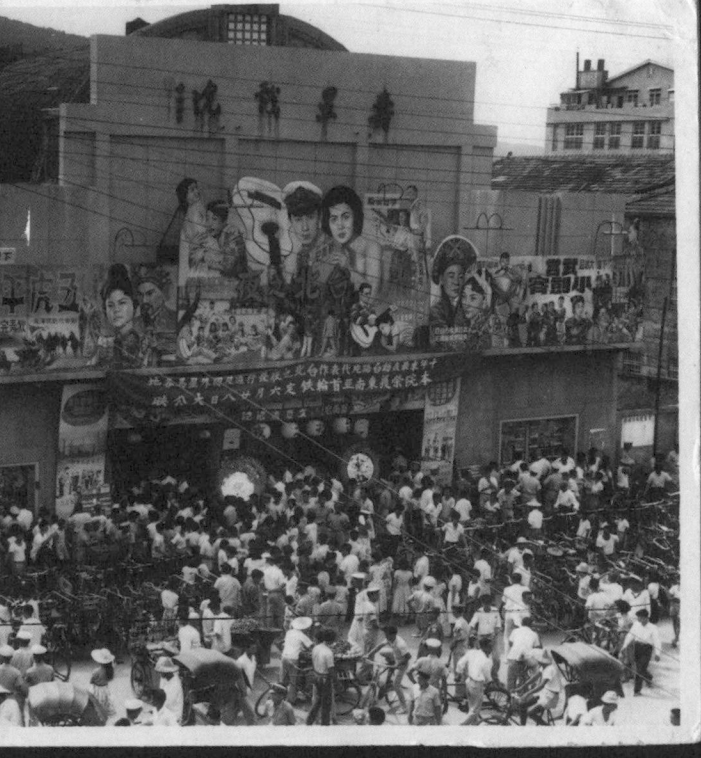

臺語片的復甦之路

郭南宏執導、
文夏主演
《臺北之夜》上映盛況
〔國家電影中心典藏〕

「中影今後製片的路線，除了國語影片外，將大量拍攝臺語片。」時間來到一九六二年，中影新任董事長蔡孟堅登報公開招募臺語片劇本，並表示：「日本影片百分之九十的市場是在本國，我們為何不把主要的市場擺在臺灣？在臺灣，有百分之八十以上的人是講臺語的。國產影片如果能夠從鄉土題材方面著手，打擊外國影片的力量也較大，並可以藉『毋必毋固』的語言宣傳，使政府與民間更打成一片。」與中影並列臺灣二大公營片廠的臺製廠也在同年宣布：「從五月起開始大量生產臺語片，每兩部同時開拍，採官商合作方式，今年計劃先拍四部。」[1]

前面我們才看到臺語電影年產量從原本的六十餘部，在一九五九年到一九六一年驟減，最低潮時期只剩二十餘部。一九六〇年的一篇報導甚至以「崩潰邊緣」來形容臺灣和香港兩地的國產影業：「臺灣大部分影人，有的改行演戲，有的改行做歌星，甚至做跑街；香港影人則替日片配音。這種情形照這樣發展下去，影人們真是活不下去了。」[2]

明明才剛陷入低潮的臺語影壇，年產量卻又在一九六二年一口氣飆升至破百部。究竟是什麼機制影響了臺語片的製片能量？一種常見的說法，是早先臺語片生產過剩，內容多粗製濫造，以致觀眾失去信心，進而導致市場衰頹；後來的回升，不過是市場供需調節後的自然結果。另有一種說法，是因為一九五九年八月七日臺灣中南部出現空前大水災，災情嚴重，才連帶衝擊到臺語片市場及製片能量。[3]這兩種說法都無法說明臺語影壇為何從一九六二年以後，反而能夠穩定有上百部年產量出品。如果只是市場供需調節下的自然結果，為什麼製片數量反而會遠高於第一波波高峰呢？

這一章，我們將重新討論臺語影壇在一九五九年陷入低潮，卻又能在一九六二年重振旗鼓的故

事。不景氣歸不景氣，有志之士們仍勉力開拓臺語片的技術邊界，第一部全部由臺灣人自行攝製的十六釐米和三十五釐米彩色劇情片正是出現在這段期間。他們是如何辦到的？關於第一部彩色臺語片的故事，就跟一九五六年首部「正宗臺語片」的故事一樣，可以從臺語影人與歌仔戲班的合作說起。

歌仔戲電影的彩色實驗

歌仔戲電影在臺語片的發展歷程中，始終扮演著重要角色。第一部臺語片，無論是一九五五年十六釐米的《六才子西廂記》或一九五六年三十五釐米的《薛平貴與王寶釧》，都是歌仔戲電影。臺灣第一部十六釐米彩色臺語電影，也是由麥寮拱樂社陳澄三在一九五八年執導的歌仔戲電影《金壺玉鯉》。[4]

雖然《六才子西廂記》即已使用彩色片段，陳澄三這次想挑戰的，是十六釐米但全片彩色的臺語片。關於彩色電影製作技術，陳澄三請到當年曾經參與《六才子西廂記》，後來也為他母親葬禮拍攝過十六釐米彩色紀錄片的攝影師連燕石。在臺中開設寶都照相材料行的連燕石，為了完成這部《金壺玉鯉》，特別請託他在臺中清泉崗機場的美軍顧問團友人，從香港買回十六釐米的 Bolex 攝影機、Ansco 彩色反轉片和全套沖洗藥水。這一次，連燕石不想再將底片寄出國，仰賴他國技術沖印。他要挑戰在臺灣自力完成一部十六釐米彩色片。[5]

因為彩色反轉片對於光源強度的要求較高，在燈光設備有限的情況下，必須仰賴日光拍攝。也因此，劇組每天拍到下午四點光線不足時就得收工。每天下午收工後，連燕石還得把自己關進暗房，

沖洗當天拍攝好的底片。連燕石甚至為此自行設計出一座五角形沖片槽，據他自述，「有時候沖完三、四卷片子，等到晾乾及收好片子，天已經亮了，就又要出發去攝影，完全沒時間休息。」[6]這樣的日子過了整整兩個月，《金壺玉鯉》終於殺青，並在一九五八年八月十四日正式上映。

《金壺玉鯉》的映演，是戲班現場演出穿插電影放映的「連鎖劇」形式，不過是以電影為主，戲班再串演幾段戲文。連燕石記得，《金壺玉鯉》演出時，他特地北上，看見人潮洶湧：沒有冷氣的戲院，觀眾人多到呼吸都有困難，還有人爬到窗戶上搶看。發現自己拍的電影吸引到那麼多觀眾，也獲得許多讚美，連燕石內心相當激動，直說這是他「這一生最感動的時刻」。[7]

有了《金壺玉鯉》的成功經驗，連燕石決定與家人合資，自己出任導演及攝影，並請來新南光歌劇團，籌拍下一部十六釐米彩色臺語電影《丁蘭廿四孝》。一九六〇年四月，《丁蘭廿四孝》上映，形式如同一般電影放映，未有戲班現場演出。整部作品已由國家電影中心完成數位修復，我們因此得以看見導演連燕石富有巧思，以書本翻頁形式介紹演職員的片頭設計。[8]

有趣的是，無論是《金壺玉鯉》或《丁蘭廿四孝》，用的明明是Ansco牌的彩色底片，在報紙上卻都是以「伊士曼彩色」宣傳，足見臺灣當年普遍對彩色底片的品牌類型未有特別認識。[9]不過，連燕石製作的這兩部十六釐米彩色電影，從攝影到沖印、剪接、配音、放映全是由國內團隊自行完成，代表臺語影壇已有能力自製十六釐米彩色臺語片，不僅意義非凡，更有重要的產業價值。

在低潮中前行的歌仔戲電影

在執導《丁蘭廿四孝》前，連燕石也曾經擔任過黑白歌仔戲電影《英台拜墓》的攝影師。一九五九，蔡秋林決定自立美都影業社，創業作《英台拜墓》即是搬演自著名戲曲故事「梁山伯與祝英台」。《英台拜墓》可以說是臺語片不景氣時期的亮眼異數：製片成本大約二十萬，一九五九年三月上映時，賣給電影院的價碼卻超過六十萬，是當年其他臺語時裝片的兩倍，從此帶起臺語影壇一股古裝片風潮。10香港來的梁哲夫導演，與小艷秋拍完臺灣第一部臺語武俠片《羅小虎與玉嬌龍》後，就與洪明雪、洪明秀姊妹合作《孟姜女哭倒萬里長城》和《唐伯虎點秋香》。蔡秋林也在美都繼續推出《陳世美》及《孟麗君脫靴》等古裝臺語片。

然而，對於臺語影壇而言，一九五九年其實是屋漏偏逢連夜雨的一年。對於臺語影壇稍友善的教育部影輔會在前一年甫遭裁撤，國民黨政府接著修正《底片押稅進口辦法》導致臺語片無法再搭便車享有底片免稅進口優惠，一九五九年八月，中南部又發生災情慘重的八七水災。有戲班成員記得，八月七日那天晚上，夜戲結束後，戲班原本一如往常地聊天吃點心。誰也沒想到，當天睡夢中，大水就衝破戲院木板門直接湧進。霎時間電燈熄滅，眾人還來不及將道具往高處搬，就得先趕緊爬上閣樓保命。後來那一整夜，「雨聲、風聲、浪聲、雷電閃光不斷，宛如置身海中孤島，最令人碎心裂膽是大水夾帶漂流物，不斷衝撞戲院磚牆，那聲音宛如鬼魅叩門、閻王催命……」11

這場水災帶走全臺灣六百多人的性命，受災居民估計超過三十萬人。因此，就有論者認為，正

是八七水災造成臺灣經濟衰退，帶來臺語影壇這一波自一九五九年至一九六一年的低潮，年產量由一九五八年八十餘部，在一九五九年只剩四十部不到，跌幅超過一半。但是研究者鄭玩香反駁，臺灣電影產業在一九五九年的總體票房收入，表現其實反倒高於一九五八年。因此，影響臺語片年產量下降的關鍵，應非這場天災的衝擊，而與官方在電影輔導和檢查政策上的緊縮與轉向更為相關。12

持續在臺語影壇一九五九年這一波低潮中匍匐前行的，是根植於臺灣民間的歌仔戲班。美都蔡秋林就與另外三位在當年並稱臺語影壇「四大金剛」的製片，台聯賴國材、天華周天素及大來鄭錦洲合資，請來導演李泉溪和編劇洪信德，將臺中霧峰的廢棄戲院整建為製片廠，以美都歌劇團和曾演出《丁蘭廿四孝》的新南光歌劇團為班底，輪流拍攝歌仔戲電影。為了節省拍攝上的開銷，他們以十天趕工拍完一部片的超高效率為目標，三十天殺青三部片後，再下個月，就在中影臺中廠完成沖印、剪接、配音等後製作業，兩個月內就能完成三部臺語片，徹底發揮產業群聚的功效。中影也以在臺中廠完成後製為條件，同意他們借調林贊庭等人擔任攝影師。摳的是，林贊庭等人借調期間不只要留職停薪，在外收入甚至還要給中影抽成。只是再怎麼算，都比在中影領死薪水有賺頭。13

此一時期的歌仔戲電影代表作，有美都杜慧玉領銜主演的《關東女俠》和新南光月春鶯主演的《女俠夜明珠》等「女俠系列」，也有其他傳統戲文，如一共四集的《薛丁山三請樊梨花》、《薛剛大鬧花燈》、《薛剛三祭鐵坵墳》、《樊梨花第四次下山》系列作，全是由李泉溪執導。出身雲林北港的李泉溪，過去曾跟著何基明一起拍《薛平貴與王寶釧》，在一九六〇到一九六二短短幾年間，就自力完成超過三十部電影。14作品於今看來也並不馬虎，電影《楊令婆脫殼》中，女主角月春鶯飾演楊令婆不只要

李泉溪導演（前排左一）於1960年代拍攝歌仔戲電影時期工作劇照，後排左四攝影師洪慶雲、左五攝影師林贊庭、右一攝影師廖萬文（國家電影中心典藏）

扮老，還要「脫殼」回青春容貌，甚至有一段慘遭毀容的戲碼，角色變化多端，道
具、布景都頗為講究，武打戲甚至做了一隻被砍斷的假手，呈現亡魂索命和鬼火來襲片段亦多有巧
思，絕非如部分論者形容的，那種架好攝影機就一鏡拍到底的「歌仔戲紀錄片」。

從舞臺到銀幕，電影表演對於戲班演員而言，也是一大考驗。一方面，攝影設備若用的是
Eyemo攝影機，每一顆鏡頭的拍攝長度有限，不到三十秒就得分鏡頭。「七字調」有時候唱不到一半
就得喊卡，怎麼保持情緒連貫能接戲，就是演員們必須下的苦功夫。[15] 改變不只如此，演員小明明更
記得，她原先演的都是小生，沒想到導演李泉溪和洪信德覺得她在鏡頭上太「幼秀」，如果繼續演小
生，哪位女角跟她搭上都會變得像在演媽媽，小明明只好改做小旦。「當家小生」一夕間竟變成「劇
團玉女」，小明明起先是百般不願意：演姐己不敢坐在紂王腿上，演何仙姑在天上飛也忍不住一直用
手遮臉，演《鍾馗嫁小妹》時被矮仔財偷親嘴巴，更氣得她狠狠踹了矮仔財一腳。但是在導演循循善
誘下，小明明的新路線深受好評，由她飾演姐己的《姜子牙下山》，最後一連拍了三集，票房也完勝
電影明星白蘭主演的《姐己敗紂王》。[16]

蔡秋林的美都，也在一九六〇年先後推出《牛郎織女天河會》及《八美圖》系列，之後甚至邀請
華興出身的何玉華，共同合作《目蓮救母》和《孫悟空出世》等歌仔戲電影。連續好幾部作品的賣座
成功，讓蔡秋林決定將美都歌劇團變成全臺灣第一個改為全職專營電影的歌仔戲戲班。原本在美都
影業社擔任發行的戴傳李，也因此累積一筆創業資金，在一九六一年另立永新影業社。

求新求變迎戰不景氣

戴傳李是臺語影壇的高學歷奇人。他是蔣渭水的外甥，白色恐怖受難者鍾浩東的小舅，一九四九年也曾經因為政治案件在綠島服刑二年。出獄後任職於地方戲劇協進會，結識時任協進會理事長的蔡秋林，就跟著他到美都負責電影發行。自立門戶後，第一位到永新找他合作的，是臺語影壇元老──《六才子西廂記》導演邵羅輝。[17]

邵羅輝想拍的，是由他自行編寫的桃太郎故事。邵羅輝已經先訓練好狼狗、猴子和一隻雞，只求戴傳李願意投資。起初，戴傳李擔心「桃太郎」的日本背景會慘遭電檢處修理，幾經掙扎後，仍決定以《桃太郎大戰鬼魔島》做為永新影業的開路先鋒。為了避免電影遭到禁演血本無歸，戴傳李想方設法規避電影檢查，首映不選管制最嚴的臺北，先在中南部偷偷上映。順利以中南部票房回收約二十萬的製作成本後，一九六一年八月才到臺北上映。果不其然，電影在臺北上映沒幾天就遭密告，幸好時任電檢處主任祕書的戚醒波，是戴傳李過去在協進會的上司，只有將被誣指為日本軍歌的童謠剪掉，片名改成《桃太郎伏匪記》就順利過關。永新的創業作「桃太郎」，最後賣座更勝美都《英台拜墓》，可以說是旗開得勝。[18]

邵羅輝接著想把漫畫家葉宏甲的作品《諸葛四郎》改編成臺語電影《雙雄大鬥雙假面》：由小生唐菁頭上綁兩個圓髻扮演的諸葛四郎，與康明飾演的真平，要從哭鐵面和笑鐵面手中，拯救何玉華和白蓉飾演的二位公主。對於《諸葛四郎》，我們的印象，可能多來自歌手羅大佑在《童年》唱的那句：「諸葛四郎與魔鬼黨，到底誰搶到那支寶劍」；於今仍有拷貝留存的《雙雄大鬥雙假面》，更能讓我們

唐菁飾演諸葛四郎，《雙雄大鬥雙假面》畫面（國家電影中心典藏）

《乞食與千金》嘴對嘴餵茶畫面（國家電影中心典藏）

看見臺語影壇和臺灣漫畫的豐富互動，不只有漫畫以臺語改編成影視作品，一九六○年也有臺語片

《寶島夜船》、《難忘鳳凰橋》等電影在上映後又有故事漫畫書出品。[19]

戴傳李與邵羅輝的合作，也吸引到拱樂社陳澄三加入。陳澄三計劃籌拍的，是由拱樂社知名戲

齣改編的《乞食與千金》和續集《劍龍小神俠》，力推拱樂社當年最出名的「囡仔班」天才童星小秀哖

（即許秀年）。《乞食與千金》在「吻禁」解除的一九六一年出品，不只報紙廣告以「描寫古代青年男

女戀情乎？性乎？」做宣傳，片尾更有一對對全部由女性演員飾演的男女角色「女女互吻」的畫面，

甚至出現大小姐叫對方嘴對嘴餵茶給她喝的求歡場景，徹底顛覆我們對一九六○年代戀愛關係的保

守想像。[20]

被迫外流的臺語影人

總體來說，一九五九年到一九六一年的臺語電影圈，由於產量大減，除部分戲班的歌仔戲演員，

以及極少數一線紅星，如華興出身的何玉華和玉峯出身的林龍松仍有舞臺可以發揮外，其他影人都面

臨到在臺灣沒片可拍，只能前進香港，才能繼續實現電影夢的困境。影星白蘭和白虹就在一九五九

相繼赴港，與洪明麗、夏琴心、游娟，以及林沖、矮仔財、戽斗等人成為香港影壇的臺灣代表。[21] 拍

片時候講的是跟過去一樣的福佬話，只是電影成果在臺灣叫臺語片，到了香港就換個名字叫廈語片。

為了規避戒嚴時期繁瑣的出國程序，白虹記得，當年她是經由大同影業鄭錦文的夫人安排，在

漁船上量了三天兩夜，才從臺灣偷渡到香港。上岸後，還得裝作自己是廈門人逃亡，才成功申請到

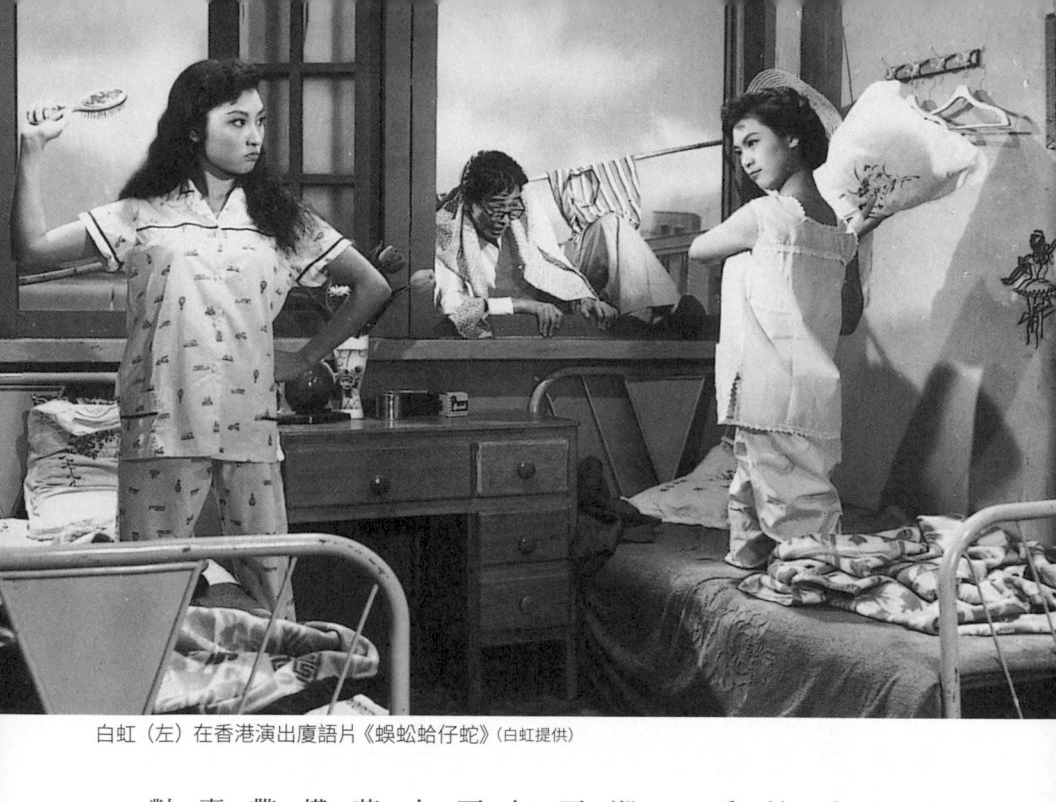

白虹（左）在香港演出廈語片《蜈蚣蛤仔蛇》（白虹提供）

身分證。白虹一九五九年在香港先拍了《歌場妖姬》與古裝片《楊乃武與小白菜》，又軋戲接拍《王先生到香港探親》、《鈔票滿天飛》、《心心相印》、《蜈蚣蛤仔蛇》和《兩傻艷福》等七部廈語電影，沒日沒夜地在香港各大製片廠和應酬場合間穿梭。[22]

一九五九年的香港影壇，製作廈語片仍是股熱潮。單單星馬地區，在一九五九年一年內就有將近一百部來自香港出品的福佬話電影上映，超過一九五三年至一九五七年這五年來的上映數量總和。引領東南亞這一波福佬話電影熱潮的，正是由〈望春風〉作詞人李臨秋一九五七年與香港影業合作的廈語電影《桃花鄉》，主題曲幕後主唱即臺灣歌星紀露霞。電影在橫跨臺灣、星馬和菲律賓的「福佬文化圈」相當賣座，帶動廈語時裝片的摩登潮流。此後也出現愈來愈多的臺港合製電影，一來能分擔成本，二來能開拓市場，對雙方而言皆屬利多。[23]

除臺灣資金外，一九五九年以後的香港廈語影

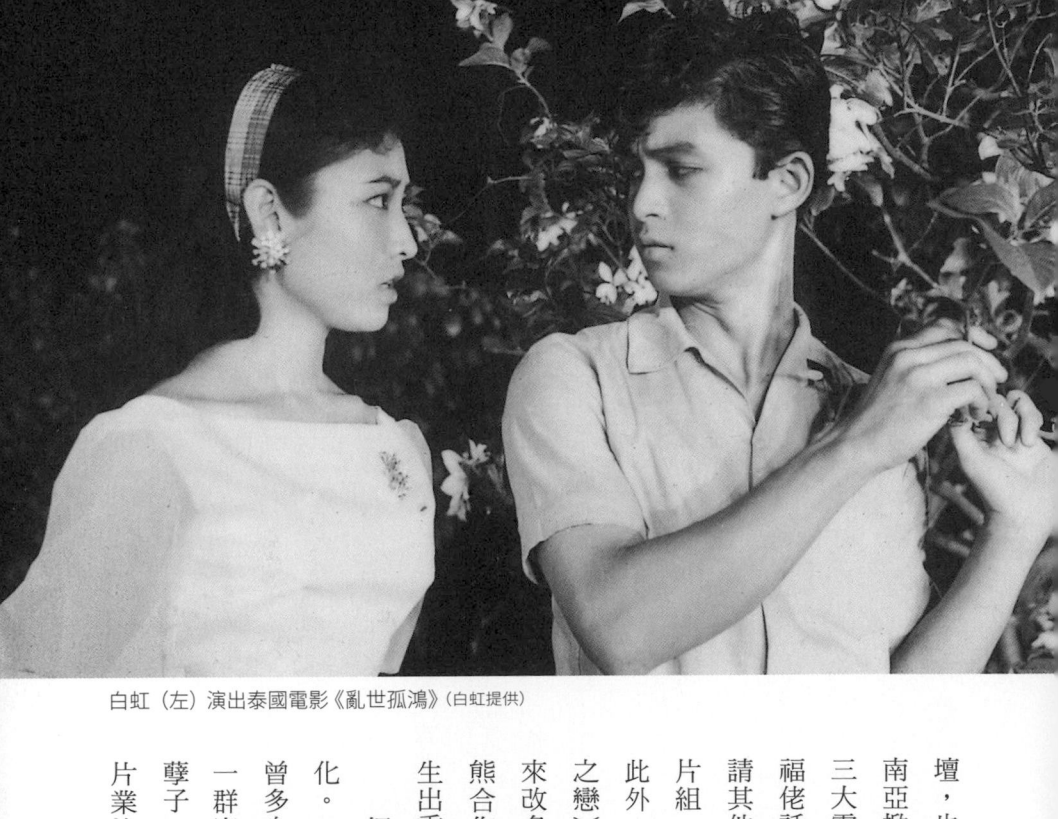

白虹（左）演出泰國電影《亂世孤鴻》（白虹提供）

壇，也有來自菲律賓和星馬地區的大筆游資，因為東
南亞掀起排華風潮而湧入香港。就連掌握星馬院線的
三大電影龍頭——邵氏、國泰和光藝，都有大舉拍攝
福佬話電影的計畫。三間影業都登報徵聘演員，並邀
請其他僑商共同合作，邵氏更在一九五九年成立廈語
片組，推出《王哥柳哥》和《廈門阿姐》等代表作。[24]
此外，也有愈來愈多廈語片明星自行創業，《龍山寺
之戀》女主角新加坡女星莊雪芳就自立莊氏影業；後
來改名凌波的童星小娟，其養母也與菲律賓華僑施維
熊合作成立華廈影業。[25] 凡此種種投資浪潮，終於催
生出香港在一九五九年的福佬話電影熱潮。

好景不常，這股熱潮很快地就在一九六〇年泡沫
化。一九六〇年，港九影劇事業自由總會主席胡晉康
曾多次召開記者會，請求國民黨政府輔導支持他們這
一群寄身海外但「一向心向中華民國政府」的「孤臣
孽子」，甚至還以「垂危邊緣，非救不生」形容香港製
片業慘狀，「寄望賢明的政府加以援手，正如飢餓的

孩子期待母乳一樣的重要和迫切。」26 許多來到香港的臺灣明星，前一年才剛剛簽下合約，這一年就

已無片可拍，只能擠在合租的低級公寓內，慨嘆自己「無限辛酸無從訴，悔不當初奔天堂。」27

幸運者如偷渡赴港的影星白虹，一九六〇年意外率上線，從香港去到泰國，演出十六釐米默片

《亂世孤鴻》，就這樣成為了首位登上泰國影壇的臺語片明星。28 一九六一年從泰國返臺後，導演張英

又正好找上門。曾以《小情人逃亡》榮獲一九五七年臺語片影展最佳導演「金馬獎」的張英，在這段

臺語片低潮時期仍持續開拓他的「兒童電影」：一是請來以歌曲〈孤女的願望〉聞名全臺的童星陳芬

蘭，演出主題曲同名電影；另一則開始製作專門給小朋友看的臺語電影，如一九六〇年上映的《虎姑

婆》。《虎姑婆》賣座成功後，張英登門造訪白虹邀請她演出的，是一部類似取向的「天然景禽獸裝臺

語童話故事片」，也就是今日被視為臺語片另類「經典」的《大俠梅花鹿》。於是，一如其他最終「夢醒」

的臺語女星同伴，一九五九年赴港的白虹，不到兩年，就從香港廈語影壇重新回到臺語片圈，求取機

會，繼續打拚。29

電影萬萬稅的沉重負擔

「臺灣之電影事業，在三年前興盛得很，大約有四、五十家之臺語製片廠商，三年後之今日已經

全滅。現時映片都由美國及日本輸入，每年需數千萬元美金外匯。為何製片事業在美國和日本都如

此發達，在臺灣則如此蕭條？」一九六一年，在臺灣省議會質詢臺上慷慨陳詞，替臺語片發聲的，

是出身高雄的省議員郭國基。在他看來，臺語影壇之所以蕭條，「原因當然與銷路有關，但最重要是

龍松與白虹，《大俠梅花鹿》劇照及畫面（上：白虹提供；下：國家電影中心典藏）

因為稅金太重所致。」[30]

根據一九六〇年《稅務旬刊》調查，此前要在臺灣上映一部國片，國家隨票徵收的稅捐，共計有娛樂稅、印花稅、防衛捐、大陸救災捐、勞軍救災捐，以及八七水災後新增的水災復興捐等項目。片商和戲院拆帳後，還需要另外繳交所得稅、營業稅和其他附徵的臨時課稅，林林總總近二十項。曾經有報導指出，如果是一張臺北市十元的電影票，拆帳後，戲院只得二．二八元、片商只得三．四二元，最大宗的竟然是政府稅捐，占四．三元，實在堪稱「電影萬萬『稅』」。[31]

為此，臺北市影片商業同業公會，一九六一年六月，就由常務理事國際聯邦影業代表沙榮峰領隊，與何玉華、游娟等臺語女星，赴臺中向全體省議員呼籲減稅。[32] 省議員郭國基就在質詢過程中強調，電影「並非惡性娛樂，為窮人唯一能享受得起的娛樂」，不能因為繁複稅捐，致使臺灣影片不能發達。郭國基也批評正研議修訂《筵席及娛樂稅法》的立法院，因為當年立法院擬將條文修成「國語片稅率最高不得超過百分之五十」，換言之，臺語片等非國語發音的國產電影，其娛樂稅稅率可能和其他外國電影一樣，被訂定在百分之五十以上。[33]

「立法院有這一批亡國大夫訂這種不合理的差別，破壞臺灣人民感情的立法，這可以說是一種挑撥離間之做法，叫本省人對政府作風抱不平的亡國奴做法。」郭國基更以大英帝國十八世紀對於美洲課徵茶稅，致使美國獨立來比喻。他認為，「這種小事一定要顧到本省人的感情，不要說本省人要看的戲、電影、歌仔戲就要課以重稅，這種事情極無理，這是亡國的立法。」他並強調：「今天要宣傳國語，有宣傳國語的方法，不應該忽視地方的民情、語言、風俗。訂立這種法律且違反了憲法，違

反了憲法第五條：中華民國各民族一律平等。第七條：中華民國人民無分男女、宗教、種族、階級、黨派在法律上一律平等。全世界哪有像中華民國這種娛樂稅法。」[34]

如此不公平的立法，後來在立法院審議過程中果然遭到嚴正抗議，甚至出現立法委員互摔水杯、茶水四濺的火爆場面，終於將娛樂稅稅率不得超過所售票價百分之五十的適用對象，從「國語片」放寬回「本國語言影片」。該法修正通過並於一九六二年二月三日公布後，省議會也就徵收細則進行審議。

本國語言影片的娛樂稅稅率，在省轄市（基隆、臺北、臺中、臺南、高雄）就從百分之六十降為百分之四十，在其他各地則從百分之三十降為百分之二十，並於一九六二年三月二十四日公布實行。[35]

然而，中央政府從一九六二年五月一日開始，又新增一項為期一年的「國防臨時特別捐」，稅額是娛樂稅稅額的一半。[36] 此舉等同於一張十元的電影票，修法前需徵收六元娛樂稅，修法後娛樂稅雖只四元，又需新增二元的特別捐，根本回到原先稅額標準。可見，「電影萬萬『稅』」始終是六〇年代電影業的常態現象，在一九六二年並未特別減輕，「稅捐太重」應該不是影響臺語片產量高低的關鍵原因。

底片解禁後的製片能量

那麼，回到本章最一開始的提問：臺語片年產量為何會在一九五九年陷入低潮，一九六二年卻又奇蹟似地飆升至破百部呢？一九六二年出品超過一百二十部的空前紀錄，幾乎已經是臺語片第一波高峰時期的兩倍年產量。可見，臺語影壇陷入低潮的原因，不太可能是先前臺語片生產過剩，或

者是一九五九年八七水災帶來的衝擊。因為這兩種論點，皆無法合理解釋臺語影壇為什麼是在一九六二年這個時間點大幅回溫，而且年產量遠勝從前。關於臺語影壇在一九六二年的重新復甦，相較於市場調節論，我認為，影響更大的關鍵，應該是底片進口限制的解禁。

戒嚴時期，國民黨政府一開始實施的是「計畫經濟」，限制貨品進口，目的在嚴格管制外匯。一般平民百姓想從國外進口一卷電影底片，得預先申請，並繳交高額進口稅額。關於進口稅，國民黨政府早年也將底片等電影器材視為奢侈品，課以百分之三十到百分之八十不等的高額稅捐，以達到「寓禁於徵」的目的。[37] 即便真能獲准進口底片，更麻煩的下一關，是要向臺灣銀行申請外匯（用新臺幣購買外幣），才能付款給國外出口商。臺灣早年外匯存底不多，動用外匯是一件大事，如果政府沒有多餘的外匯存底，就得靜候通知：一年半載不算稀奇，從此沒有下文，也不是罕見的事。申請外匯購買底片進口，更是幾乎十請九不准。[38] 正因如此，何基明一九五五年想拍《薛平貴與王寶釧》的時候，才發現市面上竟然買不到電影底片，只能拜託中影將快過期的庫存電影底片賣給他。

底片受限的困境，一直要到一九五七年《底片押稅進口辦法》出現，才有解套的空間。臺語影業只要藉與香港影業「合作拍攝」或受港方「委託拍攝」名義，就能輕鬆進口底片，還能享有免稅進口優惠，臺語片才因此有機會在一九五七到一九五九年開啟第一波高峰。當國民黨政府在一九五九年修改《底片押稅進口辦法》，將臺語片排除在該辦法適用範圍外以後，臺語影業就被迫回到五〇年代無處購買底片的困境，只能如同一九五五年的何基明，求之於「底片黑市」。

所謂的「底片黑市」，有的是從公營片廠流出，有的是國語影業在「申請押稅進口底片後，卻不

拍電影而在黑市上出售，使這二公司只花一個劇本的代價，就可賺數萬元底片售價差額的利益。」39

《聯合報》一九五九年的一篇報導就寫道：「臺灣攝製國片採購膠片器材，不僅因無外匯，不得不要求於黑市，而且手續繁什費時，零星採購既浪費時間金錢，大批購儲官營和民營公司都無此資力。」40

雖然「底片黑市」販賣的底片價格不菲，且門路探詢不易，不只提升製片門檻，也壓縮到其他環節的製作成本，但若沒有「底片黑市」，臺語影業甚至會買不到拍片必須的電影底片，因而無法開鏡。可見，底片進口的限制，確實箝制住臺語影壇的發展能量。

至於一九六二年臺語片突然產量大增的原因，其實也並非國民黨政府在電影政策有何調整或「開恩」，而是受益於國家總體經貿政策的改革——從「計畫經濟」轉向「市場經濟」。一九五八年，副總統陳誠兼任行政院長後，就開始與財政部長嚴家淦、外貿會主委尹仲容和美援會祕書長李國鼎等技術官僚，推動一系列外貿改革。41 其中，對製片業者影響最直接的，是外貿會在一九六一年五月公布實施的《代理商管理辦法》及同年八月修正的《進出口貿易商管理辦法》。因為這兩項辦法的制定和修正，新興貿易商和代理商才有了創業空間，例如一九六〇年代中期，陳成昕和陳成基兄弟合開的「大基」（靈感來自「大哥」與「成基」）貿易行，就成為一九六〇和七〇年代供應臺語影業攝製器材的重要來源。42

從現今財政部關務署所藏檔案也能看到，臺灣一九六二年的電影底片進口總量，從前一年的一萬三九九〇公斤，迅速翻倍至三萬七八七三公斤。43 值得注意的是，底片進口量增加的來源，除了美國、日本、西德等固定來源國以外，一九六二年開始，也多了加拿大、義大利、英國和法國等新的

底片進口來源國。一九六四年五月，外貿會更進一步將電影底片從「管制進口」改列為「准許進口」。

過程中，臺灣就出現更多電影底片代理商或貿易商：例如常見的美國柯達底片，此一時期多是經由香港總代理張陶然，從香港進口來臺；日本的富士底片則是直接由恆昶貿易公司負責臺灣代理；影人高仁河也在友人介紹下，開始代理進口英國的 Ilford 和比利時的 Gevaert 底片；此外，義大利的 Ferrania 底片由集元和永盛昌公司負責代理；西德的 Agfa 底片則由元太貿易行和泰立企業代理進口。因此，比起生產過剩、水災後市場調節等說法，外貿政策的改革，使得底片來源不再受限，應該更能解釋臺語電影何以在一九六二年「回升」至比一九五七年第一波高峰還要更高的年產量。[44]

重新復甦的臺語影壇

有了穩定的底片來源，蓄勢待發已久的臺語影壇，終於在一九六二年重起高峰。永新影業的製片戴傳李和導演邵羅輝，一九六二年六月推出由歌手洪一峰主演的《舊情綿綿》。是繼導演張英請來童星陳芬蘭主演《孤女的願望》後，臺語影壇另一部罕見的當紅歌星主演音樂電影。首映當天一早，搶著買票的人龍就從大觀戲院所在的西園路，一路綿延至和平西路上。大家都想趁著洪一峰「隨片登臺」的難得機會，一睹偶像的現場演唱風采。洪一峰也從《舊情綿綿》開始，後續又主演《何時再相逢》、《祝你幸福》、《無情之夢》和《歌星淚》等歌唱電影。[45]

《舊情綿綿》上映一週後，有另一部歌唱電影《臺北之夜》在高雄風光上映。導演郭南宏退伍後，請來文夏及四姊妹合唱團，想要將文夏打造成臺灣小林旭或臺灣石原裕次郎。電影都還沒殺青，發

白色敞篷車上的文夏及四姊妹合唱團，文夏流浪記第十集《再見臺北》片頭
收錄之第六集《文夏風雲兒》劇照（國家電影中心典藏）

行部門就已門庭若市。撒隆巴斯老闆免費替電影印製兩千張海報，想順便為自家藥品做宣傳；戲院老闆也來搶檔期，甚至已經談起續集的投資拍攝。電影上映後果然一票難求，光是在高雄的首映收入就足以回收成本，票房甚至遠勝同一檔期由三船敏郎主演的日本電影。那一年，文夏就常開著他從英國進口的那臺白色敞篷車，載著四姊妹合唱團，舉辦全省巡迴的隨片登臺演唱會，開創他後來十年十部電影的「文夏流浪記」系列。所謂的「南文夏，北洪一峰」，再度唱響了臺語影壇的時裝片市場。[46]

而真正壯大戴傳李永新影業的代表作，是一九六三年由邵羅輝導演，陳澄三麥寮拱樂社班底演出的古裝臺語片《流浪三兄妹》。劇中踏上尋母之路，努力習武以報殺父之仇的三兄妹，分別由拱樂社七歲的「天才童星」小秀哖、戴傳李五歲的女兒戴佩珊，以及《薛平貴與王寶釧》女主角吳碧玉三歲的女兒肉圓所飾演。邵羅輝當年見三人活潑可愛，「龍心大悅，用心導演。」一場小孩

《流浪三兄妹》上映盛況（國家電影中心典藏）

《流浪三兄妹》驚險吊橋畫面（國家電影中心典藏）

子差點從吊橋摔下來的戲，只為了幾顆鏡頭，劇組不只先在臺中找到吊橋，後來更不惜重金，搭出一座一模一樣的假吊橋，拍攝童星們從橋上摔下的危險畫面，將實景和搭景拍攝畫面交錯剪接。這個童星們「搏命演出」的片段，成為當年觀眾口耳相傳，爭相進電影院搶看的一大亮點。電影轟動全臺，就連日片發行商都不敢與《流浪三兄妹》打對臺，擔心影響票房。全片大約只三十五至三十八萬的製片成本，最終票房回收竟超過一百八十萬，戲院爭相搶映，戴傳李後來便順勢建立起臺語電影從北到南的發行院線，光是每天輪值站在戲院門口監票的職員全省就有十餘人，從此逐漸打下戴傳李永新影業在臺語影壇穩坐發行「托辣斯」的半壁江山。[47]

與永新影業分庭抗禮的，是製片賴國材的台聯影業。占台聯影業出品最大宗的，仍然是歌仔戲電影。這股在一九六二年再度興起的臺語電影熱潮，也改變了許多戲班「瞨戲囝仔」的一生。日月園歌

劇團的小春美，原本只是一位在兩軍交戰的場面，會跟著哥哥姐姐們手拿大旗、列隊出場的旗軍仔。

一天，戲班排練時來了兩位中年男子：菸不離手、身材微胖的，正是台聯製片賴國材；另一位戴眼

鏡、身材瘦高的，則是來自香港的臺語片導演梁哲夫。兩人相中當天以和服少男造型登場的小春美，

甚至願意為了她，接受日月園班主開的條件，包下整個歌劇團來拍片。這位幸運兒後來就與台聯影

業簽約，取了一個更加響亮的藝名——柳青，從此與楊麗花、小明明和葉青並列為臺灣歌仔戲的「四

大小生」。[48]

當柳青還是小春美的時候，她先是在一九六二年六月演出她的第一部電影作品《三鬧陰陽地獄

塔》。此後，每個月都至少有一部新作品上映：七月是《石花姑牽狀》、八月有《荒江女俠》和《崔金

花三盜狀元印》、九月《紅娘子與一點紅》、十月《墓中生太子》、十一月和十二月則推出孫臏與龐涓

系列的《孫臏下山》和《孫龐鬥法》。有趣的是，「賤戲囝仔」即便在銀幕上竄紅，回到戲班後，依舊

得安守本分，繼續演出她跑龍套性質的旗軍仔或宮女，讓不少慕名而來的粉絲們大感驚訝。不過，

小春美「賤」給戲班的契約，也剛好在一九六二年期滿，此後她便改與發掘她的台聯影業簽約，過著

以柳青為藝名的電影生活。[49]

此一時期的歌仔戲電影，不只有傳統戲齣，更增添許多不凡創意。最具代表的，是怪才編導洪

信德在台聯影業創作的一系列「胡撇仔」歌仔戲電影。一九六二年的《盤古開天》，不只有煙霧繚繞

的仙境場景，甚至還出現盤古大戰恐龍的經典畫面；一九六三年以中東為背景的《阿里巴巴與四十大

盜》，服裝造型用心，更搭建出只要喊一聲「芝麻開門」，整座山壁就會為之移動的巨型布景；同一

柳青（小春美）於《新天方夜譚》畫面（國家電影中心典藏）

年與日月園合作的《新天方夜譚》，不只有歌仔戲演員鬥起西洋劍的場面，更利用特殊攝影和剪接效果呈現出多樣神怪法術。於今看來不只覺得逗趣，更會令人對昔日臺語影人的用心和創新備感敬意。

臺灣電影人們在技術上追求突破的念頭也未曾停止。此一時期接拍多部臺語電影的攝影師林贊庭和陳忠義等人，累積一筆可觀收入後，就買下不只一臺要價超過二十萬的西德製 Arriflex IIA 和 Arriflex IIC 攝影機，更趕上最新潮流，從日本買回寬銀幕鏡頭，帶領臺語影壇更快地邁向寬銀幕時代。[50] 除了寬銀幕，臺語影壇也再掀起一股彩色電影熱潮。這一次，影人們想挑戰的目標，是三十五釐米的彩色臺語電影。

臺語電影的彩色之路

關於第一部三十五釐米彩色臺語片何時誕生，至今未有定論。其實早在十六釐米彩色臺語片《金

壺玉鯉》一九五八年八月上映前，就曾經有過幾次影人嘗試拍攝彩色臺語片的報導出現。曾經在一九五七年邀請日本導演和製作團隊來臺灣拍片的片商郭鎮華，最初的計畫，其實是想籌建一間長江製片廠，拍攝彩色臺語片。[51] 一九五八年三月也有報載，香港女明星「東方明珠」的先生岑英要來臺灣投資拍攝「伊士曼彩色」臺語悲劇片《苦雨春風》，除東方明珠外，也請到小艷秋、何玉華、洪明麗等人演出。[52] 但後來，郭鎮華成立的並非長江，而是長河影業，與日籍影人合作的也是三部黑白片；而東方明珠的那部《苦雨春風》，變成了一九六〇年的《秋怨》，在報紙廣告上並未特別標明為彩色電影。

一九五八年到一九五九年間，還有幾部確定有開拍的彩色臺語電影，惟因拷貝皆已佚失，難以確知是否為三十五釐米彩色片。在一九五八年七月，有導演郭柏霖計劃拍攝彩色臺語片《下午三點半》，做為藝美影業社創業作。[53] 報載該電影是「第一部卅五米厘的彩色臺語片」，於十月中旬殺青，並將寄往夏威夷沖洗，但後續即無下文。[54] 藝美影業社在一九五九年三月，另有一部由楊一笑執導的彩色臺語片《紅鞋》，但同樣殺青後即無下文，未曾有上映紀錄。[55] 確實查得到上映紀錄的，有一九五九年三月的兩部電影：一是二十一日上映的「臺語第一部新藝綜合體伊士曼彩色巨片」《愛與恨》，寄往美國伊士曼柯達公司沖洗。不過據任本片場記的蔡揚名自述，本片是一部十六釐米彩色片，上映時候他還負責帶著十六釐米放映機跟「隨片登臺」的明星們到處跑；[56] 另一部則是在二十七日上映的《第一特獎》，由楊一笑導演，賴神護和伍傳聯合攝製，廣告同樣強調為「全部伊士曼彩色」。[57]

臺語影壇在臺灣最早有上映紀錄，而且至今仍留存拷貝的三十五釐米彩色片，是導演邵羅輝與女星白蓉在一九六二年四月飛往日本，與日本導演小林悟合作的《試妻奇冤》（見書末彩色頁，大藏

映畫提供）。這是臺灣東方影業與日本大藏影業跨國合製的作品，在大藏先生的安排下，邵羅輝和白蓉四月一抵達日本，即出席盛大的記者招待會，媒體亦多有報導。雖然是「日華合作」的跨國合製，不過從最終成果來看，《試妻奇冤》的日片成分遠大於臺片。這部片在日本是以《沖繩怪談 逆吊り幽靈／支那怪談 死棺破り》為片名，參與的臺灣影人只有製片許承鑼、演員白蓉，以及身兼導演又以藝名「梅芳玉」演出的邵羅輝。臺灣演員參與演出的片段，是電影中男主角懷疑妻子不貞，而向她說的那一則故事，分量只占不到全片四分之一。

男主角說的那一則故事，即邵羅輝和白蓉演出的片段，是以「莊周試妻」為本的「大劈棺」。由邵羅輝飾演莊子，以假死和幻術測試其妻（白蓉）的忠貞，背叛莊子的莊妻白蓉，最後慘遭燒死。在電影中懷疑妻子不貞的邵羅輝，一九六二年赴日拍攝期間，也曾經尋找過他在二二八事件後失去聯繫的那位日本妻子，結果卻已經無處覓芳蹤。

《試妻奇冤》全片色彩豔麗，在營造恐怖氣氛處的燈光設計和運鏡也相當用心。莊妻計劃劈棺取莊子腦袋，以治癒情夫病痛的橋段，是本段的恐怖高潮。影評人老沙當年這麼形容：「墓洞內的陰森、怪象、魅影，以及毒婦光顏之突露，色光處理極為技巧」，而「莊子復活，身化兩人，忽夫忽公子，逼向妻子，鏡頭跳變，效果甚強。」[58] 電影最後一共有日語、臺語和國語三種版本。在日本上映自然是以日語發音，邵羅輝和白蓉演出的片段，從唇形可以明顯看出兩人對戲時講的並非日語，是事後再行配音。電影在臺灣上映時，片商原想爭取以日語拷員放映，但是時任電檢處長的屠義方不願放行，否則等於放任民間以「跨國合製」名義，變相進口每年配額有限的日片，屠義方因此限令該片必

須配上國語拷貝才能放映。[59] 片商後來就另配國語和臺語版本，終於在一九六三年年初上映。

一度想跟風的公營片廠

眼見民間臺語影壇重新復甦，而且朝向彩色電影邁進，一九六一年接任中影董事長的蔡孟堅，也有了藉臺語片重振中影的念頭。蔡孟堅接任中影時候，中影是一間積欠臺灣銀行新臺幣近三千五百萬元（約相當於今日新臺幣二億五千萬）的企業，甚至已經將戰後接收的三十間電影院出售近三分之二。[60]

虧損原因，一方面是中影臺中廠先後在一九五九年和一九六〇年經歷兩次祝融之災，導致攝影棚和片庫全毀，整理委員會決定將重心北遷，在士林大手筆興建一最新設備的現代化電影製片廠；另一關鍵，則是中影過去製作的國語電影連年虧損，「好則本錢連三分之二也賣不回來，不好的則連十分之一的資金都回不了籠。」[61]

為解決中影的負債情形，蔡孟堅上任後，即請他的好友，時任外貿會主委兼臺灣銀行董事長的尹仲容磋商。雙方達成共識，中影原本欠臺銀的三千五百萬債務，改成以臺銀投資中影的形式直接抵銷。臺灣銀行的這項決議，在獲得中央黨部和省政府主席周至柔及省議會同意後，終於在一九六二年五月，讓中影成功擺脫了龐大債務和利息的沉重負擔。[62]

蔡孟堅決定大刀闊斧，全力推動中影邁向「企業化」的經營方針，以「遵循大眾路線，力求接近國際水準」為製片目標，擇定兩大改革策略：一是積極與日本和香港邵氏合作，藉由合作，學習彩色技術；二是積極製片，甚至拍攝臺語片，以遵循能夠真正商業化獲利的大眾路線。[63]

晉升國語影壇後留著鴨尾式髮型的張美瑤（國家檔案管理局典藏）

之所以會將跨國合製彩色片視為重點，蔡孟堅

其實是受到中影最大競爭對手臺製廠的刺激。隸屬

臺灣省政府新聞處的臺灣省電影製片廠，廠長龍芳

早在一九六二年就重金禮聘日本東寶的攝影師、燈

光師及香港導演來臺，並請出昔日玉峯第一女主角

張美瑤重出江湖，拍攝臺灣第一部三十五釐米彩色

國語片《吳鳳》。一九六二年十二月二十七日上映的

《吳鳳》，不僅創下國語電影在臺賣座紀錄，也獲總

統蔣介石嘉獎，賜頒「成仁取義」片名。64 眼見臺製

廠《吳鳳》的成功，蔡孟堅決定與日本大映公司合

作，拍攝臺灣第一部，同時也是亞洲第二部的七十

釐米彩色電影《秦始皇》，並與日本日活公司合作拍

攝《金門灣風雲》。此外，香港邵氏邵逸夫也在一九

六二年四月來臺訪問後，同年十二月即宣布，由中

影與邵氏合作的彩色國語片《黑森林》，將會在中影

新落成的士林製片廠正式開鏡。

然而，即便是臺灣前兩大公營片廠，彩色國語

電影的製作對於臺製和中影而言，仍是一大筆開銷：製作費時，回收更不易。臺製廠的《吳鳳》，製作成本就多達二四六萬，光是底片原料費就占五十二萬。[65] 為此，中影董事長蔡孟堅和臺製廠廠長龍芳，都決定與民間合作，大量拍攝黑白電影，特別是黑白臺語片，以刺激現金流的周轉回收。

對於這種用黑白臺語片「養」彩色國語電影的路線，蔡孟堅強調，「在臺灣，有百分之八十以上的人是講臺語的，如果在藝術水準和題材選擇方面，把臺語片的格調提高，片子賣座，則製片成本也可慢慢提高，然後，每年把臺語片的收益，用來拍攝大片子，到國際市場去開展新的道路。」臺製同樣表示：「為了藝術及賺錢的雙重目的，還要拍四部臺語片。」中影跟臺製原先都計劃，要與民間資本合作，以「官商合作」方式大量生產臺語片。[66]

但是到了最後，中影和臺製都未如原先構想大量拍攝臺語片。中影在一九六二年說的四部黑白電影計畫，最後只有一部是臺語片，即張英執導的《誰能代表我》。電影描繪早年地方選舉生態：有人花錢買票；有人假裝被撞，以苦肉計騙選票；也有人沒什麼錢，只能誠懇地騎著腳踏車四處宣傳，藉本片傳達「是誰真正能為地方謀福利，並能實現競選諾言，誰就能真正代表我」的民主選舉精神。

有趣的是，中影一剛開始鎖定的編劇，是位「新進的臺籍小說作家」，即今日已獲譽為「臺灣文學之母」的鍾肇政。不過，中影最後用的仍是外省籍編劇申江的劇本。[67]

不只臺語片沒拍成，蔡孟堅更在一九六三年去職。雖然蔡孟堅自述，他接任中影董事長時，向總統蔣介石報告的階段性任務在一九六三年都已達成，因此，辭職是自然的事。但是在其他知情人士眼裡，蔡孟堅去職的真正原因，是他的改革方式遭遇瓶頸。一說是改革後的製片節奏過快，在一九

六二年一年內就啟動七項電影製作計畫，使得中影再次周轉不靈。特別是該年十二月就已拍竣並配好國語的七十釐米彩色片《秦始皇》，因為是與日本合作的政治因素，遲遲無法上映。另一說則認為，中影與日本合作《秦始皇》和《金門灣風雲》引發的爭議，才是蔡孟堅去職的關鍵。輿論批評，蔡孟堅當初為吸引日本影業與中影合作，在製片條件上讓步極大。時任新聞局長的沈劍虹，其夫人魏女士記得：蔡孟堅在那部《秦始皇》「找了日本人，用日本人寫的劇本，全用日本演員，只用了一個中國女明星，還是配角。；他只請了我們的部隊來支援拍片，其他全部都是日本演員。蔣總統不高興了，中國歷史片怎麼能這樣弄，太不對了，於是下令：『立刻改組，立刻找沈劍虹來接中影公司』。」[68]

一九六三年三月二十日，中影董事會正式改組，蔡孟堅辭去董事長，改由新聞局長沈劍虹兼任。當專任董事長不再，關鍵決策者就變成總經理。後來主掌中影的，是一九六三年三月二十五日就任總經理的前新聞局副局長——龔弘。有趣的是，龔弘在交接記者會上即表示：「中國電影前在大陸不進步原因是由於國語不普遍，現臺灣國語推行成效良好，香港、南洋也很普遍，有益於擴大國片市場。」反而又定調國語電影其實仍具市場性，也重新定調：中影未來的製片路線，將會以國語電影為主，技術上也不再假手日本，從此走上另一條完全不同的發展道路。[69]

美都蔡秋林的彩色之路

對於中影攝影師而言，蔡孟堅任內完成的幾項跨國合作案，確實讓他們有機會向日本影人學習彩色電影的製作技術。然而，最早讓他們能夠掌鏡，實際操刀一部三十五釐米彩色電影，而不只是

當外國攝影師助理的，不是中影，而是臺語片，而且一樣是歌仔戲電影。這一次出手的，是美都影業社的蔡秋林。而且他這一回一口氣就要拍三部彩色臺語片。

蔡秋林與熟悉發行業務的楊祖光合作，主要從中影聘僱三組導演和攝影師搭檔，先是在一九六三年推出李嘉執導、賴成英攝影的《劉秀復國》（陳子福手繪海報見書末彩色頁，陳子福提供），其次為李泉溪執導、洪慶雲攝影，翻拍自美都影業創業作《英台拜墓》的《三伯英台》。最後一部則是宗由執導、林贊庭攝影，遲至一九六五年才上映的《九美奪夫》。[70]

三部電影的攝影師，都曾經赴日學習彩色攝影技術。關於這段赴日歷程，攝影師賴成英和林贊庭至今仍歷歷在目。賴成英記得，當年因為比他早進中影的學長們都在當兵，先前已經當過三個禮拜國民兵的他，剛好撿到機會，在美國援助下，與來自泰國、越南的攝影師們，前往日本大映向彩色設計專家本間成幹先生研習。賴成英也另外到東京現像所，學習彩色片沖印技術，重點在理解各家彩色底片的品牌特性以及彼此在色彩上的差異。例如當年富士底片相較於柯達底片，對於紅色的感光較容易暈開，線條感不明顯。所以用富士底片拍攝時，賴成英都會特別提醒，在服裝上紅色應盡量減少。[71]

林贊庭則是因為《秦始皇》的合作計畫，赴日跟片學習。一行人住在新宿車站附近的旅館，每天趕七點鐘電車到調布市，前往大映影業和日活影業共用的多摩川製片廠工作。這也是林贊庭第一次見識到一個真正具規模的製片廠該有的敬業精神和工作情形。工會明定每天工作時間十小時，超過時間，製片就必須先向工會登記，表示願意發放加班費和交通費，才能加班工作。演員們無論當天

上戲時間早晚，都會一大早就抵達攝影棚內化好妝等候。無論戲分輕重，要上戲的演員就得上妝，用的都是柯達公司指定的蜜絲佛陀化妝品。大約在開拍前十分鐘，攝影、燈光、收音等各組成員都會各自就位，化好妝的演員們則一個個走到導演面前道早安，就站在一旁等候。[72]

收工後，大映的色彩設計本間先生，會每天與林贊庭等人碰面，聽取心得，回答他們的所有問題，甚至帶林贊庭在日本買了一臺照相機和測光錶，要他每天留存紀錄。林贊庭仍記得，本間先生強調：「技術上的事，不能只靠感覺，要用數據記錄。」這段期間，林贊庭寫滿了好幾本筆記本，記錄每一個畫面使用的底片和鏡頭，拍攝時的色溫、光度、光圈、光的對比，以及調色濾光片的選用搭配。[73]

林贊庭也經人介紹，參與日活影業的製作，擔任攝影師第四助理。當年日本攝影團隊編制如下：攝影師負責決定鏡位，指揮燈光調整；第一助理，即副攝影師，負責測光；第二助理負責裝底片、換底片等底片管理；第三助理則負責抬機器；第四助理如林贊庭，就負責推移動車，開關電瓶、插馬達線等其他雜務。林贊庭當年也獲准參與測光，學習到日活不同於大映的許多「反傳統」做法：有時候不打燈或不補光就直接拍攝，不只工作進度更快，也能呈現出不同色調和氣氛。林贊庭一開始還驚訝怎麼態度如此「馬虎」，後來才瞭解到，有時候只需要靠後期沖印階段補光調整即可解決，甚至能達到畫面上更自然的效果。相較於大映比較穩重、工整的工作方式，林贊庭從日活學習到的，是另一種彩色電影製作經驗，也讓他後來與強調寫實路線的白景瑞導演合作更順暢。[74]

對於攝影師而言，拍攝彩色電影最關鍵的部分，只需要盡可能讓拍攝現場能符合各品牌底片所

需的色溫等拍攝條件，或懂得如何以調色濾光片進行調整。要獲得相關資訊，就必須仰賴從美國、日本或其他國家進口的指導手冊來研究。賴成英和林贊庭回國後，也不忘帶回許多日文書籍供其他攝影師一起參考，並推薦大家加入日本映畫技術協會和攝影監督協會的海外會員，藉由兩協會每月寄送的會刊，吸收各國電影製作概況、攝影報告、技術論文和新近器材介紹。對於這幾位中影攝影師而言，實際去一趟日本後，彩色電影對他們而言，其實「很簡單」，因為「就是技術上面的東西，你懂得它的原理，怎樣的技巧，拍起來就很順手。」[75]

真正困難的，是要能找到機會實際掌鏡。彩色電影通常會比黑白電影每部二十萬的製作成本貴三倍以上，原因有幾項：一是彩色底片的價格本來就比黑白底片要高。二則是相關技術費用。彩色電影底片對感光的要求遠高於黑白底片，另外購置或租借合適燈光器材的費用，就成為一大開支。除了要花錢向公營片廠租借攝影棚拍攝，有時候在外面取景，還得額外向電力單位申請，以免燈光器材因為電壓降低而影響色溫，拍不到標準色彩。三則是製作費。有的劇組負擔不起燈光設備，只能仰賴日光：過往黑白片時期，每部電影拍攝期間快則十天即可完工。現在為了要有充足日光，有時下午四點或天氣一變陰就得停工，往往費時一個月才能完成一部片，開拍期間的人事費及伙食費是另一筆龐大開支。

因此，中影的攝影師們回到臺灣後，時常感嘆自己在中影「無用武之地」。攝影師洪慶雲當完《金門灣風雲》的攝影助理後，就決定跟著導演潘壘，從中影跳槽到香港邵氏，因為「當時的中影一年最多一部兩部，公司裡有五、六個攝影師，這個戲輪到我拍的話，我看一輩子拍不了幾部戲，那時候

戲太少了。跟著潘導演到邵氏公司的話拍不完啊，所以這個機會是最好的機會了。」跟著潘壘加入邵氏臺灣外景隊後，洪慶雲才陸續參與到《情人石》、《蘭嶼之歌》和《山賊》等彩色電影的製作。[76]

蔡秋林決定一口氣開拍三部彩色臺語片的大手筆，相形之下更顯可貴。特別是當年臺灣仍無法自行沖印三十五釐米的彩色底片，底片必須寄往國外沖印，不只費用高，報關手續繁複，送印過程更需要面對可能寄丟或沖印效果不佳等風險，一九五八年和一九五九年殺青後卻沒了下文的《下午三點半》和《紅鞋》，很有可能就是遭遇上述情況。種種因素所導致的高成本和高風險，都是讓臺語片商在彩色製作門檻前止步的原因，而蔡秋林願意一口氣挑戰三部彩色臺語片，於今更值得我們敬佩。

* * *

這一章，我們從根植於臺灣民間的歌仔戲，看見臺語電影在臺灣的發展潛能其實一直存在，只是因為底片進口的管制而受限。臺語影壇在一九六二年國民黨政府推行經貿政策改革，底片進口不再受限後，便再次掀起第二波高峰。這一股製片能量也影響到中影和臺製等公營片廠，我們甚至能想像，臺灣電影史的發展路線如果按照蔡孟堅和龍芳在一九六二年的原有構想，其實曾經存在另一種臺語能與國語並行，甚至「公私協力」壯大福佬話電影的可能。只是這樣的可能，後來卻未能實現。

至於蔡秋林的那三部彩色臺語片，《劉秀復國》和《三伯英台》是寄往英國沖印，拖最晚才上映的《九美奪夫》，則是在日本洗印。一九六三年一月五日，《劉秀復國》就以「本省第一部伊士曼彩色

古裝臺語片」為宣傳，首先上映。而蔡秋林那部改編自美都創業代表作，原本期待能引起票房轟動的《三伯英台》，最後在上映時，卻引發從此改變臺灣影壇命運的梁祝「雙包案」。

◎第六章◎ 臺語片勁敵來襲

轟動東南亞☯引起法律糾紛的問題影片

臺語片《孤女凌波》模仿邵氏《梁祝》畫面

（國家電影中心典藏）

電影尾聲，祝英台被逼著嫁給她不愛的馬文才，一行迎娶大隊在回程路上經過她昔日戀人梁山

伯的墓碑。祝英台堅持停下隊伍，親自跪拜她的梁哥。祝英台心底想的，是要一頭撞上墓碑，殉情

隨梁哥而去。正當祝英台叩首哭喊梁哥之際，忽然間煙霧瀰漫，雷聲大作，影片出現七彩顏色變幻。

此時，墓碑竟突然打開，梁山伯出現在內，伸出雙手迎接祝英台，祝英台咻一下滑進墓碑。碑門關

上，兩隻蝴蝶翩翩而出，象徵著梁祝二人升天，成為眷侶。徒留墓碑外頭錯愕的馬文才和迎娶大隊，

一行人再怎麼尋覓，也找不到祝英台的蹤影。只見天上忽有雲朵，形狀一如梁祝二人身影緩緩飄過。

這是美都蔡秋林耗資近六十萬出品的彩色臺語片《三伯英台》（見書末彩色頁，國家電影中心典

藏）。為了完成這部彩色歌仔戲電影，蔡秋林甚至特地將底片寄往英國沖洗，延遲了一段時間。一九

六三年四月二十四日，終於在臺北大光明、大觀、寶宮、明星、三興、金山六間電影院聯合上映，

儼然是臺語片有史以來最多戲院聯映的首映紀錄。蔡秋林萬萬沒料到，這部翻拍美都自家代表作《英

台拜墓》的彩色電影《三伯英台》，最後竟然只在臺北上映七天即下檔，成本完全無法回收。1

為什麼一九五九年賣座的《英台拜墓》，在一九六三年進化升級成彩色版《三伯英台》後，票房

反而失利呢？最大關鍵在於這部歌仔戲電影好巧不巧，竟然剛好跟香港邵氏的彩色國語黃梅調電影

《梁山伯與祝英台》對撞檔期。兩部題材相同的電影，都正好在四月二十四日上映。這一場臺語「梁

三伯」與國語「梁山伯」的對決，最後是由邵氏《梁祝》大獲全勝，創下首輪連映六十二天，售出七

十二萬張票，票房收入超過新臺幣九百萬的最高紀錄。2 據報載，有位太太在《梁祝》上映後一連看

了十幾天，有一天臨時有事不能看，還特地到戲院門口的櫥窗前，對著劇照上的凌波雙手合十道歉，

口中念著：「凌波對不起，今天有事不能來看妳，希望妳原諒！」整個臺北市就因為《梁祝》，成為香港人眼中的「狂人城」。[3]

反串飾演梁山伯的凌波，早年曾以「小娟」為藝名演出多部廈語片，最後是以這部《梁山伯與祝英台》紅遍全臺。一九六三年十月三十日，第二屆金馬獎（五十二年國語影片展覽及優良國片頒獎典禮）的頒獎典禮前夕，臺北市湧進超過二十萬名群眾走上街頭，目的不是抗爭，而是一睹凌波的風采。

這是時年二十四歲的凌波首次來臺，準備領取金馬獎為她的反串演出量身打造的「最佳演員特別獎」。凌波一早飛抵松山機場時，影迷已將機場擠得水泄不通，原先安排好的敞篷車被團團包圍，動彈不得。最後為了脫困，只好緊急安排一輛警車，才能順利將凌波帶離機場。荒謬的是，那臺警車原本是要押解三位扒手現行犯回警局，臨時受託任務，大明星凌波就這麼與三位扒手同車離開機場。[4]翌日上午，凌波坐上花車，上街答謝影迷。這趟遊行，出動將近七、八百名憲警人員協助維持秩序，三十多公里的路，花上足足一個小時又十五分鐘才走完，有人甚至激動到衝著凌波大喊「蔣總統萬歲」。這股席捲全臺的「凌波旋風」，凌波彷彿化身為可解決一切苦厄的民族救星，激勵振奮了大家的士氣。[5]

有趣的是，無論是《梁祝》的「男」主角凌波、飾演祝英台的樂蒂、導演李翰祥或製片邵逸夫，乃至被這股旋風掃到的苦主——《三伯英台》的出品人蔡秋林，大家其實一直不明白，《梁山伯與祝英台》何以能在臺灣大紅大紫？一九六三年《梁祝》上映後的轟動現象，幾乎是臺灣社會當年度最重要的歷史事件，其後續效應，更徹底影響了臺灣電影史的發展方向。當臺語片一九六二年才剛從谷

凌波來臺盛況 (國家電影中心典藏)

底翻身，翌年一部《梁祝》橫空出世，立刻面臨到強敵來襲。事情究竟如何發生？且從《梁祝》的誕生說起吧。

《梁祝》的發行爭奪戰

《梁山伯與祝英台》為何在臺灣爆紅，是一道臺灣電影史未解的關鍵謎題。畢竟，這部奠定邵氏在臺地位，影響臺灣電影走向的《梁祝》，最初只是邵氏為與香港電懋競爭，而搶拍出來的意外產物。

一九六三年初，邵逸夫赴日本考察時，恰巧在電影沖印廠的告示欄上，發現對手國泰電懋的商業機密——他們正計劃拍梁祝故事。邵逸夫旋即下令，要傾片廠所有資源，趕拍邵氏版《梁祝》，為的就是破壞電懋的先機。最後成功在一九六三年四月三日，比電懋早一步在香港上映。[6]

邵氏《梁祝》在香港的賣座情形並不理想，全港票房只開出港幣三十萬元。[7] 這樣一部在香港並不賣座的電影，為何飄洋過海來到臺灣，就能命運翻轉，引起如雷轟動？邵氏公司先前也推出過許多以同等甚至更佳規模製作的國語鉅片，為何獨獨《梁山伯與祝英台》能在臺灣掀起巨浪？

無論是當年的電影評論，或是晚近研究，大多是根據《梁祝》的電影文本、電影製作的幕後故事、

邵氏原本因此想要改變製片方針，不再開拍黃梅調電影，要改拍戰爭片、歌舞片及清宮故事片。

媒體報導及觀眾說法，來解釋這一股《梁祝》熱的來由。總括評論意見，《梁祝》成功的「關鍵元素」

大致有：故事本身的通俗、黃梅調如何一解外省觀眾的鄉愁、電影在臺灣上映前獲得亞洲影展金禾獎

加持、製作團隊如配樂周藍萍過去曾擔任臺語片配樂的「本省親近性」，以及廈語片出身的凌波，其「反

串」魅力和本人孤女兼養女的苦情身分，如何深受臺灣本省女性憐惜等。8

既有討論卻都忽略了臺灣發行商在其中扮演的角色。關於《梁祝》的在臺發行，背後可是有一段

精采故事。當時候的《徵信新聞》，還屢以「邵氏影片爭奪戰」為標題大篇幅報導。邵氏電影的在臺發

行，早年是直接由一九五九年八月邵氏在臺設立的分公司負責。然而分公司經營不善遭解散，一九六

○年十二月，邵氏就改與沙榮峰和夏維堂的聯邦及國際影業簽約。彼時兩人的公司也同時負責香港電

懋影業的在臺排片，經分配後，由聯邦主責邵氏電影發行、國際主掌電懋電影發行。不料一九六二年

聯邦發行的邵氏電影《楊貴妃》在臺一賣座，邵氏就拿翹不續約，要抬高價錢，重新談判。9

這一回，邵氏總經理周杜文帶著十八部電影的套裝合約來到臺灣。其中，包含有《梁山伯與祝英

台》等十一部彩色國語片、四部黑白片、一部潮語片和兩部韓國彩色電影。報載，臺灣有十一間片

商及戲院老闆，輪番以醇酒美人招待總經理，盼能獲其青睞。但是周總經理「坐懷不亂」，論及生意

依舊嚴格把關，十八部片總共開價四十五萬美金，經集體談判才減到約三十五萬。十一個向邵氏爭

取發行權的單位，後來有的放棄，有的整併。最後，是由東南與中國公司等單位結盟新成立的明華

影業公司，以港幣二一○萬元（約相當於今日一億三百萬元）購得邵氏這十八部片的在臺發行權。10

明華影業背後是何許人也？主要出資者，是發行日片起家的黃銘和原順伯。其他協同合作者，

有前電影檢查處長杜桐蓀、大東公司賴春波，以及國都戲院的李長興、李長坤兄弟。代表明華飛往香港與邵氏簽約的，則是排片人黃天槙。黃天槙原本在中影經營的國際戲院負責排片，即代表戲院挑選影片，並與片商協調檔期。因為排檔影片每每叫座，電影界多尊稱他為「天公」或「黃天霸」。

在黃天槙的操作下，當初底價僅十九萬港幣的《梁山伯與祝英台》，最終票房收入卻高達臺幣九一二萬元。[11] 黃天槙將《梁祝》首輪上映安排在原本多放映外國電影的遠東戲院、明華股東李姓兄弟的國都戲院，以及中影黨營的中國戲院，也讓中影新任總經理龔弘就任才一個月，就憑《梁祝》意外大賺一筆。邵氏也在《梁祝》熱潮後，直接將黃天槙從明華挖角進了邵氏。黃天槙在明華究竟為《梁祝》的上映做了哪些事？讓我們從這場《梁祝》「鬧雙包」的排片過程繼續追下去。

《梁祝》的排片期程戰

關於《梁祝》的發行戰略，我們不妨反過來想：如果香港邵氏這部為了與國泰「搶拍」的國語版《梁祝》，晚了一步，在臺灣被美都臺語版《三伯英台》搶先上映，會是什麼情形呢？單憑《三伯英台》的製片規模，應該不太可能造成後來《梁祝》一般的旋風。但是若從過往「鬧雙包」、「打對臺」的案例來看，可以肯定的是：如果《三伯英台》搶在《梁山伯與祝英台》之前上映，勢必嚴重影響到邵氏《梁祝》的上映票房。

事實上，這並非純屬臆測，而是當年幾乎要發生的事實。回到一九六三年，其實美都的《三伯英台》，原本應該要能更早上映，沖印過程卻出了差錯。從香港轉寄往英國蘭克公司沖印的過程中，因

香港方經手人並未及早回報沖洗費用不足，影片遭扣留而延宕返臺時程，影片到了四月初才終於回到臺灣。不料，蔡秋林又接獲來自香港的電報告知，英國沖印公司表示，「該片沖洗時有部分鏡頭彩色顯像不佳〔將〕重新補印寄臺。」[12]

蔡秋林重新談妥四月二十四日的上映檔期，並商請其他片商跟他片交換電影的檢查期程，在四月十二日提早安排送審。原以為能一切順利，但倒楣事一樁接一樁，《三伯英台》最後又卡在修剪意見——

「祝英台露乳根鏡頭刪減」。祝英台沒事露什麼「乳根」呢？原來是片中女扮男裝求學的祝英台，身著肚兜更衣時，被馬文才偷看到，發現她的女兒身，才推動後續劇情發展。如果要依審查意見將底片取回，把這一顆身著肚兜「露乳根」的鏡頭剪掉，再另外排期重審，勢必趕不上先前已談妥的檔期。蔡秋林只能懇請電檢單位通融。所幸，或許是電檢處大發慈悲，又或者是片商遞紅包等求情手段有效，電影最終順利過關，原修剪意見就由處長屠義方在四月二十二日改批「放行」，終於來得及在二十四日上映。[13]

不只《三伯英台》原該更早上映，《梁山伯與祝英台》其實原本也該晚於四月二十四日上映。《梁祝》當年雖然比《三伯英台》更早通過審查，四月十五日就已取得映演執照，但剛取得邵氏影片在臺發行權不久的明華公司，其最初盤算，是要讓《梁祝》在五月一日勞工節假期上映。因為邵氏電影的前發行公司聯邦影業，預計在四月推出其所有的邵氏耗資最鉅古裝片《武則天》。為了對抗來勢洶洶的聯邦，明華公司原本想要在四月先推出邵氏另一部一樣由李翰祥執導的《白蛇傳》。[14]《聯合報》甚至到了四月二十三日，亦即兩部梁祝實際上映日前一天，都仍在報導「國語片和臺語片的」「梁山伯與

祝英台』將要打對臺，別苗頭」，指兩部片目前都是定在五月一日同時上映。二十三日，《三伯英台》

沒有特別宣傳，似是在欺敵，準備要在隔日突襲。邵氏《梁祝》在報紙上廣告欄位刊登的資訊，內容

還是說該片將從五月一日起，要在遠東、中國、國都三大戲院聯映。同版的報紙廣告也看不出任何

改期端倪——遠東戲院還在宣傳「後天獻映」的美國哥倫比亞影業《戰火佳人》，中國戲院也說下期

將獻映外片《萬夫莫敵（續集）》。

才隔一天，關鍵的四月二十四日，事情就有戲劇化的發展。《中央日報》第八版突然出現美都《三

伯英台》的廣告——而且占了近七分之一版面，遠比其他同版電影廣告來得大——宣傳本片將於今

日在六間戲院盛大聯映。明華公司或許早已察覺美都的欺敵行徑，選擇同樣以奇襲回應，在《中央日

報》第七版，刊登比《三伯英台》還要大，超過三分之一版面的巨幅廣告，以「應觀眾要求」為由，

提前上映這部「瑰麗彩色綜藝體」，甫獲亞洲影展四項金禾獎的《梁山伯與祝英台》。

要能在一天內打破各間戲院原有規畫，在臺灣負責發行《梁祝》的明華公司，其扮演的角色當然

關鍵。《梁祝》上映的三間戲院，當年都是第一等的甲級戲院：國都戲院是由明華股東李姓兄弟所有，

中國戲院則是中影黨營，遠東戲院負責人是六福集團創辦人莊福。明華黃天楨得要費盡唇舌，說服

各戲院老闆臨時改變原有排片規畫，還得勸服美國電影發行商「禮讓」檔期，已是一大工程。後續還

需買下這麼大版面的報紙廣告，種種安排皆不容易，也反映出負責發行的明華公司，絕對有意識到

《三伯英台》可能帶給《梁祝》的威脅。因此，儘管要付出龐大代價，明華公司也堅持排片檔期一定

不能落後，至少要搶在同一天，畢竟《梁祝》可是他們接手邵氏電影在臺發行權後推出的第一部片。

《梁祝》的捉對宣傳戰

如果明華公司在邵氏《梁祝》實際上映前，就已經為為檔期問題，投注這麼大手筆的額外開銷，那麼，該如何獲得相應的票房回饋甚至翻倍，就是後續發行和宣傳的一大課題。繼續觀察上映後的報紙廣告，也能發現明華在宣傳上的獨到之處。四月二十五日的《中央日報》，兩部梁祝都以七分之一版面大小的廣告宣傳，除同樣標示昨日首映全「滿」，邵氏《梁祝》更加上了「第一流影片在第一流戲院放映決不接映二輪」的宣傳字樣，為的是要逼迫觀眾在首輪期間看片，才能一舉衝高票房。

四月二十六日，美都《三伯英台》祭出「加映臺製榮獲亞洲影展莊士頓獎的『中國的繪畫』彩色短片」；邵氏《梁祝》則增加「本片以一百五十萬港幣鉅製」文案，試圖以製片規模強壓地頭蛇。四月二十七日，美都《三伯英台》上映院線從六間減少至三間；邵氏《梁祝》為了回應美都前一日加映短片，也在遠東戲院加映臺製四七八輯新聞片，中國戲院更端出早上八點的勞軍場次。四月二十八日，《三伯英台》的廣告明顯縮小規模，但內容亦同；邵氏《梁祝》版面雖然也相對縮小，但額外收錄了《新生報》影評稱讚李翰祥、樂蒂和凌波表現的文字。

四月二十九日，《三伯英台》消失在《中央日報》的廣告版面，而且是永遠消失。更詭異的是，《中央日報》此後再沒刊登任何臺語片相關廣告。同一天的另一頭，邵氏《梁祝》廣告上則多出「五天賣座迫近九十萬大關創票房最高輝煌紀錄」的宣傳文案。四月三十日，基隆國際戲院加入邵氏《梁祝》聯映行列。有趣的是，廣告文案更將《梁祝》類比為鐵人楊傳廣，寫著：楊傳廣「創世界紀錄是我國人至尊無上之光」，而《梁祝》「破九十萬紀錄是我國片揚眉吐氣之日」。在那「大中華民國」時期，香

港「自由」影業出品的國語電影，自然屬於「國片」。

五一勞動節，《梁祝》原定的上映日期，廣告新增「慶祝五一勞動節歡迎各工廠朋友闔第光臨觀賞」文案，更安排上映的每間戲院都加映「臺製鐵人新聞片」。接下來整個五月，《梁祝》廣告一再強調「爆滿」、「決不接映二輪」，另搭配各種推陳出新的宣傳詞，如將《梁祝》比擬為五四運動：「『五四』運動為我國文壇開拓新的一頁，『梁祝』電影為我國影壇放射光芒異彩」，或一再出現「打破紀錄」、「震撼影壇」以及轟動全市、全省甚至全亞洲之類的浮誇用語。五月十三日，票房宣稱已破三一〇萬，創下「本省」國語片最高賣座紀錄。十四日，出現「外埠急待上映，天天電催拷貝，北市觀眾眼福良機、幸勿錯過」文案。十六日，有「已看四次五次不足奇，十次廿次也有人」。二十七日，再次強調「拷貝即將外運本市，真的沒有幾天了」，並宣稱「上映五週，觀眾近四十五萬人」。

五月三十日，開始以「倒數最後六天」宣傳，並有：「梁祝出現奇蹟，賣座空前驚人，國片如此轟動，外片望塵莫及，人人都有光彩，個個喜笑顏開，六十年難得見，萬萬人爭相讚。」倒數結束的六月五日，果不其然出現「賣座仍旺，欲罷不能，應循再延，最後五天」，還加上令人嘆為觀止的文案：「奇蹟乎？神蹟乎？看梁祝觀眾已逾五十三萬人，比本市選民人數還要多，真是國片破天荒的光榮！」整個六月，好幾次倒數都已屆期，結果仍是「觀眾熱愛，戲院要求，決再延最後三天」、「觀眾熱愛，無法下片，情商映期，再延五天」，還特別澄清「無法下片是實，決非宣傳噱頭」。

當初原已排定要在遠東戲院上映西片《戰火佳人》的苦主，美商哥倫比亞影業的夏君南經理曾受訪表示，「遠東戲院老闆莊福對他說：梁祝只訂約上兩星期，大約一星期就下片，請他讓一星期檔

期，誰知一讓就是七個星期。」他更擔心的，是在《梁祝》之後，遠東戲院「又是《白蛇傳》、《紅樓夢》連映下去，他發行的影片就要大受影響了。」[15]六月二十日，《梁祝》廣告仍是「鐵定再延兩天」，加上三間戲院開始發售凌波八吋明星簽名照。二十二日，「鐵定也無奈，再得一再延兩天。」二十四日，「真正最後一天絕不再延了」，還有《攝影新聞》在美而廉畫廊主辦免費的凌波照片展。直到六月二十五日，終於真正結束這一場連續上映六十二天，最後一天仍強調「本片決不接映二輪」的「首映票房奇蹟」。

但是，一九六三年十月，邵氏《梁祝》因為榮獲金馬獎五項大獎，馬上就有了第二輪在臺北上映的機會。十月四日起，有國際、國都、國泰三大戲院，為了蔣宋美齡女士創立的中華民國婦女反共抗俄聯合會（簡稱婦聯會）主辦的葛樂禮颱風救災義映，開始捲土重映《梁祝》，直到二十四日才改放由凌波主演的邵氏新片《花木蘭》。強調「本片決不接映二輪」的《梁祝》，十一月八日還是在三重天台、永和溪州、士林陽明、北投中興、松山玉城等二輪戲院上映一週。光從報紙廣告我們就能看見，明華公司在發行和宣傳上的努力，確實功不可沒。

在《梁山伯與祝英台》達成的「國片奇蹟」背後，

《梁祝》捲動的文化效應

《梁祝》風行後，攀附乃至仿效的現象也隨之出現。臺灣老字號的「生生皮鞋」，就曾經以「梁山伯的遺憾」為題刊登廣告，意指梁山伯要是當年穿的不是厚重的靴子而是生生皮鞋，就能及早抵達祝家妝樓，不被馬文才捷足先登，留下遺憾。[16]向來最懂得「想孔想縫」的臺語片商，反應自然不落

人後。一九六三年七月，竟出現片商直接抄襲翻拍的臺語版《梁祝戀史》，請來歌仔戲演員，全片劇情、對白和歌曲唱詞完全與邵氏《梁祝》相同，只是翻成臺語。而且報載，該片九月上映後，「雖然攝製簡陋，據說由於男女主角唱作頗佳，甚受本省觀眾歡迎。」香港邵氏當然無法坐視，旋即向該公司正式提告。[17]

就連臺語片重要影業也加入這一波跟風行列。台聯賴國材在一九六四年一月開拍《孤女凌波》，講的是凌波真人實事的成長歷程，請來八年前演出《雨夜花》的童星小燕陳秋燕飾演成年凌波，臺語片女星白蓉的妹妹飾演幼年凌波。邵氏在臺代表在確認劇本後，並未有特別動作；倒是凌波的昔日戀人，旅菲華僑施維熊，隔海控告賴國材，認為片中有角色是在惡意影射他。賴國材非但不怕，更直接在六月上映的電影廣告中，以「轟動東南亞，引起法律糾紛的問題影片」做為宣傳噱頭。[18]

各界諸如此類的「沾光」，為的自是搭上風潮藉以營利或宣傳，無形間也協助了《梁祝》熱潮延燒。在這些推波助瀾中，有個強而有力的幕後推手也低調加入，那就是國民黨政府。它的手法比較隱微，主要表現在黨媒資源的傾斜，像是黨營的《中央日報》，以往都會刊登臺語片廣告營利，但在兩部梁祝上映第六日後，《中央日報》從此再沒刊登任何臺語片的廣告。不只是黨報，中國廣播公司也特地派員赴港，錄製相關影人訪談宣傳，足見有意加溫《梁祝》熱潮。

老總統蔣介石及夫人蔣宋美齡，同樣是《梁祝》的忠實粉絲。蔣介石早在《梁祝》正式上映前十天，就先在官邸欣賞過《梁祝》，更在欣賞完李翰祥執導的邵氏電影《江山美人》後，譽為「國產片中之最佳片也」，後來並親自接見李翰祥。而蔣宋美齡創立的婦聯會要舉辦颱風救災義映時，挑的電影

《孤女凌波》畫面，左起是陳秋燕飾演的凌波、何玉華飾演的樂蒂、儀銘（即嚴重）
飾演的李翰祥導演（國家電影中心典藏）

梁哲夫執導的《一斤十六兩》開頭也有童星唱梁祝的橋段（國家電影中心典藏）

也是《梁祝》。凌波抵臺後的第一個行程，就是與女星們謁見蔣夫人。凌波出席的邵氏《花木蘭》「隨片登臺」特映會，票價分成三級，高達一百、二百和三百元，是當年一張電影票平均約十三元的十倍至三十倍。最後全數收入也是捐給婦聯會做勞軍用。一九六七年蔣夫人更親自接待凌波至士林官邸作客，或許也是萬千「凌波迷」之一。[19]

除了高層對於明星或電影本身的偏好外，國民黨政府之所以願意幫《梁祝》多推一把，背後可能也有些現實考量。一方面，《梁祝》上映的三間戲院之一，正是中影自營的中國戲院，邵氏也是中影積極想合作的對象。《梁祝》賣得好，會是明華、邵氏和中影的「三贏」。另一方面，國語電影無論是彩色或黑白、香港出品或臺灣製造，過去從未有過任何一部電影，曾經引起如《梁祝》般跨族群、跨階級、跨城鄉的熱烈迴響。《梁祝》的勝利，甚至可說是國語電影在臺灣協助推行國語運動十幾年來難能一見的勝利，而從電影本身延伸出的討論，更捲動起強烈的「中華文化民族主義」。

一九六二年二月，《梁祝》上映的一年多前，李敖先是在《文星》雜誌掀起了「中西文化論戰」。他鼓吹「全盤西化」，嚴詞批評中國傳統文化。隔年，《梁祝》上映，在這場「中西文化論戰」與李敖對陣的徐復觀和薩孟武等兩位學者，就先後投書頌揚《梁祝》。徐復觀寫道，《梁祝》「起用」了民間故事，並把民間的黃梅調融入到裡面去，已是中國藝術的一大發現，這表示「中國電影，快從『上海衖堂文化』中、『香港騎樓文化』中解放出來，以面向故國山河的本來面目」；[20] 薩孟武更引用多位大學教授的評語背書，表示自己雖然「中國電影只看過三次」，仍頌揚「本片是中國第一部好電影」。薩孟武說，他和他知識界的友人們認為，《梁祝》之所以能轟動臺北，「大率因為我們居留臺灣之人尚

有強烈的民族意識，不以外國月亮比中國月亮圓的緣故。」就連教育部長黃季陸也在邵氏刊物《南國電影》上，分析《梁祝》賣座的原因，「是**觀眾對外國電影發生的自卑感引起的潛意識的反抗**；是大陸人士懷鄉的心情和本省同胞嚮往故國風光的心情。」由此可見，《梁祝》的賣座成功，極大地鼓舞了「文化中國民族主義」的士氣，這或許是國民黨政府樂於順水推舟的原因之一。[21]

不過，**翻閱當年報導**，這種一味頌揚的論調，其實也引來不少反彈。《徵信新聞》就有社論談到，「人們為了想念故園景物，為了重溫美麗的記憶而熱愛這張片子，這一份感情是神聖的。但我們因熱愛自己的風物，而賦予它以溢美的評價則大可不必。」[22] 影評人黃仁更尖銳地回應徐復觀：有關戲曲形式的電影，「在臺語片中早已不新鮮，其中也有不乏使人流淚而頗賣錢的片子。只是臺語片所花的資本不及《梁祝》的二十分之一。」他同意《梁祝》電影的賣座「正是民族意識的最高表現」，但觀眾卻退回舞臺去，算是電影藝術的進步嗎？」[23] 因偏愛而不計較，「並不等於片子的成就十全十美。」黃仁批評《梁祝》毫無電影感，看《梁祝》好比是在「看銀幕上的地方戲」，更嚴詞質問：「當各國影業多已進步到高度運用映像藝術的今日，我們

此外，也有人投書指出《梁祝》的輿論評價兩極，自己「不知是因所抱的希望過高，還是心理欠敏感？想不到直等片子完了，竟未被激動出淚來，看看左右也未見什麼人擦眼淚的」，認為「《梁祝》一片，在國片中確是水準以上之作，不過就電影藝術論，絕不如某名教授認為的那樣，竟是壓倒世界一切名片的『冠軍王片』」，暗貶投書影評的薩孟武先生，「如要形諸文字，又非真正的行家，還是以去寫社會學科的論文為宜，千萬不要將這件事也扯到中西文化論戰上去了。」[24]

與薩孟武和徐復觀站在對立面的李敖，對《梁祝》的看法，也跟兩人大相逕庭，他曾經追憶：「對李翰祥，我本無好感，原因是他的作品，間接使我大罵他媽的。我做預官八期排長的時候，正是他《江山美人》流行的日子。部隊整天播的、老兵整天哼的，都是梅龍鎮那一套，播呀哼的，煩人煩得要命；後來我總算退了伍，跑到臺北，又碰到《梁山伯與祝英台》流行，我躲開現代梅龍鎮，卻又碰到臺北狂人城，和薩孟武、徐復觀之流對凌波的意淫風，（徐復觀寫肉麻的詩，說要對凌波『詩以張之』！）烏煙瘴氣，也煩人煩得要命。說李翰祥的作品間接使我大罵他媽的，因為直接永不可能，理由是……我從沒看過這種他媽的國片。」[25]

就連喜歡《梁祝》者，也有人不認同「黃梅調」和「懷鄉情懷」的重要，而是強調凌波本人的魅力及其「反串扮相」，所勾起的女女同性愛慾，或者是劇情中，當男性時，兩人隱微潛伏的「男男」曖昧情愫。[26]可見，關於《梁祝》深受喜愛的原因，其實存在著不同的詮釋聲音，但一直被聲量巨大的「中華文化民族主義」給掩蓋。至於勇敢挑戰自製三十五釐米彩色電影的美都蔡秋林及其《三伯英台》，這樣在臺灣電影產業史上具有重要意義的一大步，更長期被壓抑在集體歷史記憶的最底處。

彩色國語片在臺起飛

唱著國語黃梅調的《梁山伯與祝英台》，票房竟然遠勝臺語歌仔戲電影《三伯英台》，就連本省籍婦女都同樣瘋迷凌波飾演的「梁兄哥」。這件事給了臺灣影壇一個新訊號──國語片的時代就要展

開。臺語片導演林福地曾經談到：「這事情對於臺語片有著致命的影響，臺語片從此走上必然衰弱之境。」原來以為國語片不受歡迎、沒有票房的狀態，因為《梁祝》完全改觀，從臺北市到全臺灣的電影院，要放《梁祝》，片商就附帶要放一系列的國語片，國語電影從此打入臺灣人的生活世界中。《梁祝》上映後，中國和國都這二間甲級戲院就成為中影和邵氏國語片的固定院線，偶爾搭配遠東、第一、國泰或大中華戲院聯映。臺語片則依舊多只在大觀、大光明、三重建國等乙級或丙級戲院上映。[27]

香港邵氏更是使盡渾身解數，要延續這股「凌波旋風」。一九六三年六月，邵氏就推出凌波主演的下一部古裝大戲《花木蘭》，開拓她演男演女、允文允武的新戲路。邵氏為保護《花木蘭》在凌波十月來臺期間上映不會受任何影響，更買下她晚近幾年在香港以「小娟」為藝名拍攝的所有廈語電影版權，唯恐這些電影被其他臺灣片商買走，屆時發生「福佬話小娟」與「國語凌波」本人「打對臺」的情形。邵氏為保護凌波自「梁兄哥」以來的美男形象，更不惜一把火燒掉她先前擔任女主角的古裝片《紅娘》，深怕她飾演崔鶯鶯的女性打扮，會破壞廣大影迷對她反串模樣的迷戀。[28]

邵逸夫在一九六○年代的公開發言，也不斷強調「文化民族主義」對其經商理念的影響。一九六一年一月，他在自家刊物《南國電影》就表示，要「把中國文化和藝術傳統通過影像介紹給不同語言和種族的人」，引領華語電影走向世界，將電影王國從東南亞拓展至全亞洲，進而突破歐美唐人街，真正走入全球主流市場。[29] 邵氏的這種經商策略，也與國民黨政府要和中國共產黨競逐「文化中國」詮釋權的文化戰略相近，雙方合作關係自然更加緊密。一九六○年開始，國民黨政府即多次選派邵氏電影代表中華民國參與法國坎城影展。一九六三年十一月，蔣介石更曾經在國民黨第九屆全國代

表大會期間，特別召見邵氏代表邵邨人「談臺港電影事業之合作意見」。[30]

邵氏繼一九六二年與中影合作《黑森林》，一九六三年更挖角在中影執導《颱風》等電影的導演潘壘，要在臺灣成立邵氏外景隊。一九六三年，有報導指出，邵氏計劃在臺中覓地建廠，甚至想租用業已荒廢數年的玉峯湖山製片廠，但最後並無下文。[31] 導演潘壘一九六四年就在臺灣拍攝兩部彩色寬銀幕國語片：一是《情人石》，以潘壘自己寫的小說《安平港》為題材；另一則是《蘭嶼之歌》，靈感來自礦工畫家洪瑞麟在蘭嶼拍攝的一系列照片。[32] 除了在臺灣取景拍攝彩色片，邵氏也請李翰祥繼續執導由凌波與樂蒂再次合作的黃梅調國語片《七仙女》。可是片子還沒拍完，計畫突然生變。

原來，在《梁祝》爆紅後，邵氏在香港的死對頭，國泰機構電懋影業的陸運濤，以及失去邵氏電影在臺發行權的聯邦影業張陶然、夏維堂等人，便積極策動李翰祥離開邵氏，來臺灣拍片。李翰祥確實也因《梁祝》拍攝過程中的諸多不快，[33] 加上邵氏在《梁祝》爆紅後並未給予合理回饋，甚至另請他人執導《紅樓夢》而心懷不滿，最終在一九六三年《七仙女》還沒拍完就決定離開邵氏，來臺成立國聯影業。「國聯」之名，則是從願意替李翰祥付清與邵氏違約金的「國泰」和「聯邦」，各取一字組合而成。[34]

邵氏第一時間就聘請律師提告，並發函臺灣各大公營製片廠，要求不可收容李在臺成立影業，當然懂得要先謁見蔣家父子檔。總統蔣介石在各公營片廠總經理的陪同下接見李翰祥，時任救國團主任的蔣經國也在臺製廠龍芳作陪下，嘉勉他「發展自由祖國的影業的決心」，並勉勵他要「多而，正如某位國語片導演所說：「在臺灣搞電影，又怎能擺脫政治關係？」[35] 李翰祥大動作來臺成立

拍攝具有民族意識的影片」。[36] 李翰祥成功說服眾多邵氏人才來臺，在臺製廠龍芳的全力支持下，趕搭布景推出國聯版《七仙女》，成功搶走邵氏製作該題材的先機。

蔣經國更在會面中直接建議李翰祥，像「句踐復國」的故事，就可以是題材。臺製廠龍芳便提請李執導《西施》，促成臺製和國聯的正式合作。《西施》原本預算就已高達五百萬元，在蔣經國視察清泉崗拍攝現場給予鼓勵後，預算更增加到二千六百萬才拍竣（約相當於今日新臺幣一億八千萬元），這數目已經超過八十部黑白臺語片的成本總和。[37] 李翰祥的國聯影業，不只從香港帶來一流的技術人員，立下臺灣製作古裝片的良好典範，更以鉅額資金，將臺灣電影的製片規模拉抬到史無前例的新高度，徹底改變國語電影在臺灣的製作生態。[38]

健康寫實與亞洲影展

邵氏《梁祝》一九六三年在臺灣的意外賣座，不只讓香港影壇從此更加重視臺灣市場，更振奮了臺灣兩大公營片廠持續投注國語電影製作的士氣。除了龍芳擔任廠長的臺製以外，另一股帶動「國片起飛」的重要力量，是龔弘新接任總經理的中影。龔弘在一九六三年三月上任後的第一件大事，就是籌辦一九六四年首次由臺灣主辦的第十一屆亞洲影展。

所謂的亞洲影展，緣起於日本大映社長永田雅一為開拓日片的東南亞市場，訪問過臺灣、香港、泰國、馬來亞、印尼和菲律賓以後，在一九五四年首辦的東南亞影展（或稱東南亞電影節）。對此，主辦第三屆影展的香港總督葛量洪爵士開幕時還曾調侃，東南亞影展「教了我一點地理知識，我從不

知道原來日本是東南亞的一部分！」日本一九五七年主辦時，就將這個有日本和南韓參與的東南亞影展正式更名成亞洲影展。影展自一九五四年創立以來，始終未曾讓中國參與（八〇年代加入紐澳二國，更名為亞太影展亦然），並且多有美國好萊塢製片廠代表與會亮相，在冷戰時期是個具有明顯親美反共基礎，也迭有配獎爭議的影展。[39] 曾經多次以我國副團長身分參與影展的製片協會理事長丁伯駪就說過，亞洲影展的獎項，「我親身的體驗，不無可以『商量』之處。」[40]

對於即將到來的亞洲影展，龔弘曾經表示，主辦影展並不難；找到好人才，拍出一部能獲各國好評的電影，才是當務之急。[41] 層峰的推薦也不無可能影響。一九六三年十二月五日，李翰祥在《中央日報》寫了篇影評，讚許李行導演的《街頭巷尾》：「具有濃厚的人情味，可牽動觀影者的心；更重要的是富有濃厚的寫實風格，導演李行吸收國外手法而巧妙消化使用於影片中，在當時臺灣拍攝影片中可說突出。」總統蔣介石三天後在官邸欣賞《街頭巷尾》並召見龔弘。龔弘隨後就將李行請到中影，決定「走自己的路」，開創「健康寫實」的製片路線。[42]

中影投注全力製作的，是臺灣第一部國人自製的彩色寬銀幕國語電影《蚵女》（臺製的《吳鳳》當年仍借重香港導演和日籍攝影師、燈光師）[43]，由華慧英攝影，曾經在任職中影期間兼差執導《補破網》和《瘋瘋女》等臺語片的李嘉，帶著剛進中影的李行共同導演。龔弘本想從國外請一位彩色顧問，華慧英卻一口拒絕。當年華慧英去日本學的是彩色設計，他認為，「拍彩色片重要的是『彩色設計』，而不是攝影技巧，難的是彩色心理」，如果龔弘堅持想找顧問，「對我沒信心，就不要找我拍。」龔弘聽後，便決定完全授權給華慧英。[44]

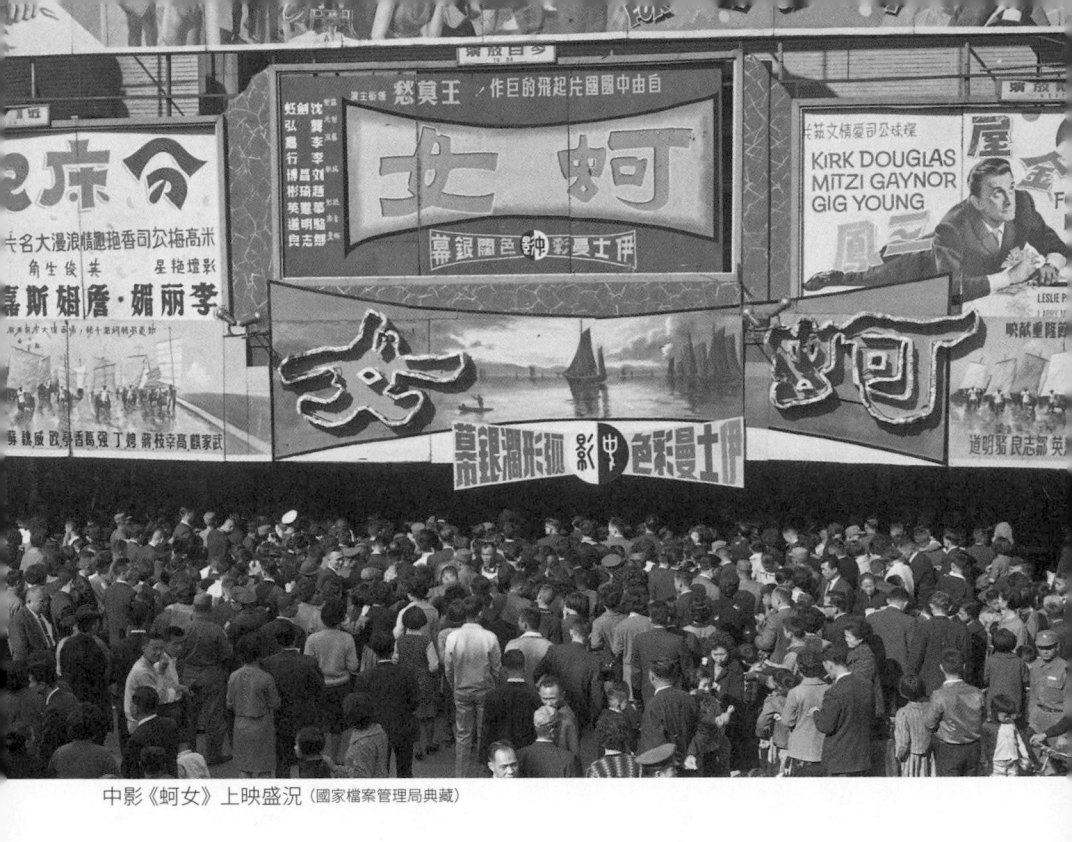

中影《蚵女》上映盛況（國家檔案管理局典藏）

華慧英和李嘉對於本片色彩用心設計，還曾拿著劇本，親自跑到布莊，挑選各場人物戲服布料的顏色。片中一場蚵車浩浩蕩蕩「賦歸」的大場面，每一輛蚵車上插著彩色布旗，在碧海藍天下，彩旗舞動，十分壯觀，成為本片經典畫面。

《蚵女》最後在一九六四年二月十一日舉行首映典禮，以「自由中國國片起飛的巨作」之名，在臺北、臺中、臺南、高雄九間首輪戲院盛大聯映，拿下一九六四年賣座電影第九名。[45]

一九六四年六月，第十一屆亞洲影展終於在臺灣登場。代表我國參展的劇情片，有中影的《蚵女》、邵氏的《情人石》，及中影與邵氏合製的《黑森林》。參展電影的出線也是一波三折，李翰祥本想以國聯創業作《七仙女》爭取資格，卻遭邵氏介入，以版權爭議為由遭判出局。[46]多間臺語影業也曾向影展籌備會要求，希望能將臺語片配上國語拷貝，代表臺灣參與影展放映，卻

都遭到否決，理由是「我們參加亞洲影展之初，就是以國語片為代表，已是不成文的規章，如果臺語片可以配成國語參加，香港的粵語片自也可以參加，地方性影片參加國際性的影展，大家都認為不合適。」[47] 幾經爭取，龔弘才同意讓幾部他認為夠水準的臺語電影，比如張英的《天字第一號》和高仁河的《最後的裁判》，配上國語後，在亞洲影展期間做為觀摩片上映。[48]

即便臺語片年產量在一九六〇年代高出國語電影許多，但是在一九六四年的《第十一屆亞洲影展特刊》中，除中影、臺製、中製三間公營片廠，民間影業只有邵氏、國泰和李翰祥的國聯登上版面。臺語電影只出現在整本英文特刊中一篇介紹臺灣電影短文的其中一段，而且被定調為臺灣電影史的一項「side product（副產品）」，年產量有時將近兩百部，有時卻又劇跌似已消逝。整段臺語電影史在特刊中的篇幅，竟然還不及一部香港來的《梁山伯與祝英台》。[49]

最後，《蚵女》榮獲本屆亞洲影展的最大獎——最佳影片金禾鳳獎。這也是臺灣電影第一次在亞洲影展拿下大獎。榮耀背後卻頗多瑕疵，評審過程及結果都出現爭議，如臺灣參展片名單竟然是在首次評審會議舉行後的次一日才出爐。[50] 又，當年國泰機構電懋影業填報的都是男、女主角獎，最後得到的卻是配角獎，電懋憤而發表書面抗議並拒絕領獎。[51] 據電懋導演王天林表示：「臺灣當年籌辦影展時，中影製片廠的領導曾到各國去籌募經費，那時他們跟陸運濤說，捐款越多，便可在影展中得到越多獎項，想要甚麼獎都可以。陸運濤聽罷，對他們做法感到不滿意，決定一毛錢也不贊助，只付會費，其他額外津貼一概沒有，結果電懋公司當年就只取得配角獎，這是有關方面故意安排的。」

據此，《蚵女》在臺灣主辦亞洲影展的這一年榮獲最佳影片金禾鳳獎，或許不如龔弘日後所憶及的那

陸運濤夫婦《國際電影》第9期，1956年6月號）

般「驚喜」。[52]

真正令人意外的，是在影展閉幕隔天，一九六四年六月二十日，發生了一件影響全亞洲影壇的大事——臺中神岡空難。當天，國泰機構總裁陸運濤夫婦在臺灣省政府新聞處長吳紹燧、臺製廠廠長龍芳等十幾位影壇大老的陪同下，由臺北赴臺中故宮參觀（臺北故宮在一九六五年才落成啟用），沒想到返程時搭乘的民航班機，從臺中剛起飛不久便意外墜毀，機上五十七人無人生還。罹難者除陸運濤夫婦、吳紹燧和龍芳外，還有國泰電懋的常務董事周海龍夫婦、電懋製片主任王植波、港九自由總會主席胡晉康、聯邦公司董事長夏維堂等人，劇烈震盪亞洲影壇。稍早，龍芳率領的臺製，才剛拍完《吳鳳》和《西施》，比中影更早帶領臺灣國語片走向彩色時代；陸運濤的電懋，與邵氏並列華語影壇兩大龍頭，已經計劃好要在臺灣投資新臺幣兩億元（約相當於今日十四億元），興建大型製片廠。但是臺製和國泰電懋的電影夢，最終都因為這場突如其來的空難而破滅，就此改變臺港電影史的發展方向。

由於罹難者身分顯赫，該班機所屬的民航空運公司又有美國背景，無論是國民黨政府或美國中情局皆相當謹慎。官方一開始對失事原因的解釋，是發動機故障而駕駛員操作不當所致。但《聯合報》在六月二十

二日刊出記者在現場拍到的一張關鍵照片，是參與調查的美國軍官在空難現場發現一本厚重手冊，手

冊翻開後，在內頁竟然挖空了一個剛好能放進一把手槍的洞。照片一刊出後，引起社會一陣騷動。除

了照片以外，也有報導指出鑑識人員證實駕駛員頭部曾遭槍擊。陸續出土的各項證據指向，神岡空

難真正的失事原因，應是當天機上有曾暘、王正義二人意圖劫機所致。[53] 不過至今依然沒有進一步證

據能釐清二人劫機的目的，是想「赴匪投共」，或另有動機。* 惟案情敏感，在威權統治時期，國民

黨政府極力抑止他人臆測該案相關情事，廣播人崔小萍甚至還因為此案遭牽連入獄。[54]

發生在亞洲影展期間的神岡空難，衝擊了臺港電影界和臺灣政壇。一九六四年的金馬獎因此停

辦。監察院也去函行政院，指責主辦人員「倘能善盡地主之誼，洽備包機接送，當不有此災禍。」就

連獎項部分，監察院也批評「評審會主席魏景蒙，與各方與會人士原多熟識、接觸頻繁，事前未能謙

謹協調、謀求允當，事後又以倔強態度重啟糾紛，有忝厥職，尤屬顯然。」《蚵女》獲獎，「雖為各評

審委員所主張，無非為尊重地主之一種禮貌表示」，實不應「視為當然，居之不遜」。總統蔣介石也

在國民黨中常會上盛怒，痛斥負責籌辦本次影展的中影總經理龔弘，以及為龔弘說話的新聞局長沈

劍虹，但最後二人仍保住職位。臺製廠與香港國泰電懋的這組政商聯盟遭到重挫，李翰祥的國聯也

因此頓失奧援，一度暫停製片事業。[55] 從此，國民黨政府與香港影業的合作關係，就改由中影龔弘與

邵氏邵逸夫這組搭檔獨大。

國民黨內對此合作關係並非無雜音。一九六四年七月十四日，國民黨中常委陶希聖密呈總統蔣

介石，函中表示：過往香港影業與黨的關係，是以港九電影戲劇事業自由總會主席胡晉康為最密，「電

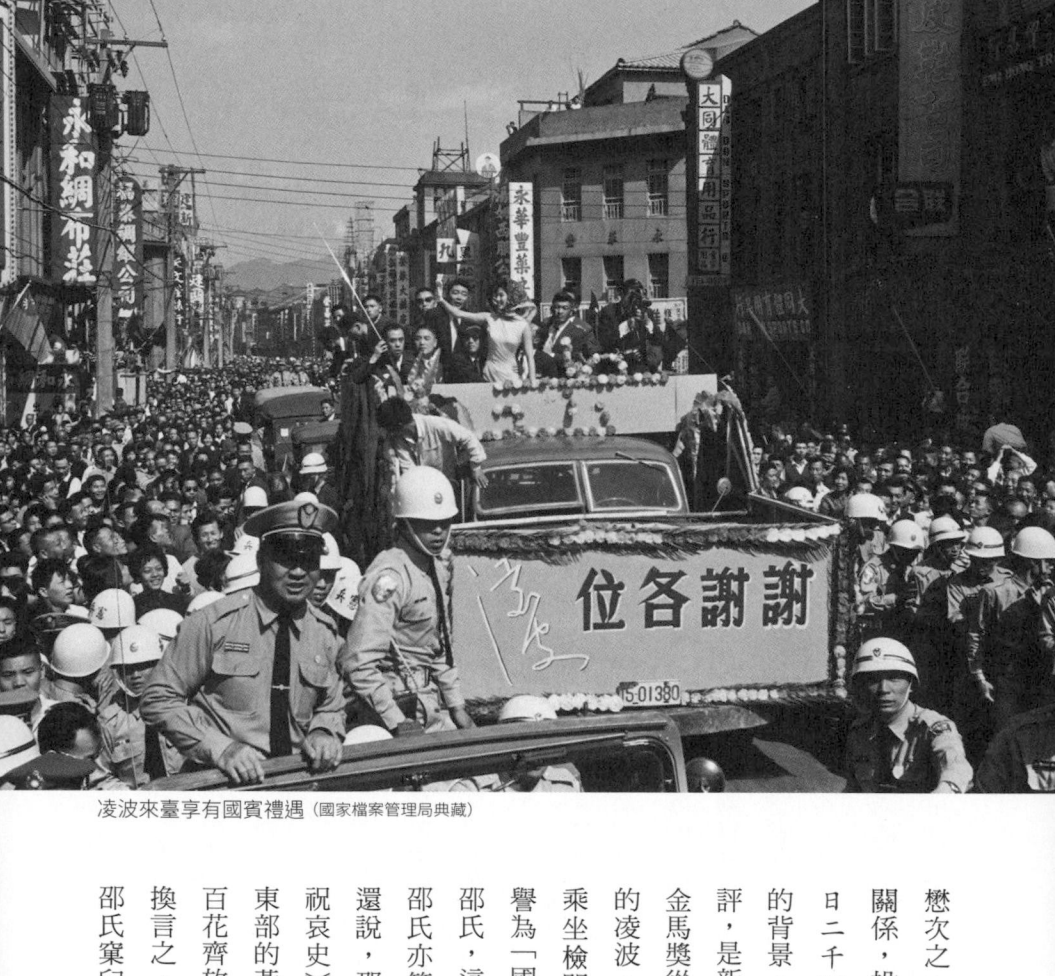

凌波來臺享有國賓禮遇（國家檔案管理局典藏）

戀次之，而邵氏最遠。」國民黨更因為胡晉康
關係，投資過電懋公司港幣五十萬元（約為今
日二千四百萬元），國泰電懋陸運濤和王植波
的背景，也有調查系統同仁掛保證。陶希聖批
評，是新聞局長沈劍虹先在一九六三年硬是將
金馬獎從臺製廠的《吳鳳》改頒給邵氏《梁祝》
的凌波，並且讓凌波在來臺領獎過程中，享有
乘坐檢閱車、多輛摩托車引路之部署等別人
譽為「國賓禮」的待遇，已能控制亞洲影展的
邵氏，這才將同年最佳影片頒給了中影出品、
邵氏亦簽有合約代為發行的《蚵女》。陶希聖
還說，邵氏《梁山伯與祝英台》是「共匪《梁
祝哀史》之再拍，其詞句全同」，而源自湖北
東部的黃梅調，更是「毛匪高唱『百鳥爭鳴、
百花齊放』」，大力推廣各省地方戲才能發展。
換言之，邵氏與中影合作原非甚密，其「陷溺
邵氏窠臼」之過程，實有「共匪思想心理滲透

之危機」。[56] 但是從後續似無相關動作來看，蔣介石對此密未多留意。中影除與邵氏持續合作外，繼《蚵女》之後，更陸續推出《養鴨人家》、《婉君表妹》和《還我河山》等自製彩色國語鉅片，帶領出所謂的「國片起飛」，成為官方刊物筆下「我國」電影「振衰起敝之轉捩點」。[57]

當臺語影壇從一九六二年開始，因為底片再也無虞，正準備要大展身手的時候，美都蔡秋林做為影壇先鋒，在這一年搶先推出三十五釐米彩色臺語歌仔戲電影《三伯英台》，卻正巧撞上彩色國語黃梅調電影《梁山伯與祝英台》。而這部由香港邵氏出品、臺灣明華發行的《梁祝》，成功打破國語片在臺灣市場的賣座紀錄，從此徹底改變臺灣民眾對國語電影的接受度，更燃起黨國高層對於自製彩色國語電影的期待。一九六四年，中影就以《蚵女》延續氣勢，拿下該年臺灣主辦的亞洲影展最大獎，建立起臺灣電影後續推出彩色國語鉅片的自信。

今日，像這樣一套以香港邵氏和臺灣中影的國語片為中心的電影史論述，就成為我們認識一九六〇年代「國片起飛」最熟悉的觀點。然而，回到歷史現場，無論是一九六三年那場「五彩寬銀幕」的梁祝「鬧雙包」大戰，或是臺製和國泰勢力在一九六四年神岡空難後的失勢，這些影響臺灣影壇甚鉅的歷史事件，其實都是具有相當機遇性的偶然結果。

儘管國語電影打贏了兩軍跨越彩色門檻的第一場勝仗，臺語電影的根基仍強固，能量依舊豐沛。

事實上，在中影《蚵女》等彩色國語片電影一九六四年亞洲影展搶盡風頭後的隔一年，以一九五五年邵羅輝《六才子西廂記》標誌臺語電影元年的臺語影壇，也即將要風光邁向屆滿十週年的盛大紀念了。

* 關於神岡空難，飛機上還有一名罹難的服務員施國華，是歌手施文彬的父親。全案因為當年威權政府和民航公司對於消息的控制，至今仍疑點重重。首先，曾晹、王正義兩人劫機的具體動機仍不明。其次，在美國中情局解密報告指出，王正義的身分是由他兄弟判定，但關於這位王正義的兄弟，似乎並無任何後續消息。施文彬也曾在二〇一〇年召開記者會希望重啟翻案。

相關討論或可參考王立楨，《消失的航班：美國航太專家解密當代民航七宗驚人懸案》（臺北：遠流，二〇一九），頁六一至九四，以及張維斌先生二〇一〇年在網路上發表的幾篇文章，見〈Declassified: Civil Air Transport B-908 Crash Investigation Report〉（http://taiwanairpower.org/blog/?p=953）、〈民航空運公司神岡空難〉（http://taiwanairpower.org/blog/?p=976）。美國中情局的三份相關解密報告則可參見ＣＩＡ的圖書館網站（https://www.cia.gov/library/readingroom/），檔案號（FOIA）分別是5033cd3993245665b814640、5033cd4993245665b814683以及5033cd4993245665b814684。

◎第七章◎

臺灣有個好萊塢

一九六五年
「國產臺語影片展覽」
女星合照。
右起依序為林琳、
夏琴心、王滿嬌、何玉華、
丁香、陳秋燕、金玫、
許翠黛、柳青、張敏
與頭戴后冠的白蘭。
（鄧天星提供）

「我寧願做小國之王，不願做大國之臣。」導演林福地自言，一九六三年，他曾當面婉拒中影新任總經理龔弘的招募邀約，決心留在臺語片圈。故事要從同年上映的臺語片《思相枝》說起。林福地在一九六二年跟著他的恩師邵羅輝拍完音樂片《舊情綿綿》沒多久，獲得獨立執導一部音樂電影的機會。這部片由高仁河擔任製片，為了報答一位恆春出生的林董事長出資協助他們成立影業拍片，林福地和高仁河特別編導一部以恆春民謠〈思想起〉為主題的《思相枝》。[1]

早在一九五〇年代，作曲家許石就帶著還是高中生的文夏來到恆春，採集月琴大師陳達「念歌（說唱）」的曲譜，〈思想起〉正是當中最著名的一首。[2]而在《思相枝》上映的一九六三年，甚至有電臺在大中華戲院舉行恆春調〈思想起〉歌唱比賽。[3]根據報紙評論和影人回憶，《思相枝》拍攝手法別出心裁，完全超越當年臺灣電影的水準。特別是林福地和高仁河大手筆聘請臺灣省立交響樂團，重新編曲演奏電影主題曲〈思想起〉，令許多投入臺灣民謠採集的音樂工作者對電影能保存文化的力量刮目相看。[4]影評人老沙就在《中央日報》投書盛讚：「臺語獨立製片公司竟能拍出如此超水準影片，令人敬佩。」林福地如今談起這部電影仍記得，因為自己是念美術出身，深知繪畫構圖與西方古典音樂的相近，拍片亦然。所以《思相枝》的每一顆鏡頭，構圖都宛如一幅畫，音樂性自然就在裡面。而老沙在投書中不只盛讚《思相枝》，也點名批評中影：「竟然堂堂國營的中央影業的片，拍得連林福地導演的臺語片電影《思相枝》都不如。」甫接任中影總經理的龔弘不敢輕忽，便趕緊將《思相枝》的拷貝找來中影放映。看完片子後，龔弘決定請林福地來談談，想邀他加入中影。[5]

結果，林福地卻是當面婉謝了龔弘。龔弘問他：「從臺語片轉進國語片，不是更上一層樓嗎？」

林福地卻回答「不見得」。林福地當年可以說是臺語影壇的明日之星，他跟高仁河在一九六二年推出的《十二星相》，就打破過去臺語片只在大觀和大光明戲院放映的習慣，打下臺語片在大中華、美都麗和明星戲院聯合上映的第二條院線，淨收入高達近二百萬，賺了本錢兩倍多。在林福地看來，要是去中影，「一年能拍幾部戲？」不如待在臺語影壇，一年能有十幾部片跑不掉，而且有利於創新：

「每部戲我可以用不同方式去拍，去詮釋，然後下一部戲我還會推翻自己，用另外一種方式去詮釋，等於我能不斷創新，從這種嘗試錯誤裡改進自己的拍戲方式。雖然資本很短缺，不像拍國語片可以為所欲為，但是起碼我可以在鏡頭上玩我自己的，我可以不斷地用不同題材給自己玩，不必受太多拘束。」更實際的是，待在臺語影壇，也絕對比領中影的死薪水有賺頭。所以，林福地當然寧做臺語片圈的「小國之王」。龔弘雖無可奈何，有趣的是，中影隔年推出的「健康寫實」代表作《蚵女》，也跟林福地的《思想枝》一樣，使用臺灣民謠〈思想起〉當作電影主題曲。[6]

龔弘邀約林福地見面的一九六三年，也是邵氏彩色國語鉅片《梁山伯與祝英台》颳起旋風的一年，但臺語片的薪火不僅未被吹滅，而且佳作輩出。一九六五年，臺語片迎向第一個十年之際，更有民間報紙《臺灣日報》趁此時機，舉辦國產臺語影片展覽，以及導演和明星的觀眾票選活動。報紙文宣寫著：「臺語片十年紀念‧為國產片揚眉吐氣‧為臺語片洗辱重生‧臺語片起飛開始」，成為繼《徵信新聞》一九五七年主辦臺語片影展後，臺語影壇再次出現大張旗鼓的熱鬧盛事。每年都會有上百部臺語片問世，代表著一九六〇年代，可以說是臺語電影在產製數量上最蓬勃的黃金盛世。整個一九六〇影迷們每週能至少看到一部強檔新片上映；影人也天天有片拍，甚至一天得軋三到四部戲。這樣的

臺語電影風華，奠定了臺灣電影朝向產業化發展的重要基礎。

然而，臺語影壇這樣亮眼的表現，卻在論及六〇年代臺灣文化發展的既有書寫中被忽略。談起六〇年代的全球文化氣氛，大致有個共識，是世界各地出現一群群憤怒的年輕人亟欲開創新時代。臺灣也處於這種氣氛底下，只不過論者往往只提及創辦《劇場》雜誌的文藝青年們如何受現代主義文藝思潮影響，即使講到「國片」，重點也幾乎都放在中影總經理龔弘等人所開創的「健康寫實」路線。臺語電影的本土榮景，似乎在六〇年代不值一提，也顯得與世界各國的文化思潮相隔絕。但情況真是如此嗎？

一九六〇年代的臺語電影，不只在產製數量上大幅躍進，量變當然也會帶動質變。這是臺語電影最百變千幻的時代，不只開創許多新興本土敘事，其變化當然也與全世界的電影風潮互動密切，並帶動臺灣整體電影產業發展。臺語電影可以說就是臺灣電影發展的活水源頭，也是臺灣文化史書寫不應被忽略的一環。只不過，臺語片也確實面臨到宿命般難以突破的「關卡」。林福地導演的故事，或許最能讓我們具體而微地看見臺語電影一九六〇年代的輝煌成就，以及其始終不可免的汙名和局限。

寧為小國之王

林福地婉拒龔弘後，繼續在臺語影壇辛勤耕耘，且繳出不凡成績。奠定他地位的代表作，是在他一九六四年與製片高仁河分道揚鑣後，改編日本小說而成的《金色夜叉》。《金色夜叉》是小說家尾崎紅葉的代表作，故事講的是父母雙亡的男主角，從小被女主角父母收養，青梅竹馬的兩人發展

導演林福地（右）與攝影師陳忠信（右二）工作現場照（國家電影中心典藏）

出戀情訂下婚約。但女主角在有錢人家銀行小開出現後，竟心生動搖，決定毀約。受到刺激的男主角，與女主角在日本熱海分手後，決心化身放高利貸的魔鬼，當個受金錢奴役的「錢鬼」，此即「金色夜叉」的由來。[7]

林福地在看過小說和島耕二執導的電影版後，緊貼原著精神，改編成臺灣版。此一時期最常與林福地合作的攝影師，是曾拍攝《王哥柳哥遊臺灣》，綽號「大塊仔」的陳忠信。男主角由藝名陽明的蔡揚名擔綱，女主角則請到當年正紅的新星金玫。[8] 蔡揚名至今仍記得片中「熱海一別」的分手戲，林福地將場景從日本熱海改成北海岸金山的沙灘上，讓陽明說出那段經典臺詞：「無情的正月十七夜，無論明年的今夜，後年的今夜，十年，百年以後，我會永遠像這粒月圓在那裡恨你。若是沒月亮，可能就是我不想再回到這個世界上了」，最後更一腳

將金玫踢開。蔡揚名記得，自己覺得這角色真的很悲哀：「拍那場戲我就哭了一整個晚上，拍完還一直哭，哭到第二天。」9。林福地也盛讚兩人演技，特別是金玫的眼神：「我通常都會用大特寫或用特殊的燈光，去塑造她。她的眼睛一眨，然後吸一口氣，都可以看得清清楚楚。而且她可以演得很好，她的戲有種女性的哀怨，是其他前輩女主角所沒有的。」10

金玫個子矮，跟蔡揚名在鏡頭上差很多，所以每次拍片，林福地都會特別準備個小凳子給她站。林福地看中金玫在鏡頭上相當漂亮，特別「有那種屬於日本女孩子比較柔的感覺」。為了拍出她的美，在臺灣還沒什麼人使用「柔光鏡」的年代，林福地和攝影師陳忠信還特別去買了各種顏色的微透薄紗，當紗布套在鏡頭上，自然就有柔焦效果的朦朧美感。經營照相館出身的陳忠信更善於打人物肖像光，什麼地方該明、什麼地方該暗，層次感一出，鏡頭上的金玫就更顯柔美。相較於一般成本僅二十餘萬的臺語片，《金色夜叉》用心搭景拍攝，花了三十多萬元完成，努力最終獲得回報，一九六四年上映時全臺票房破百萬，光是臺北一地的票房就已回本。11

從此之後，林福地、陽明和金玫的組合，成為票房保證的「鐵三角」。只要是三人合作的電影，片子還沒開拍，戲院老闆就會先搶著跟影業付訂金買檔期。這段臺語電影的鼎盛時期，可以說是臺灣電影名副其實的黃金年代。陽明的片酬，從每部片一、兩千元，一口氣漲到一萬二；金玫也晉升為比肩白蘭的臺語影壇一級女星，每部電影片酬高達一萬五；當其他導演片酬最多一萬出頭的時候，林福地每部片含編劇費的編導酬勞，也高達三萬五千元。在那每個月基本工資只六百元的六〇年代，「鐵三角」的搶手程度從其片酬可見一斑。12

林福地編導作品的重要來源，很大一部分來自日本的電影和文學作品。以十二生肖為主題的《十二星相》，靈感即來自日本電影《里見八犬傳》，而《金色夜叉》則是改編自尾崎紅葉的小說。林福地自述，他特別研究過日本導演黑澤明的作品，不只分析其分鏡和剪接，其電影強調的人道主義精神，也影響他創作觀念至深。林福地曾說，黑澤明講究人道，而他講究的是人性，無非是希望他的電影，不只有場面上的熱鬧，也能對人性或社會的提升有所助益。林福地後來取材日本小說的作品，有一九六四年改編自《博多夜船》的《寶島夜船》，而一九六六年改編《五瓣之椿》而成的《女性的復仇》，片名後來因為當年電影檢查禁止「復仇」字眼，被迫改作《女性的命運》。[13]

林福地的編導靈感，有時也來自臺灣文學、臺語歌曲和新聞事件。他曾改編臺灣作家徐坤泉的小說《可愛的仇人》，片名同樣因電檢禁止有「仇」，在一九六四年變成《可愛的人》。林福地也與寶島歌王洪一峰和作

陽明與金玫，《寶島夜船》劇照（國家電影中心典藏）

忠義製片廠工作照,外景現場是以電燈瓶打光 (國家電影中心典藏)

詞人葉俊麟合作,在一九六四年推出以〈悲情的城市〉做為電影主題曲的《悲情城市》。一九六五年,林福地又與記者劉昌博合作,融合〈黃昏的故鄉〉這首歌曲與社會新聞,攝成同名電影《黃昏故鄉》,票房比《金色夜叉》還更好,隨即開拍續集《黃昏城》。林福地就這樣和他的攝影師搭檔陳忠信,固定班底陽明和金玫,以及甘草人物金塗和胖玲玲等人,完成一部部在影迷口中「通俗而有深度」的作品:「一方面顧到臺語片觀眾的欣賞興趣,同時也不忘記提高臺語片的地位。」[14]

每部作品上映後,林福地總能收到影迷寄來數以百計的信件,也因此發現他的影迷中,不乏老師、律師、醫師、法官等知識菁英。許多關心臺灣文化的影迷,看完電影後會寫信跟他熱情討論整部電影的意旨,並傳遞「臺灣人總算有臺灣人自己的電影,希望我們對於臺灣人的文化能更重視」這類的鼓勵話語,讓林福地備感安慰。但頗受知識階層推崇,卻也可能是林福地的電影常引來新聞局電檢處「關愛」的原因。林

福地隱隱覺得，或許是因為「我的水準比人家高一點，裡面的一句對白，新聞局就認為你這句話隱藏著諷刺政府還是什麼東西，就被影射跟政治有關係，就被剪掉，甚至禁掉。」林福地有時也得親赴電檢處說明，時任電檢處長的尾義方還曾把他叫去，明白著講：「其實我們也不是說要故意刁難你，只是希望你拍的戲比一般水準高一點，希望你轉型國語片。」但這時候的林福地，心中最大理想就是要讓臺語片「在觀眾心目中贏取更重要的分量」，不願意投靠中影屈就當個「大國之臣」。[15]

臺灣有個好萊塢

選擇留在臺語影壇的林福地，在一九六〇年代初期，就如其所願完成超過四十部作品。拍片速度有快有慢：一部《寶島夜船》從開鏡到殺青只花七天半時間，另一部一九六五年的《鐵樹開花》卻用將近一個月才拍攝完畢。林福地這樣的高產量，其實在臺語影壇並非特例。[16]事實上，自從一九六二年擺脫底片限制的束縛後，臺語影人就創下「多產傲世」的紀錄。有記者就以「聲勢壓倒好萊塢」為標題，在一九六四年報導臺語電影年產量高達一百五十至兩百部之間，「超過了香港的產量，連美國好萊塢也要自嘆不如。」[17]

然而，這種新片不斷開拍的現象，除了反映臺語影壇成功走向產業化，已發展出一套熟練的商業運轉模式外，對大多數製片而言，更接近的是一種「以片養片」的邏輯。有人將之比作騎腳踏車，「要不停地踩動雙輪，車身才不會倒，公司也是靠不斷拍片來週轉資金，一旦停工，頭寸就不靈了。」[18]拍片現場需要現金，片商就必須靠籌拍新片向戲院預收訂金，才能支付拍攝期間的開銷費用。拿什麼

向戲院收訂金呢？有時拿劇本，有時連故事都還沒有，只要敲定好本片卡司有誰就能有人買單，有時甚至是拿畫好的電影海報來籌錢。

要畫海報，當年製片們最常找的，就是二〇〇六年榮獲金馬獎終身成就獎的手繪海報大師陳子福。總計上千部臺語片中，一半以上的電影海報皆出自他手（本書開門彩色頁即收錄八幅）。子福老師當年在家工作，平均五個小時就能畫完一張海報。但是畫得再快，仍趕不上片商的海量邀約。家中客廳常坐著一排製片苦等，子福老師還得配合畫通宵。他工作時候常不吃飯，但香菸絕不離手，說自己「一抽菸靈感就來」。他畫臉不用打格子，眼睛、鼻子、嘴巴，三條線抓出來就能直接動筆，男女主角兩張臉各一小時，再用三小時畫襯景、題片名，片商就能趕緊拿著「子福仙」的原稿去分色製版印海報，藉以宣傳和收訂金。[19]

而在林福地活躍的六〇年代，臺語影壇的製片重鎮，也從臺中移到了臺北。早期因為中影的主要製片廠在臺中，加上何基明華興製片廠也地處臺中的緣故，許多劇組需要倚賴中影提供的剪接、配音、沖印等後製服務，便選擇就近在臺中拍攝。至於在臺北的劇組，則多仰賴位於臺北植物園的臺灣電影製片廠，或是位於北投的中國電影製片廠。中影臺中廠後來在一九五九和一九六〇接連兩年發生火災，中影便決定將製片重心北移，砸重金在士林與建新的製片廠，第一期工程在一九六一年完工。[20]一九六三年六月，更有臺語片商周天素、蔡秋林，攝影師洪慶雲、林贊庭、廖繼耀，沖印師魏木金、涂秋林等人合資，力勸當年本在中影擔任技術主任的陳棟離開，與他們在臺北士林福德路共同成立二間全新的沖印廠：以「臺北市就是大都市」為名，取作「大都」影業公司。[21]

大都沖印的成立相形克難：第一臺黑白印片機，是跟臺灣首位電影攝影師李書豹買的二手貨；第一臺黑白沖洗機，則是經人引介，獲得一張沖洗機設計圖，並在攝影師洪慶雲前往日本東京現像所、東洋現像所和東映化學三間沖印公司參觀後，在對方禁止拍照也不准做筆記的情況下，回到臺灣全憑記憶，土法煉鋼自行設計製造而成。起初，所有片商都在觀望，唯恐拍好的底片如果洗壞，不只底片成本不敷虧損，拍攝好的場景和演員也得全部重來。最後，大都是在一九六三年沖洗完新手導演桂治洪執導的臺語片《天公疼好人》做為創業作，沖洗品質獲得業界肯定後，很快就以一部黑白片一萬七到二萬一千元左右的便宜價格，取代過去的中影，成為臺語影業沖印黑白片的第一品牌。[22]

製片重鎮隨著後製中心從臺中移到臺北後，北投簡直就成為了「臺語製片界的好萊塢」。[23] 在大臺北地區當中，為什麼挑會有電影在北投開拍，而將近五分之三的臺語片，都是在北投攝製。北投從日治時期就以溫泉聞名，附近開了許多溫泉旅社；但是戰後隨著臺北各地觀光旅社一家接著一家開，生意受到影響，舊旅社不得不動腦筋想新出路──提供片商開支票通融的方便，吸引他們承租房間來拍片。所以，六〇年代北投的好幾間溫泉會館，如牡丹莊、迎賓閣、鳳凰閣、美華閣、龍鳳谷、南國旅社、福祿摩廈大旅社等，就這麼成為一間又一間現成的「製片廠」。[24] 每一間旅社的房間格局不同，臺式、西式、日式應有盡有，現成的傢俱就擺在房間可供使用，各種風格和等級的房間任君挑選，成為臺語時裝電影最好用的攝影棚。而且租金每天不過六百至二千元，相較於公營製片廠一天租金七、八千元起跳，可說相當划算。

難怪那時候在同一家旅館內，上下樓層一共有幾間房，可能就有幾部新片同時開拍，「有時就一〇三

號房當陳家、一〇五號房是林家」，相當熱鬧。[25]

至於外景，北投附近更是要什麼有什麼。其實早在日治時期，臺灣人拍《誰之過》和《血痕》等劇情片時，就是來北投出外景。有時北投公園跑一跑，有時車站拍些月臺景，其他要山有大屯山、要水有淡水河、要田有八仙莊、要廟有忠義行天宮，想拍高級豪宅，也有多間招待所和威靈頓山莊。[26]

以一九六五年由辛奇執導、張淵福編劇的《地獄新娘》為例，劇本是從廣播劇《古樓深恨》和英國小說《米蘭夫人》取材，將《米蘭夫人》的十九世紀英國豪門背景，置換成一九六〇年代在臺中梧棲的有錢人家。[27]但是劇組的主要取景地並非臺中，而是在北投到淡水間四處找尋，要豪宅外觀，就去淡水真理大學內的牧師樓與姑娘樓，以及淡江中學內的紅磚樓。劇組也去到淡水高爾夫球場和陽明山第一公墓取景，為了片頭場景甚至整組人跑到野柳海邊。製片戴傳李給予導演辛奇相當自由的創作空間，拍攝期程長達二十六天，攝影由林贊庭和洪慶雲輪流接班，不只藉遊艇、舞會、別墅、敞篷車和高爾夫球場等元素，賦予本片洋派和摩登氛圍；也使用具有表現主義的光影調度、運鏡和構圖，營造電影所需的懸疑、緊張和恐怖氣氛，還特別以疊影技巧呈現托夢橋段，使得《地獄新娘》成為一九六〇年代別具風格的臺語片精品。[28]

全盛時期，每天都有十幾檔戲在北投開拍。有演員說自己「一年中大概有十個月住在北投，跑片最凶時，一個月可以跑六到十部片，每部片子頂多不會超過十天就可以拍完，一天要拍到一百多個鏡頭才算夠成本，所以我們如果不住在北投片廠，不可能完成這樣的工作量」。所謂「住在北投片廠」，其實也就是劇組在溫泉旅館內多開兩個大房間，男女各一間打地舖。無論你是導演、主角、攝影、燈

光、布景師或臨演，每個人都是十塊錢一套枕頭和棉被，所有演職員全部睡在榻榻米通鋪，隨叫隨醒。「雖然艱苦，但是大家真和氣，沒有人是大牌，大家都睡榻榻米，吃東西馬馬虎虎，卻感覺很爽快。」每天早上六、七點天將亮，劇務就會進來趕大家起床吃早餐。幾間溫泉會館的門口，擠滿各劇組的人潮，像菜市場一樣熱鬧，想洗個溫泉都要排隊慢慢等。每每訪問臺語影人，大家異口同聲最懷念的，都是臺語影壇在那黃金年代像個大家庭般的團結、熱鬧和單純。[29]

在臺語片最風光的時候，北投當地過去專門負責載送「小姐」的「限時專送」摩托車，反而更多是用來接送演員在各個旅館的各個劇組間軋片。當年明星可不比現在好命，都需要自理服裝。男明星通常比較好辦事，有時候同一套西裝，只要搭配不同領帶，就能撐過好幾檔時裝戲。女明星相對而言更願意費心思，會特別到永樂市場買布料、做衣服。演員陳雲卿就自豪，她每部電影都會重新訂做一件衣服，她也清楚在黑白電影上，哪

《地獄新娘》畫面，托夢者由戴傳李夫人戴黃翩翩客串（國家電影中心典藏）

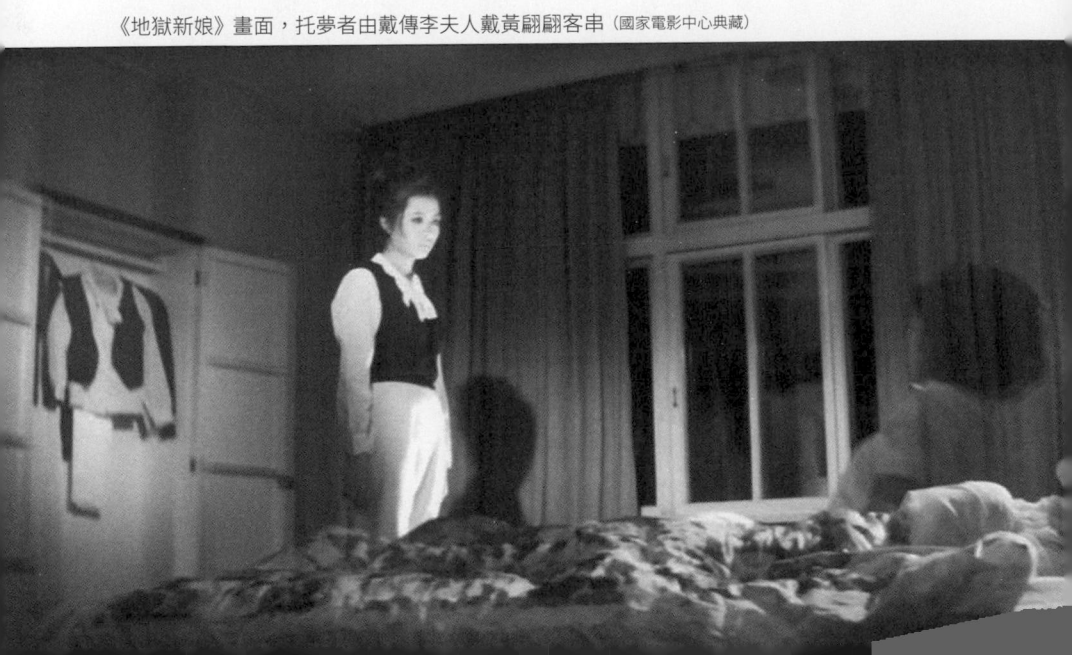

幾種布料雖然便宜，但能呈現出好的質感，而哪幾類花色能夠顯眼又耐看。對於女明星的打扮，大家印象最深刻的都是白蘭：無論軋戲軋到什麼程度，白蘭總會提早三小時到現場化妝，如果拍的是時裝片，還會特別先去美容院整理頭髮，髮妝也會隨劇情調整，顧全所有外觀細節。不過，有時候演員忙得昏天暗地，「這邊拍到十點，那邊的劇務就等著把你載過去」，到現場得要靠導演講戲，才知道這場究竟要演些什麼，甚至是自己在劇中叫什麼名字。 30 即便如此，臺語片演員可個個都是「做活戲」的即興能手，理解臺詞意思、角色關係和場景指令後，排個幾次就能迅速上陣。而且大家拍片都相當謹慎，導演一聲「預備～Camera」後，幾乎沒在NG。畢竟當年拍片底片昂貴，一部九十分鐘的電影，老闆大多只願意提供劇組一百二十分鐘長度的底片量（即一萬兩千呎）。所以要是NG太多次，現場可就沒好臉色看了。 31

盛況也導致競爭──惡性競爭。不只搶導演、搶演員、搶上映檔期，也會搶電影題材，甚至出現過中午劇本才印出來，隔天就有別間公司盜拍的荒謬現象。為此，有的導演和編劇索性不輕易交出完整劇本，演員事先並不確知全片劇情，只知道自己飾演的大概是個什麼樣的角色，到了拍攝現場，導演才口述告知當天那場戲的臺詞，就怕一次說明得太詳細，點子會被其他人抄走。 32 這當然是極端案例，多數時候，演員們還是早早就拿到劇本，開始背臺詞、挑衣服、做足演員功課。蔡揚名就記得他在一九六五年拍攝徐守仁執導的《難忘街路燈》，那是一部改編自美國小說《嘉莉妹妹》，片長超過兩個半小時的超級大戲。原本已是富豪家女婿的陽明，愛上張清清所飾演的女歌手，兩人遠走高飛後仍因謀生不易而被迫分離。整部電影最後，落魄的陽明只能在日後已走紅的張清清所演出

的劇場四周徘徊，沒想到張清清發現他後，不顧眾人眼光，排開歌迷們向他奔去，狠狠不堪的陽明卻只能極卑微地哭著對她說：「我已經幾天沒吃飯，妳可以給我十塊錢嗎？」光是這場戲，他剛拿到劇本讀完時就忍不住感動淚流，拍戲當天又哭了一整晚，下了戲想到劇情還是忍不住落淚，真的哭得好慘。為了拍最後這場戲，蔡揚名說他在拍攝前還讓自己餓了一整天不進食，才能讓苦難之情至誠至真。所以，要說臺語片演員拍戲都沒劇本或粗製濫造，蔡揚名可是不服的。[33]

在這種演員四處軋戲的情況下，在臺語片時期等同於現今副導演的場記就格外重要。在識字率不高的年代，場記可不是人人能做。曾經為學習而擔任李嘉、林福地、郭南宏、辛奇等多位導演場記的女星王滿嬌就說，臺語片的場記，必須記下每一顆鏡頭的鏡位和所有細節，提醒演員穿的衣服是否連戲，還要快速記下演員現場說的臺詞。有時實在來不及寫，就只能先畫圈圈，一句話說了幾個字就畫幾個圈，等到導演喊卡後再逐字填入。有的演員在導演一喊卡之後，也會馬上拿起劇本做筆記，標示自己表演的狀態。之所以如此計較，就是為了讓配音等後製作業能更方便。[34]

配音又是另一門學問。當年臺語片都未採同步收音，全是靠後期配音完成。每當電影殺青，剪接剪好，劇務就會發給演員錄音通告。業界也普遍有默契，當演員有不同家公司的拍片和錄音通告撞期時，會以錄音通告為優先。雖是後期配音，但當年臺語影壇普遍由演員本人上陣，才能盡可能重現拍片當下的情緒和節奏。金玫就記得，因為她是客家人，講臺語總是有個調，一次配音配到半夜，旁邊就有人笑她不會講臺語，讓她難過得躲在角落偷哭。一旁見狀的矮仔財知道原委後就安慰她：「這有什麼好哭的，認真去學啊！學到會講，講得好就可以了！這樣才對啊！」金玫說她一輩子都不

記錄每日拍攝現場情形的報告單（國家電影中心典藏）

會忘記矮仔財的鼓勵，她的臺語後來會進步這麼快，都要感激矮仔財。

在那年代，錄音可沒有電腦能分軌錄音或倒帶重錄，所以同一本底片（約十分鐘長度）有出場的演員，都得要一起錄，還要一次過關。眾人有時關在北投的中製廠，有時在民間錄音師林焜圻主持的自立錄音公司，會先一起看無聲片練對嘴，等到每一個人每句臺詞都練準沒問題，才一次一本十分鐘十分鐘地錄，平均以一天一夜的時間錄完一部片。因為聲片跟底片一樣所費不貲，自立錄音公司後來自行發明一招，是將三十五釐米聲帶片切成十七又二分之一釐米來用，能夠節省一半聲片但音這關仍舊怕得要死，有時明明都練好了，但正式開錄，輪到自己時，嘴巴都張開了，卻整個人緊張到發不出聲音來。導演張英也說他每次看錄音，愈到後面愈緊張，每本聲片錄到最後一分鐘的時候簡直不敢看，萬一有人出錯就得全部重來，看了好緊張。[37]

除了配音以外，關於電影聲音的後製工程，還有時稱「效果」的音效擬音，以及最費工夫的配樂。

當年最有名的「效果師」，先有新劇演員出身的周萬生，再來就是綽號「哈都」的李雲龍。舉凡下雨聲、海浪聲、鞭炮聲、開關門和拉窗簾的聲音，全都靠效果師身邊那聚寶箱內的各種工具模擬而成，當然有時候也會重複用上已經錄製好的罐頭掌聲。至於音樂，根據配樂曾仲影的回憶，當年他都會先關在放映室看啞巴片，看到想加配樂的片段就按鈴，助理聽到鈴聲就會在片段中塞張紙，整部片有時能弄個三十幾段。比較偷懶的配樂，就會用現成的唱片挑來湊數；而像曾仲影這樣會買馬樂天編著的書自學爵士，甚至曾經買過美國柏克萊函授教材的硬底子音樂人，看完片回去作好曲後，還

錄音情景，左為導演辛奇（國家電影中心典藏）

會特別商請省立交響樂團，或是在仙樂斯舞廳演出、各種樂器樣樣精通的樂師鄭萬檔等人來錄音，一大夥人關在自立錄音室，從樂團編制大的片段開始錄，通常不到兩個工作天就能完工。[38]

事後配音也開拓了臺語片的新市場。開始有電影以臺語和國語兩個版本同時上映，最著名的例子，就是由張英導演、「千面美人」白虹主演的「愛情間諜戰爭鉅片」《天字第一號》。《天字第一號》在一九六四年除了演員親自配音的臺語版，也請來配音員配製國語版本，史無前例地在臺北市十二家電影院盛大聯映。《天字第一號》最後上映一路滿座八十四天共四六二場次，票房收入超過一百五十萬元，創下黑白電影有史以來的最高賣座紀錄。向來只在臺語使用族群間流行的臺語片，這次成功打進國語電影的甲級戲院，在臺灣影史上可是極為難得的事。看到一大群說著國語的觀眾排隊等著看他們演的電影，讓參與本片演出的白虹、

片中特務女主角近似的「抗戰成功的快意」。[39]

後來更有片商將臺語片配上客語版本，沒想到也頗獲客家族群觀眾好評，引起業界仿效，甚至把早年風行全臺的臺語片也翻出來重新配音。像是張池桂香成立的新都影業，跟蔡秋林的美都買下《英台拜墓》版權，改配客語上映。據報載，此時民間也開始有公司專門經營客語片的加工和發行，如過去開辦亞洲影業的製片協會理事長丁伯駪，就籌組雙龍影業，將臺語和國語老電影重新配上客語拷貝，不只內銷苗栗、竹東、屏東、美濃和花蓮等客家人地區，還外銷到遠在東非印度洋上的模里西斯共和國，讓當地客籍僑胞得以「一聆鄉音」。臺灣第一部臺語片《薛平貴與王寶釧》的現存唯一拷貝，正是一九六〇年代重新配製的客語版。[40]

在這樣的黃金盛世下，臺語影壇也締造一項至今看來仍不可思議的紀錄。據一九六七年聯合國教科文組織的統計，臺灣在一九六六年的電影年產量高達二五七部，其中臺語電影占七成以上，榮登世界排名第三大的劇情片生產國，僅次於日本和印度。這份統計的資料來源並不明確，或許重複計算了臺語片另配作國語或客語片的情況，又或許把香港的製片數量也包含在中華民國的國產電影範圍內，儘管如此，仍相當程度反映了一九六〇年代臺語電影在產量上傲視全球的驚人成績。[41]

臺語片的混血與轉化

儘管總量上千部的臺語片如今多已佚失，留有完整拷貝的不到兩百部，我們還是能從現存拷貝、

報紙廣告、送檢檔案和手繪海報上的文字和圖像資料，拼湊出當年臺語電影的多元風貌。一九六〇年代的臺語片，有許多經典類型或衍生續集或互相翻拍，充分展現出臺語電影的混血與轉化能力。諜報電影，就是其中相當具代表性的類型之一。像是張英那部改編自一九四六年同名國語片的《天字第一號》走紅後，劇組旋即開拍續集，而且一拍就拍了五集。抗日場景從一開始的中國，到了第五集《大色藝姐》更轉進臺灣，並巧妙地將女主角白虹一九五八年主演的《乞丐與藝姐》的本土藝姐題材與抗日主題結合。

許多人會直接將臺語諜報片直覺聯想到同一時期風靡全球的英國〇〇七情報員，並好奇為何臺語片流行的版本多是女性情報員。如歌仔戲出身的武打女星柳青（小春美）就曾主演《第七號女間諜》和《女〇〇七》等片，連向來走柔美路線的金玫，都曾女扮男裝主演過辛奇導演的《死光錶》；少數以男性為主角的，有柯俊雄主演的《第三號反間諜》和《情報員第六號》，以及歐威主演的《虎咬虎》。臺語諜報片喜以女特工為主角有兩個脈絡可循，其一是首部在臺灣上映的臺語諜報片《天字第一號》，故事源自早年舞臺劇劇本《野玫瑰》，主角是化身舞女的國民政府女特工；其二是臺灣流行的歌仔戲電影素有女俠傳統，如柳青主演的《荒江女俠》，歌仔戲電影也不乏有扮裝前例，如導演李泉溪請新南光歌劇團的小白光等人削成短髮，在一九六三年出品《遊俠胡劍明》並連拍四集。42

當年的臺語間諜電影，也貼緊國民黨政府「反共」、「抗日」的政治主旋律。劇情設定在中日戰爭期間的《天字第一號》，片頭更引用一九三一年九一八事變的新聞影片。梁哲夫導演拍攝相同故事背景的《間諜紅玫瑰》，最後更安排演員用國語喊了一聲「中華民國萬歲！蔣總統萬歲！」並在《出征

《天字第一號》海報（白虹提供）

歌》的樂聲中結束；續集《真假紅玫瑰》講的更是中華民國特務如何破壞日軍在廈門研發新式毒氣彈的計畫，劇終一樣是要眾人「在偉大的蔣委員長領導下，繼續爭取抗戰最後勝利」。而洪信德編導的《第七號女間諜》，其中的「對暗號」臺詞，更設計得充滿國族寓意。問「你愛什麼花？」，當然是梅花；「梅花有幾種？」，青白紅三種；「梅花會謝嗎？」，永遠不會謝；若是問「過去，咱攏是愛著梅花，現在，咱已經愛著太陽。你歡喜看太陽起來或是看太陽落山？」，就要回答「我歡喜看太陽落山」，並且現在「太陽已經落山」，也「永遠不會再出來了」。梅花（中華民國）與太陽（日本）的國族指涉自不言而喻。[43]

臺語間諜片的時空場景更與時俱進。一九六六年出品的《情報員白牡丹》及其續集《國際女間諜》，就將中日戰爭的場景擴展至太平洋戰爭的大東亞戰場如香港和馬來西亞等地。澳門也是常見的故事場景，特別是當中華民國駐澳門辦事處在一九六五年遭葡萄牙指示關閉之際，同年的《特務女間諜王》劇情寫的就是中華民國特務要赴澳門奪回共產

黨偷走的飛彈設計圖，一九六六年出品的《萬能情報員》更將敵人從日本神風會擴及至澳門魔鬼黨。

電影中使用的武器也推陳出新，像是《特務女間諜王》片中就不止有手槍，更出現隱身劑甚至是死光炮等科幻武器。[44]

臺語影人更以無窮創意，將日本盲劍客融入英國諜報片當中。當臺灣開始流行日本男星勝新太郎飾演流浪盲劍俠的《座頭市物語》系列後，臺語影人就從一九六六年推出《豔諜三盲女》系列，主角從單槍匹馬懲惡鋤奸的盲劍客，變成了三姊妹盲女情報員，由洪信德以「金漢」為名執導、以「劍龍」為名編劇。三位女主角柳青、月春鶯和小明明，皆是從歌仔戲出身。三姊妹一個開槍、一個吹箭、一個專用拐子刀，與日本兵展開生死決鬥。[45]

最後仍是由洪信德編導的版本更受歡迎。洪信德一年內就拍攝續集《盲女地下司令》、《盲女集中營》和《盲女大逃亡》，其宣傳文案更直接寫著「前壓特務一一七，後蓋日本盲劍客，左跨諜報飛龍，右越〇〇七情報員」，很能看出臺語片的多元參照；[46]完結篇還直嗆香港國語片導演胡金銓，稱《盲女大逃亡》的比武場面將使其《大醉俠》為之遜色。而在三姊妹中，小明明也因用心觀察盲人生活，懂得揣摩其側耳傾聽，以聽覺代替視覺的表演細節，又不怕扮醜，白眼翻得比誰都認真，戲分就從一開始排行第三的小妹，一躍而成女主角。導演洪信德還為她設計了盲女騎著BSA摩托車追撞軍車的驚險場面，做足噱頭。只可惜，盲女系列拷貝皆未有留存。[47]

人稱「劇壇怪傑」的洪信德，將諜報片的變種玩到淋漓盡致。一九六四年諜報類型才剛要在臺灣起步時，他就先拍出《第三號反間諜》及其續集。一九六五年他更幫邵羅輝導演編劇，寫名犬打電

報拯救主人的《諜犬○○九》。一九六六年他不只開創盲女諜報片系列，更以「劍龍」為名，出品「第一部臺港合作科學槍戰豪華鉅片」《夜光雙飛俠》，劇情是由香港女星于素秋飾演的太空女俠降臨地球，要與她的學長（《金色夜叉》男主角陽明飾演）會合，智勇雙俠一起「宇宙追蹤」，對抗計劃要侵害地球的太空怪物。洪信德一九六七年更進一步將諜報片和宇宙科學片結合，請來小明明主演《諜報七金剛》和續集《諜王女金剛》，講女金剛大戰魔鬼黨，「從地球追至太空，從地獄逃入人間」的奇幻故事。[48]

類似的混血變種諜報片，還有吳飛劍導演請出王哥柳哥再次合作的喜劇電影《王哥柳哥○○七》。電影沒什麼抗日情節，講的是王哥柳哥來到香港，陰錯陽差被何玉華飾演的魔鬼黨組長，誤認為國際情報局派來協助○○七的○○八和○○九情報員，兩人慘遭擄走後死裡逃生的喜鬧故事。另有導演金超白，融會「海女」片型，一九六六年混搭出《女人島間諜戰》。所謂「海女」，指的是在日本近海以潛水方式捕魚或採集珍珠等維生的女性。日本的「海女片」，往往是以女性胴體的裸露做為實際賣點，代表作即日本新東寶在一九五六年請來前田通子主演的《女真珠王之復讎》。電影一九六二年在臺上映後一炮而紅，臺灣片商更特別邀請前田通子來臺拍攝續集《女珍珠王之挑戰》。「性感肉彈」來臺，所到之處皆引起地方關注。[49] 臺灣片商也趁勢推出《海女黑珍珠》、《海女紅短褲》、《海女美人魚》等電影。結合海女與諜報類型的《女人島間諜戰》，講的是奇峰飾演的國際密探，為了解決任務來到一座島上全無男性的女人島，與柳青飾演的女王依莉莎共同擊退骷髏黨和島內反叛者海珍珠的故事。

光從諜報類型我們就能看見，一九六○年代的臺語片，雜揉不同國家的電影流行元素，而非只

特別受到單一國家影響。英國的○○七、法國的一一七、美國的《諜報飛龍》和早年中國國語片《天

字第一號》的女特務傳統，都被臺語片編導拿來改造，甚至看見什麼有話題就加入，日本盲劍客和海

女類型通通可以嫁接，本土原有的藝妲和王哥柳哥元素（可別忘了王哥柳哥最早也是向美國的《勞萊

與哈台》致敬）也能添進戲裡重新翻拍，只要能將一切統攝於政治主旋律下就不成問題；或是乾脆將

一切背景抽空，來個大戰魔鬼黨，再來場保衛地球、征服宇宙的星際大戰。這種混血創意的改造轉化，

不只發生在諜報類型，也發生在臺語片的各種類型系列中。連最「本土」的歌仔戲電影，也在洪信德

的創新下，出現過《一千零一夜》、《新天方夜譚》和《阿里巴巴與四十大盜》等中東背景的「胡撇仔」

歌仔戲電影。當然，改編得好與壞，創新程度的多與少，每部片皆有不同。然而，光是針對諜報類

型做系統性考察，就能讓我們看見臺語影壇是如何在吸收各國元素後，組合出一套充滿臺灣味的獨

特存在，同時大大豐富了我們對於「本土」文化的認識和想像。50

跨越類型的臺語片作者論

一九六○年代臺語片創作者，除了從國外的暢銷作品取經，也從真實歷史取材。拍笑鬧喜劇居

多的洪信德，在一九六五年以嚴肅慘痛的霧社事件為題材，完成作品《霧社風雲》，跟何基明的《青

山碧血》一樣，費心回到霧社現場取景，可惜影片也已佚失。但《霧社風雲》的海報仍在，也是陳子

福至今仍記憶猶新的代表作。陳子福說他在創作過程中，「特意不畫戰爭的感覺，不夠有意思。」他

選擇畫戰後荒蕪的畫面：遠方有禿鷹盤旋於異色天空，近景則是掛在巨木上的死屍、無名塚和骷髏頭，以及一把上頭掛著日本軍帽的帶血軍刀。那種淒涼荒蕪的感覺，更能深植人心。[51]洪信德還幫李泉溪寫過《鴉片戰爭》，有趣的是，李泉溪真請來幾位外國人在片頭飾演販賣鴉片侵略中國的英國人，只是片尾仍莫名為這清末故事加上「共匪人民公社，鼓勵種植鴉片」，希望大家能一致團結「早日光復大陸」的字卡。同樣拍歷史事件的，還有傅清華執導的《鄭成功過臺灣》、田清的《七七事變》、蔡秋林講乙未年臺灣人抗日事蹟的《臺灣英烈傳》和續集《八卦山浴血記》。

　　臺語片導演令人欽佩的地方，不只是他們能在資源有限的環境下以極高效率進行創作，也在於眾人都能勇於挑戰不同戲路，橫跨各種電影類型也完全不成問題。只可惜，多數影人的作品拷貝皆不復留存。林福地和郭南宏導演的臺語片作品，甚至沒有任何一部完整拷貝留下；而洪信德、李泉溪和徐守仁導演留下的作品雖不少，但是前兩者留存的作品多集中在歌仔戲電影，徐守仁的則多是喜劇片。現存作品比較能讓我們做跨類型討論的導演，或許只有辛奇、梁哲夫和吳飛劍。三位導演都自臺語片一九五〇年代第一波高峰時期踏入影壇，從三位導演的作品，我們也能看見臺語電影許多慣用的經典主題和拍攝手法。

　　辛奇導演早年參與新劇的經歷在第四章已有提及，他在當年眾人心目中是一位相對嚴肅的導演。人正派、學養好、不喝酒不賭博，曾經留學東京，一生執導將近五十部臺語片。他在一九六四年拍過講嘉義大地震的《天災地變彼一夜》，為了拍出地震全景，還特別做出市鎮模型來搖；一九六五年

臺語影壇第一部科幻恐怖電影《雙面情人》也出自他手，為了拍攝科學家喝下藥水化身怪物的過程，辛奇以一天一萬元的高價，向中影借來 Mitchell Mark II 攝影機：先為男主角上一點怪物妝拍攝，拍完往前倒回四・五呎底片，多上點妝再繼續拍攝。在當年必須像這樣分成十幾次拍攝，演員和攝影機的位置也不能有絲毫誤差，才能做到完美的溶接效果，可惜影片皆未有留存。辛奇導演的作品，國家電影中心現存拷貝只剩一九六五年的《地獄新娘》和改編金杏枝通俗愛情小說《冷暖人間》的《難忘的車站》，一九六七年的《三八新娘戇子婿》和《三聲無奈》，一九六九年的《阿西父子》、《燒肉粽》

《雙面情人》劇照，奇峰主演（國家電影中心典藏）

和《危險的青春》，以及一九七○年的《再會十七歲》，都是他臺語片生涯比較晚期的作品。52

值得一提的是，雖然辛奇個性嚴肅，但他執導的喜劇片異常胡鬧。《三八新娘戇子婿》對性別關係倒置的玩弄相當精采：電影中所有的女性，全部成了主動求愛的一方。戴著眼鏡、唯唯諾諾的男主角是由石軍飾演，每天都會有一群女人聚集在他家門口自報家門送情書〔「父母早死，身世自由」、

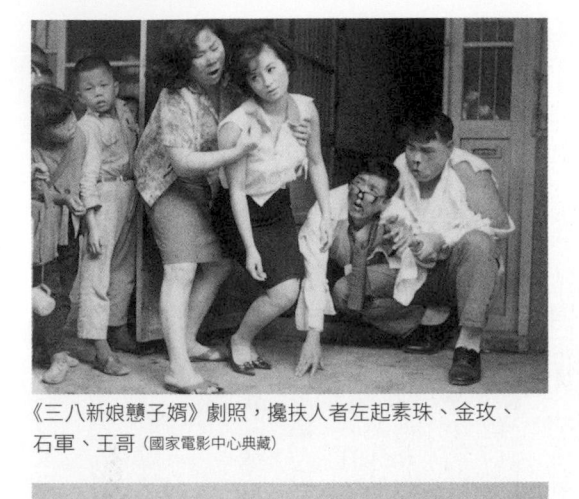

《三八新娘憨子婿》劇照，攙扶人者左起素珠、金玫、石軍、王哥（國家電影中心典藏）

《三八新娘憨子婿》劇本一隅：「今日是阮夫妻，每星期一次之打架日，敬請諸位先生听見屋內任何声音，切勿入屋阻碍阮夫妻之工作。」（國家電影中心典藏）

「三年前死尪，現在獨身」），逼得石軍的爸爸金塗潑水趕這群「瘋貓」走，辛奇更巧妙安排兩隻母狗聞公狗的畫面做為暗喻。電影也設計一場戲在爵士樂〈深情親吻〉（Bésame Mucho）的樂聲中，有女主角金玫和石軍「女上男下」難分難捨的熱吻鏡頭。而最後當金玫的母親楊月帆與石軍的父親金塗舉行婚禮時，更是由一身白紗的楊月帆踢轎去迎娶罩著紅蓋頭的金塗。石軍還交代他爸爸：「出嫁不比在厝內，去了就要聽人教訓，對太太要更孝順一點。」可以說是將性別權力關係的顛倒玩得淋漓盡致。

辛奇也將類似的性別關係設定，用在非喜劇的《危險的青春》中。男人們在電影中要不是像男主角連

騎摩托車都會爆胎，就是像董事長一樣性無能。出錢包養小白臉的是女性，連性愛場景也是「女上男下」。辛奇在《危險的青春》透過辛辣而非荒謬的不同手法，呈現出同樣女強男弱的感情世界，更大力批判了資本主義下金錢對感情觀念的影響。

「在你的拍片過程當中，在喊卡和OK這中間的選擇，你一定要好好選擇，絕對不能馬馬虎虎讓他過。假如你認為不適當，或沒適合你的要求，就應該再重來，重來到OK為止，不能隨便放棄這個權利。」辛奇後來常提及這一段他老師對他說過的話。那部哥德風格的《地獄新娘》，雖然已是後來評論者公認的臺語片佳作，但是辛奇在數十年後重看仍覺得「邊看臉邊紅」，自言有許多臺詞、鏡頭和音樂都不符他的理想條件。他自己最滿意的，是一九六五年的《後街人生》，電影講的是臺北萬華違章建築內一群低下階層小人物的故事。「面對一個經濟剛起飛轉好的社會，如何去批判存在的種種不合理現象；大家漸漸把錢看得很重時，如何去諷刺它。」辛奇說過，他想說的，全在《後街人生》裡了。他在片中還安排一個可憐女孩，為了償還父親債務，同時讓兩個男人養，一三五給一個瘦的、二四六是一個胖的，用意即在挪揄當年將電影檢查員分成一三五、二四六兩班的電檢處。本片攝影師林贊庭也特別將《後街人生》的海報收藏在家中。只可惜，我們如今仍無緣親見本片。[53]

「這個社會中的金錢問題，就是給予描寫現實的作家們的課題，只需看金錢的處理方法，就可瞭然，這作家是否係一個腳踏實地的瞭解事實者，也可說金錢是擺在你作家們前面一個試題，要描述這個問題，作家非有充分地受過社會的訓練不可。」[54]早在一九四六年就因為編譯莫里哀《守財奴》而寫下這段文字的辛奇，日後也以多部臺語電影表達他對於資本主義社會的態度。能以電影尖銳

陽明、阿匹婆（愛子）與矮仔福，《後街人生》劇照（國家電影中心典藏）

批判時代的代表人物，戰後初期便以新劇發聲的辛奇，絕對是臺語片導演中的翹楚。[55]

而出生於廣東，從香港來臺發展的導演梁哲夫，起先不諳臺語，後來卻執導超過六十部臺語片。留存下來的有一九六三年的《高雄發的尾班車》；一九六四年的《等你一年過一年》、《二斤十六兩》和《臺北發的早車》，皆由賴越山編劇；一九六五年的《泰山寶藏》和《送君心綿綿》，一九六六年的《間諜紅玫瑰》及續集《真假紅玫瑰》。其中最受矚目的，莫過於由陳揚與白蘭主演的「空前大悲劇」《高雄發的尾班車》和《臺北發的早車》。[56]火車，是臺語催淚片最常出現的元素之一，不只是現代化的象徵，也反映城鄉之間與跨越階級的距離。火車站則是六〇年代人們離鄉背井前，感傷惜別或錯身飲恨的場所。學者沈曉茵分析，梁哲夫導演擅用通俗劇式滿溢且「俗而有力」的電影語彙鋪墊敘事。例如《臺

北發的早車》，電影中段奏起同名主題曲，白蘭錯過了在臺北車站追回陳揚的機會，回頭決定向董事長辭去舞女工作，一心想回鄉。沒想到，當晚卻慘遭董事長非禮。梁哲夫導演選擇以雨後雷聲，伴隨著董事長皮鞋踐踩白色花朵的畫面，象徵畫面外即將發生的這一場「辣手摧花」。白蘭失身後，劇情也急轉直下：陳揚意外失明，白蘭也在忍無可忍刺殺董事長的過程中慘遭硫酸毀容，最後結尾是在看守所的大牆外，眼盲的陳揚與毀容的白蘭才終於短暫再相逢。[57]

來臺以前在香港已有製片經驗的梁哲夫導演自豪：「我相信我沒有來之前，臺灣電影絕對沒有拍得那麼快。」他自言，他是將工作大表帶進臺灣電影界的第一人。紙上作業做得好，一開鏡該怎麼安排就能心底有數不會亂，電影才能拍得快。這或許正是他如此多產的祕訣。[58] 梁哲夫導演不只懂得如何組合舞女身分、眼盲狀態、火車離別、萬惡董事長與無情法庭戲等經典元素，拍出一個能讓臺灣人「同聲一哭」的臺語催淚片，他的創作能力更橫跨語言（一生曾執導粵語、臺語和國語電影）和電影類型。他在一九五九年拍出臺灣第一部臺語武俠電影《羅小虎與玉嬌龍》；悲劇喜劇皆擅長，他能讓你哭、更懂得逗你笑，如請來戽斗、小王、楊月帆和胖玲玲主演的《一斤十六兩》。他更熟稔將劇情電影安置在當局滿意的政治背景下，以《泰山寶藏》為例，他請來立法委員劉金約從體專畢業的兒子──健美先生高鳴，飾演一位二戰後失蹤未歸的臺籍軍夫故事；又像是一九六四年的《等你一年過一年》，在講日本侵略戰爭造成臺灣家庭悲劇，並批判日本政府對於臺人的差別待遇；《送君心綿綿》則設定故事為一對愛侶慘遭日本殖民政權迫害分離，直到二戰結束後，去南洋做軍夫的丈夫才終於還鄉和妻子團聚，營造出正面的「光復」意象；《間諜紅玫瑰》和續集《真假紅玫瑰》更是直接以歌頌

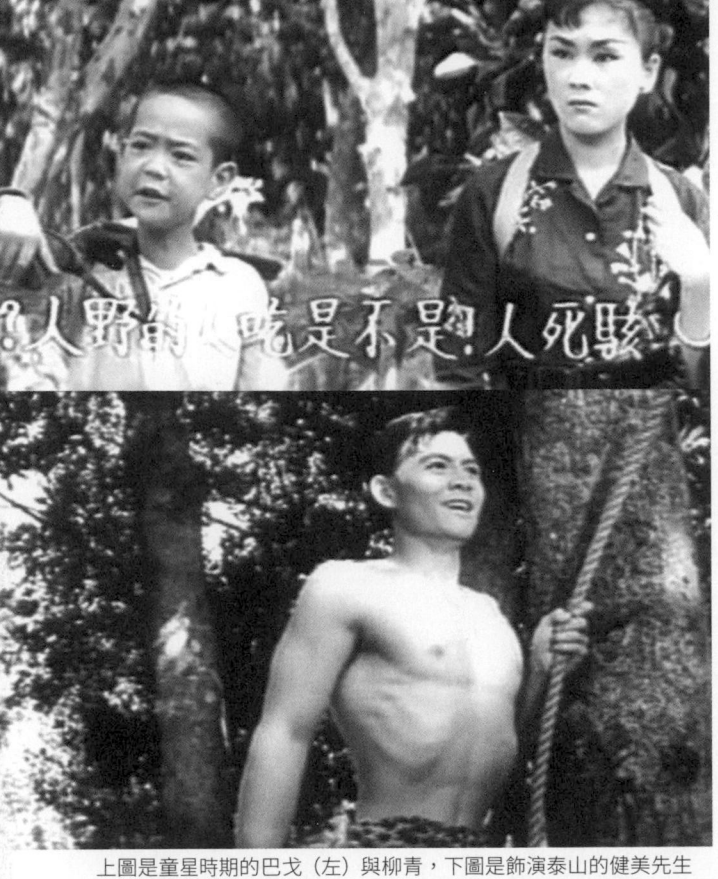

上圖是童星時期的巴戈（左）與柳青，下圖是飾演泰山的健美先生高鳴，《泰山寶藏》畫面（國家電影中心典藏）

中華民國領袖收尾的抗日諜報片。如果要說梁哲夫是臺語影壇最「愛國」的代表人物，真是一點都不為過。59

最後一位要介紹的，是當年有「鬼才導演」之稱的吳飛劍。吳飛劍出生於臺中，有就讀中興大學和北京大學肄業的高學歷，為人謙虛厚道，在一九五〇年代就曾加入何基明的華興，從最基層的場務做起，直到一九六三年才終於有機會能初執導演筒。在臺語影壇所有導演中，吳飛劍的作品留存數量是目前最多，有一九六五年的《流浪補雨傘》、《為愛走天涯》和《悲情鴛鴦夢》，一九六六年的《小姑娘入城》、《阿戇伯》和《虎咬虎》，一九六七年的《風流的胡老爺》和《王哥柳哥〇〇七》，一九六八年的《大某小姨》和《福氣到不知》，一九六九年的《康丁遊臺北》及一九七二年的《回來安平港》等共十二部。不過，關於吳飛劍導演的訪談紀錄和報導資料卻非常少。大家最常

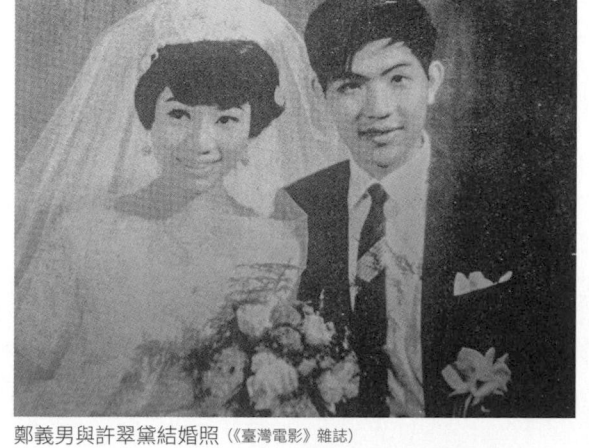

鄭義男與許翠黛結婚照《臺灣電影》雜誌

提及的，是他其實早在一九六二年就娶了同樣是華興出身的臺語片女星何玉華，是臺語影壇「夫導妻演」的模範佳偶。同樣的組合在臺語影壇並不少，有張英和白虹、施富雄和小明明、余漢祥和王滿嬌、鄭東山和金燕，以及鄭東山的兒子鄭義男和許翠黛。60

吳飛劍可莊可諧，《虎咬虎》是由歐威主演的硬派臺語間諜片，《王哥柳哥〇〇七》則是風格迥異的喜鬧版間諜片；他也找當紅歌手演戲，像是邀女歌星顏華演出《速度的愛情》，男歌星黃三元演出《小姑娘入城》；亦多次與矮仔財、戽斗、康丁、脫線等諧星合作《流浪補雨傘》、《福氣到不知》、《康丁遊臺北》等諷刺喜劇片；更常攜手太座何玉華及白蘭、金玫等臺語片女星們拍攝《望春天》、《悲情鴛鴦夢》和《離別月臺票》等文藝愛情片。有報導說吳飛劍有個迷信，他拍戲非得請星象專家挑好黃道吉日才肯開鏡。為了《悲情鴛鴦夢》要到野柳女王頭取景，他特地找了間土地公廟舉行開鏡祭拜儀式，沒想到這一拜反而求來個大颱風，整個劇組受困野柳，被記者虧「拜神不一定靈光」。61

不過，無論是喜劇或悲劇，吳飛劍作品中的主角，其實也多是這種習慣燒香拜佛的小人物。《悲情鴛鴦夢》甚至有臺語電影罕見的小兒麻痺角色（由演員矮仔福極為用心地飾演）。吳飛劍導演倒也不會浪漫化這些底層人物，《流浪補雨傘》中同居在一起的六

個小人物：補傘修鍋匠矮仔財、三輪車夫屘斗、計程車司機小林、見異思遷的胖玲玲、騙婚斂財的何玉華及其幫手許翠黛，各有各的苦衷，但每個角色也都有自己的小奸小惡，才會隨著劇情湊在一塊。這種彼此耍詐，真相大白後倒也願意互相扶持的情節，也出現在《風流的胡老爺》中房東夫妻與四位以擦鞋及陪酒維生的房客，還有《福氣到不知》的兩對怨偶間。吳飛劍導演也常以初來乍到者的惶惑角度拍攝臺北，如《小姑娘入城》中不知何去何從的童星王美瑛，《福氣到不知》裡就連過馬路和點菜都有困難的老秀才夫妻，以及《康丁遊臺北》中太過單純而受騙的康丁。在吳飛劍鏡頭下的臺北，不是只有鋼筋水泥大樓，只要一轉進巷弄，舊市區黑瓦木造的違建聚落就在鏡頭前現身。若要討論臺灣的社會寫實電影，除了李行的《街頭巷尾》和辛奇那部拷貝已佚失的《後街人生》外，吳飛劍導演的作品值得我們給予更多關注與討論。

臺語片的地位之爭

一九六〇年代，臺語片影壇有個一致公認的外敵，那就是日本電影。日本電影自一九五四年起，依據外片配額限制的規定，每年的進口配額為三十四部。戰後日片在臺灣深受本省觀眾歡迎，據報載，每部日片在臺上映平均淨利能到四、五十萬，強檔影片在買斷版權後，片商三年內甚至能淨賺一百萬。[62] 正因如此，早年為規避進口配額限制的日片走私情形相當嚴重。據載，一九五八到一九六〇年間，走私進口的日片就有多達近百部，可以想見對於客群相近的臺語影業傷害有多嚴重。[63]

日片走私議題雖然在屠義方一九六一年就任電檢處長後就已逐漸解決，一九六三年和一九六四

年更因為日方親共的政治事件而暫時停止進口二年，市面上只剩先前已抽中配額但尚未放映的日片，未再有新片進口。但是一九六五年，隨著日本前首相吉田茂來臺訪問，日本與臺灣恢復親善關係，再加上日片片商的積極爭取，政府遂允准恢復日片進口，且配額不減，一樣是每年三十四部，引起臺灣影壇一陣反彈。[64] 製片協會因此舉行座談會，邀請電影主管當局、各級民代和影人們與會。國大代表林紫貴在會上批評：「日片泛濫不僅影響國片發展，抑且影響國家地位、民族前途。」立委楊寶琳更在倡議「限制外片進口，國片免稅」之外，同時主張：「我們本身亦應該檢討的是，確有些影片不夠水準，尤其是臺語片。」國民黨中央第四組總幹事沈旭步、新聞局主掌電影事業的第一處處長郭湘章和電檢處長屠義方都表示將研議對策。

對此，林福地導演也曾投書：「臺語片正在茁壯，在我三年來的苦心孤詣中，辱千辛，吃萬苦，摒絕了執導國語片的機會，一心一意地只為發展臺語片而努力」，在他為發揚臺語片「這個純鄉土藝術」努力付出時，「正當欣欣向榮之際，日片竟又捲土重來，實令人痛心疾首，欲哭無淚。」[66] 導演郭南宏也同聲呼籲：「臺語片雖然是用地方語言發音，但它是集合多數人心血、精力和資本凝結創作的藝術，也是純粹的地方藝術，既不違背公秩良俗，而且能合乎地方人們的需要，有了臺語片的存在，總比沒有臺語片，而讓日本片泛濫成災為好。」[67]

對此，更有臺語影業的總經理表示：「民心與民氣，是受民族大義激發的，我們是中國人，在娛樂的享受方面，雖然不能說日本影片就完全不能看，但是日本影片，如果威脅到國產影業的存在，那麼站在愛國和保民立場，無疑會自動唾棄外國片的」，而像《臺灣日報》這種願意報導臺語片，甚

至舉辦臺語片影展的報紙，則是「能夠主持正義，發揮輿論功用，在文字上鼓吹，更是促成這種唾棄日片的民心與民氣的力量。」[68] 家族中出了一位臺語片女星林琳的臺中縣長林鶴年，也公開表示：「我們對國產片必須加以鼓勵，才能把外國片驅逐出本省市場。」到最後，影人們雖只成功爭取到日片禁映二輪。不過光是此舉，就已經讓臺語片商興奮得準備放鞭炮向當局致謝。[69]

臺語電影與日本電影不只在風格上有一定程度的親近性，客群也高度重疊，都以本省觀眾為大宗。雖然臺語片與日本電影「打對臺」也不見得會輸，如林福地的《黃昏故鄉》，主題曲是改編自日本歌的臺語歌，在一九六五年上映後就打垮日片票房，光在臺北市就賣座超過百萬，讓影人們為之振奮，片商也都嚇了一跳。即便如此，考量到整體經濟利益，臺語影壇依舊是「抗日」到底。

事實上，此一時期的臺語影人也多懂得運用「政治正確」的論述，服膺於官方的意識形態。例如亞洲影業老闆、同時也是製片協會理事長的丁伯駪寫道：「國產影片如以語言來分類，在香港有廣東語發音的粵語片，在臺灣有閩南語發音的臺語片，當然最標準的應該是國語發音的國語片，但是我國幅員廣大，在國語推行尚未全部完成以前，地方語言各地不同，因此地方語言的影片也極具有存在的價值。」在臺語片影展的特刊中，丁伯駪強調：「我們希望所有愛國的觀眾都能發動廣大的愛護國產影片運動，凡是中國人，應該多看中國影片，對於影響國產影片生存的日本影片，我們希望愛國的觀眾們都能發起普遍的『不看運動』，節省看日本影片的錢來看我們自己國家的影片，每一個愛國的中國人都應該如此做。」簡言之，臺語片是屬於中華民國臺灣省的「地方」藝術，也是中華民族的一環，國人應該支持國產電影，勝過以日本電影為首的外國片。臺語做為「地方語言」，其地位仍然與國語

有所區別，所以臺語片無法從新聞局等中央政府得到如國語電影一樣的輔導。只要臺語影人能接受此

前提，國民黨政府也就願意從政府支持地方文化的層次，給予臺語影人基本的肯定和支持。[70]

臺語電影在對抗日本電影的陣線上，毫無疑問能與國語電影並肩作戰。然而，若是與國語電影

相比，臺語電影在評論上依然遭遇比較多的歧視和汙名。《聯合報》在一九六四年就有報導寫下：「目

前中國電影比較弱的一環是臺語片，其原因是觀眾的程度提高了，但臺語片卻仍停留在粗製濫造、

陳腔舊調的地步。國語片使觀眾耳目一新而能建立新境界的原因，是影片提高了觀眾的欣賞水準，

臺語片卻始終缺乏一股新的力量，而且有每況愈下的態勢。」[71]

《聯合報》也曾經在一九六五年專訪臺語片製片賴國材。賴國材表示，目前臺語片的製片費用，

通常只在三十萬左右。「這三十萬元，恐怕拿給任何人也難搞得出更好的東西，」他強調：「就臺語片

導演來說，如果給他們充分籌備的時間，充分運用的資金，以及適當的演員，相信他們執導出來的

影片，絕不會比香港的作品差。」那麼，為何臺語片製片只肯投資三十萬呢？賴國材回答，這是因為

臺語片「是在一個狹窄的市場上，在外片與國語片的夾縫中，以及在有關官員的忽視下，掙扎生存。

由於以上原因，大家都不敢輕率投資。」即便是在這樣的環境中，臺語影壇十年來也已經推出上千部

片，「正好抵住一千部外片的外匯損失」。工作機會上，「少說也有五萬人口從而獲得生活上的安定」。

臺語影人心底其實知道，「若干年後，國內影片市場，勢必為國語片的天下」，但仍然極力呼籲各界

切勿輕視臺語片。[72]

這篇專訪也引發後續討論。一篇〈誰在歧視臺語片〉的評論，就指責「臺語片之所以始終抬不起

頭來，本身不健全，實在是最重要的因素」，而病源就在製片人身上。這位署名白雲的評論者批評，

「部分臺語片製片人只把拍片當作他們所擁有的游資的出路之一，也就是『玩票』性質」，而且「只要事關臺語片，他的製片態度就比較馬虎。不信，如果臺語片製片偶爾拍起一部國語片來，他一定會拿出更多的製片費，態度必較嚴謹，主題必較正確，風格必較高尚，人選必較慎重；可見他是有這種能力的。那麼，為什麼拍臺語片的時候不肯如此？」他並補充：「只要臺語片多數製片僅知為圖利而粗製濫造，甘心拾外片的糟粕（最近更變本加厲，不但抄襲劇情，連片名也照樣套用），保持一窩蜂作風，只要此現象存在一天，臺語片將繼續遭受有良知的觀眾輕視，因為製片人本身首先便歧視了它！」[73]

對此，在《聯合報》針對臺灣藝文圈的現代熱潮撰寫〈向現代開拓〉系列報導的記者楊蔚（作家季季前夫），就為臺語影壇寫過不少平反文章。「臺語片在人們的希望中誕生，而在觀眾的偏愛中浮沉，很像一個不得歡心的孩子」，在他筆下的臺語電影，有如一株新芽般脆弱，也如新芽般生機勃勃，需要灌溉和愛護。他專門報導臺語影壇令人振奮的製片家，提拔多位新秀導演的中光影業林水火就是其一。經營煤礦和木材公司出身的林水火強調，「做為一個臺灣人，他實在不願再看到臺語片被大家草率地埋沒，以及繼續做無望的掙扎。」由他投資的電影，有徐守仁導演的《難忘鳳凰橋》和《再會港都》、林福地的《寶島夜船》和《悲情城市》、與張青的《自君別後》和《浪子回頭》等。「有意義的計畫，他是不惜花錢的」，林水火也在一九六五年開設影劇藝能訓練班，請來王大川等藝專師資及影壇多位一線影人教電影，也聘請舞蹈家許惠美和崔蓉蓉、音樂家左宏元和李鵬遠等人授課。[74]

回頭來看，臺灣省電影製片協會在一九六五年的回應相當犀利：「輿論動輒指責臺語片『粗製濫造不符水準』，事實上『粗製濫造』，係由資金短絀，製片成本之限制，不得不採取節省之方式。」製片協會更強調，類似情形其實不只發生在臺語電影界，在國語電影界亦然。國語影壇雖有公營片廠出品的《蚵女》等彩色國語片，也有許多製片品質差強人意的作品，臺語影壇然因為市場活絡而有許多玩票性質的一片公司，但也絕對不乏用心製片的影業。製片協會更指出：「『水準』之標準，在技術部門，則國語臺語均使用同樣之器材及人員，在內容主題，則反共抗俄社會倫理強調國家民族觀念之影片，以臺語片為最多」，若只是因為臺語片「出品過多，難免有少部分不符水準，社會輿論一以概全，對臺語片加以指責，似有失之公允」。[75]

曾任《聯合報》記者的戴獨行，也寫出臺語片當年在報界的劣勢：「臺灣地區各報，對臺語片的報導一向不重視，而事實上臺語片在全省各地，尤其是中南部各縣市鄉鎮，仍是鄉土民眾重要的娛樂，擁有相當數量的觀眾。」他更指出，「由於傳播媒體不重視臺語片，使得臺語片公司自覺低人一等限於自卑，明知『上不了報』而不存主動宣傳的非分之想，拍好一部片最多把海報貼上宣傳車，在圓環、萬華等本省籍民眾居之處繞幾圈就算了。」[76]製片協會也曾經決議，要派代表團向民營各報業商洽，希望能多報導臺語片的情形，「用以輔導這一個被忽視的正在困苦中掙扎的事業」，最後卻未實行。製片賴國材悲觀地表示，這可能是「大家都抱著一種太深的悲觀心理，自暴自棄。而他們那些委屈，也就一直埋藏在他們各個人的心底」。[77]

臺語片的十年光榮

「臺語影片在日片的壓力下，正在奄奄一息之際，我們能有多大的力量，來使它起死回生呢？」

正是在這樣蒙受汙名的環境下，《臺灣日報》決定替臺語片發聲，要在臺語片迎向十週年（以一九五五年的《六才子西廂記》為計）的一九六五年舉辦「國產臺語影片展覽」。*影展執委會主委、《臺灣日報》創辦人夏曉華就在特刊中寫下，希望從影展開始，「為臺語片開拓一個新紀元，使各方面都重視臺語片，這不但是國家之福，也可以說是觀眾之福。另一方面，更希望臺語影片在積極的鼓勵之下，力爭上游，走上更高、更遠的大道，創造光明的前程。」其中，不只有經專家評選的「金鼎獎」，更發起最受歡迎導演和明星的「寶島獎」投票活動，只要憑《臺灣日報》上印的選舉票就可參加。《臺灣日報》從四月五日投票第一天開始，每天都有一定版面在報導影壇現狀和開票進度，成為了捲動全臺的盛事。這無疑是一劑振奮臺語影壇的強心針，就有影人盛讚《臺灣日報》堪稱是臺語影壇「苦渡中的慈航，久旱中的甘霖」。[78]

「那時候的明星，真的比現在值錢。」男明星傅清華回憶：「古早以前，我們這些臺語片演員四處都會遇到愛護咱的觀眾朋友，不輸今日那些大牌的外國演員。一臺遊覽車到南部，真的是街頭巷尾夾道放鞭炮，家家戶戶都在放鞭炮，讓人覺得說當明星實在太有價值了！」[79] 從四月五日到五月三十一日將近兩個月的投票期間，《臺灣日報》每一天的開票結果，都牽動著全臺灣各地影迷和影人的心。不只有影迷遠從越南西貢寄航空信來投票，全臺各大戲院門口的投票箱也都擠滿想投票的影迷，甚至有鐵粉直接衝去《臺灣日報》經銷處，將近千份報紙搶購一空，為的就是幫心儀的影人灌票。這兩個

月間，出現各式各樣的動員：地方鄉鎮力挺當地明星，如臺中人挺何玉華、嘉義人挺周遊，麻豆鄉親更特地為「麻豆西施」夏琴心組後援會；宗親會則力挺同姓影人，最熱鬧的當屬白氏宗親會，要求大家配票給白蘭、白虹、白蓉和白雪，最有聲望的霧峰林家也找來臺中縣長林鶴年，為家族內投入影壇的「閨秀明星」、林獻堂的曾孫女林琳召開緊急會議，成立「林琳俱樂部」並舉辦「林琳晚會」，要支持這位在《大俠梅花鹿》飾演狐狸精、在《第七號女間諜》飾演「漢奸」川島芳子的「反派聖手」。[80]

影人們無不絞盡腦汁拉票。林福地導演特別在北投的旅社成立「競選指揮中心」，發信給數千位曾寫信給他的影迷，請大家記得投他一票。導演高仁河更在他的「中興影友俱樂部」祭出只要寄去十五張空白選票，就贈送一本印刷精美的《臺語影星浮沉錄》和他的簽名照。男明星陳揚的女影迷們某天看到他掉出前十名，更緊張地聚在他赤峰街的家中，共同研商拉票步驟，小女生們誓言「將為陳小生奮鬥到底！」女星金玫也寫了公開信答謝影迷：「今夜，淡水月色很好，我站立旅社樓臺，看滿天繁星，耀眼迷人。」她接著說：「看星星是天文的現象，想選票，卻是各位影友所賜予，這份恩太深，這份情太重，叫我如何報答好呢？於是我不停地對你們說『謝謝』，就整夜失眠了。」連童星戴佩珊都有影迷為她籌組專屬俱樂部，並向她父親戴李稱讚她「雖在稚齡，惟演技之優，乃我等十餘年來僅見的可愛童星」；彰化員林國小的小學生們更集體約法三章，要每天省下糖果錢，剪五張以上選票，一起替同學王美瑛拉票。[81]

最後，這項由觀眾票選的「寶島獎」，獎項就從原本的五大導演、十大明星，增加到十大導演、十大女明星、十大男明星和五大童星。十大導演的部分，依名次，是由高仁河、郭南宏、吳飛劍、

金玫簽名回信謝票（鄭天星提供）

細分析誰不在名單內，更能看出臺語影壇的界線

亞・羅蘭（Sophia Loren）為偶像的一線女星。仔

欣賞歐洲寫實派電影，以義大利演技派女星蘇菲

皆穩坐一線女星寶座的影壇常青樹，不愧為最

躋身十大女星；何玉華則是歷經臺語片兩次高峰

一九五六年主演《雨夜花》的童星小燕，十年後

從一九五五到一九六五年這十年來的變與不變。

這一份得獎名單也能讓我們看見臺語影壇

王美瑛。[82]

獎者分別是小龍、香菱、明莉和彰化員林國小的

座，則由戴傳李的女兒戴佩珊摘下，其他四位得

黛、張敏、夏琴心獲選。至於五大童星的冠軍寶

林琳、白虹、柳青、金玫、何玉華、小燕、許翠

洪流。競爭最為激烈的十大女星，分別由白蘭、

明、金塗、石軍、傅清華、戽斗、王哥、小林和

青和辛奇獲得。十大男星，則是陳揚、高鳴、陽

梁哲夫、李泉溪、林福地、徐守仁、余漢祥、張

劃分。從歌仔戲電影出身的，除了導演李泉溪和更名為柳青後已接拍多部時裝電影的小春美以外，其他戲班女伶，如月春鶯，或曾經削髮演男角的小白光，皆全數落榜。小明明受訪時也多以「正式進去電影圈」的說法，區別過去演出歌仔戲電影和後來拍攝時裝片的經歷。可見，當年主流語境下的「臺語片」，並沒有將歌仔戲電影視為一環。[83]

另一位沒入榜的明星，是外型英俊瀟灑、在《天字第一號》和《地獄新娘》都有搶眼表現的柯俊雄。為什麼呢？查找《臺灣日報》，原來是因為柯俊雄在一九六五年獲中影製片部經理白景瑞導演賞識，納為中影基本演員後，竟仗著自己有了國語片小生的頭銜，回頭拍臺語片時就「看不起臺語片的導演、演員，在拍戲時指揮導演，亂發脾氣，譏笑同事」，還表示「他已不需要臺語片觀眾的捧場」。《臺灣日報》的記者們就以「柯俊雄妄自稱大，看不起臺語影人」，甚至是「背棄觀眾」下標，狠狠修理他，他自然榜上無名。[84]

臺語影人們也都強調，後來在中影軍教片以「民族英雄」形象深植人心的影帝柯俊雄，確實是「吃臺語片奶水」長大的。從一九六三年經推薦在梁哲夫執導的《黃金大鷹城》擔任臨時演員開始，一路跟著各臺語片劇組扛布景、搬道具、打燈光、做過助理、劇務、場記出身的柯俊雄，許多人至今都仍記得他負責為演員倒茶水時的綽號——「欺仔（khám-á，形容人呆傻、愚笨而有些莽撞的樣子）」。

「欺仔」本來有機會能以李行一九六三年執導的《新妻鏡》出道，卻因為太過緊張而搞砸。這時候，曾經寫信向何基明苦求演出機會的男星歐威決定帶他看電影學表演，歐威學的當然是詹姆士・狄恩，至於柯俊雄則決定以保羅・紐曼（Paul Newman）為師。好不容易，柯俊雄終於以邵羅輝的《義犬救子》

和郭南宏的《省都賣花姑娘》走紅，在日片當紅的時候獲譽為「臺灣寶田明」。他更一度從數千名報考電懋基本演員的臺灣人中脫穎而出，成為唯一錄取的男星，雖然最後因為兵役問題無法如願出境，卻從此成為臺語片圈競相邀請的一線紅星，之後才獲得賞識成為中影基本演員。[85]

影展揭幕典禮暨影星大會首先在一九六五年五月二十三日於臺中體育館舉行。近百位臺語影星中午坐專車抵達臺中後，隨即在警察局長指揮憲警開道護衛下進行市區遊行，沿途鞭炮聲、鼓掌聲、影迷們呼喚影星的聲音不絕於耳，電線桿上、電話亭頂都爬滿人，菜市場頓時成了空城。下午，臺灣省政府主席黃杰也特別舉辦茶會，歡迎影人來到臺中，表示臺語片「負有宣揚寶島的重責大任」，請大家要共體時艱，彼此合作。晚上的揭幕典禮則由臺中市長和議長親臨主持，臺灣省政府新聞處長和美國新聞處長也都出席致詞，總共有近萬名觀眾擠進體育館。畢竟在那年代，對於瘋迷了臺語片十年的影迷而言，「明星好比是稀有動物，想要一窺他們的廬山真面目，可以說是門都沒有；而如今要跳出大銀幕，現身在廣大的影迷面前，怎能不造成影迷的興奮與騷動，搶著買票一睹明星的迷人丰采。」這一支銀色隊伍，緊接著就從臺中轉往嘉義、高雄和花蓮各地舉辦影星大會，所到之處座無虛席，場內場外人滿為患。[86]

頒獎典禮最後是六月二十二日晚上在臺北中華體育館舉行，由省主席黃杰親臨主持，省議會議長謝東閔和香港自由影人協會主席王豪也都有與會。票價並不特別便宜，從十元到四十元不等，貴賓席甚至要價一百元，仍全部一掃而空。現場塞滿一萬兩千多人，女的比男的多、年輕的比年老的多、本省的當然比外省的多，現場掌聲和笑聲簡直要掀翻體育館的圓頂。而這也是臺灣影壇有史以來第

一場在現場揭曉得獎名單的頒獎典禮，因此在宣布由評審委員選出的金鼎獎時，全場無不屏息以待。

金鼎獎評審團共有九人，除《臺灣日報》副總編輯外，其餘八位皆為本省籍，多屬留日歸國的知識菁英，專長領域有影評、文學、教育、音樂等，也有戲院經理做為代表。

最佳影片頒給了辛奇的《求你原諒》。張英的喜劇片《做鬼也風流》不只讓他贏得最佳導演，也讓小生陳揚拿下最佳男主角。女明星白蘭則以新秀導演張青的《自君別後》贏得最佳女主角。林福地和「大塊仔」陳忠信以及配樂黃錦昆合作的《少女的祈禱》，也一舉拿下金鼎獎最佳技術導演、最佳攝影和最佳音樂三項大獎。女星王滿嬌以別名王蕙雯創作的《悲戀公路》，則贏得金鼎獎最佳編劇獎。曾就讀於國立藝專影劇科的王滿嬌，她在編劇時用的筆名「蕙雯」，取自女作家徐蕙藍的「蕙」和艾雯的「雯」。據報載，她後來更在一九六七年執導《賣布兒哥大鬧桃花宮》，成為臺語影壇少見的女導演。[87]

九位評審在參與評選後，最普遍的感想，都是驚訝臺灣有這麼多好電影。「為什麼知識階級還不肯移步去欣賞呢？難道知識階級的『近廟欺神』心理特別重，而非外國片不看？」評審之一文學家江燦琳感嘆：「我們並不是沒有佳作，更不是沒有能力，僅是知識階級不知道，

右：右起觀眾票選十大女星冠軍白蘭、十大導演冠軍高仁河、十大男星冠軍陳揚 (國家電影中心典藏)
左：1965年「國產臺語影片展覽」十大導演合照，左起辛奇、張青（張清雄）、余漢祥、徐守仁、李泉溪 (國家電影中心典藏)

製片家沒有自愛精神而粗製濫造而已。」他的結論是，「臺語影片的水準已經甚高，值得雅俗共賞的作品不少。若有公正的批評使人周知，不患賣座不好。至於演員，素質也很不錯，只要有優秀的腳本，不怕沒有好戲可看。」唯獨「技術較差的是攝影、音樂、美術、服裝設計及布置，要多多注意時代環境，切勿有所漏洞或矛盾」，就這些環節而言，他誇獎辛奇的《求你原諒》、高仁河的《最後的裁判》等片表現得不錯。[88]

這一場頒獎典禮不只是現場公布得獎名單，明星們更各顯身手，在現場皆有歌舞演出。主演梁哲夫導演《泰山寶藏》的「泰山男星」高鳴，唱起〈舊情綿綿〉，可說是纏綿悱惻；諧星金塗反而唱起義大利民謠〈聖塔露西亞〉，頗有詩情意味；林琳身著一襲鑲銀片的黑色晚禮服，雍容華貴，高歌〈望春風〉；白蘭則壓軸演

左起依序為頭戴后冠的白蘭、張敏、柳青、許翠黛、金玫、陳秋燕（小燕）、丁香、何玉華、王滿嬌、夏琴心、林琳（鄧天星提供）

經典輩出也備受冷落

臺語片曾經如此輝煌的紀錄，卻從未等量反映在當年或今日的相關討論之中。就像臺語電影展覽這樣盛大的場面，在《臺灣日報》和地方報紙外，只獲得篇幅極有限的關注。《聯合報》和《徵信新聞》

無論走到哪，都是當天地方報紙的最大新聞。[89]

臺語影人有史以來與國民政府關係最親近的時刻，成為民黨地方黨部主委以及村里長們也從未缺席，國縣市，地方首長、議長、駐軍首長都熱情迎接，國織起「影展勞軍團」，開始全臺勞軍演出。每到一個結束隔天，製片協會理事長丁伯駪更率臺語影星組中國人請看國產影片」，戲裡戲外都相當愛國。典禮寫著「蔣總統萬歲中華民國萬歲」，翻面則是「愛國出，是導演梁哲夫安排十一位女星手持錦旗。旗子上場仍離情依依，曲終人不散。有趣的是，其中一段演唱〈我有一顆心〉，唱完都已經快要午夜十二點，全

只報了得獎名單，《中央日報》連名單都沒刊載，版面遠遠不及一對香港銀幕情侶分手的消息。現今針對六〇年代臺灣文化展開的論述，也多聚焦一九六五年創辦《劇場》雜誌的文藝青年們及其帶動的現代主義文藝思潮和前衛運動。

《劇場》雜誌的創刊核心成員大多出身國立藝專（臺藝大前身），當他們熱衷於翻譯法國《電影筆記》、欣賞日本黑澤明、崇拜義大利導演費里尼或安東尼奧尼的時候，難道臺語影人都不看這些嗎？難道文藝青年們都不投身臺語影壇嗎？在上千部臺語電影當中，難道都看不見現代主義文藝思潮的藝術影子？都沒有值得我們看重的經典作品嗎？當然不是。導演張青就是藝專出身；一九六三年也有國立藝專畢業的吳滄富，與他同學桂治洪推出臺語片《怪紳士》，原始構想來自他們的藝專同學，即《劇場》雜誌創辦人之一、推動前衛文藝的著名編導邱剛健；桂治洪也曾經在一九六四年出品臺語片《天公疼好人》；臺語片演員魏少朋同樣是國立藝專畢業，也參與過《劇場》成員黃華成執導的實驗電影《原》的演出；臺語片導演林福地曾說過他過去研究黑澤明是細到去數每場戲有幾個鏡頭；導演李泉溪早年在中影跟著李嘉學拍片時，也會從中影旗下戲院直接把各國電影拷貝借回去，用剪片機一格一格搖著看，分析國外名導們的剪接手法；好幾部經典臺語片的畫面構圖，例如《天字第一號》，也明顯可見現代主義電影的影子。諸如此類的學習經驗在臺語影壇所在多有，只可惜許多代表作品佚失，我們只能從相關的文字資料，略為勾勒一種所謂「現代派」臺語片的可能模樣。[90]

同樣是一九六五年，同樣是幾位剛從國立藝專畢業的文藝青年，他們也集資創辦春之雷電影公司，成為臺語影壇充滿抱負的一股新活水。春之雷的負責人是王政義，主要成員為國立藝專出身的

製片雷鳴之、副導演陳忠男，以及編劇部主任游國謙，其他合作成員則有導演張青、鄭義男、陳國鈞，製片廖德貴、林漢然等人。他們過去雖都沒有看過臺語片，但表示「有志從事臺語片的研究、改進和創新，期對提高臺語片的水準有所貢獻。」代表作品有《生死戀》、《再見阿伯》、《深山林內》和《挑戰地獄島》，風格各有不同，但都獲得一致好評。[91] 其中，《生死戀》導演張青，本名張清雄，國立藝專畢業，在臺語片第一波高峰時期考取丁伯駪開設的亞洲影業訓練班，退伍畢業後先是成為林福地的左右手，後來在中光影業受老闆林水火賞識，一九六五年二十六歲即改編美國電影《魂斷藍橋》成臺語片《自君別後》，一鳴驚人，同年《臺灣日報》的票選活動，十大導演他也榜上有名。[92]

另一位臺語影人們推崇的「現代派」導演，就是十九歲即執導臺語片的最年輕編導鄭義男。鄭義男是名導鄭政雄的兒子，在臺語片五〇年代第一波高峰期就已踏入影壇。早年受訪時他曾表示，電影藝術最重要的就是要有創造性，所以在導演手法上也逼自己要持續前進。[93] 雖然五〇年代就和父親共同合作臺語片，但他自己認定的第一部執導作品，是一九六三年出品的《流轉》，跟張青的《自君別後》一樣，是由中光影業的林水火投資。影片在嘉義國民戲院首映，導演林福地的老師涂良材看過電影後，譽之為臺語片的起飛。沒想到，鄭義男跟著影業同仁到戲院察看上映情形時，卻發現票房竟差到不行，有幾場甚至不到十個觀眾來看。這讓他羞愧萬分，臉都漲紅起來，匆匆與同事告辭後，便自己一個人從嘉義用走的走回臺南家中。太陽毒辣的七月天，鄭義男說他那時候邊走邊噴汗，但他的腦子一直在思考。他在想：花為什麼會香，香又為什麼好？花為什麼有顏色？顏色又是怎麼讓人感覺漂亮？就這幾題，他反覆地在思索觀眾心理學，覺得自己過去就是不瞭解觀眾心理才會失敗。

《天字第一號》畫面（國家電影中心典藏）

他一直想，一直走，走到汗流浹背，終於從嘉義走到臺南。回臺南的第一件事，就是去當鋪當掉穿在身上讓他熱得要死的西裝，趕緊吃一碗冰，下定決心要雪恥重來。[94]

兒子想雪恥重來，老爸也想要東山再起。鄭義男的父親鄭政雄在臺語電影第二波黃金時期給自己取了新藝名，就叫「鄭東山」，在一九六四年將日片《愛染桂》改編成為《不平凡的愛》。為了避免電檢找碴，鄭東山把原劇中女護士們為勞動條件罷工的情節，改成反對醫院院長干預他兒子與護士之間的戀情而集體辭職抗議，電影順利上映也賣座成功。[95]至於鄭義男，他後來在一九六五年編導「恐怖緊張偵探愛情巨片」《恐怖的情人》，果真一雪前恥，叫好又叫座。報紙廣告上還寫著，「敬請專看日洋片的觀眾們注意：臺語片的起飛之作『恐怖的情人』以傲慢不遜的態度要與你們錯誤的觀念挑戰，只要你們抽出二小

時寶貴的時間來參考本片你就會知道這是一部風格脫穎足與外片比美的超水準作品，你更會恍然大悟

『中國的月亮亦會比外國亮！』96

鄭義男自己最常談到的臺語片代表作，是由蔡揚名和張清清主演的《白痴之愛》。整部電影不只

對社會有嚴厲批判，更勇於挑戰臺灣人的「性」觀念，講的是愛與慾的衝突激盪。因為電影已無拷貝，

劇情只能依照導演追憶和記者報導來拼湊：陽明飾演的男主角在南洋作兵，負傷返臺，雖然性命保

住，但是已經性無能。礙於獨子身分，他不敢跟家人說，去妓女戶找妓女周遊反被糟蹋。在家人強

求下，陽明娶了青梅竹馬張清清進門，成為「有名無實」的夫妻。據導演自述，張清清後來想找醫生

解決問題，沒想到幾次就醫，反而變成張清清與醫生因為性的需求而在一起了。陽明發現後，就約

張清清到一間新別墅，一進門，燈全關，張清清問怎麼暗成這樣，陽明回答：「我不敢讓你看到我的

臉，因為你如果看到我的臉，你就沒有辦法回答我的問題了。你是不是有性的需要，已經背叛我了？」

張清清就在一片黑暗中向陽明道歉，但一直未獲回應。她急尋電源，燈一亮，才發現陽明已因為無

法對父親交代，也不能給清清幸福，當場注空氣針自殺了。電影至此仍未結束，成了寡婦的張清清，

後來被陽明的父親要求改嫁，相親後嫁給了一位極為老實的老師。醫生跑來問她，你要改嫁，嫁的

應該是我啊，為什麼嫁給那位老師？張清清回答：我愛的不是你，我愛的是陽明。我在性的需要確

實是你，但是這個社會叫我嫁的人，就是這位老師。劇終。只可惜，我們如今只能從有限的文字資料，

去揣想這部前衛之作，是如何「大膽暴露人性生活與幸福觀念之關鍵」。97

無緣一見的臺語電影多如繁星，但足以眼見為憑的臺語片經典倒也存在。同樣在六〇年代重新

復出的，除了鄭義男的父親鄭東山，還有我們在第四章介紹的玉峯影業林摶秋。林摶秋不只將他一九六〇年的執導舊作、由張美瑤主演的《錯戀》，改成較通俗的片名《丈夫的祕密》重新剪接上映，他也拍攝新作。一九六四年，桃園信東藥廠出資邀請林摶秋復出執導，他繳出的作品是一九六五年出品的《五月十三傷心夜》。林摶秋用日文創作的原始劇本名為《青春的條件》，又名《女性的條件》，但最終他是以林翼雲為筆名，與洪信德掛聯合編劇，執導完成這部「臺語社會倫理青春愛情文藝巨片」，以《五月十三傷心夜》為名上映。[98]

農曆五月十三，是習俗上臺北大稻埕迎城隍大拜拜的大日子，究竟會發生什麼樣的傷心事呢？這個「同胞姊妹同胞愛，姊妹情感起風波」的故事，講的是一對姊妹，姊姊因環境所逼淪為舞廳歌女，為的是將從小相依為命的妹妹拉拔長大。妹妹好不容易從化學系畢業，考進信東藥廠。無奈造化弄人，在五月十三迎城隍這天，姊妹倆發現兩人愛慕的心上人竟是同一人，信東藥廠的玻璃部主任廖文彬。妹妹發現姊姊口中的男友，就是自己暗戀的主任，大受打擊下，責罵姊姊破壞了她的幸福，憤而離家出走，卻意外捲入一場謀殺冤案。姊姊原已要為妹妹頂罪，所幸最後真相大白，姊妹倆皆洗刷冤情。之後，儘管主任已向姊姊表示他對妹妹並無非分之想，姊姊仍說為了妹妹幸福，寧可犧牲自己。妹妹剛好隔著簾子聽到這番話，悔不當初。姊妹倆相擁而泣，妹妹哭喊著以後定會「用自信和信念度過她的青春」，與主任喜結良緣。片尾，一家人來到姊妹最愛的海邊戲水，妹妹快樂地迎向大海。

這樣曲折的三角戀情節，在林摶秋細心執導、攝影師林鴻鐘用心攝影下，成為拍攝手法上不落

《五月十三傷心夜》陳雲卿與張潘陽迎城隍畫面（國家電影中心典藏）

俗套、運鏡流暢的臺語片上乘之作。學者王君琦指出，《五月十三傷心夜》有很多紀錄片式的場景，猶如義大利新寫實主義，將劇情片放在實景中拍攝，說故事的同時也做了紀錄：如劇中姊姊和主任就真的參與了大稻埕五月十三迎城隍的熱鬧場景，電影也實際去信東藥廠燒製玻璃的工作現場取景。

《五月十三傷心夜》也可看見攝影師善用推軌，以長拍鏡頭，給予林摶秋場面調度的空間。片中有場董事長闖入家中，姊姊和房東太太聯手將他趕出門的戲，就能從空間中的走位，看出角色間地位關係的轉變。《五月十三傷心夜》更展現出臺語片常見的「混血感」──片頭姊姊在「巴義奧」舞廳內的中式設計舞臺前，唱著保羅・安卡（Paul Anka）的英文歌〈瘋狂的愛〉（Crazy Love）；藥廠員工用很日本式的口號和動作為網球場上的選手加油；以及具本土代表性的迎城隍場景等。

電影在細節設定上，也使用許多臺語時裝電影慣用的現代化象徵，如現代藥廠、愛好打獵、網球比賽、騎摩托車、欣賞美術展和最後的法庭戲等。在角色描寫上，林摶秋更藉由身兼母職的孤女長姊與化學系畢業受高等教育的妹妹，呈現傳

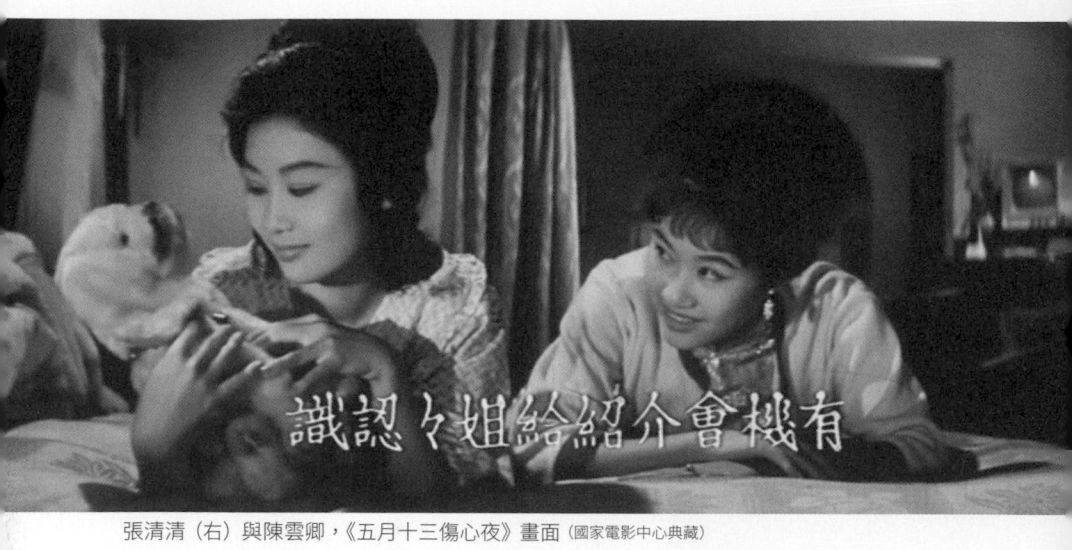

識認々姐給紹介會機有

張清清（右）與陳雲卿，《五月十三傷心夜》畫面（國家電影中心典藏）

統與現代的對比，並在片尾回到臺語片處理性別關係常見的「姊妹情誼」模板：女人終究不會為難女人。我們可以說，《五月十三傷心夜》其實是一部既典型又經典的臺語電影。[99]

《五月十三傷心夜》最後也成功挺進中央和愛國這兩間甲級戲院上映，成為玉峯影業成功的復出作兼代表作，也捧紅林摶秋起用的兩位影壇新星：具有娟秀外型、文靜個性的姊姊張清清，後來也演出《白痴之愛》等多部臺語片；以及飾演高學歷妹妹，從影時期正就讀淡江文理學院外文系的「學生明星」陳雲卿。[100] 林摶秋緊接著又以《五月十三傷心夜》原班人馬，加上他以前在玉峯培養出來的性格男星吳東如（即小林）和白淨小生張潘陽，開拍一部「非典型」臺語片：「臺語鬥智推理緊張刺激鉅作」《六個嫌疑犯》。

林摶秋的《六個嫌疑犯》，是改編自日本導演井上梅次一九六〇年的電影《第六の容疑者》。主角鄭光輝是個專門挖人瘡疤，藉以恐嚇斂財的私家偵探，他的舊情人黛玉則是個私人關係複雜的危險女子。鄭光輝一邊窺視著黛玉的生活，一邊藉機尋找出手要脅的對象。某一天，鄭光輝突然身亡。在

警方抽絲剝繭下，一共列出五名嫌疑犯，每個人都有見不得光的祕密，每個人卻也都有不在場證明。

正當警方一籌莫展之際，終於找到第六個嫌疑犯。《六個嫌疑犯》這部推理偵探臺語片，瀰漫著黑色電影的氛圍——爵士風格的配樂、高反差的光影設計，以及警方身著風衣戴帽子的裝扮。電影中的食堂場景、黑道形象和男主角的人物設定等，也洋溢著濃厚的日本味。

拍攝《六個嫌疑犯》的過程中，林摶秋更與他的岳父邱木計劃出資新臺幣二百至三百萬元，在湖山製片廠多興建一座新型攝影棚，預計長一百六十尺、寬八十尺、高三十尺。如果建成，將會是超越現有各製片廠規模的臺灣最大攝影棚。但《六個嫌疑犯》拍完後，林摶秋卻因為自己愈看愈不滿意，覺得「拍得不好，自己看了見笑」，竟將電影擱置不上映。特別是在《五月十三傷心夜》賣座成功後，林摶秋更是認為「如果《六個嫌疑犯》上檔卻無法大賣的話，反而讓我覺得很丟臉。」此後，林摶秋毅然決定息影，投入實業，只因為他身為獨子，「不能讓父親過於失望。」林摶秋後來與友人合夥改

圖中是小林（吳東如），櫃檯後方是愛子（阿匹婆）飾演的食堂老闆娘，《六個嫌疑犯》畫面
（國家電影中心典藏）

開塑膠鞋公司，片廠變工廠，就這麼收掉湖山製片廠這座臺灣電影圈「夢幻的製造所」。[101]

憤怒青年的無奈

力求進步的臺灣影人雖所在多有，但他們的努力，並不一定總能獲得相應回報。有更多時候，影人們為了觀眾捉摸不定的口味感到惶惑、沮喪，甚至是憤怒。「我是一個強烈熱衷於藝術的人，我幾乎要像英國那一群『憤怒的青年』，將心中那股狂熱的藝術意圖，像隻脫了韁的野馬，一意要擺脫環境的枷鎖，實現自己的夢想，以作品領導觀眾。然而，我失敗了。」一九六五年，剛過而立之年的導演林福地，在臺語電影展結束幾個月後，投書報紙發出不平之鳴。起因是他那部用心執導，榮獲影展評審團三項大獎的《少女的祈禱》，上映後竟然賣座奇慘，不到三天就草草下片。觀眾不買單《少女的祈禱》也就罷了，林福地更不滿的是他在臺語影壇，常常不能拍自己真正想要的東西，總會有些出錢的老闆和商人，以製片身分，要他「在片子裡製造低級趣味，迎合觀眾，從而不敢做新的嘗試，不敢去創造新的東西。」[102]

「提高電影從業人員的水準，正是當今之急務。」林福地也強調，臺語影壇難以羅致優秀人才的原因，其實是「臺語片始終受到社會的揶揄、鄙棄，其社會地位仍難登大雅之堂。」因此，他當年投書的目的，其實是要呼籲各界人士：「不要戴著灰色的眼鏡來看臺語片，低估臺語片，須知我們也是一支文化戰鬥的生力軍，替國家把國策宣揚，替人性布施善良，讓那些聽不得外語、聽不懂國語的人們，亦能接受人類真善美的洗禮。」[103]

郭南宏個人照（國家電影中心典藏）

臺語影壇並非只有林福地對此興嘆。與林福地導演一時瑜亮的青年導演郭南宏也自問：「臺語片的水準真趕不上國語片嗎？」他在一九六五年決定追尋創作理想，將臺灣文學家「阿Q之弟」徐坤泉的遺作改編成臺語電影《靈肉之道》。用心執導的結果，卻一樣賣座奇差。「老一輩阿公阿媽，對這有靈有肉的片子興趣缺缺，年輕一代已被黃梅調迷得發狂。」這樣的結果，令郭南宏「深覺大勢已去」，感嘆自己說他自己「拍了九年半的臺語片，拍到今天反而越拍越迷茫，越不知該怎樣拍下去才好」，感嘆自己儘管一直「拚命地努力往上爬，自願為提高臺語片水準盡力，但一般觀眾不接受，同時由於上映臺語片的戲院都比較差，高水準的觀眾不會進那些戲院，並且心理上對臺語片也根本看不起，因此，所謂的高水準，實際上是一句空話，毫無效果。」[104]

除了觀眾捉摸不定、停滯不前的觀影品味令他備感無奈以外，在郭南宏導演的心底，更始終存在著電影檢查單位對他特別不友善的慘痛陰影。一九六三年，時年二十八歲的郭南宏因為一部自編自導的臺語電影《天邊海角》，一整個白天都被扣留在位於仁愛路二段的電影檢查處。這部童星歌手文鶯主演的電

影，本來只是一部再正常不過，講印尼華僑在戰亂時期與妻女分離，後來在臺北一間餐廳找回失散女兒的文藝電影，沒想到送交電影檢查後，差點給他惹來牢獄之災。

「你的電影怎麼會出現五星旗？」郭南宏被拍桌質問的原因，原來只是在片中餐廳的舞臺上，出現左邊有二顆星、右邊有三顆，加起來剛好五顆星的布景裝飾。最後，光是這樣，他就被特別「請來」電檢處，遭質疑是刻意置入中國共產黨的五星旗，要「為匪宣傳」。最後，整件事情是在電檢處長屠義方查明案情後，只微微指責「年輕人做事怎麼這麼不小心」即開恩放行下，郭南宏才獲准離開。據藍祖蔚的訪談報導，即便已經過了半世紀，郭南宏仍記得，他當天一離開電檢處，整個人就失魂落魄跌坐在路旁大樹下，不由得感到一陣噁心，甚至吐了起來，好不容易勉強振作，攔下一臺三輪車坐車回家。一回到家，就在床上病癱了兩個禮拜。[106]

曾經，郭南宏是個充滿理想，會為了報名丁伯駪開設的亞洲影劇訓練班，從高雄坐上將近十小時夜快車來臺北的年輕人。他後來也順利在一九五八年二十三歲時推出自己編導的第一部臺語片《古城恨》。在六〇年代更自立門戶成立宏亞影業，還以自己姓名的英文拼音Nan-Hong Kuo的縮寫為名，開辦「NHK電影藝術研究室」，在自己稍有能力時也願意回饋影壇、培育新秀。在郭南宏的人生經歷中，有一段比較少被人提及的故事。他在一九五四年十九歲時，擔任有「郭大砲」之稱的省議員郭國基的競選助選員。郭南宏不只為郭國基做了一臺「大砲」造型的宣傳車，還協助錄製競選歌曲，也親自拿麥克風在車上幫忙宣講。據郭南宏的說法，從那時候開始，他就被情治人員盯上了。不只當兵時發現自己名字旁邊遭人注記「思想偏差，認識不清」，後來在一九六三年二十八歲時碰上的這一

次「五星旗」事件，更讓他一輩子驚魂未定。[107]

兩位年輕導演都充滿藝術理想，卻也滿懷無奈。最終，在臺語電影展覽盛大舉辦後的隔一年，他們做出了令臺語影壇心碎的決定。一九六六年，林福地與郭南宏決定加入《梁山伯與祝英台》導演李翰祥來臺灣創立的國聯影業，從此走向他們的彩色國語片時代。郭南宏說，自己未來在「優良的拍片環境中，將盡量在創新風格上不斷進取，使自己理想得到真正的發展。」他唯一感到遺憾的，是他「曾一心想提高臺語片的水準，結果卻知難而退，半途而廢，懷著失敗的心情，告別了臺語影壇。」他自認已經有心無力，「只有希望臺語片的同業們繼續努力，使臺語片終獲抬頭的一天。」[108]

曾經，臺灣有個能令臺語片導演斷然拒絕公營片廠邀請的商業盛世。彼時，臺語影壇不畏環境艱難，眾人像個大家庭般團結，最後不只締造出臺語片在產製量上傲視全球的驚人紀錄，更為臺灣電影藝術留下許多跨越時代的經典作品。回頭看臺語影人在一九六〇年代臺語電影第二波盛世的成就，我們可以驕傲地說：臺灣確實曾經有個好萊塢。

然而，即便臺語影壇有的是叫好又叫座的成績，其製片規模和輿論評價，卻怎麼也追不上公營片廠和香港片商以絕對的資源優勢出品的彩色國語電影，反遭社會以低竿作品的「粗製濫造」一概而論。為什麼討論到臺語電影的時候，我們就習慣以偏概全「看下不看上」，討論到外國電影或國語電

影時，反而就「看上不看下」呢？

臺語影壇的鬼才編導洪信德曾經為了捍衛臺語片，氣到差點出手打人。他有次在外拍片，碰上四個酒鬼鬧場，對方罵他，「拍什麼臺語電影，鬼要看，我們喜歡外國片啦。」洪信德氣得質問他們：「請把臺語片壞的原因說出來，我一定立即改進，也請你們把外國片好的原因說出，好做我的參考。」洪信德觀察到，其實有不少外省同胞，會抱著欣賞心理去看臺語電影，反而是有些實際愛看臺語片的觀眾，嘴上卻偏要說臺語片不好，因為他們心底都覺得：「看了臺語電影，就減低了自己的身分，因此產生了許多對臺語片的偏差心理。」洪信德也預言，這種錯誤的偏差觀念如果不改正過來，勢必成為臺語電影發展的絆腳石。[109]

事實上，這樣的心理，從第一部臺語電影誕生開始，到六十年後的今日，都一直根深蒂固地存在不少人心中。歧視臺語片的根源，很大一部分出在過去威權政府為了推動國語運動，因而貶抑臺灣本土語言、本土文化主體性的心態和舉措。光是從語言名稱，我們就看到一九六七年有關單位開始宣導：「一般習稱的『臺語』『臺灣話』，應更正為『閩南語』『閩南話』。」[110] 但總也有人以為，臺語片遭批評，跟語言或族群無關，純粹是製作水平的關係，誰叫臺語片大部分就是拍得比人差、規模比人小呢？下一章，我將詳細說明，臺語電影當年製作水準的發展空間，是如何受當年具有明顯語言偏好的政策限縮，才導致臺語影壇面臨難以突破的「彩色天花板」。

＊

影展執行委員會主委是《臺灣日報》創辦人夏曉華、副主委是製片協會理事長丁伯駪。值得一提的是，影展執委會交際組組長，是當年任職於《臺灣日報》、日後在美國遭到暗殺的作家「江南」劉宜良。當年在臺語影壇另有一位演員「江南」（又名「白帝」），是從國立藝專影劇科畢業的英俊小生，一九六六年曾執導《海女紅短褲》，日後也在國語影壇持續演出郭南宏執導的《一代劍王》等片，並以「林大超」為名執導《少林叛徒》，本名林照明，與前述本名劉宜良的「江南」並非同一人。

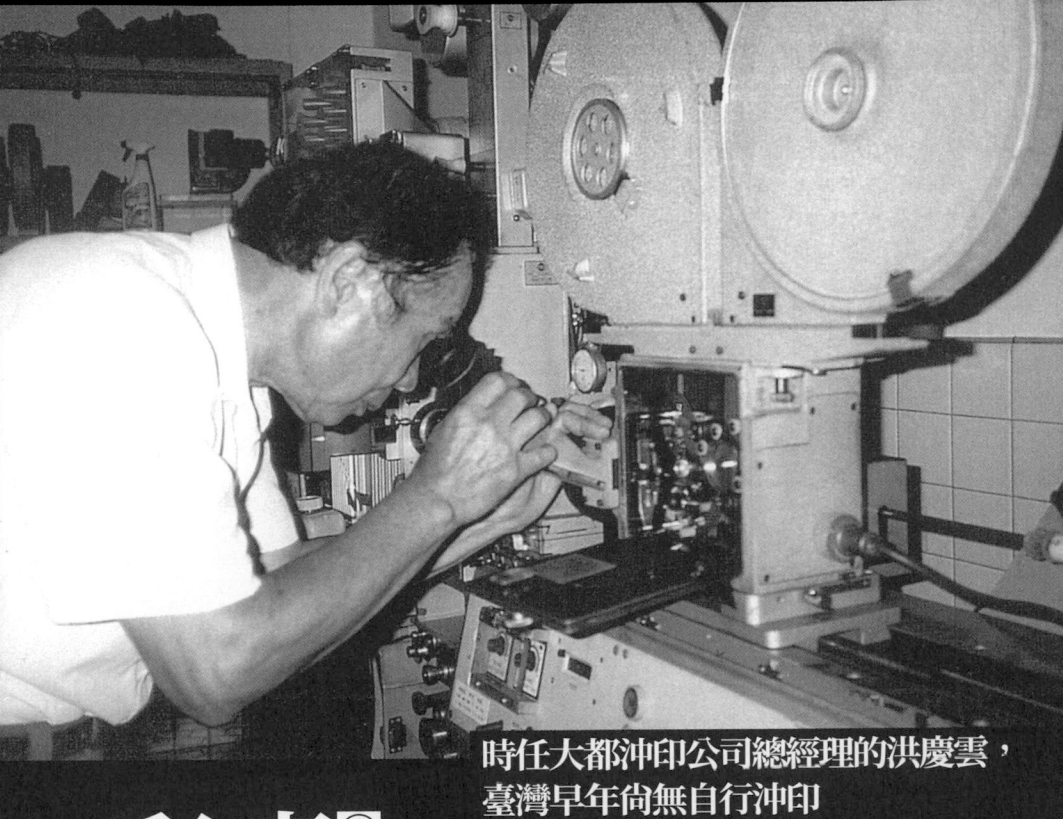

時任大都沖印公司總經理的洪慶雲，
臺灣早年尚無自行沖印
35mm彩色電影技術（國家電影中心典藏）

◎第八章◎
臺語片的
彩色天花板

曾經，林福地和郭南宏是臺語影壇的二大「煞星」：兩位三十出頭歲的導演，在六〇年代同時崛起，風格新穎、票房賣座，成為同行的最大威脅。兩人在各自打天下時，比題材、比演員、比速度、比省錢、比成績，在媒體推波助瀾下，成為臺語片圈「王不見王」的死對頭。正因如此，當一九六六年元旦，兩人為能實現自己的藝術理想，接受大導演李翰祥邀請，加入國聯影業執導彩色電影的消息見報後，旋即震驚臺語影壇。

李翰祥先是看了林福地的得獎電影《少女的祈禱》和賣座電影《黃昏故鄉》，很快叫人將林福地請來，才談了兩次，就與他簽下基本導演合約。[2] 循同樣模式，李翰祥也是看過郭南宏「空前未有文藝巨劇」《請君保重》和文夏主演的「賣座冠軍片」《臺北之夜》後，相信郭南宏能把電影拍得又快又好又省錢，決定與他簽定基本導演合約。合約內容現有說法不一，但大抵是：為期三年，一年執導四到六部電影，每部三到六萬元，平分成十二個月，每月領一到三萬元月薪。這雖然遠低於林福地和郭南宏在臺語影壇的行情，但兩人都對外表示，他們進國聯「不是為了賺錢，而是欽佩李翰祥導演的才華，希望能追隨學習。」李翰祥對於兩人不和的事也很清楚，不過再來就是「各拍各的戲，誰都不管誰」。林福地首先改編小說家無名氏的《塔裡的女人》，郭南宏則執導瓊瑤作品改編的《明月幾時圓》，兩人在臺語影壇的競爭從此延續到了彩色國語片，樂的當然是老闆李翰祥和「有好戲看」的觀眾們。[3]

其實不只林福地和郭南宏二人，在六〇年代後期轉投國語影壇的導演，還有青年導演鄭義男、藝專畢業的張青和《天字第一號》導演張英，他們後來都為了跨越彩色電影門檻的製片理想去拍國語片。對此，一九六六年夏天，在日本協助臺灣影壇沖印彩色電影的僑領蔡東華，回臺宴請賴國材、

丁伯駪等二十幾位臺語片的製片餐敘時，提出以一般行情打對折的優惠條件，希望大家能夠開拍彩色臺語片。為了讓事情能順利進行，蔡東華甚至曾主動先向日本沖印公司東京現像所解釋，彩色臺語片才正要起步，要是沖印廠這段時間願意先幫忙，等到彩色臺語片將來起飛，沖印廠就能一起發大財。沒想到，在一九六七年後大幅躍進的，不是彩色臺語片，而是彩色國語片。市面上幾部宣稱的「彩色臺語片」，只是從彩色國語片另配臺語拷貝上映。這當然與蔡東華原先的設想完全不同。蔡東華怎麼也想不透：臺語片最後怎麼會沒有隨著彩色化而興盛，反而變得一部也沒有？[4]

製片們籌拍彩色電影的考量究竟有哪些？國語電影急起直追的彩色化歷程又是如何展開的呢？

一九六六年以前，臺灣也只有公營片廠和國聯等極少數影業有條件製作彩色國語片，彩色片占所有國語片的比例從未超過三成。但是在一九六七年後，彩色國語片數量就突然攀升，比例甚至超過所有國語片的一半，這個比例到一九七〇年更達到九成之多。短短五年內，臺灣國語影壇就完成時間尺度極度壓縮的彩色化歷程。背後真正的關鍵，其實是一九六七年以後，接掌電影事業的教育部文化局，對於「國產電影」的積極輔導。本章，我將討論國民黨政府在當年具語言偏好的電影政策，是如何具體影響處於彩色技術轉型過程中的影業生態，導致臺語片在彩色化興起後，竟走向蔡東華怎麼也想不透的衰亡結果。

界線模糊的電影人

事實上，在那個年代，所謂的臺語影壇和國語影壇，只是出品作品語言發音別的不同。因為人

員流動性高，彼此間也多有來往，技術人員的部分尤其頻繁，所以語言認同和相應而來的界線劃分，在多數時刻並未如此絕對。為了反駁外界動輒指責臺語片「不夠水準」的批評，製片協會理事長丁伯駪一九六五年時曾表示，「在國內的電影從業人員，目前已無臺語國語之分……拍國語片的也是這些人，拍臺語片的是這些人，那麼國語臺語都應該改良。」在一九六七年，也有「國臺一家，結拜五兄弟」的報導，介紹臺灣電影界由導演邵羅輝、導演申江、臺製美術設計顧毅、中影剪接師沈業康和小生黃俊組成的結拜兄弟檔。五位不分省籍，在臺灣早年都算是臺語片出身，後來也都有製作國語片經驗的影人，彼此情同手足，患難相顧。諸如此類橫跨國語與臺語、本省與外省或是臺灣與香港的交情組合，所

十一位國臺語電影界導演的珍貴合影，左起潘壘、郭南宏、張曾澤、胡金銓、白景瑞、李行（被遮住者）、楊甦、朱牧、楊世慶、李嘉、宋存壽（國家電影中心典藏）

在多有。[5]

據臺語片導演鄭義男自述，李翰祥在一九六〇年代想找進國聯的不只有林福地和郭南宏。李翰祥也曾經大搖大擺地走進鄭義男的拍片現場，喊著：「我是香港的李翰祥，我來找臺灣的李翰祥」，想說服他加入國聯。李翰祥更向鄭義男提議，要替他取個藝名叫「金鑫」，理由是在一九六六年，有一位推出《大醉俠》的香港大導演叫胡金銓，很會拍武俠動作片，而「金銓」只有三個金，「金鑫」有四個金，李翰祥的用意，正是期許這位「金鑫」未來能比胡金銓更會拍動作片。只是當鄭義男向國聯製片經理郭清江報到時，郭清江看到這一位年紀不到三十歲的毛頭小子，竟睥睨地說：「照你這年紀，你應該是當李翰祥的副導演。」鄭義男說他當年直接回嗆：「郭製片，我在當導演的時候，您連底片都沒看過呢。」後來，鄭義男覺得自己在國聯收到的劇本就都很差，加上有個算命的曾對他說，他從事電影播事業，名字要的是「水」而不是「金」，鄭義男就決定離開國聯，自己也從不用「金鑫」這藝名了。[6]

林福地則說，當他進到國聯後，李翰祥多次把他帶進與胡金銓、宋存壽、王星磊等導演的飯局中。幾人聊電影、聊美術、聊文學，什麼都能談，也成了拜把兄弟。胡金銓後來知道林福地喜歡下圍棋，更介紹他與金庸認識，一起下棋。[7]儘管如此，林福地在國聯其實也受過不少氣：在他執導彩色國語片《遠山含笑》時，就出現有國語影壇的演員要大牌，「傲得什麼人都看不上眼」，不只忌妒女主角甄珍，而且「每次拍戲，他們都要先來一套理論，好像我是他們的學生」，還會罵別人瞎了眼，請一個臺語片導演來拍片，氣得林福地直說：

李翰祥（前排右）在國聯時期照片（《國際電影》第107期，1964年10月號）

「就算他們厲害，我林福地也絕不再導這些人的片子！」[8]

那時候臺灣跟香港來的工作人員彼此間鬥得凶，臺灣人看不慣香港人的優越感、香港人也瞧不起臺灣人的專業。要想突破這樣的困境，就只能在工作上拿出誠意和實力。林福地自述，他在國聯初執導彩色國語片《塔裡的女人》時，三天就把原本需要一個禮拜的戲給拍完，沒想到李翰祥驚訝之餘，問的竟然是他到底有沒有把李翰祥費心為他弄來各種古董傢俱布好的景拍出來。這問題讓林福地愣住了，只能回他：「李先生，我是拍戲，不是拍景」，這妙答反而也震驚了李翰祥。林福地說他更曾直言不諱，當面批評李翰祥執導的《西施》，就是太重視布景和道具，畫面精緻，如工筆畫，卻凸顯不出戲，甚至超越了戲，搶走光采。林福地自言，這番批評，也從此讓李翰祥對他另眼相看。[9]

另一回，是請來許多臨演的拍戲當天下大雨，沒了太陽，李翰祥問林福地這樣就不拍了吧？沒想到林福地還是要拍。李翰祥很生氣，罵說林福地根本不懂，在亂折騰。當天一拍完，李翰祥馬上就把底片寄到日本等著看沖印結果，沒想到寄回來，畫面竟然好的不得了。這件事又讓李翰祥嚇了一跳。林福地告訴李，他也有加入日本攝影協會

的會員，懂得彩色電影的原理，照當天測光情形，是足夠在沖印時調整的。拍彩色電影，其實沒必要連屋角的燈都得照標準表一樣那麼亮。林福地說他雖然從未拍過彩色片，但憑著自己藝專出身的美術底子加上自學原理，也懂得彩色片的祕訣就在光線處理上，只要「把彩色片當黑白片拍」就能拍得好。林福地進到國聯拍攝彩色電影後，他長期合作的攝影師也從過去黑白片時期的陳忠信，變成陳忠信的姪子陳榮樹。陳榮樹表現之優異，讓李翰祥特別請來擔任他執導之彩色國語片《冬暖》的攝影師。[10]

對林福地而言，在國聯拍片，無論布景或劇本都講究得多，最起碼時間不用那麼趕。每天睡得飽，可以從容不迫地籌備，能跟編劇慢慢討論劇本的事，也有思考的餘裕，能想些特殊的鏡頭和花樣然後盡力做到。這一點，對於臺語片的日常是很奢侈的。在臺語影壇最苦的時候，一天睡不到三小時，每天拚了命倉促地拍，只為了在期限內完成，劇本很多時候也是導演自己弄完，什麼東西都是靠自我壓榨，所以拍到最後都快枯掉。不過林福地和郭南宏也清楚，他們加入國聯的一九六六年，是李翰祥執導完幾部大部頭鉅片《七仙女》和《西施》的時候，幕後最大資助者，國泰的陸運濤先生，前兩年已因空難逝世，財務狀況其實非常吃緊，但李翰祥仍盡可能滿足導演們的需要。實際進到國語影壇後，林福地更體會到，就個別影人的能力而言，臺語影人絕不會比國語影人差，真正有差別的，是國語和臺語電影界的製片環境。[11]而首先必須為此負責的，是當局明顯偏頗的差別待遇政策。尤其是在一九六七年教育部文化局成立，並從新聞局電影檢查處手中接管電影事業輔導業務後，臺語影壇的處境就更形嚴峻。

教育部文化局的成立

國民黨政府之所以在一九六七年成立教育部文化局，同樣是與中國共產黨政治鬥爭的結果。蔣介

石曾表示：「今日之反共鬥爭，推本溯源，實為思想與文化的戰爭，未取決於疆場，先取決於人心。」[12]

回顧臺灣戰後文化史，國民黨政府有許多政策，都是與中國共產黨競爭下冒出的產物：如一九五六年

意外導致臺語片興起的《底片押稅進口辦法》和教育部影輔會的成立，就是當年為了跟中國共產黨競逐

香港影人和海外華僑民心而做的決定。臺灣第一家電視臺「台視」，也是在一九五八年九月中國的北京

電視臺開播後，行政院加緊腳步催生而出，一九六二年正式開播。教育部文化局的成立，為的是回應

共產黨在一九六六年啟動的文化大革命。文革發生同年，國民黨政府先是將十一月十二日孫中山誕辰

日，列為中華文化復興節，隔年一九六七年十一月，復興節屆滿一年之際，又成立教育部文化局，由王

洪鈞出任首任局長。

主責電影事業的，是文化局第四處，處長為程之行。文化局宣稱對電影事業，將一改過去的「放

任主義」，並明白指出「電影施政的重心在扶植健康而有力的本國電影事業，以期我國電影事業能對

國家及社會善盡其職責。」[13] 眼見似有改變契機，臺灣省電影製片協會中的臺語片商們呼籲：「過去

政府輔導國片，多偏重於國語片，教育部文化局成立後，請求將臺語片亦列入輔導範圍之內。」[14] 但

是從最終結果看來，相較於一九五〇年代末期教育部影輔會對國臺語片尚屬一視同仁的態度，一九

六七年成立的教育部文化局，非但沒有給予臺語片特別的輔導措施，甚至極力將臺語片這樣的「地

方方言」電影，排除在「國產影片」的輔導範圍之外。國民黨政府的立場，從隸屬總統府的國家建設

計劃委員會一九七〇年出版的《如何革新我國電影事業之研究》，可以清楚看出，書中針對「臺語片」和「國產影片」的關係明白表示：「這個定義很肯定，亦很清楚，我國之所謂『國產影片』自然是以在臺灣國區內拍攝而以中國語發音者為準，臺語是中國語言中之地方語言，當然可以規定為『不合規定』。」換言之，按國民黨政府的標準，國語電影才是國產電影，才有資格得到扶植。[15]

而一九六七年，報紙也出現多篇「臺語影星大移民」的報導，介紹好幾位決定轉投國語片圈的臺語影人：例如改名高風的臺語片「泰山」高鳴、改名魯平的奇峰、改名秦豪的石軍和改名韋弘的玉峯性格男星小林吳東如等；女明星當中，就連「臺語影后」白蘭都加盟中影，而曾經獲選臺語片十大導演第一名的高仁河、執導歌仔戲電影出身的蔡秋林和李泉溪等導演，也決定改拍彩色國語片，更有報導請人算命：「預言不出五年，臺語片將成歷史陳蹟。」[16][17]

早在一九六四年，時任電檢處長的屠義方就已經不只一次私下或公開號召影人「多拍國語片」。

一九六七年教育部文化局成立後，國民黨政府偏厚國語影壇的輔導策略更是成功奏效。其中，讓臺語影人決定改拍國語片的一大關鍵，似乎是臺語影壇難以從黑白片跨越到彩色片，普遍面臨到「彩色天花板」的瓶頸。因此，只要是想拍彩色電影的臺語影人，最後大多都跳槽到國語影壇。從結果來看，臺灣出品的彩色國語電影的數量正是從一九六七年開始迅速上升：一九六五年仍不到十部，到一九六七年近三十部以後，每年皆比前一年成長約二十部，到了一九七〇年，年產量已經有九十部之多，數量正式超越同年出品的黑白片，彩色國語片至此真正成為臺灣電影的製片主流。[18]

究竟臺語片的「彩色天花板」是如何形成？文化局對於臺語電影以外的國產電影輔導政策，除了

積極催生《電影事業法》，續辦專門獎勵國語影片的金馬獎外，具體而言有幾個面向：一是協助海外的「自由」影人返國拍片；二是日片的配額政策，一方面持續控制每年進口配額以保障國片發展，另一方面則是將進口日片所得用於國語片輔導；三是協助民間興建製片廠及沖印廠；四則是開拓國語片的海外市場，如補助出國參展，並將影片介紹至國外華僑聚居地區映演等措施。

壁壘分明的輔導政策

在文化局的輔導政策中，直接影響到製片成本的關鍵機制有二：一是底片和相關製片器材進口的稅率優惠，二是日本電影進口配額的分配方式。國民黨政府在戰後初期為節省外匯，透過徵收高額關稅「寓禁於徵」，唯有在「對匪文化作戰」的前提下，為吸引更多香港影人來臺，才祭出國內民營影業若是與香港影業合拍電影，得享底片和器材進口通通免關稅的押稅優惠。當教育部影輔會在一九五八年遭裁撤後，相繼接掌電影業務的新聞局電檢處和教育部文化局，皆有承襲辦理《底片押稅進口辦法》，只是適用範圍就從原先及於臺語影業，變成只限國語影業得以申請而已。

押稅優惠對於個別影業製片成本的影響，到了六〇年代彩色電影時期又更明顯：因為相較於黑白電影，彩色電影無論是底片本身，或者是所需搭配的攝影及燈光器材，價格皆更高。能否省下器材百分之五十、底片百分之三十的高額關稅也就至關重要。而且當年國內仍無法自行沖印彩色底片，所以底片拍完後，還得寄到國外沖印，沖印好的拷貝運回國內，又需再繳交一次百分之五十的進口加工稅，還要另附加百分之二十的防衛捐。這時候，若是能夠跟香港片商「合作」拍攝國語電影申請

免稅優惠，就能省下被扒兩層皮的痛苦。[19]

對此制度，其實就連國內國語影壇也多有怨言。聯邦影業的沙榮峰就曾經反映：「政府這項規定，無異不准國內製片業單獨攝製影片」；[20]中影代表也抱怨：「民營製片機構可以與香港一家廠商合作，進口電影器材，公營廠卻不能這樣做，因此進口器材稅很重，難免厚此薄彼。」[21]儘管如此，教育部文化局仍將「協助海外自由影人返國拍攝影片」列為其成立週年的首要政績，並表示：「這一項輔導措施，對於國語片之攝製，非但予以莫大幫助，同時對匪文化作戰，也產生了無法估計的力量。」[22]

在文化局的大力推動下，光是第一年來申請的製片案件就有八十七部之多，往後每一年也都核准上百案，但其實絕大多數案例都跟過去一樣，只是臺灣的國語影業自己「假合作，真掛名」而已。[23]見此怪異現象，教育部文化局終於在一九七一年，函請財政部關務署直接准許國內影業進口底片器材得享押稅優惠，文化局在函內明白寫下：「國內公司過去恆假港九影業公司回國拍片或合作拍片名義辦理膠片器材押稅進口……然終不如化暗為明為合理」，關務署最後也函覆同意。[24]

臺語影壇也渴望獲此優惠。本章開頭提到一九六六年夏天，旅日僑領蔡東華返臺宴請臺語片製片，鼓勵他們多拍彩色臺語電影，在那場餐會上，報載：「臺語製片人們表示雖有意拍攝臺語彩色片，但認為問題癥結不在洗印，而在彩色底片進口不能享受國語片的同等優待，致使成本增加，不敢冒險。」[25]戴傳李、賴國材等臺語製片也在同年為此召開座談會，並不只一次登報請求政府也能給予臺語片優惠。他們心底明白，全世界的電影製作趨勢如今就是要步入彩色世紀，臺語片勢必也得跨越彩色門檻。「但彩色底片進口困難，國語片能以臺港合作方式，享受相等於免稅進口彩色底片的優待，

臺語片則無人優待，因此無人敢冒成本過巨之險拍攝彩色片。」[26] 可見，臺語影人相當清楚臺語片跨不過門檻進入彩色時代的原因，但他們的呼求，國民黨政府卻始終不予理會。因此，一些臺語影業只好真的與香港影業合作，改拍國語片，例如朱元福的福華影業，後來就跟香港天南影業公司合作，拍攝由瓊瑤同名小說改編的《煙雨濛濛》；原本以出品臺語片為主的福華影業，後來也推出第一部全由臺灣民營公司出資拍攝的彩色國語片《意難忘》，從此放棄黑白臺語片的製片路線，全部改拍彩色國語片。

諷刺的是，當臺語影壇仍面臨「彩色天花板」的發展瓶頸時，國語電影界的彩色電影風潮可是熱絡到一度將底片買到斷貨。臺灣影壇在六〇年代慣用的是從香港進口的美國伊士曼柯達彩色底片。

每部電影通常約需一萬五千呎底片，但是像武俠片分鏡繁複、NG 次數也多，可能要二萬到三萬呎。從臺語片圈轉型拍彩色國語片的小規模片商，因資金有限，一次通常都只能進口幾千呎，自己的電影若拍完後還有剩才會再彼此照應。不過到了一九六八年，當國語片圈開始湧進過去會注入臺語影壇的民間游資後，情況就不再是買不起底片，反而一度出現底片太搶手，有錢也買不到，只能暫時停工的現象。美國柯達公司更因此專程派員來臺，研議在臺灣設立分公司和沖印廠的可能。[27]

彩色國語電影數量在一九六六年後大幅躍進，除了可以藉由底片押稅優惠，取得免稅彩色底片，更關鍵的原因，其實在於一九六六年開始改制的日片配額分配制度，也就是當年頒布的《日本影片輸入配額處理辦法》。最受日片進口衝擊的，理應是客群同樣以本省觀眾為主的臺語片商，然而，該辦法的補助機制，卻依舊是偏厚國語片。最後定案的辦法，是將該年度一半的日片配額部數用來輔導

國片，另一半配額則公開標售，標售所得再用於輔導國片。如一九六七年的二十八部日片配額，扣除二部直接給予中日合作策進委員會交由中影發行外，二十六部裡的一半，十三部，以製作國片的實績分配，另外十三部則委託中央信託局公開標售，標售所得約二千三百萬（約為今日之一億五千萬元），足見日片發行利益關係之龐大。[28]

而在實績分配的點數計算部分，該辦法規定，每拍攝一部國語電影，就能獲得日片配額點數一點。彩色劇情長片則可加倍獲得二點。若獲頒金馬獎或者其他國際影展獎額，可再加倍計算成四點。

惟拍攝臺語片無法獲得任何點數。除非片商願意將臺語電影另配國語拷貝，並確實送檢，領有准演執照者，才能比照國語片，並折半獲得〇‧五點，只有彩色國語電影的四分之一。儘管如此，仍有許多臺語片商願意照做，形成臺灣電影在製片數量上的「起飛幻象」。曾有報導指出，「目前真正的國語製片界已很少有人再拍黑白片，如今一下子竟冒出四十幾部黑白國語片來，怎能不使人起疑？」[29]直指像這種「雙聲帶式」的國語片，「大部分是製片商圖以國語的生產『實績』，來爭取外片配額。」這些能夠用以換取日本電影發行的配額點數，往往是在市場上以權利金的形式進行交易，每一點幾乎可賣十幾萬元，成為鼓勵業者拍攝彩色國語片的最直接誘因。[30]

國語電影的夢工廠

當電影跨進彩色新世紀後，對製作環境的要求會比黑白時代來得高。拍攝黑白和彩色電影在製片現場的最大差異，出在彩色底片有更高的色溫需求，需要大量燈光，以致製作成本高昂。這時候，

能否有一座在燈光、攝影、錄音設備都能符合標準規格的片廠攝影棚，就成為電影製作技術能否升級的關鍵。此一時期的公營片廠，已經不再提供臺語片代客製片，服務對象只限於國語影業；國民黨政府為了鼓勵大家多拍彩色國語片，更以資源實際支持影人們與建立大型製片廠，藉以加速國片發展。

在當年無論是底片押稅優惠、日片配額輔導、片廠技術支援，乃至於電影檢查都對國語片比較友善的情況下，曾經榮獲臺語片圈十大導演之冠，並同時經營韓國電影在臺發行的高仁河，一九六六年要與韓國影人合作拍攝彩色鉅片《最後命令》時，就選擇拍成國語片。據高仁河在他的回憶錄當中自述，他不顧妻子反對，在朋友建議下，毅然決定這次合作案與中影合作。沒想到，原本籌備將近五百萬預算開拍的雄心壯志，卻因為中影工作效率遠比臺語片圈低落的公務體系積習，徹底被澆息殆盡。[31]

拍外景時候，高仁河每天凌晨四點半起床的第一件事，就是先拜天公祈求今日放晴、不要下雨，才能順利拍片。只可惜事與願違，整整下了連續兩週的雨。片拍不成，但臨時演員的五百個便當一樣要付錢，每天就只能準備十萬元現金當紙燒，欲哭無淚。不得已只好轉移陣地到日月潭拍旅館內景，中影工作人員又以怕耽誤拍片時間為藉口，每天搭計程車從日月潭到臺中市區買道具。「據說他們每晚都到臺中市跳舞，白天拍戲沒精神，水果明明可在當地買，時鐘也可向旅館借或是買一個新的，才三百元車費報一千元，劇務如此報帳，太過分了，我內人很生氣，這是公家片廠的文化已算客氣，其他項目可想而知。」誤上賊船後，只能任由狂風暴雨洗禮，才知航海需具備什麼條件與技術。再怎麼欲哭無淚，高仁河也只能忍受，記取用金錢換來的教訓。[32]

《最後命令》的命運確實一波三折：不只連續十五日豪雨造成進度延宕，韓國演員檔期已到不得不停拍、製作單位不受控制，高仁河更因急性肝炎而病倒。全片後來是由高仁河導演才剛產下第三胎的妻子陳寶雲一肩扛起，她決定不再進中影，而是將高仁河過去一九六四年拍臺語片《最後的裁判》，不過十二人的工作團隊重新組起來，趕拍剩下來的各種爆破場面，以及一百多名臨時演員共同參與的盛大歌舞場面，終於完成這一項艱鉅任務。由此事可以看出，臺語影人的技術水準絲毫不落人後，工作效率和敬業態度更是完勝國語影壇大型片廠的部分員工。只可惜《最後命令》在一九六七年上映時，撞上武俠片大導演胡金銓的《龍門客棧》，賣座非常不理想。總成本高達新臺幣八百萬元的《最後命令》，臺灣及外埠版權收入卻不到美金五萬元，損失超過新臺幣六百萬。[33]

投資香港導演胡金銓在一九六七年出品《龍門客棧》的聯邦影業，是國民黨政府極力扶植、協助籌建製片廠的民營代表影業之一。聯邦負責人沙榮峰為了「加速發展國產片製片技術，提高國片水準」，及配合文化局推展國片的政策」，從一九六六年春天開始在桃園八德鄉大湳村，籌建占地超過一萬五千坪的「國際」製片廠，更為響應中華文化復興運動，將四座攝影棚取名作忠、孝、仁、愛。製片廠進口 Arriflex II C 和 Mitchell Mark II 攝影機共四部，以及總計超過八十萬瓦特的各項燈光器材，可供四個劇組在製片廠內同時拍攝。廠內攝影棚的棚頂裝有自動灑水系統，地面也有相應排水設備，要拍暴風雨場景也不成問題。；攝影棚外更搭起一整座永久性的古代城鎮搭景，有城樓、牌坊、酒樓、廟宇、將軍府、後花園和江南小景，完全是為胡金銓的《龍門客棧》和《俠女》等武俠片計畫量身打造。

在林摶秋的湖山製片廠關閉後，聯邦的國際製片廠堪稱是臺灣當年設備最完善的民營片廠。[34]

相較於臺語電影圈在一九五〇年代只有華興和湖山這兩座民間自力興建的大型製片廠，一九六〇年代的國語影人顯然幸運得多。在國民黨政府支持下，臺灣在六〇年代一共有七間大型製片廠，分別是中影、臺製、中製三間公營製片廠，李翰祥的國聯、沙榮峰的國際、邵氏的現代影視實驗中心，以及旅日華僑蔡東華等人共同投資的東影製片廠，七間製片廠內共有十九座攝影棚，成為國語影人實現理想的夢工廠。[35] 彩色國語片在底片可享押稅優惠、拍片能獲日片配額補助、片廠環境又完備的情況下，製片量直線上升，最終在一九七〇年超越臺語片產量，一年出品九十部彩色國語片。相較之下，何基明和林摶秋雖然早在十年前就已成立製片廠，這些跟國語影人同樣懷抱赤忱電影夢的臺語影人，卻始終未能享有得以實現夢想的公平待遇。

「被消失」的福佬文化圈

　　電影從黑白轉向彩色，代表著製作成本的躍升：每部電影從原先最低二十萬，翻了三倍以上，至少要六十萬，甚至到兩百萬才能完成一部彩色電影。隨著成本上升，自然需要比以往更多的票房回收。而當國內市場無法滿足回收需求時，電影能否外銷，就成為製片考量的一大關鍵。許多影人日後回顧起來，往往以為此即臺語片之所以無法跨越彩色電影門檻的主要原因，如橫跨國語和臺語片圈的導演張英就表示：「拍一部彩色片最少兩百多萬，花同樣的價錢，為什麼不拍國語片？東南亞、美、加，還可以到處闖一闖。」[36]

　　這種說法，若以我們今日對全球語言使用人口的印象來看，似乎能夠成立。但若放回一九五〇

和一九六〇年代，情況又非如此理所當然。可別忘了，如今最龐大的華語市場——中國，在當年國共對立的情況下是進不去的。而且，難道臺語片就沒有外銷市場嗎？從歷史上來看，一個能讓臺語片、臺語歌曲或是歌仔戲等臺語藝能及影視產業得以發展的跨國市場，其實一直存在。第一部臺語片《薛平貴與王寶釧》，不是在一九五八年易名《石平貴回窯（上下集大結局）》，外銷到泰國曼谷蘆溝橋戲院以潮語版上映嗎？臺語片第一波高峰期的影后小艷秋，不也曾經紅遍海外，受邀到香港拍攝當地人稱廈語片的福佬話電影嗎？白克生前最後執導的國臺語雙聲片《龍山寺之戀》，不也讓有新加坡「廈語片皇后」之稱的女主角莊雪芳紅遍東南亞，一九六二年在臺灣、香港、星馬、泰國和新加坡等地，隨片登臺近一年半嗎？直到一九六五年，專門協助國片外銷的製片協會理事長丁伯駪更在赴菲律賓馬尼拉後表示，當地九成以上華僑都是福建人，所以臺語片市場在當地比起國語片更佳。[37] 上述這些例子顯示，屬於電影的「福佬文化圈」不只存在，而且還相當活絡。因此，「福佬文化圈」的外銷市場後來是如何「被消失」，就值得我們重新討論。下面我將說明東南亞政經環境的變化對於臺語片外銷造成的不利影響，但是對於臺語影業而言，相形之下最致命的打擊，仍是教育部文化局成立後力推國語片外銷，甚至阻擋臺語片出口的作為。

先從大環境來看，做為福佬話電影海外市場最大宗的菲律賓和星馬等國，都在一九六〇年代走向不利於福佬話等「方言」發展的情勢。臺語片六〇年代要想出口菲律賓，面臨兩個層面的困境：一是在經貿方面，當時菲幣幣值下跌，以致影片必須降價求售。而菲律賓政府對本地結匯的控制，使

得菲律賓在地片商申請結匯困難，直接影響他國電影外銷菲律賓的版權生意往來。二是在菲律賓民族主義興起後，菲律賓政府開始推行「菲人優先」政策，一開始雖然成為菲律賓華僑將資金導回香港投資廈語片的推力，但在排華風潮日益加劇後，反而嚴重到讓在菲律賓經營戲院的華僑，被逼得決定減少對華人市場的認同和依賴，例如在菲律賓馬尼拉經營多間戲院的廈門人楊照星，就在一九六四年歸化菲籍，旗下戲院隨後也減少福佬話電影的放映數量。

星馬市場同樣在六〇年代面臨幾項挑戰。首先，政治環境上，一九六五年新加坡獨立，人民行動黨成為執政黨後，李光耀總理針對語言議題竟然表示：「十二種方言混雜在一起的福建話」不只不利溝通，而且是「粗俗的，是沒有文字的」，決定以推廣「華語」為主，自然形成對「福佬文化圈」不利的發展環境。其次，星馬也逐漸出現本地製作抬頭、他國華語電影因而不受歡迎的現象。一方面，過去來自香港或臺灣的福佬話電影，品質確實良莠不齊，打擊了許多星馬觀眾的信心。另方面，馬來亞聯合邦也從一九五九年開始，對外國電影徵收營業稅，每一呎即徵稅一角，星馬本地製作則免，以保障星馬本地的電影製作，同時也提高了臺灣電影等外國片的放映成本。

一九六〇年代的東南亞政經環境，確實有礙臺語片的外銷，但要說這導致臺語片外銷市場的消逝，似乎不太能夠成立，因為「福佬話市場」在六〇年代萎縮的現象，其實只發生在臺語電影。如果從臺語歌曲、臺語歌仔戲，乃至臺語明星組團登臺演出等其他娛樂活動來看，這個市場在東南亞從未真的消失，至少沒有衰退得像福佬話電影那樣明顯。舉例而言，歌手鄧麗君在一九七〇年代第一張紅遍東南亞，銷售破百萬張的專輯，是一張福佬話專輯；甚至到一九八〇年代，歌仔戲演員如小

明明也曾經再度受邀赴菲律賓公演，原定僅十五天的演出行程，在當地戲迷熱烈要求下不斷加演，變成長達七個月才結束；時至今日，我們仍能看到新加坡出品的電影，如《小孩不笨》系列，就摻雜著我們既熟悉又陌生的「福建話」，而臺灣出品的臺語連續劇，也多能順利外銷出口。可見，無論是排華浪潮、匯率或稅捐調整，乃至推行國語運動後語言使用人口數量的變化，都不足以解釋臺語電影的海外市場，為何會在一九六〇年代如此嚴重衰退。關鍵的影響機制，應該與電影有更直接的關聯。我認為，答案的方向，一是在進口端戲院院線的改變，二則是在出口端國民黨政府直接介入的出口管制。

一九六〇年代，邵氏和國泰等國語影業龍頭，開始在東南亞，特別是新加坡和馬來西亞，大規模投資戲院和影城，出現從製作、發行到映演都「垂直整合」的經營模式後，逐漸壟斷當地電影院線，掌握極大的排片權力。國泰機構推出易水執導的第一部「馬來亞化華語電影」《獅子城》，在鋪天蓋地宣傳下大獲好評，新加坡新任總理李光耀更特別出席首映會；邵氏也以黃梅調電影《梁山伯與祝英台》在東南亞各地同樣掀起「凌波旋風」。這兩部分別來自星馬和香港的國語電影，代表著一個彩色國語新時代的來臨，品質良莠不齊的臺灣黑白臺語片，也就更難與之競爭。原本放映福佬話電影的中小型戲院，後來也多遭邵氏或國泰吞併，或是被迫屈從其安排，如馬來西亞吉隆坡原本有幾間專門放映福佬話電影的戲院，老闆吳榮華過去也投資廈語片，後來邵氏與他協商後，吳榮華就決定將旗下戲院全部改映邵氏國語電影。福佬話電影正是在此脈絡下，面臨到最現實的排片困難。[41]

戒嚴時期出國不易，因此，國片外銷時常是掌握在極少數的關鍵人物手上。其中一大要角，即

是臺灣省電影製片協會理事長丁伯駪。早些年，製片協會還曾協助臺語片出口外銷，然而當國民黨政府決定力推國語電影後，理事長丁伯駪的態度也隨之轉向。在一份一九六五年的〈東南亞電影事業考察報告書〉中，丁伯駪就寫道，「中央文化政策決定推行國語，臺灣省電影製片協會為響應此項運動，號召會員改製國語影片。」惟國語片發行，「如局限於本省則收回成本甚為不易」，所以更需要協會赴東南亞考察，促成外銷。丁伯駪更建議：「過去國片銷星洲，粵語片及閩南語片皆各有其市場，但均不如國語片之暢銷全星馬，故今後國產影片如一律改臺語為國語，其在星馬獲有固定市場，則前途自有好景。」時任新聞局長的沈劍虹收到報告後也參採辦理。此後，臺語片若想藉製片協會外銷，就只得先另外配上國語拷貝，如一九六七年，由白蘭與陳揚主演的《間諜紅玫瑰》，就是以國語版本在新加坡上映。儘管製片協會後來也曾在一九六八年成立臺語片小組，不過，所有相關業務推動卻都碰上軟釘子。種種不利臺語片發展的條件下，業者逐漸趨向製作國語彩色片，愈來愈少人開拍臺語片，臺語影業原想爭取輔導的事，後續也就不了了之。[42]

到了一九六〇年代末期，情況更慘，部分臺語片甚至遭遇完全禁止出口的局面，就連改配國語外銷都不可行。導演蔡揚名批評當年國民黨政府不鼓勵臺語片，就是因為認定「臺語不能當臺灣的話，它是方言」不夠資格外銷到海外，以致臺語電影製片成本一直無法提升。在他看來，「臺語片會這樣沒落，在我們來講不是我們的問題，社會在進步，那我們沒辦法只靠臺灣島這一塊，那政府的壓抑，不鼓勵，甚至憑良心講，它希望你早一點沒有，不讓你外銷，這才是問題。」實際從當年的電影片檢查書來看，我們也確實能發現在一九六〇年代末期，如辛奇導演在一九六九年送審的《燒肉

粽》，在檢查意見表上就直接被蓋上「本片不得在國外地區映演」的章，足以支持蔡揚名的說法。不能在海外放映，讓臺語片在片商眼中變成了沒有外銷可能的「方言」電影，進而成為蔡揚名所說「蠻值得同情的時代淘汰者」。43

臺語片的福佬話市場「被消失」之際，國語電影的外銷可是獲得國民黨政府傾力支持。當年製片協會就提供給國語影業一系列的組織性協助，如一九六七年，製片協會與香港宇宙彩色沖印等公司簽訂合作契約，公司提供協會會員先以記帳方式購買彩色底片，攝製完畢後，交由製片協會寄往香港沖印，沖印後直接從香港發行海外，公司更願意免費多印一份彩色拷貝，原始計帳的底片費用，最後就直接由影片的海外發行收入中扣除。此項辦法也成為鼓勵影業在一九六七年後全面轉進拍攝彩色國語片，同時又能聯合拓展海外市場的一項極重要措施。臺灣製片業者與香港沖印廠的合作，也是導致日後許多臺灣珍貴的影像文化資產，這些原始底片最後因為無人願意負擔進口關稅而多滯留香港沖印廠的原因。44

除了製片協會的協助外，國民黨政府更透過舉辦海外國語電影週、非商業義映或義演、補助參與國際影展、與他國交換電影配額，甚至是協助調查當地發行網絡等方式，動員外交部、經濟部、僑務委員會和海外各地大使館，擇定國語片交給不同大使館主責的北美、中美、南美、紐澳、歐洲、中東、非洲等路線輪映，可以說是傾全國之力在協助彩色國語片拓展外銷市場。45 在臺語片和國語片外銷情形的一消一長之間，影人對於國臺語海外市場大小的認知，就與一九五〇年代出現完全相反的局面：臺語片成為了沒有外銷市場，因而難以跨越彩色製片門檻的「地方語言電影」，國語電影則

在製片優惠、配額獎勵和協助發行的輔導下，成為能夠行銷國際的唯一選項。

事實上，許多國語片到了其他國家，也是改配上當地語言並加上字幕，可見語言根本不是判斷有無外銷市場的決定性因素，彩色或黑白等製片規模才是。只是在臺灣，能否得到國家大力協助跨越彩色製片門檻，卻又是跟語言問題綁在一起。所以，歸根究柢而言，臺語和國語這兩種發音語言的電影，是在國民黨政府具有語言偏好的電影輔導政策下，才有了它們截然不同的發展命運──國語電影能得到官方協助，順利跨越彩色製片門檻，逐漸打開其外銷市場；臺語電影不只沒能獲得支持，甚至處處受限，只能眼巴巴望著這道始終難以企及的「彩色天花板」，成為受困在臺灣的黑白電影。

與日本合作的臺語影人

儘管臺語影壇沒能獲得官方的任何協助，仍然有幾位臺語影人想方設法要籌拍彩色臺語電影。

透過跨國合作的機會，藉以購得較為便宜的彩色底片，就是一種方式。一九六六年，基隆遠東戲院老闆成立的瑞昌影業，與琉球熊谷影業合作，準備一口氣拍攝三部彩色電影，他們請來的臺語片導演，是林福地。彼時林福地其實剛到李翰祥的國聯不到一年，但是聽到有能拍攝彩色臺語片的機會，仍決定不告而別，硬是離開國聯一個多月，帶著從中影借來的攝影師林贊庭，和蔡揚名、張清清、金塗、周遊等臺語片演員及技術組成員去到琉球，總共拍攝三部電影：分別是由臺灣方主導的《夕陽西下》和《琉球之戀》，以及由琉球方主導，西條文喜執導的《太陽是我的》。[46]

《夕陽西下》全片拷貝已不存，但不幸中的大幸是，我們尚能看見這部彩色臺語片的電影檢查申

請書和電影一開頭的部分片段（見書末彩色頁，林福地提供）。拷貝上的片名叫作《夕陽紅》，導演林福地、製片楊火龍，掛名監製的則是新加坡光藝影業的何啓湘。在影片一開始，就是大船等著要出港。

在港口邊送行的人們，與他們人在輪船上的親友，人人手上都各執彩帶一端，拉出數以百計的紅、黃、藍、綠、紫、白等各色彩帶在惜別，色彩相當鮮豔。而畫面一角，是不敢引人注意的女主角張清清，正含淚目送站在大船上，身著一身牧師裝的男主角陽明。攝影師林贊庭說，這顆鏡頭是他跟林福地實際到了琉球勘景後，發現當地有此拉彩帶送行的傳統才臨時起意加入的橋段，最後拍出來的畫面也確實極為壯觀。

從片商遞交給電檢單位的本事資料，則可一窺全片故事梗概。故事說的是陽明飾演的臺籍牧師，在琉球期間因為每日都以海邊黃昏晚霞美景作畫，認識張清清飾演的女主角岩下靜子。兩人陷入情網，卻因年齡差距而遭女方家長反對。陽明深感自卑，又不願耽誤女方已由父母許配給富商的未來，只好日夜藉菸酒麻醉自己，成為一位性格乖僻，菸酒不離身的牧師。陽明在拒絕女方的私奔要求後，就決定離開沖繩，回臺度其餘生。[47] 現存殘片有保留下陽明回到臺灣後，每天畫著同一幅畫的鏡頭。

畫中，張清清獨自一人站在海邊，直到日落西沉。電影畫面之美，證明了林福地自述他師專念美術訓練出來的美感確實厲害。只不過，就連這部《夕陽西下》，最後在申請上映時也得先配上國語，等到一九六七年國語版本先上映後，隔年才推出彩色臺語版，導致林福地這部彩色臺語電影，最後沒能在臺語影壇引起太大的票房轟動。

同時期還有另一部彩色電影《白日之銀翼》，同樣是由臺灣人出資，與日本一間獨立製片「紅薔

蔔俱樂部」合作。在一九六六年請來白蘭、陳財興、脫線和因為本片出道的小戽斗等臺語影星，日本方面則有導演深作欣二，以及知名男星千葉真一、高倉健等人參與。白蘭在同年五月還特別飛去日本，到長野的八方尾根山上拍攝滑雪場景，好不容易能出國，白蘭一待就是四十天，去了東京、大阪、神戶、京都、奈良、名古屋等地四處遊歷。此前千葉真一、高倉健和國景子等日本影星也因本片來臺拍攝超過二個月，從臺北西門町、龍山寺、陽明山、北投溫泉和松山機場，到臺南運河和孔子廟、高雄六合夜市及南投日月潭四處取景，更有許多飛行場面，十分壯觀。[48]

電影一九六六年六月在日本上映，電影取名《神風野郎・正午之決鬥（カミカゼ野郎 真昼の決鬥》，賣座頗佳，今日尚存拷貝，甚至已經有修復後版本在市面上發行。當年要在臺灣申請上映，卻遭電影檢查刁難，不准通過，指該片將我國描繪成不法之徒的樂園，盜匪凶殺橫行。只是全片超過一半實景都是在臺灣取景，一開頭介紹「中華民國・臺北」時，就是拍攝總統府一帶的臺北市街區，電影要怎麼改，就成了一大難題。最後，是臺灣片商再三剪接，把故事發生背景從臺灣改成香港才勉予准映。離日本首映時間將近一年之後的一九六七年四月，終於能在臺北以新片名《陸海空大決鬥》，改配成國語上映。只是一部背景設定在香港的電影，卻有臺灣孔廟、日月潭及身著傳統服飾的原住民出現，總是令人感到有點不倫不類。本片後續又發生臺灣國光影業欠款日方，日方直接將本片東南亞發行權逕售予邵氏而引發爭議，是另一則插曲。[49]

許多臺語影壇的製片在轉型製作彩色國語片以後，都喜歡聘請日本導演來臺拍片，而且拍的大多是時下最流行的武俠片，如導演日高繁明就曾在永裕影業製片陳義的邀請下執導《劊子手》、山內

湯淺浪男（歸化後改名湯慕華）導演（左一）與編導潘壘（右一）合影，右二是童星時期的巴戈，三人後來合作有《小飛俠》一片（國家電影中心典藏）

鐵也與臺語片導演林重光合導《封神榜》、船床定南執導《銀姑》、福田晴一執導《龍王子》。製片們喜歡請日本導演的原因，主要目的已經不再是藉此回攻日本市場，而是一方面對本省觀眾能有宣傳噱頭，另方面則是日本導演拍片速度快，能節省不少製片費用，而且薪資酬勞其實也很便宜，每部電影片酬不過新臺幣四萬元，與臺灣導演相差無幾，還比臺灣的幾位一線演員價碼更低。日本導演來臺拍片的代表人物，莫過於曾執導《霧夜的車站》、《青春悲喜曲》和《懷念的人》等臺語片的湯淺浪男，他最後甚至因為「仰慕中華」而改名「湯慕華」，直接歸化中華民國國籍。[50]

此一時期與臺語影壇合作的日本導演，許多都參與過日本在六〇年代興起的「粉紅電影」，例如曾經與臺語影壇元老級導演邵羅輝合作彩色片《試妻奇冤》的小林悟。有日本媒體就曾將小林悟一九六二年執導的《肉體市場》，視為日本「粉紅電影」的開端，但是在小林悟看來，他只是在用日本東京六本木族的性與暴

小林悟導演2000年6月受訪畫面（國家電影中心典藏）

力，表達當年亟欲反抗時代的日本年輕人的生活。其實，促使小林悟離開日本拍片的原因，反而正是日本在一九六五年左右盛行黃色電影：「我想電影界再也不需要導演了，所以才停止拍片。」小林悟後來受邵羅輝的邀請來到臺灣，邵羅輝請他將他一九六〇年在日本改編自漫畫的電影《夢幻偵探：恐怖的宇宙人》和《夢幻偵探：幽靈塔的大魔術團》翻拍成臺語片，而且拍成三集，於是有了兩人合導的《神龍飛俠》、《月光大俠》、《飛天怪俠》等臺語特效攝影片。雖掛名合導，但邵羅輝做的工作比較接近製片，只在管理財務，真正拍攝作業仍由小林悟和攝影師浜野誠之主責。[51]

飛俠系列的男主角三林君一樣設定成香港人，平日是以任職於香港《東南日報》的記者掩飾自己的身分，與賴德南飾演的搭檔共同調查怪盜團引發的神祕事件。電影一開場就有小林悟租借軍用直升機拍攝的空拍鏡頭，也多次出現怪盜團搭乘直升機逃逸的劇情，有搭建模型拍攝的爆破場面，也有透過特效攝影和剪接處理的飛行鏡頭，更請來真的馬戲團參與演出，相當具有賣點。小林悟對於在臺灣的拍攝經驗也記憶猶新。讓

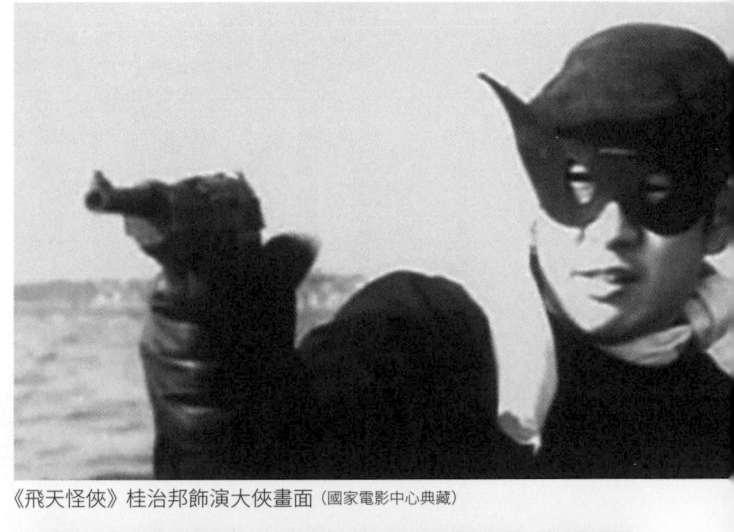

《飛天怪俠》桂治邦飾演大俠畫面（國家電影中心典藏）

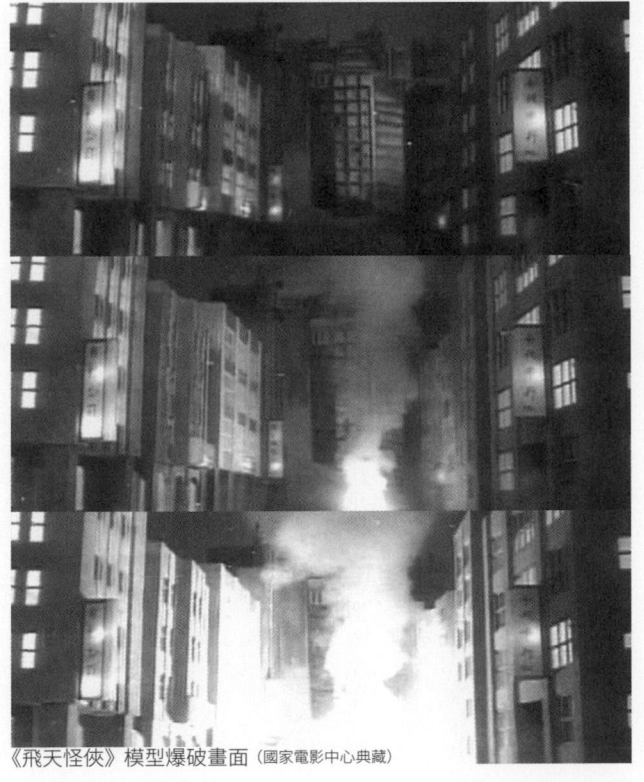

《飛天怪俠》模型爆破畫面（國家電影中心典藏）

他印象最深刻的，是臺語影壇在模型製作、道具準備和服裝設計上，跟日本影壇相比實在是迅速又便宜，不到一個禮拜就能完成任務。小林悟更驚訝於臺灣的剪接師年紀不大，卻懂得非常多。與他合作的，是剪接師陳洪民、沈業康等人組成的「南方仁」工作室。小林悟自言，他後來回日本拍電影，在剪接室銜接武打動作時，會用動作一開始和最後結束的一到兩格直接接起，他後來看香港的武俠

片發現他們也是用這種剪接方式。而這一招，他是在臺灣學來的。小林悟因此說：「我在臺灣學到的剪接手法，是金錢所買不到的寶貴技術。」[52]

國語電影的發展代價

相較於臺語影壇難以跨越彩色門檻的困頓，國語片在短短五年內就迅速完成了彩色化歷程。論者多將之歸因於中影一九六四年的《蚵女》、臺製一九六五年的《西施》等代表作成功賣座，並榮獲多項金馬獎所帶動的「國片起飛」，有許多評論甚至盛讚這段期間，堪稱是臺灣電影少數「叫好又叫座」的黃金年代。若單純從國內外獲獎數量及票房數字來看，或許並無太大爭議，然而，如果我們將製片成本和整體電影產業環境一併列入考量，那麼「國片起飛」的實質績效，就有待重新評價。

我們可以先問：在一九六○到七○年代，拍攝彩色電影的成本究竟有多高？在沒有其他補貼或租稅優惠的情況下，又必須賺多少才能回本？根據國家建設計劃委員會的調查，一般製片成本是落在二百至三百萬之間。以預算二百五十萬元的彩色國語片為例，推估必須要在臺北市賣座超過一百萬，全臺巡迴後才能有三百萬元的淨收入。海外市場則多有變動，如果皆能爭取成功，扣除傭金支出，折合臺幣應該也可收入一百八十萬元。不過，海內外加起來四百八十萬的票房收入，除了二百五十萬元的製片成本以外，還必須扣除宣傳費、發行費、營業稅、管理稅和從製片期間開始到最終回收約兩年的借貸利息，一共約一百八十萬。相抵下，大約只能有五十萬元的收入。[53]

那我們接下來要問的是，在一九六五到一九七○年間，有多少人能夠回本呢？從國建會的資料

可知，在臺北市總收入能達成破一百萬紀錄的，幾乎不到所有國語片的百分之五，海外市場更是不可能全部爭取成功。儘管民營影業多半會再想方設法壓低製片成本，但是整體來說，在沒有底片押稅優惠、日片配額獎勵以及協助外銷海外的情況下，彩色國語片其實是難以單憑市場票房回收成本的。國語彩色電影看似闖出一套成功的商業機制，其實全是在政府大量補貼下撐出來的結果，與臺語片圈確實能從市場回收成本的運作機制根本無法相比。[54]

而能夠成功在臺北市賣座超過百萬的彩色國語電影，又多是來自中影、臺製、李翰祥的國聯、沙榮峰的聯邦等政商關係良好的公營及民營影業。在這幾間影業的影人及其出品的電影，也是目前論及一九六○和七○年代臺灣電影發展時，最獲推崇的對象，被奉為我國電影製作水準提升的代表。

可是，在這「國片之光」的亮麗光環下，究竟背負著多少代價？

先前曾提到，由李翰祥的國聯和臺製合拍的《西施》，在蔣經國大力支持下，於一九六五年以二千四百萬元（相當於今日之一億六千萬）才能完成。當《西施》在臺北上映時，雖然是當年臺北市十大賣座國片之首，但是全臺票房總收入其實也只有五〇六萬元，外銷成績也不理想。臺製最後竟自行吸收了一千四百多萬元，默默認賠。主管臺製的臺灣省政府也在政治考量下，不敢以訴訟催討李翰祥積欠的資金。[55] 無論是李翰祥的國聯或沙榮峰的聯邦，後來也多次憑藉政治關係，向國民黨高層協商，請求介入整頓經營。但是到最後，因為別人美其名所說的「藝術家的理想性格」，未能考量成本收益，不堪負債而雙雙被迫出售。[56] 在國聯走下坡的一九六〇年代末期，李翰祥更飽受黑函攻擊，說他勾結李敖「辱罵政府」。[57]「真他媽的媽拉個巴子」，李翰祥在他的回憶錄寫道，警總還真把他請

去問了幾次話，弄得他有機會離開臺灣後就再也不想回來。李翰祥決定重新回鍋香港邵氏，最後甚至去了中國拍片。[58]

占據這一段電影史主流論述核心的國民黨黨營中影公司，即便背後有國民黨以黨國體制把注資源的強力支持，在龔弘的領導下，也沒能輕鬆跨越彩色製作門檻，同樣以背負鉅額債款收尾。債務總共有多少？既有研究受限於資料，始終沒能有確切數字。我從時任財政部長的李國鼎先生捐給臺灣大學特藏的一份極機密檔案文件中找到，截至一九七二年五月底為止，中影其實已經累積高達二億三六五一萬（相當於今日之十二億五千一百萬）的負債總額。[59] 兩億多元的負債從何而來？除了興建製片廠、添購設備、修建戲院和辦公大樓等硬體支出外，最主要的開銷仍是在製片上面。從龔弘一九六三年上任到一九七二年的九年間，中影除了拍攝我們熟知的「健康寫實」電影如《蚵女》和《養鴨人家》外，後期其實還有「健康綜藝」路線，在九年內總共拍攝三十五部耗費高額成本，票房卻相形慘澹的彩色國語鉅片。若是以前面討論全國發行收入應該達到淨收入三百萬才能不虧本的標準來檢視，在三十五部電影當中，通過標準的，其實只有兩部：分別是《還我河山》和《新娘與我》；但是《還我河山》是耗資八百萬才完成，因此也無回本可能。票房紀錄上最慘淡的，例如《春梅》，在全國淨收入甚至只有二十萬元，《玉觀音》、《葡萄成熟時》和《珊瑚》的全國票房也都不到一百萬。[60]

總經理龔弘在回憶錄指出中影內部的營運問題，批評董事長胡健中力捧特定明星、導演和編劇，「人人均有後臺老闆」，以至於他的製片工作愈來愈無法貫徹。最令他無法接受的是，「胡董事長在中影之外又有他自己的投資，聽說是一航運公司，由於財務不健全，有一次他居然拿了一張巨額的長

期支票來向中影調頭寸」，龔弘不從，他在中影的日子因此愈來愈難過。61 不過時任財政部長的李國鼎在〈中央電影公司清償銀行債務之研究〉指出，中影虧損原因，「應屬『經營不善』」。在國民黨一九七二年「整頓黨營文化事業方案草案」的討論中，時任國民黨財務委員會主委及中央銀行總裁的俞國華也提到，中影在電影院的部分並不虧本，製片部分則是虧本的。62 胡健中是否確如龔弘所述，有「內神通外鬼」的資金移轉，或干預龔弘的製片方針，我們不得而知。只是這二億三千多萬的龐大債務，中影不計虧損的製片策略確實難辭其咎。

中影虧損的嚴重程度，也導致國民黨內部再次出現不同部門之間意見相左的情形。技術官僚出身的財政部長李國鼎，就跟國民黨中常委谷正綱，對於中影的後續處置方式持相反意見。李國鼎甚至在〈中央電影公司清償銀行債務之研究〉當中寫道，中影「處境嚴重，已至無法善後階段」，按目前情況「似應痛下決心停止經營，以遏止繼續虧損」。李國鼎更在與國安會祕書長黃少谷的函件往返時清楚指出，中影應該「直接停辦或開放民營」，國民黨只能先「全力辦好中廣，才能進而掌握中視」。63 但在「整頓黨營文化事業方案草案」的討論會議上，中常委谷正綱卻說：中影、中廣和中央社，「這三個機構是黨掌握政權後，幾十年來所留存的黨產，為黨宣傳主義政策，關係重大。黨執政不是永久的，亦有轉變為在野的可能，如在此時轉移出去，以後再辦就困難了。這三個單位的影響不亞於電視，黨絕對須予掌握，不但不能落在他人手裡，且不應使之落後，尚須予以加強，發揮更大效果。」總而言之，中影、中廣和中央社缺一不可，因為這三個機構是「宣傳主義政策鞏固政權，完成革命的工具，黨必須予以掌握，在整理之後，黨與政府應積極予以扶植。」64

高層出聲表態後，李國鼎也就只能在會議中贊成支持整頓，只是建議在方法上，「也許撥款較投資增資更好」。不過，國民黨中央文化工作會主任委員吳俊才，在會議最後仍以財政部代表提的意見作總結，認為「在無辦法中，以用貸款做為投資辦法較為可行。」[65] 文工會總幹事戚醒波，也曾就中影問題向聯邦沙榮峰請教，沙榮峰分析：「中影目前債務太多，利息負荷太重，必須將臺銀的債務改為轉投資，以減輕利息負擔，為當務之急。」文工會甚至希望沙榮峰能接掌中影總經理，但沙藉病婉拒，並推薦由中製廠長梅長齡出任。[66]

本案最終發展，中影在一九七二年由辜振甫取代胡健中接任董事長、梅長齡取代龔弘繼任總經理，並且著手精簡組織、加強管理戲院、緊縮製片廠，甚至開始變賣戲院及部分製片廠土地，更決定「對於無力償還之公民營銀行債務，由中央洽請有關從政主管同志協調各行庫促其做為投資。」一九七二年十月三十一日，財政部長李國鼎出面，在中影總計超過二億三千多萬的債務中，協調由八家行庫將中影過去合計一億一四七〇萬（相當於今日之六億六六九萬）的貸款轉作投資：合作金庫二千四百萬、土地銀行二千二百萬、彰化銀行一千七百萬、中央信託局一千五百萬、中國國際銀行一千五百萬、第一銀行一千四百萬、中國農民銀行五百萬、臺灣銀行二百七十萬；若各行庫有困難，則將貸款及利息合計之總額分成三十年，中影將平均分期歸還，但要求立即停止計算利息，足見國民黨為了保護中影此一黨營事業有多積極。[67]

對於中影曾經面臨的這段財政困難，在一九七二年因為肝病復發而「抱病請辭」的龔弘，只以「全球電影景氣正轉趨疲弱」為由草草帶過，[68] 一九九九年依然獲頒金馬獎終身成就獎，理由是帶領臺灣

電影從黑白走向彩色的歷史性突破、對中影公司以及整個臺灣電影的後續發展都奠下重要契機。所有產業面臨技術升級的發展轉型，都必然有投資風險，電影產業當然也不例外。但是這一段中影舉債拍片，最後竟然要強迫各行庫將貸款轉作投資的歷史，在臺灣電影史的現有書寫中如此未有任何明確紀錄，遑論檢討和反省。相較於作品遭批評為「粗製濫造」，卻始終沒能有機會如此「揮霍」的臺語影人而言，在中影絢爛的表象底下，卻是負債累累的經營慘狀。一九六○年代中期，國民黨政府挹注國語影壇的資源，真的帶來了所謂的「國片起飛」？這個今日幾已蓋棺論定的看法，顯然有很大的檢討空間。

對於一九六○年代臺灣電影的發展過程，電影史學者葉月瑜和戴樂為曾經以「平行電影」的概念來形容：一邊是規模較大的國語片，另一邊則是中小型公司的臺語片，兩條平行軌道凸顯出官方對臺灣在地文化的新殖民政策。[69] 本章的政治經濟學分析，可為「平行電影」的概念再加上彩色與黑白的分野，增添這個分析架構的解釋力道。國民黨政府不只向所有影業課徵繁重稅捐，更以一套具有明顯語言偏好的資源配置方式，包括押稅優惠、配額分配、片廠建置和海外行銷，嘗試拍攝彩色臺語電影，也被難以攀越的「彩色天花板」。即使有影業力求突破，藉由與日本合作，嘗試拍攝彩色臺語電影，也被迫必須先上映國語版本才行。國民黨政府以幾近於「內部殖民」的電影政策，成功地在電影從黑白邁

向彩色的技術轉型過程當中，迫使影人在語言上「轉轍」：要想拍彩色，就得拍國語。

臺語電影從業人員在此一時期「移民」國語影壇的現象，看似都是在自由市場下個人依循經濟理性做出的決定。然而，這個「自由市場」，卻是經政治力量高度介入後的產物，它翻轉了影人們過去對於臺語和國語電影市場大小和獲利可能的認知。在這個政治扭曲下的市場，臺語電影注定成為「長不大的臺語片」，無法跨越彩色門檻；而國語電影，特別是公營片廠出品者，則天生有條件能成為「拍不垮的國語片」。「國片起飛」的幻象，掩飾了背後資源分配其實嚴重傾斜的差別待遇，也迴避掉國語電影為了在短短五年內完成彩色化歷程付出的龐大成本。在這樣不平等的發展條件下，過往動輒批評臺語電影「粗製濫造」的評論聲音也就顯得不盡公允。不過，即使臺語電影在此過程中逐漸遭形塑成無法走出島外的「地方語言電影」，彩色化的企圖也宣告失敗，臺語影人依然在六○年代末期出品許多黑白臺語片，持續服務喜歡看臺語片的觀眾們。然而，一九六九年還能出品超過八十部電影的黑白臺語片榮景，到了一九七○年代竟驟然消逝。原因何在？請看下章分解。

何基明導演九〇年代協助「臺語片小組」辨識文物照片

（國家電影中心典藏）

◎第九章◎
臺語片的轉進

「奇怪，我的歌聲並不好，可是我得到的掌聲卻特別多，每次唱完了兩條歌之後，觀眾就一直要我再唱，有時我非唱四、五條不可，你聽我說話的聲音，大概可以知道，我的喉嚨都唱啞了。」一九六九年，專門報導臺語影壇新聞的《臺灣電影》雜誌記者，跑了十幾趟，終於堵到當年影壇的大忙人、現在人稱「臺灣阿姑」的周遊。誠如周遊所言，一九六〇年代末期，許多臺語片明星的收入不再是靠拍片了，而是來自新型態的表演場合——歌廳秀。

在一九六八年以《三八阿花嫁阿西》一炮而紅的周遊，無論是隨片登臺、歌廳秀或是勞軍演出，總能以她葷素不忌的說學逗唱本領，像是偶爾刻意將禮服的一邊肩帶滑落引起騷動，將全場氣氛帶到最高點，安可聲不斷。據周遊自述，有一次排在她後面壓軸演出的「亞洲歌后」鄧麗君，還因為前面一棒的周遊人氣旺、場子熱、連安可曲都唱得比她還多首，生了好久的悶氣。[2]

有著大姐頭個性的周遊，常帶著一幫臺語影星，在全臺大小歌廳和夜總會登臺演出，從臺中的聯美大酒店，一路唱到高雄的金都樂府和藍寶石大歌廳。不只獻唱，也有臺語影星大會串的「笑劇」演出，彼時最搶手的矮仔財、戽斗和胖玲玲的黃金組合，每天從早到晚能演個六場，按場計酬，不到十天收入就能超過三萬元，領的還是現金，簡直比過去拍臺語片還要好賺。[3]

諷刺的是，歌廳裡的繁華盛況，反而正代表著臺語電影界的不景氣。臺語電影正當紅的時候，明星們光是軋片都來不及，連到電影院隨片登臺的時間都沒有，更遑論接外快了。不過，儘管許多影人都抱持著臺語片前途有限，得趕緊另尋出路的警覺心，但在一九六九這一年，仍然有超過八十部電影出品，周遊自己就拍了十幾部，還曾經在受訪時表示有意願自己開一間電影公司。[4]

然而，臺語片在短短一年後，從一九七〇年開始，每年就突然只剩下二十部不到的產量，一九七五年以後甚至有連續好幾年都不再有新片出品。六〇年代末的臺語影壇，究竟是什麼樣的境況，曾經在臺灣電影產業占有一席之地的臺語電影，為什麼會在一夕之間全部消逝？這些臺語影人後來去了哪裡，又為臺灣影視產業留下些什麼呢？

不景氣中的典型紅牌

對於許多臺灣五、六年級生而言，他們大多沒能見識臺語片最風光的年代，因此對於臺語片的殘存印象，常只及於六〇年代末期的臺語片境況。這時候的臺語片，已經出現嚴重的「影星移民潮」，出品數量是過往黃金時期的一半不到，也因此在電影類型上確實不比過去的百花齊放，有愈來愈顯的類型偏好。如果將一九六八年以後出品的臺語片列出，會發現「本土笑劇」占有相當大分量。代表人物如廣播人歐雲龍，他執導的喜劇片，看片名就相當「本土」，如一九六八年出品的《畫虎畫蘭》、《包你笑》、《杜財種花》等片。

一九六九年，當臺語片在報紙上普遍只能以極小版面緊捱著二輪電影刊登廣告的時候，唯獨有位明星主演的臺語片，還是能比照國語片，甚至是外片規格，在報紙上占據全幅廣告版面整整二週。她就是歌仔戲當家小生——楊麗花。楊麗花自從一九六六年開始主演台視每週四直播演出的臺語歌仔戲後，就有滿天下的「花迷」，每週四中午都會湧入台視門口爭看偶像，搶著跟她討簽名，或是專程送她補品和禮物，比迎媽祖還熱鬧。於是到了一九六七年，導演鄭東山就邀請楊麗花從小螢幕轉

楊麗花（飾演秀琴）與小林（飾演荷蘭醫生達利），《回來安平港》畫面（國家電影中心典藏）

戰大銀幕，以反串小生身分主演《碧玉簪》（又名《金榜題名》），並細心教導她電影表演講求的細膩與寫實。到了一九六八年，電影《龍門客棧》的剪接師陳洪民也請來楊麗花、柳青和金玫，共同演出他初執導的臺語武俠片《三鳳震武林》，柳青和金玫在劇中一開始還因男裝打扮的楊麗花爭風吃醋，不知道原來眼前的意中人正是兩人失散多年的大姊。[5]

楊麗花在一九六九年一共演出過六部電影，一部是彩色國語片《我恨月常圓》，另外五部都是臺語片，一部《孟麗君》、一部時裝片《錢》，兩部由李泉溪執導，與電視明星王晴美和魏少朋合演的《賣油郎》上下集（下集名為《花魁女》）。而最特別的，當屬楊麗花「回歸」女兒身，演出浪漫愛情戲《張帝找阿珠》。先前大多反串飾演小生的楊麗花，第一次聽到片商要她出演《張帝找阿珠》時，還愣愣地問「那我是演張帝還是阿珠」，完全不知道她「機智歌王」張帝這號人物的存在。電影也安排各種橋段，一再強調楊麗花難得一見「反『反串』」的女裝演出，如康丁飾演的醫院院長，在片中感覺阿珠頗為眼熟，就在她面前學起了楊麗花本人在電視中唱歌仔戲的架勢。[6]

楊麗花自歌仔戲出身，擁有根植於民間的大眾魅力，一路陪伴臺語片持續到七〇乃至八〇年代。一九七二年，楊麗花戴上假髮，飾演《回來安

楊麗花（飾演秀琴與達利的混血女兒阿金）與魏少朋，《回來安平港》畫面（國家電影中心典藏）

平港》中的荷、臺混血兒阿金，電影監製和劇本原作來自臺南文人許丙丁。玉峯培養出的臺語影星小林則飾演荷蘭船醫達利，帶著洋人口音講臺語；電影中還有帶著日文腔的人士出場，拿著公文限達利在兩日內離開臺灣，象徵性地濃縮呈現臺灣從荷蘭、日本到戰後的殖民經歷。主題曲也如主角身世一般混血，是由歌星林秀珠演唱的一首臺語歌，曲調原曲可是爵士名曲〈夏日時光〉（Summertime）。一九八〇和一九八一年，楊麗花又與司馬玉嬌出演由余漢祥執導的彩色臺語歌仔戲電影《鄭元和與李亞仙》及《陳三五娘》，成為以歌仔戲延續臺語片的重要人物。

面對七〇年代開始的不景氣，臺語片戲院另一種突破困境的方式，就是請臺語片明星親自到各縣市隨片登臺。過去，臺語影壇一線紅星除非是有戲院或片商千拜託萬拜託，才會從滿滿的拍片檔期中抽個一兩天去唱歌做宣傳。蔡揚名說他最會唱的，就是一九六六年《悲戀關子嶺》的主題曲〈五月花〉，以及一九六七年《暗淡的月》的同名主題曲，都是由吳晉淮作曲。每每唱到最後那句「啊～今夜又是／出了暗淡的月～」時，尾音拉得愈長，觀眾掌聲就愈多。

在臺語明星登臺史上最具代表的一次事件，當屬女星白蘭與金玟在臺南府城的「打對臺」。故事緣起於白蘭在一九六六年決定自創興華影業，

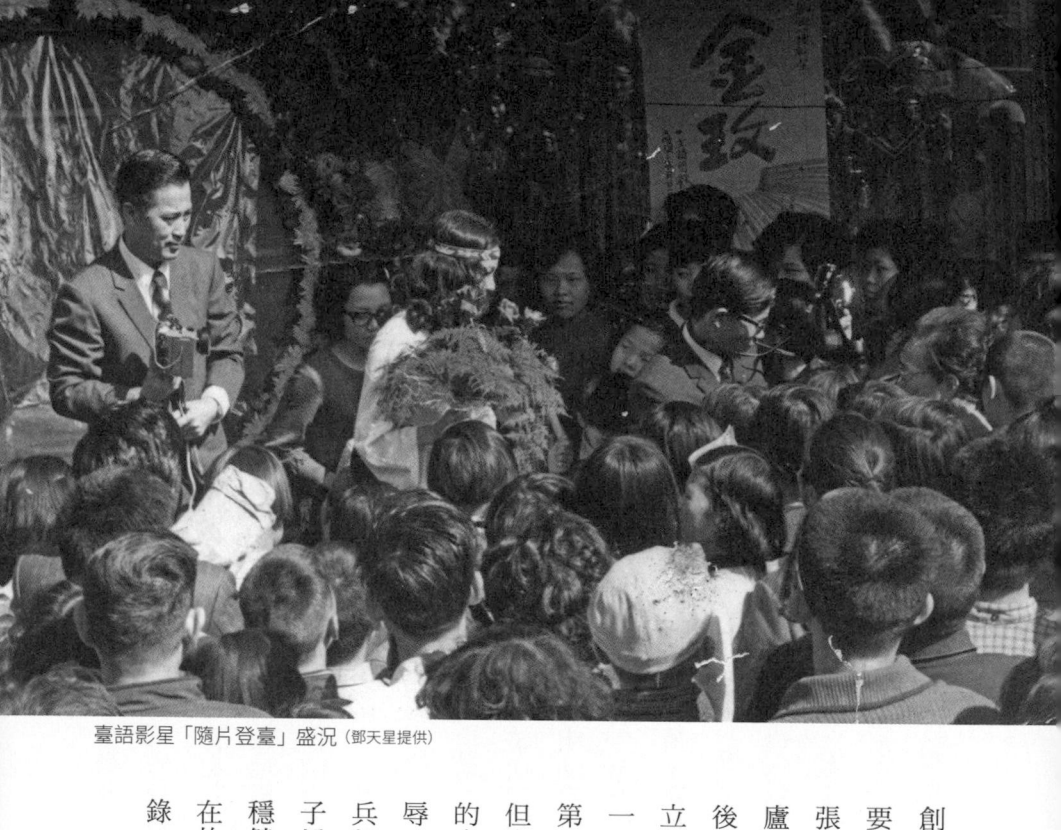

臺語影星「隨片登臺」盛況（鄧天星提供）

創業作《開張大吉》。既然不再是領固定片酬，當然
要加緊宣傳。白蘭決定勤練唱，準備巡迴登臺。《開
張大吉》廣告就強調：一張票能看到白蘭最新影片、
盧山真面、豔麗服裝和曼妙歌聲，樣樣值回票價，最
後果真讓她大賺一筆。金玫見狀不甘示弱，也決定自
立影業，推出《恨您入骨》，一樣全臺跑透透。電影
一九六七年八月在臺南上映時，正好撞上興華影業
第二部作品《賊仔狀元才》，白蘭本來沒想再次登臺，
但臺南是白蘭的故鄉，「如果在自己地盤上竟被外來
的金玫搶盡風頭，豈不愧對父老姊妹。」事關個人榮
辱，只好硬是跟劇組請假，回臺南親自演出。雙方短
兵相接，火併了整整一週，表現各有千秋：金玫個
子嬌小玲瓏，能歌善舞，而身材高挑的白蘭，臺風
穩健。最後結果，白蘭雖然在家鄉守住勝利的果實，
在故鄉父老前守住面子，但金玫同樣創下驚人賣座紀
錄，記者們都稱讚她是「雖敗猶榮」。[8]

但是沒幾年後的七〇年代，情況惡化，變成是

臺語片明星多得親自登臺、搶救票房了。對於晚白蘭和金玫幾年走紅的陳雲卿和張清清而言，隨片登臺在臺語片末期已經是件不可避免的事。陳雲卿首度登臺是在一九七〇年，原因一樣是她自行出資拍了一部《妙賊》，上映時就情商共同演出的男星小林與她同場登臺。陳雲卿自言她本人並不會唱歌，所以登臺時總是聘請幕後代唱，在現場只是對嘴。但她的敬業精神仍感動了觀眾，報載，《妙賊》的票房收入在人稱「臺語片行將被淘汰之際」依舊不惡，讓這位圈內人稱「小富婆」的存款簿上又多了一筆豐厚進帳。[9]

異色電影的殘存迷思

一九六〇年代末到七〇年代初，晚期臺語片圈的另一常見「紅牌」，則是以主打女體為主的「異色電影」。當彩色片逐漸普及後，黑白臺語片就只能擠在鄉鎮市的二、三級戲院上映。競爭激烈的情況下，有些片甚至上映不到一天就得下片。如果沒「下重帖」吸引客群，可能連宣傳都來不及就得草草下檔，毫無回收成本的可能。在此脈絡下，開始有片商以「異色電影」做為噱頭，吹起了臺語電影的「肉體派」旋風。畢竟放諸世界電影史，性與暴力正是永不褪色的票房噱頭。

有一些臺語片，光看片名就給人感覺頗「歪」，例如《爽歪歪》、《寶貴處女》或《女人夜生活》。

其中，一九七一年的《女人夜生活》現存拷貝，剛開場沒多久，就有男子偷窺女性洗澡的畫面，不只背部全裸，更直接大膽露兩點。據攝影人說法，這種幾乎都是未經電檢直接偷映，或是片商待通過檢查後再「私接鏡頭」而成。[10] 有些惡質的片商，甚至會請其他願意裸露的女性做替身，或者是買其他

《女人夜生活》畫面（國家電影中心典藏）

外片的裸露鏡頭，直接安插在原本的電影中，害得許多女星蒙上了「大膽犧牲色相的不白之冤」。周遊就曾為此出面控告五大影業一九六六年出品的《豔諜三盲女》，片中一場她遭受日軍強暴的戲，拍攝時候明明尺度已有拿捏，最後卻被剪進一段替身的全裸背影和胸部特寫，氣得她憤而提告。但是片商矢口否認，周遊和警方實際進到戲院抽查的場次也確實未有裸露鏡頭，查無實據，只能悻悻而返。[11]

研究者詹璇恩也訪問到在臺語片末期拍攝過類似「異色電影」的女星銀夢娜（化名）和戲院業者。銀夢娜自言，她是在六〇年代北上後，被職業介紹所騙進三重的脫衣歌舞團擔任舞孃，在七〇年代獲邀參與電影演出。原本懷抱著明星夢，拍攝一陣子才發現原來還要拍她洗澡的裸體鏡頭，她自嘲「年輕時傻傻的，沒想太多」，就接連拍了幾部同類型電影。業者則補充，業界許多人是用「裸露鏡頭只會在海外放映」等說詞誘騙女演員答應，實際在臺灣上映時當然還是會把裸露鏡頭私接進去。[12]

這些裸露片段的上映情形，有的會安排在比較合乎電影

劇情發展的位置，如女性洗澡、男女纏綿或女性遭侵犯等情節，有的則是電影院放映師毫無關聯地「天外飛來一筆」，反正來看電影的觀眾「醉翁之意」也不在正片，看完「插片」橋段後即會離場。對於這種色情觀影現象，地方特定戲院業者和觀眾也有默契，有時是特定時間場次，有時則是在戲院張貼的電影海報片名動手腳，當加上「風流」二字，如《少奶奶》變成《風流少奶奶》，就代表另有「加料」。而實際上映時候，要有人負責在戲院門口把關，警察若是來了，就得趕快按下電鈴通知放映師把另外一臺放映機備好的「插片」藏起，甚至在放映室加裝多道鐵門，以爭取放映師帶著「插片」偷跑的時間。[13]

後來，許多臺語片商就故意將片名取得曖昧，正片可能根本沒什麼裸露畫面，只是想藉此吸引愛好色情觀影的常客們入座。對此，有省議會議員跳出來「指責臺語片粗製濫造，片名鄙俗，內容半黃半黑，傷風敗俗，影響社會風氣，要求省方對臺語片的製作和發行，多加輔導和監督。」教育部文化局也跟著要求臺語片「今後將不准使用鄙俗的地方俚語做為片名，應改用國語名稱，同時不准以『成人電影』等字樣誇張宣傳，以求臺語片的淨化。」[14]不過，若逐一檢視晚期臺語電影的上映總片目，「異色電影」其實無法代表此一時期的臺語影壇全貌。類似的命名現象在臺灣上映的外國電影中屢見不鮮，為什麼唯獨臺語片會與「粗製濫造」或「黃色電影」畫上等號呢？或許，電影檢查單位及報章媒體一再針對臺語電影發出的「掃黃論述」，才是強化臺語片與「粗製濫造」或「黃色電影」連結的主要原因。

再者，在當年那些所謂的「異色電影」中，也並非只有「為脫而脫」的低俗類型，更有許多前衛

晴美（鄭小芬飾演）與抽著事後菸的男主角魁元（石英飾演），《危險的青春》畫面（國家電影中心典藏）

典範。辛奇導演一九六九年執導的《危險的青春》，在尋獲膠卷並經數位修復後，就有愈來愈多電影研究者盛讚本片成熟的鏡頭語言和場面調度，以及在臺灣電影史上難得的顛覆性。石英飾演的男主角是個騎摩托車都會爆胎的「無能男」，企圖將對他有好感的女主角晴美賣給「高級宵夜店」老闆娘，逼迫由鄭小芬飾演的晴美接受「性無能」董事長的包養。在這個由「淫媒、妓女和老鴇」構成的危險世界中，女性反而是比較有能動性的一方：在劇中，是由本片監製高幸枝飾演的老闆娘開著敞篷跑車載石英去兜風，素珠飾演的晴美母親更會出錢養小白臉。辛奇導演還以石英和高幸枝一場「女上男下」的床戲，呈現他所強調的性別顛覆關係。全劇最終，石英和鄭小芬飾演的晴美之所以能得到幸福，也是因為高幸枝打電話給董事長替晴美斡旋的主動成全。為了能讓電檢單位接受如此辛辣的劇情和人物關係，辛奇將全片背景設定在香港。[15]

《危險的青春》展現的，是晴美一步步走向女性自主的成長。全片在導演手法上最精采的段落，是晴美告訴石英自

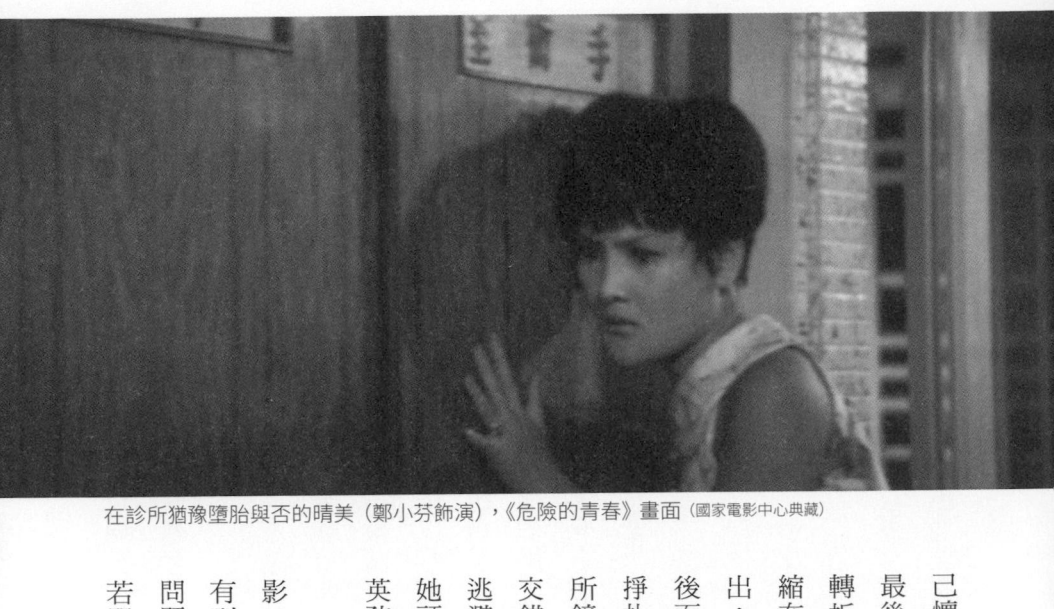

在診所猶豫墮胎與否的晴美（鄭小芬飾演），《危險的青春》畫面（國家電影中心典藏）

己懷了他的孩子後，石英卻要求她墮胎，晴美因此陷入掙扎，最後決定不聽石英的話，堅持生下孩子。要處理這樣的心境轉折歷程，辛奇導演的安排不落俗套。他將晴美的成長濃縮在一段長達五分鐘卻近乎無臺詞的片段，如學者沈曉茵指出：其間，晴美先是面臨機車黨的挑釁，被引擎巨響圍繞；後面則是去到診所，考慮是否要墮胎。辛奇導演為晴美內心掙扎的過程，安置了路人來回診所迴廊的高跟鞋腳步聲、診所鐘錶滴答聲、不同層次的嬰兒哭叫聲和手術室女性呻吟聲交錯纏繞;；畫面上，緊鄰著墮胎手術室的正是接生室，原想逃避的晴美，轉身卻看見嬰兒房內睡得安詳的嬰孩。最終，她頭也不回地奔出診所，不再猶豫，獨自做出要生下她與石英孩子的決定。[16]

可惜的是，這樣一部題材及手法都堪稱大膽革新的電影，當年票房表現並不理想。《危險的青春》在報紙上，也只有刊登小小一則廣告，以「赤裸裸地暴露現代青年男女性的問題」和性愛場面為噱頭宣傳而已，在臺北上映三天即下片。

若單從片名、廣告和票房表現來看，我們很容易誤判《危險

的青春》與許多晚期的臺語電影一樣，是部賣弄感官刺激的作品。現存的《危險的青春》電影拷貝證明了，我們對臺語片的評價，實在難以片名、廣告、票房或是當年的評論文字就能論定。唯有眼見，才能為憑。

事實上，黑白電影在此一時期，因為製片門檻相對於彩色電影來得低，自然成為許多新進影人拍片的入門磚，有著更創新的實驗可能。國語電影界也有許多新銳導演，在資金不足的情況下同樣是以黑白片來創作：藝專畢業的導演牟敦芾一九七〇年與臺語電影攝影師陳忠信合作的《跑道終點》，就潛藏有中學男孩的同性情愫，片尾男孩更隻身走進礦坑隧道，暗示男孩走向自殺的陰鬱結局，在當年國語影壇實屬難得異數。黑白電影相對較低的製片門檻，也讓客家族群不再只是將其他語言電影改配客語上映，一九七三年開始出現劉師坊執導的黑白客語片《茶山情歌》。如果黑白片依舊是許多影人重要的起步，從需求端來看，一九七〇年代的臺語黑白異色電影如《情婦》、《禁房》也能獲得百萬票房，那麼，這樣的黑白電影市場又為什麼會突然消失呢？

無米之炊：臺語片的底片斷源

在臺語片的興衰起落歷程中，最令人意外的，莫過於臺語片在一九七〇年左右的迅速衰亡：一九六八年仍有上百部年產量，到了一九七〇年竟然只剩下不到二十部，一九七五年以後更幾近停產。究竟為什麼臺語電影產量會驟降乃至於消亡？答案的關鍵，仍需回到當年拍片的黑白底片供應情形，尤其是從美國伊士曼柯達公司一步步推動的彩色化歷程所帶來的影響。

美國好萊塢全面淘汰黑白片、轉向彩色電影，其實經歷了漫長曲折的三十年。第一個關鍵轉折點，出現在一九六五年。美國電視界在無線電公司（RCA）和國家廣播公司（NBC）首先推動下，決定走向全面彩色化。其他業者也紛紛跟進，決議不再播放黑白頻道。好萊塢各大製片廠在不願喪失電影能在電視轉播的銷售機會下，決定全面轉進製作彩色片。美國奧斯卡金像獎也跟著在一九六七年以最佳攝影獎取代先前仍獨立頒發的最佳黑白攝影獎。[17]好萊塢電影彩色化的最大贏家，則是握有彩色底片獨家成色劑技術而廣受業界好評的伊士曼柯達公司，柯達立刻占據了美國國內九成以上的彩色底片市場。

柯達的野心並不止步於美國。全球電影走向彩色化的第二項關鍵，則是柯達公司在底片上的革新。一九六八年，柯達推出「五二五型彩色底片」，最大的不同在於感光度大幅提高，底片曝光指數從五十躍升到一百，代表著對於照明設備的需求直接減半，節省掉過去必須花在燈光上的高額成本。一九七〇年，柯達又再推出「五二四七型彩色底片」，感光度不變，但在沖洗方面有大幅躍進，不只搭配的新款顯影藥水毒性比過去低而更容易處理，需要的顯影時間也從十分鐘縮短成三分鐘，沖洗工業的產量因此得以成長超過三倍。[18]伊士曼柯達公司不只降低了彩色電影的製作門檻，更在一九六八年趁著底片感光原料——白銀——價格上漲的機會，以黑白底片相較於彩色底片所需白銀量較高為理由，宣布將單獨調漲黑白底片的價格，牽動到Fuji、Agfa、Gevaert等其他品牌底片的售價，導致全球出現兩波黑白底片價格提高的趨勢。[19]

從底片在臺灣的進出口統計數據我們可以看到，黑白底片的進口數量和來源在一九六六年後變

化相當劇烈。臺灣過去主要的幾個底片進口來源國，如法國、加拿大、義大利，竟先後在一九六八、一九七〇、一九七二年完全停擺，顯見從一九六五年好萊塢電影全面改拍彩色片以後，這股彩色片風潮便迅速蔓延全世界，嚴重影響柯達以外其他底片品牌的生存空間。柯達公司的總營收數字，最後在這一波彩色化歷程中，也成功從一九六五年的近二億美元，到一九七一年突破三億，到一九七五年更超過五億美元。也正是在這樣的全球脈絡下，仍以黑白底片做為關鍵生產原料的臺語片圈，因為製片條件不再，只能紛紛求去。[20]

從《聯合報》的報導中，我們也能清楚看見這股全球彩色化浪潮對於在地影業的影響。一九六八年九月，報載：「目前市面上黑白片底片已告斷貨，各種牌子的底片都買不到，據說要等幾天才有新貨進口，因此在這一段青黃不接的時期中，害得好幾家公司都眼睜睜無法開鏡。」[21] 到了一九七〇年一月，情況更嚴峻：「黑白膠片的進口，因為國語片早已步入彩色世紀，僅只剩下一家公司進口黑白膠片，供應臺語影業。但年來因臺語片減產，銷量減少，並且賒欠者日多，收錢困難，無利可圖，聽說業者等現有的存貨銷完以後，已決定不再繼續進口黑白膠片了。」[22] 例如過去向來會替臺語影業進口相關攝影器材的大基貿易行，據報導，也在一九七五年因進出口實績未達五萬美元，由經濟部國際貿易審議委員會決議，暫停其進口貨品的申請資格。[23]

負責進口的材料商不再，對於臺語影人而言，棘手程度遠遠超出我們想像。那是向國外買任何東西都必須先申購外匯的年代。就連擔任過製片協會理事長的丁伯駪都曾表示：「申請底片進口，公

營廠商可以，民營廠商那就難了，當您跑斷了腿，好不容易獲准進口底片進口，除了繳納進口稅，還要向臺灣銀行購買外匯，如果政府沒有外匯多餘，那就請閣下等候通知，一年半載不算稀奇，從此沒有下文，也不是沒有的事，因為在那個時代，政府沒有外匯存儲，動用外匯是件大事，所以申請外匯購買膠片進口，幾乎是十請九不准。」24 少了專屬貿易行的臺語影業，要想自力進口底片，想必更是難如登天。相較於臺語影業有錢也買不到黑白底片，轉向拍攝彩色國語電影的影人們反而是踴躍到將彩色底片給買到斷貨。臺灣影壇湧向彩色國語片的熱潮，最後更讓伊士曼柯達公司決定在一九六九年四月直接來臺設立分公司。

不過，在臺語影業陸續停產後，我們仍能看到許多不死心的影人，例如「片商再加印新拷貝，有的還補拍一些新的『鏡頭』加進片中，然後改名向文化局申請重新檢查和領取執照，一部臺語『新』片就如此輕而易舉『借屍還魂』地『誕生』」25，甚至有映演業者直接違規放映舊片而吃罰單的紀錄。可見，市場上對於臺語電影的需求始終存在。只是因為負責進口的貿易商到了一九七五年中止進口，才導致臺語影業面臨黑白底片「斷源」的困境。隨著臺語電影消逝，這群以臺語為母語的觀眾才跟著消失在電影院。所以，合理的因果關係，並非臺語電影市場的消逝，才沒有人要再進口黑白片，26 而應該是黑白底片難以取得，才沒人能再拍臺語片。

打進香港的臺語片導演

為了跨越彩色門檻，許多臺語影人被迫改拍國語片。特別是在胡金銓一九六七年執導的武俠電

影《龍門客棧》榮獲臺灣當年度票房冠軍，甚至刷新臺灣電影在香港及東南亞賣座紀錄後，彩色古裝武俠片就成為國語影壇的製片主流。導演辛奇一九六八年就在昔日臺語片商永裕公司的邀請下，拍攝他的第一部彩色國語電影《醉俠神劍》。為了拍國語片，年過四十歲的辛奇才決定開始學國語，一把年紀了，還得四處請教人。不過，拍攝國語電影，對他而言其實沒有太大差別，一樣是在耕耘本土電影事業，辛奇說過：「不管臺語片還是國語片，都希望臺灣的電影事業能繼續發展。這條路走到這裡來，基礎已打好，地也推平，肥料灑下，一定要澆水讓它成長，成長之後才會開花結果，這些工作我們已經做了，其他就交給新一代去做，要好好照顧，千萬不要讓它枯萎死掉。」[27]

同樣在一九六八年，有另一位臺語片導演，更成功以他自編自導的武俠電影《一代劍王》闖進國際市場，不只成為香港影史上繼張徹《獨臂刀》、胡金銓《龍門客棧》之後第三部票房破百萬港幣的作品，更外銷至韓國、星馬、菲律賓、泰國、印尼等多國，甚至在歐美唐人街都十分賣座。他是從「文藝片大導演」成功轉型，搖身一變成為「武片巨匠百萬大導」的郭南宏。郭南宏此時已經離開李翰祥經營不善的國聯影業，投身沙榮峰的聯邦影業。他在聯邦初試啼聲就是執導自己寫的國語劇本，郭南宏原本憂慮：「一個本省子弟，中文程度有限，寫起電影劇本的國語對白生澀可知，因此一直擔心自己的國語劇本寫得不夠好。」沒想到沙榮峰在拿到劇本後第二天就打給他，決定投注兩百五十多萬的巨資開拍本片，郭南宏為此一直很感激聯邦的提攜之恩。郭南宏一九七〇年更與辛奇合作，以「江冰涵」為藝名，共同執導《鬼見愁》，票房甚至超越《一代劍王》。[28]

郭南宏後來進了邵氏，導演辛奇以及郭南宏的「宿敵」林福地，也都在一九七〇年代進入邵氏，

辛奇執導《隱身女俠》時候的分鏡表（國家電影中心典藏）

三人皆成功以武俠片打入香港國語影壇。郭南宏先後執導《劍女幽魂》、《童子功》和《鐵三角》，辛奇則拍《隱身女俠》。至於林福地，他比其他人早幾步來到香港，在香港國泰影業執導《我愛莎莎》和《雪路血路》。邵氏從國泰挖角林福地的待遇極為優渥，片酬從國聯時期的三萬元臺幣，飆升到三

萬元港幣，等於直接漲了七倍。充滿熱情的林福地，實際進入邵氏後卻備感失望，自言：「邵氏要我拍一些『爛戲』。」動輒要他重拍過去的成名作《金色夜叉》或邵氏舊作《夜半歌聲》，不然就只期望他能追隨導演張徹多拍武俠片。對此，林福地自述，他曾經找上在邵家排行老六的邵氏兄弟創辦人邵逸夫，勸他：「六先生，你這麼有錢，應該為中國電影做一點事。中國電影一直沒辦法打開世界市場，沒辦法去威尼斯、坎城、奧斯卡，到世界各大影展，全都只能是中國人會看的電影。你可不可以一年花國語片兩部戲的錢，去拍一部也許你並不喜歡的戲，然後每年這部戲拍完你也不要看，你從頭到尾都不要管，拍完後把它送出去參加影展，為中國電影打下一條世紀性的路。」邵逸夫只冷冷回他：

「不賺錢的事我不為也」，林福地只好默默離開。[29]

更讓林福地不滿的，是邵氏的不識用人。林福地受訪時分享過一個傳奇故事：當年在香港，他也喜歡正在流行的保齡球，一次在四海保齡球場，遇到了一位陳先生。陳先生看他保齡球打得很好，就上前攀談，得知林福地在邵氏工作後，就向他推薦：「我有個師弟，想從美國回香港拍戲。」這位師弟，正是後來名聞天下的李小龍；推薦他的，是李小龍的摯友，本名陳玄宗的小麒麟。林福地聽到後很感興趣，就向邵逸夫推薦。只是當年這樁人事案，遭到邵逸夫的親信導演張徹的阻撓。原因在於李小龍開的條件太高，要價一萬美元，等於六萬港幣。那時候張徹愛將狄龍和姜大衛的片酬都沒有這麼高，令他對這位美國回來的新人的要求感到不滿。此案破局，氣得原本與邵氏簽下三部電影合約的李小龍，只草草拍完一部《大內高手》就提早解約。後來，從邵氏出走成立嘉禾影業的鄒文懷，請人專程前往美國邀請李小龍到香港發展，《唐山大兄》一炮而紅後，鄒文懷也不認林福地的引介功勞，

沒打算將李小龍出借給林福地拍戲了。錯過李小龍的林福地，只能摸摸鼻子回臺發展。關於李小龍的

入行故事固然眾說紛紜，但是值得一提的是，李小龍在嘉禾演的《唐山大兄》和《精武門》，攝影師確

實用的都是林福地介紹的臺灣攝影師陳清渠——昔日臺語電影圈首席攝影師陳忠義的二兒子。30

對於邵氏失望的，絕對不只有林福地。導演辛奇也表示，許多臺灣影人，無論是演員或導演，

當年到了香港後才發現廠棚不夠，沒片可拍，只能每天在香港九龍喝咖啡或打牌度日。辛奇於是推

測，邵氏砸大錢招募這些臺灣影人的主要目的，只是想「減少有人在臺灣跟他競爭」。辛奇覺得自己

沒辦法再繼續這樣待下去，想盡辦法與邵氏解約，回到臺灣。郭南宏也是如此，囿於與邵氏仍有合

約未解，無法以本名執導，只能以「江冰涵」為藝名，在臺灣執導多部彩色國語武俠片。最有趣的作

品，莫過於在一九七一年將轟動全臺灣的台視黃俊雄布袋戲《雲州大儒俠》，翻拍成真人版電影《大

俠史艷文》。每次出外景，總吸引大批影迷圍觀，真的是未映先轟動。31

在邵氏發展得最好的導演，反而是當年在臺語電影圈以演員身分出道的蔡揚名。蔡揚名是在導

演張英的邀請下，開始執導國語片。起初還遭受質疑：「他是一個臺語片演員，怎麼能導演國語片

呢？」不過，蔡揚名很快就以作品成績服人。他執導的第一部彩色國語片，是在一九七一年的《真假

金龜婿》，翻拍自張英舊作《乞丐與藝姐》；一九七二年赴港執導《方世玉》，開拍前張英被發行商要

脅不把蔡揚名換掉就不買片，但張英力保蔡揚名，最後蔡揚名不只拍得快，更拍得好，海外版權很

快就順利賣出，也開啟了後續「方世玉系列」的熱潮。邵逸夫在看過毛片後的第二天，就決定將蔡揚

名簽進邵氏。32

蔡揚名進到邵氏後，執導由倪匡編劇的《警察》，邵氏要求與張徹掛名聯合執導，票房最後突破百萬港幣，更獲得香港總督頒發獎狀嘉許，也從此受邵逸夫器重。蔡揚名曾說，他在香港學到最多的，就是武術指導。是袁和平、洪金寶、劉家良等人，教他動作該怎麼設計，才能拳拳到肉，簡明有力。

然而，蔡揚名後來一樣因為不習慣香港生活而決定返臺，也一樣因為有合約糾紛，所以化名為「歐陽俊」以延續其導演生涯，作品包括與丁強聯合執導的《從地獄來的女人》（上映時改名《神祕女郎白如霜》），以及由邱剛健編劇的《雙龍谷》等片，繼續拓墾武俠電影和女性復仇片。[33]

戰場轉移：從大銀幕到小螢幕

這幾位臺語片導演從香港回到臺灣後，有的如郭南宏和蔡揚名繼續拍攝彩色國語片，有的如林福地和辛奇，則選擇轉戰另一個全新的戰場——電視。話說從頭，當臺灣第一家電視臺「台視」在一九六二年十月十日開播後，十月十九日，台視就播出臺灣第一齣臺語電視劇《重回懷抱》，由葉明龍和王明山共同製作，導播則是林登義。此一時期電視圈的工作人員，大多是「中國電視工程傳習所」的受訓學員，和教育部一九六二年試辦開播教育電視臺的成員，也有人純粹是靠著訂閱日文書刊自學電影相關技術。[34]

起初，電視收視戶只限於臺灣北部。要等到一九六五年十月十日，台視完成中部和南部聯播網，電視的影響力才真正擴散開來。當年在台視最有名的螢幕情侶，莫過於魏少朋與王晴美。魏少朋是臺語片知名編導魏一舟的兒子，就讀國立藝專的他，從小就熱愛看電影，畢業後先是進了國華廣告，與

從玉峯影業「畢業」的張美瑤、李玉芬等人共事。王晴美當年也在國華廣告擔任模特兒，因為外型清秀、大眼迷人，被味全公司選為「味全小姐」。一次在台視對面的商展，讓她被挖角進台視演戲。一九六六年八月，台視更將日本作家三浦綾子暢銷全臺灣的小說《冰點》改編成六集臺語電視劇，演員除王晴美和魏少朋，還有「水蜜桃」游娟與侯世宏（即侯佩岑的父親），同樣轟動全臺，話題更勝同樣改編自《冰點》的國語連續劇。一齣戲就是與魏少朋搭檔的臺語古裝電視劇《金蘭與夢龍》，讓兩人一炮而紅。一九六六年八月，台

眼見台視自一九六四年開始轉虧為盈，獲利頗豐，開始有各路人士垂涎電視大餅，還發生過串聯八十四位立委向行政院施壓的事情。國民黨政府抵擋不住申請者的要求，以國民黨股要占董事會一半以上為前提，同意中視成立。一九六九年十一月中視開播後，首創每天播出的連續劇，打破過去電視劇只有集數不多的單元劇結構。首先將連續劇文化帶進臺灣的，正是執導第一部臺語電影《薛平貴與王寶釧》的導演何基明。何基明在華興製片廠收掉後，就赴日本映畫電視技術會深造並受僱拍片。中視開播後，時任總經理、歌手翁倩玉的父親翁炳榮，就將何基明從日本請回臺灣。何基明決定以悲劇為基調，推出臺灣第一檔臺語連續劇《玉蘭花》。何基明與臺語片導演魏一舟等近十人的編導團隊，每天從早上十點工作到凌晨三點，一九七○年十月十九日星期一終於在中視正式推出

《玉蘭花》，全劇訂在每週一到六晚上九點半到十點播出。[37]

播出翌日，何基明的桌上便擺滿賀電，本來只預計拍三十集的《玉蘭花》，因為觀眾欲罷不能，只能延到七十集，將近三個多月才下檔，捧紅了甜美可愛的林月雲（即侯佩岑的母親）以及從諧星轉

楊月帆（左坐者）與金玫（右）也改行拍攝電視歌仔戲（鄧天星提供）

型為反派的小丑斗。[38]中視一九六九年開播後，不只
將魏少朋等人從台視挖角過去，更吸引周遊、金塗、
何玉華和吳飛劍等臺語影人在電影聲勢削弱時轉戰
電視，也邀請到與台視楊麗花並列為歌仔戲「四大
小生」的柳青、葉青和小明明三人，在中視製作電
視歌仔戲：小生柳青和王金櫻推出《三笑姻緣》，葉
青和林美照主演《花田錯》，小明明則與歌仔戲界的
小艷秋合作《洛神》。[39]

眼見中視臺語大軍來襲，台視也在一九七〇年
十一月跟進開播臺語連續劇《春風秋雨》，同樣是由
葉明龍製作、林登義導播，主角有王晴美和演出《危
險的青春》的石英及鄭小芬。《春風秋雨》講的是日
本殖民統治時期本省青年抗日爭取自由的故事，主
題曲即是〈望春風〉。導播林登義表示，〈望春風〉寫
的正是昔日臺灣人受日本統治的心聲，「因為所有熱
愛祖國的同胞，當時日夜渴望重返祖國懷抱的心情，
就正如在嚴冬之後，盼望春天的來臨一般。」[40]一九

七二年，台視續請鄭小芬及其母親金燕演出連續劇《青春鼓王》，並請來鄭小芬的哥哥——鬼才導演鄭義男擔綱男主角。對於算命寧可信其有的鄭義男，後來覺得自己藝名確實該帶「水」不帶「金」。在拒絕李翰祥當年為他取的「金鑫」後，這次從導演轉任演員，鄭義男就給自己取了藝名叫「江浪」，果然從此走紅。在媒體上以單身新人形象被介紹的他，在《青春鼓王》播出後收到超過四千封女影迷們的「情書」，其實全是由他太太、臺語片女星許翠黛來整理。[41]

「閩南語電視劇最重要的是要表現鄉土味，是真正『道地的臺灣料理』，這樣才會吸引觀眾。」曾任臺語片製片的台視製作人葉明龍強調，「為了要表現臺灣強烈的鄉土色彩，我就主張劇本必須由省籍（指本省籍）作家來寫。當時從事編寫電視劇的省籍作家，簡直沒有。我就從報章雜誌探聽省籍作家的姓名和地址，然後就一一邀請他們出來編劇」，如主編《文友通訊》的鍾肇政、施翠峰和許炳成（筆名文心）、昔日玉峯影業《錯戀》的編劇陳舟、武俠小說《天下第二人》的作者沈幸雄（筆名田歌）等人，最後都由葉明龍三顧茅廬恭請出來擔任編劇。葉明龍在七〇年代製作的劇集，還有一九七一年由黃秋田唱紅主題曲的《阿公店》，捧紅了性格男星陳松勇；一九七二年改編「周成過臺灣」等臺灣民間傳說、俚諺故事和歷史公案而成的單元劇《寶島奇譚》，叫好又叫座，可說是《戲說臺灣》的鼻祖；一九七五年更找來從美國密西根大學來臺交換的大學生羅珊主演《美國草地人》，飾演在國際農村青年交流計畫下美國「草根大使」來臺灣的故事。[42]

台視在七〇年代，除了電視劇外，更有「楊麗花歌仔戲」和「黃俊雄布袋戲」這二大臺柱。布袋戲《雲州大儒俠》史艷文從剛開始每週連播七天、每天半小時，在觀眾熱烈要求下，從二十集後改為

每天四十五分鐘，後來又再加碼到一小時，禮拜天更多演十分鐘，最後一共演出五百多集，盛況空前。

台視的臺語節目時數比例也從一九六二年開臺的百分之五．七，在中視刺激下，到一九七〇年躍升近三倍到百分之十八．七，至於中視在一九七一年的臺語節目時數比例更高達百分之二一．三。[43]

一九七一年，華視在蔣經國時任部長的國防部與教育部合作推動下開播，戰局又有了新的變化。由國防部總政治作戰部副主任王昇提議創建的華視，在影人眼裡，是以政治作戰的態度在追趕：拍戲就是「一路衝，直接衝。」[44] 雖然是「老三臺」中的「小老弟」，華視可是在一九七二年的年度預算就已轉虧為盈，甚至領先台視和中視。幕後最大功臣，莫過於主責臺語電視劇的「製作三傑」：李嘉、陳義和林西野。時任華視導播組組長的李嘉，是臺語影壇的元老級導演，在一九五六年第一部執導作品就是臺語片《補破網》，後來與李行聯合執導中影「健康寫實」代表作《蚵女》，更以《我女若蘭》榮獲金馬獎最佳導演獎，將辛奇和林福地從香港請回華視擔任戲劇指導的正是他。陳義在臺語片時期則是永裕影業老闆，在華視「主外」，負責奔馳南北，招兵買馬；在臺語片時期從打雜、監票、倒茶水一路做到製片的林西野則「守內」，負責運兵調度，日夜鎮守攝影棚。[45]

替華視打下半壁江山的，是三人檔與導演辛奇、導播陳小玲合作的《西螺七劍》，講的是清朝道光年間，身懷絕技且醫術高明的少林子弟阿善師，來臺灣開設武館授徒，其後帶領「西螺七崁」的頭人們，團結對抗日軍的故事。一首「少林寺阿善師／唐山過海臺灣來」的主題曲紅遍大街小巷，也將飾演阿善師的臺語片男星劉林帶往生涯最高峰，至於「七劍」則有劉林的哥哥、主演《泰山寶藏》的高鳴，劉林的妻子、出資拍攝《危險的青春》的高幸枝，以及石峰、石軍、武拉運等人。而飾演反派

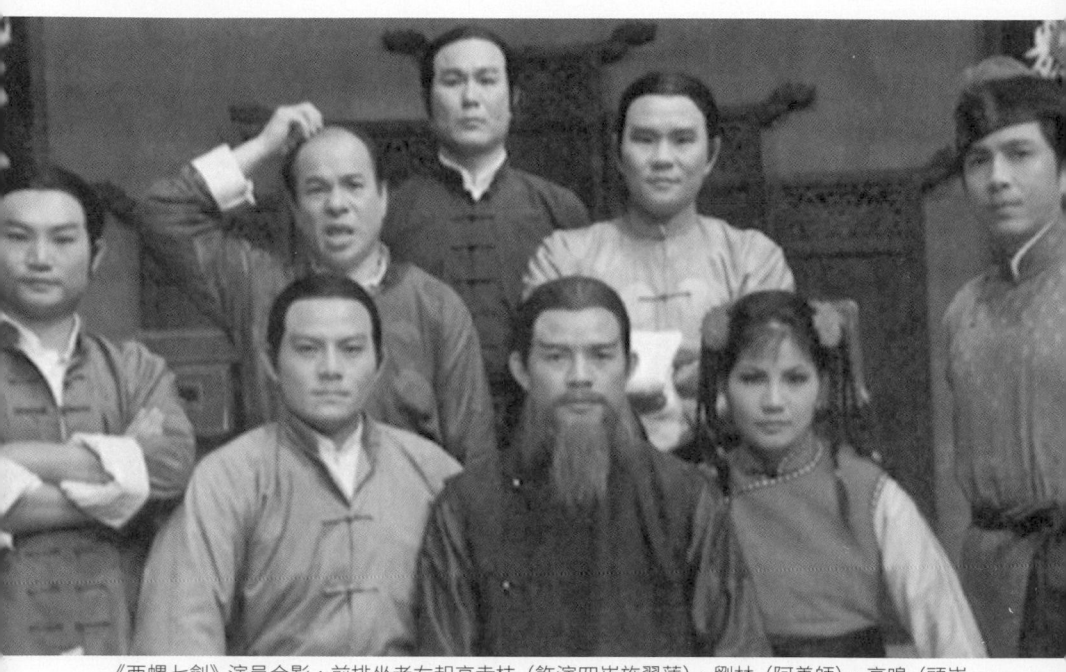

《西螺七劍》演員合影，前排坐者右起高幸枝（飾演四崁施翠蓮）、劉林（阿善師）、高鳴（頭崁廖錦堂），後排立者右起石軍（六崁李彰杰）、羅斌（三崁張大海）、蘇金龍（二崁蔡清標）、武拉運（五崁簡阿七）、蘇真平（七崁鍾榮才）。「泰山」高鳴（本名劉明哲）是劉林（本名劉明郎）的親哥哥，兩人父親是立法委員劉金約，高鳴的孫女劉奕兒也是演員。高幸枝則是劉林當年的配偶（王滿嬌提供）

角色「黑孔雀」的王滿嬌，好幾十年都因為反派形象沒廣告能接，在路上還被太入戲的鄉親捏手臂痛罵：「真可惡，殺死阮西螺人！」女兒不敢告訴同學自己媽媽是誰，就連跟著全劇演員坐花車遊街時，她和另一反派「半天鷹」都因為怕被人丟東西根本不敢上車。[46] 一九七二年，每天晚上一到八點半，幾乎從南到北每臺電視機都停留在華視，熱門程度讓廣告搶手到不行，約五十分鐘的時段，廣告時間後來就占了將近一半，難怪有人諷刺最後根本是在「看賣藥廣告，插播《西螺七劍》」。但觀眾依舊愛到不行，《西螺七劍》從三月七日開始，連續播送二百二十二集，最後直到十月十三日才下檔，成為當年最長壽的連續劇。[47]

華視開臺不到三年，就已打下「三傑製作，必屬佳構」的金字招牌。一九七一年三人初次聯手推出的臺語連續劇《嘉慶君與王得祿》，就捧紅在劇中智勇雙全、最後卻遭亂箭射死的石峰，收視率打破中視轉播日本豬木與馬場《摔角大賽》的歷史紀錄。一九七二年，華視上頭交代要與中視搶拍《媽祖傳》，李嘉等人就依民間「七媽祖」傳說，大陣仗請出臺語片女星白蘭、張清清、陳雲卿、陳秋燕和江霞等人飾演「七媽祖」，紅到嘉義有十四名國小女學生看到劇中林默娘「坐禪得道」，竟每天趁午休時間集體偷溜去城隍廟坐禪，經校方出面開導才順利接回。陳雲卿更發現有鄉間居民誇張到將她的照片當作神明設香案祭拜，嚇得她決定轉往幕後發展，改當製作人。[48] 同年還有李嘉監製、林福地擔任戲劇指導的《俠士行》，劇中男主角「錢來也」，是由臺語武俠廣播劇聞人張宗榮出演，播出後受歡迎到每位少男都夢想能買一把印著「錢來也」的紙扇，可說是領先港劇《楚留香》將近十年。張宗榮不只演戲，也同時擔任節目製作。他個性狂心傲氣，工作時候常把人罵得狗血淋頭，卻也很懂

導演辛奇與電視劇演職員於攝影棚內合影（國家電影中心提供）

觀眾的心。《俠士行》的前一檔作品《燕雙飛》，他以「龍鳳」替兩位新人取下藝名，捧紅兩位日後聞名全臺的本土巨星——「馬如龍」和「鳳飛飛」。[49]

華視靠著昔日臺語影人一股衝勁闖出來的亮眼成績，也回頭成為刺激台視和中視願意再加碼製作臺語劇集的動力。彼時，臺語片圈的影人是因為無法跨越彩色門檻，不敵彩色國語片，才只好從「大銀幕」轉戰「小螢幕」，結果卻是成功逆襲，回頭威脅到國語片商和戲院業者的生意。國語片圈的影人，紛紛在教育部文化局召開的輔導會議中抱怨，因為三臺臺語節目的播映時間，大多與電影映演時間撞檔，導致許多觀眾只在家看臺語節目而不進戲院看國語武俠片了。此外，因為當年並非每家每戶都有電視，於是若干地方還出現賣票看電視的生意，經營模式已經跟電影院無異。

所以，從許多臺語影人的實際經歷來看，與其說是「電視打垮臺語片」，不如說是他們在被彩色國語片逼退後，成功藉由走進尋常家庭的電視，重新又從彩色國語片手中奪回人氣，憑著最貼近大眾、廣告也最賣錢的臺語電視劇，站穩自己在娛樂產業的龍頭地位。因此，儘管電影與電視的競逐，是全世界皆有的現象，但是在臺灣脈絡中，這並不單純是媒介之間的競爭而已，更有著「臺語」節目和「國語」電影的語言之別。

臺語電視劇的發展瓶頸

這種因難以跨越彩色製片門檻，被迫只能轉戰電視的歷程，並非臺語影人所獨有。香港粵語片同樣在一九六七到一九七二年短短五年間，經歷了年產量從破百部直接跌至個位數的過程。在電影的彩色化過程中，隨著邵氏和國泰機構等龍頭影業大量轉向製作國語片，香港國語片的製片量也在一九六九年首度超越粵語片，與臺灣的國語片和臺語片在同一年出現「死亡交叉」。鄭少秋、沈殿霞等粵語影人，也大多在這時候選擇轉戰小螢幕，進到香港的有線電視臺「麗的呼聲」，或是香港當年唯一的一間無線電視臺「電視廣播有限公司」（港人多簡稱「無綫」或「ＴＶＢ」），製作《歡樂今宵》等粵語節目。[50]

不過與臺語影人不同的是，港英政府並未強制禁止粵語，香港粵語影壇幾年後便重振旗鼓，一九七三年「無綫」電視臺就與邵氏影業合作推出彩色粵語片《七十二家房客》，由楚原執導，成為香港當年最賣座的電影，從此讓粵語電影起死回生。香港在一九七四年最賣座的電影，彩色粵語片《鬼

馬雙星》主演的許冠文和許冠傑兄弟兄檔是「無綫」喜劇節目《雙星報喜》的主持班底。「無綫」和邵氏兄弟舉辦的藝員訓練班，七〇年代也訓練出周潤發、吳孟達、杜琪峰、關錦鵬、任達華等著名影人。

相形之下，臺語影人的命運，遠不如粵語影人來得那麼順遂，原因在於臺灣電視圈的發展環境，很快就遭到國民黨政府針對語言全面性地介入管制。

管制臺語節目的聲音，首先來自報紙上的投書和立法委員如穆超、楊寶琳等人的質詢。他們批評，臺語節目這種「方言節目」如果繼續「泛濫」下去，「撇開節目水準一定會江河日下不說，對我們過去二十多年辛辛苦苦推行國語運動的努力，也必定是致命的一擊。」[52] 事實上，關於電視節目在商業競爭下，反而走向節目劣質化的情形，從業人員自己也多有批評。台視製作人葉明龍就曾表示：

「現在一切都是為了廣告，製作人若無很大的膽識，很大的才具，很大的抱負，很大的理想，他就很容易被廣告、被業務牽著鼻子走，把自我拋棄，那是很可悲哀。」[53]

特別是一九七一年華視開播後，三臺因為力求廣告收入，產生許多影響至今的陋習。首先，是華視極力推動電視節目「外製外包」的制度：電視臺只負責提供時段播映，節目製作和廣告業務全部由「外製外包」單位負擔，在不合理契約的保護下，電視臺不必出資、企劃、製作，也不用拉廣告，就能坐享「六四分帳」的六成廣告佣金收入。在這種條件下有能力承包的，除了國華等廣告代理商以外，能夠自行製作節目也有一定客群及人脈的臺語娛樂工作者，如廣播人吳影、新劇出身的靜江月，以及「臺灣阿姑」周遊，就是電視臺最常合作的「外製外包」對象。透過「外製外包」，電視臺等於將所有製作風險外包他人，成為一個失去企劃和業務能力的節目時段提供者。屬於電視臺的營收最後又全部

分給股東，並未能實質回饋到電視臺經營及節目製作上，從而導致節目品質遲遲無法提升。[54]

只求廣告、罔顧品質的環境，也導致電視臺大多會刻意延長收視成績良好、正在上檔中的連續劇集數，以致後期工作時間相當急促，只能一再趕拍。演員們不斷軋戲、熬通宵，戲劇指導沒什麼時間排練，有時連編劇都來不及寫好劇本，只有一句「西螺七劍大戰黑孔雀」演員們就得硬著頭皮即興演出把它演完。拍好後，導播也沒什麼多餘心力處理剪接，只有把現場三臺攝影機不同角度、不同景別大小的畫面切一切。最誇張的情況，甚至弄到片頭主題曲多放了好幾次，後製團隊才來得及將節目帶製作完成，趕在最後一刻將本日節目播送全臺。[55]

「電視是很難談藝術的」，從中影到華視的製作人李嘉不由得感嘆：「我常這麼感覺，電視工作者是站在時代的最前端，但往往不瞭解或沒有看到最前端的問題。」李嘉自嘲：「每次一進電視臺，我就有一種到了機械人國的感覺。」他在擔任導播期間，基本上就是連續劇一檔接著一檔，沒得休息，生活世界也只剩下兩個地方：攝影棚和床。連與「親朋好友見面的時間都沒有，更不必說有機會和現實社會接觸」，每天像機器人一樣在反覆操作，有時候都覺得「腦筋根本是死了」。三家電視臺也不斷出現挖角、跳槽甚或是搶拍題材的情形，但是工作人員的薪資似乎並未明顯成長。連明星的演出費也一樣，台視剛開臺時每半個鐘頭二二五元（二五〇元扣一成所得稅），七〇年代調漲成六百到七百元，之後就有很長一段時間沒再調整。[56]

臺語節目品質劣化情形尤其嚴重，上述三臺間的惡性競爭，和電視臺內部人事僵化、節目外製外包等情況都難辭其咎，但影響更深層的結構性因素，源自國民黨政府從一九七二年開始，採取更

嚴峻的節目時數及時段限制。國民黨政府對於「方言節目」的管制，主要從四個層面下手：一是限縮三家電視臺「方言節目」的總時數比例；二是強制規定「方言節目」在晚上七點到十點「黃金時段」播出的時數限制；三則是技巧性地壓抑長集數臺語連續劇的出現；最後則是直接針對節目內容進行管制。國民黨政府從七〇到八〇年代對於「方言節目」的管制聲浪，大抵分作以下三波。

教育部文化局首先是在監察院要求下，於一九七二年四月，召集三家電視臺共同協商。最後協議結果，自一九七二年四月十六日開始，臺語節目占全天節目的總時間比例要降至百分之十六以下，國語節目則不得少於百分之六十；晚間七點到十點三小時的「黃金時段」，臺語節目播演時間也依規定不得超過一小時。華視不得不將頗受廣告商歡迎的重播連續劇《嘉慶君與王得祿》和尚未播完的布袋戲節目都停掉，並縮短《西螺七劍》和《媽祖傳》的節目時間。台視和中視也縮短各臺語節目的時間，並將部分臺語節目從黃金時段往後延到十點以後。在電視還不是二十四小時播送的情況下，為了增加臺語節目的總時數，三臺努力讓每天的節目總時數再往上增，例如安排國語連續劇重播，以增加在計算臺語節目比例時的分母總時數。[57]

此外，一九七二年還發生一件相關插曲。臺北市警察局松山分局某日派員到台視，把《青春鼓王》男主角「江浪」鄭義男請出來，目的竟是想強行修剪他的頭髮，因為「頭髮過長，像是嬉皮，跟他的面貌『不太調和』」，所以找來理髮師替他修掉鬢角並將頸後頭髮剪短，還罰他新臺幣九十元。教育部文化局後續也多日監看《青春鼓王》，並對節目內容「多流氓持械打鬥，場面至為不妥」提出糾正，要求台視改進。台視索性在《青春鼓王》下檔後，推出新的國語連續劇《新兵日記》，男演員只能一

對臺語節目的限縮在一九七二年底又更加嚴苛。教育部文化局在十二月再次發函三家電視臺，並分函國民黨中央委員會文工會、司法行政部和臺灣警備總司令部，公函指示：自一九七二年十二月七日起，「方言節目」時間，每天每臺不得超過一小時，而且應該分成兩次播映，依台視、中視、華視三臺順序各播映一次。黃金時段內的臺語節目，限制只能由一臺播映，午後與晚間各播節目內容也應該慎選題材，不得再有「打鬥、神怪、誨淫、誨盜」的內容。[59] 此函一發出，三臺只能將手邊好幾檔臺語連續劇臨時喊停，原本能夠從晚上六點半，一路在三臺之間輪流看六檔臺語節目到九點半的觀眾，每天就只剩一臺一個節目可以欣賞：台視停掉《青春鼓王》等三個節目，並依輪播規定首先播出只有十天長度的臺語「連續劇」《一府二鹿三艋舺》；中視也停播兩個臺語節目，並將剩下兩檔節目依規定調開「黃金時段」；華視更直接宣布，臺語連續劇《望你早歸》，因應教育部文化局要求，即日起改以國語播出，逼得演員們只能夠臨時切換聲道。當年的電視劇沒得事後配音，還不具備臺語和國語「雙聲道」能力的演員們如矮仔財，只能趕緊買來一本字典，請會國語的演員朋友替他們開班授課。[60]

後來，教育部文化局在一九七三年裁撤，相關業務就移交給新聞局。國民黨政府並在一九七六年頒布施行《廣播電視法》。其中，第二十一條條文寫著：「電臺對國內廣播播音語言，應以國語為主，方言應逐年減少，其所應占比例，由新聞局視實際需要定之。」一九八〇年四月二十七日，時任新聞局長的宋楚瑜更在立法院備詢時表示，電視臺的「方言節目」將逐漸減少，直到全部改以國語播音為

律剃光頭。[58]

止。[61]試想，當你以你的母語演了超過一甲子的戲，卻在一夕之間非得要從頭學習另一種語言，甚至必須以這套新語言演戲維生，是多麼困難的一件事。正因如此，有許多臺語影人無法跨越這個語言轉換的門檻，只能就此息影，因國語運動而被迫淘汰。

在這樣處處受限的環境下，以臺語為母語的影視娛樂工作者，最終無論是唱歌、演戲、做電視、拍電影、跑歌廳秀，或在八○年代後開始錄製錄影帶，臺語娛樂工作者們在不同領域中，雖總能搶得先機，贏得廣大市場的熱烈喜愛，最後卻都碰上國民黨政府「語言禁制」的不平等待遇，只能一再撤守，直到無路可退。改行維生，或是順應潮流，改說國語。就像曾經獲選為「寶島歌王」的葉啟田，當滿兩年兵退伍後，才發現歌壇已經發生大變動：國語歌星上電視的機會很多，能在台視《群星會》等節目獲得曝光，電視臺每天的臺語歌曲數目卻有限制，臺語歌星們只能每天到攝影棚賭一把，一旦前面歌星把額度唱滿了，只能打道回府、下次請早。

相較於香港影視產業，有影業龍頭如邵氏，願意在七○年代放棄先前只拍國語電影的「國語化」製片方針，服膺於本土意識和大眾市場而轉向「香港化」，決定以粵語娛樂再起高峰，臺灣影視產業卻因為國民黨政府堅持推行國語而發展受阻。就連有人想將黃俊雄布袋戲《雲州大儒俠》史艷文的故事，**翻**拍成彩色電影或連續劇，在政策引導下，也只能讓史艷文無奈「講國語」。當香港影視產業能以本土語言輸出臺灣、走向世界時，臺灣的臺語文化卻因為影視產業惡劣的製作條件和受限的發展空間而迅速流失。導演辛奇就曾經向訪問他的小說家王禎和抱怨，現在連臺語演員都講不好臺語了。

到了八○年代，許多劇本是由完全不懂臺語的人用國語寫的，大部分演員遇到臺詞有國語慣用語時，

也不懂得「翻譯」成臺語，將「毛手毛腳」轉換成「腳來手來」，反而是用臺語讀音直接照字面硬讀。

許多人臺語用字的發音也不準確，大部分都是「有邊念邊，無邊自編」。辛奇強調，像是「寂寞」二字，在他看來，就應該讀作「寂寞／tsik-bok」，而非「叔莫／siok-bok」。[62]

王禎和也訪問了在辛奇眼中臺語相當道地的阿匹婆。十八歲就投身新劇的阿匹婆，曾經演出由辛奇執導的社會寫實作品《後街人生》等近百部臺語片，在演電視劇時已經快六十歲了。她自言，因為「我不大認得字，往往要導演或是我先生把劇本上的臺詞講一遍給我聽。等我明白了臺詞的意思，我就用我自己的話把劇本上用國語寫的臺詞順過來。」阿匹婆也感嘆：「演電視這些年，我老演肖（鬧）戲，沒有一點發揮的機會，給觀眾以為我只能演肖戲的角色，其實我什麼角色──悲的，喜的──都能演的。」[63]

我年紀這麼大了，隨時都可能離開這個世界，實在很想能有機會演個好戲，好給觀眾留個紀念。

臺語節目總時數和播出時段的受限，也直接影響了臺語電視劇的製作規模，各電視臺在黃金時段以外的節目製作預算，多數只有黃金時段節目製作預算的一半不到。正因如此，臺語節目後來的發展，就如同六〇年代末期的黑白臺語片，類型不再像過去那麼多元。勇於創新的製片們一再受到環境消磨，眼光變得愈趨保守，只鎖定最容易掌握的中老年客群，讓臺語節目逐漸被貼上「落後、粗俗、無知、女性氣質和老年」[64]等標籤。無論是在節目當中講臺語的角色人物設定，或是飾演這些角色的演員，地位就是比人低一階。

曾經，講臺語的布袋戲《雲州大儒俠》能夠「轟動武林，驚動萬教」，每天中午一到十二點半，學生們都偷跑回家看布袋戲順便吃飯，造成在當局眼中「農人不下田、工人不上工、學生不上課、計

程車不上路」的停擺亂象。[65]曾經，《俠士行》能夠吸引青少年搶著去買「錢來也」的紙扇，國小女生會因為《媽祖傳》集體去坐禪，臺灣人心目中的「英雄聯盟」就是電視上播的《西螺七劍》。但是在面對威權政府強制推行國語的政策下，臺語電視劇不只失去了在黃金時段播出的權利，更因此遺忘了自己原本擁有吸引男女老少大眾的能力。

臺語電影的未完待續

常有一種論調以為臺語片的歷史結束於一九八一年，以楊麗花演出的歌仔戲電影《陳三五娘》做為「最後一部」臺語片。這種看法對於「臺語片」的觀念略顯狹隘，在事實上也有疑義。究竟該怎麼定義臺語片？有人會從「全臺語發音」的角度來定義什麼是臺語片。然而，像辛奇執導的《危險的青春》，片中用的插曲是姚蘇蓉用國語唱的〈像霧又像花〉，在這種定義下，這些電影就不叫「臺語片」了嗎？有人從「原臺語片班底」來界定什麼不能算臺語片，像是侯孝賢的《悲情城市》，就不是論者以為的「臺語片」。即便以此定義，直到一九九一年，都還有由李嘉執導、傅清華領銜主演的臺語電影《咱們都是臺灣人》。因此，我們實在很難說一九八一年的《陳三五娘》算是「最後一部臺語片」。

不過，當行政院新聞局以影視產業逐年減少「方言」為長遠目標推動時，確實有許多昔日臺語影人脫離大銀幕，開始轉職拍攝錄影帶，如陳揚、周遊和黃西田等人，導致電視圈一度出現演員荒；也有許多拍臺語片出身的導演繼續製作國語電影，同樣成為賣座導演：如郭南宏自組宏華公司，在一九七五年執導《少林寺十八銅人》，光在臺灣就賣座超過四千萬，最後更外銷日本、法國及美國，

更在日本印了一百多部拷貝，於上百間日本戲院同時聯映。蔡揚名先是在一九七八年推出武俠片《大地飛鷹》打敗當年的瓊瑤電影，隔一年又再以《錯誤的第一步》開啟社會寫實類型的「臺灣黑電影」先河，捧紅女星楊惠姍，也影響後續陸小芬所主演的《上海社會檔案》和《瘋狂女煞星》等女性復仇電影的誕生。

對於這幾位拍臺語片出身，經歷過拍片必須自負盈虧，過去也從未能獲政府補助的導演而言，電影就該是大眾愛看的作品。郭南宏曾說過：「我承認自己是奉行商業為主流電影的導演之一，甚至於在每一次創作電影劇本時，一定嚴格要求自己，要將劇本故事題材鎖定在觀眾喜愛的賣點上。」所謂的「賣點」，「不是藝術代名詞，但也不是賣弄色情的附屬品」，郭南宏說自己「不會刻意追求藝術成就和參加影展拿獎，但也絕不違反電影應具備的專業技術水準。」[66]

奉行著「做電影一定要對人有誠懇，對工作有誠意，要把電影看得跟生命一樣重要」的蔡揚名也說過：「電影界有很棒的一句話，是生存的現實：你有能力，你有觀眾，你就能站著；你沒有能力，就算你爸是總統也沒有用。」在臺語影人眼中，所謂的「商業路線」，不只是對於投資者的道義，也是對大眾的責任。蔡揚名在受訪時就曾表示，他過去常跟他的班底說：「我們去研究電影，可以拍很深刻的東西，但是觀眾是花錢來看電影享受娛樂的。以前的觀眾不像現在這麼成熟，我們要讓觀眾看得懂，引起他們的共鳴，再讓他們慢慢體會你要傳達的內容。電影是商業意識，我們是拍給觀眾看的，所以我拍電影一定要深入淺出。」[67]

蔡揚名從臺語片時期，就培養出一起工作的就是「一家人」的合作模式，始終都抱持著要能「養」

一整個劇組的自我期許。為求做到這一點，拍片節奏就一定要抓在兩個月內殺青，半個月內看完毛片交代好剪接和配樂等後製作業，兩個半月一滿，一定要開新戲，一年開工四到五部新片，才是真正能留住人才的商業節奏。對此，蔡揚名常自豪，他的班底如場務或木工，幾乎都是從年輕跟到老沒換過，也唯有如此，他才能帶出這麼多後來能夠獨當一面的導演。他自豪，全世界沒有一個導演能像他一樣，用八部電影帶出四位導演。蔡揚名的子弟兵，有他的表弟，執導過非典型抗日電影《春寒》和《茉莉花》，也拍過《新桃太郎》、《新阿里巴巴》和《新七龍珠》的陳俊良；有執導多部知名八點檔如《臺灣霹靂火》、《臺灣阿誠》、《世間情》、《天下父母心》和《金家好媳婦》的導演林鷹；有拍過《七匹狼》和《異域》，並以《小丑》捧紅許不了，以《新烏龍院》發掘郝劭文與釋小龍的朱延平；有與吳念真合作改編鍾肇政小說《魯冰花》的導演楊立國。另外，還有蔡揚名的兒子，執導偶像劇如《流星花園》、《名揚四海》、《白色巨塔》和《痞子英雄》的蔡岳勳。

相較於臺語片出身改拍國語片的商業導演，八〇年代比較有條件堅持要在電影說臺語的，反而是以寫實為考量的「臺灣新電影」導演，如侯孝賢、萬仁、王童和陳坤厚等人。一九八三年的《兒子的大玩偶》，由三部短片組合而成，侯孝賢執導、陳博正主演的第一段，全部使用臺語配音，不過因為臺語比例未超過三部短片全長的一半而能過關，甚至還報名了獎勵國語影片的金馬獎；萬仁在一九八四年執導的《油麻菜籽》，參與演出者有臺語片童星出身的陳秋燕，電影中也有不少臺語對白；侯孝賢一九八五年執導的《童年往事》，臺語比重也頗高，一九八六年《戀戀風塵》，對白更幾乎全是臺語，也決定只配製臺語拷貝，不再另配國語拷貝，兩部片都有李天祿、陳淑芳和梅芳等資深本土演員

參與。音樂人林強也自言，他是在看過侯孝賢的這兩部片以後，感到自己過往欠缺對於本土文化的關心，此後才決定投入「新臺語歌運動」，創作〈向前走〉等歌曲。不過，當年出品這幾部臺語片的幾乎都是中影，當然就也有人批評：「公營製片拍攝閩南語影片，簡直是開推行國語政策的倒車。」[68]

因此，不是每部臺語發音的電影都能像《戀戀風塵》那麼幸運。一九八七年，由陳坤厚執導、演員陸小芬轉換路線成功的代表作《桂花巷》，以及由王童執導、集結卓勝利、文英、吳炳南、英英、柯俊雄等演員共同演出的《稻草人》，演員在拍攝時講的全是臺語，電影最後卻仍必須另外配製國語。王童回憶，那時候如果不配國語，新聞局就不發給你准映執照，電影根本無法上映。即便如此，《稻草人》最後還是印了兩個臺語拷貝在臺北上映：「滿座都是笑聲，效果好得不得了，那才是原汁原味的《稻草人》」。更荒謬的是，在新聞局准映的《稻草人》國語拷貝中，日本人反而能天經地義地講著日本話。只有臺灣人不能配上自己熟悉的母語，只能以「臺灣國語」的腔調說話，頂多在罵人時候幾句「國罵」准用臺語而已。[69]

不過，這幾部本土題材、臺語發音的「臺灣新電影」，當年怎麼會在中影誕生呢？中影之所以有空間「放任」臺灣新電影的出品，近因有賴於新任主事者的開明，如一九七八年接任總經理的明驥，遠因則與中影永遠難以擺脫的財務危機有關。在國民黨政府七〇年代初期決定以轉投資形式解除中影的債務危機後，中影在我國先後面臨退出聯合國、臺日斷交等政治危機時刻，仍得持續背負政治宣傳的任務。在梅長齡擔任總經理時期，陸續製作《英烈千秋》、《八百壯士》、《梅花》等多部愛國電影，結果當然入不敷出，甚至在《影響》雜誌一九七八年刊出的「十大最佳爛片」中，中影就占了四

名。同年，中影總經理由原任副總經理的明驥升任，但他先後斥資製作的國語發音「鄉土電影」如《香

火》和《源》，以及反共電影《皇天后土》的票房依舊慘賠，在一九八○年中影董監事會改組後遭檢討。

於是，明驥一上任，就成為中影「被架空的總經理」，叫不動底下職員了。70

因此，明驥決定大量起用新人，培養屬於自己的人馬。他先從華視挖來趙琦彬擔任製片部經理，

並大張旗鼓地從外延攬吳念真、小野，及創辦滾石唱片和《影響》雜誌的段鍾沂等新血加入製片部，

提拔從中影電影技術人才訓練班出身的美術王童、剪接廖慶松、錄音杜篤之、攝影師李屏賓等人，

決定以「小成本、精製作、高效率」為製片方針，與侯孝賢、楊德昌、陳坤厚和萬仁等新導演協力開

創新局。做為先鋒的《光陰的故事》和《小畢的故事》，最後皆獲得熱烈迴響。只以五百萬左右成本

拍成的《小畢的故事》，上映後竟創下全臺灣超過千萬的驚人票房。71

其後一九八三年，又有《兒子的大玩偶》成員們成功力阻國民黨文工會企圖介入修剪作品，此即

著名的「削蘋果事件」。電影《兒子的大玩偶》是由三段改編自黃春明短篇小說的短片所組成，分別

是侯孝賢執導的《兒子的大玩偶》、曾壯祥的《小琪的那頂帽子》和萬仁的《蘋果的滋味》。三位導演

不約而同強調要以「語言歸位」的概念拍片，即角色該說臺語時說臺語，該說日語或英語時就說日語

或英語，不再拘泥於國語發音，是為臺灣新電影「自然語言」的先鋒。72

其中，留美歸國的萬仁執導的《蘋果的滋味》，故事男主角江阿發在上班途中被美軍上校駕駛的

汽車撞斷雙腿，沒想到，江家非但沒有因此陷入困境，反而因為上校的賠償金和各種禮遇而雞犬升

天，導致朋友們對於江阿發能被撞羨慕不已。萬仁以此故事，諷刺臺灣過去必須仰賴美援的「禍福相

倚、無可奈何的政治情境」。電影在檢查前夕，遭「中國影評人協會」以密函向國民黨檢舉，指片中內容一來涉及違章建築，曝露臺灣的貧窮面，二來誤導大眾以為被美國人開的車撞傷是好事，建議刪減幾大片段的戲。國民黨文工會主委周應龍就在中影內部八月十三日的試片審查會上表示：「片子拍得相當不錯啊，可是你們這群人，是在我們好不容易建立起來的三民主義思想基礎上挖牆腳啊！」說這話時仍笑瞇瞇的周應龍，意思就是要直接禁演本片。[73]

最後，萬仁是在小野協助下，將那封檢舉函影本交給了《聯合報》記者楊士琪。八月十五日起，楊士琪就和《中國時報》影劇版編輯陳雨航聯手，兩大報系連續數日都以極大版面報導此事，更把「削蘋果」三字下進標題，引發社會輿論對於國民黨文工會和行政院新聞局等單位的強力批評。明驥也持續居中斡旋，《兒子的大玩偶》終於在八月十六日只經微幅修剪就獲得准映執照。時任新聞局長的宋楚瑜，後來更特別召見明驥和該片三位導演，以表示政府對此事件的重視，盼能平息外界風波。

後來調任國民黨文工會主委的宋楚瑜，也在一九八五年向繼任總經理的林登飛宣布，此後中影的製片企畫毋須再報文工會核定，讓中影掙得一定的製片自由。[74]

一九八七年，臺灣和香港更有八十多位電影人，共同在臺灣的《中國時報》副刊和《文星》雜誌及香港的《電影雙週刊》，連署發表一篇由詹宏志起草的〈民國七十六年臺灣電影宣言〉，爭取「另一種電影」的生存空間，聲援所有「有創作企圖、有藝術傾向、有文化自覺的電影」。然而，對於所謂的「臺灣新電影」，吳念真事後反省，他並不覺得臺灣電影真的有如大家所認為的那樣「新」過。一個根本的原因，就是大環境其實並不曾改變。因而回頭看，「新電影」都只是零散的光點，不足為一

股真正的風潮，沒有發生「從點連成線，進而到全面性的一種有共識的顛覆過程。」[75]一九八八年，吳念真和陳國富、侯孝賢、小野替國防部執導軍教宣傳短片《一切為明天》，遭有識者諷為「新電影之死」，吳念真和小野等人隨後在一九八九年選擇離開中影。這證明了在經濟無法自主的情況下，創作者在中影獲得的「創作自由」，不免有其限度，是有交換條件的「自由」。[76]

而「商業電影」和「藝術電影」這兩掛人，在當年也並非毫無來往。國語片導演陳耀圻曾說，他在中影執導《無價之寶》等喜劇電影時，就特別鍾愛臺語片出身的演員。他還特別替諧星脫線說話：「一般人的印象，認為脫線只是臺語連續劇中逗趣的混混兒，這實在很令人為他抱屈。」留學美國回臺的陳耀圻更進一步分析：「喜劇片的演員需要高度的技巧及純熟的搭配，很適時地掌握住節奏感，就像國畫中的空白或樂曲中的休止符，也如同『味晶』一般，使片子整個有了趣味」，盛讚臺語片出身的諧星們。[77]

「臺灣新電影」的代表人物王童也強調，他個人很偏愛本土演員：「題材是寫實的素材，電影就要再創寫實」，而「既然題材是臺灣素材，你就該去找本土演員，那不是省籍問題，而是寫實與否的考量，因為他一亮相，那種真實質感的力道就自然浮現出來了。」在他看來，他們「多少受過一些日本教育的影響，肢體動作帶有昔日的日本文化風情，浸染過那個時代的風格，表演方法也有日本風味」，符合他所需要的戲劇風格要求。[78]

吳念真也是蔡揚名長期合作的編劇，從《慧眼識英雄》、《大頭仔》到《阿呆》，都是兩人合作的

成果。蔡揚名真的是一位跟得上時代，而且從不停止學習的電影工作者。前幾年我訪談他時，他還熱情分享他讀《房思琪的初戀樂園》的心得。吳念真也說過，蔡揚名因為他的關係，會去看楊德昌和侯孝賢的電影。某次看完，蔡揚名打電話跟吳念真誇讚：「年輕人真的好厲害！我真的一輩子拍不出這樣的電影來。」吳念真心底知道，像楊德昌或侯孝賢，根本不太會看蔡揚名的電影，甚至打從心裡不把人家當作導演看待。但吳念真強調，蔡揚名和他弟子們的電影，卻能比「新電影」的導演們擁有更多觀眾。[79]

語言解嚴後的重新復甦

這種國民黨政府強制推行國語的政治環境，一直要到一九八七年七月十五日解嚴、一九八八年一月蔣經國逝世、時任副總統的李登輝繼任總統後，才有了結構上的根本鬆動。客家權益促進會在一九八八年十二月舉辦「還我客家話運動」，又稱「還我母語運動」，是臺灣第一次出現針對語言政策示威遊行的社會運動。新聞局廣電處對此卻回應：在各家電視臺百分之十的「方言節目」比例中，新聞局並未規定臺語、客語或原住民語的比例，建議促進會若有需求，應直接向電視臺反應。此舉明顯逃避了「國語政策」的根本錯誤，也有藉此分化同樣受到限制的客語、臺語和原住民語使用群體之嫌。[80] 然而，整體情勢確實在解嚴後有了好轉。畢竟時任總統的李登輝，母語正是臺語而非國語，在他過去擔任副總統期間想欣賞《桂花巷》時，中影為他準備的，也是臺語配音的拷貝。[81]

在李登輝擔任總統期間，可以說是所謂的「本土影人」與國民黨政府距離最近的時刻。一九九

〇年臺港電影界代表循例拜會總統時，成員更特別增加了臺語影星如石松、石峰、黃西田、葉青、卓勝利、司馬玉嬌和郭金發等人。[82] 在臺語電視方面，立法院也終於在一九九三年刪除《廣播電視法》中規定「方言應逐年減少」的文字。[83] 李登輝更在一九九四年主動個別約見陳松勇和豬哥亮，其後除指示提高電影影輔導金金額外，更召見三臺總經理，指示應改進臺語電視劇製作費低廉的問題。[84] 三家電視臺總經理過去原本對臺語節目的態度十分消極，以為臺語節目的收視不過如此；就連在總統約詢後，製作費最低的台視，也只決定將臺語節目製作費，從十八萬元增加兩萬元到二十萬元而已。[85] 不過，在一九八七年解嚴，語言限制逐漸放寬後，觀眾很快地證明了臺語的市場其實遠不止如此。

三臺的黃金時段很快就又有了臺語。華視在一九九〇年率先推出李岳峰執導的臺語連續劇《愛》，是臺語八點檔的先鋒。李岳峰導演的父親於二二八事件罹難，其祖父母更因此在報戶口時將他生日登記為二月二十八日。他入行後先是跟著白景瑞導演學習，擔任柯俊雄和張美瑤主演的《再見阿郎》等國語片的副導演，後來進入華視，端出《愛》和《驚世媳婦》等臺語連續劇。[86] 華視後來更在李登輝約見後「臨危受命」，推出由陳松勇主演的《兄弟有緣》；台視雖然在一九九四年與楊麗花中止合作，但是仍維持中午時段以臺語藝人為主的綜藝節目《天天開心》，並在九〇年代播出由徐進良製作的《臺灣水滸傳》和《臺灣廖添丁》等國臺語雙聲八點檔；中視則有陳美鳳和龍劭華主演的《牽手出頭天》，更從台視挖角黃香蓮推出臺語歌仔戲，以及許不了的兒子周明增領銜主演《濟公活佛》，一連演了快五百集。

轉戰電視圈的臺語片名導演林福地，此後也不再只能執導《星星知我心》等國語連續劇，更開始

有機會改編汪笨湖的小說，為觀眾獻上《草地狀元》、《廈門新娘》和《天公疼好人》等臺語連續劇。

而李岳峰後來更請出昔日玉峯影業第一女主角張美瑤主演公視《後山日先照》，並因此榮獲電視金鐘獎最佳導演獎；公視台語台在二〇一九年的開臺大戲《苦力》也是由他執導。臺語電視劇更在民視和三立台灣台先後推出臺語八點檔的激烈競爭下，再一次在電視上找到屬於它們的大眾市場。

臺語電影方面，當時的指標性事件，莫過於侯孝賢導演在一九八九年以二二八事件為背景的《悲情城市》，榮獲威尼斯影展金獅獎，並以八千萬元創下臺灣當年最高票房紀錄，打開臺語電影的創作空間。《悲情城市》的指標意義，更在於它是臺灣第一部全程使用同步錄音的彩色劇情電影。幕後功臣器材商林添榮耗資數百萬元，將一九八八年剛出品的 Arriflex BL-4S 同步錄音攝影機及時引進臺灣，導演侯孝賢和錄音師杜篤之就決定不再沿用早期拍電影習慣的後期配音，首度以同步錄音方式拍攝彩色劇情長片。

臺灣電影在六〇年代跨越彩色門檻後，大多從同步錄音改變成後期配音的原因有很多：攝影機噪音大、環境干擾多、NG 次數也增加，導致拍攝時間拉長、所需底片增加、製片成本相應提升等都是原因。但是一個重要的關鍵，仍在威權政府當年所推行的國語運動。出身臺語影壇的紅牌演員們因為「發音不標準」，必須在後期交給配音員配上「完美的國語」，才能符合社會預期。就像有人說，要是少了陸廣浩的配音，柯俊雄用他那「臺灣國語」演的愛國將領，哪有人信？但後期配音其實是個既浪費時間又浪費金錢的龐大工程，配音時聲音演出的節奏與心情，怎麼樣都難與拍攝時候的表現吻合，在比較挑剔的影評耳中，總顯得不夠「真實」。這正是臺灣電影在所謂「國片起飛」後，反而

遭到國際主流影壇排斥，認為品質粗糙的原因。[87]這也更是《悲情城市》一九八九年首度啟用現代同步錄音技術的重大意義所在，不只多了一分真實，也因為演員得以用母語演出所展現的生命力，成功將臺語電影推向國際。

「《悲情城市》闖出名聲，對臺灣有正面的意義，令我們這些人感到欣慰」導演辛奇曾經在九〇年代接受專訪時表示，《悲情城市》讓我們「重新反省，為什麼『二二八』之後，臺灣人都變了，變成啞吧，很少講話，不說心裡的話。《悲情城市》替臺灣人說出心裡的話，現在看到臺語這個語言漸漸要消失，實在是臺灣人的悲哀。」[88]在《悲情城市》後接續出品的臺語電影，就多了許多昔日臺語影人的身影，也更具有挑戰威權時期歷史禁忌的勇氣。葉鴻偉導演在一九八九年推出卓勝利主演的電影《刀瘟》，就觸及白色恐怖，一九九三年他為龍千玉執導的音樂錄影帶〈傷痕〉，更是以二二八事件為背景；一九九一年獲輔導金的《咱們都是臺灣人》，是由李嘉執導，臺語片演員傅清華監製，卓勝利、吳炳南、陳博正和楊貴媚等人領銜演出；一九九一年由陳松勇擔綱男主角，改編自汪笨湖小說的《那根所有權》，導演是從臺語片場記出身的張智超，其父就是臺語片王牌編劇張淵福；吳念真一九九四年執導的《多桑》，由蔡振南和蔡秋鳳主演，不只入圍金馬獎多項大獎，更獲美國大導演馬丁・史柯西斯（Martin Scorsese）收藏拷貝並奉為經典。電影在瑞芳首映時，久未公開露面的臺語影人石英和陳秋燕，也與「新臺語歌運動」代表人物伍佰、林強和陳明章等人共同出席首映。

萬仁在一九九五年執導的《超級大國民》，不只是反思白色恐怖的臺灣電影經典之作，早年有參與臺語新劇演出經驗的男主角林揚，更以本片榮獲金馬獎最佳男主角獎。導演張志勇也在一九九七

年請來李天祿和其子陳錫煌，與唐美雲合演《一隻鳥仔哮啾啾》，並在二〇〇〇年推出改編自七等生小說的《沙河悲歌》；二〇一〇年，導演鄭文堂與蔡振南合作的《眼淚》，也以「『好久不見』的臺語片」做為巡演主題。可見，臺語片的歷史，絕非過去完成式，並沒有終止在一九八一年的《陳三五娘》。

只要需求仍在，臺語片就會是能持續發展下去的現在進行式。

「語言的重要就在於能讓電影『定調』」，導演王童在一九九二年推出的《無言的山丘》，一開場就是臺語片演員武拉運的臺語「講古」。王童說，這一段開場戲，就是在告訴觀眾：「這部電影不是事後配音的，是現場即席同步演出，有生命爆發力的一次表演，即使聽不懂的人也同樣會受到感動，一切只因為你聽見的聲音都有著最真實的情感。」[89] 對於「臺灣新電影」導演如王童、萬仁、吳念真和侯孝賢而言，這幾位「年紀更長、更懂得語言本色的資深演員，他們的加油添醋，自由發揮，根本就是刺激他們把自己的壓箱本事都給抖出來」，電影的語言力量因而被打磨得更亮。[90]

電影資料館（即今國家電影中心）也在一九八九年井迎瑞擔任館長後，開始積極蒐集自五〇年代開始出品的臺語片，並在一九九〇年由李泳泉主持，組成「本國電影研究小組」（即「臺語片小組」），開始整理影片、彙整文獻、訪談影人、策劃影展並在一九九四年出版《臺語片時代》一書，小組中就讀臺大政治所的黃秀如也在一九九一年，寫出了臺灣第一本以臺語片為主題的碩士論文〈臺語片的興

衰起落」，₉₁小組之外也有愈來愈多學者、記者、耆老和影評開始書寫臺語片歷史。臺語電影的昔日輝煌終於重新獲得關注：一九九一年，電資館舉辦臺語片影展，新聞局長邵玉銘在現場頒發「特殊貢獻獎」給矮仔財、戽斗、何基明、邵羅輝和林摶秋等影人。執導《薛平貴與王寶釧》的臺語電影元老級導演何基明更在一九九二年獲頒金馬獎終身成就特別獎；另一位執導《六才子西廂記》的元老級導演邵羅輝也自言：「娛樂人沒有退休」，繼續投身影視產業，連大學生的畢業製作電影也願意參與，直到一九九三年病逝。₉₂

晚年的臺語影人，能夠持續在影視界實現夢想，證明其成就，甚至贏得他們一輩子遲遲未能獲得的藝術尊崇與國際殊榮者，實在屈指可數。絕大多數的影人，面臨到的是在自己國家「失語」的困境。有的影人從此學會將昔日風華深埋記憶底處，不願有人再無端吹起他們心中漣漪；有的影人雖仍抱持滿腔熱情，卻因為已經數十年沒有機會練兵，終究沒能再交出讓這世代信服的代表作品。生活在這個身患歷史失憶症而不自覺的淺根時代裡，有影人就自嘲：在自己兒孫面前，他不過就是個平凡的老人而已。總有那麼一股「毋甘願」的遺憾，瀰漫在我重新認識臺語影人的過程裡。他們年輕時候想證明自己不比國語影人差，也勇於挑戰世界，要為臺灣「爭一口氣」，暮年仍始終渴望過往成就能獲家人、社會乃至國家的重新肯認。但願這本書的重新翻案與追尋，能讓我們對於那個世代的過往多一點認識和同理，至少能為臺語影人證明，他們青春歲月打拚過的一切絕非枉然，他們努力過的足跡不可磨滅。

結論

楊麗花(中)、柳青(右)、金玫(左)主演之
《三鳳震武林》畫面
(國家電影中心典藏)

「畫眉的叫聲原本應該比任何的鳥類要更悅耳動聽，更美妙悠揚，可是一旦失去環境的畫眉，連帶的也就失去牠宛轉的鳴叫，變得一無是處，相同的，目前的歌仔戲不就跟這失聲的畫眉一樣，失去適合它的環境，也失去它優美的聲音，這是時代所避免不了的悲劇，人力所不能遏止這種迫害的無奈。」[1]

一九九○年，小說家凌煙以歌仔戲興衰為主題的《失聲畫眉》，榮獲自立報系百萬小說獎。小說呈現傳統戲班的女同志愛慾，成為臺灣同志文學史上極少數將目光轉向中下階級本土女同志的重要作品。凌煙以畫眉鳥比喻歌仔戲，描寫歌仔戲如何在臺灣社會八○年代的急遽變遷下淪亡。同樣的比喻，其實也適用於臺語片的發展。臺語片導演李泉溪就曾以「籠中鳥」來形容臺語片，他說：「『不輔導本身就是壓制』，在籠中的鳥，沒有足夠營養及活動空間，那能活多久？雖然政府沒有明白壓制臺語片，但我想不輔導而讓臺語片自生自滅，就是當時的政策。」[2]

《失聲畫眉》出版隔一年，小說就改編成同名電影。電影當中出現一本相簿，濃縮了臺灣歌仔戲的發展歷程：從日治時期開始，到戰後拱樂社在臺中開設訓練班，以及直至現代仍堅持現場唱「肉聲」、不放錄音帶的傳統戲班。電影結尾，女主角慕雲決定離開戲班時，小生家鳳就將這本相簿轉交給她，希望真心喜愛歌仔戲的她，就算離開戲班，也能將這段本土文化記憶好好傳承下去。[3]這本相簿的設定，並未出現在原著小說，而是來自導演鄭勝夫的改編。鄭勝夫是何許人也？他就是鄭義男，昔日臺語片天才導演，後來主演台視臺語連續劇的「青春鼓王」江浪。他父親鄭東山導演，就曾在拱樂社的訓練班開班授課。

「我個人由臺語片的歷史文本出發，又走回臺語片歌仔戲的文本之內，」鄭義男認為：「只要大環境改善，政府訂定獎勵辦法，學者、專家不吝指導，臺語片優秀的人才比比皆是，也是有起死回生的一天。」他執導的這部「純本土」歌仔戲電影《失聲畫眉》推出後，國內票房不佳，金馬獎也全軍覆沒，但仍被新聞局聘請的專業電影人選中，成為當年代表我國參與坎城影展市場展的五部電影之一，並獲新聞局長胡志強頒獎肯定。《失聲畫眉》最後更和李安執導的《推手》等四部華語片獲得國際影評人肯定，入選西班牙第四十屆聖塞巴斯提安影展。4

一九九一年出品的臺語電影不止有《失聲畫眉》，還有一部改編自汪笨湖短篇小說的《那根所有權》，導演同樣是在臺語片時期就從場記出身，也是臺語片王牌編劇張淵福的兒子張智超。《那根所有權》由陳松勇飾演在市場內賣雞肉飯的男主角，綽號叫「閹雞」。汪笨湖的小說和張智超的改編電影，明顯延續了日本殖民統治時期張文環小說〈閹雞〉的精神。電影女主角的名字，也跟〈閹雞〉女主角名字一樣，叫作月里。張文環的〈閹雞〉，講的是月里做為一位女性的自主意識覺醒，不願服從封建社會的傳統觀念，才二十三歲就得為她有體無魂的丈夫守活寡，決定背叛丈夫，不惜與她那位已有家庭的愛人殉情。不過在《那根所有權》中，是陳松勇飾演的「閹雞」背叛了由陳淑芳飾演的妻子，與性感的寡婦月里搭上線。倒是兩位月里，都不懼於與愛人的元配爭奪「那根」的所有權。

但「閹雞」並不比月里來得堅毅。電影裡的陳松勇，雖然按捺不住性慾，不止一次背叛元配：先是與月里出軌，又嫖妓得性病，還把一位啞女的肚子搞大。懦弱的他，卻始終離不開妻子。男主角的性主導權，最後就跟他的綽號「閹雞」一樣，成了「去勢」的一方。就在他「性」受挫的時刻，正

好出現令他能重振雄風的政治事件——市政府為了開發，決定強拆「閹雞」雞肉飯攤位所在的市場。

陳松勇憤而撕毀議員想私下摸頭的支票，決定率領群眾，到市政府前舉白布條抗議。

解嚴後出品的《那根所有權》，較之日本殖民統治時期的《閹雞》及當今臺灣電影，具備更直接的政治性。電影一開場，陳松勇就把來收清潔費的市政府雇員老馬臭罵一頓，直嗆：「恁這些『顧面桶』（國民黨的臺語諧音）的，若不檢討改進，後日若選舉，恁爸招招來投給民進黨。」在擋拆事件中，陳松勇不顧妻子攔阻，連情婦月里勸他「咱這個社會是很現實的，不是你自己一個人的力量就能改變的」也無效。在月里拒絕與「閹雞」舊情復燃後的下一場戲，「閹雞」突破了警察防線，衝到市場樓頂，以肉身阻擋怪手強拆。他的熱情甚至感動了片頭的那位老馬：「市場拆了，我這個臨時雇員也不幹了，現在我們的立場是一樣的。」在兩岸剛開放探親的時刻，原本只是路過的老馬，更放下他手邊的行李大喊：「我不回大陸了，我跟你們一起拚到底！」

電影結尾，「閹雞」因妨礙公務而遭起訴，在法官裁定五萬元交保，現場歡聲雷動時，「閹雞」卻拒絕交保：「反正我出去也沒生意能做了，乾脆在裡面關給政府養我，恁爸稅金嘛繳真多錢了，我加減能夠幫花一些。」兒子說他是「唐吉軻德」，女兒說他是「外國故事裡的悲劇英雄」，妻子只哭喊著：「我不管他是什麼外國的怪武士，我只知道布袋戲尪仔裡面的『怪老子』。」電影在「閹雞」坐上警備車，回頭望著目送他離去的親友及站在一旁的月里後結束。有趣的是，汪笨湖的原著小說倒是仍有後續：進了看守所的「閹雞」，還是擋不住生理需求，又跟個「白嫩皮膚、細細嗲聲、眉清目秀」、綽號「查某」的年輕男子搞上，「那是從未有的酥爽高潮」。意猶未盡的「閹雞」，要被放出來時，還

與「查某」依依不捨道別，互留地址，期待日後重溫舊夢。小說結束在「闍雞」的太太，知道丈夫「愛上半男樣的人妖」「那根所有權」最後竟是輸給「另一根」以後，「又驚嚇、又好笑、又放心地罵著：『凸肚短命，你真是南洋土香蕉，有坑就活！』」[5]

鄭義男執導的《失聲畫眉》和張智超執導的《那根所有權》，這兩部自臺灣文學改編的臺語電影，如今看來依舊別具一格。兩部片不只同樣在一九九一年出品，同樣由臺語片老班底執導，女主角更同樣起用新人李雨珊。兩部片之間也各有勝場：一部是將原本草根性最重的歌仔戲，用藝術手法推向國際，贏得了藝文界不少好評，還有人拿本片與兩年後主題也描寫戲班同性情誼的《霸王別姬》相提並論；[6]另一部則是將與張文環〈闍雞〉有巧妙聯結的「鄉土‧性‧傳奇」臺灣現代小說，翻拍成能激起大眾興趣的商業電影。兩部片從取材到最終成品，自由遊走大眾口味與菁英品味間，讓我們看見「本土」文化多樣的發展可能。

重訪臺語片的興衰起落

無論是《失聲畫眉》或《那根所有權》，其實都直接駁斥了過去普遍認為臺語片始於《薛平貴與王寶釧》，終於一九八一年《陳三五娘》的「斷代史」說法。「斷代史」說法的危險，在於這種論點常忽視臺語電影承先啟後的角色：臺語片不只承繼了歌仔戲和新劇傳統，也成為日治時期「文化仙」們得以延續文化理想的機會，如林摶秋成立的玉峯影業。臺語片更全面地影響了臺灣影視產業的後續發展：從臺語電視劇到彩色國語片，從商業導向的「臺灣黑電影」到藝術至上的「臺灣新電影」，乃至

於今仍蓬勃發展的本土戲劇，在在可見當年臺語片的影響。延續的不只是影人的身影，更包含題材、技術、資金，以及臺語電影和臺語電視劇的工作方式與拍片精神。

臺語片的重要性之所以被忽視，一方面是既有的臺灣戰後文化史書寫，仍有嚴重的菁英取向，

另一方面，則是臺語片的「低俗汙名」至今其實依然存在，有時甚至已經內化成某種無意識的看輕。老實說，長年以來，我們推廣臺語電影的策略與心態，與我們對待同一時期的外片經典或彩色國語片相比，總是有點「不正經」。對於臺語片，願意仔細閱讀其電影美學或拆解其意識形態者少，比較常見的，多是幾種樣板化的「懷舊框架」。

最常見的就是「悲情牌」，主打臺語片中命運多舛的苦命女、無能男或流浪兒，如《臺北發的早車》和《流浪三兄妹》等文藝愛情片或家庭倫理片，企圖感召臺灣人長年來在日本和國民黨政府殖民統治下受盡委屈的情感結構。其最大危險在於受眾的感性疲乏，容易使人以為臺語片不過是又一種遭國語運動打壓的歷史產物，似無值得深究之處。

另一種明顯不同的推廣策略，我稱之為「喜鬧牌」。目標受眾轉向不曾親歷該年代的年輕觀眾，主打臺語片的無限「創意」，試圖拉近當代觀眾與臺語片的距離。最能反映這種幾近「獵奇」心態的，或許是目前已具某種「邪典電影」地位的「天然景禽獸裝臺語童話故事片」《大俠梅花鹿》，以及雜揉本土與國際的「混血」臺語片，如《阿里巴巴與四十大盜》等「胡撇仔」歌仔戲電影、臺語版《第七號女間諜》和《泰山寶藏》等外國電影翻拍作品。

國家電影中心在二〇〇六年臺語片五十週年時，還推出過一部結合「喜鬧牌」和「悲情牌」的「文

KUSO版]宣傳短片。短片請來導演黃信堯以他一貫幽默道地的臺語旁白，拆解嘲諷臺語片的「悲情公式」：例如電影女主角哭泣時，一定會「在眼淚流下來之前，趕緊趴落去，親像內心深處的種種悲哀，一定要給枕頭知影」。結論更講到：「感覺上，臺語電影好像沒那麼悲情是不行的。不過，這種明明走著直線嘛是攬愛彎去撞車的悲情精神，說不定也正是臺語電影迷人的所在。」[7]「喜鬧牌」或「惡搞牌」固然動員有效，但其潛在危險是觀眾在嘻笑之餘，心底或許會誤以為當年的臺語片就是這麼「言不及義」且「無厘頭」。簡言之，「悲情牌」和「喜鬧牌」這兩種「懷舊框架」，若沒能再引領大眾進一步理解臺語片時代的多元，反而可能導致大眾對臺語片的印象和理解，依然相對簡化而扁平。

至於臺語片難以擺脫「低俗汙名」的關鍵，與我們對臺語片衰亡原因的認知有關：常見的說法，認為臺語片正是因為末期作品大多「粗製濫造」，才會自然遭到觀眾淘汰。本書的核心論點，就是要替臺語片的興衰起落翻案，洗刷臺語片的低俗汙名，把臺語片放回中心，找回臺灣戰後文化史中長期受忽視的另一脈文化系譜。

臺灣人渴望在大銀幕上聽見母語，早在日治時期有聲電影引進臺灣時就已開始。只是在二戰期間受限於日本殖民統治政府的語言禁制，二戰結束後又因國民黨政府同樣箝制母語，並對電影製作的生產原料（raw material）──膠卷底片──嚴格管制其進口，電影夢因而遲遲未能實現。臺語片之所以能突破底片限制而在五〇年代後期興起，一是在國民黨政府意圖攏絡香港影人而推出的《底片押稅進口辦法》中，找到乘機而入、順利進口底片的制度縫隙，另一則是得到教育部影輔會的接納。對於臺語影人假借臺港合作名義進口底片而興盛的非意圖結果，影輔會非但不以為不妥，還給予支持。

此外，公營片廠為求營利而提供的「代客製片」服務，也讓臺語影業間接受益於美援的技術支持而壯大。

我們可以說，臺語影人生存所仰賴的政治機遇，一是來自二戰結束後，親美反共的冷戰局勢，二是來自所謂的「強人威權黨國體制」內部依然存有不少漏洞：「強人意志」其實無法完全貫徹，黨國體制裡面，不時會出現不同組織之間在目標不一致的情況下「左手打右手」的矛盾，臺語片於是有了趁勢茁壯的空間。然而，也由於國民黨內部的政治鬥爭，教育部影輔會在一九五八年遭裁撤，新聞局電檢處想壯大卻又改組失敗，臺語片在夾縫中成長的空間及相關輔導業務，最後就在國民黨中央的反對態度下消失。五〇年代末臺語片能以何基明的華興和林摶秋的玉峯為首，占據臺灣電影領頭地位的優勢，從此不復返。

此外，本書並以彩色技術轉型和黑白底片斷源的「兩階段衰亡論」細膩呈現臺語片的消逝過程。更精確而言，這兩項因素並不只是時間序上的兩階段，更代表臺語影業在製片條件最好和最壞的情況下面臨的兩項結構限制：資源相對強大者，遭遇「彩色天花板」的發展瓶頸，無法跨越彩色製片門檻；資源相對少者，在其他人都轉行時仍堅持拍攝黑白臺語片，最後卻因為黑白底片斷源而失去拍片機會，面臨「底片樓地板」坍垮。在這頂與底之間，臺語影業當然還得承受外國電影競爭、國語片競爭、電視出現、外銷窒礙、排片困難、宣傳不易、稅賦繁重、語言歧視、劣幣驅逐良幣等種種難題。

但歸根究柢，「彩色天花板」和「底片樓地板」才是全面限制所有臺語影業的結構條件，值得我們特別重視。首先，臺語電影雖然在六〇年代，因為國民黨政府推動從「計劃經濟」走向「市場經濟」

的經貿改革，底片和相關電影製作器材終於能夠合法進口而二度興盛，但是在跨越彩色門檻時嚴重受挫。先有香港邵氏《梁山伯與祝英台》和中影《蚵女》等彩色國語片，在臺灣賣座成功兼獲獎無數，國民黨政府又再以底片押稅優惠、日片配額獎勵、片廠技術支援、組織協助沖印及外銷等手段，形成臺灣電影在跨越彩色門檻時，獨厚國語影業的「語言轉轍」效應：要拍彩色，就講國語。在此結構下，臺語片注定只能是「長不大的臺語片」，國語片卻因資源挹注而能成為「拍不垮的國語片」背後，兩者間的製片水準差異，更從此有了明顯差距。然而，我們通常不知道的是，在所謂「國片起飛」背後，其實多的是個別國語影業無能自理的債務負擔，最後的解決方式卻常是政府（也就是全民）買單。

臺語片與國語電影的年產量，最終在一九六九年出現國語片首度超越臺語電影的「死亡交叉」。面對戲院排片困難，其他競爭者愈來愈強大的情況下，堅持拍攝臺語片的業者，開始嘗試以各種方式搶救票房：有的開始更積極邀請電影明星「隨片登臺」，有的從歌仔戲、電視劇、廣播電臺或流行音樂尋找「紅牌」跨界演出，有的則鎖定特定客群，走上展露女體的異色路線，成為許多人誤以為臺語片就等於「低俗」的主要原因。

至於苦無黑白底片，因而無法拍片的「底片樓地板」坍塌困境，其實從戰後初期國民黨政府嚴格管制外匯、限制進口時就已存在。無論是一九五九年到一九六一年的第一波低潮，或是一九六九年以後急遽衰退的第二波低潮，原因都在「底片樓地板」坍塌。第一波低潮起始於《底片押稅進口辦法》不再適用，結束於新興進口商和代理商的開放進口。第二波低潮則攸關六〇年代末期的彩色化歷程，全球底片市場在這段期間逐漸被美國伊士曼柯達公司壟斷。因為黑白底片得以進口的來源愈來愈

穩定，價格也逐步提升，導致臺語電影產量走向衰頹。到最後，貿易行先後決定停止進口黑白底片，加上國民黨政府對進口仍有相當程度管制，本來就已大幅萎縮的臺語影業，在無米可炊下，不得不停止拍片，另尋出路。

臺語影人跟世界各國其他難以跨越彩色製片門檻的電影人一樣，都選擇集體轉進電視圈。原本一度以臺語電視劇「復仇」成功，從國語片手中重新奪回大眾市場的臺語影人，卻又在一九七二年以後，遭遇國民黨政府對「方言節目」更加嚴峻的播出時數和時段限制。臺語影人光是想要在電視圈生存已非常吃力，也就難再創造臺語電影的另一波高峰。後來的臺語影人，有的只能屈就於製作條件惡劣的電視劇組，有的決定轉錄影帶市場，就此息影改行者也所在多有。臺語影視文化在七〇年代的政策打壓下，發展空間嚴重受限，製作策略隨之趨於保守，節目的預設客群和呈現樣貌變得單一，不幸又留下落後、粗俗、老氣的刻板印象。

臺語電影史的理論意涵

今之視昔，猶如後之視今。當臺灣電影在二〇〇八年《海角七號》後再次迎向一個面向大眾，強調在地化、類型化的「新臺灣電影」路線時，回顧這段臺語電影史就更顯必要。更何況，臺語片的故事永遠未完待續。替臺語片五十週年宣傳短片錄製旁白的黃信堯導演，就在二〇一七年推出一部久違的「黑白」臺語片《大佛普拉斯》。電影請來臺語片時期的喜劇演員脫線，飾演一位戲分很少，卻餘韻無窮的角色——平常在路邊擺攤賣眼鏡的男主角的小叔。黑色圓框眼鏡，本來就是脫線的招牌

造型。而眼鏡，也是小叔口中「看得清」的必要條件，但是在電影中，手拿放大鏡替男主角看眼鏡度數的脫線，最後什麼眼鏡都沒配好，反而用話術騙了男主角花三百塊買回他自己原本戴的那副眼鏡，讓一開始期望小叔能幫忙照顧老母親的男主角，「內心感覺真稀微」。

臺語片的歷史，在過去多數臺灣人心目中，或許就像是《大佛普拉斯》中的脫線，只不過是一群生意人鑽營著蠅頭小利，無關歷史宏旨，更沒有什麼「用處」的尋常往事。然而，臺語片的歷史絕不尋常，它是臺灣電影和臺灣電視發展的起點。臺語片的故事，更是我們如今可以據以重新反省本土語言史、臺灣戰後文化史乃至全球電影史的重要案例。

就全球電影發展史而言，臺語電影史的獨特之處，在於讓我們看見彩色技術轉型背後的政治經濟學。電影從黑白到彩色，代表的也是製片成本的上升，在這個技術轉型的過程中，更有政府得以介入影響市場機制的空間。從黑白片全面邁向彩色化，是各國電影史從五〇到七〇年代皆有的關鍵轉變。不過，黑白電影在其他國家消逝的過程通常較為和緩，鮮有國家出現跟臺灣一樣戲劇性的變化，黑白片年產量在短短五年內就從上百部跌至個位數。其他國家在彩色化歷程中消逝的電影類別，也少見如臺語片這般明確的語言分野。透過本書對臺語片衰亡之因的翻案，可以清楚看見電影技術的發明、引進、應用和革新，過程中總是有一雙看不見的手介入其中。屬於各國脈絡的政治經濟議題，值得研究者進一步分析。

就本土語言史而言，臺語片的案例則提醒我們，「國語運動」的戰場不只在教育體系，也大肆入侵文化及娛樂產業。國民黨政府在威權統治時期，藉具有明顯語言偏好的輔導和管制措施，影響製作

品質，也影響市場大小，打造出「國語」高尚、「方言」低俗的「語言階序」。臺語片外銷市場的由盛轉衰，更讓我們看見「福佬文化圈」如何受限的歷史過程。而且影響所及不只有臺語而已，更造成臺灣多語環境的消逝。臺語片在當年也會重新配上客家語拷貝在客語地區放映，本書開頭彩頁收錄的《地獄救母》海報，以及六十年後出土的客語版《薛平貴與王寶釧》即是明證。另外，本書討論到的彩色製片門檻和黑白底片斷源，不僅扼殺了臺語影人的發展空間，同樣也抹除了《茶山情歌》等黑白客語電影或其他原住民語電影出現的可能，並限縮新銳導演以成本較低的黑白電影初試身手的機會。

臺語片的案例，更讓我們看見一個大眾文化市場，如何因為政治力量的介入而衰亡。容我先說一句——識字而且從小接受國語教育的世代，目前也才來到第三代而已。所以，當我們在追尋、回溯臺灣戰後文化史時，應該多將目光轉向以本土語言發音的電影、戲劇、廣播、電視和流行音樂等領域。臺語影視的發展歷程，在解嚴前面臨各種政治困難。解嚴後，使用本土語言的大眾文化理應能有復甦的機會，卻又面臨到中國市場開放後的全新挑戰，臺語等本土語言市場的發展環境變得更加複雜。在後解嚴時代，「中國因素」對本土文化的影響，是本書篇幅所不及，但後續有待持續關注的課題。

　　最後，重寫臺語電影史，其實就是重建臺灣戰後文化史。既有文化史帶有「菁英主義」和「國語中心主義」的傾向，臺語影人的視角，讓我們看見敘述臺灣戰後文化史的另一種方式：五〇年代的臺灣，並不全然是蕭殺、無語、沉寂而斷裂的「黑暗時代」；五〇年代的臺灣，也是臺語片興起，本土知識菁英得以繼承日治時期理想，興建華興和玉峯湖山製片廠的「黃金時代」。六〇年代的臺灣，

能帶來「國片起飛」的不只有公營片廠拍的彩色國語片，持續吸收國外現代藝文思潮的，也不只有藝

專畢業或留學歸國的文人墨客，同樣有臺語影人從各國電影取經，創下臺灣電影年產量有史以來最

高峰的「臺片潮流」。

至於七〇年代的臺灣，若從大眾文化的角度來看，更難稱作「回歸鄉土」的代表年代。因為除了

掀起「鄉土文學論戰」的文學場域以外，以臺語發音的影視音產業，正是在七〇年代遭受到威權政府

最嚴厲的禁制，才不得不轉移到陸續興起的歌廳秀、錄影帶或地下電臺。蔣經國在一九七二年接任

行政院長後，雖然喊的是「臺灣化」和「本土化」的政治轉型，但是在實際作為上，卻是一面收編本

省籍菁英，一面又在大眾傳播媒介嚴厲打壓臺語等「方言」。由此來看，臺灣文化史的七〇年代，才

是臺灣在戰後最「去本土化」也最「戕害鄉土」的年代。所謂的臺灣文化代表，留下的或許只有《中

國時報・人間副刊》捧出來的幾位民歌採集「標竿」：例如六〇年代民歌採集運動在恆春「發現」的陳達（殊

不知許石和文夏五〇年代就向他採集曲譜），以及素人藝術家洪通（好似臺灣藝術家沒有系譜，只有

橫空出世的「素人」）。原本能在電視上贏得廣大收視的臺語電視劇、布袋戲和歌仔戲，不是被迫消

逝，就是改口「說國語」。殘存的臺語節目，也因時段受限，製作費一再縮減，不幸再度強化臺語文

化的「低俗汙名」。

或許正是因為「低俗汙名」如影隨形，在八〇和九〇年代以後重構臺灣文化民族主義的知識分子

們，都並未將曾經擁有廣大影響力的臺語片放進「重構臺灣」的系譜中。相較於文化菁英對臺灣文學

史、臺灣美術史和臺灣音樂史的尋根，臺語片的重訪似乎來得晚了一些。著有《嫁妝一牛車》、《玫瑰

《玫瑰我愛你》的作家王禎和，作品後由張美君導演改編成電影。他是當時文化菁英中極少數特別關注大眾文化史的人，也曾經以歌星葉啟田的故事為本，寫過小說《人生歌王》。他曾任職台視，並在台視自家的《電視週刊》撰寫專欄「走訪追問錄」，訪談多位電視人，包含辛奇和阿匹婆等臺語影人，集結出版成《電視・電視》一書。只可惜，這樣關心臺灣大眾文化的王禎和，一九七九年就因罹患鼻咽癌返鄉靜養，並在一九九〇年病逝，沒能來得及為臺語電影多講幾句話。

當我們以為臺語文化在「鄉土」以外只剩「低俗」時，就容易忘記臺語電影擁有過的多元風貌和一代風華，以及歷史貢獻。臺語影人當年的國族認同，或許跟七〇年代其他鄉土文學作家一樣，並未特別有過追求一個獨立國家的民族主義計畫，其中也有人相當「愛國」。但，無論彼時臺語影人拍攝臺語片的動機是什麼，在一個語言即政治的年代，臺語電影史的存在本身自有其價值。更何況，臺語影人在追求族群平等的努力，在傳遞臺灣原住民族昔日抗日歷史的努力，在保存臺語文化的努力，是不容我們忽視的重要先驅行動者，也是讓臺灣文化民族主義的種子能有機會萌芽的沃土。無論是在省議會疾呼不公的郭國基、為他輔選的導演郭南宏，或者是比魏德聖《賽德克・巴萊》早了幾十年拍攝霧社事件的何基明《青山碧血》和洪信德《霧社風雲》、堅持以臺語發音的 Giok Hong 稱呼其玉峯影業的林摶秋，以及辛奇、李泉溪和邵羅輝等好幾位從日治時期開始，就將一生奉獻給臺灣戲劇和電影的前輩，他們的努力和影響都不該因臺語片後期莫須有的「低俗汙名」而被遺忘。

臺語片被遺忘的故事是個當頭棒喝，我們先前習得的戰後臺灣文化史敘事主軸，仍有待一次典範轉移。首先我們需要將目光從「國語」、「外省」、「文學」、「臺北」、「菁英」乃至於「黨國」為中心

的視角稍微偏移，才能夠看見更多過去陌生的精采故事。方法上，我認為，我們應該更注重文化的生產過程，並以產業史的觀點，來研究臺灣各領域的文化事業發展。產業史的觀點，是幫助我們從文化生產的角度（production of culture perspective）看見大眾文化與政治及市場互動關係的重要眼光。產業史的視角，不是要重商業而輕藝術，因為如同策劃《悲情城市》的詹宏志所說，藝術並非商業的對立。藝術電影也有市場，同樣值得我們以文化生產的角度進行剖析。

臺語電影史的故事帶來的另一個啟示是，當我們重新檢視戰後臺灣文化產業史，應更細緻辨析「強人威權黨國體制」扮演的角色，以及政治力量如何影響本土文化的機制。儘管歷史學界常以「強人威權黨國體制」指稱國民黨政府在戰後各領域的治理，但強人意志也不見得總能貫徹，我們應該更仔細分辨從兩蔣個人、國民黨中央及各派系、行政院、立法院，以及臺灣省政府和省議會的不同定位，細細拆解威權統治究竟如何影響人民的日常生活，而非只是以「戒嚴體制」、「白色恐怖」或「國語運動」等「標題式」的語言帶過。臺語電影的衰亡，讓我們看見政治力量能夠如何藉由技術轉型機會，影響到文化產品的市場及其想像，讓臺語片最終看似是受到市場機制淘汰而「自然」衰亡，其實背後更是威權政府藉語言政治和技術政治介入影響的結果。

我期盼，這本《毋甘願的電影史》只是個起點，是另闢蹊徑重建臺灣文化史的開端。讓我們接力完成這個文化工程——打破過往史觀的菁英主義和刻板印象，找回經歷殖民歷史和威權統治的大眾文化在歷史長河中應有的位置，為「低俗本土」展開一場華麗的逆襲。

謝辭

從碩士論文到專書出版，這趟我們最後將成果命名為「毋甘願」的旅程，背後有許多朋友「足感心」的支持。我首先最要感謝的，是這本書的責任編輯盧意寧，要照料好我這位比龜毛更龜毛（但我上升真的不在處女）的作者真不是件容易的事，不將我對她的感謝擺在最前頭我是會過意不去的。

近七年的研究之旅，要非常感謝三位「俠女」的鞭策與指引：我在臺大社會所的指導老師劉華真、春山出版社莊瑞琳總編輯，以及國家電影中心王君琦執行長。三位的眼界，每每令我仰之彌高。謝謝你們始終相信一本碩士論文的無限可能。我也想特別感謝另外三位戰友，張勝涵、陳睿穎和謝至平，三位是我從論文到成書過程最重要的第一讀者，也是我在人生不同階段的重要知己，感謝你們的無私協助。

我要特別感謝高齡九十五歲的陳子福大師願意為本書主書名賜字，黃秀如總編輯和王君琦執行長寫下令人動容的推薦序，徐睿紳的封面設計和丸同連合工作室的內頁美編，是你們點亮了這本書的靈魂。

感謝本書的審閱者李泳泉老師、林果顯老師，曾經在不同階段給予本研究寶貴意見的沈曉茵老師、石婉舜老師、林國明老師、汪宏倫老師、李明璁老師、王甫昌老師、蕭新煌老師、藍佩嘉老師、吳嘉苓老師、黃克先老師、呂美親老師、薛惠玲女士和林傳凱學長，以及最重要的，實際走過這一整段臺灣電影史並接受我多次叨擾的蔡揚名前輩和林贊庭前輩。我也萬分感謝曾仲影、文夏、賴成

英、林福地、戴黃翩翩、郭南宏、高仁河、陳耀圻、侯壽峰、白虹、林錦鶴、王滿嬌、李玉芬、林紹甲、戴佩珊熱情分享您們所經歷的電影時光。

寫書確實寂寞，幸好一路上有許多朋友打氣相挺並大力幫忙：吳錦杰、曾韻方、溫若涵、葉馥瑢、吳鴻安、翟翱、李惠平、林昇、謝新誼、葉虹靈、黃仲玄、顏昀真、洪慧儒、吳澄澄、柯昀青、梁碧茹、卓庭伍、余崇任、夏荼泓、蔡雨辰、孫世鐸、梁晉維、謝佳螢、陳涵郁、廖彥豪、盧孟宗、蕭育和、黃崇凱、李晏甄、徐桂芬女士、先我們一步離開的蘇品銓和史峻宇，以及《臺灣有個好萊塢》劇組全體成員。這本書能夠完成，更要感謝許多人的慷慨襄助：願意掛名推薦本書的十一位推薦人、淑嬿姊和淑蕙姊、林嘉義先生、大藏映畫的田中信先生、陳亭聿女士、毛致新導演、鄧天星先生、張文淵先生、陳致瑋先生、陳幸祺女士、蕭明達先生、黃慧敏組長、曾吉賢老師、林文淇老師、蘇鳳蘭老師、春山出版行銷企畫甘彩蓉以及本書宣傳階段獲得的所有幫助。而我也是到畢業後才感受到寫作空間的可貴，謝謝那些在臺北開到晚上十點後的咖啡店，依照打烊時間排序，分別是黑潮、黑露、早秋、這間和Sugarman。我還要謝謝那些後來不愛我的男人，是你們省下來的時間讓我終於能把這本書完成。

每個人一天也就二十四小時，能夠寫完這本書，除了自我剝削以外，生活中難免有許多地方耽誤了他人，只能在此一併致歉。我要深深感謝與我同辦公室的革命夥伴們，還有陪伴在我身邊的家人，蘇峯德先生和林美芳女士，以及我們最愛的狗狗，今年剛滿十五歲的酷吉，謝謝你們用最多的愛與體諒包容了我的一切。

最後，我想將這本書獻給我的前東家——國家電影中心。這個單位成立四十年來總共經歷過四個名字，從電影圖書館、電影資料館、國家電影中心，即將要迎向它終於法制化以後的新名字：行政法人國家電影及視聽文化中心。在這個地方工作的人們，四十年來默默守護臺灣影視文化資產的重要歷史。撐起如此重要意義的日常，是一格一格的底片整飭修復、一欄又一欄的編目資料，無盡的電話溝通、公文往返、文獻查找和逐字稿謄打的循環，一如所有博物館和資料庫的龐大建置工程。如果沒有四十年來許多夥伴的無名付出，這本書是怎麼樣也不可能完成的。

關於臺灣電影史的故事，無論是日治時期那位後來不知去向的傳奇女演

柯俊雄與金玟，
《地獄新娘》
片尾畫面
（國家電影中心典藏）

員詹碧玉，或是在浩瀚影史中的每一部作品，我們的所知實在有限。臺語片的故事尤其如此。經歷過兩次「國語運動」的臺灣社會，有太多太多故事至今仍深陷茫茫迷霧，代表的是一整個世代的青春因為失語而未受重視的無奈。但願這本書能做為我們一堂遲來的補課，鼓舞更多人再去挖掘關於臺灣本土文化史的一切。本書的任何錯誤和疏漏當屬我自己的責任，如果您對本書內容有任何補充指正或讀後心得，無論是一張老照片也好，分享早年觀影心得也行，都非常歡迎您與我聯繫：chihheng.su@gmail.com。

蘇致亨

二〇一九年十二月二十五日

79. 王寅，〈吳念真講的故事 「你為什麼還要來剮我的心呢？」〉，《南方周末》，2011年9月14日。

80. 徐梅屏、王旭，〈客家人大團結 跨越黨派 兩立委當名譽副總領隊 民進黨將全力聲援 方言節目該怎麼播好？新聞局說無權過問〉，《聯合晚報》，1988年12月28日，第4版。

81. 藍祖蔚，〈總統與電影 李總統無暇看電影〉，《聯合報》，1989年8月2日，第22版。

82. 〈臺港影人今晉見李總統 臺語影星入列增進親切感〉，《聯合報》，1990年5月25日，第32版。

83. 林美玲，〈廣播電視方言限制取消〉，《聯合報》，1993年7月15日，第1版。

84. 粘嫦鈺，〈李總統邀宴相關主管暢談影視種種〉，《聯合報》，1994年9月15日，第22版。

85. 唐在揚、劉子鳳，〈當影視圈碰上李總統關愛的眼神 回應動作不少 問題仍一大堆〉，《聯合晚報》，1994年9月19日，第10版。

86. 倪美瑗，〈臺語電視連續劇《出外人生》之俗語研究〉（彰化：國立彰化師範大學國文學系碩士論文，2010）。

87. 藍祖蔚，《王童七日談：導演與影評人的對談手記》，頁183；林贊庭，《臺灣電影攝影技術發展概述：1945-1970》，頁225-226。

88. 吳俊輝訪問，〈辛奇訪談錄：歷史‧自我‧戲劇‧電影〉，收在《臺語片時代》，頁144-145。

89. 藍祖蔚，《王童七日談：導演與影評人的對談手記》，頁183。

90. 來源同上，頁185。

91. 黃秀如，〈臺語片的興衰起落〉（臺北：國立臺灣大學政治學研究所碩士論文，1991）。

92. 宇業熒，〈【銀海浮生錄】邵羅輝一輩子的愛〉，《中國時報》，1990年12月8日，第28版。

結論

1. 凌煙，《失聲畫眉》（臺北：自立晚報，1990），頁239。

2. 李泳泉訪問，〈摸索與開創1：資深導演李泉溪訪談錄〉，收在電影資料館口述電影史小組，《臺語片時代》（臺北：財團法人國家電影資料館，1994），頁60-61。

3. 關於《失聲畫眉》，另可參考王君琦，〈在影史邊緣漫舞：重探《女子學校》、《孽子》、《失聲畫眉》〉，《文化研究》第20期（2015年春季），頁11-52；曾秀萍，〈女女同盟：《失聲畫眉》的情欲再現與性別政治〉，《臺灣文學研究集刊》第22期（2019年8月），頁25-52。

4. 鄭義男（江浪），〈臺語片的歷史建構〉（寫於2007年5月25日）（國家電影中心未出版資料）。

5. 汪笨湖，《落山風》（臺中：晨星，1987），頁147-149。

6. 藍祖蔚，〈同性之愛 滴滴伶人血淚〉，《聯合報》，1992年4月27日，第22版。

7. 【影片】臺語片50周年精華影像【文藝篇】（臺語配音版，2007）（見開放博物館）。

8. 詹宏志的說法，見張靚蓓，《凝望‧時代：穿越悲情城市二十年》（臺北：田園城市，2011），頁131。關於臺灣戰後文化史的討論，可以參考蕭阿勤，《回歸現實：臺灣1970年代的戰後世代與文化政治變遷》（臺北：中研院社會所，2008）；蕭阿勤，《重構臺灣：當代民族主義的文化政治》（臺北：聯經，2012）。

文化社會政策研究所，2003）；張時健，〈臺灣節目製作業商品化歷程分析：一個批判傳播政治經濟學的考察〉，《中華傳播學刊》第7期（2005年6月）。

55.　我在2016年9月11日和2019年12月4日對王滿嬌所做的訪談。

56.　王禎和，《電視‧電視》，頁37、69-70。

57.　〈電視黃金時間　閩南語節目 不過一小時〉，《聯合報》，1972年7月18日，第8版。

58.　〈文藝娛樂節目　動作不宜殘暴　「體能天地」被令停播〉，《聯合報》，1972年9月3日，第8版；〈螢幕前後〉，《聯合報》，1973年12月24日，第9版。

59.　〈文化局正式通知電視臺　詳細規定節目準則〉，《聯合報》，1972年12月3日，第8版。

60.　〈螢幕前後　三臺節目調整　雙星搶戲逾時〉，《聯合報》，1972年12月7日，第8版。

61.　〈新聞局長宋楚瑜表示　電視臺方言節目　今後將逐漸減少〉，《聯合報》，1980年4月27日，第2版。

62.　王禎和，《電視‧電視》，頁43-44。

63.　來源同上，頁29-40。

64.　蕭阿勤，《重構臺灣：當代民族主義的文化政治》（臺北：聯經，2012），頁241。

65.　〈轟動武林 驚動萬教　雲州大儒俠重現江湖〉，《聯合報》，1999年5月1日，第41版。

66.　高雄市電影圖書館，《郭南宏的電影世界》，頁78。

67.　資料來源有二：一是蔡揚名訪談稿（國家電影中心未出版資料）；二是我在2017年8月31日和2019年12月9日對蔡揚名所做的訪談。

68.　曹銘宗，〈西柏林兩重要報紙　盛讚國片戀戀風塵　中影尊重創作　決以原音上映〉，《聯合報》，1987年2月28日，第9版。

69.　藍祖蔚，《王童七日談：導演與影評人的對談手記》（臺北：典藏藝術家庭，2010），頁118。

70.　資料來源有二：一是童一寧、陳煒智，《臺灣新電影推手：明驥》（臺北：國家電影中心，2018），頁89-133；二是宇業熒，《璀璨光影歲月：中央電影公司紀事》（臺北：中央電影事業股份有限公司，2002），頁196-224。關於臺灣新電影，另外可以參考焦雄屏主編，《臺灣新電影》（臺北：時報，1988）；王耿瑜主編，《光陰的故事：台灣新電影30》（臺北：目宿媒體，2015）。

71.　資料來源有二：一是童一寧、陳煒智，《臺灣新電影推手：明驥》，頁133-188；二是宇業熒，《璀璨光影歲月：中央電影公司紀事》，頁224-234。

72.　資料來源有二：一是童一寧、陳煒智，《臺灣新電影推手：明驥》，頁189-213；二是宇業熒，《璀璨光影歲月：中央電影公司紀事》，頁234-236。

73.　來源同上。

74.　來源同上。

75.　童一寧、陳煒智，《臺灣新電影推手：明驥》，頁266-269。

76.　迷走、梁新華主編，《新電影之死：從《一切為明天》到《悲情城市》》（臺北：唐山，1991）。

77.　劉曉梅，〈喜劇是一塊「處女地」〉，《聯合報》，1977年6月11日，第9版。

78.　藍祖蔚，《王童七日談：導演與影評人的對談手記》，頁186-188。

34. 戴獨行，〈第一位電視導播林登義　從「開國前後」開播．他就沒有過好日子〉，《聯合報》，1970年12月23日，第5版。有關臺灣電視創建史，另可參考王唯，《透視臺灣電視史》（臺北：中國戲劇藝術實驗中心，2006）。

35. 周銘秀，〈魏少朋的希望之歌〉，《經濟日報》，1968年3月19日，第6版；戴獨行，〈「冰點」的話劇、電影、電視劇　三個夏夏．三種風姿〉，《聯合報》，1966年8月29日，第8版。

36. 林麗雲，〈威權主義下臺灣電視資本的形成〉，《中華傳播學刊》第9期（2006年6月），頁79-93。

37. 《閩南語電視連續劇「玉蘭花」》（見Facebook粉絲專頁「舊劇789」相簿）。

38. 方紫苑，〈臺語片導演列傳　鼻祖何基明　帶領臺語片上山巔〉，《聯合晚報》，1990年10月15日，第15版。

39. 蔡欣欣，《璀璨明霞：歌仔戲影視三棲紅星小明明劇藝人生》，（宜蘭：國立臺灣傳統藝術總處籌備處，2011），頁122-124。另可參考王亞維，〈歌仔戲在電視中的形成、興衰與契機〉，《歌仔戲與媒介——科技、政治與經濟作用下的變貌》（臺北：國家，2019），頁215-263。

40. 鳳尾，〈台視隆重推出　第一個閩南語連續劇「春風秋雨」〉，《電視周刊》第422期（1970年11月9日），頁8-11。

41. 資料來源有二：一是陳長華，〈江浪訂婚．跟誰？五千情書　宣傳！〉，《聯合報》，1972年8月9日，第8版；二是鄭義男（即江浪、鄭勝夫）訪談稿（國家電影中心未出版資料）。

42. 王禎和，《電視．電視》（臺北：遠景，1980），頁52。

43. 蘇蘅，〈語言（國／方）政策型態〉，收在《解構黨國媒體：建立廣電新秩序》（臺北：澄社，1993），頁253。

44. 林麗雲，〈威權主義下臺灣電視資本的形成〉，《中華傳播學刊》第9期（2006年6月），頁93-99。另外參考自我在2016年9月11日和2019年12月4日對王滿嬌所做的訪談。

45. 〈陳義、林西野的大手筆　緊鑼密鼓推出「鳳山虎」〉，《中華電視週刊》第51期（1972年10月16日），頁15。

46. 我在2016年9月11日和2019年12月4日對王滿嬌所做的訪談。

47. 黃北朗，〈西螺七劍已演夠 廣告費用也可觀 明日完結篇〉，《聯合報》，1972年10月12日，第8版。

48. 〈看電視受感染　女學生學坐禪〉，《聯合報》，1972年5月3日，第3版。陳幸祺，〈臺語電影明星演員研究——以四個明星演員為例〉（臺北：國立臺北藝術大學戲劇學研究所碩士論文，2004），頁90。

49. 蔡棟雄主編，《三重唱片業、戲院、影歌星史》（臺北：北縣三重市公所，2007），頁184-186。

50. 鍾寶賢，《香港影視業百年（增訂版）》（香港：三聯書店，2011），頁177-185。

51. 來源同上，頁238-277。

52. 王大空，〈各說各話　我看電視方言節目〉，《聯合報》，1972年12月1日，第12版。

53. 王禎和，《電視．電視》，頁50。

54. 相關討論可以參考陳明輝，〈臺灣無線電視產業的政治經濟分析〉（新竹：國立交通大學

13. 來源同上，頁79-96。另外參考自電影史研究者李泳泉於2019年10月31日的分享。

14. 〈臺語影圈　淨化片名．三種反應　女星于楓．日夜練歌〉，《聯合報》，1969年3月12日，第5版。

15. 沈曉茵，〈錯戀臺北青春：從1960年代三部臺語片的無能男談起〉，收在《百變千幻不思議：臺語片的混血與轉化》，頁220-227。

16. 來源同上。

17. Richard Misek, *Chromatic Cinema: A History of Screen Color* (Chichester: Wiley-Blackwell, 2010), Pp.47-48.

18. 資料來源有三：一是 John Waner, Hollywood's Conversion of All Production to Color (Newcastle: Tobey Publishing, 2000), Pp.131-142；二是林贊庭，《臺灣電影攝影技術發展概述：1945-1970》(臺北：行政院文化建設委員會，2003)，頁254-255；〈彩色電影一大革新　柯達發明快速負片　將來臺設廠並負責洗印〉，《中國時報》，1968年11月11日，第6版。

19. 相關報導如〈柯達膠捲　將要漲價〉，《經濟日報》，1967年7月19日，第3版；〈柯達膠捲　下月漲價〉，《經濟日報》，1967年7月22日，第3版；〈富士膠捲考慮漲價〉，《經濟日報》，1967年8月29日，第3版。

20. 可以參考自1949年開始的歷年《中國進出口貿易統計年刊（臺灣區）》(臺北：海關總稅務司署)。更細緻的討論可參考蘇致亨，〈重寫臺語電影史：黑白底片、彩色技術轉型和黨國文化治理〉(臺北：臺灣大學社會學研究所碩士論文，2015)，頁116-124。

21. 〈臺語影圈　崛起四位新導演　八天拍完一部戲　電視劇過河借將　臺語影星多上陣〉，《聯合報》，1968年9月4日，第5版。

22. 戴獨行，〈三家臺語影片戲院　將組織國語片院線　中南部已有好幾家改映國語片〉，《聯合報》，1970年1月12日，第8版。

23. 〈六三年度　進出口實績未達五萬美元　三六六家貿易商受處分〉，《經濟日報》，1975年7月21日，第3版。

24. 丁伯駪，《一個電影工作者的回憶》(香港：亞洲文化事業機構，2000)，頁479。

25. 戴獨行，〈舊片新映．臺語發「黃」〉，《聯合報》，1972年8月30日，第8版。

26. 盧非易，《臺灣電影：政治，經濟，美學（1949-1994）》(臺北：遠流，1998)，頁156。

27. 吳俊輝訪問，〈辛奇訪談錄：歷史．自我．戲劇．電影〉，收在《臺語片時代》，頁137。

28. 林育如，《郭南宏的電影世界》(高雄：高雄市電影圖書館，2004)，頁56-58。

29. 資料來源有二：一是林福地訪談稿（國家電影中心未出版資料）；二是我在2016年9月4日對導演林福地所做的訪談。

30. 來源同上。

31. 吳俊輝訪問，〈辛奇訪談錄：歷史．自我．戲劇．電影〉，收在《臺語片時代》，頁137-138；黃仁主編，《俠骨柔情：電影教父郭南宏》(臺北：秀威，2012)，頁140-141。

32. 資料來源有二：一是蔡揚名訪談稿（國家電影中心未出版資料）；二是我在2017年8月31日和2019年12月9日對蔡揚名所做的訪談。

33. 來源同上。

67. 國立臺灣大學三民主義研究所整理，《政策措施與檢討（二）》。

68. 龔弘，《影塵回憶錄》，頁165-171；張靚蓓，《電影家系列4–龔弘：中影十年暨圖文資料彙編》（臺北：行政院文化建設委員會文化資產總管理處籌備處，2012），頁276-280。

69. 葉月瑜、戴樂維著，曾芷筠、陳雅馨、李虹慧譯，《臺灣電影百年漂流》（臺北：書林，2016），頁29-72。

第九章　臺語片的轉進

1. 〈周遊有意獨立製片〉，《臺灣電影》第29期（1969年）。

2. 周遊，《阿姑，有妳真好：周遊的精彩人生》（臺北：時報，2007），頁159-163。

3. 〈臺語影圈　影業受電視威脅　臺語片處境益艱〉，《聯合報》，1969年3月31日，第5版。

4. 〈周遊有意獨立製片〉，《臺灣電影》第29期（1969年）。

5. 林美璱，《歌仔戲皇帝——楊麗花》（臺北：時報，2007），頁114-116、126-128。關於《三鳳陣武林》的討論，可以參考陳儒修，〈從《三鳳震武林》探索臺語武俠片的類型化〉，《穿越幽暗鏡界：臺灣電影百年思考》（臺北：書林，2013），頁29-36。

6. 林美璱，《歌仔戲皇帝——楊麗花》，頁123-136。關於《張帝找阿珠》的討論，可以參考施茗懷，〈「串」住最後一笑：晚期臺語片的戲曲傳承、諧劇與敢曝的魅力〉，收在王君琦主編，《百變千幻不思議：臺語片的混血與轉化》（臺北：聯經，2017），頁151-197。

7. 我在2019年12月9日對蔡揚名所做的訪談。

8. 〈臺語影圈　白蘭金玫臺南打對臺　江南小惠串演國語片〉，《聯合報》，1967年8月7日，第9版；鐸音，〈銀河　白蘭金玫　狹路火併〉，《經濟日報》，1967年8月11日，第8版。

9. 〈臺語影圈　陳雲卿自費拍片　錢盈已轉入歌壇〉，《聯合報》，1969年12月26日，第5版；戴獨行，〈陳雲卿　不去韓國拍片〉，《聯合報》，1971年4月27日，第5版；陳幸祺，〈臺語電影明星演員研究——以四個明星演員為例〉（臺北：國立臺北藝術大學戲劇學研究所碩士論文，2004），頁58-59、89。

10. 吳俊輝訪問，〈辛奇訪談錄：臺灣無三日好光景〉，收在電影資料館口述電影史小組，《臺語片時代》（臺北：國家電影資料館，1994），頁151。類似情節，據研究者詹璇恩指出，也發生在1969年《星夜離別》和1972年《飛來豔福》的現存拷貝，參考自詹璇恩，〈怎能看到！為何要看？色情觀影的社會文化與性別分析（1968～1988）〉（高雄：高雄醫學大學性別研究所碩士論文，2019），頁49（全文仍未公開，頁碼參考自詹璇恩2019年12月14日暫提供版本）。

11. 〈臺語影圈　暴露影片肉麻當有趣　瞞天過海鄉愚開眼界〉，《聯合報》，1968年10月14日，第8版；〈臺語片之「脫」　私加裸體替身鏡頭　女星周遊揭露真相〉，《聯合報》，1966年3月3日，第8版；〈對周遊指責　五大公司　有所說明〉，《聯合報》，1966年3月4日，第8版。類似指控也可參考周遊，《阿姑，有妳真好：周遊的精彩人生》，頁191-195。

12. 詹璇恩，〈怎能看到！為何要看？色情觀影的社會文化與性別分析（1968～1988）〉，頁67。

0106)、〈國產劇情片海外供應小組會議（一）〉（國史館館藏，數位典藏號：020-090401-0100）等一系列外交部檔案。

46. 戴獨行，〈臺語星群　琉球拍片記〉，《聯合報》，1966年11月19日，第14版。

47. 《夕陽西下》電影片檢查申請書（見國家電影中心複本，原始檔案收藏於文化部影視及流行音樂產業局，檔號：0056/0514.01-1/02733）。

48. 〈日紅牌影星　高倉健抵臺　參加拍「白日之銀翼」〉，《聯合報》，1965年12月29日，第3版；〈白日之銀翼　昨在臺南拍攝外景〉，《民聲日報》，1966年2月14日，第8版。

49. 鐸音，〈銀河　陸海空大決鬥‧大動手術〉，《經濟日報》，1967年4月27日，第7版。相關爭議見〈電影資料（一）〉（國史館館藏，數位典藏號：020-090401-0119）。

50. 黃仁，《日本電影在臺灣》，頁233-245；戴獨行，〈外籍導演不斷輸入與日片復映幅度放寬　影業界表警惕　將表示立場并籌商對策〉，《聯合報》，1969年4月28日，第8版。

51. 三澤真美惠，〈日本人拍攝臺語片的視角：訪日籍導演小林悟〉，收在王君琦主編，《百變千幻不思議：臺語片的混血與轉化》（臺北：聯經，2017），頁499。

52. 來源同上。

53. 其算法是：星馬市場約港幣12萬、越南約港幣1萬8、香港約港幣6萬、曼谷約港幣2到3萬、菲律賓約港幣1萬5、南北美約美金5000元、印尼約美金5000元、韓國約美金5000元到1萬。折合臺幣約190萬，扣除5%的佣金支出共180萬。記者劉一民有另一套算法，最終外銷收入折合新臺幣，視情況同樣是在144萬至251萬之間。參考自國家建設計劃委員會編，《如何革新我國電影事業之研究》，頁82-84；劉一民，《中國電影前途的探討》（臺北：聯合出版社，1969），頁60-61。

54. 國家建設計劃委員會編，《如何革新我國電影事業之研究》，頁83-84。

55. 任育德，〈蔣介石與戰後中國電影〉，收在呂芳上主編，《蔣介石的日常生活》（臺北：政大出版社，2012），頁105-106。

56. 焦雄屏，《改變歷史的五年—國聯電影研究》（臺北：萬象，1993），頁185-187。

57. 李敖，《李敖快意恩仇錄》（臺北：李敖出版社，2010），頁334-337。

58. 李翰祥，《三十年細說從頭》（臺北：聯經，1982），頁246。

59. 國立臺灣大學三民主義研究所整理，《大眾傳播》（臺北：李國鼎先生贈送資料影本，1998）。

60. 黨營文化事業專輯編纂委員會編，《黨營文化事業專輯之六：中央電影事業股份有限公司》（臺北：中國國民黨中央委員會文化工作會，1972），頁89。

61. 龔弘，《影塵回憶錄》（臺北：皇冠文化，2005），頁166-167。

62. 國立臺灣大學三民主義研究所整理，《政策措施與檢討（二）》（臺北：李國鼎先生贈送資料影本，1998）。

63. 國立臺灣大學三民主義研究所整理，《大眾傳播》。

64. 國立臺灣大學三民主義研究所整理，《政策措施與檢討（二）》。

65. 來源同上。

66. 沙榮峰，《電影家系列3—沙榮峰回憶錄暨圖文資料彙編》（臺北：國家電影資料館，2006），頁156-157。

29. 鐸音，〈銀河　國片產量‧數字魔術〉，《經濟日報》，1967年7月12日，第8版。

30. 黃仁，《日本電影在臺灣》（臺北：秀威資訊，2008），頁237。相關檔案可以參見〈日本影片輸入配額〉（國史館館藏，數位典藏號：020-090401-0014）。

31. 高仁河，《南柯一夢：高仁河導演回憶錄》（臺北：新銳文創，2015），頁104-106。

32. 來源同上。

33. 來源同上，頁112-114、123。

34. 林贊庭，《臺灣電影攝影技術發展概述1945-1970》（臺北：行政院文化建設委員會、財團法人國家電影資料館，2003），頁161-163；沙榮峰，《繽紛電影四十春：沙榮峰回憶錄》（臺北：財團法人國家電影資料館，1994），頁45-56。

35. 來源同上。

36. 吳青蓉採訪整理，〈從舞臺劇到臺語片〉，收在鍾喬主編，《電影歲月縱橫談（下）》（臺北：財團法人國家電影資料館，1994），頁427。

37. 〈國產影片輸菲　明年元月開始　丁伯駪在菲已簽定合約〉，《聯合報》，1965年11月17日，第8版。

38. 〈香港臺語片紛紛停拍　二百餘員工及眷屬，面臨生活威脅〉，《聯合報》，1959年11月13日，第8版。

39. 蒲鋒，〈細說從頭：廈語影業的基本面貌及影片特色〉，收在吳君玉主編，《香港廈語電影訪蹤》（香港：香港電影資料館，2012），頁44。

40. 李光耀，《李光耀回憶錄：我一生的挑戰　新加坡雙語之路》（臺北：時報，2015），頁23-333；張承宇，《香港電影的東亞與東南亞傳播研究》（濟南：齊魯書社，2017），頁1-181；麥欣恩，《香港電影與新加坡：冷戰時代星港文化連繫 1950-1965》（香港：香港大學出版社，2019），頁218。

41. 麥欣恩，《香港電影與新加坡：冷戰時代星港文化連繫 1950-1965》，頁172-218；張承宇，《香港電影的東亞與東南亞傳播研究》，頁1-181；Taylor, Jeremy E., *Rethinking Transnational Chinese Cinemas : the Amoy-dialect Film Industry in Cold War Asia.*(Abingdon, Oxon ; New York: Routledge, 2011.) Pp.116-119。

42. 資料來源有三：一是〈東南亞電影事業考察報告書〉可見〈中外合作拍片（二）〉（國史館館藏，數位典藏號：020-090401-0007）；二是〈臺語影圈〉，《聯合報》，1967年11月27日，第8版；三是丁伯駪，《一個電影工作者的回憶》（香港：亞洲文化，2000），頁207-258。

43. 資料來源有二：一是蔡揚名訪談稿（國家電影中心未出版資料）；二是《燒肉粽》電影片檢查申請書（見國家電影中心複本，原始檔案收藏於文化部影視及流行音樂產業局，檔號：0058/0514.01-2/00527）。

44. 資料來源有二：一是丁伯駪，《一個電影工作者的回憶》，頁477-494；二是〈沖印彩色影片 在臺設代理處〉，《聯合報》，1967年1月11日，第8版。關於國底片滯留香港的討論，如〈電影底片回籠無法減稅　外片配額進口今年照舊〉，《中國時報》，1982年7月2日，第9版；〈兩千餘部國片存港底片　片協建議政府協助收回〉，《聯合報》，1986年10月27日，第9版。

45. 其他相關檔案可參考〈開拓國片海外市場〉（國史館館藏，數位典藏號：020-090401-

2006.006.0902）；〈國片吃香‧帶紅臺語片　國臺一家‧結拜五兄弟〉，《徵信新聞》，1967年1月21日，第7版。

6. 鄭義男（即江浪、鄭勝夫）訪談稿（國家電影中心未出版資料）。

7. 林福地訪談稿（國家電影中心未出版資料）。

8. 路拾，〈遠山含「怒」！拳頭、彈弓、田野、甄珍　七嘴八舌鬧不清〉，《聯合報》，1966年8月6日，第16版。

9. 見焦雄屏，《改變歷史的五年：國聯電影研究》（臺北：萬象，1993），頁230、245。

10. 來源同上，頁243-245，以及我在2016年9月4日對導演林福地所做的訪談。

11. 來源同上，頁239-243，以及我在2016年9月4日對導演林福地所做的訪談。

12. 教育部文化局，《文化局的第一年》（臺北：教育部文化局，1968），頁6。

13. 電影年鑑編纂委員會編，《中華民國電影年鑑》（臺北：中華民國電影戲劇協會，1969）。

14. 〈廿八家臺語片公司　成立產銷小組　將設特約戲院聯合發行　九月一日起一概不再隨片登臺〉，《聯合報》，1967年3月25日，第7版。

15. 國家建設計劃委員會編，《如何革新我國電影事業之研究》（臺北：國家建設計劃委員會，1970），頁84-85。

16. 〈臺語片影業機構　進軍國語片市場　情天玉女恨今天開拍　邵氏紅鬍子籌備遇困難〉，《聯合報》，1964年8月20日，第8版。

17. 〈臺語影圈　臺語影星大移民　金玫決定作老闆〉，《聯合報》，1967年6月13日，第6版。〈臺語影圈　白蘭跳槽敲起警鐘　臺語影人看風轉舵〉，《聯合報》，1967年4月19日，第8版。

18. 盧非易，《臺灣電影：政治，經濟，美學（1949-1994）》（臺北：遠流，1998），書末附圖10 A。

19. 國家建設計劃委員會編，《如何革新我國電影事業之研究》，頁90。

20. 〈怎樣解決電影事業經營的難題？〉，《經濟日報》，1967年12月18日，第3版。

21. 教育部文化局，《中國電影事業的現狀及展望》（臺北：教育部文化局，1971），頁151-152。

22. 教育部文化局，《文化局的第一年》，頁72。

23. 教育部文化局，《文化局的第二年》（臺北：教育部文化局，1969），頁146；教育部文化局，《文化局的第三年》（臺北：教育部文化局，1970），頁136；中華民國年鑑社編，《中華民國年鑑》（臺北：中華民國年鑑社，1971），頁604。

24. 教育部文化局，《文化局的第四年》（臺北：教育部文化局，1971），頁128。

25. 戴獨行，〈臺語片圈〉，《聯合報》，1966年7月29日，第8版。

26. 〈臺語影片製片人 籲政府輔導扶助　昨日座談會中商獲兩點結論　請協助輸入彩色底片‧減少外片進口〉，《聯合報》，1966年7月20日，第8版。

27. 〈製片潮帶來底片荒　攝影棚面臨停擺狀　伊士曼彩色底片有錢買不到　獨立製片人無不感頭昏腦脹〉，《徵信新聞》，1968年5月18日，第5版。

28. 〈上年度日片輸入　核准配額　二十八部　十三部按實績分配，十三部標售，其餘二部給予中日合作策進會〉，《聯合報》，1968年12月11日，第5版。

99. 王君琦演講，〈TFI Cinema《五月十三傷心夜》映後座談〉（2018年3月9日，於國家電影中心）；王君琦訪談，〈林摶秋電影中的女性角色與性別關係〉，收在國家電影中心2019年發行林摶秋臺語數位修復珍藏版《丈夫的祕密》DVD。

100. 陳幸祺，〈臺語電影明星演員研究——以四個明星演員為例〉，頁75-79。

101. 〈林摶秋談林摶秋——1995年訪談節錄〉，收在《電影欣賞》第177期（2018年冬季號），頁72-79；石婉舜，〈玉峯精神：林摶秋的電影志業與湖山製片廠〉，收在《百變千幻不思議：臺語片的混血與轉化》，頁482。

102. 林福地，〈臺灣光復廿年感言　臺語片的展望〉，《聯合報》，1965年10月25日，第11版。

103. 來源同上。

104. 〈郭南宏林福地希望　臺語片速力爭上游〉，《聯合報》，1966年2月7日，第8版。

105. 資料來源有二：一是藍祖蔚，〈半世紀過了　老導演仍忍不住驚恐落淚〉，《自由時報》，2019年2月23日；二是郭南宏導演的演講「郭南宏導演座談：我一路走來六十年精彩～」（2015年11月28日於國家電影中心）。

106. 來源同上。

107. 郭南宏經歷的資料來源有五：一是謝一麟、陳坤毅，《海埔十七番地：高雄大舞臺戲院》（高雄：高雄市政府文化局，2012），頁207-209；二是藍祖蔚，〈半世紀過了　老導演仍忍不住驚恐落淚〉，《自由時報》，2019年2月23日；三是林育如，《郭南宏的電影世界》（高雄：高雄市電影圖書館，2004）；四是黃仁主編，《俠骨柔情：電影教父郭南宏》；五是郭南宏導演的演講「郭南宏導演座談：我一路走來六十年精彩～」（2015年11月28日於國家電影中心）。

108. 〈郭南宏林福地希望　臺語片速力爭上游〉，《聯合報》，1966年2月7日。第8版。

109. 〈洪信德談：臺語片的前途〉，《臺灣日報》，1965年4月23日。第7版。

110. 〈習稱「臺灣話」就是「閩南語」　有關單位・通告改正〉，《經濟日報》，1967年10月27日。第6版。

第八章 臺語片的彩色天花板

1. 〈臺語片兩導演　加盟國聯公司　郭南宏林福地成了同事〉，《聯合報》，1966年1月2日，第5版。

2. 〈林福地這個人　為人：木訥・瘦弱・敏感　作風：平實・苦幹・有恒〉，《徵信新聞》，1967年3月11日，第6頁。

3. 林育如，《郭南宏的電影世界》（高雄：高雄市電影圖書館，2004），頁50-51；焦雄屏，《改變歷史的五年—國聯電影研究》（臺北：萬象，1993），頁238。相關報導可見〈臺語片兩導演　加盟國聯公司　郭南宏林福地成了同事〉，《聯合報》，1966年1月2日，第5版；戴獨行，〈國聯將不會　拍攝臺語片〉，《聯合報》，1966年1月2日，第5版；羊為，〈郭南宏 林福地 銀漢風雲〉，《聯合報》，1966年7月16日，第14版。

4. 資料來源有二：一是戴獨行，〈臺語片圈〉，《聯合報》，1966年7月29日，第8版；二是蔡東華訪談稿（國家電影中心未出版資料）。

5. 《臺灣日報主辦第一屆國產臺語影片展覽會特刊》（收藏於國立臺灣歷史博物館，登錄號：

200-207。關於「矸仔」的綽號和與歐威的經歷，參考自蔡棟雄主編，《三重唱片業、戲院、影歌星史》（臺北：北縣三重市公所，2007），頁240以及我在2019年12月9日對蔡揚名所做的訪談。

86.　資料來源有二：一是〈本報主辦臺語影展揭幕典禮及影星大會〉，《臺灣日報》，1965年5月24日，第4版；二是葉金杏，〈由青春到白髮的肖明星生涯歷程〉（國家電影中心未出版資料）。

87.　〈更改藝名‧盼望好運　夕陽西下‧小生傷心〉，《徵信週刊》，1965年4月3日，第6版。

88.　江璨琳，〈臺語影展選後感〉，《臺灣日報》，1965年6月23日，第7版。

89.　〈影星大會寫真〉，《臺灣日報》，1965年6月23日，第4版。丁伯駪，《一個電影工作者的回憶》（香港：亞洲文化，2000），頁333-345。

90.　「現代派」臺語片的稱呼，首見於陳平浩演講，〈臺灣新電影之前的現代派：張英、辛奇、林摶秋的摩登臺語片〉（2016年10月29日，於清華大學人社院A311教室）。我補充的相關事例，參考自戴鴻君，〈臺語影圈　張青執導文藝片「從軍記」場面壯大〉，《聯合報》，1965年1月9日，第11版；〈怪紳士〉資訊，見李明仁，《金九藝人的戲夢人生》（臺北：稻鄉，2004），頁38-39；【電影】天公疼好人（見開放博物館，識別碼：OM_TFI_201712_mpf_000397）；我在2016年9月4日對導演林福地所做的訪談；李泳泉訪問，〈資深導演李泉溪訪談錄〉，收在《臺語片時代》，頁55。

91.　〈未看過臺語片的青年　集資創業拍攝生死戀〉，《聯合報》，1965年9月14日，第8版；〈「春之雷」創業片　「生死戀」全部殺青〉，《民聲日報》，1965年10月19日，第8版；戴獨行，〈臺語影圈　影片公司‧雨後春筍 許多新片‧紛紛開拍〉，《聯合報》，1965年11月10日，第8版。

92.　〈臺語片的新導演　張青成就驚人〉，《臺灣日報》，1965年4月12日。第7版。

93.　〈最年青的編導鄭義男〉，《影劇周報》第59期（1959年6月20日），頁11。

94.　鄭義男（即江浪、鄭勝夫）訪談稿（國家電影中心未出版資料）。

95.　張昌彥，〈《不平凡的愛》與日本電影《愛染桂》轉換之間〉，收在國立政治大學、國家電影資料館編，《春花夢露五十年——臺語片學術研討會》（臺北：國立政治大學，2007），頁53-55。

96.　【電影】恐怖的情人（見開放博物館，識別碼：OM_TFI_201811_mpf_000026）

97.　資料來源有三：一是〈陽明演白癡　新婚之夜造成悲劇〉，《臺灣日報》，1965年4月23日，第7版；二是鄭義男（即江浪、鄭勝夫）訪談稿（國家電影中心未出版資料）；三是【電影】愛情二重奏（見開放博物館，識別碼：OM_TFI_201811_mpf_000100）。本片曾經以《白痴之愛》、《癡愛》、《無情之夢》、《愛情二重奏》、《風雨破春夢》等不同名字見報，在鄭義男記憶中，後三者和《白痴之愛》是不同作品，惟陳子福的現存海報《愛情二重奏》底下寫著本片「原名《白痴之愛》」（見國家電影中心館藏，檔案暫時編目：Chen0821），而報紙廣告中《愛情二重奏》又曾改名成《風雨破春夢》，影視局所藏電影片檢查申請書也只有《愛情二重奏》資料（收藏於文化部影視及流行音樂產業局，檔號：0054/0514.01-1/02144）。

98.　【電影】五月十三傷心夜（見開放博物館，識別碼：OM_TFI_201811_mpf_000039）

準〉,《徵信新聞》,1965年4月16日,第3版。

66. 林福地,〈我對影展的感想和希望〉,《臺灣日報》,1965年4月12日,第7版。

67. 〈本報影展鼓舞士氣　影業人士一致讚揚〉,《臺灣日報》,1965年4月4日,第7版。

68. 來源同上。

69. 〈日本片停映二輪　臺語片業興奮　準備鳴砲致謝　當局將商輔導方案〉,《徵信新聞》,
1965年4月20日。第3版。

70. 《臺灣日報主辦第一屆國產臺語影片展覽會特刊》(收藏於國立臺灣歷史博物館,登錄號:
2006.006.0902)。

71. 〈惡性競爭‧不講藝術　臺語片每況愈下〉,《聯合報》,1964年1月1日。第12版。

72. 楊蔚,〈製片人賴國材談:臺語影壇的委屈〉,《聯合報》,1965年3月2日,第8版;楊蔚,
〈製片人賴國材談:臺語影壇的委屈　續昨完〉,《聯合報》,1965年3月3日,第8版。

73. 白雲,〈誰在歧視臺語片?〉,《聯合報》,1965年3月11日,第8版。

74. 楊蔚,〈從林水火　看臺語片的路〉,《聯合報》,1965年3月24日,第8版。〈赴日拍片‧
男友難捨　為添新裝‧賠了珠寶〉,《徵信週刊》,1965年7月3日,第6版。

75. 〈製片協會提十項意見　促請政府加強輔導臺語影片　鼓勵影片出口‧加強製片獎勵〉,
《聯合報》,1965年12月14日,第8版。

76. 戴獨行,〈這些人,那些人——臺語片人物介紹〉,《電影欣賞雙月刊》第47/48期(1990
年),頁68。

77. 楊蔚,〈製片人賴國材談:臺語影壇的委屈〉,《聯合報》,1965年3月2日,第8版。

78. 《臺灣日報主辦第一屆國產臺語影片展覽會特刊》(收藏於國立臺灣歷史博物館,登錄號:
2006.006.0902);〈本報影展鼓舞士氣　影業人士一致讚揚〉,《臺灣日報》,1965年4月4
日,第7版。

79. 傅清華訪談稿(國家電影中心未出版資料)。

80. 〈遙遠的一票　越南西貢讀者熱烈響應投票〉,《臺灣日報》,1965年4月12日,第4版;〈麻
豆鎮人士支持夏琴心　決定設立後援會〉,《臺灣日報》,1965年4月19日,第4版;〈白
板開槓　又加一番〉、〈支持林琳競選‧林氏宗親總動員!昨日召開緊急會議‧決定組織
「林琳俱樂部」〉,《臺灣日報》,1965年4月22日,第4版。

81. 〈小鏡頭〉,《臺灣日報》,1965年4月21日,第4版;〈金玫致函影友　謝謝大家投票〉,《臺
灣日報》,1965年4月24日,第4版;〈導演爭先恐後　高仁河首次稱王〉,《臺灣日報》,
1965年4月30日,第4版。

82. 〈本報舉辦臺語影展　附選導演明星〉,《臺灣日報》,1965年6月6日。第4版。

83. 買駕,〈何玉華的影劇觀〉,《臺灣電影》第3期(臺北:臺灣電影畫刊社,1965年11月1
日),頁28-29。小明明訪談稿(國家電影中心未出版資料)。

84. 〈雙棲小生,影迷偶像柯俊雄〉,《臺灣電影》第3期(臺北:臺灣電影畫刊社,1965年11
月1日),頁22-23。落榜原因可參考〈柯俊雄妄自稱大　看不起臺語影人〉,《臺灣日報》,
1965年6月1日,第4版;〈柯俊雄背棄觀眾〉,《臺灣日報》,1965年5月31日,第4版。

85. 關於柯俊雄的出道故事,可以參考蔡國榮、張瑞齡,《柯俊雄的表演藝術》(臺北:國家
電影中心,2016);黃仁主編,《俠骨柔情:電影教父郭南宏》(臺北:秀威,2012),頁

47. 蔡欣欣，《璀璨明霞：歌仔戲影視三棲紅星小明明劇藝人生》，頁89-92。

48. 電影海報。出自蔡欣欣，《璀璨明霞：歌仔戲影視三棲紅星小明明劇藝人生》，頁93。

49. 〈女真珠王的挑戰　在基隆拍外景　男女主角鏡頭動人　大批影迷跟蹤圍觀〉，《聯合報》，1963年1月3日，第3版。

50. 關於臺語片的「混血」特質，另外可以參考林奎章，〈1960年代中後期的臺語片混種現象：以臺語西部片為例〉，收在《百變千幻不思議：臺語片的混血與轉化》，頁327-350；王君琦，〈臺語電影與日本電影的親密與殊異：以電影通俗劇的比較分析為例〉，收在《百變千幻不思議：臺語片的混血與轉化》，特別是頁320-322對「文化食人主義」的討論；四方田犬彥著、林姿瑩譯，〈石原裕次郎在臺灣的影響〉，收在所澤潤、林初梅主編，《戰後臺灣的日本記憶——重返再現戰後的時空》（臺北：允晨，2017），頁161-190。

51. 資料來源有二：一是林怡珊，〈陳子福手繪電影海報設計之研究〉，頁70-71；二是我在2016年10月20日對陳子福所做的訪談。

52. 關於辛奇，可以參考：黃仁，《辛奇的傳奇》（臺北：亞太圖書，2005）；吳俊輝訪問，〈辛奇訪談錄：歷史・自我・戲劇・電影〉、〈辛奇訪談錄：臺灣無三日好光景〉，收在《臺語片時代》，頁109-163；辛奇訪談稿（國家電影中心未出版資料）；部分口述歷史訪談片段可以見【人物】辛奇（見開放博物館，識別碼：OM_TFI_201712_person_000007）

53. 來源同上。

54. 辛超甫，〈莫里哀原著的「守財奴」〉，《人民導報》，1946年12月17日。轉引自【印刷品】舞臺劇相關剪報本（見開放博物館，識別碼：PB-0000002151），頁4。

55. 黃仁，《辛奇的傳奇》；吳俊輝訪問，〈辛奇訪談錄1：歷史・自我・戲劇・電影〉，收在《臺語片時代》，頁130-132；辛奇訪談稿（國家電影中心未出版資料）。

56. 薛惠玲、黃庭輔訪問，林文珮整理，〈帶場表到臺灣來：梁哲夫訪問稿〉，收在《臺語片時代》，頁225-242。

57. 沈曉茵，〈錯戀臺北青春：從1960年代三部臺語片的無能男談起〉，收在《百變千幻不思議：臺語片的混血與轉化》，頁212-220。

58. 薛惠玲、黃庭輔訪問、林文珮整理，〈帶場表到臺灣來：梁哲夫訪問稿〉，收在《臺語片時代》，頁233-235。

59. 徐叡美，《製作「友達」：戰後臺灣電影中的日本（1950s-1960s）》，頁143-152、167-170。

60. 〈本報舉辦臺語影展　附選導演明星〉，《臺灣日報》，1965年6月6日。第4版。

61. 戴獨行，〈臺語影圈〉，《聯合報》，1965年8月17日，第8版；〈銀河　拍片的迷信〉，《經濟日報》，1967年5月27日，第7版。

62. 〈日片走私進口幕後　厚利可圖不惜改頭換面　內部摩擦內情因此揭破〉，《聯合報》，1961年9月9日，第3版。

63. 葉龍彥，《日本電影對臺灣的影響 1945-1972》（彰化：中州技術學院視訊傳播系電影研究中心，2006），頁64-65。

64. 羅慧雯，〈臺灣進口日本影視產品之歷史分析〉（臺北：國立政治大學新聞研究所碩士論文，1996），頁43-45。葉龍彥，《日本電影對臺灣的影響 1945-1972》，頁112。

65. 〈保護國片限制日片　臺灣製協舉行座談　日片二三輪上映影響大　國臺語片亦須提高水

影片（2016年8月12日到10月30日，地點在臺北市中山堂展覽室暨迴廊）。

36. 郭榮平，《大都影業那些人、那些事——兼談從非物質文化遺產角度紀錄電影沖印設備與技法之必要性》，頁10。

37. 陳秋燕、張英等人的說法，收在國家電影中心舉辦「臺語片60週年文物展」現場放映影片（2016年8月12日到10月30日，地點在臺北市中山堂展覽室暨迴廊）。

38. 資料來源有二：一是我在2016年9月17日對曾仲影所做的訪談；二是李玉梅，〈各行話點滴　聲音魔術師　克難配音效〉，《聯合晚報》，1988年3月9日，第12版。

39. 〈國臺語發音　天字第一號　二十家影院同時上映〉，《臺灣日報》，1964年5月17日，第3版。《天字第一號　續集》宣傳小冊（見開放博物館，識別碼：PK-0000001012）。陳亭聿，《妖姬・特務・梅花鹿：白虹的影海人生》（臺北：一人，2018），頁205-206。

40. 戴獨行，〈臺語影圈〉，《聯合報》，1966年7月7日，第8版；〈客家語影片　將外銷東非供應毛里求斯僑胞〉，《聯合報》，1966年12月12日，第8版，毛里求斯現通譯為「模里西斯」。

41. 關於聯合國教科文組織這份統計的資料來源，其實仍有待確認。臺灣最早有世界第三大的消息，是從1969年中央社的巴黎專電指出：聯合國教科文組織在巴黎出版的《1967年統計年鑑》指出，中華民國1966年劇情片年產量高達257部，是全世界第三大電影劇情片生產國（見〈我劇情片生產　居世界第三位　教科文組織發表統計〉，《聯合報》，1969年1月10日，第5版）。我在網路上目前仍無法直接查找到UNESCO在1967年的統計年鑑，但是從聯合國1981年的統計年鑑回顧，我發現，中華民國臺灣（China／China(Formosa)）的資料並不如其他國家來得一致，只有1955、1957、1959、1964、1966、1967有相關資料，同時也是極少數資料來源未標明的國家，詳見UNESCO, *Statistics on Film and Cinema* (Paris: the United Nations Educational, Scientific and Cultural Organization, 1981), Pp.32-33. 在所有UNESCO的電影統計相關報告中，中華民國臺灣的相關資料唯一能夠確認曾有的資料提供者是行政院主計總處。

42. 林怡秀演講，〈龐德到女艷諜：冷戰時期的臺語間諜片〉，發表於國家電影中心主辦的「世界影音遺產系列講座」（2016年8月26日，於齊東詩社）；蘇郁欣撰稿、王君琦演講，〈「千面女郎不思議：臺語片中的女性形象」講座側記〉，《文化研究季刊》第164期（2018年12月），頁92-97。關於《天字第一號》，黃中宇主編，1999，《打鑼三響包得行【張英創作集】——張英對臺灣影劇的貢獻》，臺北：九寶建設股份有限公司出版部。頁274-275；陳亭聿，《妖姬・特務・梅花鹿：白虹的影海人生》，頁180-190。

43. 徐叡美，《製作「友達」：戰後臺灣電影中的日本（1950s-1960s）》（臺北：稻鄉，2012），頁165-170。

44. 來源同上，頁170-171。另外可見【電影】特務女間諜王（見開放博物館，識別碼：OM_TFI_201811_mpf_000021）；【電影】萬能情報員（見開放博物館，識別碼：OM_TFI_201811_mpf_000243）。

45. 蔡欣欣，《璀璨明霞：歌仔戲影視三棲紅星小明明劇藝人生》（宜蘭：國立臺灣傳統藝術總處籌備處，2011），頁89-92。

46. 【電影】盲女集中營（見開放博物館，識別碼：OM_TFI_201811_mpf_000195）。

大學視覺傳達設計研究所碩士論文，2004）；二是我在2016年10月20日對陳子福所做的訪談。

20. 宇業熒，《璀璨光影歲月：中央電影公司紀事》（臺北：中央電影事業股份有限公司，2002），頁56-57、71-73。

21. 資料來源有三：一是林贊庭，《臺灣電影攝影技術發展概述1945-1970》（臺北：行政院文化建設委員會、財團法人國家電影資料館，2003），頁110-111；二是郭榮平，〈大都影業那些人、那些事——兼談從非物質文化遺產角度紀錄電影沖印設備與技法之必要性〉（臺南：國立臺南藝術大學音像紀錄與影像維護研究所碩士論文，2019），頁22-51；三是陳睿穎，〈資深影人口述紀錄　從農教到大都：洪慶雲走過的電影歲月〉，收在《電影欣賞》第177期（2018年冬季號），頁114-125。

22. 來源同上。

23. 〈生產迅速・半月一片　片名怪異・凸哥凹哥〉，《徵信新聞》，1965年2月27日，第6版；戴獨行，〈北投——臺語片的影城〉，《聯合報》，1965年6月1日，第8版。

24. 陳幸祺，〈臺語電影明星演員研究——以四個明星演員為例〉（臺北：國立臺北藝術大學戲劇學研究所碩士論文，2004），頁32-34。

25. 資料來源有二：一是戴獨行，〈北投——臺語片的影城〉，《聯合報》，1965年6月1日，第8版；二是魏少朋訪談稿（國家電影中心未出版資料）。

26. 呂訴上，《臺灣電影戲劇史》（臺北：銀華，1961），頁3-6。陳幸祺，〈臺語電影明星演員研究——以四個明星演員為例〉，頁32-35。

27. 【電影】地獄新娘（見開放博物館，識別碼：OM_TFI_201811_mpf_000083）。

28. 資料來源有三：一是林芳玫、王俐茹，〈從英文羅曼史到臺語電影：《地獄新娘》的歌德類型及其文化翻譯〉，收在王君琦主編，《百變千幻不思議：臺語片的混血與轉化》（臺北：聯經，2017），頁361；二是陳睿穎，〈家庭的情意結——臺語片通俗劇研究〉（臺北：國立臺灣師範大學臺灣文化及語言文學研究所碩士論文，2011），頁73-82；三是我在2016年8月至12月對攝影師林贊庭所做的多次訪談。

29. 魏少朋、王滿嬌、蔡揚名等人的說法，收在國家電影中心舉辦「臺語片60週年文物展」現場放映影片（2016年8月12日到10月30日，地點在臺北市中山堂展覽室暨迴廊）。

30. 來源同上。陳雲卿部分，另參考自陳幸祺，〈臺語電影明星演員研究——以四個明星演員為例〉，頁69-70。白蘭部分，另可參考陳幸祺，〈白蘭〉，收在《臺灣影視歌人物誌1950-1965》，頁74-78。

31. 我在2016年9月11日和2019年12月4日對王滿嬌所做的訪談。

32. 三澤真美惠，〈日本人拍攝臺語片的視角：訪日籍導演小林悟〉，收在《百變千幻不思議：臺語片的混血與轉化》，頁496。

33. 我在2019年12月對蔡揚名所做的多次訪談。

34. 資料來源有二：一是我在2016年9月11日和2019年12月4日對王滿嬌所做的訪談；二是林錦鶴訪談稿（國家電影中心未出版資料）。

35. 資料來源有二：一是游青萍，〈金玫〉，收在《臺灣影視歌人物誌1950-1965》，頁93；二是陳秋燕、張英等人的說法，收在國家電影中心舉辦「臺語片60週年文物展」現場放映

2015），頁81-82；二是林福地訪談稿（國家電影中心未出版資料）；三是我在2016年9月
4日對導演林福地所做的訪談。

2. 黃裕元、朱英韶，《百年追想曲：歌謠大王許石與他的時代》（臺北：蔚藍文化，2019），
頁68-73。文夏，《文夏唱（暢）遊人間物語》（宜蘭：華風文化，2015），頁42。

3. 〈藝壇零訊〉，《聯合報》，1963年1月17日，第7版。

4. 東藝，〈刮目相看「思想枝」　請重視進步中的臺語片〉，《聯合報》，1963年9月22日，第
8版。

5. 資料來源有三：一是影評人老沙鄭炳森的文字。轉引自高仁河，《南柯一夢：高仁河導演
回憶錄》，頁81-82；二是石計生，〈他背著生命行囊創造藝術：訪談跨越臺、國語鴻溝的
大導演林福地〉（2012年11月18日），見：http://cstone.idv.tw/?p=3680；三是我在2016年9
月4日對導演林福地所做的訪談。

6. 資料來源有三：一是高仁河，《南柯一夢：高仁河導演回憶錄》，頁80；二是林福地訪談
稿（國家電影中心未出版資料）；三是我在2016年9月4日對導演林福地所做的訪談。

7. 資料來源有三：一是尾崎紅葉著、邱夢蕾譯，《金色夜叉》（臺北：星光，1994）；二是林
福地訪談稿（國家電影中心未出版資料）；三是我在2016年9月4日對導演林福地所做的
訪談。

8. 來源同上。

9. 資料來源有二：一是蔡揚名訪談稿（國家電影中心未出版資料）；二是我在2017年8月31
日和2019年12月9日對蔡揚名所做的訪談。

10. 游青萍，〈金玫〉，收在姚立群主編，《臺灣影視歌人物誌1950-1965》（臺北：行政院新聞
局，2008），頁90-91。

11. 資料來源有三：一是毛致新2011年執導的紀錄片《金色玫瑰：金玫的電影人生》；二是林
福地訪談稿（國家電影中心未出版資料）；三是我在2016年9月4日對導演林福地所做的
訪談。

12. 來源同上。

13. 資料來源有二：一是林福地訪談稿（國家電影中心未出版資料）；二是我在2016年9月4
日對導演林福地所做的訪談。

14. 資料來源有三：一是楊蔚，〈沉默而苦幹的林福地〉，《聯合報》，1965年4月22日，第8版；
二是林福地訪談稿（國家電影中心未出版資料）；三是我在2016年9月4日對導演林福地所
做的訪談。

15. 來源同上。

16. 〈林福地這個人　為人：木訥・瘦弱・敏感　作風：平實・苦幹・有恒〉，《徵信週刊》，
1967年3月11日，第6版。

17. 〈聲勢壓倒好萊塢　臺語片多產傲世　年產兩百部成本低廉　鄉村最吃香賣座奇佳〉，《徵
信新聞》，1964年4月10日，第4版。

18. 〈臺語影圈　臺語影業仍不振　新片卻源源出品　楊小萍將赴日本習舞　張清清正在惡補
日語〉，《聯合報》，1967年9月17日。第6版。

19. 資料來源有二：一是林怡珊，〈陳子福手繪電影海報設計之研究〉（高雄：國立高雄師範

37. 來源同上，頁106。

38. 焦雄屏，《李翰祥：臺灣電影的開拓先鋒》。

39. 關於「亞洲影展」，可以參考麥欣恩，《香港電影與新加坡：冷戰時代星港文化連繫1950-1965》（香港：香港大學，2018），頁84-92、邱淑婷，《港日電影關係：尋找亞洲電影網絡之源》（香港：天地圖書，2006）；Michael Baskett, *The Attractive Empire: Transnational Film Culture in Imperial Japan* (Honolulu: University of Hawai'i Press, 2008).

40. 丁伯駪，《一個電影工作者的回憶》（香港：亞洲文化，2000），頁290。

41. 〈龔弘從東京回來說　主辦亞展不難　拍部好片要緊〉，聯合報，1963年4月24日，第7版。

42. 任育德，〈蔣介石與戰後中國電影〉，收在《蔣介石的日常生活》，頁104；龔弘口述，龔天傑整理，《影塵回憶錄》（臺北：皇冠，2005），頁100。

43. 唐明珠、薛惠玲主編，《臺灣有影：臺影新聞片中的電影》，頁45。

44. 華慧英，《捕捉影像的人：華慧英攝影步途五十年》（臺北：遠流，2000），頁239-249。

45. 張靚蓓，《電影家系列4–龔弘：中影十年暨圖文資料彙編》（臺北：行政院文化建設委員會文化資產總管理處籌備處，2012），頁85-86、100-102；林贊庭，《臺灣電影攝影技術發展概述1945-1970》，頁124；林亮妏，《打開時空膠囊：舊時代的電影青春物語》（高雄：高雄市電影館，2014），頁108-118。

46. 張靚蓓，《電影家系列4–龔弘：中影十年暨圖文資料彙編》，頁119-120。

47. 姚鳳磐，〈水銀燈外　龍芳堅辭亞展團長〉，《聯合報》，1964年5月6日，第8版。

48. 高仁河，《南柯一夢：高仁河導演回憶錄》（臺北：新銳文創，2015），頁95。

49. 《第十一屆亞洲影展特刊》複刻本，收在《臺灣有影：臺影新聞片中的電影》，夾在頁112和113之間。

50. 宇業熒，《璀璨光影歲月：中央電影公司紀事》，頁110-111。

51. 來源同上。另可參考〈亞洲影展（一）〉（國史館館藏，數位典藏號：020-090503-0004）。

52. 黃愛玲、盛安琪主編，《香港影人口述歷史叢書之四：王天林》（香港：香港電影資料館，2007），頁71。

53. Larry D. Sall, "The Crash of Civil Air Transport Flight B-908," in *Air America : Upholding the Airmen's Bond* (Center for the Study of Intelligence, 2019), Pp.48-51.

54. 崔小萍，《碎夢集：崔小萍回憶錄》（臺北：秀威資訊，2010），頁82-96。

55. 見〈亞洲影展（一）〉（國史館館藏，數位典藏號：020-090503-0004）；黃卓漢，《電影人生：黃卓漢回憶錄》（臺北：萬象，1994），頁120-123。

56. 見〈陶希聖呈蔣中正報告亞洲影展為邵氏公司控制並簡報香港影業與黨之淵源及邵氏電影底本係出自中共等〉（國史館館藏，數位典藏號：005-010201-00007-026）。相關討論參考自李道明2017年10月在「第三屆臺灣與亞洲電影史國際研討會：1950至1970年代臺灣與香港電影（人員）的交流」發表的〈冷戰與香港電影：國共兩黨的電影鬥爭初探〉。

57. 教育部文化局，《中國電影事業的現狀及展望》（臺北：教育部文化局，1971），頁75。

第七章 臺灣有個好萊塢

1. 資料來源有三：一是高仁河，《南柯一夢：高仁河導演回憶錄》（臺北：新銳文創，

15.　〈洋人片商談梁祝〉,《徵信新聞》,1963年6月12日,第6版。

16.　劉晴,〈《梁祝》究竟好在那裡？〉,《南國電影》1963年8月號。轉引自許端容,《梁祝故事研究（二）》（臺北：秀威資訊,2007）,頁613。

17.　〈抄襲梁祝臺語翻版　邵氏聘律師　要告臺片商〉,《徵信新聞》,1963年9月17日,第6版。

18.　〈凌波身世　搬上銀幕　臺語片昨開拍　邵氏密切注意〉,《聯合報》,1964年1月18日,第8版；〈孤女凌波拍竣〉,《聯合報》,1964年2月9日,第8版。〈女星凌波舊日情人　施維熊明來臺　台聯公司將舉行記者會　報告孤女凌波影片糾紛〉,《聯合報》,1964年5月3日,第8版。《孤女凌波》電影廣告（見開放博物館,識別碼：OM_TFI_201811_mpf_000008）

19.　邵銘煌,〈觀影劇——蔣介石生活的一頁〉,收在呂芳上主編,《蔣介石的日常生活》（臺北：政大出版社,2012）,頁62-64。

20.　徐復觀,〈看梁祝之後〉,《徵信新聞》,1963年5月28日,第6版。

21.　薩孟武,〈觀梁祝電影有感〉,《中央日報》,1963年6月5日,第6版。

22.　〈進一步看「梁祝」熱潮〉,《徵信新聞》,1963年6月19日,第2版。

23.　黃仁,〈進步乎？退步乎？——再談「梁山伯與祝英台」〉,《聯合報》,1963年6月10日,第6版。

24.　邢公俠,〈平心論「梁祝」〉。《聯合報》,1963年6月10日,第6版。

25.　李敖,《李敖快意恩仇錄》（臺北：李敖,2010）,頁329-330。

26.　王君琦,〈尋找臺灣當代酷兒電影中《梁山伯與祝英台》及「凌波熱」論述之遺緒〉,收在江凌青、林建光主編,《新空間‧新主體：華語電影研究的當代視野》（臺中：國立中興大學,2015）,頁207-233。

27.　石計生,〈他背著生命行囊創造藝術：訪談跨越臺、國語鴻溝的大導演林福地〉（2012年11月18日）,見：http://cstone.idv.tw/?p=3680。關於院線變化,可參考陳煒智的整理,見〈港臺「瓊瑤電影」（1965—1983）於臺北、香港、新加坡上映概況〉,收錄於國立臺北藝術大學電影創作學系和國立中央大學電影文化研究室主辦的「第三屆臺灣與亞洲電影史國際研討會」會議手冊,頁41至44。

28.　馮國康、何永寧,〈周六好戲派：拳頭與枕頭〉,《香港蘋果日報》,2014年1月11日。

29.　劉輝、傅葆石主編,《香港的中國邵氏電影》（香港：牛津大學,2011）,頁11。

30.　任育德,〈蔣介石與戰後中國電影〉,收在《蔣介石的日常生活》,頁103。

31.　〈邵氏即將在臺建廠　電懋招玫基本演員　報名期限延至月底〉,《聯合報》,1963年6月27日,第8版。〈湖山製片廠　被邵氏看中　準備租來長期拍片〉,《聯合報》,1963年7月15日,第8版。

32.　左桂芳,《不枉此生：潘壘回憶錄》（臺北：財團法人國家電影資料館,2014）,頁237-250。

33.　李翰祥,《三十年細說從頭》第三冊（香港：天地圖書,1984）,頁167。

34.　焦雄屏,《李翰祥：臺灣電影的開拓先鋒》,頁185-193。

35.　張徹,《張徹——回憶錄‧影評集》（香港：香港電影資料館,2002）,頁38。

36.　任育德,〈蔣介石與戰後中國電影〉,收在《蔣介石的日常生活》,頁103。

第六章　臺語片勁敵來襲

1. 【電影】三伯英台（見開放博物館，識別碼：OM_TFI_201712_mpf_000327）；施如芳，〈歌仔戲電影研究〉（臺北：國立藝術學院傳統藝術研究所碩士論文，1997）。頁59、69-70。

2. 劉現成，〈梁祝情史・黃梅戲與凌波：解構《梁山伯與祝英台》在臺灣的文化現象〉，「中國電影百年紀念：邵氏王國的影響研討會」（香港：香港浸會大學傳理學院電視電影學系，2006年1月12-13日），頁3。

3. 姚鳳磐，〈凌波風靡臺灣〉，《聯合報》，1963年6月11日，第8版。《〈黑白集〉「狂人城」》，《聯合報》，1963年11月3日，第3版。

4. 唐明珠、薛惠玲主編，《臺灣有影：臺影新聞片中的電影》（臺北：行政院新聞局，2011），頁25-26。

5. 宇業熒，《璀璨光影歲月：中央電影公司紀事》（臺北：中央電影事業股份有限公司，2002），頁99。關於《梁祝》在臺發行和宣傳的故事，相關討論先有蘇致亨，〈重寫臺語電影史：黑白底片、彩色技術轉型和黨國文化治理〉（臺北：臺灣大學社會學研究所碩士論文，2015），頁116-124。沈冬教授其後就在2016年9月的「第七屆中國電影國際論壇：中國舞臺電影」發表〈臺北狂人城〉——由報紙和廣告看黃梅調電影《梁山伯與祝英台》〉。另有陳煒智2017年10月在「第三屆臺灣與亞洲電影史國際研討會：1950至1970年代臺灣與香港電影（人員）的交流」發表的〈港臺「瓊瑤電影」（1965-1983）於臺北、香港、新加坡上映概況〉，對臺北市的國語片院線演變有更完整的爬梳。

6. 焦雄屏，《改變歷史的五年：國聯電影研究》（臺北：萬象，1993），頁16-17。

7. 〈梁祝在港賣座不如理想　邵氏改變製片方針〉，《聯合報》，1963年5月14日，第6版。

8. 劉現成，〈梁祝情史・黃梅戲與凌波：解構《梁山伯與祝英台》在臺灣的文化現象〉，「中國電影百年紀念：邵氏王國的影響研討會」，香港：香港浸會大學傳理學院電視電影學系，2006年1月12-13日。陳煒智，《我愛黃梅調—絲竹中國，古典印象》（臺北：牧村，2005）。

9. 劉昌博，〈邵氏影片爭奪戰！　十八部開價四十五萬美金　醇酒美人片商圍攻周杜文〉，《徵信新聞》，1963年3月9日，第7版；〈邵氏影片爭奪戰　明華公司贏一招　十八部片港幣二百十萬　國片勢將變成雙線上映〉，《徵信新聞》，1963年3月13日，第3版。

10. 劉昌博，〈邵氏影片爭奪戰！　十八部開價四十五萬美金　醇酒美人片商圍攻周杜文〉，《徵信新聞》，1963年3月9日，第7版。廖金鳳等人編著，《邵氏影視帝國：文化中國的想像》（臺北：麥田，2003），頁130。〈邵氏影片爭奪戰　明華公司贏一招　十八部片港幣二百十萬　國片勢將變成雙線上映〉，《徵信新聞》，1963年3月13日，第3版。

11. 宇業熒，《璀璨光影歲月：中央電影公司紀事》，頁97-98。謝鍾翔，〈梁祝一片上映　明華獲暴利　邵氏提高條件續約〉，《聯合報》，1967年3月26日，第7版。焦雄屏，《李翰祥：臺灣電影的開拓先鋒》（臺北：躍昇文化，2007），頁187-188。

12. 施如芳，〈歌仔戲電影研究〉，頁59。

13. 《三伯英台》電影片檢查申請書（見國家電影中心複本，原始檔案收藏於文化部影視及流行音樂產業局，檔案：0052/0514.01-1/01697）。

14. 〈北市國語片爭霸戰　武則天將鬥白蛇傳〉，《聯合報》，1963年4月3日，第7版。

56. 資料來源有二：一是〈彩色綜藝體臺語片 「愛與恨」延期開拍〉,《徵信新聞》,1958年11月18日,第6版;二是我在2019年12月9日對蔡揚名所做的訪談。

57. 【電影】第一特獎(見開放博物館,識別碼：OM_TFI_201712_mpf_000137)。

58. 〈試妻奇冤〉,《徵信新聞》,1963年1月13日,第5版。

59. 姚鳳磐,〈從「試妻奇冤」配國語拷貝說起 國際合作拍片要慎重〉,《聯合報》,1962年7月30日,第6版。

60. 蔡孟堅,《蔡孟堅傳真集續集》(臺北：傳記文學,1990),頁259。

61. 姚鳳磐,〈萬事莫若錢最急 中影經濟瀕困境〉,《聯合報》,1962年9月4日,第6版。

62. 蔡孟堅,《蔡孟堅傳真集》(臺北：傳記文學,1981),頁72-73;蔡孟堅,《蔡孟堅傳真集續集》,頁260-261;蔡孟堅,《蔡孟堅八七自傳——崎嶇一生 · 無怨無尤》(臺北：傳記文學),頁88-92;宇業熒,《璀璨光影歲月：中央電影公司紀事》(臺北：中央電影事業股份有限公司,2002),頁81。

63. 宇業熒,《璀璨光影歲月：中央電影公司紀事》,頁75-90。

64. 唐明珠、薛惠玲主編,《臺灣有影：臺影新聞片中的電影》(臺北：行政院新聞局,2011),頁42-57。

65. 唐紹華,《電影導演與電視導播》(臺北：黎明文化,1977),頁197。

66. 姚鳳磐,〈中影製片政策的新路線 蔡孟堅董事長一席談〉,《聯合報》,1962年3月10日,第8版。〈吳紹璲龍芳昨公布計畫 臺製拍攝劇情長片 決定國語臺語並進〉,《徵信新聞》,1962年3月17日,第5版;姚鳳磐,〈中影大澈大悟了!適應環境 · 拓展業務 吸取民資 · 拍臺語片〉,《聯合報》,1962年8月24日,第6版。

67. 宇業熒,《璀璨光影歲月：中央電影公司紀事》,頁84-85。

68. 蔡孟堅的說法,參見蔡孟堅,《蔡孟堅傳真集》,頁78-80;蔡孟堅,《蔡孟堅八七自傳——崎嶇一生 · 無怨無尤》,頁114-127。其他影人的說法,參考自張靚蓓,《電影家系列4–龔弘：中影十年暨圖文資料彙編》(臺北：行政院文化建設委員會文化資產總管理處籌備處,2012),頁49-50。

69. 宇業熒,《璀璨光影歲月：中央電影公司紀事》,頁96。

70. 施如芳,〈歌仔戲電影研究〉,頁58-70。

71. 資料來源有二：一是我在2016年8月3日對攝影師賴成英所做的訪談;二是唐明珠,《臺中光影記事：這些人那些事》,頁58-69。

72. 資料來源有二：一是我在2016年8月至12月對攝影師林贊庭所做的多次訪談;二是林贊庭,《臺灣電影攝影技術發展概述1945-1970》,頁71-84。

73. 來源同上。

74. 來源同上。

75. 來源同上。賴成英部分另參考自我在2016年8月3日對攝影師賴成英所做的訪談。

76. 陳睿穎,〈資深影人口述紀錄 從農教到大都：洪慶雲走過的電影歲月〉,收在《電影欣賞》第177期(2018年冬季號),頁114-125。

省議會昨修正通過　筵席稅改自五十元起征　本國片課征百分之四十〉,《聯合報》,1962年3月16日,第2版;〈筵席娛樂征稅細則　省府公佈實施　本國影片及戲劇等減稅〉,《聯合報》,1962年3月25日,第2版。

36. 〈確籌財源．加強軍備　政府決自今日開始　徵收國防臨時特捐　預定徵收至明年六月底截止　國防臨時特別捐徵收條例〉,《聯合報》,1962年5月1日,第1版。

37. 八木信忠等訪問,楊一峯譯,〈電影狂,八十載:何基明訪談錄〉,收在《電影欣賞》第70期(1994年7月),頁73;詳細資料可參考海關總稅務司署編,《中華民國海關進口稅則》(臺北:海關總稅務司署,1948、1955、1959)。

38. 丁伯駪,《一個電影工作者的回憶》(香港:亞洲文化,2000),頁479。

39. 「只要花八萬元左右的,轉手賣出去就要賣十萬至十一萬,可以清賺二三萬元。」見余心善,〈電影輔導問題的癥結〉,《聯合報》,1959年1月16日,第6版;〈製片貸款的實際問題結〉,《聯合報》,1960年9月5日,第6版。

40. 余心善,〈發展國產影業五年計劃〉,《聯合報》,1959年12月17日,第8版。

41. 郭岱君,《臺灣經濟轉型的故事:從計劃經濟到市場經濟》(臺北:聯經,2015)。

42. 電影蒐藏家博物館網頁(http://www.fcm.tw/halls.html)。

43. 海關總稅務司署統計處編,《中國進出口貿易統計年刊(臺灣區)》(臺北:海關總稅務司署),1962年刊見頁357;1963年刊見頁377。

44. 資料來源有五:一是〈電影軟片　准許進口〉,《聯合報》,1964年5月30日,第5版;二是林贊庭,《臺灣電影攝影技術發展概述1945-1970》,頁132;三是高仁河,《南柯一夢:高仁河導演回憶錄》,頁101;四是〈泰立公司進口　珀瑪菲林　供保護軟片用〉,《經濟日報》,1969年2月7日,第4版;五是劉乃濟的網頁〈(邵氏春秋)第十六回　李翰祥跳出邵氏另起爐灶〉(http://naichailau.blogspot.tw/2007/11/blog-post_5172.html)。

45. 李瑞明,《思慕的人:寶島歌王洪一峰與他的時代》(臺北:前衛,2016),頁135-157。

46. 文夏,《文夏唱(暢)遊人間物語》(宜蘭:華風文化,2015),頁88-151。

47. 資料來源有二:一是李宜洵採訪整理,〈浮沈歲月〉,收在《電影歲月縱橫談(下)》,頁632-634;二是戴黃翻翻和戴佩珊訪談稿(國家電影中心未出版資料)。

48. 關於柳青的故事,可以參考廖秀容,《印記歌仔戲》(臺北:稻香,2018),頁16-65。

49. 來源同上。

50. 資料來源有二:一是林贊庭,《臺灣電影攝影技術發展概述1945-1970》,頁108-110;二是我在2016年8月至12月對攝影師林贊庭所做的多次訪談。

51. 〈長江影業公司正籌建製片廠　將攝臺語彩色片〉,《徵信新聞》,1957年2月6日,第3版。

52. 〈東方明珠外子投資　拍彩色臺語片〉,《徵信新聞》,1958年3月2日,第3版。〈自由萬歲將開拍　軍友社平劇勞軍　參加亞洲影展事宜　有關單位後天商討〉,《聯合報》,1958年3月1日,第3版

53. 〈臺語電影籌拍彩色〉,《徵信新聞》,1958年7月30日。

54. 〈臺語片花樣翻新　大銀幕首先推出　彩色片加工趕製〉,《聯合報》,1958年10月13日,第6版。

55. 〈臺語彩色片　大批出籠〉,《聯合報》,1959年3月23日,第6版。

的產製條件與影響──以媒介轉化角度的思考〉,《歌仔戲與媒介──科技、政治與經濟作用下的變貌》(臺北:國家,2019),頁183-214。

14. 林文珮作,〈摸索與開創3:李泉溪其人其事〉,電影資料館口述電影史小組,《臺語片時代》(臺北:財團法人國家電影資料館,1994),頁75-77。

15. 吳俊輝訪問,〈辛奇訪談錄〉,收在《臺語片時代》,頁148。

16. 蔡欣欣,《璀璨明霞:歌仔戲影視三棲紅星小明明劇藝人生》(宜蘭:國立臺灣傳統藝術總處籌備處,2011),頁74-75。

17. 李宜泃採訪整理,〈浮沈歲月〉,收在鍾喬主編,《電影歲月縱橫談(下)》(臺北:財團法人國家電影資料館,1994),頁627-631。

18. 來源同上,頁631-632。

19. 可以參考Facebook粉絲專頁「臺灣懷舊老漫畫」2017年12月24日、2018年11月12日貼文。

20. 〈國片吻禁開放 但限於正常戀愛〉,《聯合報》,1961年7月14日,第8版。

21. 〈又一批臺星赴港〉,《影劇周報》第41期(1959年1月31日),頁11。

22. 陳亭聿,《妖姬‧特務‧梅花鹿:白虹的影海人生》(臺北:一人,2018),頁90-112。

23. 資料來源有四:一是蒲鋒,〈細說從頭:廈語影業的基本面貌及影片特色〉,收在吳君玉主編,《香港廈語電影訪蹤》(香港:香港電影資料館,2012),頁40-41;二是黃文車,《易地並聲:新加坡閩南語歌謠與廈語影音的在地發展(1900~2015)》(高雄:春暉,2017),頁150-152;三是紀露霞口述、劉國煒整理撰寫,《紀露霞的歌唱年代》(臺北:正聲廣播,2016),頁93-98;四是〈港臺合作臺語片 在困難中找出路〉,《聯合報》,1959年7月9日,第6版。

24. 資料來源有二:一是蒲鋒,〈細說從頭:廈語影業的基本面貌及影片特色〉,收在《香港廈語電影訪蹤》,頁41-43;二是黃文車,《易地並聲:新加坡閩南語歌謠與廈語影音的在地發展(1900~2015)》(高雄:春暉,2017),頁150-152。

25. 吳君玉主編,《香港廈語電影訪蹤》,頁163、182。

26. 胡晉康,〈我不得不再一次沉痛呼籲〉,《聯合報》,1961年2月11日,第6版。

27. 陳亭聿,《妖姬‧特務‧梅花鹿:白虹的影海人生》,頁127。

28. 來源同上,頁122-138。

29. 來源同上,頁148-157。

30. 郭拔山主編,《郭國基言論集》(高雄:大舞臺書苑,1979),頁467。

31. 資料來源有四:一是劉現成,《臺灣電影、社會與國家》(臺北:揚智文化,1997),頁89-113;二是余心善,〈請速保護國片!〉(完),《聯合報》,1960年6月13日,第6版;三是〈郭國基呼籲 降低影票稅〉,《聯合報》,1961年6月8日,第2版;四是《郭國基言論集》,頁472。

32. 〈影片商赴省議會 呼籲減低捐稅〉,《聯合報》,1961年6月24日,第8版。

33. 郭拔山主編,《郭國基言論集》,頁471-472。

34. 來源同上,頁479-480。

35. 〈筵席及娛樂稅法全文〉,《聯合報》,1962年1月27日,第2版;〈筵席及娛樂稅征收細則

別碼：OM_TFI_201712_mpf_000179)

86. 張美瑤，《電影與我》，頁16-20。

87. 林慧羚，〈尋找何基明：臺灣第一部正宗35釐米臺語片導演〉，收在《百變千幻不思議：臺語片的混血與轉化》，頁446-448。

88. 來源同上。

89. 張美瑤，《電影與我》，頁20-32。

90. 「電影編導人員座談會」（1957年6月21日），1871號〈46年輔導國內電影事業案〉，收藏於中國國民黨黨史會。轉引自鄭玩香，〈戰後臺灣電影管理體系之研究（1950-1970）〉，頁90。黃仁主編，《臺灣電影開拓者：白克導演紀念文集暨遺作選集》（臺北：亞太圖書，2003）。

91. 石婉舜，〈戲劇的氣味：林摶秋訪談錄〉，收在《百變千幻不思議：臺語片的混血與轉化》，頁489。

第五章　臺語片的復甦之路

1. 姚鳳磐，〈中影製片政策的新路　蔡孟堅董事長一席談〉，《聯合報》，1962年3月10日，第8版。〈吳紹璲龍芳昨公布計劃　臺製拍攝劇情長片　決定國語臺語並進〉，《徵信新聞》，1962年3月17日，第5版。

2. 余心善，〈從速保護國片！〉，《聯合報》，1960年6月10日，第6版。

3. 呂訴上，《臺灣電影戲劇史》（臺北：銀華，1961年），頁113。

4. 施如芳，〈歌仔戲電影所由產生的社會歷史〉，收在王君琦主編，《百變千幻不思議：臺語片的混血與轉化》（臺北：聯經，2017）》，頁31。

5. 邱坤良，《陳澄三與拱樂社：臺灣戲劇史的一個研究個案》（臺北：國立傳統藝術中心籌備處，2001），頁72。林贊庭，《臺灣電影攝影技術發展概述1945-1970》（臺北：行政院文化建設委員會、財團法人國家電影資料館，2003），頁98。

6. 來源同上，頁99。

7. 唐明珠，《臺中光影紀事：這些人那些事》（臺中：財團法人臺中市影視發展基金會，2018），頁72。

8. 來源同上，頁73-75。另可參考臺灣電影數位修復計畫2018年掃描片目〈丁蘭廿四孝〉網頁（https://tcdrp.tfi.org.tw/showmovie.asp?Y_NO=7&S_ID=110）。

9. 【電影】金壺玉鯉（見開放博物館，識別碼：OM_TFI_201712_mpf_000106）；【電影】丁蘭廿四孝（見開放博物館，識別碼：OM_TFI_201712_mpf_000175）。

10. 資料來源有二：一是施如芳，〈歌仔戲電影研究〉（國立藝術學院傳統藝術研究所碩士論文，1997），頁58-70；二是蔡秋林訪談稿（國家電影中心未出版資料）。

11. 廖秀容，《印記舞臺》（臺北：稻鄉，2017），頁24。

12. 鄭玩香，〈戰後臺灣電影管理體系之研究（1950-1970）〉（國立中央大學歷史研究所碩士論文，2001），頁128。

13. 資料來源有三：一是林贊庭，《臺灣電影攝影技術發展概述1945-1970》，頁102-103；二是我在2016年8月至12月對攝影師林贊庭所做的多次訪談；三是王亞維，〈歌仔戲電影

檔案收藏於文化部影視及流行音樂產業局，檔號：0048/0514.01-1/01176）。

68. 石婉舜，《林摶秋》，頁147-148。《阿三哥出馬》電影片檢查申請書（見國家電影中心複本，原始檔案收藏於文化部影視及流行音樂產業局，檔號：0048/0514.01-1/01176）。

69. 石婉舜，〈戲劇的氣味：林摶秋訪談錄〉，收在《百變千幻不思議：臺語片的混血與轉化》，頁485。石婉舜，《林摶秋》，頁144。

70. 石婉舜，〈戲劇的氣味：林摶秋訪談錄〉，收在《百變千幻不思議：臺語片的混血與轉化》，頁489。石婉舜，《林摶秋》，頁148、155-156。

71. 鄭天恩譯，〈林摶秋談林摶秋——1995年佐藤忠男與林摶秋節錄訪談〉，收在《電影欣賞》第177期（2018年冬季號），頁78-79。

72. 石婉舜，〈戲劇的氣味：林摶秋訪談錄〉，收在《百變千幻不思議：臺語片的混血與轉化》，頁489。

73. 張亦絢，〈經典電影的婚姻改良芻議：談林摶秋的《丈夫的祕密》〉，收在《電影欣賞》第177期（2018年冬季號），頁92-97。

74. 蘇郁欣撰稿、王君琦演講，〈「千面女郎不思議：臺語片中的女性形象」講座側記〉，《文化研究季刊》第164期（2018年12月），頁92-97。沈曉茵，〈錯戀臺北青春：從1960年代三部臺語片的無能男談起〉，收在《百變千幻不思議：臺語片的混血與轉化》，頁199-231。

75. 羅維明，〈錯愛《錯戀》：臺語片的經典，林摶秋的名作〉，《電影欣賞》第70期（1994），頁47-50。

76. 沈曉茵，〈錯戀臺北青春：從1960年代三部臺語片的無能男談起〉，收在《百變千幻不思議：臺語片的混血與轉化》，頁209-210；張亦絢，〈經典電影的婚姻改良芻議：談林摶秋的《丈夫的祕密》〉，收在《電影欣賞》第177期（2018年冬季號），頁95-96。

77. 〈玉峯片廠　影棚完工〉，《徵信新聞》，1958年5月17日，第3版。

78. 張美瑤，《電影與我》（臺北：中華日報社，1965），頁14-17。

79. 薛惠玲，〈華興電影製片廠簡史〉，《電影欣賞》第51期（1991年），頁5；薛惠玲，〈何基明與華興電影製片廠〉，收在臺中市政府文化局編，《2007臺中學研討會——電影文化篇論文集》（臺中：臺中市政府文化局，2007），頁72-73；石婉舜〈追憶湖山製片廠〉，《電影欣賞》第70期（1994年），頁20；石婉舜，《林摶秋》，頁141-143、155-157；林良哲，《臺中電影傳奇》（臺中：臺中市政府，2004），頁76。

80. 鄭玩香，〈戰後臺灣電影管理體系之研究（1950-1970）〉（國立中央大學歷史研究所碩士論文，2001），頁52-53。

81. 來源同上，頁38。

82. 來源同上，頁52-54。

83. 警政凡恩字第046號，1959年9月2日。轉引自鄭玩香，〈戰後臺灣電影管理體系之研究（1950-1970）〉，頁127。

84. 林贊庭，《臺灣電影攝影技術發展概述1945-1970》（臺北：行政院文化建設委員會、財團法人國家電影資料館，2003），頁104。

85. 我在2016年8月14日對演員李玉芬所做的訪談。【電影】生母奪親子（見開放博物館，識

頁7-8。特刊收藏於國立臺灣歷史博物館，登錄號：2003.009.0014。

47. 來源同上。

48. 吳俊輝訪問，〈辛奇訪談錄1：歷史・自我・戲劇・電影〉，收入《臺語片時代》，頁126。

49. 蕭永盛，《影心・直情・張才》（臺北：雄獅美術，2001），頁116。〈影界羣像〉，收在《影劇內幕2：藝苑畫報特刊》（1957年11月5日），頁9。特刊收藏於國立臺灣歷史博物館，登錄號：2003.009.0014。

50. 陳逸松，〈回憶文明批判家張深切先生〉，《臺灣風物》第15卷第5期（1965年12月），頁11。

51. 資料來源有二：一是陳逸松，〈回憶文明批評家張深切先生〉，《臺灣風物》第15卷第5期（1965年12月），頁11；二是曾健民，《陳逸松回憶錄（戰後篇）：放膽兩岸波濤路》，頁129。關於陳逸松的戰後經歷，可以參考陳翠蓮，〈「祖國」的政治試煉：陳逸松、劉明與軍統局〉，《臺灣史研究》第21卷第3期（2014年9月），頁159、162-168。

52. 出資者有劉啟光、何永、林快青、郭順頂、詹木權、賴德欽、莊垂勝等人。曾健民，《陳逸松回憶錄（戰後篇）：放膽兩岸波濤路》，頁129。

53. 張深切，〈我編導邱罔舍一片的動機與目的〉，收在陳芳明等人主編，《張深切全集》卷七（臺北：文經社，1998）。

54. 陳逸松，〈回憶文明批評家張深切先生〉，《臺灣風物》第15卷第5期（1965年12月），頁11。另，洪炎秋、王詩琅、賴明弘、許乃昌、廖漢臣、藍運登、林之助等都曾推薦本片。

55. 《心酸酸》宣傳小冊（見開放博物館，識別碼：PK-0000001145）。

56. 來源同上。

57. 石婉舜，《林摶秋》，頁136。

58. 資料來源有三：一是石婉舜，《林摶秋》，頁136-137；二是石婉舜，〈玉峯精神：林摶秋的電影志業與湖山製片廠〉，收在《百變千幻不思議：臺語片的混血與轉化》，頁474-477；三是林摶秋訪談稿（國家電影中心未出版資料）。

59. 邱木，〈我為何創立湖山製片廠〉，《教育與文化週刊》187／188（1958年），頁24-25。

60. 資料來源有四：一是石婉舜，〈玉峯精神：林摶秋的電影志業與湖山製片廠〉，收在《百變千幻不思議：臺語片的混血與轉化》，頁478-480；二是石婉舜，《林摶秋》，頁150；三是陳睿穎，〈未竟的童話——重訪湖山電影製片廠〉，收在《電影欣賞》第177期（2018年冬季號），頁84-91；四是劉昌博，〈民營湖山製片廠：簡介一座夢幻的製造所〉，《徵信新聞》，1965年1月4日，第4版。

61. 來源同上。

62. 我在2016年8月14日對演員李玉芬所做的訪談。

63. 石婉舜，《林摶秋》，頁140。

64. 來源同上，頁142-143。

65. 《鳳儀亭（貂蟬）》中文印刷劇本（見開放博物館，識別碼：PDM-0000008653）。

66. 石婉舜，〈戲劇的氣味：林摶秋訪談錄〉，收在《百變千幻不思議：臺語片的混血與轉化》，頁485。

67. 來源同上，頁485-486。《阿三哥出馬》電影片檢查申請書（見國家電影中心複本，原始

31. 〈挨拶〉,《台灣新生報》,1946年5月26日。轉引自【印刷品】舞臺劇相關剪報本(見開放博物館,識別碼:PB-0000002151),頁19。

32. 〈從《壁》再演被禁談起〉,《人民導報》。轉引自黃仁,《辛奇的傳奇》,頁20。

33. 石婉舜,《林摶秋》,頁126。

34. 來源同上,頁122-123。徐亞湘,〈省署時期臺灣戲劇史探微〉,《戲劇學刊》第21期(2015),頁86。

35. 王育德,《王育德自傳》,頁276、278-281。

36. 陳大禹,字居仁。見【印刷品】舞臺劇相關剪報本(見開放博物館,識別碼:PB-0000002151),頁1-2、9。

37. 有一說《趙梯》原本有可能是聖烽演劇研究會的首演劇目,後來才因故改為《壁》。關於《趙梯》編劇是何許人也,至今仍未有定論,比較有可能是簡國賢和張淵福都對此劇本有貢獻。可以參考邱坤良,〈張淵福及其臺灣新劇劇本創作的通俗之路〉,《戲劇學刊》第27期(2018),頁17-20;歐素瑛,〈演劇與政治:簡國賢的戲夢人生〉,《臺灣學研究》第16期,頁189-190。

38. 邱坤良,〈張淵福及其臺灣新劇劇本創作的通俗之路〉,《戲劇學刊》第27期,頁19-20。

39. 陳翠蓮,《重構二二八:戰後美中體制、中國統治模式與臺灣》(臺北:衛城,2017),頁229、287-288。

40. 王育德,《王育德自傳》,頁290-305。歐素瑛,〈演劇與政治:簡國賢的戲夢人生〉,《臺灣學研究》第16期,頁190。

41. 王井泉,〈我的感想〉,《台灣新生報》,1947年9月19日。轉引自徐亞湘,〈省署時期臺灣戲劇史探微〉,《戲劇學刊》第21期(臺北:國立臺北藝術大學戲劇學院,2015),頁92。王井泉出資消息見〈劇運在臺灣 實驗劇團儼然鼻祖 臺語國語文化交流〉,收在《上海新聞報》,見【印刷品】舞臺劇相關剪報本(見開放博物館,識別碼:PB-0000002151),頁15。

42. 資料來源有二:一是〈臺北風景線之一 香蕉香劇情說明〉,收在【印刷品】舞臺劇相關剪報本(見開放博物館,識別碼:PB-0000002151),頁17;二是吳俊輝訪問,〈辛奇訪談錄1:歷史.自我.戲劇.電影〉,收在《臺語片時代》,頁115-117。

43. 資料來源有三:一是蔡德本,《蕃薯仔哀歌》(臺北:草根,2008);二是林傳凱,〈人民、鄉土、藝術——戰後初期地下黨與「左翼政治新劇」的考察(1948-1950s)〉(期刊審稿中,參考自林傳凱2019年12月17日暫提供版本);三是藍博洲,《天未亮:追憶一九四九年四六事件(師院部分)》(臺北:晨星,2000)。

44. 參考來源有二:一是歐素瑛,〈演劇與政治:簡國賢的戲夢人生〉,《臺灣學研究》第16期,頁195;二是林傳凱,〈人民、鄉土、藝術——戰後初期地下黨與「左翼政治新劇」的考察(1948-1950s)〉(期刊審稿中,參考自林傳凱2019年12月17日暫提供版本);三是鄭天恩譯,〈林摶秋談林摶秋——1995年佐藤忠男與林摶秋節錄訪談〉,收在《電影欣賞》第177期(2018年冬季號),頁75。

45. 轉引自林衡哲,〈大稻埕的文化黃金時代(1921-1947)〉,《民報》,2015年12月21日。

46. 王白淵,〈有關臺語影片二三事〉,收在《影劇內幕2:藝苑畫報特刊》(1957年11月5日),

11. 石婉舜，《林摶秋》，頁72-76。關於松居桃樓的介紹，可以參考邱坤良，〈戰時在臺日本人戲劇家與臺灣戲劇──以松居桃樓為例〉，《戲劇學刊》第12期（2010）。

12. 來源同上，頁75-82。

13. 「大哥班長」的形容出自賴香吟，《天亮之前的戀愛：日治臺灣小說風景》（臺北：印刻，2019），頁70-75。

14. 龍瑛宗著，林志潔、葉笛、陳千武譯，陳萬益主編，《龍瑛宗全集》（臺南：國家臺灣文學館籌備處，2006），第七冊，頁224。

15. 1943年5月3日《興南新聞》。轉引自石婉舜，〈一九四三年臺灣「厚生演劇研究會」研究〉（臺北：臺灣大學戲劇學系碩士論文，2002），頁48。

16. 王井泉，〈一粒の麥は死なず──「民烽」から「厚生」への思出〉，《興南新聞》，1943年8月9日。轉引自石婉舜，〈展演民俗、重塑主體與新劇本土化──1943年《閹雞》舞臺演出分析〉，《臺灣文學研究學報》第22期（2016年4月），頁88。

17. 簡國賢，〈牛の涎──情熱を濕ねる松明の如くに（牛涎──猶如濡浸熱情之火炬）〉，《興南新聞》，1943年7月26日。轉引自石婉舜，〈一九四三年臺灣「厚生演劇研究會」研究〉，頁117。

18. 厚生演劇研究會，〈稽古場の雜音〉，《臺灣文學》3卷3號（1943年7月）。轉引自石婉舜，〈一九四三年臺灣「厚生演劇研究會」研究〉，頁51。

19. 石婉舜，〈展演民俗、重塑主體與新劇本土化──1943年《閹雞》舞臺演出分析〉，《臺灣文學研究學報》第22期。

20. 來源同上，頁125-126。

21. 曾健民，《陳逸松回憶錄（戰後篇）：放膽兩岸波濤路》（臺北：聯經，2015），頁151。石婉舜，〈玉峯精神：林摶秋的電影志業與湖山製片廠〉，收在《百變千幻不思議：臺語片的混血與轉化》，頁472-473。

22. 石婉舜，《林摶秋》，頁120-121。王育德，《王育德自傳》（臺北：前衛，2002），頁259。

23. 王育德，《王育德自傳》，頁261-265。

24. 吳俊輝訪問，〈辛奇訪談錄1：歷史・自我・戲劇・電影〉，電影資料館口述電影史小組，《臺語片時代》（臺北：財團法人國家電影資料館，1994），頁111-112。王淳美，〈臺灣現代戲劇史大事紀要（1900─1999）〉，《文訊》（1999年11月），頁39。

25. 鄭如珊，〈劇場的權與力──以星光劇團及其分支之活動為論述核心〉（國立臺北藝術大學戲劇學系碩士論文，2006），頁65。藍博洲，《幌馬車之歌》（臺北：時報，2004），頁276-277。

26. 〈挨拶〉，《台灣新生報》，1946年5月26日。轉引自【印刷品】舞臺劇相關剪報本（見開放博物館，識別碼：PB-0000002151），頁19。

27. 吳俊輝訪問，〈辛奇訪談錄1：歷史・自我・戲劇・電影〉，收在《臺語片時代》，頁113。

28. 〈挨拶〉，《台灣新生報》，1946年5月26日。轉引自【印刷品】舞臺劇相關剪報本（見開放博物館，識別碼：PB-0000002151），頁19。

29. 黃仁，《辛奇的傳奇》（臺北：亞太圖書，2005），頁17。

30. 簡國賢原作，藍博洲清校，《壁》，《聯合文學》第10卷第4期（1993年12月），頁67。

78. 文泉，〈臺語片檢論〉，《教育與文化週刊》第187／188期（1958年），頁11-13。

79. 來源同上。

80. 關於天炮枝的故事，可參考蔡棟雄主編，《三重唱片業、戲院、影歌星史》，頁113-115；【電影】枉死城（見開放博物館，識別碼：OM_TFI_201712_mpf_000103）。

81. 〈促進臺語電影事業發展　本報昨邀開座談會〉、〈十四單位昨提案　請本報舉辦臺語片影展〉，《徵信新聞》，1957年8月17日，第3版；〈臺語電影事業促進座談會紀錄〉，《徵信新聞》，1957年8月19日，第3版；〈市商會慶商人節　舉辦臺語影展〉，《聯合報》，1957年9月8日，第3版。

82. 第一屆臺語片影展特刊（1957）（見開放博物館，識別碼：OM_TFI_201712_book_000001）。關於買報以買票的描述，可參考丁伯駪，《一個電影工作者的回憶》，頁335-336。

83. 〈第一屆臺語片影展金馬獎得獎人名單〉、〈評判報告〉，《徵信新聞》，1957年12月1日，第3版。袁叢美的回憶，見黃仁主編，《袁叢美從影七十年回憶錄》（臺北：亞太圖書，2002），頁130。

84. 〈臺語片滋生茁長　黃河表無限興奮〉、〈黃慧書妙語多　芭蕾舞真高明　趙震要為男演員爭氣〉、〈何玉華善感　紅豆詞抒情〉、〈佳片三美爭郎　結束影展盛會〉，《徵信新聞》，1957年12月1日，第3版。

85. 左桂芳，《不枉此生：潘壘回憶錄》，頁185-192。

86. 〈何基明今赴日　考察彩色寬銀幕技術　華興將與東寶商合作〉，《徵信新聞》，1957年3月1日，第3版。

第四章　臺灣文藝復興的理想與幻滅

1. 石婉舜，〈玉峯精神：林摶秋的電影志業與湖山製片廠〉，收在王君琦主編，《百變千幻不思議：臺語片的混血與轉化》（臺北：聯經，2017），頁478。

2. 〈臺前幕後　湖山製片廠下月竣工　將對外公演歌劇「貂蟬」〉，《聯合報》，1958年5月29日，第6版。

3. 石婉舜，〈玉峯精神：林摶秋的電影志業與湖山製片廠〉，收在《百變千幻不思議：臺語片的混血與轉化》，頁476-480。

4. 白克，〈特寫　記湖山製片廠　山明水秀孕育影壇新芽　規模龐大將稱雄於遠東〉，《聯合報》，1958年6月5日，第6版。

5. 石婉舜，《林摶秋》（臺北：國立臺北藝術大學，2003），頁31。

6. 來源同上，頁20-22、33-35。關於「ムーラン・ルージュ新宿座」的考據，可以參考黃裕元、朱英韶，《百年追想曲：歌謠大王許石與他的時代》（臺北：蔚藍文化，2019），頁54-55。

7. 來源同上，頁43-46。另參考自石婉舜2019年12月19日的補充說明。

8. 來源同上，頁46-49、70-75。

9. 見1942年5月19日、1942年3月18日、1943年1月17日的《呂赫若日記》（收藏於中央研究院臺灣史研究所臺灣日記資料庫）。

10. 呂赫若，〈劇評《阿里山》雙葉會的公演〉，《興南新聞》，1943年2月12日，第4版。

史小組，《臺語片時代》，頁219；張英的故事，可參考吳青蓉採訪整理，〈從舞臺劇到臺語片〉，收在鍾喬主編，《電影歲月縱橫談（下）》（臺北：財團法人國家電影資料館，1994），頁391-448；黃中宇主編，《打鑼三響包得行【張英劇作集】——張英對臺灣影劇的貢獻》（臺北：九寶建設，1999）。

63. 資料來源有二：一是薛惠玲、黃庭輔訪問，林文珮整理，〈帶場表到臺灣來：梁哲夫訪問稿〉，收在《臺語片時代》，頁225-242；二是〈訪名導演梁哲夫〉，《影劇周報》第59期（1959年6月20日），頁10。

64. 林黛嫚，《李行的本事》（臺北：三民，2009），頁136-144。

65. 資料來源有三：一是林贊庭，《早期（1930-1969）臺灣電影攝影技術發展史結案報告（下冊）》（國家文化藝術基金會補助，林贊庭提供），頁152-156；二是林贊庭，《臺灣電影攝影技術發展概述1945-1970》，頁22-28；三是我在2016年8月至12月對攝影師林贊庭所做的多次訪談。

66. 資料來源有三：一是唐明珠，《臺中光影紀事：這些人那些事》（臺中：財團法人臺中市影視發展基金會，2018），頁58-69；二是攝影師林文錦的補充，見唐明珠，《臺中光影紀事：這些人那些事》，頁90-99；三是我在2016年8月3日對攝影師賴成英所做的訪談。

67. 資料來源有二：一是林贊庭，《臺灣電影攝影技術發展概述1945-1970》，頁204-213、223-225；二是我在2016年8月至12月對攝影師林贊庭所做的多次訪談。

68. 〈促進臺語電影事業的努力方向〉，《徵信新聞》，1957年8月19日，第1版。

69. 資料來源有二：一是林贊庭，《早期（1930-1969）臺灣電影攝影技術發展史結案報告（下冊）》（國家文化藝術基金會補助，林贊庭提供），頁155；二是我在2016年8月至12月對攝影師林贊庭所做的多次訪談。

70. 林贊庭，《臺灣電影攝影技術發展概述1945-1970》，頁100-101、108-109。

71. 〈(46)臺社字326號省黨部社調報告〉。轉引自鄭玩香，〈戰後臺灣電影管理體系之研究（1950-1970）〉（國立中央大學歷史研究所碩士論文，2001），頁118。

72. 資料來源有二：一是〈(45)警一字87871號〉。轉引自鄭玩香，〈戰後臺灣電影管理體系之研究（1950-1970）〉，頁88；二是《周成過臺灣》電影片檢查申請書（見國家電影中心複本，原始檔案收藏於文化部影視及流行音樂產業局，檔號：0045/0514.01-1/00759）。

73. 〈中央黨部中四組傳2870號（1888號卷宗）〉。轉引自鄭玩香，〈戰後臺灣電影管理體系之研究（1950-1970）〉，頁88。《林投姐》電影片檢查申請書（見國家電影中心複本，原始檔案收藏於文化部影視及流行音樂產業局，檔號：0045/0514.01-1/00769）。

74. 《紅塵三女郎》電影片檢查申請書（見國家電影中心複本，原始檔案收藏於文化部影視及流行音樂產業局，檔號：0046/0514.01-1/00898）。

75. 《王哥柳哥遊臺灣》電影片檢查申請書（見國家電影中心複本，原始檔案收藏於文化部影視及流行音樂產業局，檔號：0047/0514.01-1/01129）。

76. 教育部影輔會的會議紀錄，詳見〈電影事業輔導（二）〉（收藏於國史館，數位典藏號：020-090401-0115）。中四組的函令與教育部的回函，見〈中四組傳字2422號〉。轉引自鄭玩香，〈戰後臺灣電影管理體系之研究（1950-1970）〉，頁119。

77. 何高億，1958，〈電影教育的實施〉。《教育與文化週刊》第187／188期（1958年），頁3-7。

公所，2007），頁130-131、235-236；二是李明仁主編，《金九藝人的戲夢人生》（臺北：稻鄉，2004），頁43-56；三是〈漢宮春秋新人陳笑〉，《聯合報》，1956年2月29日，第6版；四是〈陳淑芳秀外慧中〉，《聯合報》，1959年7月30日，第6版。

45. 資料來源有二：一是蔡揚名訪談稿（國家電影中心未出版資料）；二是我在2017年8月31日和2019年12月9日對蔡揚名所做的訪談。

46. 〈本報讀友選出我所喜愛的十位臺語影星〉，《影劇周報》第22期（1958年5月31日），頁12。

47. 文博，〈臺語片圈最窮的女明星　白蘭竟要愁吃愁穿〉，《影劇周報》第4期（1957年9月14日），頁8。

48. 來源同上。

49. 陳幸祺，〈白蘭〉，收在《臺灣影視歌人物誌1950-1965》，頁74-78。

50. 來源有二：一是陳炎生，《臺灣的女兒：臺灣第一位女導演陳文敏的家族移墾奮鬥史》（臺北：玉山社，2003）；二是蔡棟雄主編，《三重唱片業、戲院、影歌星史》，頁132-134。

51. 我在2016年9月17日對曾仲影所做的訪談。

52. 見【電影】茫茫鳥（見開放博物館，識別碼：OM_TFI_201712_mpf_000040）；《苦戀》見第一屆臺語片影展特刊（1957）（見開放博物館，識別碼：OM_TFI_201712_book_000001）；【電影】妖姬奪夫（見開放博物館，識別碼：OM_TFI_201712_mpf_000078）。

53. 羅ため維，〈張小燕〉，收在《臺灣影視歌人物誌1950-1965》，頁135-138；黃娟綺，〈陳秋燕〉，收在《臺灣影視歌人物誌1950-1965》，頁155-158。

54. 〈小「國民外交家」黃慧書〉，《影劇周報》第45期（1959年3月7日），頁8。

55. 老翁，〈「乞丐與藝妲」觀後〉，《聯合報》，1958年5月28日，第6版。

56. 陳亭聿，《妖姬‧特務‧梅荷鹿：白虹的影海人生》（臺北：一人，2018），頁59。

57. 李泳泉訪問，〈摸索與開創1：資深導演李泳溪訪談錄〉，《臺語片時代》，頁55。

58. 林福地，〈懷念白克導演及臺灣電影黃金年代〉，收在黃仁主編，《臺灣電影開拓者：白克導演紀念文集暨遺作選集》（臺北：亞太圖書，2003），頁43-45。

59. 資料來源有三：一是林育如採訪，《郭南宏的電影世界》（高雄：高雄市電影圖書館，2004），頁27-29、33-35；二是黃仁主編，《俠骨柔情：電影教父郭南宏》（臺北：秀威，2012），頁270-273；三是郭南宏導演的演講「郭南宏導演座談：我一路走來六十年精采～」（2015年11月28日於國家電影中心）。關於亞洲影劇人員講習班的歷史，可參考丁伯駪，《一個電影工作者的回憶》（香港：亞洲文化，2000），頁118-128。

60. 〈鄭政雄‧鄭義男‧鄭小芬　臺語片圈的一門三傑〉，《影劇周報》第45期（1959年3月7日），頁9；劉徹燻，〈陳茵偕母南下探兄　鄭義男初掌導演筒〉，《影劇周報》第56期（1959年5月23日），頁11；〈最年青的編導鄭義男〉，《影劇周報》第59期（1959年6月20日），頁11。

61. 左桂芳，《不枉此生：潘壘回憶錄》（臺北：財團法人國家電影資料館，2014），頁175-177。

62. 申江的故事，見吳俊輝訪問，〈電影在臺灣生根：申江訪談錄〉，電影資料館口述電影

30. 〈電影「青山碧血」審查〉（收藏於國史館，數位典藏號：020-090401-0113）；徐叡美，《製作「友達」──戰後臺灣電影中的日本（1950s-1960s）》（臺北：稻鄉，2012），頁129-133。

31. 來源有二：一是歐威紀念館（臺南市新化區中正路488號）展覽介紹文字；二是何基明訪談稿（國家電影中心未出版資料）。

32. 相關討論也可參考梁碧茹，〈1950年代末至1960年代初的臺語片明星現象：「明星夢」與「香港熱」之探討〉，《藝術學研究》第23期（2018年12月），頁9-49。小艷秋部分資料來源有四：一是〈最幸運的養女　初為劇info今成雙棲明星　初上銀幕即露耀眼光芒〉，《民族晚報》，1956年10月28日，第7版；二是宇業熒，〈桃花過渡　四〇年代紅極一時的臺語片明星──小艷秋〉，《中國時報》，1991年6月28日，第19版；三是小艷秋訪談稿（國家電影中心未出版資料）；四是黃娟綺，〈小艷秋〉，收在姚立群主編，《臺灣影視歌人物誌1950-1965》（臺北：行政院新聞局，2008），頁44-49。關於素梅枝部分，可以參考廖秀容，《歌仔戲實錄》（臺北：稻鄉，2014），頁197；廖秀容，《印記舞臺》（臺北：稻鄉，2017），頁112-118、154-155。

33. 〈民謠小調十二首　桃花姑娘光華戲院今日獻映〉，《南洋商報》，1959年1月21日，第8版；吳君玉主編，《香港廈語訪蹤》，頁221。

34. 資料來源有三：一是黃仁主編，《臺灣電影開拓者：白克導演紀念文集暨遺作選集》（臺北：亞太圖書，2003），頁72-75、137-148；二是小艷秋訪談稿（國家電影中心未出版資料）；三是黃娟綺，〈小艷秋〉，收在《臺灣影視歌人物誌1950-1965》，頁44-49。

35. 資料來源有三：一是李修鑑，〈我的父親──李臨秋〉（網路資料：https://www.gec.ttu.edu.tw/lilinqiu/images/article/03.pdf）；二是小艷秋訪談稿（國家電影中心未出版資料）；三是黃娟綺，〈小艷秋〉，收在《臺灣影視歌人物誌1950-1965》，頁44-49。關於戒嚴時期的出國申請程序，另可參考高仁河，《南柯一夢：高仁河導演回憶錄》，頁115-116。

36. 吳君玉主編，《香港廈語訪蹤》，頁227-228。

37. 資料來源有二：一是〈小艷秋翩然歸來　短期內又將再往香港〉，《聯合報》，1957年4月15日，第5版；二是小艷秋訪談稿（國家電影中心未出版資料）。

38. 〈小艷秋前程似錦〉，《民聲日報》，1957年4月27日，第6版。

39. 〈張國良談臺語片的前途〉，《聯合報》，1957年5月20日，第6版。

40. 資料來源有三：一是唐明珠，〈陽明〉，收在《臺灣影視歌人物誌1950-1965》，頁167-172；二是蔡揚名訪談稿（國家電影中心未出版資料）；三是我在2017年8月31日和2019年12月9日對蔡揚名所做的訪談。

41. 資料來源有二：一是陳幸祺，〈臺語電影明星演員研究──以四個明星演員為例〉（臺北：國立臺北藝術大學戲劇學系碩士班碩士論文，2004），頁63-67；二是黃仁，《辛奇的傳奇》（臺北：亞太圖書，2005），頁38-39。

42. 徐守仁的拍戲風格，參考自田明、陽明、小明明不約而同的說法（國家電影中心未出版資料）。

43. 資料來源有二：一是《心酸酸》宣傳小冊（見開放博物館，識別碼：PK-0000001145）；二是陳茵訪談稿（國家電影中心未出版資料）。

44. 資料來源有四：一是蔡棟雄主編，《三重唱片業、戲院、影歌星史》（臺北：北縣三重市

2010），頁9-10。

15. 關於林章的經歷，可以參考楊維真、楊宇勛纂修，《嘉義縣志 · 卷十二 · 人物志》（嘉義：嘉義縣政府，2009），頁63。

16. 《運河殉情記》宣傳小冊（見開放博物館，識別碼：PK-0000001102）。打對臺的消息，見〈影訊　港臺的臺語片新人輩出力爭上游　江帆票房價值一落千丈〉，《聯合報》，1957年1月13日，第6版。

17. 《基隆七號房慘案》宣傳小冊（見開放博物館，識別碼：PK-0000001103）。洪信德的人物形象，除前引小冊外，另外參考自林贊庭，《臺灣電影攝影技術發展概述1945-1970》（臺北：行政院文化建設委員會、財團法人國家電影資料館，2003），頁103；高仁河，《南柯一夢：高仁河導演回憶錄》（臺北：新銳文創，2015），頁62。

18. 外銷紀錄見吳君玉主編，《香港廈語訪蹤》（香港：香港電影資料館，2012），頁227。關於朴子人涂良材和林福地的故事，見高仁河，《南柯一夢：高仁河導演回憶錄》，頁62-64；以及我在2016年9月4日對導演林福地所做的訪談。

19. 徐仁和，〈我怎樣經營一個民營的電影製片廠〉，《教育與文化週刊》第187-188期（1958年），頁24。《血戰噍吧哖》宣傳小冊（見開放博物館，識別碼：PK-0000001131）。

20. 何基明，〈我與「霧社事件」〉，《徵信新聞》，1957年6月24日，第2版；林慧羚，〈尋找何基明：臺灣第一部正宗35釐米臺語片導演〉，收在王君琦主編，《百變千幻不思議：臺語片的混血與轉化》（臺北：聯經，2017），頁449-450；吳俊輝、林文珮整理，〈荊棘地裡構築夢土2：「華興」工作人員座談紀錄〉，電影資料館口述電影史小組，《臺語片時代》（臺北：財團法人國家電影資料館，1994），頁104；〈內容雅俗共賞　編劇煞費思量　洪聰敏編劇甘苦談〉，《徵信新聞》，1957年12月1日，第3版；〈霧社事件搬上銀幕　青山碧血開拍　各界人士應邀參觀〉，《民聲日報》，1956年10月28日，第5版。

21. 路易，〈臺語片影星　洪洋與何玉華〉，《民聲日報》，1957年9月7日，第6版；鄭沼，〈脈脈含情的慧星——何玉華〉，《民聲日報》，1959年6月6日，第6版。

22. 歐威1957年2月22日〈致何基明導演信〉，收在姚立群、薛惠玲主編，《銀河人物系列I：歐威》（臺北：財團法人國家電影資料館，2010），頁10。但在華興實際看信的人並非何基明，而是職員賴天賜，見吳俊輝、林文珮整理，〈荊棘地裡構築夢土2：「華興」工作人員座談紀錄〉，收在《臺語片時代》，頁91。

23. 〈電影「青山碧血」審查〉（收藏於國史館，數位典藏號：020-090401-0113）。

24. 我在2016年9月23日對林紹甲所做的訪談。

25. 〈電影「青山碧血」審查〉（收藏於國史館，數位典藏號：020-090401-0113）。

26. 林慧羚，〈尋找何基明：臺灣第一部正宗35釐米臺語片導演〉，收在《百變千幻不思議：臺語片的混血與轉化》，頁444-445。

27. 我在2016年9月23日對林紹甲所做的訪談。

28. 〈電影「青山碧血」審查〉（收藏於國史館，數位典藏號：020-090401-0113）。

29. 薛惠玲，〈純粹的歌頌：何基明談《青山碧血》〉，《電影欣賞雙月刊》第66期（1993年），頁58-59。余心善，〈何基明和華興電影廠　他的「青山碧血」是臺語片中唯一發揚民族精神的作品〉，《聯合報》，1957年11月27日，第6版。

《銀海浮沉：何非光畫傳》，頁88；黃仁編，《何非光：圖文資料彙編》，頁124。

第三章 臺語片的第一波高峰

1. 〈首屆臺語影片展覽閉幕〉，《徵信新聞》，1957年12月1日，第3版。

2. 第一屆臺語片影展特刊（1957）（見開放博物館，識別碼：OM_TFI_201712_book_000001）。

3. 〈小彗星黃慧書〉，《徵信新聞》，1957年12月1日，第3版。【影片】臺影新聞片 臺語影片展覽（1957）（見開放博物館，識別碼：OM_TFI_201712_video_000001）。

4. 〈光輝燦爛的星羣　最受歡迎的十大臺語影星〉，《徵信新聞》，1957年12月1日，第3版。小艷秋的得票數在本篇報導為83905票，惟同一版〈第一屆臺語片影展銀星獎優勝獎得獎人〉所載得票數為83901票。

5. 周承人，〈冷戰背景下的香港左派電影〉，收在李培德、黃愛玲主編，《冷戰與香港電影》（香港：香港電影資料館，2009），頁23。

6. 黃建業總編輯，《跨世紀臺灣電影實錄：1898-2000（上）》（臺北：行政院文化建設委員會、財團法人國家電影資料館，2005），頁197-198。

7. 周承人，〈冷戰背景下的香港左派電影〉，收在《冷戰與香港電影》，頁21-34；李培德，〈左右可以逢源——冷戰時期的香港電影界〉，收在《冷戰與香港電影》，頁83-97。關於「港九電影戲劇事業自由總會」，可以參考黃仁和左桂芳的專文，同樣收在《冷戰與香港電影》，頁71-97和頁271-289。

8. 宇業熒，《璀璨光影歲月：中央電影公司紀事》。（臺北：中央電影事業股份有限公司，2002），頁32-38。

9. 李培德，〈左右可以逢源——冷戰時期的香港電影界〉，收在《冷戰與香港電影》，頁86。

10. 黃卓漢，《電影人生：黃卓漢回憶錄》（臺北：萬象，1994），頁85-86；《行政院外匯貿易審議委員會第111次會議》（收藏於中研院近史所檔案館，館藏號：50-111-009）。

11. 《海外國產片自由影業商來臺拍片自攝軟片及器材入口辦法》，根據行政院1956年11月29日「臺(45)財字第6668號令」訂定。詳見〈電影事業輔導（二）〉（收藏於國史館，數位典藏號：020-090401-0115）。

12. 從1948年到1959年，「未沖洗電影軟片」的進口稅率都是30%。而在「電影」類別中，除底片以外的「其他」項目，1948年起的進口稅率更高達80%，直到1955年才調降至50%。詳見海關總稅務司署編，《中華民國海關進口稅則》（臺北：海關總稅務司署，1948、1955、1959）。

13. 關於底片進口細節，詳見〈電影事業輔導（二）〉（收藏於國史館，數位典藏號：020-090401-0115）。總量統計，參考自〈國內文教消息〉，《教育與文化週刊》第159期（1958年），頁34；何高億，〈電影教育的實施〉，《教育與文化週刊》第187-188期（1958年），頁4-5。《薛平貴與王寶釧》完結篇的具體案例，見《行政院外匯貿易審議委員會第111次會議》（收藏於中研院近史所檔案館，館藏號：50-111-009）。

14. 歐威1956年9月24日〈致何基明導演求見信〉、1956年9月30日〈致何基明導信〉，收在姚立群、薛惠玲主編，《銀河人物系列I：歐威》（臺北：財團法人國家電影資料館，

97. 〈民生主義育樂兩篇補述〉，收在秦孝儀主編，《先總統蔣公思想言論總集》卷三（臺北：中國國民黨中央委員會黨史委員會，1984），頁249。中影改組過程，可以參考宇業熒，《璀璨光影歲月：中央電影公司紀事》（臺北：中央電影事業股份有限公司，2002），頁21-22。

98. 〈反共抗俄總動員會議第廿八次會報會議紀錄〉。轉引自任育德，〈蔣介石與戰後中國電影〉，收在呂芳上主編，《蔣介石的日常生活》（臺北：政大出版社，2012），頁87。

99. 《黃帝子孫》電影拷貝現仍存於國家電影中心。另可參考洪國鈞，《國族音影：書寫臺灣・電影史》（臺北：聯經，2018），頁76-83。

100. 〈寶島影圈：「黃帝子孫」外景側記〉，《聯合報》，1956年1月26日，第6版。

101. 《農家好》電影拷貝現仍存於國家電影中心。另可參考劉志偉，《美援年代的鳥事並不如煙》（臺北：啟動文化，2012），頁88-90；〈介紹農復會自製第一部臺語對白　農業教育電影巨片「農家好」〉，《豐年》第5卷第20期（1955年6月16日），頁20-21。

102. 蔡欣欣，《月明冰雪闌——有情阿嬤洪明雪的歌仔戲人生》（臺北：新北市政府文化局，2008），頁84-85。

103. 關於劉吶鷗的生平，可參考三澤真美惠，《在「帝國」與「祖國」的夾縫間：日治時期臺灣電影人的交涉與跨境》，頁140-243；許秦蓁，《摩登、上海、新感覺：劉吶鷗（1905-1940）》（臺北：秀威資訊，2008）；田村志津枝，石觀海、王建康譯，《李香蘭的戀人》（臺北：五南，2014）；康來新、許秦蓁主編，《劉吶鷗全集：增補集》（臺南：國立臺灣文學館，2010）。

104. 惟「重層殖民」的論點，不只強調臺灣從清帝國、日本到國民黨的「連續殖民」經驗，也強調各時期皆有「殖民母國（外來政權）／漢族移民／原住民」的「多重殖民」支配結構。可以參考吳叡人，〈臺灣後殖民論綱——一個黨派性的觀點〉，《受困的思想：臺灣重返世界》（臺北：衛城，2016），頁10-24。

105. 關於張芳洲的生平，可以參考三澤真美惠，《在「帝國」與「祖國」的夾縫間：日治時期臺灣電影人的交涉與跨境》，頁137-139；以及黃仁、王唯編，《臺灣電影百年史話》，頁61-62。

106. 黃建業編，《跨世紀臺灣電影實錄：1898-2000》（臺北：國家電影資料館，2005），頁160。林予，〈花蓮居〉，《聯合報》，1956年9月12日，第6版。配樂資訊則參考自沈冬的演講，〈由《花蓮港》到《阿里山之鶯》：戰後臺灣原住民電影中的音樂〉，發表於許石音樂館籌備小組主辦的「2016臺灣電影的懷念流行歌研討會」（2016年10月29日，於國家電影中心電影教室）。

107. 引自朱家衛，〈返鄉之途：憶非光〉，收在《何非光：圖文資料彙編》，頁90。

108. 引自黃仁，〈中國影壇上最有成就的臺灣人〉，收在《何非光：圖文資料彙編》，頁15。

109. 關於何基明的戰後經歷，可以參考陳默對於何基明長女何琳、次女何依蘭、次子何大欣的訪談，收在孫勁松主編，《無盡追思：影人親屬訪談錄》（北京：中國電影出版社，2016），頁61-88；以及何琳，《銀海浮沉：何非光畫傳》，頁92-131。

110. 何非光，〈筆記「赤崁之戰」〉，收在《何非光：圖文資料彙編》，頁45-54。

111. 〈何非光創辦臺灣影片公司　第一片定為「霧社事變」〉，《鐵報》，1948年7月27日；何琳，

頁57-59。

81. 資料來源有三：一是《何非光：圖文資料彙編》，頁56-57；二是何琳，《銀海浮沉：何非光畫傳》，頁38-40；三是三澤真美惠，《在「帝國」與「祖國」的夾縫間：日治時期臺灣電影人的交涉與跨境》，頁301-306。

82. 資料來源有三：一是《何非光：圖文資料彙編》，頁60-62；二是何琳，《銀海浮沉：何非光畫傳》，頁47-53；三是三澤真美惠，《在「帝國」與「祖國」的夾縫間：日治時期臺灣電影人的交涉與跨境》，頁295-299。關於「一寸膠片一滴血」的紀載，見黃仁，《王玨九十年的人生影劇之旅》（臺北：新銳文創，2011），頁166。

83. 三澤真美惠，《在「帝國」與「祖國」的夾縫間：日治時期臺灣電影人的交涉與跨境》，頁320。

84. 資料來源有三：一是《何非光：圖文資料彙編》，頁62-64；二是何琳，《銀海浮沉：何非光畫傳》，頁53-64；三是三澤真美惠，《在「帝國」與「祖國」的夾縫間：日治時期臺灣電影人的交涉與跨境》，頁306-309。何基明的投書〈《東亞之光》拍攝前後〉，原刊載於1941年1月5日重慶《國民公報》，收在《何非光：圖文資料彙編》，頁39-41。「中外戰爭電影中空前之奇蹟」的盛讚，出現在《新華日報》，相關描述見戴中孚，〈何非光與抗戰電影〉，一樣收在《何非光：圖文資料彙編》，頁77-80。

85. 辻久一，《中華電影史話——兵卒の日中映画回想記（1939-1945）》（東京：凱風社，1987），頁127。相關翻譯轉引自三澤真美惠，《在「帝國」與「祖國」的夾縫間：日治時期臺灣電影人的交涉與跨境》，頁319。

86. 三澤真美惠，《在「帝國」與「祖國」的夾縫間：日治時期臺灣電影人的交涉與跨境》，頁81-83。

87. 關於何非光在1941年後的經歷，可見何琳，《銀海浮沉：何非光畫傳》，頁65-80；何基明在1941年後的經歷，參考自何基明訪談稿（國家電影中心未出版資料）；何基明去南邦買材料和李書在1941年後的的經歷，見陳千萬訪談，收在《紀錄臺灣：臺灣紀錄片與新聞片影人口述（上冊）》，頁215-219、223-227。

88. 推薦陳玉帛加入臺映的，是他在太平青年學校夜間部的校長田淳吉。參考自李道明採訪，〈陳玉帛訪談〉，收在《紀錄臺灣：臺灣紀錄片與新聞片影人口述（上冊）》，頁243-247。

89. 拍攝到三架美軍隊長飛機被擊落的，是攝影師片岡讓。陳玉帛訪談，收在《紀錄臺灣：臺灣紀錄片與新聞片影人口述》，頁253-257。

90. 來源同上。

91. 竹中信子，《日治臺灣生活史：日本女人在臺灣（昭和篇1926-1945）下》，頁454。

92. 陳玉帛訪談，收在《紀錄臺灣：臺灣紀錄片與新聞片影人口述（上冊）》，頁260-264。

93. 關於白克的人物形象，參考自黃仁主編，《白克導演紀念文集暨遺作選輯》（臺北：亞太，2003）。

94. 陳玉帛訪談，收在《紀錄臺灣：臺灣紀錄片與新聞片影人口述（上冊）》，頁276。

95. 來源同上，頁273-277。

96. 來源同上，頁277-280。關於「蒙古王子」王大川的傳奇故事及其對李安的影響，可參考張靚蓓，《十年一覺電影夢》（臺北：時報，2002），頁39。

64. 〈設立聲明書〉，全文收在〈本島映畫界の一大快事　臺灣第一映畫製作所設立　第一回作品「望春風」と決定〉，《臺灣藝術新報》第3卷第6號（1937年6月1日），第6版。

65. 〈望春風　臺灣第一映畫製作所處女作品〉，《臺灣婦人界》第4卷第7期（1937年7月1日），頁137-138。

66. 〈設立記念第一回超特作　全發聲「望春風」　愈愈攝影開始！！〉，《臺灣藝術新報》第3卷第7號（1937年7月1日），第9版；李道明，〈永樂座與日殖時期臺灣電影的發展〉，收在《動態影像的足跡——早期臺灣與東亞電影史》，頁101。

67. 關於盧溝橋事變後的相關變化，可以參考三澤真美惠，《殖民地下的「銀幕」：臺灣總督府電影政策之研究（1895-1942）》，頁106-120；近藤正己著，林詩庭譯，《總力戰與臺灣：日本殖民地的崩潰（上）》（臺北：國立臺灣大學出版中心，2014），頁141-257。

68. 吳錫洋，〈『望春風』完成所感〉，《臺灣公論》第2卷第9號（1937年9月1日），第20版。

69. C・K・B，〈映畫評　「望春風」〉，《臺灣婦人界》第5卷第2期（1938年2月1日），頁78-79。

70. K生，〈映畫を見てのちに〉，《臺灣婦人界》第5卷第2期（1938年2月1日），頁79-80。

71. 原保夫，〈時局とニュース映畫〉，《臺灣時報》1937年11月號，頁74。相關整理可參考三澤真美惠，《在「帝國」與「祖國」的夾縫間：日治時期臺灣電影人的交涉與跨境》，頁75-79。民眾觀點亦可參考竹中信子，《日治臺灣生活史：日本女人在臺灣（昭和篇1926-1945）下》（臺北：時報，2009），頁43。

72. 小林躋造，〈台湾の近情〉，《文明協会ニュース》第165輯（1940年7月），頁18。

73. 相關研究可以參考可參考三澤真美惠，《在「帝國」與「祖國」的夾縫間：日治時期臺灣電影人的交涉與跨境》，頁69-83；周婉窈，〈臺灣人第一次的「國語」經驗——析論日治末期的日語運動及其問題〉，《新史學》第6卷第2期（1995年6月）；陳培豐，《「同化」的同床異夢：日治時期臺灣的語言政策、近代化與認同》（臺北：麥田，2006）；近藤正己，《總力戰與臺灣：日本殖民地的崩潰（上）》，頁141-257。

74. 陳其澎，〈「框架」臺灣：日治時期殖民現代性的研究〉，「文化研究學會2003年年會．『靠文化・By Culture』學術研討會」，臺北：東吳大學外雙溪校區國際會議廳，頁4-8。

75. 來源同上，頁8-11。國家電影中心現存有《莎韻之鐘》（清水宏，1943）電影拷貝，並已於2017年完成數位掃描。

76. 廖振富，《追尋時代：領航者林獻堂》（臺中：臺中市文化局，2016），頁165-170。

77. 整理自何基明的說法，來源有三：一是《電影歲月縱橫談（上）》，頁136-138；二是何基明訪談稿（國家電影中心未出版資料）；三是【人物】何基明（見開放博物館，識別碼：OM_TFI_201812_person_000001）。

78. 資料來源有五：一是《電影歲月縱橫談（上）》，頁138-142；二是何基明訪談稿（國家電影中心未出版資料）；三是【人物】何基明（見開放博物館，識別碼：OM_TFI_201812_person_000001）；四是何基明，〈映畫教育漫談〉，《臺中州教育》第6卷第2期（1938年2月1日），頁46-48；五是妍音，〈人生真如戲〉，《中華日報》，2017年5月26日。

79. 來源同上。

80. 薛惠玲，〈純粹的歌頌：何基明談《青山碧血》〉，《電影欣賞雙月刊》第66期（1993年），

國」與「祖國」的夾縫間：日治時期臺灣電影人的交涉與跨境》，頁137（註215）。臺灣目前應無單位收藏1935年《大阪每日新聞臺灣版》。本篇報導來源，我要感謝李惠平先生從日本國立國會圖書館協助調閱，並感謝顏昀真女士的中文翻譯。讀者若對於本篇報導有興趣，願意再查找詹碧玉女士的相關消息，歡迎直接與我聯繫。

46.　（台湾が生んだ映畫界の女王　美貌と端麗な碧玉さん），《大阪每日新聞臺灣版》，1935年12月20日，第5版。

47.　來源同上。

48.　〈臺灣片商上了洪濟的當　廈語聲片損失六千元〉，《電聲週刊》第5卷第41期（1936年10月16日），頁1066。

49.　〈叢錄〉，《風月報》，1937年7月20日，第11版。

50.　〈廈門人事組織「島上有聲影片公司」完全廈門話〉，《電影日報》，1932年7月2日，第3版。余慕雲之說的考究，詳見黃德泉〈閩南語電影考源〉，《中國早期電影史事考證》（北京：中國電影出版社，2012），頁183。

51.　〈劇場消息〉，《申報》，1931年5月8日，第11版。

52.　〈電影消息〉，《申報》，1935年7月15日，第2版；〈暨南影片公司新發展及其新人〉，《申報》，1935年7月16日，第2版。馮志剛即馮挺的消息，可見〈電音一束〉，《申報》，1935年9月4日，第3版。

53.　〈新暨南的新計劃　「為國爭光」第一砲〉，《電影時報》，1933年11月28日，第2版。

54.　汪朝光，《影藝的政治：民國電影檢查制度研究》（北京：中國人民大學，2013），頁135。

55.　黃德泉，《中國早期電影史事考證》，頁184-190。

56.　〈福建語聲片緊追粵語片後〉，《影與戲》第1卷第16期（1937年3月），頁243。

57.　〈臺語電影將出現〉，《電影時報》，1936年9月24日，第4版。

58.　本片導演是靜香八郎，詳見〈國粹映畫が作る『嗚呼芝山巖』愈愈近く撮影開始〉，《臺灣日日新報》，1936年3月24日，第3版；〈國粹映畫の「嗚呼芝山巖」撮影完成す〉，《臺灣日日新報》，1936年5月9日，第3版。

59.　呂訴上，《臺灣電影戲劇史》，頁10。

60.　竹中信子著、熊凱弟譯，《日治臺灣生活史：日本女人在臺灣（昭和篇1926-1945）上》（臺北：時報，2009），頁487-488。

61.　竹中信子，《日治臺灣生活史：日本女人在臺灣（昭和篇1926-1945）上》，頁488。

62.　來源同上。竹中信子的說法是二萬元，但呂訴上留下的紀錄是「五百萬元美人」，見呂訴上，《臺灣電影戲劇史》，頁10。關於「維特（ヱルテル）」咖啡店轉型歷史的相關研究，可以參考廖怡錚，〈傳統與摩登之間——日治時期臺灣的珈琲店與女給〉（臺北：國立政治大學臺灣史研究所碩士論文，2010）；陳玉箴，〈政權轉移下的消費空間轉型：戰後初期的公共食堂與酒家（1945-1962）〉，《國立政治大學歷史學報》，第39期（2013年5月）。

63.　日本觀眾的看法可參考竹中信子，《日治臺灣生活史：日本女人在臺灣（昭和篇1926-1945）上》，頁488；柴山武矩，〈映畫—君が代少年—嗚呼芝山巖〉，《臺灣教育》410期（1936年9月1日），頁80-83。臺灣辯士陳勇陞的看法，見三澤真美惠，《殖民地下的「銀幕」：臺灣總督府電影政策之研究（1895-1942）》，頁397。

（https://mirc.sc.edu/），相關標題有：Taiwanese Marketplace、Formosan New Years Procession、Native Trading Post、Taiwanese Roller Coaster、Taiwanese Fishermen 等，攝影師 Eric Mayell、錄音師 Heise。

33. 〈倣臺灣人　攝製發聲片　題雁來紅〉，《臺灣日日新報》，1934年11月23日。值得一提的是，這部由導演鈴木重吉和攝影師三浦光雄合作的《雁來紅》，也是日本富士（Fuji）公司在1934年成立後，第一部使用富士底片拍攝的有聲劇情片。詳情可見岡田秀則，〈日本のナイトレート・フィルム製造：初期の事情（上）〉，收在《NFCニューズレタ》第30號（2000年3-4月號），頁15-16。久米正雄原著發表於《All讀物（オール読物）》，改編成的這部喜劇片，女主角是以貴族千金身分從影的入江たか子（當年譯成入江高子）、男主角則是著名喜劇演員渡邊篤、主題曲〈Welcome社長（ようこそ社長さん）〉是中野忠晴演唱。影片目前典藏於日本國立電影資料館。

34. 羅朋的生平，可以參考黃仁、王唯編，《臺灣電影百年史話》（臺北：中華影評人協會，2004），頁54-55。關於《漁光曲》的歷史傳奇，可以參考胡平生，〈左翼電影《漁光曲》及其相關史事〉，《臺大歷史學報》第39期（2007.06），頁233-313。關於「談中國影壇」座談會，參見羅朋，〈中國映畫界を語る〉，收在《臺灣新文學》第8號（1936年9／10月），頁51-52；三澤真美惠，《在「帝國」與「祖國」的夾縫間：日治時期臺灣電影人的交涉與跨境》，頁294-295。

35. 來源有二：一是三澤真美惠，《在「帝國」與「祖國」的夾縫間：日治時期臺灣電影人的交涉與跨境》，頁261-262；二是陸弘石訪問，〈為了「忘卻」的紀念：何非光訪談錄〉，見黃仁編，《何非光：圖文資料彙編》（臺北：財團法人國家電影資料館，2000），頁55-56。

36. 來源有二：一是三澤真美惠，《在「帝國」與「祖國」的夾縫間：日治時期臺灣電影人的交涉與跨境》，頁263；二是何琳，《銀海浮沉：何非光畫傳》（臺中：臺中市文化局，2004），頁9-11。

37. 〈籌備三光影片公司〉，《臺灣民報》，1928年2月5日，第8版；〈三光影片的籌備狀況〉，《臺灣民報》，1928年4月1日，第4版。

38. 〈籌備光亞影片　募股成績優良〉，《臺灣民報》，1929年8月11日，第2版。

39. 張芳洲的生平，可以參考三澤真美惠，《在「帝國」與「祖國」的夾縫間：日治時期臺灣電影人的交涉與跨境》，頁137-139；以及黃仁、王唯編著，《臺灣電影百年史話》，頁61-62。

40. 何琳，《銀海浮沉：何非光畫傳》，頁14-15。

41. 來源同上，頁16-17。

42. 三澤真美惠，《在「帝國」與「祖國」的夾縫間：日治時期臺灣電影人的交涉與跨境》，頁257-258（註13）；陸弘石訪問，收在《何非光：圖文資料彙編》，頁56。

43. 何琳，《銀海浮沉：何非光畫傳》，頁35-37。

44. 〈全臺灣語發聲影片上映〉，《臺灣日日新報》，1936年4月17日，第8版；〈豪俠神女影片大博好評〉，《臺灣日日新報》，1936年4月26日，第12版。

45. 關於詹碧玉，應該唯有三澤真美惠曾經在她專書註腳當中提及，見三澤真美惠，《在「帝

術網站」http://twcinema.tnua.edu.tw/）。關於電影《弟弟》的影評，見宮乃生，〈映畫短評＝弟弟〉，《臺灣日日新報》，1925年5月29日。

17.　李道明，〈永樂座與日殖時期臺灣電影的發展〉，收在《動態影像的足跡──早期臺灣與東亞電影史》，頁98-99。

18.　〈活寫研究會近況〉，《臺灣日日新報》，1925年7月8日。

19.　〈臺灣映畫會撮影〉，《臺灣日日新報》，1925年8月14日。

20.　GY生，〈臺灣映畫界の回顧（上）〉，《臺灣新民報》，1932年1月30日15版。

21.　「兵足糧不足」之感嘆，出自與李書合作的夥伴張孫渠的說法，見GY生，〈臺灣映畫界の回顧（下）〉，《臺灣新民報》，1932年2月6日14版。

22.　正面評價見GY生，〈臺灣映畫界の回顧（上）〉，《臺灣新民報》，1932年1月30日15版。止步相關原因的初步分析可以參考GY生，〈臺灣映畫界の回顧（下）〉，《臺灣新民報》，1932年2月6日14版；李道明，〈殖民時期臺灣電影與朝鮮電影之初步比較〉，收在《動態影像的足跡──早期臺灣與東亞電影史》，頁327-336。

23.　鷲巢敦哉，《臺灣保甲皇民化讀本》（臺北：臺灣總督府內臺灣警察協會，1941），頁311-312。轉引自石婉舜，〈搬演「臺灣」：日治時期臺灣的劇場、現代化與主體型構（1895-1945）〉（臺北：國立臺北藝術大學戲劇學院戲劇學系博士班博士論文，2010），頁108。

24.　〈中國影戲大盛況　蔣宋結婚的人氣〉，《臺灣民報》，1928年5月13日，第7版。相關討論見三澤真美惠著，李文卿、許時嘉譯，《在「帝國」與「祖國」的夾縫間：日治時期臺灣電影人的交涉與跨境》（臺北：臺大，2012），頁88-89。

25.　海野幸一，〈昭和初期・台北の映画界〉（收在《大阪映画教育》1981年 5月至1982年5月號），頁31。轉引自三澤真美惠，《在「帝國」與「祖國」的夾縫間：日治時期臺灣電影人的交涉與跨境》，頁103。

26.　呂訴上，《臺灣電影戲劇史》，頁20。

27.　完整論點見三澤真美惠，《在「帝國」與「祖國」的夾縫間：日治時期臺灣電影人的交涉與跨境》，頁43-139。

28.　關於日本殖民統治時期臺語流行歌曲史，可以參考吳國禎，《臺語流行音樂史》（高雄：高雄市文化局，2016）；林太崴，《玩樂老臺灣：不插電的78轉聲音旅行，我們100歲了！》（臺北：五南，2015）。

29.　《臺灣警察時報》242號（1936年1月），頁148-150。轉引自三澤真美惠，《殖民地下的「銀幕」：臺灣總督府電影政策之研究（1895-1942）》（臺北：前衛，2001），頁100。

30.　藤井省三著，張季琳譯，〈臺北電影聯盟的興衰──一九三〇年代現代都市的電影界革命〉，《中國文哲研究通訊》第21卷第4期（2011年），頁110。

31.　資料來源有三，一是葉龍彥，《臺灣戲院發展史》（新竹：新竹市影像博物館，2001），頁71-100；二是卓于綉，〈日治時期電影文化的建制：1927-1937〉（新竹：國立交通大學社會與文化研究所碩士論文，2008），頁15-27；三是三澤真美惠，《殖民地下的「銀幕」：臺灣總督府電影政策之研究（1895-1942）》，頁308-31。

32.　〈本島風物之發聲映畫　美技師來臺〉，《臺灣日日新報》，1930年1月20日。現存影片請見美國南卡羅萊納大學（University of South Carolina）的 Moving Image Research Collections

5. 坊間有一說是將1898年9月15日一場「少年教育映畫幻燈會」視為臺灣第一次電影放映紀錄（見1900年6月19日《臺灣日日新報》），但此篇紀錄的「映畫」用字，指的應是靜態的幻燈片放映。關於電影是何時引進臺灣的詳實考究，可以參考李道明，〈19世紀末電影人在臺灣、香港、日本、中國與中南半島間的（可能）流動〉，收在黃愛玲主編，《中國電影溯源》（香港：香港電影資料館，2011），頁126-145。

6. 李道明，〈殖民時期臺灣電影與朝鮮電影之初步比較〉，收在李道明主編，《動態影像的足跡——早期臺灣與東亞電影史》（臺北：臺北藝術大學、遠流，2019），頁317。

7. 整理自何基明的說法，來源有二：一是李宜洵採訪整理，〈臺灣電影的先行者〉，收在鍾喬主編，《電影歲月縱橫談（上）》（臺北：財團法人國家電影資料館，1994），頁134-135；二是何基明訪談稿（國家電影中心未出版資料）。

8. 來源同上。李宜洵將電影名稱寫作《阿里山番——吳鳳》，經查找，應為《阿里山の俠兒》（田坂具隆，1927）。有關於日本殖民統治時期日本人在臺灣拍攝的原住民題材劇情片，可參考李道明，〈近一百年來臺灣電影及電視對臺灣原住民的呈現〉，收在《原住民族文獻》第4期（2012年8月），頁5-9。另，何基明的父親名叫何華瀛，曾任臺中廳臺中區區書記，是臺中當地地主。見林良哲，《臺中電影傳奇》（臺中：臺中市政府新聞局，2000），頁164。

9. 相關考究可以參見：呂訴上，《臺灣電影戲劇史》（臺北：銀華，1961），頁2；李道明，〈教化、宣傳與建立臺灣意象：1937年以前日本殖民政府的電影運用分析〉，收在《動態影像的足跡——早期臺灣與東亞電影史》，頁201-277。

10. 整理自何基明的說法，來源有二：一是方紫苑，〈鼻祖何基明　帶領臺語片上山巔〉，《聯合晚報》，1990年10月15日，第15版；二是何基明訪談稿（國家電影中心未出版資料）。

11. 整理自何基明的說法，來源有三：一是《電影歲月縱橫談（上）》，頁134-137；二是李香秀的紀錄片《消失的王國——拱樂社》及《「歌仔戲王國——拱樂社的歷史探究」調查與研究報告》，頁18；三是何基明訪談稿（國家電影中心未出版資料）。

12. 來源同上。

13. 關於一九二〇年代的臺灣及臺灣文化協會，可以參考陳翠蓮，《百年追求：臺灣民主運動的故事。卷一，自治的夢想》（臺北：衛城，2013），頁51-70。有關於永樂座的重要性，可以參考李道明，〈永樂座與日殖時期臺灣電影的發展〉，收在《動態影像的足跡——早期臺灣與東亞電影史》，頁85-127。

14. 〈臺灣映畫研究會〉，《臺灣日日新報》，1925年5月24日；〈映畫界：臺灣映畫研究會誕生〉，《臺灣日日新報》，1925年5月28日。關於李書的人物形象，參考自陳千萬的說法，見陳千萬訪談，收在李道明、王慰慈主編，《紀錄臺灣：臺灣紀錄片與新聞片影人口述（上冊）》（臺北：行政院文化建設委員會，2000），頁225。

15. 李道明，〈永樂座與日殖時期臺灣電影的發展〉，收在《動態影像的足跡——早期臺灣與東亞電影史》，頁97-98。

16. 關於李書生平，參考自李道明（Daw-Ming Lee）在臺灣電影歷史辭典（英文專著）所編的李書詞條（見Li, Shu，收在 *Historical Dictionary of Taiwan Cinema* (Lanham：Scarecrow Press, Inc., 2013). Pp.248-251.，辭典全文可見於國立臺北藝術大學電影創作學系的「臺灣電影研究學

訊》第71期（2015年2月號），頁19。

67.　何基明，〈我導演「范蠡與西施」〉，《民聲日報》，1956年9月15日，第6版。

68.　資料來源有三：一是陳千萬訪談，收在《紀錄臺灣：臺灣紀錄片與新聞片影人口述（上冊）》，頁239；二是陳千萬訪談稿（國家電影中心未出版資料）；三是林贊庭，《臺灣電影攝影技術發展概述1945-1970》，頁93。

69.　來源同上。

70.　辛奇的說法，收在《臺語片時代》，頁122-123；陳千萬的說法，見陳千萬訪談稿（國家電影中心未出版資料）。

71.　郭夜人的說法，見郭夜人訪談稿（國家電影中心未出版資料）。

72.　邵羅輝的說法，見邵羅輝訪談稿（國家電影中心未出版資料）。

73.　〈愛情文藝巨片「雨夜花」〉，《地方戲劇雜誌》第7期（1956年10月1日），頁16-17。林贊庭（《臺灣電影攝影技術發展概述1945-1970》，頁93）和黃仁（《辛奇的傳奇》，臺北：亞太，2005，頁37-38）都將《雨夜花》記成改編自日本作家川口松太郎的小說《愛染桂》，應為誤植，辛奇受訪時說他根據的是陳媽恩的民間故事劇本，見《臺語片時代》，頁122-123。

74.　陳秋燕的介紹見〈臺語片童星小燕〉，《地方戲劇雜誌》第7期（1956年10月1日），頁15。另參考自邵羅輝訪談稿（國家電影中心未出版資料）。

75.　小雪的說法，見小雪訪談稿（國家電影中心未出版資料）。報導內容來自〈「雨」片女主角小雪剪影〉，《地方戲劇雜誌》第4／5期（1956年7月5日），頁33。

76.　來源同上。

77.　來源同上。《雨夜花》票房是1956年臺北市十大賣座國產片第二名、臺語片第一名，可參考黃仁、王唯編，《臺灣電影百年史話（上）》（臺北：中華影評人協會出版，2004），頁217。對於時裝電影與古裝電影的區隔，可見於陳連海（陳澄三最小的弟弟）訪談，收在李香秀，《「歌仔戲王國──拱樂社的歷史探究」調查與研究報告》，頁24。

78.　【電影】雨夜花下集（見開放博物館，識別碼：OM_TFI_201712_mpf_000278）。導演是徐守仁，報紙廣告都寫《雨夜花》下集，惟現存電影拷貝的片頭叫「『正宗』《雨夜花》」。

79.　邵羅輝的說法，見邵羅輝訪談稿（國家電影中心未出版資料）。

80.　何凡，〈玻璃墊上／臺語片的內容〉，《聯合報》，1957年2月20日，第6版。

81.　《薛平貴與王寶釧》宣傳小冊，頁2（見開放博物館，識別碼：PK-0000001109）。

82.　《薛平貴與王寶釧續集》宣傳小冊，頁11（見開放博物館，識別碼：PK-0000001108）。

第二章　遲來的發聲練習

1.　見李香秀1999年執導的紀錄片《消失的王國──拱樂社》及2000年整理之《「歌仔戲王國──拱樂社的歷史探究」調查與研究報告》（收藏於國家電影中心圖書館），頁16。

2.　報紙廣告〈西洋演戲大幻燈〉（見1899年8月4日《臺灣日日新報》）。

3.　報紙廣告〈廣告 活動電機開演〉（見1899年9月9日《臺灣日日新報》）。

4.　〈活動寫真〉，《臺灣日日新報》，1900年6月19日。

性》，頁23。

47. 舉例而言，1951年中影與中製合作的《惡夢初醒》，故事改編自反共小說《女匪幹》，投
資32萬元拍竣，全臺灣票房收入卻只有11萬元。蔡孟堅的說法可參考蔡孟堅，《蔡孟堅
傳真集》（臺北：傳記文學，1981），頁87-88。另可參考黨營文化事業專輯編纂委員會編，
《黨營文化事業專輯之六：中央電影事業股份有限公司》（臺北：中國國民黨中央委員會
文化工作會，1972），頁87-92。

48. 八木信忠對何基明的訪談，收在《電影欣賞》第70期，頁73。

49. 李泉溪的說法，來源有二：一是李香秀的紀錄片《消失的王國──拱樂社》及《「歌仔戲
王國──拱樂社的歷史探究」調查與研究報告》，頁19-20；二見邱坤良，《陳澄三與拱樂
社：臺灣戲劇史的一個研究個案社》，頁69。

50. 《薛平貴與王寶釧》宣傳小冊，頁4-5、14-15（見開放博物館，識別碼：PK-0000001109）。
劇組成員如吳碧玉、小杏雪說法，收在國家電影中心舉辦「臺語片60週年文物展暨影展
開幕茶會」現場放映影片〈咱開始拍臺語片〉，活動日期：2016年8月21日。

51. 劇組成員如許金菊說法，收在影片〈咱開始拍臺語片〉。劇組成員如廖萬文說法，整理在
林贊庭，《臺灣電影攝影技術發展概述1945-1970》，頁93。

52. 《薛平貴與王寶釧》宣傳小冊，頁14-15（見開放博物館，識別碼：PK-0000001109）。

53. 何基明的說法，見李香秀的紀錄片《消失的王國──拱樂社》及《「歌仔戲王國──拱樂
社的歷史探究」調查與研究報告》，頁16。

54. 《薛平貴與王寶釧》宣傳小冊，頁14-15（見開放博物館，識別碼：PK-0000001109）。

55. 李泉溪的說法，見李香秀的紀錄片《消失的王國──拱樂社》及《「歌仔戲王國──拱樂
社的歷史探究」調查與研究報告》，頁21。

56. 何基明的說法，收在《百變千幻不思議：臺語片的混血與轉化》，頁443。

57. 林贊庭，《臺灣電影攝影技術發展概述1945-1970》，頁92。

58. 何基明的說法，收在《百變千幻不思議：臺語片的混血與轉化》，頁459。

59. 李泉溪的說法，收在《臺語片時代》，頁54。關於《薛平貴與王寶釧》影像的細緻分析，
可以參考王亞維，〈歌仔戲電影的形成與影響〉，《歌仔戲與媒介──科技、政治與經濟作
用下的變貌》（臺北：國家，2019），頁135-141。

60. 《薛平貴與王寶釧》宣傳小冊，頁2、14-15（見開放博物館，識別碼：PK-0000001109）。

61. 劇組成員小杏雪、許金菊的說法，收在影片〈咱開始拍臺語片〉。另可參考李香秀，《「歌
仔戲王國──拱樂社的歷史探究」調查與研究報告》，頁21。

62. 李泉溪的說法，收在《臺語片時代》，頁54-55。

63. 《薛平貴與王寶釧》電影廣告（見《臺灣民聲日報》1956年1月28日第6版）

64. 【電影】薛平貴與王寶釧 續集（見開放博物館，識別碼：OM_TFI_201712_mpf_000005）；
【電影】薛平貴與王寶釧 第三集 完結篇（見開放博物館，識別碼：OM_TFI_201712_
mpf_000007）。

65. 〈薛平貴與王寶釧 不久將前赴東瀛〉，《聯合報》，1956年10月19日，第3版。

66. 《石平貴回窯（上下集大結局）》電影廣告（見《星運日報》1958年4月22日）。轉引自吳君
玉，〈打開塵封景象的一扇窗──臺語片《薛平貴與王寶釧》瑣拾〉，香港電影資料館《通

及流行音樂產業局，檔號：0044/0514.01-1/00654）。

33. 《六才子西廂記》彩色片段的攝影，臺中寶都照相材料行出身的攝影師連燕石亦有貢獻，詳見唐明珠，《臺中光影紀事：這些人那些事》（臺中：財團法人臺中市影視發展基金會，2018），頁71-72。有關該彩色片段使用的底片品牌，攝影師林贊庭的記錄是Ansco彩色反轉片，但當事者攝影師陳千萬的說法卻是Kodak的Ektachrome。可參考林贊庭，《臺灣電影攝影技術發展概述1945-1970》，頁91；陳千萬訪談稿（國家電影中心未出版資料）；陳千萬訪談，收在《紀錄臺灣：臺灣紀錄片與新聞片影人口述（上冊）》，頁239。

34. 〈第一部臺灣克難拍製的臺語片／「西廂記」即將首輪開映〉，《聯合報》，1955年6月21日，第6版。

35. 《六才子西廂記》電影片檢查申請書（見國家電影中心複本，原始檔案收藏於文化部影視及流行音樂產業局，檔號：0044/0514.01-1/00654）。

36. 資料來源有三：一是陳千萬訪談，收在《紀錄臺灣：臺灣紀錄片與新聞片影人口述（上冊）》，頁239；二是林贊庭，《臺灣電影攝影技術發展概述1945-1970》，頁91-92；三是陳千萬訪談稿（國家電影中心未出版資料）。

37. 來源同上。上映情形亦可參考導演李泉溪的說法，來源有二，一是李泳泉訪問，〈資深導演李泉溪訪談錄〉，收在《臺語片時代》，頁54；二是李香秀，《「歌仔戲王國——拱樂社的歷史探究」調查與研究報告》，頁20。上映天數整理可參考【電影】六才子西廂記（見開放博物館，識別碼：OM_TFI_201712_mpf_000001）。

38. 〈第一部臺灣克難拍製的臺語片／「西廂記」即將首輪開映〉，《聯合報》，1955年6月21日，第6版。《聯合報》副刊「藝文天地」的主編即黃仁，詳見黃仁，《我在《聯合報》四十三年：資深記者黃仁見聞錄》（臺北：獨立作家，2015），頁25-26。

39. 何基明訪談。見李香秀，《「歌仔戲王國——拱樂社的歷史探究」調查與研究報告》，頁15。

40. 何基明的說法，見李香秀的紀錄片《消失的王國——拱樂社》及《「歌仔戲王國——拱樂社的歷史探究」調查與研究報告》，頁15。

41. 來源同上。劇情另可參考《薛平貴與王寶釧》宣傳小冊（見開放博物館，識別碼：PK-0000001109），以及《薛平貴與王寶釧》電影片檢查申請書（見國家電影中心複本，原始檔案收藏於文化部影視及流行音樂產業局，檔號：0044/0514.01-1/00695）。

42. 來源同上。

43. 邱坤良，《陳澄三與拱樂社：臺灣戲劇史的一個研究個案社》，頁68-69。

44. 許金菊的說法，見李香秀的紀錄片《消失的王國——拱樂社》及《「歌仔戲王國——拱樂社的歷史探究」調查與研究報告》，頁21。

45. 八木信忠對何基明的訪談，收在《電影欣賞》第70期，頁73。從1948年到1959年，未沖洗電影軟片的進口稅率都是30%。而在「電影」類別中，除底片以外的「其他」項目，1948年起的進口稅率更高達80%，直到1955年才調降至50%。詳細資料可參考海關總稅務司署編，《中華民國海關進口稅則》（臺北：海關總稅務司署，1948、1955、1959）。

46. 八木信忠對何基明的訪談，收在《電影欣賞》第70期，頁73。陳棟的說法，收在《大都影業那些人、那些事——兼談從非物質文化遺產角度紀錄電影沖印設備與技法之必要

17. 整理自邵羅輝的說法，來源有三：一是邵羅輝訪談稿（國家電影中心未出版資料）；二是宇業熒，〈【銀海浮生錄】 邵羅輝一輩子的愛〉，《中國時報》，1990年12月8日，第28版；三是〈歌舞家梅玉芳計劃發表會〉（惟邵羅輝藝名是梅芳玉，梅玉芳應是誤植），《民報》，1947年1月19日，第4版。

18. 來源同上。

19. 來源同上。邵羅輝父親邵禹銘的資料，另可參考厲復平，《府城・戲影・寫真：日治時期臺南市商業戲院》（臺北：獨立作家，2017），頁71-72。

20. 來源同註17。

21. 呂福祿的說法，引自廖秀容，〈說廈門「都馬班」的竄紅與臺灣都馬調的蛻變〉，《印記歌仔戲》（臺北：稻鄉，2018），頁175-179。

22. 由菲律賓華僑伍鴻卜在1947年投資出品的廈語片《相逢恨晚》，1950年由永豐影業代理進口來臺，內政部電檢處只在檢查書的備註標明「臺語發音」，便核發准演執照。參考自《相逢恨晚》電影片檢查申請書（見國家電影中心複本，原始檔案收藏於文化部影視及流行音樂產業局，檔號：0039/0514.01-1/00037）。

23. 〈第一部臺灣克難拍製的臺語片／「西廂記」即將首輪開映〉，《聯合報》，1955年6月21日，第6版。

24. 關於廈語片的研究，可以參考吳君玉主編，《香港廈語電影訪蹤》（香港：香港電影資料館，2012），以及Jeremy E. Taylor（戴杰銘）的專書，*Rethinking Transnational Chinese Cinemas: The Amoy-Dialect Film Industry in Cold War Asia* (London and New York: Routledge, 2011).

25. 八木信忠對何基明的訪談，收在《電影欣賞》第70期，頁71。

26. 此一時期與邵羅輝來往的電影人，除當年在教育部電化教育推行委員會擔任錄音師，後來擔任《六才子西廂記》攝影兼錄音的陳千萬，還有在大溪開照相館，人稱「眼鏡仔」，後來擔任《六才子西廂記》攝影兼燈光的廖良福，以及導演辛奇和導演徐守仁。資料來源有二：一是邵羅輝訪談稿（國家電影中心未出版資料）；二是陳千萬訪談，收在李道明、王慰慈主編，《紀錄臺灣：臺灣紀錄片與新聞片影人口述（上冊）》（臺北：行政院文化建設委員會，2000），頁226。

27. 〈自由中國的電影事業／克服困難展望前途（上）〉，《聯合報》，1952年9月4日，第5版。

28. 〈第一部臺灣克難拍製的臺語片／「西廂記」即將首輪開映〉，《聯合報》，1955年6月21日，第6版。《六才子西廂記》所使用的電影器材，參考自林贊庭，《臺灣電影攝影技術發展概述1945-1970》（臺北：行政院文化建設委員會、財團法人國家電影資料館，2003），頁91-92。

29. 陳千萬訪談，收在《紀錄臺灣：臺灣紀錄片與新聞片影人口述（上冊）》，頁233。

30. 〈第一部臺灣克難拍製的臺語片／「西廂記」即將首輪開映〉，《聯合報》，1955年6月21日，第6版。

31. 林贊庭，《臺灣電影攝影技術發展概述1945-1970》，頁90-91。相關沖印技術史另可參考郭榮平，《大都影業那些人、那些事——兼談從非物質文化遺產角度紀錄電影沖印設備與技法之必要性》。

32. 《六才子西廂記》電影片檢查申請書（見國家電影中心複本，原始檔案收藏於文化部影視

第一章　臺語片出頭天

1.　〈強大寒流罩全省　市郊山巔著銀裝〉,《聯合報》,1956年1月9日,第3版。

2.　〈陳棟回憶錄〉,收在郭榮平,〈大都影業那些人、那些事——兼談從非物質文化遺產角度紀錄電影沖印設備與技法之必要性〉(臺南:國立臺南藝術大學音像紀錄與影像維護研究所碩士論文,2018),頁23。

3.　《薛平貴與王寶釧》宣傳小冊(見開放博物館,識別碼:PK-0000001109)。

4.　何基明的說法,見李香秀1999年執導的紀錄片《消失的王國——拱樂社》及2000年整理之《「歌仔戲王國——拱樂社的歷史探究」調查與研究報告》(收藏於國家電影中心圖書館),頁17。何基明的女兒何淑慧也有類似描述(「當時的人潮擠到把戲院的木門和木窗都擠破了」),但形容的是《薛平貴與王寶釧》後來在臺中樂舞臺上映的情形,見林慧羚,〈尋找何基明:臺灣第一部正宗35釐米臺語片導演〉,收在王君琦主編,《百變千幻不思議:臺語片的混血與轉化》(臺北:聯經,2017),頁442。

5.　辛奇的說法,引自吳俊輝訪問,〈辛奇訪談錄1:歷史‧自我‧戲劇‧電影〉,收在電影資料館口述電影史小組,《臺語片時代》(臺北:財團法人國家電影資料館,1994),頁122。

6.　〈電影事業輔導(一)〉(收藏於國史館,數位典藏號:020-090401-0114)。

7.　〈自由中國的電影事業／克服困難展望前途(上)〉,《聯合報》,1952年9月4日,第5版。

8.　《薛平貴與王寶釧續集》宣傳小冊,頁11(見開放博物館,識別碼:PK-0000001108)。

9.　整理自何基明的說法,來源有三:一是何基明訪談稿(國家電影中心未出版資料);二是李香秀的紀錄片《消失的王國——拱樂社》及《「歌仔戲王國——拱樂社的歷史探究」調查與研究報告》,頁14;三是【人物】何基明(見開放博物館,識別碼:OM_TFI_201812_person_000001)。

10.　〈訪梅蕾舞踊班〉,《民聲日報》,1950年1月14日,第4版。

11.　整理自何基明的說法,來源有二:一是何基明訪談稿(國家電影中心未出版資料);二是李宜洵採訪整理,〈臺灣電影的先行者〉,收在鍾喬主編,《電影歲月縱橫談(上)》(臺北:財團法人國家電影資料館,1994),頁143。

12.　整理自何基明的說法,來源有五:一是何基明訪談稿(國家電影中心未出版資料);二是李香秀的紀錄片《消失的王國——拱樂社》;三是八木信忠訪問,楊一峯譯,〈電影狂,八十載:何基明訪談錄〉,收在《電影欣賞》第70期(1994年8月),頁69-70;四是《電影歲月縱橫談(上)》,頁143-144;五是《百變千幻不思議:臺語片的混血與轉化》,頁454。

13.　整理自邱坤良,《陳澄三與拱樂社:臺灣戲劇史的一個研究個案》(臺北:國立傳統藝術中心籌備處,2001),頁37-49;戴傳李和何基明的說法,見李香秀的紀錄片《消失的王國——拱樂社》及《「歌仔戲王國——拱樂社的歷史探究」調查與研究報告》,頁18、26。

14.　何基明的說法,見李香秀的紀錄片《消失的王國——拱樂社》及《「歌仔戲王國——拱樂社的歷史探究」調查與研究報告》,頁14-15。

15.　《薛平貴與王寶釧》宣傳小冊,頁2(見開放博物館,識別碼:PK-0000001109)。

16.　【電影】六才子西廂記(見開放博物館,識別碼:OM_TFI_201712_mpf_000001)。

注釋

序言

1. 張靚蓓，《聲色盒子：音效大師杜篤之的電影路》（臺北：大塊文化，2009），頁192；張靚蓓，《凝望・時代：穿越悲情城市二十年》（臺北：田園城市，2011），頁47。

2. 白睿文，《煮海時光：侯孝賢的光影記憶》（臺北：印刻，2014），頁164-165。

3. 「故鄉的異鄉人」一詞並非由我獨創，近年來最常以此論述者，當屬現文化部長鄭麗君。全世界第三大劇情片生產國的報導紀錄，見〈我劇情片生產　居世界第三位　教科文組織發表統計〉，《聯合報》，1969年1月10日，第5版。另可見黃建業主編，《跨世紀臺灣電影實錄：1898-2000》（臺北：行政院文化建設委員會、財團法人國家電影資料館，2005），頁584。惟關於聯合國教科文組織這份統計的資料來源，其實仍有待確認，相關討論請見本書第七章。

4. 關於臺語片興衰的先行討論，或可參考：黃秀如，〈臺語片的興衰起落〉（臺北：國立臺灣大學政治學研究所碩士論文，1991）；黃仁，《悲情臺語片》（臺北：萬象，1994）；盧非易，《臺灣電影：政治，經濟，美學（1949-1994）》（臺北：遠流，1998）；葉龍彥，《春花夢露：正宗臺語電影興衰錄》（臺北：博揚文化，1999）；廖金鳳，《消逝的影像：臺語片的電影再現與文化認同》（臺北：遠流，2001）；黃仁、王唯編，《臺灣電影百年史話》（臺北：中華影評人協會出版，2004）；葉龍彥，《正宗臺語電影史，1955-1974》（臺北：葉龍彥，2005）；楊力州，《我們的那時此刻：華語電影五〇年流金歲月》（臺北：30雜誌，2016）。

5. 關於這段「彩色化歷程」，或可參考：Richard Misek, *Chromatic Cinema: A History of Screen Color* (Chichester: Wiley-Blackwell, 2010). 和 Wheeler Winston Dixon, *Black and White Cinema: A Short History* (New Jersey: Rutgers University Press, 2015). 和 Richard Gil and Ryan Lampe, "The Adoption of New Technologies: Understanding Hollywood's (Slow and Uneven) Conversion to Color," *The Journal of Economic History* 74 (2014), Pp. 987-1014. 以及 Barbara Flückiger 在蘇黎世大學主持、Noemi Daugaard 和 Josephine Diecke 等人共同參與的系列研究，見 https://filmcolors.org/ 及相關計畫如 SNSF Film Colors. Technologies, Cultures, Institutions。

6. 張靚蓓，《凝望・時代：穿越悲情城市二十年》，頁315-316。

7. 整理自何基明的說法，來源有二：一是李宜洵採訪整理，〈臺灣電影的先行者〉，收在鍾喬主編，《電影歲月縱橫談（上）》（臺北：財團法人國家電影資料館，1994），頁152-153；二是何基明訪談稿（國家電影中心未出版資料）。

8. 整理自戴傳李的說法，來源有二：一是李宜洵採訪整理，〈浮沉歲月〉，收在鍾喬主編，《電影歲月縱橫談（下）》（臺北：財團法人國家電影資料館，1994），頁649；二是戴傳李訪談稿（國家電影中心未出版資料）。

9. 沈曉茵，〈錯戀臺北青春：從1960年代三部臺語片的無能男談起〉，收在王君琦主編，《百變千幻不思議：臺語片的混血與轉化》（臺北：聯經，2017），頁228。

10. 盧非易，《臺灣電影：政治，經濟，美學（1949-1994）》，書末附圖11 B。

林怡秀，〈龐德到女艷諜：冷戰時期的臺語間諜片〉（演講），國家電影中心「世界影音遺產系列講座」，齊東詩社，2016 年 8 月 26 日。

郭南宏，「郭南宏導演座談：我一路走來六十年精彩～」（演講），國家電影中心，2015 年 11 月 28 日。

陳平浩，〈臺灣新電影之前的現代派：張英、辛奇、林摶秋的摩登臺語片〉（演講），清華大學人社院 A311 教室，2016 年 10 月 29 日。

毛致新導演，《金色玫瑰：金玫的電影人生》（紀錄片），2011 年上映。

李香秀導演，《消失的王國——拱樂社》（紀錄片），1999 年上映。

〈咱開始拍臺語片〉，國家電影中心舉辦「臺語片 60 週年文物展暨影展開幕茶會」現場放映影片，活動日期：2016 年 8 月 21 日。

國家電影中心舉辦「臺語片 60 週年文物展」現場放映影片（2016 年 8 月 12 日到 10 月 30 日，地點在臺北市中山堂展覽室暨迴廊）。

＊總產量超過一千五百部的臺語電影，目前僅尋獲兩百四十餘部電影拷貝留存於國家電影中心（其中，有七十幾部只留有部分片段）。本書引用之臺語片拷貝，除《薛平貴與王寶釧》收藏於國立臺南藝術大學音像藝術媒體中心外，其餘皆可在國家電影中心圖書館閱覽室申請閱覽。

【影片】臺影新聞片 臺語影片展覽（1957），國家電影中心典藏，見開放博物館，識別碼：
　　　OM_TFI_201712_video_000001。

七、訪談資料

小明明訪談稿，國家電影中心未出版資料。
小雪訪談稿，國家電影中心未出版資料。
小艷秋訪談稿，國家電影中心未出版資料。
田明訪談稿，國家電影中心未出版資料。
何基明訪談稿，國家電影中心未出版資料。
林摶秋訪談稿，國家電影中心未出版資料。
林福地訪談稿，國家電影中心未出版資料。
林錦鶴訪談稿，國家電影中心未出版資料。
邵羅輝訪談稿，國家電影中心未出版資料。
郭夜人訪談稿，國家電影中心未出版資料。
陳千萬訪談稿，國家電影中心未出版資料。
陳茵訪談稿，國家電影中心未出版資料。
傅清華訪談稿，國家電影中心未出版資料。
蔡東華訪談稿，國家電影中心未出版資料。
蔡秋林訪談稿，國家電影中心未出版資料。
蔡揚名訪談稿，國家電影中心未出版資料。
鄭義男訪談稿，國家電影中心未出版資料。
戴佩珊訪談稿，國家電影中心未出版資料。
戴黃翩翩訪談稿，國家電影中心未出版資料。
戴傳李訪談稿，國家電影中心未出版資料。
魏少朋訪談稿，國家電影中心未出版資料。
王滿嬌訪談，作者親訪，2016年9月11日、2019年12月4日。
李玉芬訪談，作者親訪，2016年8月14日。
林福地訪談，作者親訪，2016年9月4日。
林贊庭訪談，作者親訪，2016年8月至12月，多次。
陳子福訪談，作者親訪，2016年10月20日。
曾仲影訪談，作者親訪，2016年9月17日。
蔡揚名訪談，作者親訪，2017年8月31日、2019年12月9日。
賴成英訪談，作者親訪，2016年8月3日。

八、演講及影音資料

王君琦，「TFI Cinema《五月十三傷心夜》映後座談」，國家電影中心，2018年3月9日。
沈冬，〈由《花蓮港》到《阿里山之鶯》：戰後臺灣原住民電影中的音樂〉（演講），國家電影
　　中心電影教室，2016年10月29日。

【電影】三伯英台,國家電影中心典藏,見開放博物館,識別碼:OM_TFI_201712_mpf_000327。

【電影】妖姬奪夫,國家電影中心典藏,見開放博物館,識別碼:OM_TFI_201712_mpf_000078。

【電影】枉死城,國家電影中心典藏,見開放博物館,識別碼:OM_TFI_201712_mpf_000103。

【電影】金壺玉鯉,國家電影中心典藏,見開放博物館,識別碼:OM_TFI_201712_mpf_000106。

【電影】茫茫鳥,國家電影中心典藏,見開放博物館,識別碼:OM_TFI_201712_mpf_000040。

【電影】第一特獎,國家電影中心典藏,見開放博物館,識別碼:OM_TFI_201712_mpf_000137。

【電影】薛平貴與王寶釧 第三集 完結篇,國家電影中心典藏,見開放博物館,識別碼:OM_TFI_201712_mpf_000007。

【電影】薛平貴與王寶釧 續集,國家電影中心典藏,見開放博物館,識別碼:OM_TFI_201712_mpf_000005。

【電影】五月十三傷心夜,國家電影中心典藏,見開放博物館,識別碼:OM_TFI_201811_mpf_000039。

【電影】六才子西廂記,國家電影中心典藏,見開放博物館,識別碼:OM_TFI_201712_mpf_000001。

【電影】天公疼好人,國家電影中心典藏,見開放博物館,識別碼:OM_TFI_201712_mpf_000397。

【電影】生母奪親子,國家電影中心典藏,見開放博物館,識別碼:OM_TFI_201712_mpf_000179。

【電影】地獄新娘,國家電影中心典藏,見開放博物館,識別碼:OM_TFI_201811_mpf_000083。

【電影】盲女集中營,國家電影中心典藏,見開放博物館,識別碼:OM_TFI_201811_mpf_000195。

【電影】雨夜花下集,徐守仁導演,國家電影中心典藏,見開放博物館,識別碼:OM_TFI_201712_mpf_000278。

【電影】恐怖的情人,國家電影中心典藏,見開放博物館,識別碼:OM_TFI_201811_mpf_000026。

【電影】特務女間諜王,國家電影中心典藏,見開放博物館,識別碼:OM_TFI_201811_mpf_000021。

【電影】愛情二重奏,國家電影中心典藏,見開放博物館,識別碼:OM_TFI_201811_mpf_000100。

【電影】萬能情報員,國家電影中心典藏,見開放博物館,識別碼:OM_TFI_201811_mpf_000243。

1996。

蘇致亨，〈重寫臺語電影史：黑白底片、彩色技術轉型和黨國文化治理〉，臺北：臺灣大學社會學研究所碩士論文，2015。

六、網路資料

石計生，〈他背著生命行囊創造藝術：訪談跨越臺、國語鴻溝的大導演林福地〉（2012年11月18日）：http://cstone.idv.tw/?p=3680。

呂赫若，《呂赫若日記》，臺北：中央研究院臺灣史研究所臺灣日記資料庫。

李修鑑，〈我的父親——李臨秋〉：https://www.gec.ttu.edu.tw/lilinqiu/images/article/03.pdf。

張維斌，〈民航空運公司神岡空難〉：http://taiwanairpower.org/blog/?p=976。

電影蒐藏家博物館：http://www.fcm.tw/halls.html。

劉乃濟，〈〈邵氏春秋〉第十六回　李翰祥跳出邵氏另起爐灶〉：http://naichailau.blogspot.tw/2007/11/blog-post_5172.html。

《丁蘭廿四孝》，臺灣電影數位修復計畫2018年掃描片目，網頁（https://tcdrp.tfi.org.tw/showmovie.asp?Y_NO=7&S_ID=110）。

《天字第一號 續集》宣傳小冊，國家電影中心典藏，見開放博物館，識別碼：PK-0000001012。

《心酸酸》宣傳小冊，國家電影中心典藏，見開放博物館，識別碼：PK-0000001145。

《血戰噍吧哖》宣傳小冊，國家電影中心典藏，見開放博物館，識別碼：PK-0000001131。

《孤女凌波》電影廣告，國家電影中心典藏，見開放博物館，識別碼：OM_TFI_201811_mpf_000008。

《基隆七號房慘案》宣傳小冊，國家電影中心典藏，見開放博物館，識別碼：PK-0000001103。

《運河殉情記》宣傳小冊，國家電影中心典藏，見開放博物館，識別碼：PK-0000001102。

《鳳儀亭（貂蟬）》中文印刷劇本，國家電影中心典藏，見開放博物館，識別碼：PDM-0000008653。

《薛平貴與王寶釧》宣傳小冊，國家電影中心典藏，見開放博物館，識別碼：PK-0000001109。

《薛平貴與王寶釧續集》宣傳小冊，國家電影中心典藏，見開放博物館，識別碼：PK-0000001108。

【人物】何基明，國家電影中心典藏，見開放博物館，識別碼：OM_TFI_201812_person_000001。

【人物】辛奇，國家電影中心典藏，見開放博物館，識別碼：OM_TFI_201712_person_000007。

【印刷品】舞臺劇相關剪報本，國家電影中心典藏，見開放博物館，識別碼：PB-0000002151。

【電影】丁蘭廿四孝，國家電影中心典藏，見開放博物館，識別碼：OM_TFI_201712_mpf_000175。

2003.009.0014。

《燒肉粽》電影片檢查申請書，文化部影視及流行音樂產業局藏，檔號：0058/0514.01-
　　2/00527。（國家電影中心藏有複本）

《薛平貴與王寶釧》電影片檢查申請書，文化部影視及流行音樂產業局藏，檔號：
　　0044/0514.01-1/00695。（國家電影中心藏有複本）

葉金杏，〈由青春到白髮的肖明星生涯歷程〉，國家電影中心未出版資料。

鄭義男，〈臺語片的歷史建構〉，國家電影中心未出版資料。

五、學位論文

石婉舜，〈一九四三年臺灣「厚生演劇研究會」研究〉，臺北：臺灣大學戲劇學系碩士論文，
　　2002。

石婉舜，〈搬演「臺灣」：日治時期臺灣的劇場、現代化與主體型構（1895-1945）〉，臺北：
　　國立臺北藝術大學戲劇學院戲劇學系博士班博士論文，2010。

卓于綉，〈日治時期電影文化的建制：1927-1937〉，新竹：國立交通大學社會與文化研究所
　　碩士論文，2008。

施如芳，〈歌仔戲電影研究〉，臺北：國立藝術學院傳統藝術研究所碩士論文，1997。

倪美瑗，〈臺語電視連續劇《出外人生》之俗語研究〉，彰化：國立彰化師範大學國文學系
　　碩士論文，2010。

郭榮平，〈大都影業那些人、那些事——兼談從非物質文化遺產角度紀錄電影沖印設備與
　　技法之必要性〉，臺南：國立臺南藝術大學音像紀錄與影像維護研究所碩士論文，
　　2018。

陳幸祺，〈臺語電影明星演員研究——以四個明星演員為例〉，臺北：國立臺北藝術大學戲
　　劇學系碩士班碩士論文，2004。

陳明輝，〈臺灣無線電視產業的政治經濟分析〉，新竹：交通大學文化社會政策研究所，
　　2003。

陳雅雯，〈陳子福電影海報研究〉，桃園：國立中央大學藝術學研究所碩士論文，2003。

陳睿穎，〈家庭的情意結——臺語片通俗劇研究〉，臺北：國立臺灣師範大學臺灣文化及語
　　言文學研究所碩士論文，2011。

黃秀如，〈臺語片的興衰起落〉，臺北：國立臺灣大學政治學研究所碩士論文，1991。

詹璇恩，〈怎能看到！為何要看？色情觀影的社會文化與性別分析（1968～1988）〉，高雄：
　　高雄醫學大學性別研究所碩士論文，2019。

廖怡錚，〈傳統與摩登之間——日治時期臺灣的珈琲店與女給〉，臺北：國立政治大學臺灣
　　史研究所碩士論文，2010。

鄭如珊，〈劇場的權與力——以星光劇團及其分支之活動為論述核心〉，臺北：國立臺北藝
　　術大學戲劇學系碩士論文，2006。

鄭玩香，〈戰後臺灣電影管理體系之研究（1950-1970）〉，桃園：國立中央大學歷史研究所
　　碩士論文，2001。

羅慧雯，〈臺灣進口日本影視產品之歷史分析〉，臺北：國立政治大學新聞研究所碩士論文，

羅朋，〈中國映画界を語る〉，《臺灣新文學》第8號（1936年）。

羅維明，〈錯愛《錯戀》：臺語片的經典，林摶秋的名作〉，《電影欣賞》第70期（1994年）。

四、檔案史料

〈中外合作拍片（二）〉，國史館藏，數位典藏號：020-090401-0007。

〈亞洲影展（一）〉，國史館藏，數位典藏號：020-090503-0004。

〈國產劇情片海外供應小組會議（一）〉，國史館藏，數位典藏號：020-090401-0100。

〈陶希聖呈蔣中正報告亞洲影展為邵氏公司控制並簡報香港影業與黨之淵源及邵氏電影底
　　　本係出自中共等〉，國史館藏，數位典藏：005-010201-00007-026。

〈開拓國片海外市場〉，國史館藏，數位典藏號：020-090401-0106。

〈電影「青山碧血」審查〉，國史館藏，數位典藏號：020-090401-0113。

〈電影事業輔導（一）〉，國史館藏，數位典藏號：020-090401-0114。

〈電影事業輔導（二）〉，國史館藏，數位典藏號：020-090401-0115。

〈電影資料（一）〉，國史館藏，數位典藏號：020-090401-0119。

《三伯英台》電影片檢查申請書，文化部影視及流行音樂產業局藏，檔號：0052/0514.01-
　　　1/01697。（國家電影中心藏有複本）

《夕陽西下》電影片檢查申請書，文化部影視及流行音樂產業局藏，檔號：0056/0514.01-
　　　1/02733。（國家電影中心藏有複本）

《六才子西廂記》電影片檢查申請書，文化部影視及流行音樂產業局藏，檔號：
　　　0044/0514.01-1/00654。（國家電影中心藏有複本）

《王哥柳哥遊臺灣》電影片檢查申請書，文化部影視及流行音樂產業局藏，檔號：
　　　0047/0514.01-1/01129。（國家電影中心藏有複本）

《行政院外匯貿易審議委員會第111次會議》，中研院近史所檔案館，館藏號：50-111-009。

《周成過臺灣》電影片檢查申請書，文化部影視及流行音樂產業局藏，檔號：0045/0514.01-
　　　1/00759。（國家電影中心藏有複本）

《林投姐》電影片檢查申請書，文化部影視及流行音樂產業局藏，檔號：0045/0514.01-
　　　1/00769。（國家電影中心藏有複本）

《阿三哥出馬》電影片檢查申請書，文化部影視及流行音樂產業局藏，檔號：0048/0514.01-
　　　1/01176。（國家電影中心藏有複本）

《相逢恨晚》電影片檢查申請書，文化部影視及流行音樂產業局，檔號：0039/0514.01-
　　　1/00037。（國家電影中心藏有複本）

《紅塵三女郎》電影片檢查申請書，文化部影視及流行音樂產業局藏，檔號：0046/0514.01-
　　　1/00898。（國家電影中心藏有複本）

《愛情二重奏》電影片檢查申請書，文化部影視及流行音樂產業局藏，檔號：0054/0514.01-
　　　1/02144。

《臺灣日報主辦第一屆國產臺語影片展覽會特刊》，收藏於國立臺灣歷史博物館，登錄號：
　　　2006.006.0902。

《影劇內幕2：藝苑畫報特刊》（1957年11月5日），收藏於國立臺灣歷史博物館，登錄號：

〈「雨」片女主角小雪剪影〉，《地方戲劇雜誌》第4／5期（1956年）。

〈周遊有意獨立製片〉，《臺灣電影》第29期（1969年）。

〈林摶秋談林摶秋──1995年訪談節錄〉，《電影欣賞》第177期（2018年）。

〈國內文教消息〉，《教育與文化週刊》第159期（1958年）。

〈望春風　臺灣第一映画製作所處女作品〉，《臺灣婦人界》第4卷第7期（1937年）。

〈愛情文藝巨片「雨夜花」〉，《地方戲劇雜誌》第7期（1956年）。

〈福建語聲片緊追粵語片後〉，《影與戲》第1卷第16期（1937年）。

〈臺語片童星小燕〉，《地方戲劇雜誌》第7期（1956年）。

〈雙棲小生，影迷偶像柯俊雄〉，《臺灣電影》第3期（1965年）。

C・K・B，〈映画評 「望春風」〉，《臺灣婦人界》第5卷第2期（1938年）。

K生，〈映画を見てのちに〉，《臺灣婦人界》第5卷第2期（1938年）。

八木信忠等訪問，楊一峯譯，〈電影狂，八十載：何基明訪談錄〉，《電影欣賞》第70期（1994年）。

小林躋造，〈台 の近情〉，《文明協　ニュース》第165輯（1940年）。

岡田秀則，〈日本のナイトレート フィルム製造：初期の事情（上）〉，《NFCニューズレタ》第30號（2000年）。

文泉，〈臺語片檢論〉，《教育與文化週刊》第187／188期（1958年）。

王淳美，〈臺灣現代戲劇史大事紀要（1900─1999）〉，《文訊》（1999年）。

石婉舜〈追憶湖山製片廠〉，《電影欣賞》第70期（1994年）。

何高億，〈電影教育的實施〉，《教育與文化週刊》第187／188期（1958年）。

何基明，〈映畫教育漫談〉，《臺中州教育》第6卷第2期（1938年）。

吳君玉，〈打開塵封景象的一扇窗──臺語片《薛平貴與王寶釧》瑣拾〉，收於香港電影資料館《通訊》第71期（2015年）。

吳錫洋，〈『望春風』完成所感〉，《臺灣公論》第2卷第9號（1937年）。

邱木，〈我為何創立湖山製片廠〉，《教育與文化週刊》第187／188期（1958年）。

徐仁和，〈我怎樣經營一個民營的電影製片廠〉，《教育與文化週刊》第187／188期（1958年）。

柴山武矩，〈映畫─君が代少年─嗚呼芝山巖〉，《臺灣教育》第410期（1936年）。

張亦絢，〈經典電影的婚姻改良芻議：談林摶秋的《丈夫的祕密》〉，《電影欣賞》第177期（2018年）。

陳逸松，〈回憶文明批判家張深切先生〉，《臺灣風物》第15卷第5期（1965年）。

陳睿穎，〈資深影人口述紀錄　從農教到大都：洪慶雲走過的電影歲月〉，《電影欣賞》第177期（2018年）。

賈駕，〈何玉華的影劇觀〉，《臺灣電影》第3期（1965年）。

戴獨行，〈這些人，那些人──臺語片人物介紹〉，《電影欣賞雙月刊》第47／48期（1990年）。

薛惠玲，〈純粹的歌頌：何基明談《青山碧血》〉，《電影欣賞雙月刊》第66期（1993年）。

薛惠玲，〈華興電影製片廠簡史〉，《電影欣賞》第51期（1991年）。

簡國賢原作，藍博洲清校，《壁》，《聯合文學》第10卷第4期（1993年）。

《中國文哲研究通訊》第21卷第4期（2011年）。

蘇郁欣撰稿，王君琦演講，〈「千面女郎不思議：臺語片中的女性形象」講座側記〉，《文化研究季刊》第164期（2018年12月）。

三、報章雜誌

《大阪每日新聞臺灣版》

《中國時報》

《中國時報》

《中華日報》

《中華電視週刊》

《台灣新生報》

《民族晚報》

《民報》

《民聲日報》

《申報》

《南方周末》

《南洋商報》

《星暹日報》

《風月報》

《經濟日報》

《電視周刊》

《電影日報》

《電影時報》

《電聲週刊》

《臺灣日日新報》

《臺灣民報》

《臺灣民聲日報》

《臺灣時報》

《臺灣新民報》

《臺灣藝術新報》

《影劇周報》

《徵信週刊》

《徵信新聞》

《興南新聞》

《聯合晚報》

《聯合報》

《鐵報》

石婉舜，〈展演民俗、重塑主體與新劇本土化——1943年《閹雞》舞臺演出分析〉，《臺灣文學研究學報》第22期（2016年4月）。

李道明，〈冷戰與香港電影：國共兩黨的電影鬥爭初探〉，「第三屆臺灣與亞洲電影史國際研討會：1950至1970年代臺灣與香港電影（人員）的交流」，國立臺北藝術大學電影創作學系和國立中央大學電影文化研究室主辦，2017年10月6-8日。

李道明，〈近一百年來臺灣電影及電視對臺灣原住民的呈現〉，《原住民族文獻》第4期（2012年8月）。

沈冬，〈「臺北狂人城」——由報紙和廣告看黃梅調電影《梁山伯與祝英台》〉，「第七屆中國電影國際論壇：中國舞臺電影」，美國南卡羅來納大學孔子學院與賓漢頓大學戲曲孔子學院、密西根大學孔子學院合辦，2016年9月8-10日。

周婉窈，〈臺灣人第一次的「國語」經驗——析論日治末期的日語運動及其問題〉，《新史學》第6卷第2期（1995年6月）。

林傳凱，〈人民、鄉土、藝術——戰後初期地下黨與「左翼政治新劇」的考察（1948-1950s）〉（期刊審稿中）。

林麗雲，〈威權主義下臺灣電視資本的形成〉，《中華傳播學刊》第9期（2006年6月）。

邱坤良，〈張淵福及其臺灣新劇劇本創作的通俗之路〉，《戲劇學刊》第27期（2018）。

邱坤良，〈戰時在臺日本人戲劇家與臺灣戲劇——以松居桃樓為例〉，《戲劇學刊》第12期（2010）。

胡平生，〈左翼電影《漁光曲》及其相關史事〉，《臺大歷史學報》第39期（2007年6月）。

徐亞湘，〈省署時期臺灣戲劇史探微〉，《戲劇學刊》第21期（2015）。

張時健，〈臺灣節目製作業商品化歷程分析：一個批判傳播政治經濟學的考察〉，《中華傳播學刊》第7期（2005年6月）。

梁碧茹，〈1950年代末至1960年代初的臺語片明星現象：「明星夢」與「香港熱」之探討〉，《藝術學研究》第23期（2018年12月）。

陳玉箴，〈政權轉移下的消費空間轉型：戰後初期的公共食堂與酒家（1945-1962）〉，《國立政治大學歷史學報》第39期（2013年5月）。

陳其澎，〈「框架」臺灣：日治時期殖民現代性的研究〉，「文化研究學會2003年年會‧『靠文化‧By Culture』學術研討會」，臺北：東吳大學外雙溪校區國際會議廳。

陳煒智，〈港臺「瓊瑤電影」（1965-1983）於臺北、香港、新加坡上映概況〉，「第三屆臺灣與亞洲電影史國際研討會：1950至1970年代臺灣與香港電影（人員）的交流」，國立臺北藝術大學電影創作學系和國立中央大學電影文化研究室主辦，2017年10月6-8日。

陳翠蓮，〈「祖國」的政治試煉：陳逸松、劉明與軍統局〉，《臺灣史研究》第21卷第3期（2014年9月）。

劉現成，〈梁祝情史‧黃梅戲與凌波：解構《梁山伯與祝英台》在臺灣的文化現象〉，「中國電影百年紀念：邵氏王國的影響研討會」，香港浸會大學傳理學院電視電影學系主辦，2006年1月12-13日。

歐素瑛，〈演劇與政治：簡國賢的戲夢人生〉，《臺灣學研究》第16期。

藤井省三著，張季琳譯，〈臺北電影聯盟的興衰——一九三〇年代現代都市的電影界革命〉，

劉一民，《中國電影前途的探討》，臺北：聯合，1969。

劉志偉，《美援年代的鳥事並不如煙》，臺北：啟動文化，2012。

劉現成，《臺灣電影、社會與國家》，臺北：揚智文化，1997。

劉輝、傅葆石主編，《香港的中國邵氏電影》，香港：牛津大學，2011。

厲復平，《府城・戲影・寫真：日治時期臺南市商業戲院》，臺北：獨立作家，2017。

蔡孟堅，《蔡孟堅八七自傳——崎嶇一生・無怨無尤》，臺北：傳記文學非賣品，無印出版年。

蔡孟堅，《蔡孟堅傳真集》，臺北：傳記文學，1981。

蔡孟堅，《蔡孟堅傳真集續集》，臺北：傳記文學，1990。

蔡欣欣，《月明冰雪闌——有情阿嬤洪明雪的歌仔戲人生》，臺北：新北市政府文化局，2008。

蔡欣欣，《璀璨明霞：歌仔戲影視三樓紅星小明明劇藝人生》，宜蘭：國立臺灣傳統藝術總處籌備處，2011。

蔡國榮、張瑞齡，《柯俊雄的表演藝術》，臺北：國家電影中心，2016。

蔡棟雄主編，《三重唱片業、戲院、影歌星史》，臺北：北縣三重市公所，2007。

蔡德本，《蕃薯仔哀歌》，臺北：草根，2008。

鄭瑞城等合著，《解構黨國媒體：建立廣電新秩序》，臺北：澄社，1993。

盧非易，《臺灣電影：政治，經濟，美學（1949-1994）》，臺北：遠流，1998。

蕭永盛，《影心・直情・張才》，臺北：雄獅美術，2001。

蕭阿勤，《回歸現實：臺灣1970年代的戰後世代與文化政治變遷》，臺北：中研院社會所，2008。

蕭阿勤，《重構臺灣：當代民族主義的文化政治》，臺北：聯經，2012。

賴品蓉等合著，《嘉義市老戲院踏查誌》，嘉義：臺灣圖書室，2017。

賴香吟，《天亮之前的戀愛：日治臺灣小說風景》，臺北：印刻，2019。

龍瑛宗著，林志潔、葉笛、陳千武譯，陳萬益主編，《龍瑛宗全集》第七冊，臺南：國家臺灣文學館籌備處，2006。

謝一麟、陳坤毅，《海埔十七番地：高雄大舞臺戲院》，高雄：高雄市政府文化局，2012。

鍾喬主編，《電影歲月縱橫談（上）（下）》，臺北：財團法人國家電影資料館，1994。

鍾寶賢，《香港影視業百年（增訂版）》，香港：三聯書店，2011。

藍祖蔚，《王童七日談：導演與影評人的對談手記》，臺北：典藏藝術家庭，2010。

藍博洲，《天未亮：追憶一九四九年四六事件（師院部分）》，臺北：晨星，2000。

藍博洲，《幌馬車之歌》，臺北：時報，2004。

黨營文化事業專輯編纂委員會編，《黨營文化事業專輯之六：中央電影事業股份有限公司》，臺北：中國國民黨中央委員會文化工作會，1972。

龔弘口述，龔天傑整理，《影塵回憶錄》，臺北：皇冠，2005。

二、期刊論文及專文

Larry D. Sall, "The Crash of Civil Air Transport Flight B-908," in *Air America : Upholding the Airmen's Bond* (Center for the Study of Intelligence, 2019), Pp.48-51.

黃仁，《日本電影在臺灣》，臺北：秀威資訊，2008。

黃仁，《王珏九十年的人生影劇之旅》，臺北：新銳文創，2011。

黃仁，《我在《聯合報》四十三年：資深記者黃仁見聞錄》，臺北：獨立作家，2015。

黃仁，《辛奇的傳奇》，臺北：亞太，2005。

黃仁，《悲情臺語片》，臺北：萬象，1994。

黃仁、王唯主編，《臺灣電影百年史話（上）》，臺北：中華影評人協會，2004

黃仁主編，《白克導演紀念文集暨遺作選輯》，臺北：亞太，2003。

黃仁主編，《俠骨柔情：電影教父郭南宏》，臺北：秀威，2012。

黃仁主編，《何非光：圖文資料彙編》，臺北：財團法人國家電影資料館，2000。

黃仁主編，《袁叢美從影七十年回憶錄》，臺北：亞太圖書，2002。

黃仁主編，《臺灣電影開拓者：白克導演紀念文集暨遺作選集》，臺北：亞太圖書，2003。

黃文車，《易地並聲：新加坡閩南語歌謠與廈語影音的在地發展，1900～2015）》，高雄：春暉，2017。

黃卓漢，《電影人生：黃卓漢回憶錄》，臺北：萬象，1994。

黃建業主編，《跨世紀臺灣電影實錄：1898-2000》，臺北：國家電影資料館，2005。

黃愛玲、盛安琪主編，《香港影人口述歷史叢書之四：王天林》，香港：香港電影資料館，2007。

黃愛玲主編，《中國電影溯源》，香港：香港電影資料館，2011。

黃裕元、朱英韶，《百年追想曲：歌謠大王許石與他的時代》，臺北：蔚藍文化，2019。

黃德泉，《中國早期電影史事考證》，北京：中國電影出版社，2012。

楊力州，《我們的那時此刻：華語電影五〇年流金歲月》，臺北：30雜誌，2016。

楊維真、楊宇勛纂修，《嘉義縣志·卷十二·人物志》，嘉義：嘉義縣政府，2009。

葉月瑜、戴樂維著，曾芷筠、陳雅馨、李虹慧譯，《臺灣電影百年漂流》，書林，2016。

葉龍彥，《日本電影對臺灣的影響1945-1972》，彰化：中州技術學院視訊傳播系電影研究中心，2006。

葉龍彥，《正宗臺語電影史，1955-1974》，臺北：葉龍彥，2005。

葉龍彥，《春花夢露：正宗臺語電影興衰錄》，臺北：博揚文化，1999。

葉龍彥，《臺灣戲院發展史》，新竹：新竹市影像博物館，2001。

電影年鑑編纂委員會編，《中華民國電影年鑑》，臺北：中華民國電影戲劇協會，1969。

電影資料館口述電影史小組，《臺語片時代》，臺北：財團法人國家電影資料館，1994。

廖秀容，《印記舞臺》，臺北：稻鄉，2017。

廖秀容，《歌仔戲實錄》，臺北：稻鄉，2014。

廖秀容，《印記歌仔戲》，臺北：稻鄉，2018。

廖金鳳，《消逝的影像：臺語片的電影再現與文化認同》，臺北：遠流，2001。

廖金鳳等合著，《邵氏影視帝國：文化中國的想像》，臺北：麥田，2003。

廖振富，《追尋時代：領航者林獻堂》，臺中：臺中市文化局，2016。

臺中市政府文化局編，《2007臺中學研討會——電影文化篇論文集》，臺中：臺中市政府文化局，2007。

張美瑤，《電影與我》，臺北：中華日報社，1965。

張徹，《張徹——回憶錄‧影評集》，香港：香港電影資料館，2002。

張靚蓓，《十年一覺電影夢》，臺北：時報，2002。

張靚蓓，《電影家系列4－龔弘：中影十年暨圖文資料彙編》，臺北：行政院文化建設委員
　　會文化資產總管理處籌備處，2012。

張靚蓓，《凝望‧時代：穿越悲情城市二十年》，臺北：田園城市，2011。

張靚蓓，《聲色盒子：音效大師杜篤之的電影路》，臺北：大塊文化，2009。

教育部文化局，《中國電影事業的現狀及展望》，臺北：教育部文化局，1971。

教育部文化局，《文化局的第一年》，臺北：教育部文化局，1968。

教育部文化局，《文化局的第二年》，臺北：教育部文化局，1969。

教育部文化局，《文化局的第三年》，臺北：教育部文化局，1970。

教育部文化局，《文化局的第四年》，臺北：教育部文化局，1971。

許秦蓁，《摩登、上海、新感覺：劉吶鷗（1905-1940）》，臺北：秀威資訊，2008。

許端容，《梁祝故事研究（二）》，臺北：秀威資訊，2007。

郭岱君，《臺灣經濟轉型的故事：從計劃經濟到市場經濟》，臺北：聯經，2015。

郭拔山主編，《郭國基言論集》，高雄：大舞臺書苑，1979。

陳炎生，《臺灣的女兒：臺灣第一位女導演陳文敏的家族移墾奮鬥史》，臺北：玉山社，
　　2003。

陳芳明等人主編，《張深切全集》卷七，臺北：文經社，1998。

陳亭聿，《妖姬‧特務‧梅花鹿：白虹的影海人生》，臺北：一人，2018。

陳桂蘭、王朝賜，《南瀛戲院誌》，臺南：臺南縣政府，2009。

陳培豐，《「同化」的同床異夢：日治時期臺灣的語言政策、近代化與認同》，臺北：麥田，
　　2006。

陳煒智，《我愛黃梅調—絲竹中國，古典印象》，臺北：牧村，2005。

陳翠蓮，《百年追求：臺灣民主運動的故事。卷一，自治的夢想》，臺北：衛城，2013。

陳翠蓮，《重構二二八：戰後美中體制、中國統治模式與臺灣》，臺北：衛城，2017。

陳儒修，《穿越幽暗鏡界：臺灣電影百年思考》，臺北：書林，2013。

麥欣恩，《香港電影與新加坡：冷戰時代星港文化連繫1950-1965》，香港：香港大學，
　　2018。

曾健民，《陳逸松回憶錄（戰後篇）：放膽兩岸波濤路》，臺北：聯經，2015。

焦雄屏，《改變歷史的五年：國聯電影研究》，臺北：萬象，1993。

焦雄屏，《李翰祥：臺灣電影的開拓先鋒》，臺北：躍昇文化，2007。

焦雄屏主編，《臺灣新電影》，臺北：時報，1988。

童一寧、陳煒智，《臺灣新電影推手：明驥》，臺北：國家電影中心，2018。

華慧英，《捕捉影像的人：華慧英攝影步途五十年》，臺北：遠流，2000。

黃中宇主編，《打鑼三響包得行【張英創作集】——張英對臺灣影劇的貢獻》，臺北：九寶
　　建設股份有限公司出版部，1999。

林贊庭，《早期（1930-1969）臺灣電影攝影技術發展史結案報告（下冊）》，臺北：國家文化藝術基金會補助，林贊庭提供。

林贊庭，《臺灣電影攝影技術發展概述1945-1970》，臺北：行政院文化建設委員會、財團法人國家電影資料館，2003。

近藤正己著，林詩庭譯，《總力戰與臺灣：日本殖民地的崩潰（上）》，臺北：國立臺灣大學出版中心，2014。

邱坤良，《陳澄三與拱樂社：臺灣戲劇史的一個研究個案》，臺北：國立傳統藝術中心籌備處，2001。

邱淑婷，《港日電影關係：尋找亞洲電影網絡之源》，香港：天地圖書，2006。

姚立群、薛惠玲主編，《銀河人物系列I：歐威》，臺北：財團法人國家電影資料館，2010。

姚立群等人合著，《臺灣影視歌人物誌1950-1965》，臺北：行政院新聞局，2008。

洪國鈞著，何曉芙譯，《國族音影：書寫臺灣‧電影史》，臺北：聯經，2018。

紀露霞口述、劉國煒整理撰寫，《紀露霞的歌唱年代》，臺北：正聲廣播，2016。

唐明珠，《臺中光影紀事：這些人那些事》，臺中：財團法人臺中市影視發展基金會，2018。

唐明珠、薛惠玲主編，《臺灣有影：臺影新聞片中的電影》，臺北：行政院新聞局，2011。

唐紹華，《電影導演與電視導播》，臺北：黎明文化，1977。

孫勁松主編，《無盡追思：影人親屬訪談錄》，北京：中國電影出版社，2016。

徐叡美，《製作「友達」：戰後臺灣電影中的日本（1950s-1960s）》，臺北：稻鄉，2012。

海關總稅務司署統計處編，《中國進出口貿易統計年刊（臺灣區）》，臺北：海關總稅務司署。

海關總稅務司署編，《中華民國海關進口稅則》，臺北：海關總稅務司署。

秦孝儀主編，《先總統蔣公思想言論總集》卷三，臺北：中國國民黨中央委員會黨史委員會，1984。

迷走、梁新華主編，《新電影之死：從《一切為明天》到《悲情城市》》，臺北：唐山，1991。

高仁河，《南柯一夢：高仁河導演回憶錄》，臺北：新銳文創，2015。

國立政治大學、國家電影資料館編，《春花夢露五十年──臺語片學術研討會》，臺北：國立政治大學，2007。

國立臺灣大學三民主義研究所整理，《大眾傳播》，臺北：李國鼎先生贈送資料影本，1998。

國立臺灣大學三民主義研究所整理，《政策措施與檢討（二）》，臺北：李國鼎先生贈送資料影本，1998。

國家建設計劃委員會編，《如何革新我國電影事業之研究》，臺北：國家建設計劃委員會，1970。

崔小萍，《碎夢集：崔小萍回憶錄》，臺北：秀威資訊，2010。

康來新、許秦蓁主編，《劉吶鷗全集：增補集》，臺南：國立臺灣文學館，2010。

張承宇，《香港電影的東亞與東南亞傳播研究》，濟南：齊魯書社，2017。

江凌青、林建光主編，《新空間‧新主體：華語電影研究的當代視野》，臺中：國立中興大學，2015。

竹中信子著，熊凱弟譯，《日治臺灣生活史：日本女人在臺灣（昭和篇1926-1945）上》，臺北：時報，2009。

竹中信子著，熊凱弟譯，《日治臺灣生活史：日本女人在臺灣（昭和篇1926-1945）下》，臺北：時報，2009。

辻久一，《中華電影史話——兵卒の日中映画回想記（1939-1945）》，東京：凱風社，1987。

何琳，《銀海浮沉：何非光畫傳》，臺中：臺中市文化局，2004。

吳君玉主編，《香港廈語電影訪蹤》，香港：香港電影資料館，2012。

吳國禎，《臺語流行音樂史》，高雄：高雄市文化局，2016。

吳叡人，《受困的思想：臺灣重返世界》，臺北：衛城，2016。

呂芳上主編，《蔣介石的日常生活》，臺北：政大，2012。

呂訴上，《臺灣電影戲劇史》，臺北：銀華，1961。

尾崎紅葉著，邱夢蕾譯，《金色夜叉》，臺北：星光，1994。

李光耀，《李光耀回憶錄：我一生的挑戰　新加坡雙語之路》，臺北：時報，2015。

李明仁，《金九藝人的戲夢人生》，臺北：稻鄉，2004。

李香秀，《「歌仔戲王國——拱樂社的歷史探究」調查與研究報告》，未出版資料，國家電影中心圖書館館藏。

李培德、黃愛玲主編，《冷戰與香港電影》，香港：香港電影資料館，2009。

李敖，《李敖快意恩仇錄》，臺北：李敖，2010。

李瑞明，《思慕的人：寶島歌王洪一峰與他的時代》，臺北：前衛，2016。

李道明、王慰慈主編，《紀錄臺灣：臺灣紀錄片與新聞片影人口述（上冊）》，臺北：行政院文化建設委員會，2000。

李道明主編，《動態影像的足跡——早期臺灣與東亞電影史》，臺北：臺北藝術大學、遠流，2019。

李翰祥，《三十年細說從頭》第三冊，香港：天地圖書，1984。

汪朝光，《影藝的政治：民國電影檢查制度研究》，北京：中國人民大學，2013。

沙榮峰，《電影家系列3－沙榮峰回憶錄暨圖文資料彙編》，臺北：國家電影資料館，2006。

沙榮峰，《繽紛電影四十春：沙榮峰回憶錄》，臺北：財團法人國家電影資料館，1994。

周遊，《阿姑，有妳真好：周遊的精彩人生》，臺北：時報，2007。

所澤潤、林初梅主編，《戰後臺灣的日本記憶——重返再現戰後的時空》，臺北：允晨，2017。

林太崴，《玩樂老臺灣：不插電的78轉聲音旅行，我們100歲了！》，臺北：五南，2015。

林育如，《郭南宏的電影世界》，高雄：高雄市電影圖書館，2004。

林良哲，《臺中電影傳奇》，臺中：臺中市政府新聞局，2000。

林亮妏，《打開時空膠囊：舊時代的電影青春物語》，高雄：高雄電影館，2014。

林美璱，《歌仔戲皇帝——楊麗花》，臺北：時報，2007。

林黛嫚，《李行的本事》，臺北：三民，2009。

書目

一、著作

Baskett, Michael. *The Attractive Empire: Transnational Film Culture in Imperial Japan.* Honolulu：University of Hawai'i Press, 2008.

Dixon, Wheeler Winston. *Black and White Cinema: A Short History.* New Jersey: Rutgers University Press, 2015.

John, Waner. *Hollywood's Conversion of All Production to Color.* Newcastle: Tobey Publishing, 2000.

Lee, Daw-Ming Lee.（李道明），*Historical Dictionary of Taiwan Cinema*, Lanham：Scarecrow Press, Inc., 2013.（辭典全文可見於國立臺北藝術大學電影創作學系的「臺灣電影研究學術網站」http://twcinema.tnua.edu.tw/）。

Misek, Richard. *Chromatic Cinema: A History of Screen Color.* Chichester: Wiley-Blackwell, 2010.

Taylor, Jeremy E.（戴杰銘），*Rethinking Transnational Chinese Cinemas: The Amoy-Dialect Film Industry in Cold War Asia*, Oxon and New York: Routledge, 2011.

UNESCO. *Statistics on Film and Cinema.* Paris: the United Nations Educational, Scientific and Cultural Organization, 1981.

丁伯駪,《一個電影工作者的回憶》,香港:亞洲文化,2000。

三澤真美惠,《殖民地下的「銀幕」:臺灣總督府電影政策之研究(1895-1942)》,臺北:前衛,2001。

三澤真美惠著,李文卿、許時嘉譯,《在「帝國」與「祖國」的夾縫間:日治時期臺灣電影人的交涉與跨境》,臺北:國立臺灣大學出版中心,2012。

中華民國年鑑社編,《中華民國年鑑》,臺北:中華民國年鑑社,1971。

文化事業專輯編纂委員會編,《黨營文化事業專輯之六:中央電影事業股份有限公司》,臺北:中國國民黨中央委員會文化工作會,1972。

文夏,《文夏唱(暢)遊人間物語》,宜蘭:華風文化,2015。

王立楨,《消失的航班:美國航太專家解密當代民航七宗驚人懸案》,臺北:遠流,2019。

王君琦主編,《百變千幻不思議:臺語片的混血與轉化》,臺北:聯經,2017。

王育德,《王育德自傳》,臺北:前衛,2002。

王亞維,《歌仔戲與媒介——科技、政治與經濟作用下的變貌》,臺北:國家,2019。

王耿瑜主編,《光陰的故事:臺灣新電影30》,臺北:目宿媒體,2015。

王禎和,《電視‧電視》,臺北:遠景,1980。

左桂芳,《不枉此生:潘壘回憶錄》,臺北:財團法人國家電影資料館,2014。

田村志津枝著,石觀海、王建康譯,《李香蘭的戀人》,臺北:五南,2014。

白睿文,《煮海時光:侯孝賢的光影記憶》,臺北:印刻,2014。

石婉舜,《林摶秋》,臺北:國立臺北藝術大學,2003。

宇業熒,《璀璨光影歲月:中央電影公司紀事》,臺北:中央電影事業股份有限公司,2002。

春山之聲　012

毋甘願的電影史：
曾經，臺灣有個好萊塢

Once Upon a Time in Hollywood Taiwan:
The Life and Death of Taiwanese Hokkien Cinema

作　　者　蘇致亨
總 編 輯　莊瑞琳
責任編輯　盧意寧
行銷企畫　甘彩蓉
美術設計　徐睿紳
內文排版　丸同連合 Un-Toned Studio

出　　版　春山出版有限公司
　　　　　地址：11670 台北市文山區羅斯福路六段297號10樓
　　　　　電話：（02）2931-8171　傳真：（02）8663-8233
總 經 銷　時報文化出版企業股份有限公司
　　　　　地址：33343桃園市龜山區萬壽路二段351號
　　　　　電話：(02)23066842

製　　版　瑞豐電腦製版印刷股份有限公司
初版一刷　2020年1月
初版四刷　2021年10月

定　　價　550元
有著作權　侵害必究（若有缺頁或破損，請寄回更換）

Email　　　SpringHillPublishing@gmail.com
Facebook　www.facebook.com/springhillpublishing/

填寫本書線上回函

國家圖書館預行編目資料

毋甘願的電影史：曾經，臺灣有個好萊塢
／蘇致亨作
－初版. －臺北市：春山出版，2020.01
面；　公分.－（春山之聲012）
ISBN　978-986-98497-0-8（平裝）

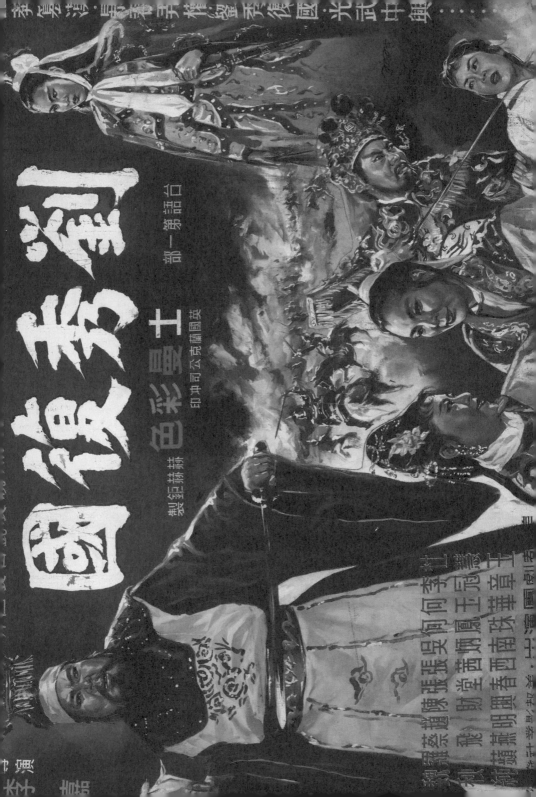

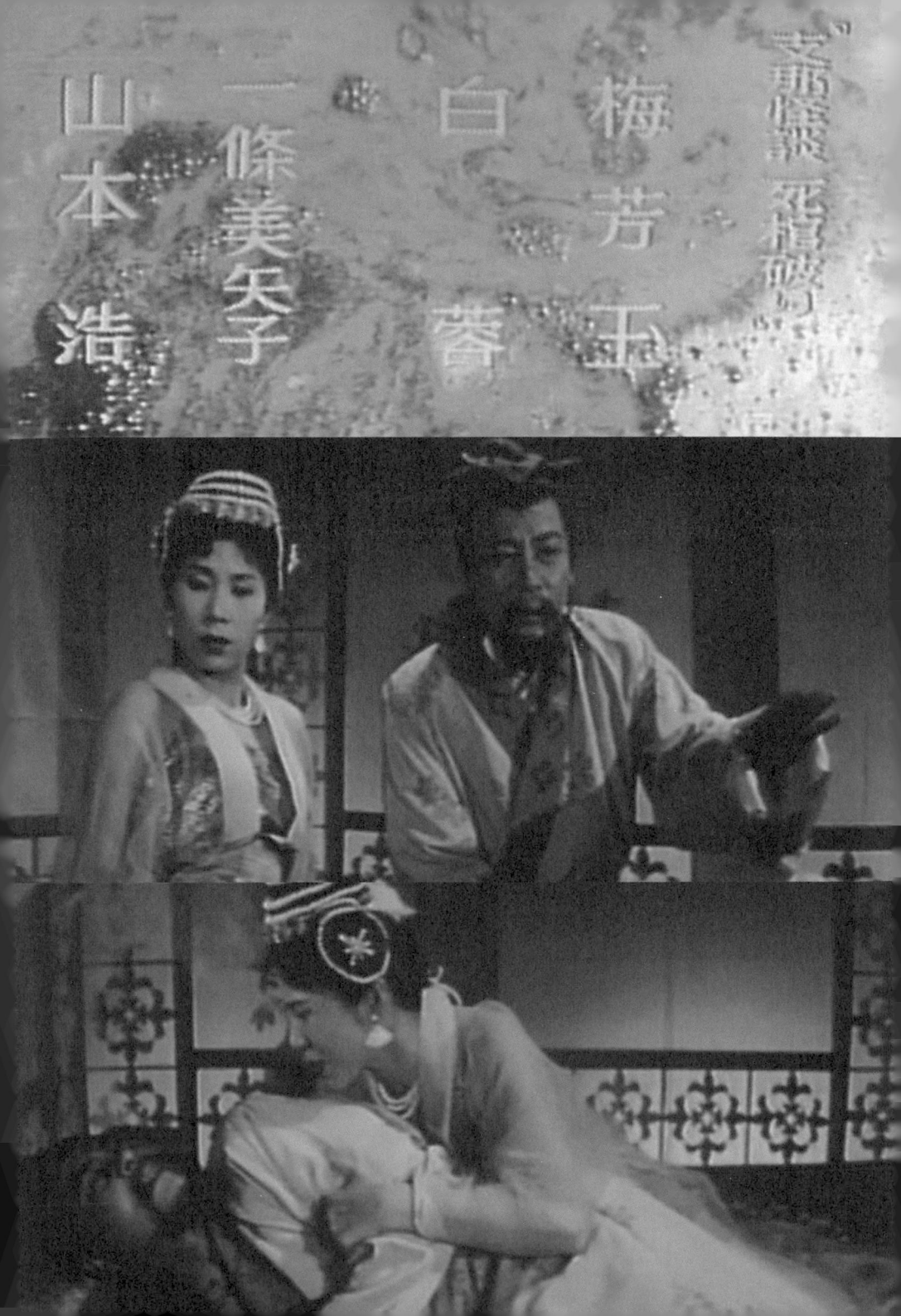

，好畫沒還，月多個半了畫，畫張一
Not finish one painting for more than half month.

！師牧 了堂教掃打去我，事麼什有沒
If nothing, I go to clean the church.

ALL VOICES FROM THE ISLAND 島嶼湧現的聲音